15 Jahre DDR

FSJ

Winter=Einsatz
1978

FDJ

FDJ-Organisation
Franz-Mehring

GLÜCKAUF
1978

VIII

MAI

1985

BEFREIUNG
FASCHISMUS

BERGARBEITERINITIATIVE

PARTEITAG

ALLES ZUM WOHLE
DES VOLKES-
UNSER WORT
GILT!

Glück auf! 1982

Energiebezirk Cottbus

VEB
Braunkohlenkombinat
›ERICH WEINERT‹
Deuben

1977

DEN SCHUTZ DER

⚒ B ⚒
BUS
WELZOW

DIREKTIONSBEREICH
PROJEKTIERUNG
GROSSRÄSCHEN
VE BKK SENFTENBERG
1982

TASCHEN

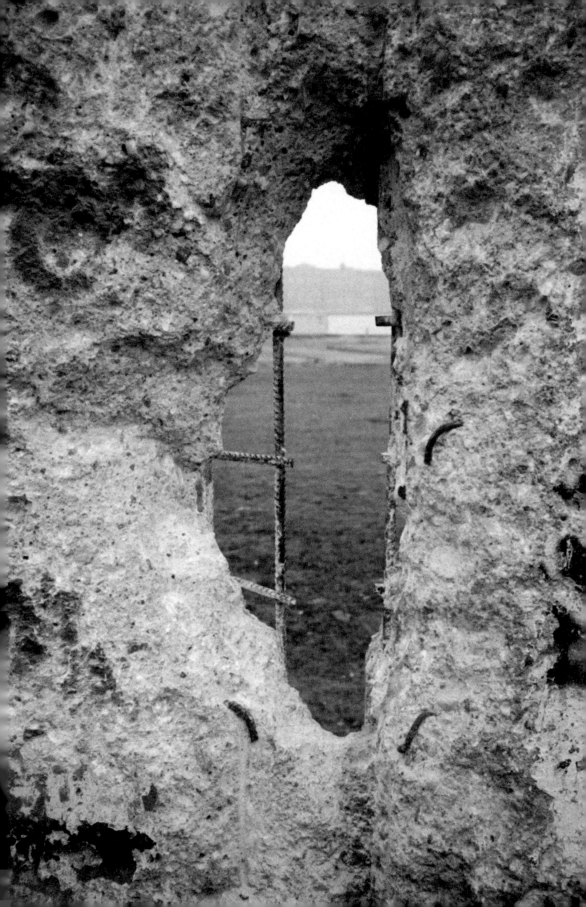

Die DDR-Sammlung des Wendemuseums
East German Collection of the Wende Museum
Justinian Jampol (Ed.)

DAS
DDR
HANDBUCH

THE EAST GERMAN HANDBOOK

Kunst und Alltagsgegenstände aus der DDR
Arts and Artifacts from the GDR

Directed and produced
by Benedikt Taschen

INHALT

CONTENT

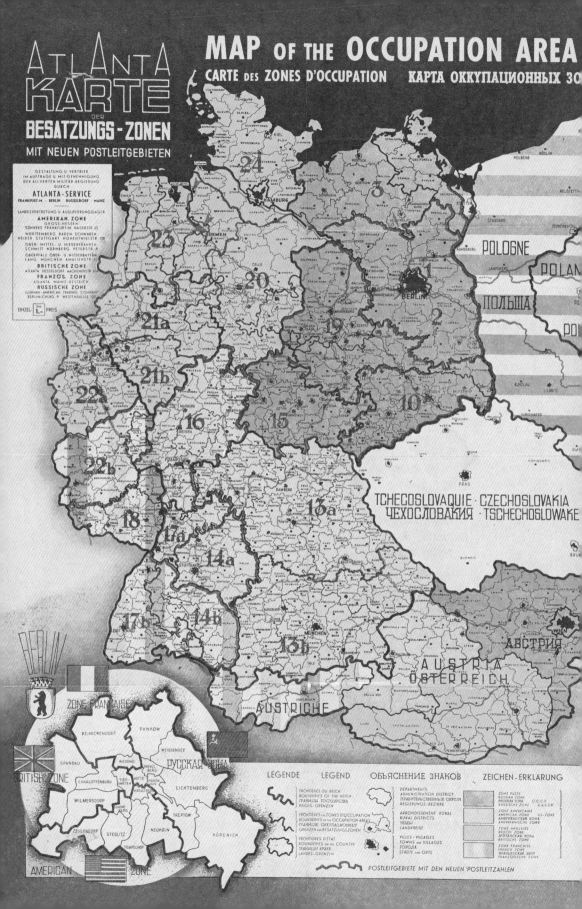

ATLANTA KARTE DER BESATZUNGS-ZONEN
MIT NEUEN POSTLEITGEBIETEN

GESTALTUNG U. VERTRIEB
IM AUFTRAGE U. MIT GENEHMIGUNG
DER ALLIIERTEN MILITÄR-REGIERUNG
DURCH
ATLANTA-SERVICE
FRANKFURT-M. · BERLIN · DÜSSELDORF · MAINZ

LANDESVERTRETUNG U. AUSLIEFERUNGSLAGER
AMERIKAN. ZONE
GROSS-HESSEN
SÖHNKE FRANKFURT-M. KAISERSTR. 53
WÜRTTEMBERG BADEN SCHWABEN
HEIDER STUTTGART HOHENWIELSTR. 120
OBER- MITTEL- U. NIEDERFRANKEN
SCHMITT NÜRNBERG PETERSTR. 9
OBERPFALZ OBER- U. NIEDERBAYERN
LANG MÜNCHEN AMALIENSTR. 55
BRITISCHE ZONE
ATLANTA DÜSSELDORF AACHENERSTR 514
FRANZÖS. ZONE
ATLANTA MAINZ KLISSICH
RUSSISCHE ZONE
GERMAN-AMERICAN TRADING COMPANY
BERLIN-CHLBG. 9 WESTHALLEE 122

EINZEL- DM 1.- PREIS

LÉGENDE LEGEND ОБЪЯСНЕНИЕ ЗНАКОВ ZEICHEN-ERKLÄRUNG

FRONTIÈRES DU REICH
BOUNDERIES OF THE REICH
ГРАНИЦЫ ГОСУДАРСТВА
REICHS-GRENZEN

FRONTIÈRES DES ZONES D'OCCUPATION
BOUNDERIES OF THE OCCUPATION AREAS
ГРАНИЦЫ ОККУПАЦИОННЫЙ
GRENZEN DER BESATZUNGSZONEN

FRONTIÈRES D'ÉTAT
BOUNDERIES OF THE COUNTRY
ГРАНИЦЫ КРАЯ
LANDES-GRENZEN

DÉPARTEMENTS
ADMINISTRATION DISTRICT
ПРАВИТЕЛЬСТВЕННЫЕ ОКРУГИ
REGIERUNGS-BEZIRKE

ARRONDISSEMENT RURAL
RURAL DISTRICTS
УЕЗДЫ
LANDKREISE

VILLES · VILLAGES
TOWNS and VILLAGES
ГОРОДА
STÄDTE und ORTE

ZONE RUSSE
RUSSIAN ZONE C.C.C.P.
РУССКАЯ ЗОНА
RUSSISCHE ZONE U.d.S.S.R.

ZONE AMÉRICAINE
AMERICAN ZONE US-ZONE
АМЕРИКАНСКАЯ ЗОНА
AMERIKANISCHE ZONE

ZONE ANGLAISE
BRITISH ZONE
БРИТАНСКАЯ ЗОНА
BRITISCHE ZONE

ZONE FRANCAISE
FRENCH ZONE
ФРАНЦУЗСКАЯ ЗОНА
FRANZÖSISCHE ZONE

POSTLEITGEBIETE MIT DEN NEUEN POSTLEITZAHLEN

BRD	Bundesrepublik Deutschland [Federal Republic of Germany]	**LPG**	Landwirtschaftliche Produktions-genossenschaft [Agricultural Production Cooperative]
ČSSR	Tschechoslowakische Sozialistische Republik [Czechoslovak Socialist Republic]	**MfS**	Ministerium für Staatssicherheit [Ministry for State Security], see Stasi
DDR	Deutsche Demokratische Republik [German Democratic Republic]	**NVA**	Nationale Volksarmee [National People's Army]
DEFA	Deutsche Film Aktiengesellschaft [German Film Association]	**PdR**	Palast der Republik [Palace of the Republic]
DSF	Gesellschaft für Deutsch-Sowjetische Freundschaft [Society for German-Soviet Friendship]	**Politbüro**	Political Bureau of the Central Committee
DTSB	Deutscher Turn- und Sportbund [German Gymnastics and Sports Federation]	**DR**	Deutsche Reichsbahn [Railway in the German Democratic Republic]
FDGB	Freier Deutscher Gewerkschaftsbund [Free German Trade Union Federation]	**SED**	Sozialistische Einheitspartei Deutschlands [Socialist Unity Party of Germany]
FDJ	Freie Deutsche Jugend [Free German Youth]	**SPD**	Sozialdemokratische Partei Deutschlands [Social Democratic Party of Germany]
FRG	Federal Republic of Germany [West Germany]	**Stasi**	Staatssicherheit [East German Secret Police], see MfS
GDR	German Democratic Republic [East Germany]	**UdSSR**	Union der Sozialistischen Sowjetrepubliken [Union of Soviet Socialist States, or Soviet Union]
Grenztruppen	Border Guards	**VEB**	Volkseigener Betrieb [Socially owned Enterprise]
HO	Handelsorganisation [the national organization of shops and department stores]	**VVN**	Vereinigung der Verfolgten des Naziregimes [Society of People Persecuted by the Nazi Regime]
JP	Junge Pioniere [Young Pioneers]	**VoPo**	Volkspolizei [People's Police]
Jugendweihe	Socialist youth confirmation ritual	**Weltfriedensrat**	World Peace Council
Kampfgruppen	Workers' Militia	**Wismut**	Uranium Mining Company
KB	Kulturbund der DDR [Cultural Association of the GDR]	**ZK**	Zentralkomitee der SED [SED Central Committee, the ruling body of the GDR]
Kombinat	Business Conglomerate		
KPD	Kommunistische Partei Deutschlands [Communist Party of Germany]	**ZV**	Zivilverteidigung [Civil Defense]

Alle Gegenstände in diesem Buch wurden in der DDR produziert, andernfalls ist das Land angegeben. Die Bildunterschriften sind Deutsch-Englisch, selbstverständliche Details wurden nicht übersetzt. Alle bekannten Daten wurden angegeben.

All items in this book were produced in East Germany unless otherwise noted. Caption information is available in German and English, self-explanatory details excluded. Dates are provided unless unknown.

◁
KARTE [MAP], Besatzungszonen [Occupation Areas], September 1946
Atlanta-Service, Frankfurt am Main (American Zone of Occupation) | 53 x 38 cm [21 x 15 in.]

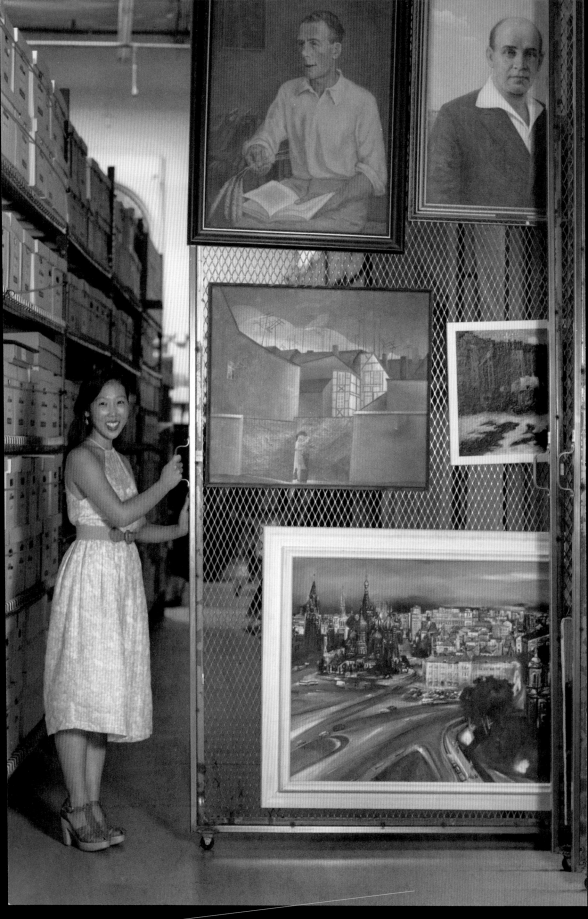

VORWORT FOREWORD

DAVID THOMSON

3. Baron Thomson of Fleet, Vorsitzender von Thomson Reuters
[3rd Baron Thomson of Fleet; Chairman, Thomson Reuters]

Unzählige Begebenheiten der Menschheitsgeschichte gehen mit der Zeit verloren. Schon das festzuhalten, an das wir uns selbst erinnern, erweist sich immer wieder als enorme Herausforderung. Alle derartigen Bemühungen können immer nur ein Anfang sein, doch sie sind die wichtigste Grundlage für eine solche Reise. Das Wendemuseum ist ein Beispiel für ein neues Museumsmodell. Der Wunsch, Material zusammenzustellen, das direkt zum Thema gehört, bleibt das wichtigste Anliegen des Wendemuseums. Der breit angelegte und flexible Ansatz lässt eine Gesamtkomposition entstehen, die alle bisherigen Vorstellungen von einer Museumssammlung hinter sich lässt. Die unzähligen Gegenüberstellungen führen zu unerwarteten Begegnungen. Diese Haltung greift das wahre Wesen unserer Welt auf, die immer im Fluss und unvorhersehbar ist. Ein allen gemeinsamer Instinkt führt den Geist zu umfassenderen Aspekten des menschlichen Strebens.

Mit dem Akt des Zusammenstellens wird ein Nachdenken herausgefordert und angeregt, das auf unser gegenwärtiges Sein zurückwirkt. Allzu oft stehen Beschränkung und Etikette der tiefen Erkenntnis im Weg. Die heute Lebenden, ob jung oder alt, stehen immer noch unter dem Einfluss der Geschichte des Kalten Kriegs. Unser Verständnis des Alltags wird durch die Geschichte bestimmt, die das Erleben des Selbst und der Gesellschaft erweitert, einschränkt, bereichert und vermindert. Die Interpretation dieser Zeit wird auch weiterhin ungewöhnliche Ideen hervorbringen und Veränderungen anstoßen. Der Ansatz des Wendemuseums wiederholt die Lektionen der Anthropologie in einer kulturell-politischen Thematik. Dass diese Artefakte in einer Gesellschaft entstanden, deren Wesen sie eigentlich unmöglich hätte machen müssen, ist Zeugnis des unbezwingbaren menschlichen Geistes. Demzufolge strahlen viele dieser Gegenstände größte Demut und Empathie aus. Die Überreste einer vergangenen Welt werden eine Quelle für neue Erkenntnis, die uns alle zu einem höheren Bewusstseinsniveau führt. Wir müssen auch weiterhin Ideen erforschen, diskutieren und verfolgen, die sich aus Gegenständen mitteilen statt aus physischen Strukturen.

Countless episodes of human history have been lost to time. The catalog of history from our own memory has posed a remarkable challenge to merely record. Any quest in this regard represents a mere beginning and yet those foundations become the most significant element of our journey. The Wende Museum reflects a new museum model. The impulse to assemble material that emanates from within the corpus remains the paramount thrust of the Wende. Through a broad and flexible approach, the overall composition evolves beyond any preconceived notion. Unexpected tangents emerge through countless juxtapositions. The ethos reflects the very nature of our world, fluid and unpredictable. A collaborative instinct guides the spirit into wider aspects of human endeavor.

The act of assemblage is to challenge and prompt thought that shifts our present condition. Stricture and protocol all too often prevent meaningful insight. Individuals alive today, young and old, are still affected by Cold War history. Our understanding of everyday life is determined by history, which expands, limits, enriches, and diminishes our experience of self and society. The interpretation of this period will continue to yield extraordinary ideas and ferment change. The approach of the Wende Museum mimics the lessons of anthropology in a cultural/political thematic. That these artifacts were created in societies whose nature would seem to preclude them testifies to the indomitable nature of the human spirit. As a consequence, many of these objects resonate and echo with the utmost of humility and empathy. The residue of a lost world becomes a source of new insight that moves all of us to a higher level of consciousness. We must continue to research, debate, and explore ideas that emanate from objects rather than physical structures.

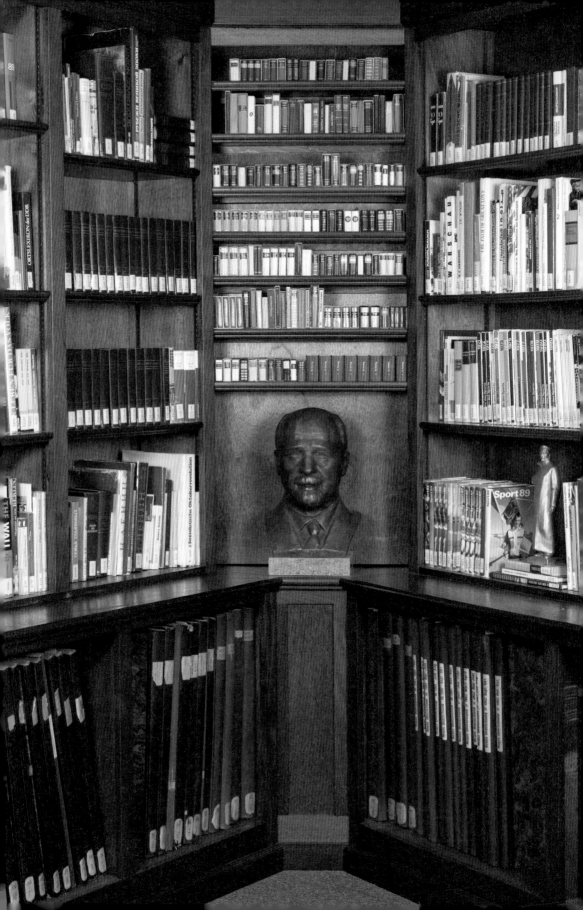

JENSEITS DER MAUER

DR. JUSTINIAN A. JAMPOL

Gründer & Geschäftsführender Direktor, The Wende Museum
Culver City, Kalifornien

Unter dem Druck der friedlichen Revolution in der DDR fiel am 9. November 1989 die Berliner Mauer, ein folgenschweres Ereignis, das dem Kalten Krieg symbolisch ein Ende bereitete und die Wiedervereinigung im Jahr darauf herbeiführte. Man bezeichnet diese Zeit als „Wende" – ein Begriff mit vielen Bedeutungen, so wie Kalter Krieg auch. Im Bereich des persönlichen Erlebens, in der aktuellen Politik und in der wissenschaftlichen Deutung ist die Deutung des Kalten Kriegs immer noch heftig umstritten: Die Vergangenheit ist noch längst nicht Geschichte. Historiker, Anthropologen, Kunsthistoriker und die Öffentlichkeit ringen darum, eine Epoche in all ihrer Komplexität und ihrer tieferen Bedeutung zu verstehen, die einen Zeitraum von mehr als 40 Jahren umfasste – etwa vom Ende des Zweiten Weltkriegs 1945 bis zum Sturz der sozialistischen Regime in Europa und der Auflösung der Sowjetunion von 1989 bis 1991.

Die materielle Kultur der Deutschen Demokratischen Republik (DDR) und die Art und Weise, wie diese „Dinge" seit 1989 gesammelt, verramscht, ignoriert, weggeworfen, ausgestellt und verlacht werden, zeigen, inwieweit die Geschichte der DDR immer noch die Gemüter entzweit und keinen Konsens gefunden hat. Auch lange nach der offiziellen Wiedervereinigung unterscheiden sich „Ossis" und „Wessis", und das Spannungsfeld zwischen der Unterstützung für ein Regime, *wie es hätte sein können*, und der Desillusionierung darüber, *wie es war*, bleibt bestehen, sodass dem Umgang mit DDR-Artefakten und -Kunstwerken im Wettstreit um einen Konsens eine zentrale Rolle zukommt. Am Brandenburger Tor, mit der Berliner Mauer vier Jahrzehnte lang das vielleicht sichtbarste und schmerzlichste Symbol der Teilung Deutschlands, entstand ein improvisierter Flohmarkt, wo Dinge aus der DDR als billige Souvenirs einer untergegangenen Gesellschaft verkauft und gekauft wurden, wie Fundstücke aus einem Schiffswrack. Doch sosehr es dabei ums Erinnern und auch um verzerrtes Erinnern ging, es ging auch um aktives und willentliches Vergessen.

Während manche nie als Sammelobjekte gedachte Alltagsgegenstände zur Ware wurden, wurden andere DDR-Produkte abgewertet und weggeworfen. Anfang 1990, auf dem Höhepunkt der Wende, vollzog sich der Übergang von alt zu neu nicht nur in den blitzschnellen politischen Veränderungen, sondern auch, und das ist bezeichnend, in der Welt der Dinge. Im Jahr 1990 entsorgten die Ostdeutschen insgesamt 19 Millionen Tonnen Müll, 1,2 Tonnen pro Person, dreimal so viel wie die bundesdeutsche Pro-Kopf-Rate in diesem Zeitraum. Doch schon während dieser materiellen „Wende" führte die Art und Weise, wie die materielle Hinterlassenschaft der DDR von offizieller Seite gehandhabt wurde, in Teilen der neuen Länder zu Unmut und sogar Protesten. Denn im Zuge der Wiedervereinigung wurden nicht nur die alten politischen Strukturen beseitigt, sondern auch Straßen umbenannt, Gebäude und Denkmäler abgerissen und die 1989/90 durch die DDR-Bürger selbst begonnene Entsorgung der Verbrauchsgüter zu Ende geführt. In einigen Fällen stießen kulturelle Institutionen, meist unter neuer Leitung, riesige Sammlungen von DDR-Objekten ab oder verbannten sie in Lagerhallen außer Haus, wo sie nicht mehr zugänglich waren. Das war nur ein Aspekt eines umfassenden und oft stillschweigenden Ausschlusses der DDR und ihrer Bewohner aus der Geschichte des „neuen" Deutschland.

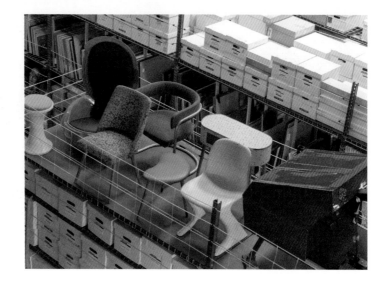

◁◁
Kunst im Sammlungsarchiv,
das für Forscher und
Wissenschaftler geöffnet ist

Art rack in collections stor-
age, accessible to scholars
and researchers

◁
Gebundene DDR-Zeitungen
und originale Souvenir-Mini-
bücher im Lesesaal

Bound volumes of East
German newspapers and
original souvenir mini-books
in the reading room

Die Entwicklungen nach 1990 haben den augenzwinkernden Begriff „Ostalgie" hervorgebracht, das scheinbar irrationale Festhalten an den Kitschgegenständen eines Unterdrückungsregimes, die in der Wende buchstäblich weggeworfen wurden. Trotz der umfassenden politischen Repression verwehren sich viele Ostdeutsche gegen die völlige Diskreditierung der DDR-Geschichte und damit gegen die Unterstellung, ihr Leben in der DDR sei nur das Produkt eines gescheiterten Staats und damit im Grunde wertlos gewesen. Inwieweit die ehemaligen DDR-Bürger willenlose Sklaven des totalitären Regimes waren oder souveräne Akteure mit Wünschen und Handlungsmöglichkeiten auch außerhalb der offiziellen politischen Strukturen, bleibt der Kern der – noch unbeantworteten – Frage nach der Geschichte der DDR und der Färbung einer neuen deutschen Identität. Die daraus resultierenden Spannungen und Meinungsverschiedenheiten zwischen Ost und West betreffen nicht nur den Kampf zwischen Sozialismus und Kapitalismus, sondern prägen auch die deutsche Gegenwartskultur und -politik, wobei Symbole und Dinge und der Umgang damit eine entscheidende Rolle spielen.

Geschichte hat oft mehr mit der Gegenwart zu tun als mit der Vergangenheit, und die Vergangenheitsbewältigung bzw. Aufarbeitung der Vergangenheit im Deutschland der Nachkriegszeit ist das beste Beispiel für die sich daraus ergebende Komplexität. Aber auch die materielle Kultur der DDR gehört zur historischen Überlieferung und ist eine wichtige Quelle für Wissenschaft und Forschung. Diese beiden Funktionen – politisches Instrument und Forschungsquelle – geraten häufig in Konflikt, selbst wenn sie unauflöslich miteinander verstrickt sind.

Die kulturellen Produkte einer Gesellschaft sind Träger von kultureller Bedeutung und Sinn und deshalb von hohem politischen Wert und Nutzen, und diesem wird manchmal gegenüber anderen möglichen Zuschreibungen Priorität gegeben. Für Akademiker und Experten sind Symbole und Artefakte aus der DDR Anhaltspunkte und wichtige Informationsquellen, und so werden sie zunehmend auf diverse Sammlungen zugreifen müssen, wenn sie wissenschaftliche Werke verfassen und ein Land verstehen wollen, das es 40 Jahre lang gab.

Vor diesem Hintergrund wurde 2002 das Wendemuseum gegründet, im Tausende Kilometer entfernten Los Angeles, das der deutsche Dramatiker Bertolt Brecht als ausfernde Metropole der Hölle verurteilte, eine künstliche Stadt ohne jegliches Wissen um die Vergangenheit: „von nirgendher kommend, nirgendhin fahren[d]". Im Vorfeld und während des Zweiten Weltkriegs wurde Los Angeles für viele deutsche Exilanten auf der Flucht vor dem NS-Regime eine neue Heimat – neben Brecht waren das so bedeutende Intellektuelle, Komponisten und Schriftsteller wie Theodor Adorno, Max Horkheimer, Franz Werfel, Lion Feuchtwanger, Thomas Mann, Arnold Schönberg, Hanns Eisler und Fritz Lang. Los Angeles war ihr von Palmen gesäumtes Refugium vor den Schrecken des Kriegs in Europa. Auf weit subtilere Weise ist die Stadt ohne Erinnerung heute Zufluchtsort für die physischen Überreste des Kalten Kriegs, die vor dem gegenwärtigen politischen Zeitgeist in Europa hier Exil gefunden haben.

Über die Ausstellung *Art of Two Germanys/Cold War Culture* (deutscher Titel: *Kunst und Kalter Krieg/ Deutsche Positionen 1945–1989*) 2009 im Los Angeles County Museum of Art, u. a. mit Kunst aus dem

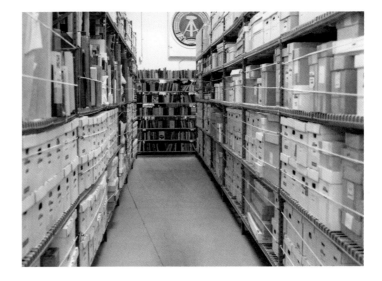

Wendemuseum, wurde weltweit berichtet, vor allem, und das ist keine Überraschung, in Deutschland. Mehrere Kritiker unterstrichen dabei, dass erst ein neutraler Ort wie Los Angeles die Neubewertung der Kunst des Kalten Kriegs ermögliche. In einem provokanten Artikel in *Die Zeit* thematisierte der Journalist und Kunstkritiker Hanno Rauterberg die Politisierung der DDR-Kunst in Deutschland und meinte, dass die Ausstellung eigentlich im wiedervereinten Deutschland hätte konzipiert werden müssen, aber nicht konzipiert werden konnte; nur an einem vergesslichen Ort wie Los Angeles sei sie in dieser Form möglich. Gewiss, gerade das temporäre und entwurzelte Leben in Los Angeles ist oft Anlass für Kritik, sein Status als Stadt ohne Vergangenheit – seine fehlende oder „künstliche" Geschichte. Diese Wahrnehmung wird durch den Mythos und Glamour Hollywoods und Los Angeles' Ruf als berüchtigtes Zentrum der weltweiten Massenmedien noch verstärkt. So wird der Stadt immer wieder vorgeworfen, es fehle ihr an historischer Selbstbetrachtung, doch zugleich bietet das den meist übersehenen Vorteil der Möglichkeit einer Neubewertung und der für L. A. so typischen Idee des „Neuanfangs". Emotionale Befindlichkeiten in Bezug auf die DDR spielen hier ganz bestimmt keine Rolle, keine Nostalgie (oder Ostalgie); die Stimmen der Betroffenen und Zeitzeugen sind historisiert, und die in Deutschland wütenden politischen Debatten sind gefühlsmäßig so weit weg, wie sie es geografisch sind.

Einige wichtige Materialien im Bestand des Museums sind Spenden von beteiligten Zeitgenossen, die befürchteten, dass ihre persönliche Sammlung in europäischen Institutionen einer politischen Bewertung unterzogen würde. Das betrifft insbesondere die Täter, von denen viele für die Stasi und andere berüchtigte Behörden tätig waren. So hat das Wendemuseum mit der Katalogisierung der Sammlung früherer DDR-Grenzsoldaten begonnen, für die es nicht in Betracht kam, ihre Materialien einer deutschen Institution zu übergeben, aus Angst vor politischen Repressalien oder davor, „geoutet" zu werden. In einer Ausstellung unter dem Titel *Collected Fragments (Gesammelte Fragmente)* von 2009 präsentierte das Museum einige dieser Sammlungsstücke und Archive, manche so, wie sie nach Los Angeles kamen, verpackt in Koffern und in Einkaufsbeuteln „Made in the GDR". Die tatsächliche und gefühlte Ferne des Wendemuseums hat den praktischen Vorteil, dass Dinge aufbewahrt werden können, die ansonsten vielleicht weggeworfen oder vernichtet würden. Hier werden sie konserviert, digitalisiert und der Öffentlichkeit zugänglich gemacht.

In vielerlei Hinsicht ist das Museum selbst direkter Ausdruck des schwierigen Umgangs mit dem Vermächtnis der DDR seit der Wende – dass es existiert, erzählt uns genauso viel über das, was nach dem Kalten Krieg geschah, wie währenddessen. Wären die Stücke in unserer Sammlung als historisch oder ästhetisch wertvoll erachtet worden, dann würden sie sich jetzt in den entsprechenden Einrichtungen befinden, und das Museum gäbe es gar nicht, oder zumindest hätte es einen völlig anderen Auftrag und ein anderes Spektrum. Tatsächlich besteht die Sammlung des Museums aus Materialien, die eigentlich schon in der Mülltonne der Geschichte gelandet waren, sowohl vor als auch nach der Wende. Dazu gehören z. B. edle Samtfahnen aus den 1950er-Jahren mit einem gähnenden Loch in der Mitte, wo man in den 1960er-Jahren Stalins Por-

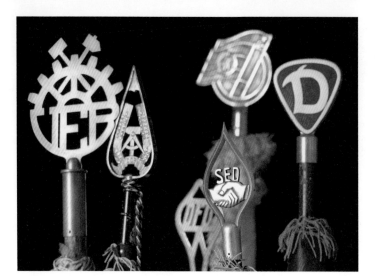

trät herausgeschnitten hatte. Nach 1989 wurden
ein großer Teil der DDR-Kunst und andere kulturelle
Erzeugnisse in Kunstdepots geschafft, verkauft
oder weggegeben; Kunstwerke und historische Ge-
genstände landeten auf Dachböden und in Kellern,
in Antiquitätenläden, auf Flohmärkten und in klei-
nen Auktionshäusern, wo DDR-Malerei neben Zube-
hör aus der Nazizeit und preußischen Uniformen
verkauft wurde. Solche verwaisten Gegenstände
bilden den Grundstock der Sammlung des Wende-
museums. In der Nachwendezeit sind die Dinge hier
aus ihrem ursprünglichen Kontext gelöst, sodass es
jetzt an den Kuratoren ist zu untersuchen, wie sie
interpretiert werden sollten, und zu bestimmen, was
sie bedeuten und für wen.

Daraus ergibt sich eine weitere Frage: Wie ist es
möglich, eine Gesellschaft zu „sammeln", und wie
wählt man diese Dinge aus? Weder kann alles gesam-
melt werden noch sollte es. Der Ansatz des Wende-
museums ist eine Kombination aus rigoroser aka-
demischer Forschung und künstlerischen Projekten
und Programmen. Deshalb liegt der Schwerpunkt
der Ankaufspolitik auf Artefakten, Kunstwerken und
Archiven, die eine bestimmte Ausstellung verstärken
und/oder für Kuratoren, Gegenwartskünstler und
laufende historische Forschungsprojekte von Nut-
zen sind. Immer wieder veranstaltet das Museum
Workshops und Konferenzen, zu denen sich For-
scher aus der ganzen Welt zusammenfinden, die
Sammlungen des Museums nutzen – der erste Band
wurde 2011 vom Deutschen Historischen Institut
veröffentlicht – und, ganz entscheidend, Mitspra-
che bei den Ankaufsplänen des Museums haben.
Anstatt einfach den Kuratoren die Entscheidung zu
überlassen, was wichtig ist und was nicht, werden
diejenigen mit einbezogen, die diese Auswahl am
besten treffen können – die Spezialisten, die sich
in ihrer Arbeit einem spezifischen Thema oder Motiv
widmen. Das Museum ermöglicht auch bestimmte
Forschungsvorhaben, indem es internationalen Wis-
senschaftlern auf Anfrage z.B. DDR-Speisekarten,
Hip-Hop-Zubehör und erotische Fotografien zur Ver-
fügung stellt. Das sind Beispiele für Materialien, die
zumeist in anderen Institutionen nicht vorhanden
und so speziell sind, dass ein einzelner Museums-
kurator sie nicht alle kennen kann. Und da die Mate-
rialien in den Sammlungen, die an das Wendemuse-
um kommen, vorwiegend eine Synthese aus Grafik
und Text, aus Visuellem und Materiellem darstellen
und nicht in klassische Museums- oder Archivka-
tegorien passen, ergibt das ein Konstrukt, das den
offiziellen Museen oder Archiven, die Material aus
dieser Zeit sammeln, entgegensteht oder zumindest
in alternative Richtungen führt. Jedes Jahr werden
neue Sammlungen erworben und konserviert, die
noch nicht in Betracht gezogen wurden oder in eini-
gen Fällen überhaupt bekannt waren. Neben der
Beschäftigung von Scouts, die bei Findung und Kauf
der Objekte auf der Liste der Ankaufsziele behilflich
sind, hat das Museum ein einzigartiges System ent-
wickelt, bei dem Wissenschaftler die Möglichkeit
haben, Quellenmaterial für ihre Forschung zu be-
kommen und zu nutzen und dieses nach Abschluss
des Forschungsprojekts an das Wendemuseum zu
übergeben, das sie archiviert und der Öffentlichkeit
zugänglich macht. Auf diese Weise ist die Sammlung
des Wendemuseums nicht nur ein Aufbewahrungs-
ort für Spezialsammlungen, sondern reflektiert auch
die sich ständig verändernden und abweichenden
Deutungen der Geschichte des Kalten Kriegs.

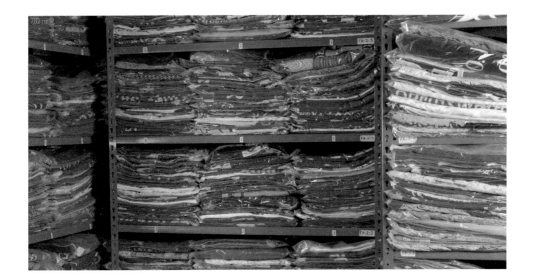

Neben den vielen konzeptionellen und praktischen Vorteilen, die sich aus Los Angeles' Status als Außenstehender ergeben, gibt es auch Nachteile, von denen die meisten direkt mit diesem Disengagement zu tun haben. Die USA waren einer der Hauptakteure im Drama des Kalten Kriegs, und Los Angeles, das 1967 eine Städtepartnerschaft mit West-Berlin einging, ist weitgehend ein Produkt des militärisch-industriellen Komplexes, der in der Nachkriegszeit einen Boom erlebte. In der semiariden Landschaft schossen die Waffenfabriken ebenso schnell aus dem Boden, wie die Stadtrandsiedlungen prägend für die geografische und kulturelle Landschaft Südkaliforniens wurden. Das Ziel dieser militärischen Waffen waren die Sowjetunion und die übrigen Ostblockstaaten, wobei diese eher als unglückselige Opfer des roten Imperiums galten, eine Rhetorik, die es den Amerikanern ermöglichte, den Fall der Berliner Mauer 1989 als Befreiung der freiheitsliebenden Osteuropäer von den Zwängen der Sowjetherrschaft zu interpretieren. Allerdings sind in den letzten 25 Jahren die Ängste vor einem Atomkrieg und die Politik des Kalten Kriegs stetig abgebaut und durch neue Ängste vor dem Terrorismus und vor einem weltweiten wirtschaftlichen und ökologischen Kollaps ersetzt worden, und die jüngeren Generationen der Ende der 1980er oder später Geborenen haben den Kalten Krieg nicht erlebt und deshalb meist keinen persönlichen Bezug zu diesem Teil der Geschichte.

Zusätzlich zu seiner Mission als Archiv sind die künstlerischen Programme deshalb eine entscheidende Komponente des Museumsauftrags, d.h. Ausstellungen, Veranstaltungen, Filmvorführungen, Performances und andere Formen der Einbeziehung und Ansprache des Publikums, die eine neue Bedeutung und Relevanz erzeugen. Im Kontext des für Los Angeles spezifischen kulturellen Umfelds beinhaltet die Mission des Museums, dass diese Programme mehr als einfach nur vermitteln, „wie es war", dass sie historische Informationen anbieten, die ein tiefer gehendes Lernen und Verstehen von Ideen anstoßen, statt nur Fakten, Zahlen und chronologische Abläufe zu nennen. Dazu kooperiert das Museum mit Lyrikern, Straßenkünstlern, Theaterkompanien, Tänzern und Autoren – und ermöglicht somit durch Partnerschaften vielfältige Interpretationen der Sammlung, oft mit Blick auf aktuelle Themen und Probleme. So veranstaltete das Museum im Jahr 2009 sein *The Wall Project (Mauerprojekt)*, bei dem zunächst zehn Originalabschnitte der Berliner Mauer entlang des Wilshire Boulevard im Miracle Mile District von Los Angeles aufgestellt wurden, das längste Stück der Mauer in den USA. Künstler aus Los Angeles und Berlin, allen voran der Mauerkünstler Thierry Noir, begannen die Abschnitte zu restaurieren und die empfindlichen Teile durch Übermalen zu schützen, wobei sie an anderen Abschnitten die Spuren der Originalfarben beließen. Außerdem wurden mehr als ein Dutzend Künstler gefragt: „Was sind die Mauern in Ihrem Leben?" und gebeten, sich auf einer mehr als 30 Meter langen künstlichen L.A.-Mauer dazu zu äußern. Diese L.A.-Mauer wurde am 9. November 2009, dem 20. Jahrestag des Mauerfalls, quer über den Wilshire Boulevard errichtet und dann um Mitternacht wieder eingerissen. Die Aktion sorgte für rege Aufmerksamkeit in den Social Media, wie sie eine normale historische Gedenkveranstaltung oder Mauernachbildung nicht erzielt hätte. Am interessantesten aber ist, was die auf dem Wilshire

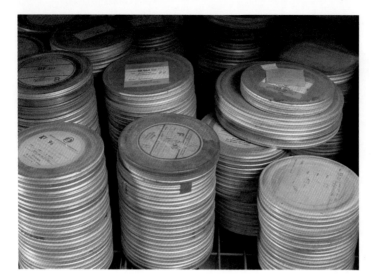

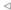
Boulevard verbliebenen Mauerteile seit ihrer Auf-
stellung ausgelöst haben – sie sind ein Ort des poli-
tischen Protests geworden, z. B. gegen die Zensur
in der VR China und gegen den Grenzwall zwischen
Mexiko und den USA, aber auch ein Ort für fröhliche-
re Anlässe, so als Kulisse für Verlobungsfotos von
Amerikanern koreanischer Herkunft, die ja auch das
eine oder andere über Mauern wissen. Los Angeles
mit DDR-Thematiken zu konfrontieren hat sich als
faszinierende Fallstudie erwiesen, die alle Berei-
che des menschlichen Seins umfasst und letztlich
dauerhafte und sinnvolle Lernerfahrungen ermög-
licht. Daraus ergibt sich eine ständige Erweiterung
des Museumsprogramms, durch das die Geschichte
des Kalten Kriegs erlebbar und nachvollziehbar wird
– indem in der Auseinandersetzung mit der Vergan-
genheit die Gegenwart verändert wird.

Während ich diese Zeilen schreibe, sind die Bau-
arbeiten am neuen Zuhause des Wendemuseums im
Gange – in einer historischen Rüstkammer (Armory)
der US-Nationalgarde. Nachdem wir unsere Samm-
lung ein Dutzend Jahre lang an einem unscheinba-
ren Ort in einem südkalifornischen Büropark stän-
dig erweitert haben, wird The Wende Museum in
diesem Herbst zu einem Zentrum, das gut sichtbar
und erreichbar ist und an dem sich die Öffentlich-
keit aktiv beteiligen kann. War der Kalte Krieg von
Geheimnistuerei und Undurchsichtigkeit geprägt,
so soll das "Wende at the Armory" den Geist der
Transparenz und Informationsfreiheit des 21. Jahr-
hunderts verkörpern. Ein amerikanisches Gebäude,
das der Vorbereitung auf den Dritten Weltkrieg die-
nen sollte, wird nun ein belebter Treffpunkt, an dem
sich Wissenschaftler wie Laien anhand innovativer,
interdisziplinärer Exponate mit den unterschied-

lichen Kulturen des Ostblocks auseinandersetzen
können.

Das Armory wird es dem Wendemuseum ermög-
lichen, seine Brückenfunktion zwischen akademi-
scher Forschung und öffentlichem Zugang als Ein-
heit von historischem Archiv und Kunstmuseum in
vollem Umfang zu erfüllen. Dieses Buch und sein
Vorgänger *Beyond the Wall* (bei TASCHEN 2014 er-
schienen) steht in gleicher Weise für die Synthese
dieser beiden unterschiedlichen Ziele. Das *DDR-
Handbuch* bringt führende Stimmen der DDR-For-
schung und der bildenden Künste zusammen, die
ein ganzes Spektrum an Ideen und Ansätzen ver-
treten, wobei sie auf eine Reihe von Quellen aus der
DDR-Sammlung des Wendemuseums zugreifen und
diese einem neuen Publikum erschließen. Da das
Museum Artefakte aus allen früheren Warschauer-
Pakt-Staaten sammelt und ausstellt, ist dies keine
umfassende DDR-Geschichte in Bildern, sondern
vielmehr ein Einblick in die DDR-Sammlung des
Wendemuseums mit Stand von 2017. Insofern fin-
den sich auf den folgenden Seiten nur die Highlights
der Sammlung – ungefähr ein Prozent der Exponate
ist abgebildet – wie auch der Texte, die nur Aus-
schnitte von Geschichten erzählen. Vollständig ist
Geschichte nie. Die an dem Projekt mitarbeitenden
Forscher bieten verschiedene Betrachtungsweisen
auf die DDR, multidimensionale Erzählungen, die
über Aufbau und Fall der Berliner Mauer hinaus-
gehen und die Sammlungsstücke weder als verge-
genständlichte Überreste einer untergegangenen
Gesellschaft noch als totalitären Kitsch betrachten,
sondern als Kulturgegenstände, die geschichtliche
Informationen enthalten oder kontextualisieren und
neue Interpretationsmöglichkeiten eröffnen.

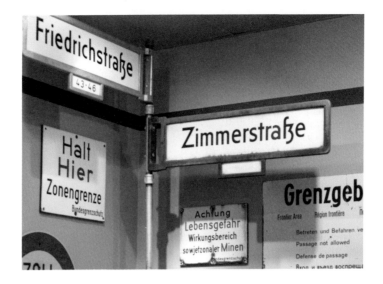

Die in diesem Buch präsentierten Gegenstände sind luxuriös und gewöhnlich, hässlich und schön, handgefertigt und maschinell produziert, persönlich und offiziell – oder bewegen sich zwischen diesen Polen. In ihrer Gesamtheit zeigen sie, dass das Leben in der DDR mehr war als Opposition und Repression und auch alltägliche Sorgen, Bräuche, Aktivitäten einschloss. Selbst die Symbole des sozialistischen Traums – Abzeichen, Plakate, Fahnen, Kunst und Denkmäler – gehörten zum DDR-Alltag und signalisierten nicht unbedingt Unterstützung für das bestehende Regime. Die politische Ideologie der SED, der regierenden sozialistischen Partei der DDR, erlangte zu keinem Zeitpunkt normative Legitimation, weder im In- noch im Ausland. Die Diskrepanz zwischen dem Ziel der Regierung und der Stimmung in der Bevölkerung wurde umso größer, je mehr jedes verstreichende Jahr und Jahrzehnt weitere Beweise dafür erbrachte, dass die SED ihr Versprechen, in der einen Hälfte Deutschlands eine stabile sozialistische Regierung zu errichten, nie einhalten würde. Hinter der Fassade der „Propaganda" lagen die vielfältigen Realitäten des DDR-Alltags – komplex, undefinierbar und dynamisch, die Grauzone, in der kulturelles Leben und politische Erwägungen, persönliche Entfaltung und zentralisierte Macht miteinander verschmolzen bzw. aufeinanderprallten. Über die politische Chronologie des Kalten Kriegs hinaus – wie beispielsweise Kubakrise, Prager Frühling und Olympiaboykott – und im allgemeinen Kampf zwischen Kommunismus und Kapitalismus generell blieb das menschliche Bestreben, zu schaffen, abzulehnen, zu fördern und zu verändern, als universell Verbindendes bestehen.

Das Buch ist thematisch aufgebaut im Sinne einer praktischen, wenn auch losen Systematik. Viele der Dinge ließen sich mehreren Kategorien zuordnen, und ihre Symbole, Anwendungen und Bedeutungen überschneiden sich. Letztlich werden die Sammlungsstücke durch die Betrachter, einschließlich der Leser dieses Buchs, interpretiert, deren vermutlich ganz unterschiedliche Nationalitäten, politische Perspektiven und persönliche Erfahrungen ihre Sicht unweigerlich färben. Für eine Geschichte des Kalten Kriegs gibt es keinen allgemeingültigen Fahrplan – die Erzählung ändert immer wieder die Richtung, eine weitere Wende, die sich auf unbekannte Weise weiter drehen und wenden wird. Es ist unklar, wie genau die endgültige Analyse ausfallen wird – wie die DDR verstanden werden wird oder ob sie in der vorhersehbaren Zukunft weiter geformt und umgeformt werden wird. Egal, wie die Antworten auf diese Fragen lauten, eines ist klar: In der Auseinandersetzung mit der Vergangenheit, in den politischen Debatten der Gegenwart und für das zukünftige Verständnis der DDR und des Kalten Kriegs wird die materielle Kultur weiterhin eine entscheidende Rolle spielen.

Das Wendemuseum wäre nicht, was es ist, ohne die großzügige Unterstützung von Peter Baldwin, meinem ehemaligen Geschichtsprofessor an der UCLA, seiner Gattin Lisbet Rausing und des Arcadia Fund, unserer illustren Vorstand und das aktive Engagement und die fortwährende Unterstützung zahlreicher Stiftungen, Gemeindemitglieder und natürlich Benedikt Taschens. Ich danke allen, die mir geholfen haben, eine verblassende Kultur und Geschichte der Welt sichtbar und zugänglich zu machen.

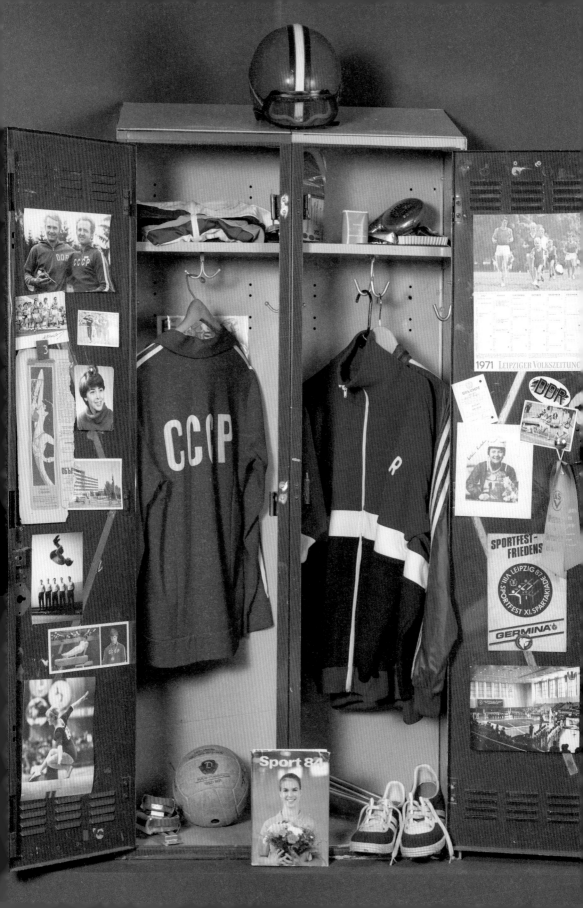

BEYOND THE WALL

DR. JUSTINIAN A. JAMPOL

Founder & Executive Director, The Wende Museum
Culver City, California

On November 9, 1989, the Berlin Wall collapsed under the weight of the East German Peaceful Revolution, leading to the symbolic end of the Cold War and precipitating the reunification of Germany the following year. This momentous transition was referred to as the *Wende*, a German word that loosely translates to "turning" or "change"—and a term that, like the Cold War itself, is fraught with multiple meanings. In the realms of personal experience, contemporary politics, and scholarly investigation, the narrative of the Cold War is still hotly contested. The past is not yet history. Historians, anthropologists, art historians, and the public labor to understand the complexities and broad significance of an era that spanned more than 40 years, roughly from the end of World War II in 1945 to the fall of the socialist regimes in Europe and the dissolution of the Soviet Union from 1989 to 1991.

Material culture of the German Democratic Republic (GDR), also referred to as East Germany, and the way "things" have been alternatively collected, commoditized, ignored, thrown away, exhibited, and derided since 1989 reveals the extent to which the history of East Germany is still thoroughly conflicted and has not yet found consensus. As the divisions between the "Ossies" (Easterners) and "Wessies" (Westerners) have continued to exist despite formal unification and as tensions linger between support for the regime as it *could have been* and disillusionment with *how it was*, the treatment of East German artifacts and artwork has taken on a central role in the competition to form this consensus. The Brandenburg Gate, which along with the rest of the Berlin Wall had for four decades stood as perhaps the most visible and painful symbol of a divided Germany, became the site of an improvised flea market where the objects of the former East Germany were bought and sold as commoditized souvenirs of a ruined society, like recovered pieces of a shipwreck. Yet, just as much as the period was about remembering and misremembering, it also was about active and willful forgetting.

While certain East German objects of daily life never meant to be collected were transformed into commodities, other East German products were degraded and junked. In early 1990, during the height of the *Wende*, transition from the old to the new was reflected not only in the realm of lightning-paced political changes but also, and significantly, in the world of things. In 1990, East Germans disposed of 19 million tons, 1.2 tons per individual. This was three times the per capita rate in the West German Federal Republic for the same period. Yet, even as this material transformation progressed, the way in which original materials from the GDR were handled on an official level led to grumbling and outright protest in parts of the *Neue Länder*, the "New Regions" of unified Germany. Unification involved not only elimination of the old political structures in public life but erasing East German street names, tearing down buildings and monuments, and completing the process of disposal of consumer products that had begun with the East Germans themselves in 1989 and 1990. In some cases, cultural institutions, mostly under new management, de-accessioned large collections of East German artifacts or sent them to be stored in off-site warehouses where they were often rendered inaccessible. This movement was part of a wide and often silent process of excluding East Germany, and those who had lived in it, from belonging to the history of the "new" Germany.

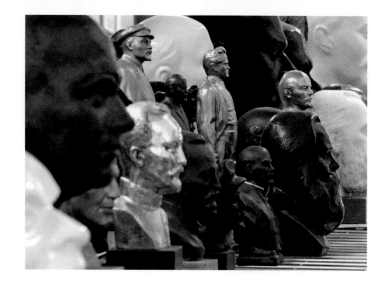

Political developments since 1990 have led to the use of the bemused term *Ostalgie* (a play on the term for "nostalgia" and "Ost," the German word for "East") to explain a seemingly irrational attachment to the kitschy objects of an oppressive regime that during the Wende had been literally thrown away. Simultaneously, many former East Germans reject the complete discrediting of East German history, despite extensive political repression, that would suggest their lives in the GDR were simply products of a failed state and therefore practically worthless. The extent to which East German citizens are understood as either submissive pawns of totalitarian authority or sovereign actors capable of desires and action outside the realm of formal political structures remains at the heart of questions, not yet answered, about the history of East Germany and the hue of a new German identity. The ensuing tension and disagreement between East and West has decidedly not been just about the struggle of communism versus capitalism but has existed within the realm of contemporary German culture and politics, in which the ways symbols and things are presented and dealt with play a central role.

History often has more to do with the present than the past, and the process of *Vergangenheitsbewältigung* ("coming to terms with the past") in postwar Germany (followed by *Aufarbeitung*, or "working through the past") has been a prime example of the resulting complexity. Yet, East German material culture also belongs to the historical record and is a critical resource for scholarship and research. These two functions—political instrument and scholarly source—have often come into conflict with one another even as they are inexorably entangled. The cul-tural products of a society contain cultural meaning and significance and thus have important political value and use, which has at times been prioritized over other possibilities. Scholars and specialists use East German symbols and artifacts as references and critical sources of information, and will increasingly require access to diverse collections in order to produce scholarly works and try to make sense of a country that existed for 40 years.

It is against this backdrop that in 2002 the Wende Museum was founded, thousands of miles away, in Los Angeles, a city that German playwright Bertolt Brecht famously condemned as a sprawling metropolis of hell, a plastic city without any cognition of the past: "from nowhere, and nowhere bound." Preceding and during World War II, Los Angeles became the adopted home of numerous German exiles fleeing the Third Reich—Brecht was joined by notable German intellectuals, composers, and writers, including Theodor Adorno, Max Horkheimer, Franz Werfel, Lion Feuchtwanger, Thomas Mann, Arnold Schoenberg, Hanns Eisler, and Fritz Lang. Los Angeles was the famous palm-tree-lined sanctuary from the dangers of wartime Europe. In a much more subtle way, the city-with-no-memory continues on as a refuge for the physical remains of the Cold War, exiled as a result of the contemporary political zeitgeist in Europe.

In 2009, the Los Angeles County Museum of Art exhibition *Art of Two Germanys/Cold War Culture*, to which the Wende Museum contributed artwork, attracted global media attention, especially, and unsurprisingly, in Germany. Several reviewers specifically emphasized the neutral space of Los Angeles as a necessary precondition for the reassessment of Cold War art. In a provocative article in *Die Zeit*, the

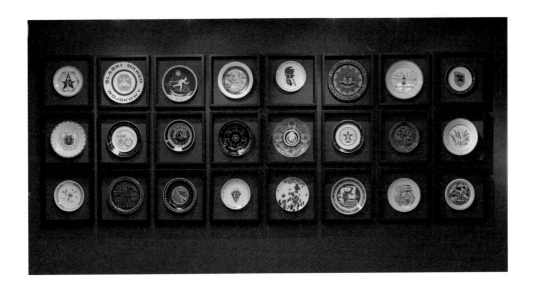

journalist and art critic Hanno Rauterberg polemically addressed the politicization of East German art in Germany, arguing that the *Art of Two Germanys* exhibition should have, but could not have, been conceived in reunified Germany; it could have only taken shape in a forgetful place like Los Angeles. Surely, the temporal and uprooted nature of life in Los Angeles has often provoked criticisms alluding to its status as a land without a past—a place of absent or "artificial" history. This perception is magnified by the myths and glamour of Hollywood and Los Angeles's notoriety as the global center of mass media. Yet, while many have charged that Los Angeles lacks interest in historical self-reflection, an overlooked silver lining is the opportunity for reevaluation and that very L.A. notion of a "fresh start." Certainly, in terms of the GDR, emotional sensitivities are not a factor in Los Angeles, there is no nostalgia (or *Ostalgie*), the voices of the participants and witnesses are historicized, and raging political debates in Germany are as far away psychologically as Europe is geographically removed from California.

Significant materials have been donated to the museum by historical participants who believe that their personal collections would be politicized by European institutions. This is especially the case with the perpetrators, many of whom worked for the notorious police services such as the Stasi. The Wende Museum has begun cataloguing a collection donated to the museum by former East German border guards who never considered granting their materials to a German institution, for fear of political backlash or being "outed." In a 2009 exhibition called *Collected Fragments*, the museum exhibited several of these artifacts and archives, some dis-

played as they arrived in Los Angeles, encased in suitcases and wrapped in shopping bags that were "Made in the GDR." The physical and psychic remoteness of the Wende Museum has practical benefits, in this case allowing the museum to preserve materials that might otherwise have been discarded and destroyed. They are preserved, digitized, and made available to everyone.

In many respects, the museum can be regarded as a direct manifestation of the difficulties surrounding the legacy of the GDR since the time of the *Wende*—its existence tells us just as much about what happened after the Cold War as during. If the items in its collections were deemed of historical or aesthetic value, they would be housed in the appropriate institutions, and the museum would not exist, or at least would have a markedly different mandate and scope. The museum's collections are in effect made up of materials that have been relegated to the dustbin of history, both before and after the Wende. Included in the collections are, for example, plush velvet banners from the 1950s with large gaping holes where Stalin's profile was removed in the 1960s. After 1989, a large part of the art and other cultural materials produced in the GDR was either consigned to *Kunstdepots* (art warehouses) or sold off or given away. Works of art and historical artifacts ended up in attics, basements, antique shops, flea markets, and small historical auction houses, where East German paintings were sold alongside Nazi paraphernalia and Prussian uniforms. It is these orphaned objects that formed the foundation of the Wende Museum's collections. In a post-*Wende* climate, these items are divorced from their original meanings; curators are now faced with the challenge

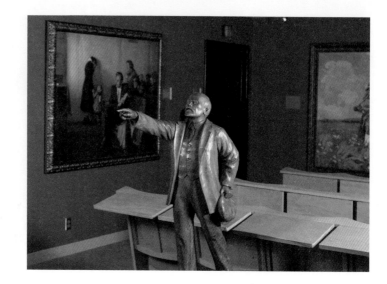

◁

Glanzstücke der 3.000 Gedenkteller, mit einer ganzen Bandbreite an sozialistischen Symbolen und Themen

Highlights from among 3,000 commemorative plates representing a wide range of socialist symbols and themes

▷

Handgeschnitzte Holzskulptur des in die Zukunft weisenden Lenin (Hauptgalerie)

Hand-carved wooden sculpture of Lenin pointing the way to the future (main gallery)

of exploring how such items should be interpreted, and of identifying what they mean and to whom.

This raises another question: How is it possible to "collect" a society and how are these decisions made? Not all artifacts can be collected, nor should they be. The Wende is committed to combining rigorous research with arts-based projects and programs. Its acquisitions policy focuses on artifacts, artworks, and archives that would strengthen an exhibition and/or support curators, contemporary artists, and ongoing historical scholarship. Periodically, the Wende hosts workshops and conferences that bring together scholars from around the world to use the museum's collections—the first volume was published in 2011 by the German Historical Institute—and, critically, to inform the museum's acquisitions planning. Rather than entrusting curators with the sole responsibility to decide what is important and what is not, the museum engages those that are best positioned to make these selections—the specialists whose work is dedicated to a specific theme or topic. The museum also facilitates their research, for instance, providing East German menus, hip-hop paraphernalia, and erotica photographs to different international scholars who have requested support. These are examples of materials that are mostly unavailable in other institutions and are so specialized that a single museum curator could not know them all. And because collections that come to the Wende Museum tend to represent materials that synthesize art and text, the visual and the material, and do not fit into classic museum or archival "types," the result is a construct that could be interpreted as running counter or at least in alternative directions to the official museums or ar-

chives that collect materials from this period. Every year, there are new collections to be acquired and preserved that have not been previously considered or, in some instances, known. In addition to employing scouts to assist in finding and obtaining the materials on the museum's acquisition target list, the museum has developed a unique system by which scholars are empowered to obtain and use source material for their research. Once the scholars' research is complete, the materials are transferred to the Wende Museum for archiving and public access. As a result, the Wende collections not only serve as a repository for special collections but also reflect the constantly changing and varying interpretations of Cold War history.

Along with the many conceptual and practical benefits resulting from Los Angeles's outsider status come some specific drawbacks, most of which pertain to Los Angeles's disengagement. The United States was a major actor in the drama of the Cold War, and Los Angeles, which formed a sister-city partnership with West Berlin in 1967, is very much a product of the military industrial complex that boomed in the postwar era. Weapons factories rose from the semiarid landscape just as quickly as suburbia began to dominate the geographic and cultural landscape of Southern California. The target of these military weapons was the Soviet Union and its Eastern Bloc satellites, the latter of which were perceived as hapless victims of the red empire. Such rhetoric empowered Americans to interpret the fall of the Berlin Wall in 1989 as the liberation of freedom-loving Eastern Europeans from the grips of Soviet domination. Yet, over the last 25 years, fear of nuclear war and the politics of the Cold War have steadily eroded and

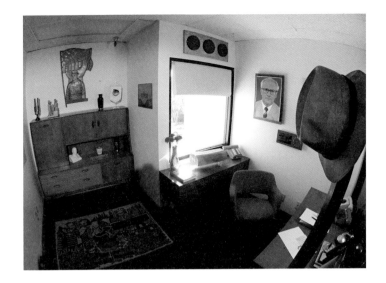

been replaced with new fears of terrorism and glob-
al economic and environmental decline, and young
generations born in the late 1980s or afterward have
not experienced the Cold War and therefore tend to
lack a personal connection to this history.

Therefore, in addition to the museum's archival
mission, a crucial component of its "museum" man-
date relates to arts programming, including exhibi-
tions, events, screenings, performances, and other
forms of civic engagement that create new mean-
ing and relevance. In consideration of the museum's
mission in the context of the specific Los Angeles
cultural environment, programs go beyond teaching
"how it was" and provide historical information as
inspiration for deeper learning and understanding of
ideas rather than facts, figures, and chronology. The
museum has collaborated with poets, street artists,
theater companies, dancers, and authors—connect-
ing collections with multiple interpretations through
partnerships, often with an eye towards contempo-
rary topics and themes. In 2009, the museum pro-
duced *The Wall Project*, which began with the instal-
lation of 10 original segments of the Berlin Wall along
L.A.'s Wilshire Boulevard in the Miracle Mile district,
making it the largest stretch of the wall in the United
States. Artists from Los Angeles and Berlin, specifi-
cally wall muralist Thierry Noir, joined together to
restore the segments and to protect the susceptible
pieces by painting on them while also leaving the
traces of original paint on other segments. Over a
dozen street artists were asked the question "What
are the walls in your lives?" and were engaged to in-
tervene on a synthetic L.A. Wall stretching more than
100 feet wide. The L.A. Wall was built across Wilshire
Boulevard on November 9, 2009, the 20th anniver-

sary of the fall of the Berlin Wall, and then torn down
at midnight. Social media postings proliferated in
a way that would have never been possible with a
standard historical commemoration or recreation.
The most interesting part has been what has hap-
pened to the segments of the Berlin Wall that have
remained on Wilshire Boulevard since their instal-
lation—the stretch of wall has become a space for
political protest, for instance, against Chinese cen-
sorship and against the Mexican-American border
wall and also happier occasions, such as a backdrop
for engagement photographs for Korean-Americans,
a community that knows about walls. Engaging Los
Angeles with the themes of the GDR has proven to
be a fascinating case study, encompassing the full
scope of the human condition, and, ultimately, lead-
ing to lasting and meaningful learning experiences.
The result has been the steady growth of the muse-
um's programming, contributing to making Cold War
history accessible and relatable—referencing the
past to inform the present.

Construction is under way on the Wende's new
home, an iconic 1949 U.S. National Guard Armory
Building. After a dozen years of growing our collec-
tion in an under-the-radar site hidden in a Southern
California office park, this fall the Wende Museum
will become a public-facing center for community
engagement. Where the Cold War was characterized
by secrets and opacity, the Wende at the Armory will
embody a spirit of transparency and open access. An
American building that was designed to prepare for
World War III will now be a lively hub where scholars
and the general public alike can explore the diverse
cultures of the Eastern Bloc through innovative, in-
terdisciplinary exhibitions.

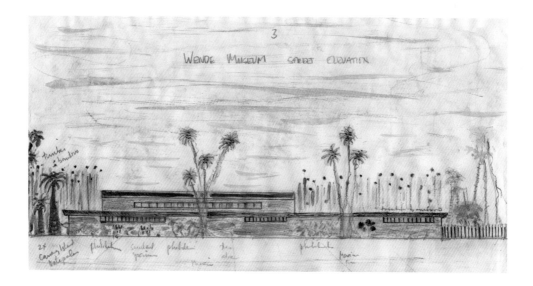

The Armory will allow the Wende to fulfill its mandate to bridge scholarly inquiry and public access—the union of the historical archive and the art museum. This book and its predecessor, *Beyond the Wall* (published by TASCHEN in 2014), likewise represent an exciting synthesis of these two different goals. The *East German Handbook* brings together leading voices in the fields of GDR research and visual arts to convey a spectrum of ideas and approaches, using a range of sources from the Wende's East German collections and making them available to new audiences. The museum also collects and houses artifacts from all of the former Warsaw Pact countries. Therefore, this publication is not intended to be a comprehensive pictorial history of the GDR but is rather a glimpse of the Wende Museum's East German collections as they are in 2017. The following pages are highlights, both in terms of the museum's collections—approximately 1 percent of the collection is represented—and the texts, which are mere slivers of stories. History can never be comprehensive. The scholars participating in this project present diverse reflections on the GDR, offering multidimensional narratives that go beyond the rise and fall of the Berlin Wall and present artifacts neither as reified remnants of an extinct society nor as totalitarian kitsch, but rather as cultural objects that contain or contextualize historical information, and offer new possibilities for interpretation.

The objects presented in this book are luxurious and plebeian, ugly and beautiful, handmade and mass-produced, personal and official, and shades in between. Taken altogether, they suggest that life in the GDR was represented by more than dissidence and repression, and included everyday concerns,

habits, and activities. Even the symbols of the socialist dream—badges, posters, flags, artworks, and monuments—had become part of East Germans' everyday lives, and did not necessarily mean support for the ruling regime. The political ideology that was espoused by the SED, the ruling socialist party in East Germany, never achieved normative legitimacy, neither at home nor abroad. The fissure between government intent and popular sentiment widened as every passing year, every decade, brought further proof that the SED would never make good on the promises that might have established a stable socialist government in one half of Germany. Beneath the veneer of "propaganda" lie the multiple realities of everyday life in the GDR—complex, indefinable, and dynamic, the gray area where cultural life and political considerations, personal expression and centralized authority, fused and clashed. Beyond the political Cold War chronology—for instance, the Cuban Missile Crisis, Prague Spring, and the Olympic boycott—and within the wider struggle of communism versus capitalism, the human desire to create, to reject, to promote, and to change existed as a universal bond.

The book has been organized thematically to provide a usable, albeit loose, taxonomy. Indeed, many objects fit into multiple categories and contain overlapping symbols, uses, and meanings. Ultimately, the artifacts are perceived through the lens of the interpreter, including the readers of this book, who undoubtedly represent multiple nationalities, political perspectives, and personal experiences that invariably color the view. There is no blueprint for a singular history of the Cold War—the narratives have shifted direction, another "Wende" that will continue twisting and turning in ways unknown. It

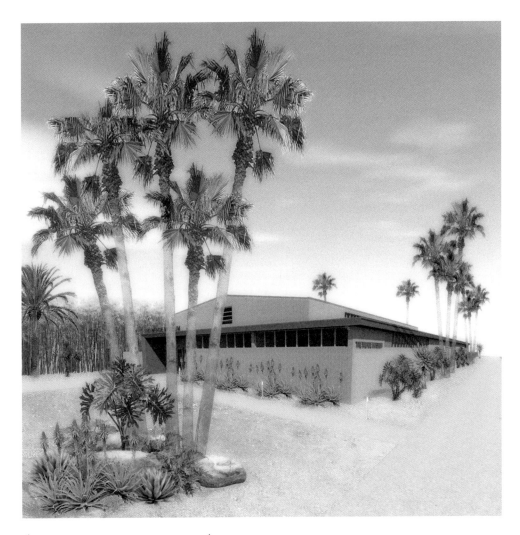

◁

Skizze der neuen Heimat des Wendemuseums, von Restaurationsberater und Chefdesigner Michael Boyd. Das „Wende", das sich Zugänglichkeit und Transparenz verpflichtet sieht, umreißt die Kulturen des früheren Ostblock in einem kalifornischen Ambiente von heute.

Sketch of the new home of The Wende Museum by restoration adviser and lead designer Michael Boyd. With a commitment to access and transparency, the Wende illuminates the contours of Eastern Bloc cultures in a contemporary California setting.

△

Das Wendemuseum, mit Architekt Christian Kienapfel (PARAVANT Architects) und Unternehmer Terry Perdun (GEM Contractors Group), hat die ehemalige Rüstkammer der US-Nationalgarde, aus der Zeit des Kalten Krieges, einer friedlicheren Bestimmung angepasst: innovative Programmierung und ungehinderter Zugang zur beispiellosen Sammlung von Kunst und Alltagsgegenständen aus dem Kalten Krieg. Rendering der Landschaftsarchitekten Josh Segal und Julia Shuart.

The Wende Museum, with architect Christian Kienapfel (PARAVANT Architects) and general contractor Terry Perdun (GEM Contractors Group), has adapted a former U.S. National Guard Armory Building from the Cold War era for more peaceful purposes: innovative programming and open access to the Wende's unparalleled collections of Cold War art and artifacts. Rendering by landscape architects Josh Segal and Julia Shuart.

is unclear what the final analysis will be—how East Germany will come to be understood, or whether it will continue to be shaped and reshaped for the foreseeable future. Whatever the answers to these questions, it is clear that material culture will continue to perform an integral role in the process of coming to terms with the past, the political debates of the present, and tomorrow's understanding of the GDR and the Cold War.

The Wende Museum would not be what it is without the generous support of Peter Baldwin, my mentor and former history professor at UCLA, his wife, Lisbet Rausing, and the Arcadia Fund; our illustrious Board of Directors; and the active engagement and sustaining support of numerous foundations, community members, and, of course, Benedikt Taschen. I thank you all for helping to make a vanishing culture and history visible and accessible to the world.

ESSEN, TRINKEN & RAUCHEN
EAT, DRINK & SMOKE

ESSEN, TRINKEN & RAUCHEN / EAT, DRINK & SMOKE

Katherine Pence [Baruch College, City University of New York]

Im Jahr 1989 gab es Witze über DDR-Bürger, die in den Westen fahren und dort ihre erste Banane essen: In einem beißt ein „Ossi" direkt durch die Schale. Doch angesichts der desillusionierenden Härten der deutschen Wiedervereinigung wandelte sich die gängige Geschichte vom Mangel im Osten und vom Überfluss im Westen kurz darauf zur *Ostalgie*. Die Sehnsucht nach bestimmten DDR-Lebensmitteln und -Getränken wie Rotkäppchen-Sekt, Vita Cola oder Cabinet-Zigaretten verdeutlichte, wie sehr die eigene ostdeutsche Kultur, wenn auch nicht der Staat, vermisst wurde.

Der sozialistische Staat hatte versprochen, dass der Lebensstandard der DDR durch zentrale Planung von Preisen und Produkten in den staatlich geführten Einzelhandelsketten Konsum und Handelsorganisation (HO) den des Westens überholen würde. Der auf die oft tristen Verpackungen aufgedruckte „EVP" war ein von Planern, nicht vom Markt bestimmter Preis. Subventionierte Grundnahrungsmittel dienten der Befriedigung von Grundbedürfnissen. Die Funktionäre versprachen auch, berufstätige Frauen von der Last des Haushalts durch neue, effektive Selbstbedienungskaufhallen, erschwingliche Mittagessen in Schule und Betrieb und neue Errungenschaften der Chemie in Form von Fertiggerichten wie Tempolinsen und -erbsen zu befreien. Als Teil der internationalen sozialistischen Gemeinschaft aß und trank der DDR-Bürger jetzt auch russische Soljanka (eine Suppe), ungarisches Letscho (Paprika, Zwiebeln und Tomaten) und rumänischen Wein neben einheimischen Lieblingsgerichten wie Rinderroulade oder Spaghetti mit Ketchup. In der DDR hungerte niemand. Die Hungerjahre der 1940er lagen weit zurück; jetzt aßen die Menschen Butter, Fleisch und Fett, bis Parteichef Walter Ulbricht die stämmigen Genossen anhielt, mehr Gemüse zu essen.

Die Ironie des Ganzen: In Ulbrichts Läden herrschte ein chronischer Mangel an Obst und Gemüse, ausgenommen Äpfel und Kohl, sodass sich viele DDR-Bürger über eigene Äcker oder Schrebergärten versorgten. Generell hatte die Staatsführung Probleme, ihre Versprechen an die Verbraucher einzuhalten, die sich bis 1958 mit der Lebensmittelrationierung und dann mit periodischen Engpässen bei Kartoffeln, Fleisch, Milch, Butter und Ähnlichem abfinden mussten. Immer wieder bekam man in staatlichen Läden und Restaurants das berüchtigte „Ham wa nich!" zu hören. Durch die fehlende konvertible Währung war es für die DDR besonders schwierig, tropische und andere importierte Spezialitäten wie Orangen, Bananen, Schokolade, Tabak und Kaffee einzukaufen. Wenn es dann mal im Konsum Bananen gab, bildeten sich lange Schlangen bis auf die Straße. Wegen solcher Versorgungsschwierigkeiten konnte genereller Unmut auch politisch bedrohlich werden. So geschehen im Fall der „Kaffeekrise" von 1977: Nach einem dramatischen Anstieg der Weltmarktpreise für Kaffee stellte die Sozialistische Einheitspartei Deutschlands (SED) die preiswerteren Sorten – Melange und Kosta – ein und brachte die viel geschmähten silbernen Packungen mit Kaffee-Mix (zum Teil aus Kaffeeersatz) auf den Markt. Aufgrund der heftigen Proteste von Kaffeetrinkern musste das Regime die verhasste Marke wieder aus den Läden verbannen.

Ansonsten lenkte die SED die Bürger von Mangelware auf Überschussprodukte um. Als die industrielle Landwirtschaft in den 1960er-Jahren besonders viele Hühnchen gezüchtet hatte, lautete die Propaganda: „Iss noch ein Ei", und die Idee für die überaus beliebten Goldbroilerrestaurants wurde ausgebrütet. Als Alternative zu Fleisch erfand man 1969 die tiefgefrorenen Rostocker Fischstäbchen. Um die Wünsche der Verbraucher erfüllen zu können, führte das Regime jedoch auch Spezialläden mit überhöhten Preisen ein und kompromittierte damit das eigene Prinzip des sozialen Ausgleichs. Für Leute mit Westgeld boten die Intershops begehrte Marken aus dem Westen. Ab 1966 gab es in den Delikat-Läden auch hochwertige Lebensmittelspezialitäten für DDR-Mark zu kaufen, z. B. Halberstädter Würstchen, Radeberger Pilsner und First-Class-Kaffee. Neben diesen von staatlicher Seite angebotenen Einkaufsmöglichkeiten „organisierten" sich die findigen DDR-Bürger das Nötige auch über „Vitamin B" (Beziehungen) im Tauschhandel. Westprodukte bezog man über Schmuggelgeschäfte oder Päckchen von Verwandten. Mit Beziehungen zu den Leitern von HO-Läden gab es auch die raren „Bückwaren", die unter dem Ladentisch hergevorholt wurden.

Aus dieser Kombination aus staatlichen Vorgaben und persönlichem Einfallsreichtum entwickelten die DDR-Bürger ihre eigene Ess- und Trinkkultur. Wenn auch die Parteiführung die Gesellschaft formen und überwachen wollte: In guter Erinnerung behielt man vor allem die entspannten Momente der Geselligkeit bei mühsam erworbenem Kaffee und jeder Menge Schnaps, Momente, in denen man jenseits der Vorgaben der „Diktatur" private Autonomie genießen konnte.

I n 1989, jokes abounded about East Germans going west to eat their first banana. In one, an "Ossi" ignorantly bit right through the peel. However, amid disillusioning dislocations and hardships shortly after German reunification, this popular narrative of Eastern deficits and Western abundance shifted for those Easterners to nostalgia for German Democratic Republic (GDR)-era brands of food and drink such as Rotkäppchen sparkling wine, Vita Cola, and Cabinet cigarettes. So-called *Ostalgie* demonstrated how food symbolized a distinctive Eastern culture that was missed even if the state was not.

The socialist state promised that GDR living standards would surpass those of the West through central economic planning of prices and products sold mostly in state-run retailing chains, the Konsum and HO. The "EVP" printed on often drab packages stood for the uniform prices determined by planners rather than the market. Subsidized staple foods were a keystone of a program to provide for basic needs. Functionaries also pledged to emancipate working women from household burdens through new, efficient self-service supermarkets, affordable hot lunches at school and work, and modern chemistry's development of instant foods like Tempo Linsen and Erbsen (Lentils and Peas). Now part of the international socialist community, East Germans added Russian *solyanka* soup, Hungarian *lecho* (peppers, onions, and tomatoes), and Romanian wine to meals featuring homegrown favorites such as beef roulade or spaghetti with ketchup and ground beef. No one starved in the GDR. East Germans left the 1940s "hunger years" behind, devouring butter, meat, and fat until Party chief Walter Ulbricht campaigned for stout comrades to eat more vegetables.

Ironically, Ulbricht's shops chronically lacked fruits and vegetables except cabbage and apples, so East Germans grew their own produce on farms or urban garden plots. This irony points to the GDR's problems in fulfilling promises to consumers, who faced rationing until 1958 and periodic shortages of potatoes, meat, milk, butter, and the like. State stores and restaurants were notorious for telling shoppers "Ham wa nich!" (We don't have any!). Crippled by the lack of convertible currency, the GDR particularly struggled to obtain tropical and other imported pleasures such as oranges, bananas, chocolate, tobacco, and coffee. On occasions when the Konsum had bananas, queues stretched around the block. Shortages could also escalate popular grumbling into political challenges, as in the case of the 1977 "coffee crisis." When global coffee prices skyrocketed, the ruling Socialist Unity Party (SED) eliminated moderately priced brands—Melange and Kosta—and introduced reviled silver bags of ersatz Kaffee Mix. Caffeine-addicted protestors pressured the regime to banish the hated brew.

Otherwise, the SED redirected East Germans from scarce to surplus foodstuffs. When industrial farming bred abundant poultry in the 1960s, propaganda urged "eat another egg," and the idea for wildly popular Goldbroiler chicken restaurants was hatched. In 1969, frozen Rostock fish sticks were invented as a meat alternative. However, to fulfill consumer desires, the regime also compromised its principle of social leveling by introducing specialty stores with exorbitant prices. For those with access to Western currency, Intershops offered coveted Western brands. After 1966, Delikat stores offered pricey specialty foods for GDR marks, such as Halberstädter sausage, Radeberger beer, and First Class coffee.

Beyond these state-devised shopping options, East Germans resourcefully "organized" to get what they needed through "Vitamin B" (for *Beziehungen*, or connections) in the barter economy. East Germans obtained Western products via smuggling or packages from relatives. Connections with HO shopkeepers could garner prized merchandise hidden under the counter as *Bückwaren*, which clerks bent over to retrieve.

From this combination of state direction and individual resourcefulness, East Germans developed their own eating and drinking culture. Whereas the Party aimed to mold and monitor society, fondly remembered moments of leisure and sociability over hard-won coffee or plentiful schnapps provided private autonomy not strictly defined by "dictatorship."

Für Mutti nur. . . .

Feodora

KONSUM SCHOKOLADENFABRIK Feodora TANGERMÜND

LEBENSMITTEL-EINKAUF

GROCERY SHOPPING

Die staatlichen Planer erklärten, sie könnten die Menschen mit den notwendigen Gütern versorgen – ein edles Ziel, aber die Realität sah oft anders aus. Leere Regale und hohe Preise zwangen die DDR-Bürger zu improvisieren und sich auf dem Schwarzmarkt zu bedienen. Meistens bot der DDR-Einzelhandel einerseits hoch subventionierte Waren des Grundbedarfs an, die nicht überall erhältlich waren, und andererseits extrem teure Luxusgüter, die in Spezialläden verkauft wurden. Vor den Kaufhallen, Bäckereien, Fleischereien und anderen Läden kam es zu Warteschlangen, sobald es unerwartet etwas Besonderes zu kaufen gab. Besonders zu Weihnachten standen die Leute vor den Lebensmittelläden bis auf die Straße, wenn es Orangen oder Bananen gab. Solche „sozialistischen Wartegemeinschaften", wie man die Schlangen scherzhaft nannte, entstanden, sobald bestimmte Konsumgüter oder Esswaren plötzlich im Angebot waren. Fuhr jemand aus der Provinz nach Berlin, so hatte er eine Liste mit dem dabei, was man den Nachbarn und Kollegen mitbringen sollte: von Paprikaschoten bis zu Räucherfisch. Berlin galt als „Schaufenster der Republik" und wurde bei der Versorgung mit Lebensmitteln bevorzugt, während in der Provinz Mangel herrschte.

State planners proclaimed they were able to provide necessary goods for the people, a noble goal removed from reality. Empty shelves and high prices forced East Germans to improvise and take advantage of the black market. Yet, it was typical for GDR retail to provide, on the one hand, highly subsidized basic goods that were not obtainable everywhere and, on the other, extremely expensive luxury items sold at specialty shops. Long lines appeared at *Kaufhallen* (supermarkets), bakeries, butcher shops, and any other kind of store as soon as a special item was unexpectedly for sale. Especially at Christmas time, long lines would form at the grocery store when oranges and bananas became available. These *Sozialistische Wartegemeinschaften*, or socialist waiting communities—friends helping friends, relatives, coworkers—would materialize whenever certain consumer items or foodstuffs suddenly were to be had; if someone from the provinces traveled to Berlin they brought a list of items to purchase for neighbors and colleagues that ranged from bell peppers to smoked fish. Most foodstuffs were distributed disproportionately to Berlin, considered to be the *Schaufenster der Republik* (Showcase of the Republic), leaving the provinces wanting.

◁

WERBUNG [ADVERTISEMENT, "For
Mom, Only Feodora"], November 1954
Konsum Schokoladenfabrik Feodora
23 x 16,5 cm [9 x 6½ in.]

▷

In einer Bankfiliale in Berlin zählt
eine Angestellte Geldscheine, 1973

An employee counts paper money at
a bank branch in East Berlin, 1973

Foto [Photo]: Klaus Morgenstern

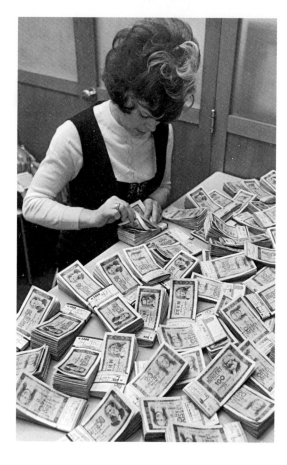

▽

UMSATZWERTMARKENHEFT [CONSUMER REBATE BOOKLET], 1977
Konsum | 15 x 10 cm [6 x 4¼ in.]

Konsummitglieder erhielten Wertmarken in Höhe der ausgegebenen Beträge, die sie am Ende des Jahres in jedem Konsumladen gegen eine Rückvergütung einlösen konnten. Hier ein Heft mit blauen Konsummarken für die Konsumkaufhalle Hohenschönhausen in Berlin. Hohenschönhausen war übrigens auch der Standort des berüchtigten Stasigefängnisses.

Konsum members received tokens based on the amount they spent and could redeem their rebates at the end of the year at any Konsum store. Here is an example of a rebate booklet with blue stamps for a Konsum store located at the department store Konsum-Kaufhalle Hohenschönhausen in Berlin. Hohenschönhausen was also the location of the infamous Stasi prison.

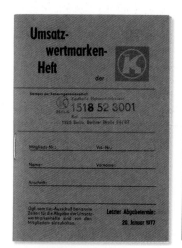

DDR-MÜNZEN UND
GELDSCHEINE [EAST GERMAN
COINS AND BILLS],
1970er–1990 [1970s–1990]
Staatsbank der DDR

▶ HANDELSORGANISATION (*HO*)

Als Aushängeschild der Planwirtschaft waren die Buchstaben „HO" (Handelsorganisation) in der DDR allgegenwärtig, vor allem als Präfix bei Lebensmittelläden und anderen Geschäften für Waren des täglichen Bedarfs. „HO" stand auch vor den Namen von Restaurants, Hotels und Kaufhäusern sowie Spezialgeschäften für Elektronik, Bekleidung und Kinderspielzeug.

Die ersten HO-Einzelhandelsgeschäfte entstanden zeitgleich mit der Gründung der DDR nach 1949, als der Markt noch von Schwarzhandel, Rationierung und informellen Handelspraktiken geprägt war. Die staatliche Kontrolle des Einzelhandels garantierte stabile Preise und eine größere Auswahl und verdrängte schließlich private Läden und Schwarzmarkthändler. Auf lokaler Ebene konnten die Käufer auch in den Läden der auf Mitgliedsbasis organisierten Konsumgenossenschaft einkaufen.

In der Honecker-Zeit, als das Konsumgüterangebot vielfältiger wurde, entstanden neue Formen des staatlich organisierten Einzelhandels – Intershop, Delikat und Exquisit –, die die oberen Marktsegmente bedienten, was in den Jahren zuvor noch unvorstellbar war.

As a signpost of the planned economy, the initials *HO* were omnipresent in East Germany, most noticeably as a prefix for food stores and other shops dealing with daily needs. *HO* also preceded the names of restaurants, hotels, and department stores, as well as specialty outlets selling electronics, clothing, and children's toys.

Standing for *Handelsorganisation* (trade organization), the first retailers so designated appeared after 1949 concurrently with the founding of the GDR itself, at a time when black markets, rationing, and informal sales practices dominated the consumer economy. By placing retail selling under state control, price stability and broader selection were achieved as at the same time private retailers and black marketers were increasingly driven out of business. At the local level, shoppers could always purchase goods at the membership-operated cooperatives known as Konsum.

In the Honecker years, with the consumer economy becoming less monolithic, new forms of state-operated retailing under other names entered the picture, such as Intershop, Spezialhandel, Delikat, and Exquisit, in order to capture high-end markets unheard of in earlier days.

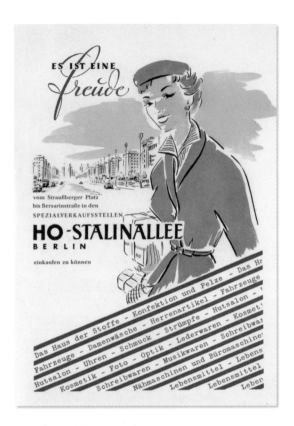

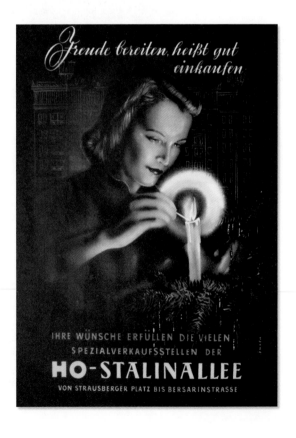

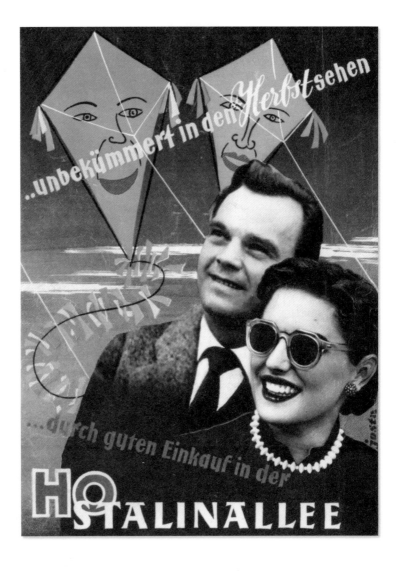

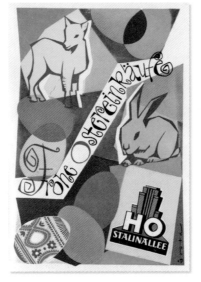

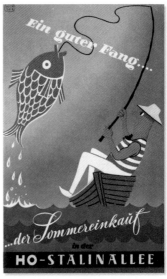

Mit **OBST** UND

Gemüse

zu handeln, ist unser <u>Versorgungsauftrag</u>.
Aus der Belieferung über den Großhandel und dem
Direktbezug von unseren Vertragspartnern sind wir
bemüht, die Wünsche unserer Kunden zu erfüllen.

Täglich ein neuer Blickfang

in den beiden Schaufenstern und
unseren Auslagen geben den Käufern
einen Einblick in unser Angebot!!

Das H und O des guten Einkaufs

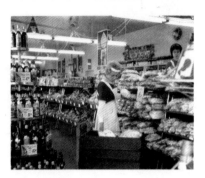

Moderne Menschen kaufen modern

Zeit ist nicht nur Geld – Zeit bedeutet für uns mehr:
Erholung · Entspannung · Bildung · berufliche Erfolge.
Moderne Verkaufsformen und ein ausgebauter Kundendienst bieten
Ihnen viele Vorteile. Sie sparen Zeit beim Einkauf
in Ihrer

HO Kaufhalle

moderne Menschen kaufen modern

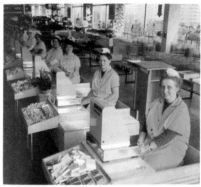

ZUR FREUDE – DER VORTEIL...

denn Freude bereitet auch diese neue HO-Großkaufhalle in der Chemiearbeiterstadt Halle-West.

Auf 1400 m² Verkaufsraumfläche werden hier über 3000 Artikel angeboten.
Wie in allen HO-Kaufhallen erleichtert die moderne Handelstechnik den Einkauf und schützt die Qualität der Waren. **Moderne Menschen kaufen modern – denn viele Vorteile gehen hier Hand in Hand.**

HO Kaufhalle

◁
BRIGADEBUCH [SCRAPBOOK],
1974–76 | HO-Verkaufsstelle Obst
und Gemüse | 29 x 22 x 2,5 cm
[11½ x 8½ x 1 in.]

△
WERBUNG [ADVERTISEMENT,
"The A to Z of Good Shopping"],
November 1966 | HO-Kaufhalle
23 x 16,5 cm [9 x 6½ in.]

△▷
WERBUNG [ADVERTISEMENT,
"Modern People Buy the Modern
Way"], März [March] 1967 | HO-
Kaufhalle | 23 x 16,5 cm [9 x 6½ in.]

▷
VERSANDHAUSKATALOG
[MAIL-ORDER CATALOG], Herbst/Winter
[Fall/Winter] 1973–74 | Konsument
29 x 20 cm [11½ x 7¾ in.]

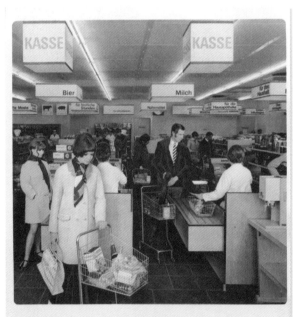

Das ländliche Einkaufszentrum Plate – eine beliebte Einkaufsstätte der Landbevölkerung.

Die Landbevölkerung
ständig
besser versorgen
unser Beitrag
zur weiteren
gesellschaftlichen
Entwicklung
auf dem Lande

In ländlichen Einkaufszentren für Orte mit 850 bis 3 000 Einwohner bieten die Konsumgenossenschaften der Landbevölkerung in Selbstbedienung Nahrungs- und Genußmittel sowie ein ausgewähltes Industriewarensortiment an. Gleichzeitig vermitteln die Mitarbeiter der ländlichen Einkaufszentren vielfältige Kundendienste und Dienstleistungen. Das Angebot dieser Einkaufszentren wird durch das Sortiment unseres Versandhauses ergänzt. Das wird die besondere Zustimmung der Landbevölkerung besonders in den Orten finden, in denen nicht die Möglichkeit besteht, in Kaufhäusern und Spezialverkaufsstellen aus einem umfassenden Angebot zu wählen.

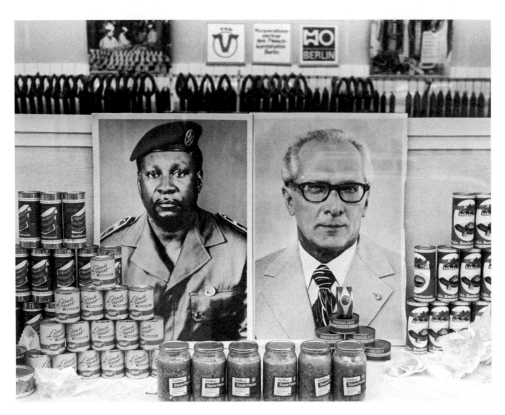

△
Fotos von Erich Honecker und Joachim Yhombi-Opango, dem Präsidenten
der Republik Kongo, in einem Lebensmittelgeschäft in Ost-Berlin, Oktober 1977

Photo portraits of Erich Honecker and Joachim Yhombi-Opango, President of
the Republic of Congo, are displayed in a food shop in East Berlin, October 1977

Foto [Photo]: Harald Schmitt

▽
Warteschlange vor einem Fleischer
in Ost-Berlin, 1986

Long lines form outside a butcher's
shop in East Berlin, 1986

Foto [Photo]: Harald Hauswald

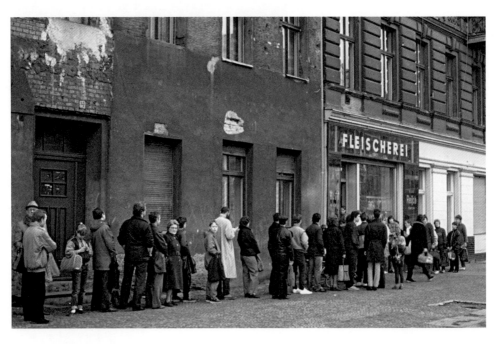

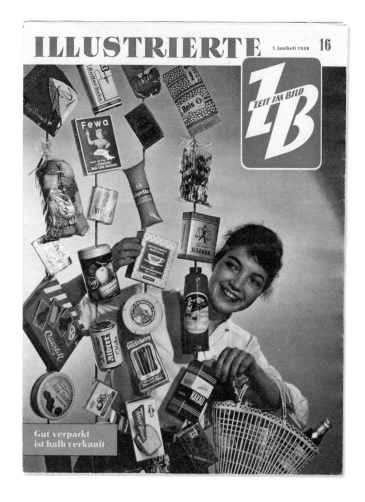

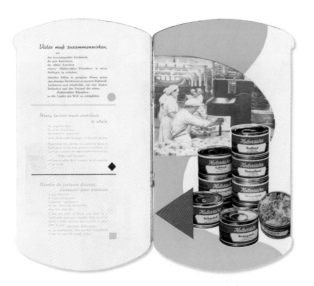

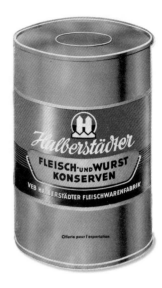

BROSCHÜRE [BROCHURE, "Halberstädter Canned Meat and Sausage"], 1957 | VEB Halberstädter Fleischwarenfabrik | 26 x 14,5 cm [10¼ x 5¾ in.]

▷△
WERBUNG [ADVERTISEMENT, "No Day Without Fish"], 1956 VE Versorgungs-und Lagerungs-kontor der Lebensmittelindustrie – Fischwirtschaft, Berlin 23 x 16,5 cm [9 x 6½ in.]

▷
TASCHENKALENDER [POCKET CALENDAR, "Whether It's Cold or Hot, Seafood Is Always Delicious"], 1963 | Volkseigene Fischwirtschaft 9 x 6 cm [3½ x 2½ in.]

▷▷
WERBUNG [ADVERTISEMENT, "Especially in the Summer"], Juli [July] 1961 | HO Stalinallee, Berlin | 23 x 16,5 cm [9 x 6½ in.]

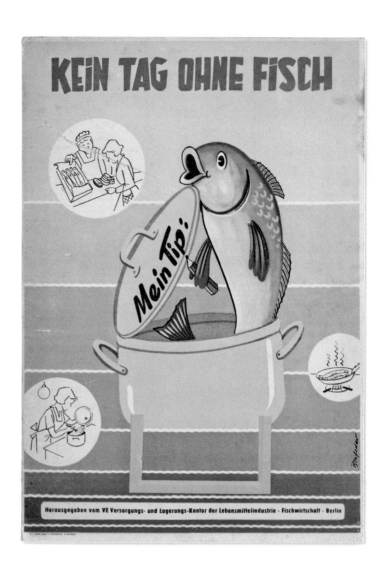

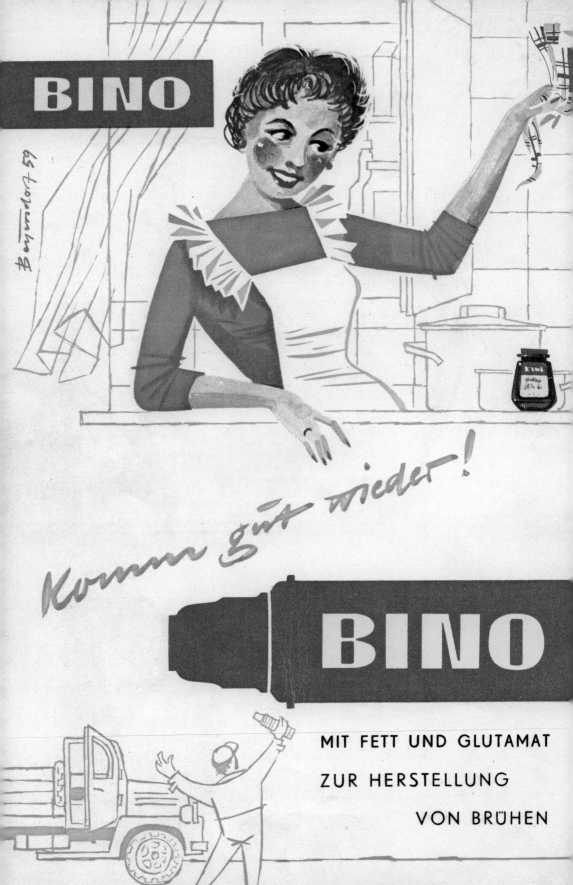

◁

WERBUNG [ADVERTISEMENT, BINO, "Come Back Safely!"], 1959 | BINO, Beyersdorf
23 x 16,5 cm [9 x 6½ in.]

▷

VOLLKORNBROT IN DER DOSE [CANNED WHOLEGRAIN BREAD], 1980–82 | VEB Großbäckerei Pasewalk
13 x 10,5 cm ø [5 x 4 in. dia.]

▷▷

SCHWEINEGULASCHKONSERVE [CANNED PORK GOULASH] | VEB Schlacht- und Verarbeitungskombinat
9,5 x 7,5 cm ø [3¾ x 3 in. dia.]

◁◁

SELLERIEGLAS [CELERY PIECES, SEASONED] | VEB Ogis Bad Frankenhausen | 16 x 8 cm ø
[6½ x 3¼ in. dia.]

◁

TOMATENKETCHUP [KETCHUP], 1970er–1980er [1970s–1980s]
VEB Nordfrucht Elde, Parchim
10 x 6 cm ø [4 x 2½ in. dia.]

▷

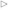

TEMPOERBSEN [INDUSTRIALLY PRE-COOKED PEAS], 1970er [1970s] | VEB Nahrungsmittelwerke Suppina Auerbach | 14 x 9 x 4 cm
[5½ x 3½ x 1¾ in.]

▷▷

KAKAOKUCHENMEHL [COCOA CAKE BAKING MIX] | 12 x 9 x 4 cm
[4¾ x 3½ x 1¾ in.]

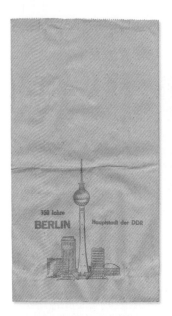

PAPIERTÜTE [PAPER BAG,
"750th Anniversary of Berlin,
Capital of the GDR"], 1987
53,5 x 29,5 cm [21 x 11½ in.]

◁
PAPIERTÜTE [PAPER BAG],
1960er [1960s] | Konsument
48 x 30 cm [19 x 11¾ in.]

▽
PAPIERTÜTE [PAPER BAG,
"Satisfaction Through Good
Shopping"], 1950er [1950s]
HO-Gesellschaftshaus „Stadt
Oranienburg" | 30,5 x 20,5 cm
[12 x 8¼ in.]

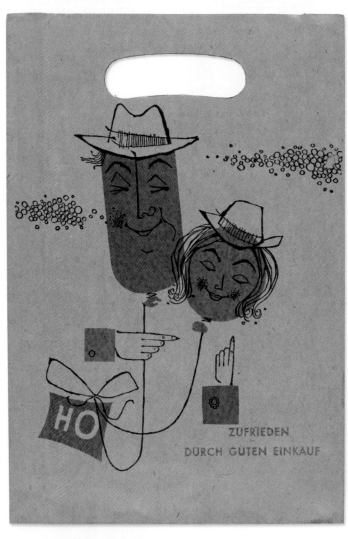

△
EINKAUFSNETZ
[SHOPPING NET], 1970er
[1970s] | Garn [Yarn]
37 x 23 cm [14¾ x 9¼ in.]

△▷
HANDTASCHE [PURSE],
1970er [1970s] | Textil,
Metall [Cloth, metal]
41 x 24 cm [16 x 9½ in.]

▽
EINKAUFSTASCHEN [SHOPPING
BAGS], 1960er–1970er [1960s–1970s]
Textil [Cloth] | verschiedene Maße
[various sizes]

sind MÄNNER deshalb minder MÄNNLICH

Wir sprechen vom Kochen. Dem einen ist es ein Steckenpferd, dem anderen eine Selbstverständlichkeit im häuslichen Tagesablauf. „Nahrhafte Gleichberechtigung" des Mannes, könnte man sagen. Begründungen dafür gibt es genügend. Technik im Haushalt heißt die eine. Bitte, hier ist sie. Praktisch, vielseitig, formschön, zuverlässig, spielen doch so gerne.

Prädikate für ein Rühr-Mixgerät. Für das Rühr-Mixgerät RG 3. Köstlichkeiten für die Gäste, Erfrischungen an heißen Tagen, Schmackhaftes für die ganze Familie lassen „ihn" im Glanze seines Küchenruhms erstrahlen. Sie haben keine Zeit? Das Argument ist schon entkräftet. Die Technik ist schnell. Sie schafft die Arbeit spielend. Und Männer

IKA ELECTRICA

KOCHEN

COOKING

Das Standard-Kochbuch *Wir kochen gut* präsentierte das Kochen als schnelle und einfache Sache und bot grundlegende Rezepte, die sich mit dem Angebot jeder Kaufhalle realisieren ließen und dem DDR-Geschmack entsprachen. Moderne Küchenhelfer und Haushaltsgeräte von Küchenmaschinen bis zum elektrischen Herd ermöglichten es den Köchinnen und Köchen in der DDR, in kürzester Zeit eine Mahlzeit auf den Tisch zu zaubern. Ab den 1960er-Jahren zeigte sich der Einfluss ungarischer, bulgarischer und russischer Gerichte, darunter die beliebte Soljanka, deren Rezept sich sogar auf kleinen Schmucktellern fand, ein Zeichen für die Popularität dieses Gerichts. Der Mangel an bestimmten Lebensmitteln und das Überangebot an anderen hatte zur Folge, dass häufig Leber Berliner Art, Thüringer Rostbrätl, Königsberger Klopse und Goldbroiler serviert wurden. In Betriebskantinen und der Schulspeisung wurden Standardgerichte angeboten. So entstand in den Großküchen eine typische DDR-Erfindung, eine Variante des deftigen Jägerschnitzels: große, panierte, gebratene Jagdwurstscheiben, die mit Tomatensoße und Nudeln serviert wurden.

The standard GDR cookbook *Wir kochen gut* (We Cook Well), the equivalent of the American *Joy of Cooking*, purported to simplify home cooking, providing basic recipes that drew on food staples available at the *Kaufhalle* (supermarket) and appropriate to East German taste. Modern kitchen gadgets and appliances from food processors to electric ovens enabled the GDR cook to whip up a meal in no time. By the 1960s, GDR cuisine began to show the influence of Hungarian, Bulgarian, and Russian dishes such as the popular *solyanka* soup, the recipe for which frequently appeared on small decorative plates. Due to a lack of certain foodstuffs and a surplus of others, typical fare included *Berliner Leber* (liver), *Thüringer Rostbrätl* (grilled cutlet), *Königsberger Klopse* (meatballs), and *Goldbroiler* (roast chicken). Standardized menus were used in company cafeterias and schools throughout the country. Institutional cooking for large numbers of people gave rise to an East German invention, a new version of the hearty *Jägerschnitzel*: large thin slices of *Jagdwurst* (hunter's sausage), covered with bread crumbs, panfried, and served with tomato sauce and noodles.

WERBUNG [ADVERTISEMENT,
"Are Men Therefore Less Manly?"],
Februar [February] 1965 | IKA Electrica,
Königswinter | 23 x 16,5 cm [8 ¼ x 6 in.]

KOCHBUCH [COOKBOOK,
"We Are Good Cooks"], 1964
Verlag für die Frau, Leipzig
21 x 15,5 cm [8 ¼ x 6 in.]

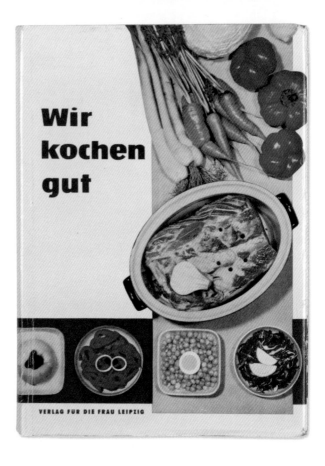

▶ BROILER

Der Broiler, auch Goldbroiler, das allseits beliebte Grillhähnchen, wurde in Restaurants und an Imbissständen angeboten. Der entscheidende Unterschied zum Brathähnchen oder auch Brathendl in der Bundesrepublik bestand darin, dass die DDR-Version meist aus Bulgarien stammte, während die Westhähnchen, die manchmal vielleicht nur ein paar Kilometer weiter serviert wurden, eher aus Dänemark kamen. Für das bulgarische Produkt bürgerte sich die Bezeichnung „Broiler" ein, die in Ostdeutschland auch heute noch verwendet wird.

The *Broiler*, also called *Goldbroiler*, was the ever-popular roast chicken sold in East German restaurants and over the counter. It is the equivalent of a West German *Brathähnchen* or *Brathendl*, with the important difference that the East German version was typically raised in Bulgaria, while West German chickens served perhaps only a mile away probably came from Denmark. The name *Broiler* attached itself to the Bulgarian product and remains in general use today in the eastern part of Germany.

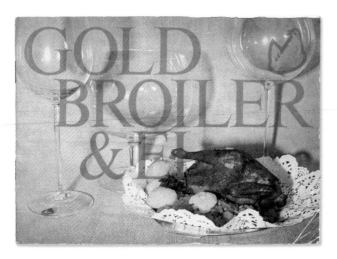

HEFT [BOOKLET, "Goldbroiler
and Egg"], 1968 | VEB Kombinat
Industrielle Mast, Leipzig
14,5 x 20 cm [5 ¾ x 8 in.]

WANDTELLER [DECORATIVE
PLATE, "Recipe for Solyanka"]
VEB Colditzer Porzellanwerk
19,5 cm ø [7 ¾ in. dia.]

WANDTELLER [DECORATIVE
PLATE, "Recipe for Dumplings
from Thuringia"] | VEB Colditzer
Porzellanwerk | 19,5 cm ø
[7 ¾ in. dia.]

▷
KOCHBUCH [COOK-
BOOK, "Cooking From
the TV Studio"], 1975
Kurt Drummer, Käthe
Muskewitz; VEB Fach-
buchverlag Leipzig
22,5 15,5 cm [8¾ x 6 in.]

▷▷
KOCHBUCH [COOK-
BOOK, "Healthy with
Vegetables: Raw and
Cooked"], 1984 | VEB
Fachbuchverlag Leipzig,
E. Wieloch | 22 x 15 cm
[8¾ x 6 in.]

▽▷
ZEITSCHRIFT [MAGA-
ZINE, "Colorfully
Garnished"], 1977 | Ver-
lag für die Frau, Leipzig
31 x 23,5 cm [12¼ x 9¼ in.]

▽▷▷
KOCHBUCH [COOK-
BOOK, "From the Grill
and Fondue"], 1970
Verlag für die Frau,
Leipzig | 32,5 x 23,5 cm
[12¾ x 9¼ in.]

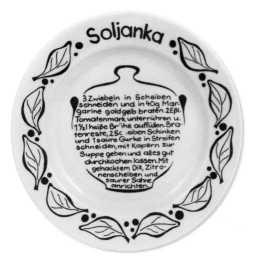

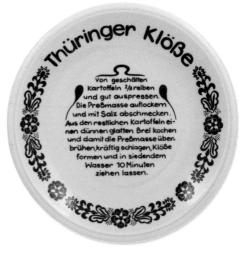

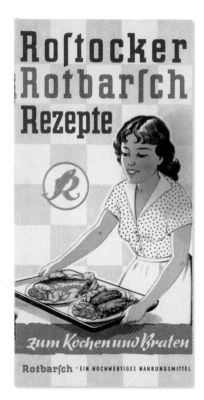

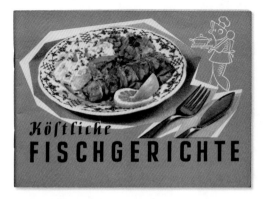

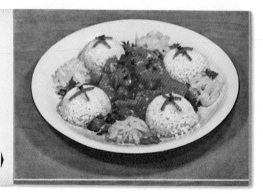

KOCHBUCH [COOKBOOK, "Eggs:
Raw, Boiled, Fried, Baked"],
1976 | Verlag für die Frau, Leipzig
27 x 18,5 cm [10 ½ x 7 ¼ in.]

▽

REZEPTHEFT [RECIPE BOOKLET,
"Quickly Cooked—Happily Eaten"],
1963 | Verlag für die Frau, Leipzig
27 x 18,5 cm [10 ½ x 7 ¼ in.]

▽ ▷

KOCHBUCH [COOKBOOK, "Savory
Snacks"], **1959** | Verlag für die Frau,
Leipzig | 27 x 18,5 cm [10 ½ x 7 ¼ in.]

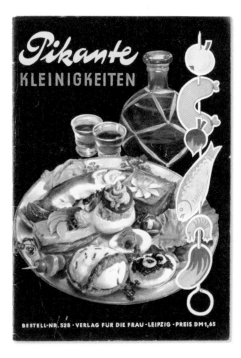

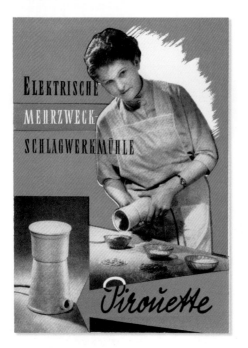

△

WERBUNG [ADVERTISEMENT, "Electric
Multipurpose Grinder"], Pirouette, 1956
VEB Kreisdruckerei Wurzen; VEB Galvanotechnik
Leipzig | 21,5 x 30,5 cm [8 ½ x 12 in.]

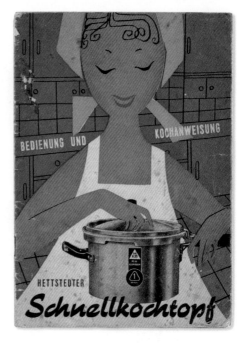

△

BEDIENUNGSANLEITUNG [MANUAL, "Operation and
Cooking Instructions"], Hettstedter Schnellkochtopf
[Pressure Cooker], 1960 | VEB Walzwerk Hettstedt Kupfer-
und Messingwerke | 21,5 x 15 cm [8 ½ x 6 in.]

▽

WERBUNG [ADVERTISEMENT, "Reliable in the
Kitchen"], August 1968 | IKA Electrica, Königswinter
23 x 16,5 cm [9 x 6 ½ in.]

▽

WERBUNG [ADVERTISEMENT, "The ABCs of
Preparation"], Juni [June] 1967 | IKA Electrica,
Königswinter | 23 x 16,5 cm [9 x 6 ½ in.]

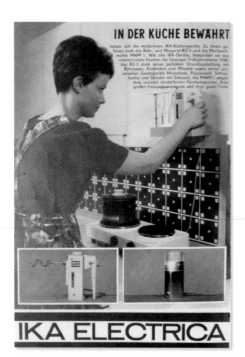

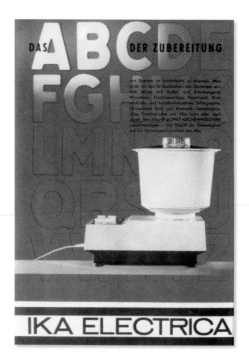

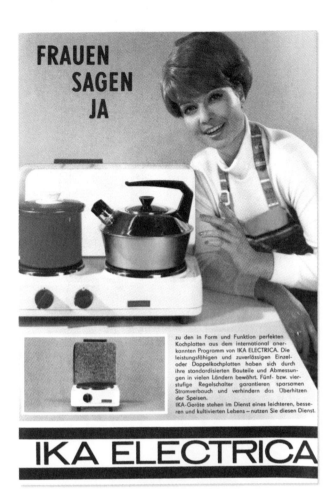

FRAUEN SAGEN JA

zu den in Form und Funktion perfekten Kochplatten aus dem international anerkannten Programm von IKA ELECTRICA. Die leistungsfähigen und zuverlässigen Einzeloder Doppelkochplatten haben sich durch ihre standardisierten Bauteile und Abmessungen in vielen Ländern bewährt. Fünf- bzw. vierstufige Regelschalter garantieren sparsamen Stromverbrauch und verhindern das Überhitzen der Speisen.
IKA-Geräte stehen im Dienst eines leichteren, besseren und kultivierten Lebens – nutzen Sie diesen Dienst.

IKA ELECTRICA

SKET

Haushalt-Gasherd HG 3/222 Z

◁
WERBUNG [ADVERTISEMENT, "Women Say Yes"], April 1968 | IKA Electrica, Königswinter | 23 x 16,5 cm [9 x 6 ½ in.]

△
BEDIENUNGSANLEITUNG [MANUAL, SKET Household Gas Range 3/222 Z], 1974 | VEB Schwermaschinenbau-Kombinat „Ernst Thälmann" Magdeburg 21 x 15 cm [8 ¼ x 6 in.]

▽
BEDIENUNGSANLEITUNG [MANUAL, Contact Grill], 1976 | AKA Electric, Berlin | 19 x 20,5 cm [7 ½ x 8 in.]

▽▷
BEDIENUNGSANLEITUNG [MANUAL, Hotplate Type DK VII a], 1980 | AKA Electric, Berlin | 19 x 20,5 cm [7 ½ x 8 in.]

kontaktgrill
BEDIENUNGSANLEITUNG

AKA ELECTRIC®

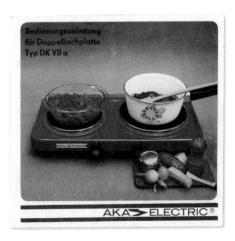

Bedienungsanleitung für Doppelkochplatte Typ DK VII a

AKA ELECTRIC®

SPEISEKARTEN

MENUS

Die Anfangsjahre der DDR waren kaum eine Zeit der gastronomischen Entdeckungen oder Experimente. Die Restaurants boten Standardgerichte an, die auf die Arbeiterklassengesellschaft zugeschnitten waren und weitgehend aus Fleisch und Gemüse aus einheimischer Produktion und aus den anderen Ländern des Warschauer Vertrags bestanden. Gedruckte Speisekarten waren meist Schreibmaschinendurchschläge mit den wichtigsten Informationen, aber mit der Zeit wurden nicht nur die Speisekarten abwechslungsreicher und individualisierter, sondern auch die Speisenauswahl mit immer mehr ausländischen Namen, um den feiner werdenden Geschmäckern gerecht zu werden. Die Motorisierung der wachsende Mittelschicht schritt fort, und die große Sammlung an bunten Speisekarten im Wendemuseum dokumentiert, in welchem Maße die DDR-Bürger die vier Ecken ihrer kleinen Republik – und darüber hinaus – auf der Suche nach ausgefallenen Speiseerlebnissen durchkreuzten, oft mit Gebirgs- oder Meereskulisse.

The early years of the GDR had hardly been a time of gastronomic distinction or experimentation. Restaurants offered staples suited to the working-class society and drew on meat and vegetables supplied from local production and from the other Warsaw Pact countries. Printed menus typically were typewritten carbon copies with basic information, but as menus became flashier and more individualized, so did the food selections, showing a gradual penetration of foreign names to meet newly sophisticated tastes. A rising middle class was becoming increasingly motorized, and the Wende Museum's large collection of colorful menus documents the degree to which GDR citizens probed the four corners of their small republic—and beyond—in search of stylish dining, experienced in combination with mountain or seaside settings.

Rostocker Hafen Bar
[Rostock Harbor Bar], 1952
HO-Gaststätten Rostock/
Dewag-Werbung Rostock
27 x 13,5 cm [10 ¾ x 5 ½ in.]

△
Silvester [New Year's Eve] 1959
HO-Hotel Chemnitzer Hof, Karl-Marx-Stadt
21 x 11 cm [8 ½ x 4 ½ in.]

▽
Hotel Chemnitzer Hof [New Year's Eve] 1960
HO-Hotel Chemnitzer Hof, Karl-Marx-Stadt
21,5 x 15 cm [8 ½ x 6 in.]

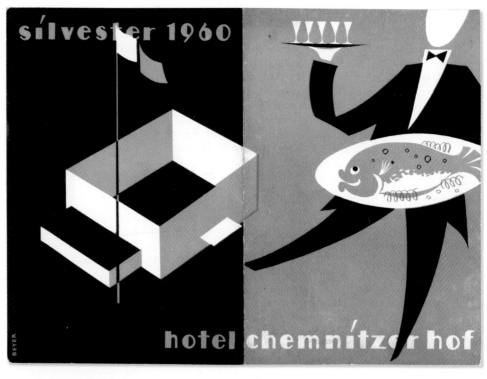

▶ MILCHBAR

In beiden Teilen Deutschlands war
die *Milchbar*, weitgehend synonym
mit dem *Eiscafé*, in der frühen Nach-
kriegszeit sehr angesagt und wurden
besonders von jungen Pärchen
und Familien mit Kindern frequen-
tiert. Manchmal waren es einzeln
stehende Lokale, die ein beliebter
Treffpunkt für jüngere Leute wur-
den; andere waren an große Hotels,
Bahnhöfe oder Einkaufszentren
angegliedert. Auch im Ostberliner
Palast der Republik war eine der 11
gastronomischen Einrichtungen eine
alkoholfreie Milchbar.

Essentially synonymous with the
similar *Eiscafé*, the *Milchbar* en-
joyed a great vogue in both parts of
Germany in the early postwar years.
It appealed to underage couples
on dates and families with children.
Some were stand-alone enterprises,
while others were embedded in the
alternative offerings of large hotels,
train stations, and shopping cent-
ers. The *Palast der Republik* in East
Berlin, with its 11 gastronomical
choices, included a non-alcoholic
Milchbar.

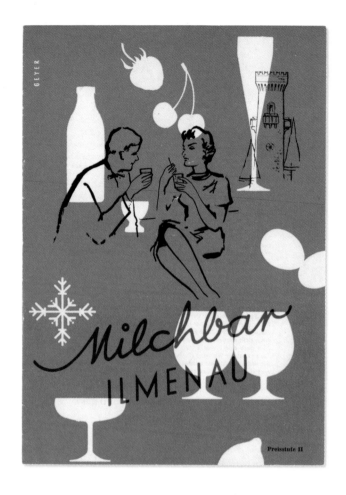

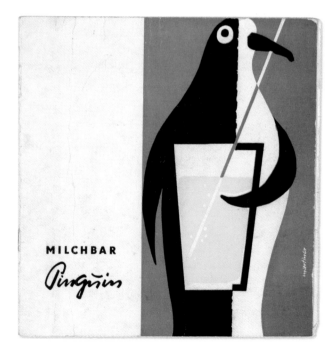

△
Milchbar [Milk Bar]
Ilmenau | HO-Gaststätten-
Kreisbetrieb Ilmenau
21,5 x 15 cm [8 ½ x 6 in.]

▷
Milchbar [Milk Bar] Pen-
guin, 1960er [1960s]
Milchbar Pinguin, Leipzig
18 x 16,5 cm [7 x 6 ½ in.]

◁
Hotel Kosmos [Entry Bar], 1980er [1980s]
Hotel Kosmos, Erfurt
13,5 x 20 cm [5 ½ x 8 in.]

◁ ▽
Kosmos [Milk, Mocha, Ice Cream Bar], 1980er [1980s]
Kosmos, Cottbus
27 x 21 cm
[10 ½ x 8 ½ in.]

▽
Tanzbar [Dance Bar] Kosmos, 18. November [November 18] 1982
Werbeabteilung Gaststätten- und Hotel-organisation Karl-Marx-Stadt | 19 x 14 cm
[7 ½ x 5 ½ in.]

▶ **HOTEL KOSMOS**

Die wachsende Motorisierung hatte zur Folge, dass die DDR-Bürger innerhalb der engen Grenzen am Wochenende oder im Urlaub andere Regionen mit dem Auto erkundeten, z. B. den Harz, die Ostseeküste oder die Sächsische Schweiz südöstlich von Dresden. Das beliebteste Urlaubsziel war vermutlich Thüringen im Südwesten, wo man wandern, jagen und Wintersport betreiben konnte. Die Stadt Erfurt mit dem Hotel Kosmos bildete das Tor nach Thüringen. Eine Speise-karte aus dem eleganten Restaurant Galaxis war eine begehrte Erinnerung an einen gelungenen Urlaub.

Gradually increasing motorization in the GDR meant that even within their confining borders, East German drivers could use their weekends and vacations to explore different regions, such as the Hartz Mountains, the Baltic Coast, and "Saxon Switzerland" southeast of Dresden. The most popular trip was probably Thuringia in the southwest corner of the country, with opportunities for hiking, hunting, and winter sports. Hotel Kosmos was located in the city of Erfurt, known as the gateway to Thuringia. A menu from the elegant restaurant Galaxis became a prized souvenir of a well-spent holiday.

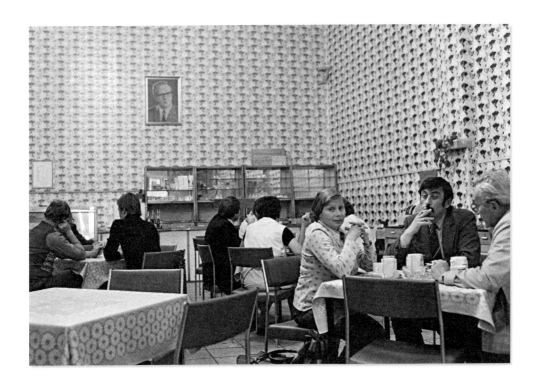

▽
Restaurant Galaxis, Hotel Kosmos, 1990 | G. Meyer,
Hotel Kosmos, Leipzig | 31 x 21,5 cm [12 ¼ x 8 ½ in.]

▽▷
Restaurant Galaxis, Hotel Kosmos,
22. Oktober [October 22] 1988 | Grafische Gestaltung:
Hajo Schuler, Leipzig | 31 x 21,5 cm [12 ¼ x 8 ½ in.]

△
Blick in das Bahnhofsrestaurant von Halberstadt im
nördlichen Harzvorland, 1978

View inside the train station cafeteria in Halberstadt
in the Hartz foothhills, 1978

Foto [Photo]: Harald Schmitt

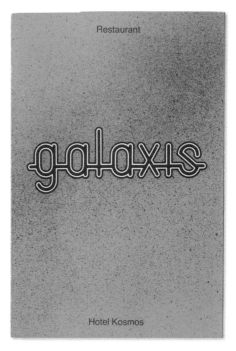

Restaurant
["Hungarian Cuisine
Week," "Bulgarian
Cuisine Week," and
"Russian Cuisine
Week"], 1970er [1970s]
Hotel Neptun, Warne-
münde | 20 x 11 cm
[8 x 4 ½ in.]

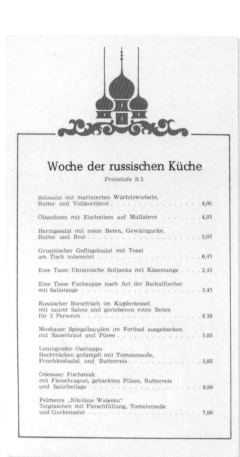

Woche der russischen Küche

Preisstufe S 2

Sülzsalat mit marinierten Würfelzwiebeln,
Butter und Vollkornbrot 4,00

Ölsardinen mit Eischeiben auf Malfabrot 4,85

Heringssalat mit roten Beten, Gewürzgurke,
Butter und Brot 3,05

Grusinischer Geflügelsalat mit Toast
am Tisch zubereitet 6,45

Eine Tasse Ukrainische Soljanka mit Käsestange . . . 2,45

Eine Tasse Fischsuppe nach Art der Baikalfischer
mit Salzstange . 3,45

Russischer Borschtsch im Kupferkessel
mit saurer Sahne und geriebenen roten Beten
für 2 Personen . 8 30

Moskauer Spiegelkarpfen im Fettbad ausgebacken
mit Sauerkraut und Püree 5 85

Leningrader Osetinapo
Hechtrücken gedämpft mit Tomatensoße,
Frischkostsalat und Butterreis 5,95

Odessaer Fischsteak
mit Fleischragout, gehackten Pilzen, Butterreis
und Salatbeilage 9,90

Pelmenis „Nikolaus Waleska"
Teigtaschen mit Fleischfüllung, Tomatensoße
und Gurkensalat 7,60

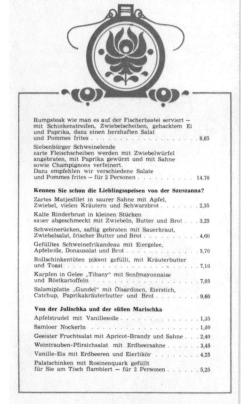

Rumpsteak wie man es auf der Fischerbastei serviert —
mit Schinkenstreifen, Zwiebelscheiben, gehacktem Ei
und Paprika, dazu einen herzhaften Salat
und Pommes frites 8,65

Siebenbürger Schweinelende
zarte Fleischscheiben werden mit Zwiebelwürfel
angebraten, mit Paprika gewürzt und mit Sahne
sowie Champignons verfeinert.
Dazu empfehlen wir verschiedene Salate
und Pommes frites — für 2 Personen 14,70

Kennen Sie schon die Lieblingsspeisen von der Szuszanna?

Zartes Matjesfilet in saurer Sahne mit Apfel,
Zwiebel, vielen Kräutern und Schwarzbrot 2,35

Kalte Rinderbrust in kleinen Stücken
sauer abgeschmeckt mit Zwiebeln, Butter und Brot . . 3,25

Schweinerücken, saftig gebraten mit Sauerkraut,
Zwiebelsalat, frischer Butter und Brot 4,60

Gefülltes Schweinefrikandeau mit Eiergelee,
Apfelsoße, Donausalat und Brot 5,70

Rollschinkentüten pikant gefüllt, mit Kräuterbutter
und Toast . 7,10

Karpfen in Gelee „Tihany" mit Senfmayonnaise
und Röstkartoffeln 7,05

Salamiplatte „Gundel" mit Ölsardinen, Eierstich,
Catchup, Paprikakräuterbutter und Brot 9,60

Von der Julischka und der süßen Marischka

Apfelstrudel mit Vanillesoße 1,35

Samloer Nockerln 1,80

Geeister Fruchtsalat mit Apricot-Brandy und Sahne . . 2,40

Weintrauben-Pfirsichsalat mit Erdbeersahne 3,45

Vanille-Eis mit Erdbeeren und Eierlikör 4,25

Palatschinken mit Rosinenquark gefüllt
für Sie am Tisch flambiert — für 2 Personen 5,25

△
Asiatisches [Asian] Restaurant, 1970er
[1970s] | Hotel Neptun, Warnemünde
27,5 x 19 cm [11 x 7 ½ in.]

▽
Serbisches Bauern [Serbian Farmer's]
Restaurant, 1970er [1970s] | Oberhof, TBD
Thuringia | 34 x 14 cm [13 ½ x 5 ½ in.]

△
Russisches [Russian] Restaurant, 1970er
[1970s] | Hotel Neptun, Warnemünde
27,5 x 19 cm [11 x 7 ½ in.]

▽
Kubanisches [Cuban] Restaurant, 1980er
[1980s] | Hotel Neptun, Warnemünde
27,5 x 19 cm [11 x 7 ½ in.]

◁

Gastmahl des Meeres
["Banquet of the Sea"], 1976
Rostock | 30 x 21 cm [11 ¾ x 8 ½ in.]

◁ ▽
Gastmahl des Meeres
["Banquet of the Sea, Menu of
the Year 2000"], 1969 | Potsdam
29,5 x 20 cm [11 ½ x 8 in.]

▽
Gastmahl des Meeres
["Banquet of the Sea"], 1969
Weimar | 31 x 23 cm [12 ¼ x 9 in.]

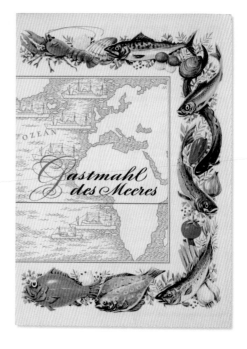

▷
Hafenbar [Harbor Bar]
Berlin, 1970er [1970s]
Hafenbar Berlin | 24 x 14 cm
[9 ½ x 5 ½ in.]

▽
Klönpott AHOI, 1981
FDGB-Erholungsheim „Herbert
Warnke", Neubrandenburg
15,5 x 14 cm [6 x 5 ½ in.]

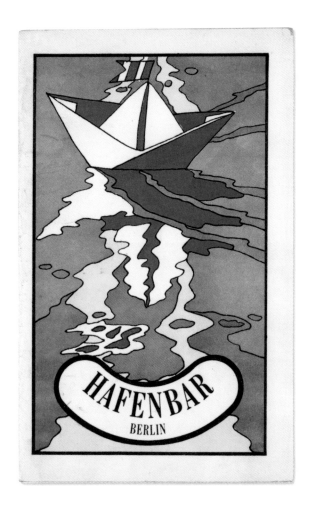

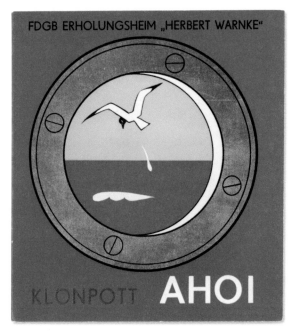

▶ HOTEL NEPTUN

Außer dem Namen nach in jeder Hinsicht ein Interhotel, überragte das 18-stöckige HO-Hotel Neptun das Ostseestädt-chen Warnemünde in der Nähe von Rostock. Die mehr als 300 Zimmern mit Meerblick waren vor allem Devisengästen vorbehalten. Zwischen 1969 und 1971 von einem schwedischen Konzern erbaut, kamen im Neptun auch privilegierte DDR-Bürger unter, die vom FDGB (Freier Deutscher Gewerkschaftsbund) ausgewählt wurden und in der höchsten Kategorie bezahlten. Mehrere Restaurants, ein olympisches Schwimmbecken, eine Saunalandschaft und die Sky-Bar, ein Nachtklub unter dem Dach, waren weitere Attraktionen. Wegen der vielen Ost-West-Kontakte, die der Aufenthalt mit sich brachte, und dem reichen Aufgebot an Stasi-Spitzeln, hieß das Neptun im Volksmund auch *Hotel der Spione*.

An Interhotel in all but name, the 18-story HO Hotel Neptun towered over the town of Warnemünde on the Baltic seacoast near Rostock, serving mainly hard-currency guests in its 300-plus rooms with sea views. Built in 1969–71 by a Swed-ish concern, the Neptun also accommodated privileged East German visitors selected by the FDGB (GDR labor union) able to pay in the highest category. Multiple restaurants, an Olympic pool, spas, and a rooftop nightclub added to the amenities. Because of the many East-West contacts afforded by a stay at the Neptun, and the rich pickings for Stasi surveillance, the Neptun became known as *Hotel der Spione* (Hotel of Spies).

△
Hotel Neptun, 1970er [1970s] | Hotel Neptun, Rostock
29,5 x 15 cm [11 ½ x 6 in.]

△
Hotel Neptun, 1972 | Hotel Neptun, Rostock
30 x 13 cm [11 ¾ x 5 in.]

ANSICHTSKARTEN [POSTCARDS], Hotel Neptun, 1970er–1980er [1970s–1980s]
Sky-Bar; Restaurant Seemannskrug [Seaman's Beer Mug Restaurant];
Mokka-Milch-Eis-Bar [Mocha, Milk, Ice-Cream Bar]; Bernsteinsaal [Amber Dining Hall]
VEB Bild und Heimat, Reichenbach | 11 x 15 cm [4 ½ x 6 in.]

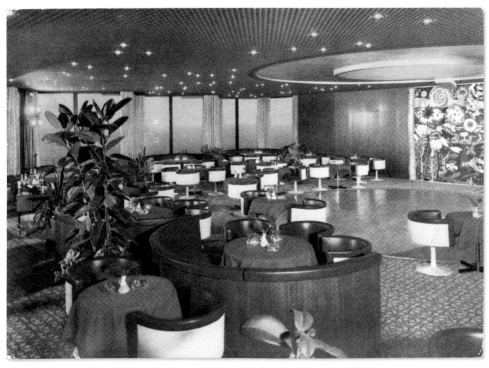

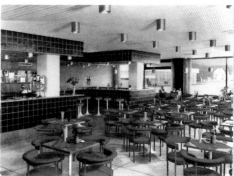

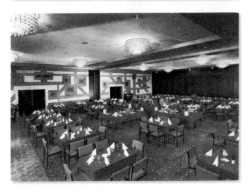

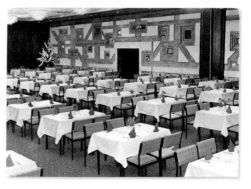

Speisen und Getränke

Interhotel Stadt Berlin

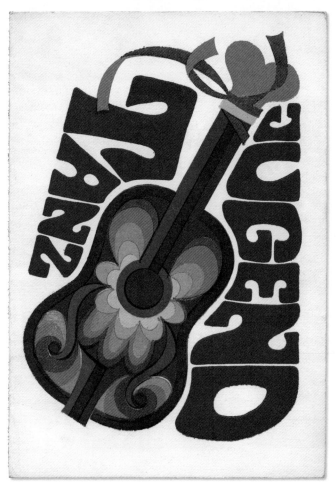

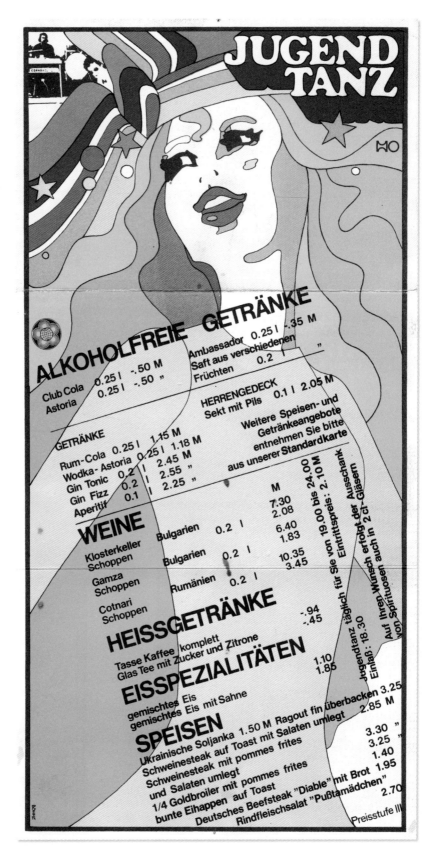

JUGEND TANZ

ALKOHOLFREIE GETRÄNKE

Club Cola 0.25 l -.50 M
Astoria 0.25 l -.50 "

Ambassador 0.25 l -.35 M
Saft aus verschiedenen
Früchten 0.2 l "

HERRENGEDECK
Sekt mit Pils 0.1 l 2.05 M

Weitere Speisen- und
Getränkeangebote
entnehmen Sie bitte
aus unserer Standardkarte

GETRÄNKE

Rum-Cola 0.25 l 1.15 M
Wodka-Astoria 0.25 l 1.18 M
Gin Tonic 0.2 l 2.45 M
Gin Fizz 0.2 l 2.55 "
Aperitif 0.1 l 2.25 "

WEINE

			M
Klosterkeller Schoppen	Bulgarien	0.2 l	7.30 2.08
Gamza Schoppen	Bulgarien	0.2 l	6.40 1.83
Cotnari Schoppen	Rumänien	0.2 l	10.35 3.45

HEISSGETRÄNKE

Tasse Kaffee komplett -.94
Glas Tee mit Zucker und Zitrone -.45

EISSPEZIALITÄTEN

gemischtes Eis 1.10
gemischtes Eis mit Sahne 1.85

SPEISEN

Ukrainische Soljanka 1.50 M Ragout fin überbacken 3.25
Schweinesteak auf Toast mit Salaten umlegt 2.85 M
Schweinesteak mit pommes frites
und Salaten umlegt 3.30 "
1/4 Goldbroiler mit pommes frites 3.25 "
bunte Eihappen auf Toast 1.40
Deutsches Beefsteak "Diable" mit Brot 1.95
Rindfleischsalat "Pußtamädchen" 2.70

Preisstufe III

Jugendtanz täglich für Sie von 19.00 bis 24.00
Einlaß: 18.30 Eintrittspreis: 2.10 M

Auf Ihren Wunsch erfolgt der Ausschank
von Spirituosen auch in 2 cl-Gläsern

▽
Restaurant Stadt [City] Dresden, 1970er [1970s]
Sassnitz | 29,5 x 15 cm [11 ¾ x 6 in.]

▷
Mokka-Milch-Eisbar [Mocha,
Milk, Ice-Cream Bar], 1970er
[1970s] | HO-Gaststätte Café Oberland
32 x 12 cm [12 ¾ x 4 ¾ in.]

▷ ▽
Jäger-Restaurant [Hunter's
Restaurant], 1970er [1970s]
HO-Gaststätte Oberer Hof | 35 x 15 cm
[13 ¾ x 6 in.]

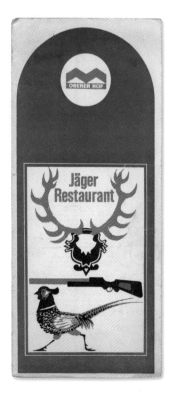

△
Jahrestreffen der Pirckheimer-
Gesellschaft [Annual Meeting
of the Pirckheimer Association],
1989 | Auerbachs Keller, Leipzig
29,5 x 41 cm [11 ¾ x 16 ¼ in.]

▷
Turmcafé [Tower Café],
1960er [1960s] | HO-Gaststätte,
Schwerin-Zippendorf
29 x 15 cm [11 ½ x 6 in.]

▷▷
Tanzcafé [Dance Café], 1960er
[1960s] | Café Schauspielhaus
28 x 10 cm [11 x 4 in.]

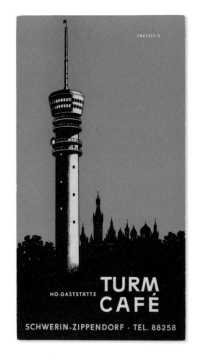

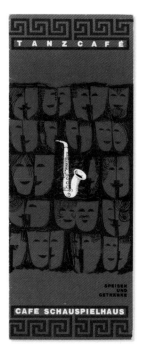

Wir wünschen für das neue Jahr Erfolg, viel Glück und persönliches Wohlergehen.

Direktion und Mitarbeiter
Hotelbetrieb
International Jena
**** INTERHOTEL GERA

Kinderkarte

SUPPEN-KASPAR: „Nein, meine Suppe eß ich nicht!"

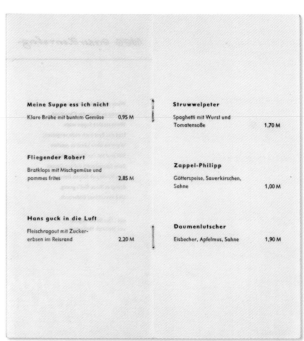

Meine Suppe ess ich nicht		**Struwwelpeter**	
Klare Brühe mit buntem Gemüse	0,95 M	Spaghetti mit Wurst und Tomatensoße	1,70 M
Fliegender Robert		**Zappel-Philipp**	
Bratklops mit Mischgemüse und pommes frites	2,85 M	Götterspeise, Sauerkirschen, Sahne	1,00 M
Hans guck in die Luft		**Daumenlutscher**	
Fleischragout mit Zuckererbsen im Reisrand	2,20 M	Eisbecher, Apfelmus, Sahne	1,90 M

	35,- M
Aperitif	
...s Kaviarei „Moskauer Art"	
...chinesische Kraftbrühe	
...shake - ausgelöst - „Bördeländer Art" ...oße, mit zartem Gemüse und ...roketten	
...is „Mexiko"	

	40,- M
Aperitif	
...s Kaviarei „Moskauer Art"	
...chinesische Kraftbrühe	
...Hirschnußbraten „Bordeaux-Art" ...asrotkohl, Champignons und ...oketten	
...s „Mexiko"	

Pikantes für den Gaumen

Der Küchenchef empfiehlt Ihnen für spätere
Stunden, ab 22.30 Uhr

– als Nachtimbiß einen

 feurigen Spieß mit pikanter Soße 5.00 M

weitere pikante Kleinigkeiten stehen bereit

– Oxtail clear mit altem Weinbrand und Fleuron	5,10 M
– Heringsfiletröllchen „Kopenhagen"	3,40 M
– Pikanter Heringssalat mit Halberstädter Würstchen und Sahnemeerrettich	9,50 M
– Tatar-Beefsteak „Spezial" mit Kräuter- heringsfilet, sourer Beilage, Butter, und Brot	11,55 M
– Großes Pfeffersteak mit Schinken und Käse gratiniert auf Toast	14,75 M
Knusperteller	4,45 M
Haselnußkerne, geröstet	7,30 M
Salzmandeln	7,10 M

Weißweine

Sonnenhälfchen leicht, würzig, elegant		27,00 M
Kronentau leicht, würzig, aromatisch		27,00 M
Saalhäuser Rebstock harmonisch, lieblich, leichte Süße	DDR	34,50 M
Müller-Thurgau Käppelberg würzig, fruchtig, wenig Säure	DDR	36,00 M
Weißburgunder Sonnenberg gefällige Blume, geringe Säure	DDR	37,50 M
Lindenblättriger Restsüße, würzig	Ungarn	17,85 M
Grauer Mönch feines Bukett, Restsüße	Ungarn	18,90 M
Merano mundig, lieblich	Italien	26,25 M
Heidensteiner Burggarten würzig, sehr harmonisch	Österreich	25,20 M
Kremser Kremsleiten-Spätlese weinig, fruchtig, würzig	Öster.	30,00 M

Rotweine

Romanze in rouge feine harmonische Süße, süffig		24,00 M
Referenz fein herber Wein, aromatisch		24,00 M
Cabernet weinig, fruchtig, süffig	Bulgarien	14,10 M
Le Grande kräftig, gehaltvoll	Algerien	21,30 M

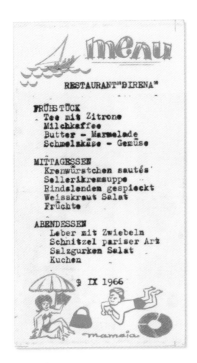

menu

RESTAURANT „SIRENA"

FRÜHSTÜCK
- Tee mit Zitrone
 Milchkaffee
 Butter – Marmelade
 Schmelzkäse – Gemüse

MITTAGESSEN
 Krenwürstchen sautés
 Sellerikremsuppe
 Rindslenden gespickt
 Weisskraut Salat
 Früchte

ABENDESSEN
 Leber mit Zwiebeln
 Schnitzel pariser Art
 Salzgurken Salat
 Kuchen

9 IX 1966

mamaia

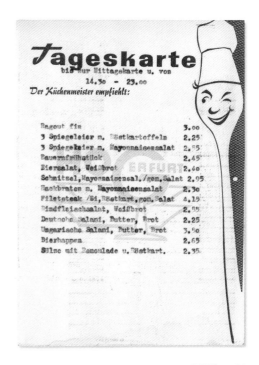

Tageskarte
bis nur Mittagkarte u. von
14.30 – 23.00
Der Küchenmeister empfiehlt:

Ragout fin	3.00
3 Spiegeleier m. Bustkartoffeln	2.25
3 Spiegeleier m. Mayonnaisesalat	2.55
Bauernfrühstück	2.45
Biersalat, Weißbrot	2.40
Schnitzel, Mayonnaisesal./gem. Salat	2.95
Hackbraten m. Mayonnaisesalat	2.30
Filetsteak /Ei, Bustkart.,gem. Salat	4.15
Rindfleischsalat, Weißbrot	2.55
Deutsche Salami, Butter, Brot	2.25
Ungarische Salami, Butter, Brot	3.50
Bierhappen	2.65
Sülze mit Remoulade u. Bustkart.	2.35

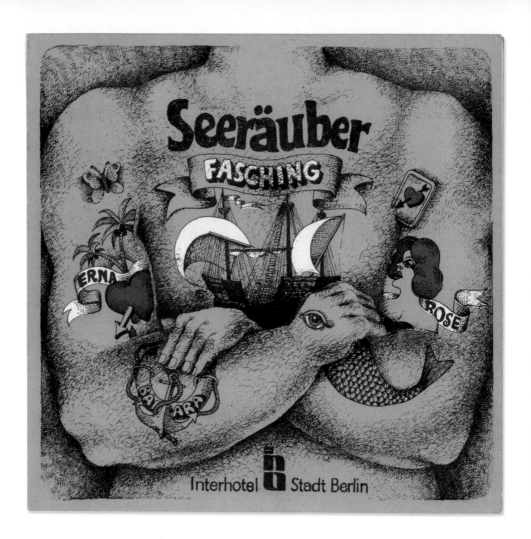

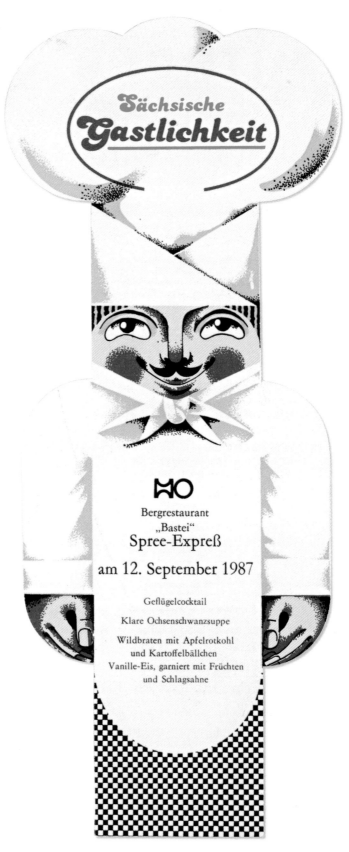

Seeräuber-Fasching
[Buccaneer's Carnival], 1970er
[1970s] | Interhotel Stadt Berlin
19 x 20 cm [7 ½ x 8 in.]

▷

Sächsiche Gastlichkeit
["Saxon Hospitality"], Restau-
rant „Bastei", Spree-Expreß,
12. September [September 12]
1987 HO-Bergrestaurant Bastei,
Lohmen | 28 x 10 cm [11 x 4 in.]

◁◁◁
EINTRITTSKARTE
[ADMISSION TICKET],
Silvester [New Year's Eve], 1976
Interhotel Berolina, Berlin
25,5 x 43 cm [10 ¼ x 17 in.]

◁◁
Cafe Prag, Fasching
[Carnival], 1978
Phönix-Druckerei, Dresden
19 x 10 cm [7 ½ x 4 in.]

◁

Winter Ball, 1970er [1970s]
Interhotel Stadt Berlin
19 x 9,5 cm [7 ½ x 4 in.]

Sächsische
Gastlichkeit

HO

Bergrestaurant
„Bastei"
Spree-Expreß
am 12. September 1987

Geflügelcocktail

Klare Ochsenschwanzsuppe

Wildbraten mit Apfelrotkohl
und Kartoffelbällchen
Vanille-Eis, garniert mit Früchten
und Schlagsahne

MITROPA
TAGESKARTE

Görlitz Preisstufe II
 45./70

von 14.30 – 21.00 Uhr
Pfannengerichte – 20.00 Uhr

Brühe Eierflocken, 1 Brötchen M	-,50
Gulaschsuppe, 1 Brötchen	-,85
2 gek. Eier,Senfsoße,Kart.,	
rote Beete	1,65
Brathering,Zwiebelringe,Bratkart.	1,25
Rumpsteak,ged.Zwiebeln,Kart.,	
gemischter Salat	3,80
Kalbssteak,Würzfleisch,Kart.	3,60
Kalbsnierenbraten,Rotkraut,Kart.	3,20
Rindergulasch,Sauerkraut,Klöße	2,85
Eisbein,Sauerkraut,Kartoffeln	2,60
Entenbraten,Rotkraut,Kartoffeln	3,60
Paptikaklops, Kart.,gemischter Sal.	
	1,80
Dtsch.Beefsteak,Porree,kartoffeln	1,70
Bratwurst,Mayonnaisensalat	1,40
Strammer Max m.2 Setzeier	2,00

ab 16.00 Uhr

Gem.Schinkenplatte,Butter,Brot	1,65
Gem.Käseplatte,Butter,Brot	1,85
Hackepeter,1 Eigelb,10 gBu.,Brot	1,90
Fleischsalat garn.,1/2 Ei,1 Brötch,	
	1,45
Ente kalt,Butter,Brot	3,30
Gem.Bratenplatte,1/2 Ei,Butter,Brot	
	2,25
Beefsteak,Mayonnaisensalat	1,50
Schweinebraten,Mayonnaisensalat	1,90

JU G 129/70 105 = 40

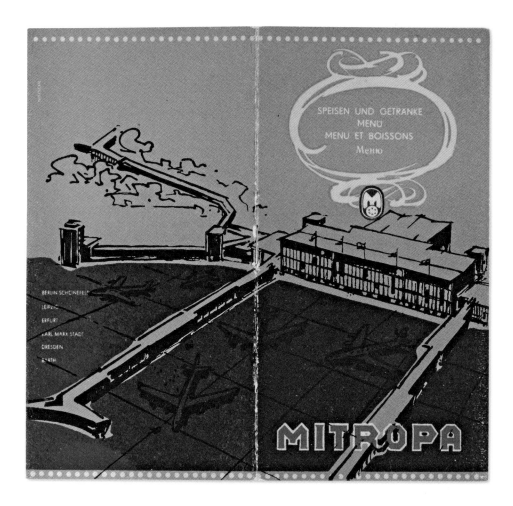

◁
Mitropa Tageskarte [Daily
Menu], 1970 | Mitropa, Ber-
lin | 25 x 14 cm [9 ¾ x 5 ½ in.]

△
Mitropa [Berlin Schönefeld Airport
Hotel], 1960 | Mitropa, Berlin | 17 x 19 cm
[6 ¾ x 7 ½ in.]

▽
Mitropa [Food and Drink], 1971, 1970,
und [and] 1968 | Mitropa, Magdeburg
Verschiedene Größen [Various sizes]

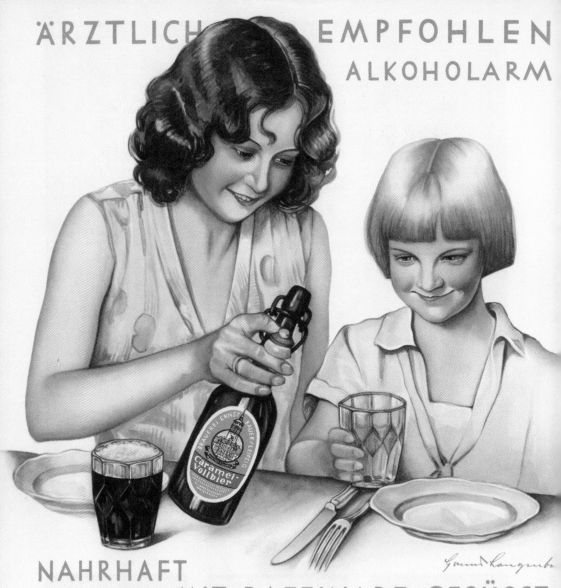

ÄRZTLICH EMPFOHLEN
ALKOHOLARM

NAHRHAFT
MIT RAFFINADE GESÜSST

Bauer
Caramel Bräu

BRAUEREI ERNST BAUER / LEIPZIG

GETRÄNKE & ZIGARETTEN

BEVERAGES & CIGARETTES

Aus privatem Kummer und – weitaus häufiger – aus einem durch das kollektive Ideal geförderten Gemeinschaftsgefühl heraus trank „der neue sozialistische Mensch" viel und gern, ob nun zu Hause, bei öffentlichen Veranstaltungen oder bei der Arbeit, sodass man fast von weit verbreitetem Alkoholismus in der DDR sprechen könnte. Offiziell bemühte sich der Staat um Eindämmung des Konsums, dennoch war der Alkohol eine wichtige Einnahmequelle für die DDR-Wirtschaft, sei es in Form von Bier (bekannte Marken wie Berliner Pilsner, aber auch viele lokale Sorten) oder Spirituosen wie dem allseits beliebten „Goldi" (ein Weinbrandverschnitt namens Goldbrand), Kirschwasser, Kaffee- oder Kräuterlikör. Von den vielen Engpässen bei Konsumprodukten blieb die Alkoholindustrie offenbar immer verschont, und der Pro-Kopf-Verbrauch war höher als in der Bundesrepublik oder in den angrenzenden sowjetischen Satellitenstaaten. Rotkäppchen-Sekt und Radeberger Pilsner sind bis heute bekannte Marken. Auch der Kaffeedurst der DDR-Bürger war groß und ging ebenfalls mit dem Rauchen von Zigaretten einher. Bevorzugt wurde hochwertiger Kaffee, ob nun aus den Paketen von Verwandten aus der Bundesrepublik oder aus dem Intershop, wo es ihn gegen Devisen gab. Als im Jahr 1977 der Frost die brasilianische Ernte zerstörte und der Weltmarktpreis für Kaffee in die Höhe schoss, löste das in der DDR eine regelrechte Wirtschaftskrise aus. Dass es die preiswerte und allgemein erhältliche Kaffeesorte Kosta plötzlich nicht mehr gab, führte zu viel Unmut in der Bevölkerung. In der Folge verstärkte man eilig den Handel mit Äthiopien und Vietnam.

Both out of individual desperation and—more often than not—out of social cohesiveness encouraged by the collective ideal, the "new socialist man" (and woman) drank heavily at home, at public events, and at the workplace, to the point of *pervasive* alcoholism in East Germany. Though officially discouraged, alcohol consumption constituted a significant source of revenue for the GDR economy, whether in the form of beer (well-known brands such as Berliner Pilsner as well as numerous local brews) or schnapps such as the ever-popular "Goldi" (cut brandy), *Kirschwasser* (cherry brandy), coffee liqueur, or herbal liqueur. The many consumer shortages in the GDR never seemed to affect the alcohol industry, and personal consumption exceeded that of West Germany and the adjacent Soviet satellite nations. East Germany's Rotkäppchen (Little Red Riding Hood) sparkling wine and Radeberger Pilsner endure as brand names to the present day. As for the GDR's other great thirst, which similarly went hand in hand with cigarette smoking, no commodity ranked higher than quality coffee, whether in a parcel from relatives in the West or as a privileged purchase for hard currency at the Intershop chain. When frosts ruined the Brazilian harvest and drove world coffee prices sharply upward in 1977, the effect seriously destabilized the GDR economy. Public morale suffered as the cheap and widely available GDR coffee brand Kosta became unavailable, and trade with Ethiopia and Vietnam was urgently increased.

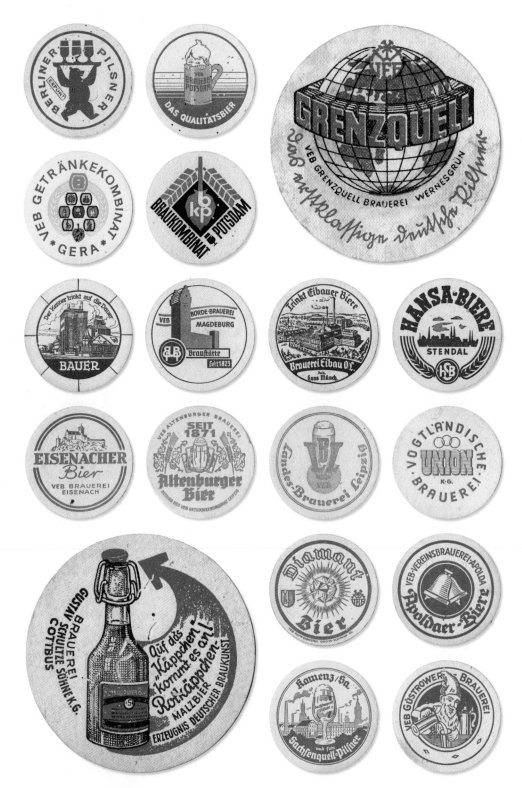

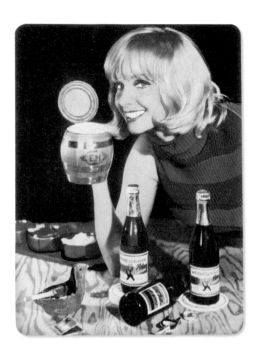

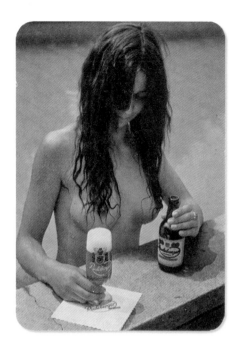

△
WERBUNG [ADVERTISEMENT], Wernes-
grüner Brauerei [Brewery], 1968
VEB Exportbier-Brauerei Wernesgrün
22,5 x 16,5 cm [9 x 6 ½ in.]

▽
WERBUNG [ADVERTISEMENT], Wernes-
grüner Brauerei [Brewery], 1968
VEB Exportbier-Brauerei Wernesgrün
16,5 x 22,5 cm [6 ½ x 9 in.]

△
TASCHENKALENDER [POCKET
CALENDAR], Radeberger Bier [Beer],
1988 | VEB Exportbier-Brauerei Rade-
berg | 10,5 x 7,5 cm [4 ¼ x 3 in.]

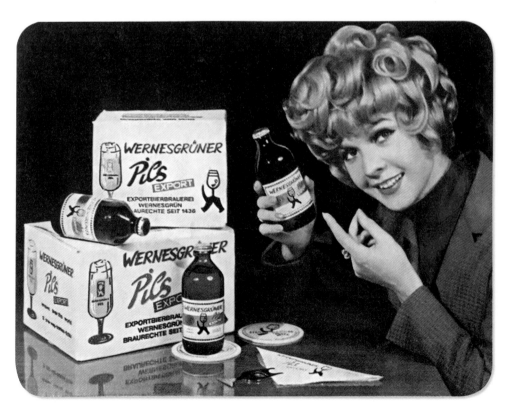

◁
WERBUNG [ADVERTISEMENT, "Drink Margon"], Dezember
[December] 1960 | Gössel-Gesundbrunnen KG | 23 x 16,5 cm [9 x 6 ½ in.]

▽
GETRÄNKE-ETIKETTEN [DRINK LABELS],
1950er–1980er [1950s–1980s] | 7 x 10 cm [3 x 4 in.]

BRANDY ["Potable Brandy for Miners, Excise Tax Free"] VEB Altenburger Likörfabrik 0,7 l [23.7 US fl.oz.]

SCHNAPS [SCHNAPPS, "Authentic Nordhäuser Double Grain"] | VEB Nordbrand Nordhausen | 0,7 l [23.7 US fl.oz.]

BRANDY ["Potable Brandy for Miners, Excise Tax Free"] VEB Getränkewerk Lautergold, Lauter | 0,7 l [23.7 US fl.oz.]

PFEFFERMINZLIKÖR [PEPPERMINT LIQUEUR, "Berlin Air"] | VEB Schilkin, Berlin 0,7 l [23.7 US fl.oz.]

APRIKOSENLIKÖR MIT RUM [APRICOT LIQUEUR WITH RUM, "Southern Cross"] | Nordbrand 0,7 l [23.7 US fl.oz.]

SCHNAPS [SCHNAPPS, "Genuine Rostock Lehment, Double Caraway"] VEB Anker Rostock 0,7 l [23.7 US fl.oz.]

KAFFEE-EDELLIKÖR MIT ORANGE [COFFEE LIQUEUR WITH ORANGE] | VEB Spreewald Getränkeversorgung Lübben 0,7 l [23.7 US fl.oz.]

KAFFEE-EDELLIKÖR [COFFEE LIQUEUR] VEB Nordbrand Nordhausen 0,7 l [23.7 US fl.oz.]

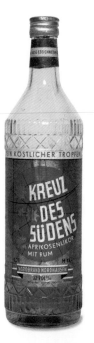

FRUCHTSAFTLIKÖR [FRUIT LIQUEUR, "Cherry With Whisky"] | VEB Bärensiegel Berlin | 0,7 l [23.7 US fl.oz.]

FRUCHTSAFTLIKÖR [CHERRY BRANDY] VEB Likörfabrik Zahna 0,7 l [23.7 US fl.oz.]

KIRSCHLIKÖR [CHERRY LIQUEUR] | VEB Getränke-kombinat, Cottbus 0,7 l [23.7 US fl.oz.]

KIRSCHLIKÖR [CHERRY LIQUEUR, "Kirsch"] | VEB Vorwärts Spirituosenfabrik, Neubrandenburg 0,7 l [23.7 US fl.oz.]

ZITRONENLIKÖR [LEMON LI-QUEUR, "Altenburg California"] VEB Altenburger Likörfabrik 0,7 l [23.7 US fl.oz.]

APRIKOSENLIKÖR [APRICOT LIQUEUR] | VEB Weinbrennerei Meerane | 0,7 l [23.7 US fl.oz.]

GOLDBRAND BRANDY VEB Likörfabrik Zahna 0,7 l [23.7 US fl.oz.]

PFEFFERMINZLIKÖR [PEPPER-MINT LIQUEUR, "Ice Mint"] VEB Likörfabrik Zahna 0,7 l [23.7 US fl.oz.]

BROSCHÜRE
[BROCHURE, "Mixing
with a Twist"], 1971
Verlag für die Frau, Leipzig/
Berlin | 32,5 x 23,5 cm
[12 ¾ x 9 ¼ in.]

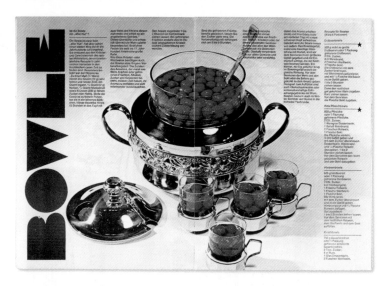

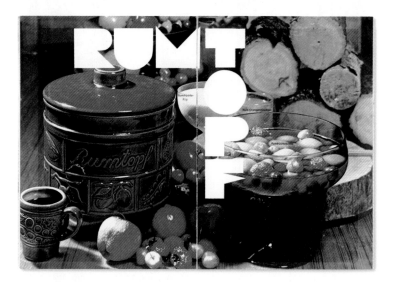

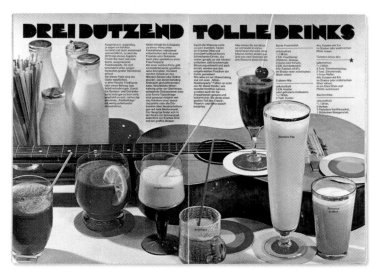

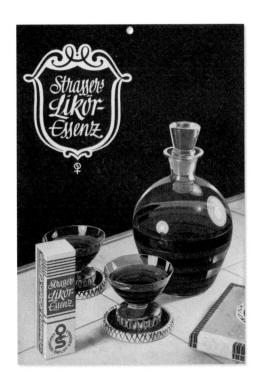

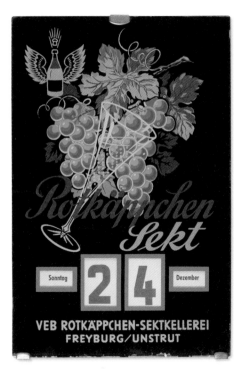

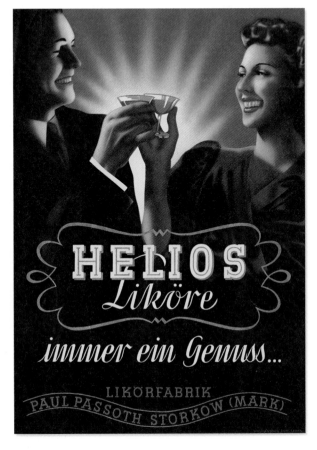

△
WERBUNG [ADVERTISEMENT,
"Strasser's Liqueur Essence"]
Gebrüder Strasser, Erfurt
30 x 21 cm [11 ¾ x 8 ¼ in.]

△ ▷
DREH-KALENDER [ROTARY
CALENDAR, "Rotkäppchen
Sparkling Wine"] | VEB Rot-
käppchen-Sektkellerei Freyburg/
Unstrut | 36 x 24 x 3,5 cm
[14 ¼ x 9 ½ x 1 ½ in.]

▷
WERBUNG [ADVERTISEMENT,
"Helios Liqueurs, Always a
Pleasure"], 1950er [1950s]
Paul Passoth (Design), Helios
Likörfabrik, Storkow/Mark
49,5 x 35,5 cm [19 ½ x 14 in.]

▷
WERBUNG [ADVERTISEMENT,
"Traditional Quality from Halle", Venag
Coffee Substitute Powder], 1950er [1950s]
VVB Getreideverarbeitung Kaffee-Ersatz
und Nährmittelwerke Halle/Saale
34 x 24 cm [13 ½ x 9 ½ in.]

▽
KAFFEEDOSE [COFFEE TIN], First Class,
Intershop Sonderfüllung | VEB Kaffee- und
Nährmittelwerke Halle/Saale | 12 x 11,5 x 9,5 cm
[4 ¾ x 4 ½ x 3 ¾ in.]

▽ ▽
INSTANTKAFFEE [INSTANT COFFEE], Presto
VEB Bero, Köpenick | 5,5 x 6 cm ø [2 ¼ x 2 ½ in. dia]

▽ ▷
KAFFEEBOHNEN [COFFEE BEANS], Kosta
VEB Kaffee- und Nährmittelwerke Halle/Saale
11,5 x 6 x 4,5 cm [4 ½ x 2 ½ x 1 ¾ in.]

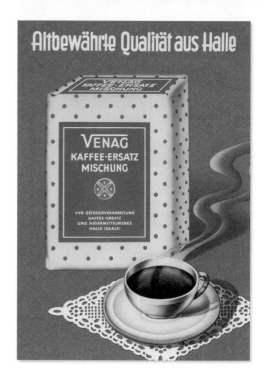

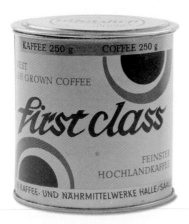

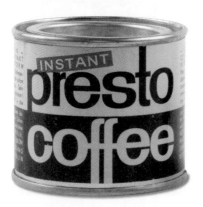

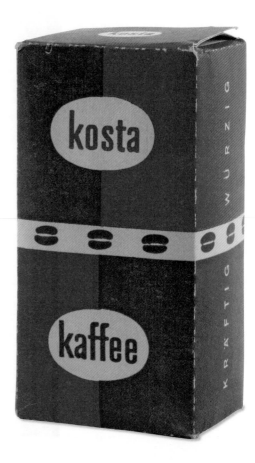

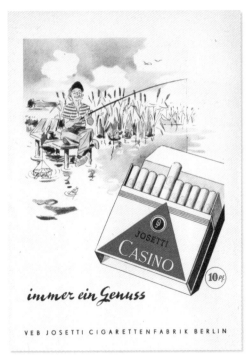

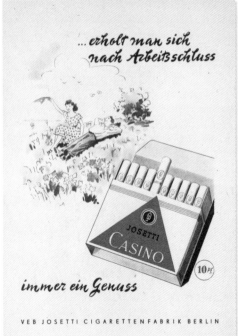

△
WERBUNG [ADVERTISEMENT, "Josetti Casino, Always
a Pleasure"], 1954 | VEB Josetti Cigarettenfabrik Berlin
23 x 16,5 cm [9 x 6 ½ in.]

▽
WERBUNG [ADVERTISEMENT, "On Vacation, On the Train,
On the Bus—Josetti Casino, Always a Pleasure"], 1954
VEB Josetti Cigarettenfabrik Berlin | 23 x 16,5 cm [9 x 6 ½ in.]

△
WERBUNG [ADVERTISEMENT, "... While Relaxing after
Work—Josetti Casino, Always a Pleasure"], 1954
VEB Josetti Cigarettenfabrik Berlin | 23 x 16,5 cm [9 x 6 ½ in.]

▽
WERBUNG [ADVERTISEMENT, "Whether Sunshine or
Downpour—Josetti Casino, Always a Pleasure"], 1950er [1950s]
VEB Josetti Cigarettenfabrik Berlin | 23 x 16,5 cm [9 x 6 ½ in.]

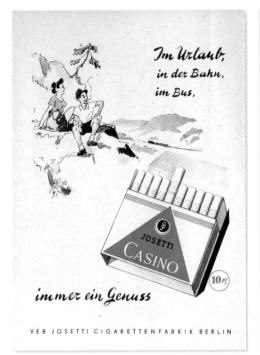

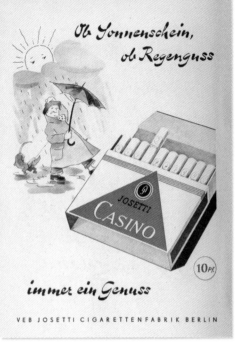

► ZIGARETTEN [CIGARETTES]

Auf Tabak wollten die Verbraucher ebenso wenig verzichten wie auf Alkohol. Ihrem Laster frönen konnten sie mit einer erstaunlichen Vielfalt an Sorten, die der im Westen durchaus vergleichbar war. Die meisten Tabakwaren wurden in Dresden hergestellt, doch der Tabak kam aus Bulgarien oder Kuba. DDR-Zigaretten galten als stärker als die auf dem Schwarzmarkt erhältlichen amerikanischen oder westdeutschen Marken. Andererseits hatten DDR-Zigaretten die unangenehme Eigenschaft, schnell auszugehen, sodass man sie immer wieder anzünden musste. Die Gesundheitspublikationen der DDR waren ihrer Zeit voraus und rieten zur Einschränkung des Nikotinkonsums; zu diesem Zweck wurden sogar Spezialkliniken eingerichtet.

Consumers could no more do without tobacco than alcohol. The habit was supported by an astonishing variety of brand names comparable with choices available in the West. Most tobacco products were manufactured in Dresden, but the tobacco came from Bulgaria or Cuba. GDR cigarettes were generally considered stronger than American or West German products obtained on the black market. On the other hand, East German cigarettes had an annoying habit of going out and needing to be relit. Ahead of their day, East German health publications advised cutting back on nicotine consumption, and clinics were created for that purpose.

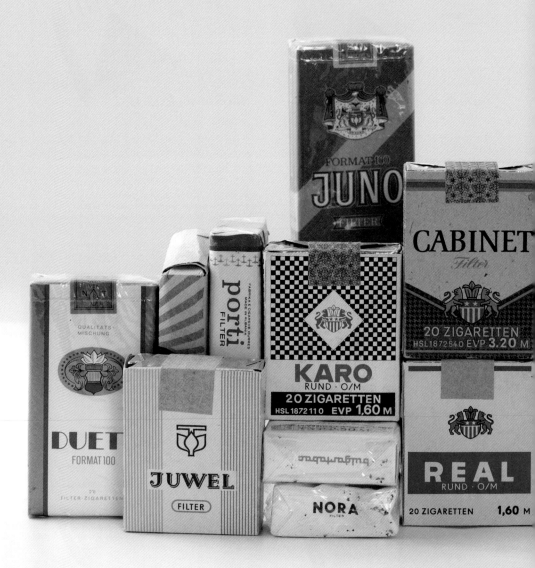

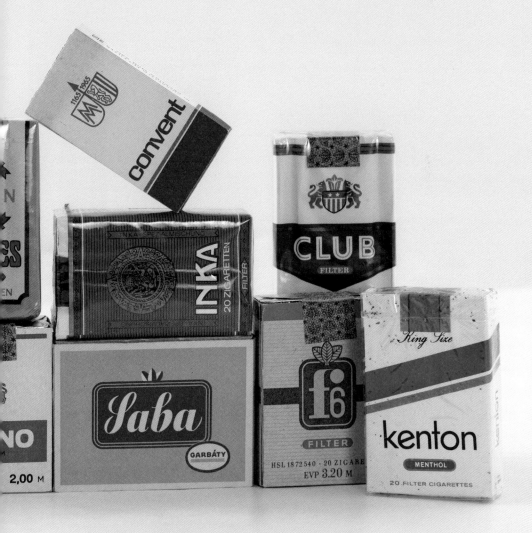

ZUHAUSE / HOME

Eli Rubin [Western Michigan University, Kalamazoo]

Im Laufe der DDR-Geschichte sollte das Zuhause einer der sozialpolitischen Brennpunkte werden. Anfangs vernachlässigten Partei- und Staatsführung allerdings den häuslichen Bereich. Von der Mitte der 1940er- bis Mitte/Ende der 1950er-Jahre herrschte in der DDR die stalinistische Ideologie, was u.a. bedeutete, dass sehr wenig gegen die Wohnungsnot unternommen wurde (41 Prozent aller Wohnungen auf dem Gebiet der späteren DDR wurden im Zweiten Weltkrieg zerstört). Die meisten DDR-Bürger lebten in elenden Wohnsituation mit Standards des 19. Jahrhunderts (nur ein Drittel aller Wohnungen in der DDR hatte eine Innentoilette; nur zwei Prozent hatten Zentralheizung). Außerdem wurden Möbel und Haushaltswaren nach der Formel „National in der Form, sozialistisch im Inhalt" hergestellt, was in der Praxis bedeutete: gutbürgerliche Schränke und Geschirrservices im Stil des 19. Jahrhunderts und aus traditionellen Materialien wie Holz und Porzellan, die sich nicht für die Massenproduktion eigneten.

Chruschtschows Aufstieg änderte das alles. Angeregt durch das sogenannte Wirtschaftswunder in Westdeutschland forderte Chruschtschow, die sozialistischen Länder sollten den Westen in der Versorgung mit Wohnraum und Konsumgütern überholen. In der DDR erklärte es die Partei 1958 zu ihrem wichtigsten Ziel, die Bundesrepublik Deutschland im Pro-Kopf-Verbrauch von Konsumgütern zu übertreffen. Traditionelle Stile wurden jetzt von Massenproduktion abgelöst, und konservative Stalinisten wie Kurt Liebknecht, der Präsident des staatlichen Gestaltungsorgans, der Deutschen Bauakademie, wurden durch fortschrittliche Technikbegeisterte wie Gerhard Kosel ersetzt, der sich in der Tradition von Bauhaus und Konstruktivismus sah. Elegante, moderne, funktionalistische Designs für Möbel, Tafelgeschirr und Unterhaltungselektronik, die sich leicht in Massenproduktion herstellen ließen, überschwemmten kurzzeitig die Verkaufsräume, Zeitschriftenseiten und Schaufenster der Republik. Doch die nachhaltige Lieferung blieb ein Problem.

Ein Hindernis für die DDR war, dass ihre Wirtschaft nicht über sehr viele der für die Massenherstellung von Inneneinrichtungen notwendigen Rohstoffe verfügte, sodass man sich Kunststoffen zuwandte, einer in der DDR starken Branche, um viele der Konsumgüter für die Bürger aus synthetischen Materialien herzustellen. Anders als im Westen hatte Plaste im Sozialismus eine futuristische und utopische Aura und wurde ein prägender und allgegenwärtiger Aspekt der Wohnungsgestaltung in der DDR, z.B. bei der Intecta-Wohnzimmereinrichtung mit einer raumhohen Schrankwand und anderen Möbeln aus polyethylenbeschichteten Holzpressplatten oder in der Ratioküche, die komplett mit Sprelacart, einer harten Kunststoffbeschichtung, beschichtet war.

Im Jahr 1973 verkündete die DDR als eines der Kernprogramme der neuen Sozialpolitik ihr „Wohnungsbauprogramm" mit dem Ziel, das Wohnungsproblem durch den Bau von Tausenden identischen, massenproduzierten Wohnungen in Plattenbausiedlungen zu lösen. Diese gab es vor allem in drei Ausführungen – WBS 70, QP 71 und P 2 –, die aus Betonfertigteilen bestanden und modern ausgestattet waren. Ganze Satellitenstädte wie Berlin-Marzahn und Leipzig-Grünau entstanden in Plattenbauweise; etwa die Hälfte aller DDR-Bürger wohnte 1990 in solchen Wohnungen. Im sozialistischen Teil Deutschlands bedeutete „Zuhause" weitgehend funktionalistische, moderne Konsumgüter oft aus Kunststoff und fast identische, mehrgeschossige Wohnblöcke.

The home became one of the most contested and central places over the course of the GDR's history. Initially, however, the home space was neglected by the Party and state. From the mid-1940s to the mid- to late 1950s, Stalinist ideology ruled East Germany. This meant, among other things, that very little was done to ameliorate the huge housing shortage left by the war (41 percent of all dwellings in the territory that would become the GDR were destroyed in World War II) or the squalid, 19th-century conditions that defined the abodes of most East Germans (only a third of East German dwellings had a toilet; only 2 percent had central heat). Furthermore, it meant that what furniture and domestic consumer goods were available were made according to the formula "national in form, socialist in content," translating to cabinets and services made in 19th-century bourgeois German styles and from traditional materials such as hardwood and china, goods that could not easily be mass-produced.

With the rise of Khrushchev, everything changed. Spurred by the "economic miracle" in West Germany, Khrushchev demanded that socialist countries outcompete the West in the arena of housing and consumer goods. In the GDR, the Party declared in 1958 that its main goal was to overtake the Federal Republic of Germany in per capita consumption. Traditional styles gave way to mass production, and conservative Stalinists like Kurt Liebknecht, the head of the state design organ, the Deutsche Bauakademie, were replaced by progressive technophiles like Gerhard Kosel, a descendant of the Bauhaus and constructivism. Sleek, modern, functionalist designs for furniture, tableware, and consumer electronics, which could be easily mass-produced, temporarily flooded the showrooms, magazine pages, and store windows of the Republic. But sustainable availability remained an issue.

One obstacle for the GDR was that its economy lacked access to many of the raw materials necessary for the mass production of interiors, so it turned to plastics, an industry that was a strength of the GDR, to synthesize many of the consumer goods it wanted to give its citizens. Unlike in the West, plastic in socialism was a material that carried an aura of the futuristic and the utopian. Plastic became a defining and omnipresent aspect of the home in the GDR, such as the Intecta living-room set, which consisted of a floor-to-ceiling shelving unit (*Schrankwand*) and other units made from pressed wood covered in polyethylene laminate, or the Ratioküche, a complete kitchen centered on a hard plastic surface called Sprelacart.

By 1973, the GDR announced an "apartment construction program" as one of its new central policies; it aimed to solve its housing crisis by building many thousands of modern, identical, mass-produced housing settlements, known as *Plattenbau*. These usually followed one of three models, the WBS 70, the QP 71, or the P 2, all of them built from prefabricated concrete panels and equipped with modern amenities. Entire satellite cities such as Berlin-Marzahn and Leipzig-Grünau were created from these, and around half of all East Germans lived in them by 1990. The combination of functionalist, plastic, modern consumer goods and nearly identical, modern housing blocks came to define "home" in the socialist part of Germany.

INNEN-EINRICHTUNG

INTERIOR DECOR

In Wohnzeitschriften wie *Kultur im Heim* (1957–89) fanden die DDR-Bürger Möbel- und Einrichtungstipps. Dort gab es Ratschläge, wie man den Wohnbereich möglichst effektiv nutzen oder wie man eine ältere Wohnung mit funktionalen, standardisierten Möbeln modern umgestalten konnte. In den Plattenbauwohnungen war das Wohnzimmer als Mehrzweckraum, in dem sich die Familie zur gemeinsamen Erholung versammelte, der Mittelpunkt des Grundrisses. Zunächst stand bei DDR-Möbeln gegenüber der Form die Funktion im Vordergrund, um die grundlegenden Bedürfnisse zu erfüllen. Betriebe in allen Bezirken der DDR waren für die Produktion von Alltagsmöbeln wie der unverzichtbaren Schrankwand verantwortlich, einer Kombination aus Schrankteilen und offenen Regalen. In den 1950er-Jahren kamen bei den Möbeln moderne Formen, Farben und Muster auf. Der ständige Bedarf an Möbeln als Konsumgut führte Anfang der 1970er-Jahre zur Entwicklung von Stühlen und Tischen aus Polyurethan. 1972 erwarb die DDR die Lizenz für die Herstellung der westdeutschen Horn Collection, die als PUR-Möbel bezeichnet wurden. Ein kompletter Betrieb, der VEB PCK Schwedt, wurde zu diesem Zweck erbaut und von dem westdeutschen Hersteller Dieter Horn betreut. Das bekannteste bei PCK hergestellte Polyurethanprodukt war der Freischwinger *Kangaroo*, inspiriert durch frühere Designexperimente mit zweibeinigen Stühlen vom Bauhaus bis zu dem dänischen Kultstuhl *Panton* aus gegossenem Kunststoff. In den 1980ern wurden Do-it-yourself-Lösungen beliebt. Die DDR-Bürger dekorierten ihre Wohnungen sparsam, investierten aber viel Zeit und Anstrengung, um die richtige Uhr oder Lampe zu finden, was oft eine Sache des Glücks oder von Beziehungen war.

Lifestyle magazines such as *Kultur im Heim* (Culture in the Home, 1957–89) advised East Germans on furniture and decor. They provided suggestions on how to use living space efficiently or how to reconfigure an older dwelling into a modern home using functional, standardized furniture. The living room became the central focus of the floor plan in newer prefabricated apartments as a multiuse space where the family gathered to socialize and relax. East German furniture initially put function before form to fulfill basic needs, and factories located in districts across the GDR were responsible for the production of everyday furnishings such as the indispensable *Schrankwand* (wall unit), which combined a storage cabinet with display shelves. During the 1950s, stylish new shapes, colors, and patterns appeared in furniture. The steady demand for furniture as a consumer product led to the development of polyurethane chairs and tables in the early 1970s. In 1972, the GDR purchased the license to produce the West German Horn Collection, referred to as PUR furniture. A complete factory, VEB PCK Schwedt, was built for this purpose and supervised by West German manufacturer Dieter Horn. The most popular polyurethane product produced by PCK was the cantilevered *Kangaroo* chair inspired by early design experiments in two-legged chairs from the Bauhaus to the iconic Danish molded-plastic *Panton* chair. In the 1980s, do-it-yourself solutions became popular. GDR citizens often decorated their homes sparsely yet put much time and effort into finding the right clock or lamp, which often required luck and *Beziehungen*—connections.

◁◁

KINDERLAMPE MIT SANDMÄNNCHENFIGUR [CHILDREN'S LAMP WITH SANDMAN FIGURE], 1970er [1970s] | Unbekannt [Unknown] | 28 x 23 x 19,5 cm [11 x 9 x 7½ in.]

◁

BUCH [BOOK, "Modern Living"], 1961 | Peter Bergner, Hermann Söhnel, VEB Verlag für Bauwesen | 34 x 41 cm [13 ½ x 16 in.]

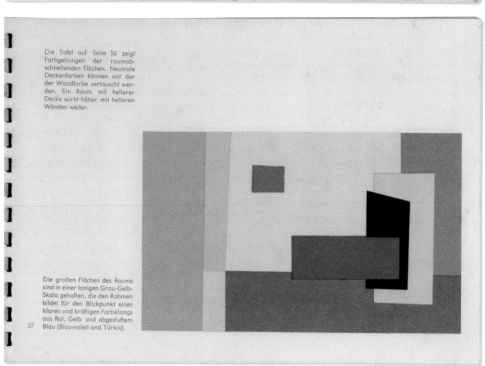

KATALOG [CATALOG, "Konsum Furniture"], 1955
Konsum | 25,5 x 38 cm [10 x 15 in.]

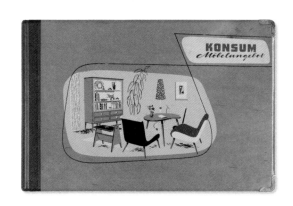

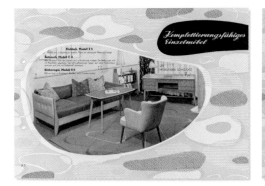

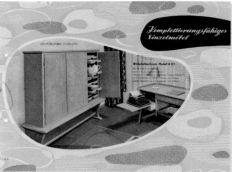

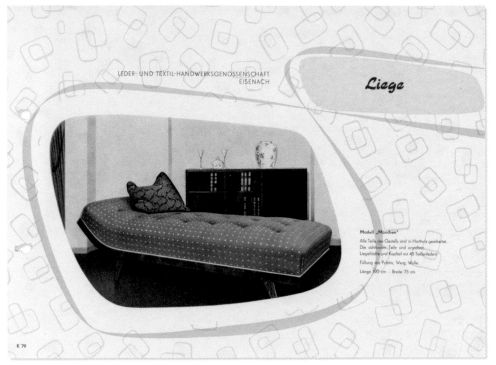

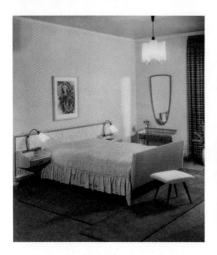

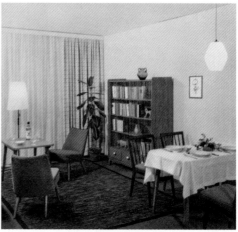

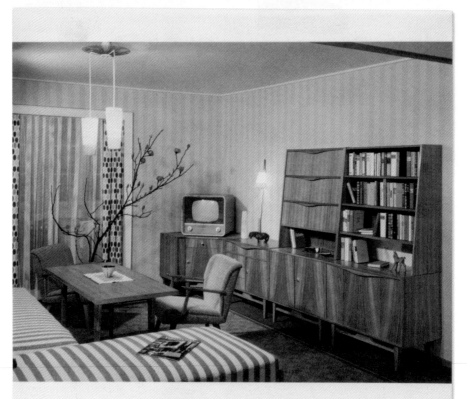

Sonntag	1	8	15	22	29 »
Montag	2	9	16	23	30
Dienstag	3	10	17	24	31
Mittwoch	4	11	18	25	
Donnerstag	5	12	19	26	
Freitag	6	13	20	27	
Sonnabend	7	14	21	28	

KALENDER [CALENDAR, Interior Design], 1960er [1960s]
Verlag Die Wirtschaft, Reichenbach | 31 x 24 cm [12 ½ x 9 ½ in.]

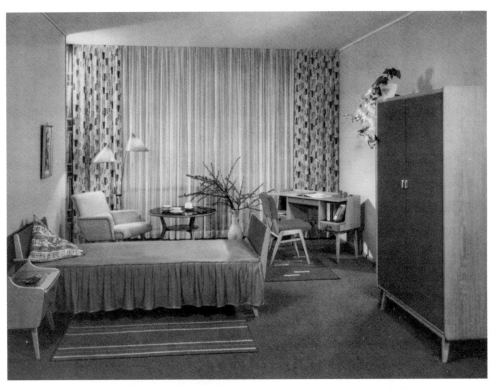

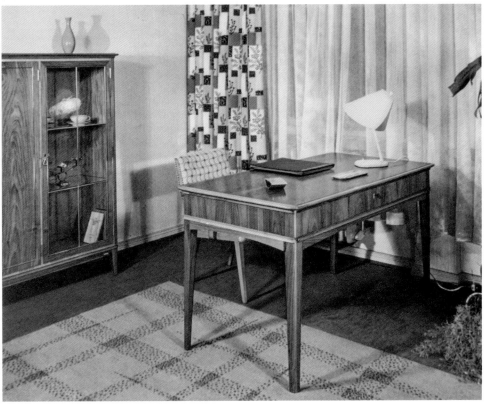

Die VVB Deko stellt vor:

Fotos: Zentralbild
Reproduktionen: Wirtschaftsfoto

Saphir, Dessin: 3149

Steinach, Dessin: 54/rot

Wilma, Dessin: 2042

Saphir, Dessin: 3142/34

Wilma, Dessin: 2010/22

Saphir, Dessin: 3093/34

Schahri-Spezial 33/1 64CE

Printana-Extra, Dessin: 257/4 65 AK

Gondar, Dessin: 1146/2

Record, Dessin: 274/41

Record, Dessin: 272/34

Record, Dessin: 236/41

Rubin-Spezial, Dessin: 725/9

Wilma, Dessin: 2013/22

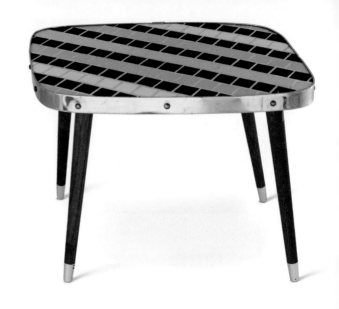

◁
ZEITSCHRIFTENARTIKEL aus
„Kultur im Heim", Heft 2 [MAGAZINE
ARTICLE from "Culture in the Home,"
Issue 2, "The VVB Decorative Pre-
sents..."], 1966 | Verlag Die Wirtschaft,
Berlin | 30 x 47 cm [12 x 18 ½ in.]

▷
BLUMENTISCH [FLOWER STAND],
1960er [1960s] | VEB Holzwarenfabrik
Kaltenlengsfeld | Keramik, Metall,
Holz [Ceramic, metal, wood]
31 x 38,5 x 25 cm [12 ¼ x 15 ¼ x 10 in.]

▽
BLUMENTISCH [FLOWER STAND],
1950er [1950s] | Unbekannt
[Unknown] | Metall, Holz [Metal, wood]
28 x 31 x 31 cm [11 x 12 ¼ x 12 ¼ in.]

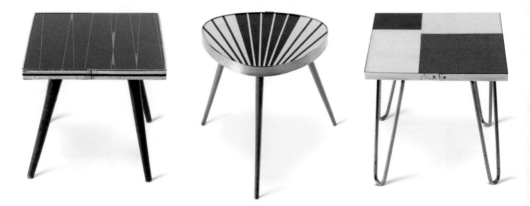

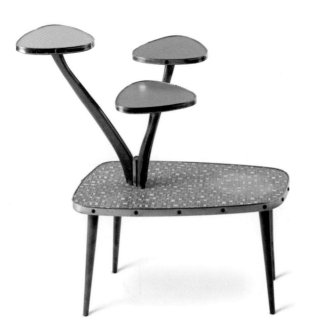

△
NIERENTISCH [SIDE TABLE], 1950er [1950s]
Unbekannt [Unknown] | Metall, Plastik, Holz
[Metal, plastic, wood] | 31,5 x 36,5 x 37,5 cm
[12 ½ x 14 ½ x 14 ¾ in.]

△▷
BLUMENTISCH [FLOWER STAND],
1950er [1950s] | Unbekannt [Unknown]
Metall, Holz [Metal, wood] | 27 x 28,5 x 28,5 cm
[10 ¾ x 11 ¼ x 11 ¼ in.]

◁
NIERENTISCH-BLUMENETAGERE [TABLE
FOR POTTED PLANTS], 1950er [1950s]
Karl Sanetra Möbelfabrik, Werder an der
Havel | Emaille, Metall, Holz [Enamel metal,
wood] | 78 x 80 x 48 cm [30 ¾ x 31 ½ x 19 in.]

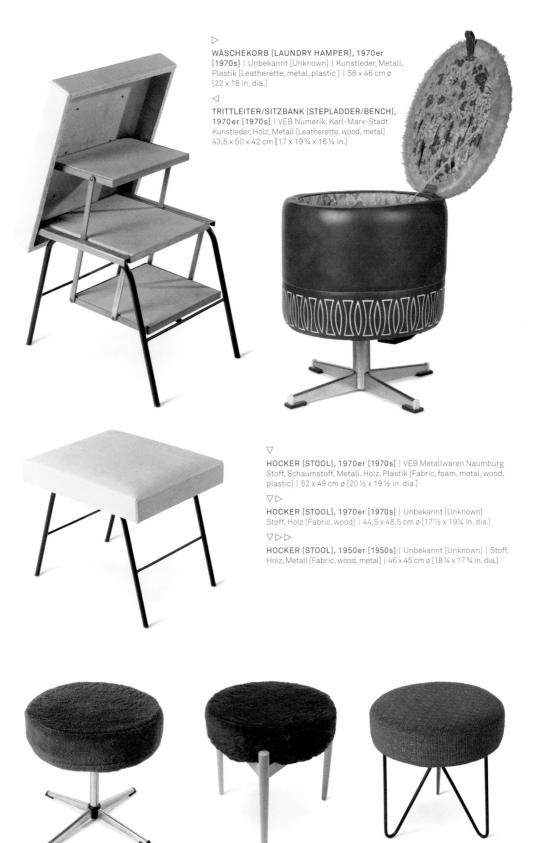

▷
**WÄSCHEKORB [LAUNDRY HAMPER], 1970er
[1970s]** | Unbekannt [Unknown] | Kunstleder, Metall,
Plastik [Leatherette, metal, plastic] | 56 x 46 cm ø
[22 x 18 in. dia.]

◁
**TRITTLEITER/SITZBANK [STEPLADDER/BENCH],
1970er [1970s]** | VEB Numerik, Karl-Marx-Stadt
Kunstleder, Holz, Metall [Leatherette, wood, metal]
43,5 x 50 x 42 cm [17 x 19¾ x 16½ in.]

▽
HOCKER [STOOL], 1970er [1970s] | VEB Metallwaren Naumburg
Stoff, Schaumstoff, Metall, Holz, Plastik [Fabric, foam, metal, wood,
plastic] | 52 x 49 cm ø [20½ x 19½ in. dia.]

▽▷
HOCKER [STOOL], 1970er [1970s] | Unbekannt [Unknown]
Stoff, Holz [Fabric, wood] | 44,5 x 48,5 cm ø [17½ x 19¼ in. dia.]

▽▷▷
HOCKER [STOOL], 1950er [1950s] | Unbekannt [Unknown] | Stoff,
Holz, Metall [Fabric, wood, metal] | 46 x 45 cm ø [18¼ x 17¾ in. dia.]

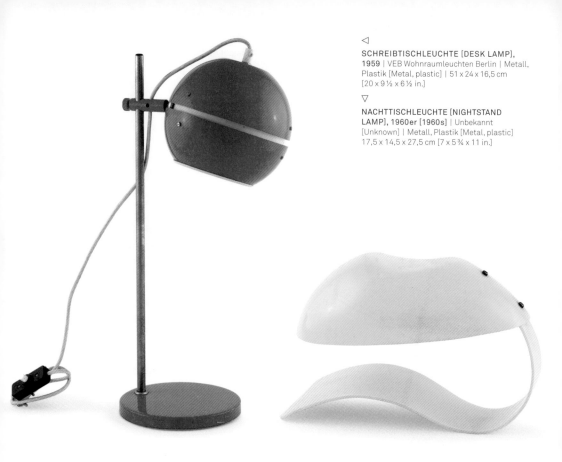

◁

SCHREIBTISCHLEUCHTE [DESK LAMP],
1959 | VEB Wohnraumleuchten Berlin | Metall,
Plastik [Metal, plastic] | 51 x 24 x 16,5 cm
[20 x 9 ½ x 6 ½ in.]

▽

NACHTTISCHLEUCHTE [NIGHTSTAND
LAMP], 1960er [1960s] | Unbekannt
[Unknown] | Metall, Plastik [Metal, plastic]
17,5 x 14,5 x 27,5 cm [7 x 5 ¾ x 11 in.]

▽

DREHBARE STANDLEUCHTE [ROTATING LAMP]
Sachsen | Glas, Metall, Plastik [Glass, metal, plastic]
24,5 x 17 x 17 cm [9 ¾ x 6 ¾ x 6 ¾ in.]

▽

ZWEI TISCHLEUCHTEN [TWO TABLE LAMPS],
1970er [1970s] | VEB Wohnraumleuchten Berlin | Metall,
Plastik [Metal, plastic] | 19 x 14 x 7,5 cm [7 ½ x 5 ¾ x 3 in.]

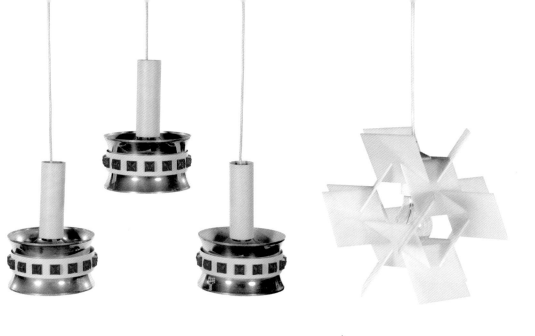

△
DECKENLEUCHTE [CEILING LAMP], 1970er
[1970s] | Unbekannt [Unknown] | Plastik
[Plastic] | 72 x 30 cm ø [28 ½ x 12 in. dia.]

△◁
DECKENLEUCHTEN [CEILING LAMPS],
1960er [1960s] | Unbekannt [Unknown]
Plastik, Metall [Plastic, metal] | 56 x 30 x 27 cm
[22 ¼ x 12 x 10 ¾ in.]

◁
DECKENLEUCHTE [CEILING LAMP],
1960er [1960s] | Unbekannt [Unknown]
Plastik, Metall, Gummi [Plastic, metal, rubber]
20 x 16 cm ø [8 x 6 ½ in. dia.]

▷
DECKENLEUCHTE
[CEILING LAMP], 1960er
[1960s] | Unbekannt [Unknown]
Plastik, Glas, Metall [Plastic,
glass, metal] | 31 x 9 x 9 cm
[12 x 3 ½ x 3 ½ in.]

▷▷
DECKENLEUCHTE [CEILING
LAMP], 1970er [1970s]
Unbekannt [Unknown]
Plastik [Plastic] | 30,5 x 20,5 cm ø
[12 x 8 in. dia.]

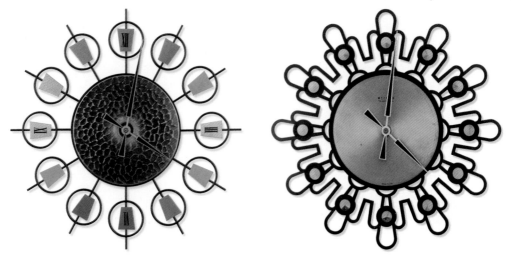

△

WANDUHR [WALL CLOCK],1960er
[1960s] | VEB Feingerätewerk Wei-
mar | Metall, Plastik [Metal, plastic]
4 x 33 cm ø [1 ¾ x 13 in. dia.]

△▷

WANDUHR [WALL CLOCK], 1970er
[1970s] | Weimar Electronic
Metall, Plastik [Metal, plastic]
5 x 30,5 cm ø [2 x 12 in. dia.]

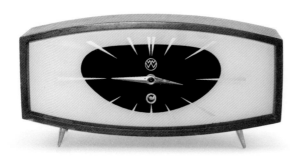

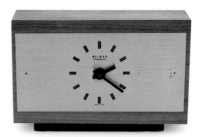

△

WOHNZIMMERUHR [LIVING ROOM CLOCK],
1950er [1950s] | VEB Feingerätewerk Weimar
Plastik, Metall, Holz [Plastic, metal, wood]
44 x 75 x 27,5 cm [17 ½ x 29 ½ x 10 ¾ in.]

△ ▷

TISCHUHR [TABLE CLOCK], 1982
Weimar Quartz | Metall, Plastik,
Holz [Metal, plastic, wood]
13 x 21 x 5,5 cm [5 ¼ x 8 ¼ x 2 ¼ in.]

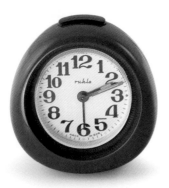

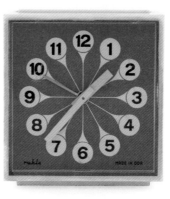

◁

WECKER [ALARM CLOCK],
1980er [1980s] | VEB Uhren-
werke Ruhla | Metall, Plastik
[Metal, plastic] | 8 x 7,5 x 5 cm
[3 ¼ x 3 x 2 in.]

◁◁

WECKER [ALARM CLOCK],
1960er [1960s] | VEB Uhren-
werke Ruhla | Metall, Plastik
[Metal, plastic] | 3,5 x 3,5 x 2,5 cm
[1 ¼ x 1 ¼ x 1 in.]

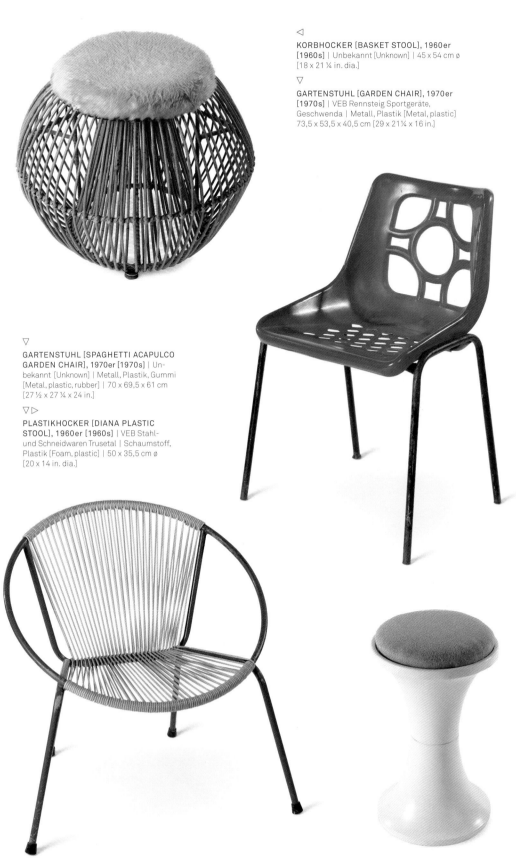

◁
KORBHOCKER [BASKET STOOL], 1960er
[1960s] | Unbekannt [Unknown] | 45 x 54 cm ø
[18 x 21 ¼ in. dia.]

▽
GARTENSTUHL [GARDEN CHAIR], 1970er
[1970s] | VEB Rennsteig Sportgeräte,
Geschwenda | Metall, Plastik [Metal, plastic]
73,5 x 53,5 x 40,5 cm [29 x 21¼ x 16 in.]

▽
GARTENSTUHL [SPAGHETTI ACAPULCO
GARDEN CHAIR], 1970er [1970s] | Un-
bekannt [Unknown] | Metall, Plastik, Gummi
[Metal, plastic, rubber] | 70 x 69,5 x 61 cm
[27 ½ x 27 ¼ x 24 in.]

▽ ▷
PLASTIKHOCKER [DIANA PLASTIC
STOOL], 1960er [1960s] | VEB Stahl-
und Schneidwaren Trusetal | Schaumstoff,
Plastik [Foam, plastic] | 50 x 35,5 cm ø
[20 x 14 in. dia.]

△

GARTENSITZEI [GARDEN EGG CHAIR], 1971
Peter Ghyczy, VEB Synthese-
werk Schwarzheide
Polyurethan [Polyurethane]
107 x 86,5 x 79,5 cm
[42 x 34 x 31 ½ in.]

▷ **GARTENSITZEI [GARDEN EGG CHAIR]**

Die Garteneier wurden von Peter Ghyczy (geb. 1940) entworfen, einem ungarischstämmigen Designer, der mit Polyurethan und anderen synthetischen Materialien zur Herstellung von Haushaltsmöbeln experimentierte. Es gab sie in verschiedenen Farben mit farblich passenden Polstern. Bei heruntergeklappter Rückenlehne wird aus dem Sessel ein wasserdichtes, eiförmiges Gehäuse. Das Polyurethanverfahren und der Entwurf wurden 1968 in der BRD entwickelt. Später wurden die Herstellungsrechte an das staatseigene Synthesewerk Schwarzheide (Brandenburg) verkauft, das die Stühle ab 1971 herstellte und vermarktete. Nach der Wende kaufte Ghyczy die Rechte an seinem Sessel zurück, den er bis heute weiter verbessert und über sein eigenes Studio vertreibt.

The Garden Egg chairs were produced in various colors with complementary cushions and were created by Peter Ghyczy (b. 1940), a Hungarian-born designer who experimented with polyurethane and other synthetic materials to create household furnishings. When the back is folded down, the chair forms a weatherproof, egg-shaped shell. The polyurethane process and chair design were created in West Germany in 1968. Later, the production rights were sold to the East German state-owned enterprise Synthese-Werk in Schwarzheide (Brandenburg), who manufactured and marketed the chairs beginning in 1971. After the collapse of East Germany, Ghyczy reacquired the rights to his egg chair, which he continues to refine and distribute through his own studio.

▽

WERBUNG [ADVERTISEMENT, "Tradition and Progress for Modern Living," Vario Pur Furniture],
1974 | VEB Petrolchemisches Kombinat Schwedt
31,5 x 23,5 cm [12 ½ x 9 ¼ in.]

▷

KANGOROO-STUHL [KANGAROO CHAIR],
1970er [1970s] | Ernst Moeckl, VEB Petrolchemisches
Kombinat Schwedt | Polyurethan [Polyurethane]
76,5 x 47 x 44,5 cm [30 x 18 ½ x 17 ½ in.]

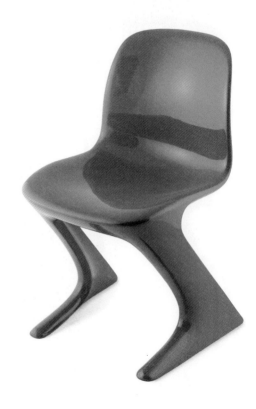

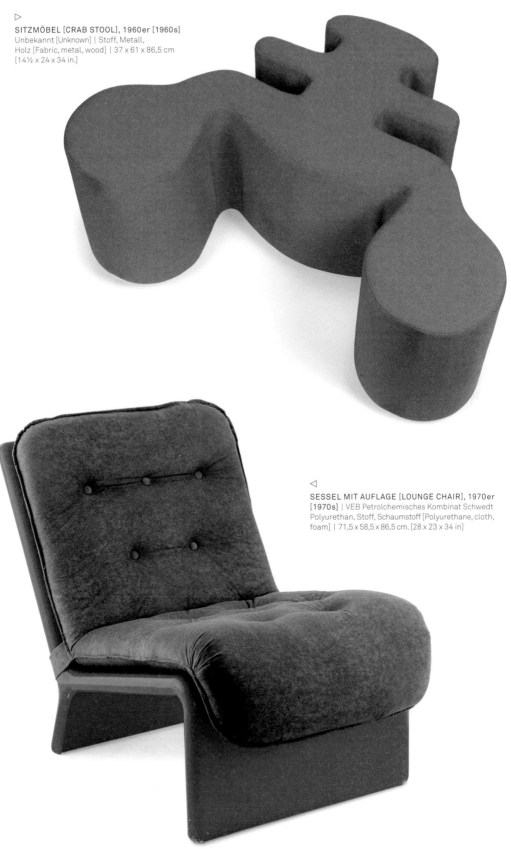

▷
SITZMÖBEL [CRAB STOOL], 1960er [1960s]
Unbekannt [Unknown] | Stoff, Metall,
Holz [Fabric, metal, wood] | 37 x 61 x 86,5 cm
[14½ x 24 x 34 in.]

◁
**SESSEL MIT AUFLAGE [LOUNGE CHAIR], 1970er
[1970s]** | VEB Petrolchemisches Kombinat Schwedt
Polyurethan, Stoff, Schaumstoff [Polyurethane, cloth,
foam] | 71,5 x 58,5 x 86,5 cm. [28 x 23 x 34 in]

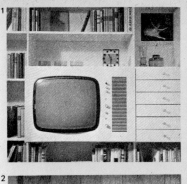

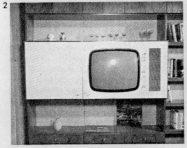

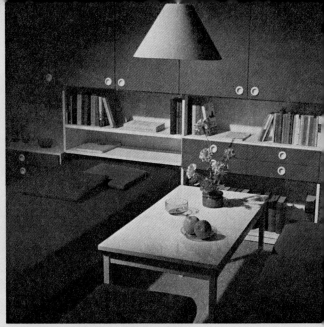

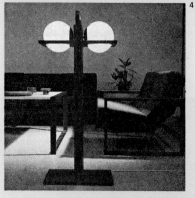

intecta

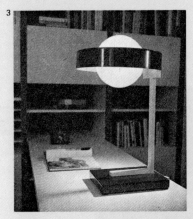

Stellungsnahmen wollen unsere Leser bitte richten an:

intecta - Gestaltergruppe beim Chef-architekten der VVB Möbel, 901 Karl-Marx-Stadt, Brückenstr. 13.

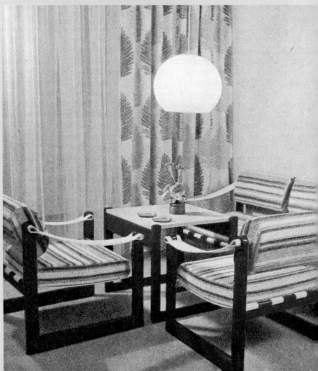

► **INTECTA**

Da es zwar petrochemische Werke, aber relativ wenige Rohstoffe gab, wurde die DDR gezwungenermaßen zum Innovator bei der Verwendung von Kunststoffen für Haushaltsgegenstände, wie sie in den Industriekombinaten in und um Halle hergestellt wurden. Doch um die Möglichkeiten von Kunststoffen für preiswerte Neuerungen ausschöpfen zu können, galt es zunächst die Vorbehalte gegenüber der Moderne zu überwinden.

Als 1960 auf den Seiten der Zeitschrift *Kultur im Heim* und auf den Leipziger Messen der Durchbruch kam, wurde die DDR in der Massenproduktion von schlichten, modularen, vom Bauhaus inspirierten Möbeln schnell führend, so mit Intecta-Tischen, -Stühlen, -Anrichten und -Zubehör. In der DDR wurden auch haltbare, seidenmatte Oberflächen entwickelt, bei denen die Farben als Teil des Formverfahrens dauerhaft eingebracht wurden.

Because East Germany possessed petrochemical plants but a relative lack of raw materials, it was forced to become an innovator in the use of synthetics for the home as produced at the industrial combines in and around the city of Halle. But before they could seize the opportunity presented by plastics for inexpensive innovation, interior designers had to overcome a stigma against modernism.

When the breakthrough arrived around 1960 on the pages of *Kultur im Heim* magazine and at the Leipzig trade fairs, the GDR was poised to become a leader in the mass production of sleek, modular, and Bauhaus-inspired furniture, such as the Intecta line of tables, chairs, cabinets, and accessories. East Germany also developed durable semigloss finishes, whose colors could be permanently infused as part of the molding process.

◁

ZEITSCHRIFTENARTIKEL aus „Kultur im Heim", Heft 4 [MAGAZINE ARTICLE, from "Culture in the Home," Issue 4] | "Intecta," 1971 | Verlag Die Wirtschaft, Berlin | 30 x 23,5 cm [12 x 9 ¼ in.]

△

ZEITSCHRIFT [MAGAZINE, "Time in Pictures"], Heft [Issue] 17, Juni [June] 1959 | Verlag Zeit im Bild, Dresden | 37,5 x 27,5 cm [14 ¾ x 11 in.]

△ △

ZEITSCHRIFT [MAGAZINE, "Culture in the Home"], Heft [Issue] 6, 1974 | Verlag Die Wirtschaft, Berlin | 30 x 23,5 cm [12 x 9 ¼ in.]

△

ZEITSCHRIFT [MAGAZINE, "Culture in the Home"], Heft [Issue] 3, 1983 | Verlag Die Wirtschaft, Berlin | 30 x 23,5 cm [12 x 9 ¼ in.]

FAMILIE

FAMILY

Das Familienleben drehte sich um die sozialistische Kernfamilie und die „sozialistische Frau", die erfolgreich Ehe, Kinder, Haushalt und Beruf vereinbarte. Zur zielgerichteten Familienpolitik des Staates gehörten Kinderbetreuung und ein bezahlter Erziehungsurlaub (Babyjahr). Aber trotz der sozialen Absicherung wurde den Frauen in der patriarchalischen Gesellschaft der DDR kaum Verantwortung abgenommen. Private Fotoalben wiederum zeigen ein Familienleben, in dem sich die Menschen autonome Bereiche der persönlichen Entfaltung schufen – Urlaubserinnerungen, Sommer mit Freunden, Hochzeiten, tägliche Rituale und der Austausch über diese Erlebnisse mit Freunden und in der Familie. Die Art und Weise, wie innerhalb einer größeren Erzählung des Albums kurze Geschichten herausgearbeitet oder wie die Erinnerungen montiert werden, macht die kulturellen Unterschiede deutlich. Noch wichtiger ist dabei, was diese Fotoalben über in der DDR-Gesellschaft tief verankerte Werte wie Familie, Freizeit und Privatsphäre erzählen.

Family life revolved around the socialist nuclear family and the "socialist woman," who was expected to successfully juggle marriage, children, household, and career. The state's purposeful family policy established a number of care facilities for children and introduced a financially supported maternity leave system. Despite this wide social welfare net, women found little relief from their multiple responsibilities in the GDR's patriarchal society. Private photo albums provide another view of family life and suggest that individuals carved out sovereign spaces for personal expression—they shared the memories of recent travels, summers spent with friends, weddings, daily rituals, and the exchange of these experiences among friends and family. The way short stories are crafted within the larger narrative of the album or how they montage memories together subtly brings to light cultural differences. More significant is how these photo albums reveal the deeply felt values of family, leisure, and privacy within East German society.

Für das Wohl des Volkes!

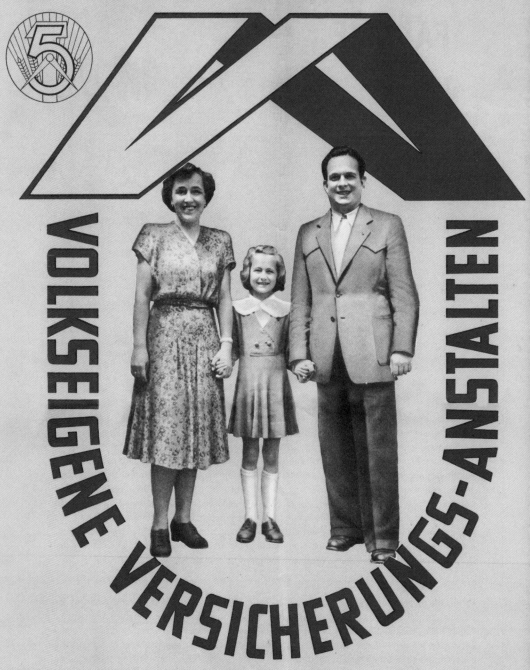

VOLKSEIGENE VERSICHERUNGS-ANSTALTEN

Umfassender Versicherungsschutz in allen Arten der Sachschaden- und Personenversicherung durch die Volkseigenen Versicherungs-Anstalten der Deutschen Demokratischen Republik

VERSICHERUNGS-ANSTALT
DES LANDES SACHSEN
HAUPTVERWALTUNG DRESDEN N 6

VAS

▶ HEIRAT [MARRIAGE]

Geheiratet wurde in der DDR generell früher als im Westen, was der staatlichen Familienpolitik zu verdanken war. Zu den Vergünstigungen für junge Ehepaare gehörten verkürzte Wartezeiten für eine Wohnung und für berufstätige Mütter ein Erziehungsurlaub von bis zu einem Jahr (Babyjahr) sowie danach eine kostenlose Kinderbetreuung.

Marriage in the GDR generally occurred at an earlier age than in the West, encouraged by the pro-family attitude of the government. Shortened wait times for housing were among the social policies available to newlyweds, as well as maternal leave of up to one year followed by free day care for working mothers.

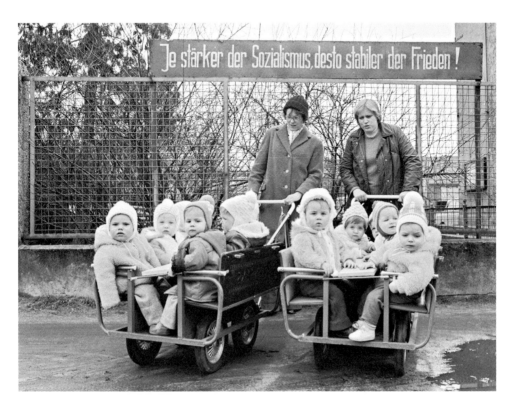

Hilde W. bringt um 7 Uhr ihre Kinder mit in den VEB Olympia Erfurt. So können sich unsere Frauen und Mütter in den Produktionsprozeß einreihen!

Im Betriebskindergarten sind unsere jüngsten Staatsbürger gut untergebracht. Die Kosten trägt vielfach der Betrieb oder sie sind für die Eltern gering

Im Turnsaal des Betriebskindergartens im VEB EMW Eisenach

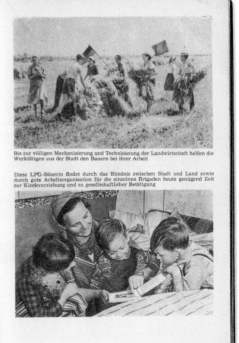

Bis zur völligen Mechanisierung und Technisierung der Landwirtschaft helfen die Werktätigen aus der Stadt den Bauern bei ihrer Arbeit

Diese LPG-Bäuerin findet durch das Bündnis zwischen Stadt und Land sowie durch gute Arbeitsorganisation für die einzelnen Brigaden heute genügend Zeit zur Kindererziehung und zu gesellschaftlicher Betätigung

▷

ZEITSCHRIFT [MAGAZINE], „Deine Gesundheit, 25 Jahre Gesundheits- und Sozialpolitik" ["Your Health, 25th Anniversary of Health and Social Policy"], September 1974 | VEB Verlag Volk und Gesundheit, Berlin 30 x 21,5 cm [11 ¾ x 8 ½ in.]

△

BROSCHÜRE [BROCHURE, "Draft of the Family Code of the GDR"], 1954 | Kongress Verlag, Berlin | 20 x 14 cm [8 x 5 ¾ in.]

▷

BUCH [BOOK, "The Young Husband"], 1965 | Wolfgang Scheel, Werner Hellmuth; Verlag Neues Leben, Berlin 18 x 11 x 1,5 cm [7 ¼ x 4 ¼ x ½ in.]

▷▷

BUCH [BOOK, "The Young Wife"], 1969 | Sonja Walter; Verlag Neues Leben, Berlin 18 x 11 x 1,5 cm [7 ¼ x 4 ¼ x ½ in.]

Wer offenen Blicks über die Straßen der Gemeinden, Dörfer und Städte unserer Republik geht, wer dabei neben vielem anderem Aussehen und Verhalten der Menschen betrachtet, wird eines nicht übersehen können: Fröhlich, sportlich und gesund, mit großem Selbstbewußtsein tritt vor allem die Jugend in unser Blickfeld. Besonders deutlich fällt das demjenigen auf, der in den zwanziger Jahren unseres Jahrhunderts oder noch früher jung war.

Wir sehen im Vergleich zu früheren Jahrzehnten darin einen Beweis dafür, mit welchem für jeden fühlbaren Erfolg das Leben in unserer Republik so verändert wurde, daß sich bei nahezu allen Gesundheit, Leistungsfähigkeit und -wille sowie Lebensfreude entfalten konnten und in der Ästhetik ihres Verhaltens einen sichtbaren Ausdruck erhielten.

Wir arbeiten in einem Staat, in dem die Arbeiterklasse politische Macht ausübt und diese schrittweise besser zur Sicherung des Friedens, zur Erhöhung des materiellen und kulturellen Lebensniveaus handhaben lernte. Jeder wird eine Beziehung zwischen dem Einfluß seiner eigenen beruflichen Arbeit und dem Wachstum unseres Lebensniveaus herstellen können.

Deshalb wollen wir zeigen, welchen Einfluß 25 Jahre Sozial- und Gesundheitspolitik innerhalb der Gesamtpolitik der Arbeiterklasse und ihrer marxistisch-leninistischen Partei auf die Erlebnisfähigkeit aller Bürger und damit ihrer Kultur genommen hat.

Prof. Dr. Misgeld

EINZELBILDER, Jugendweihe [FILM STILLS, Youth Initiation]
24. April [April 24] 1977 | Unbekannt [Unknown], Gotha
von Super-8-Film-Originalen [from Super 8 mm film originals]

EINZELBILDER aus Filmen der Familie Hoffmann
[FILM STILLS, The Hoffman Collection], 1958–69
Die Familie Hoffmann von Super-8 Film-Originalen
[The Hoffman Family from 8 mm film originals]

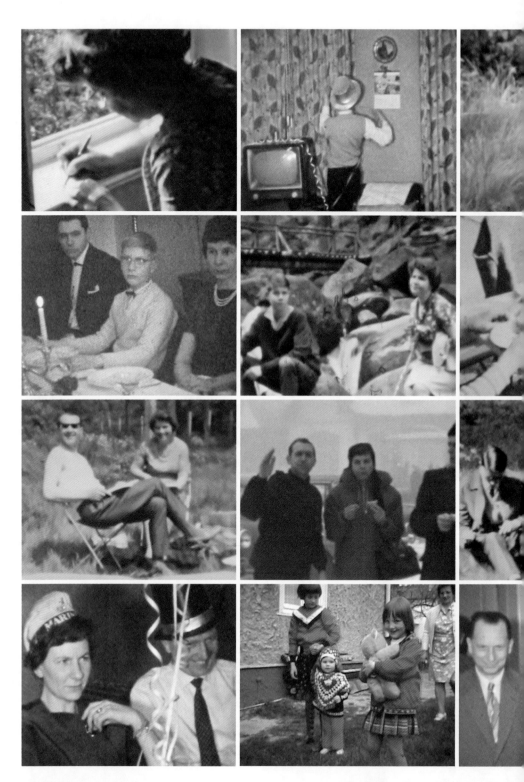

Die Sammlung Hoffmann besteht aus 31 zwischen 1939 und 1969 aufgenommenen Super-8-Amateurfilmen. Die sorgfältig beschrifteten und aufbewahrten Filmrollen zeigen Geburtstagsfeiern, Feiertage, Urlaube und andere Familienereignisse.

The Hoffman Collection consists of 31 8 mm home movies filmed between 1939 and 1969. These carefully labeled and stored film reels capture birthdays, holidays, vacations, and other family events.

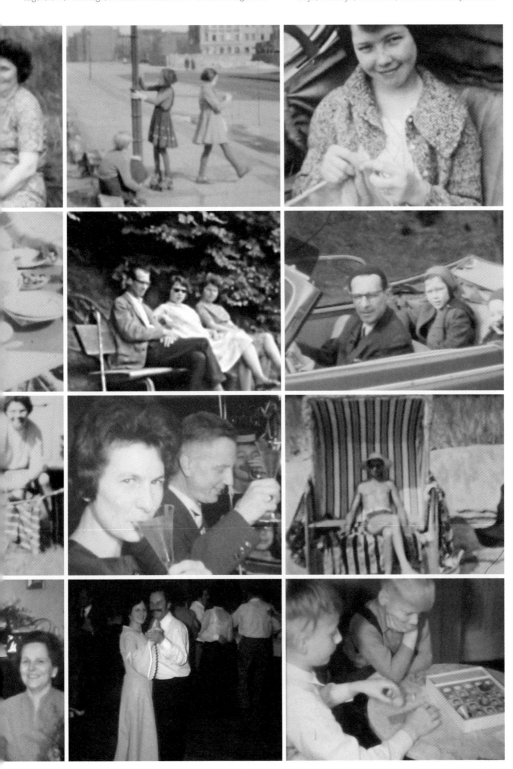

GESUNDHEIT & HYGIENE

HEALTH & HYGIENE

In der Zeit bis 1961 und dann noch einmal in den 1980er-Jahren führte ein Massenexodus von Ärzten und Spezialisten zu einem chronischen Mangel an medizinischem Personal. Wenn man nicht in einem der staatlichen Krankenhäuser für die politische Elite Patient war, der Berliner Charité, dem Regierungskrankenhaus oder den Krankenhäusern der Wismut in Sachsen und Thüringen, die eine erstklassige Behandlung boten, musste man sich mit veralteten Geräten und eingeschränkter Medikamentenversorgung zufriedengeben. Ein positiver Aspekt des vollkommen verstaatlichten Gesundheitswesens in der DDR war die umfassende Gesundheitsvorsorge. Dazu gehörten regelmäßige Pflichtuntersuchungen in der Schwangerschaft, Untersuchungen in Kinderkrippe, Kindergarten und Schule sowie ambulante Röntgenfahrzeuge für regelmäßige Untersuchungen in Kleinstädten und Dörfern. Polykliniken ermöglichten eine effektive medizinische Betreuung, denn dort waren Allgemeinmediziner und Fachärzte – Augenärzte, Chirurgen, Gynäkologen, Orthopäden, sogar Zahnärzte – unter einem Dach vereint. Auf dem Gebiet der Hygiene war das Gesundheitswesen der DDR einmalig. In jedem Kreis gab es eine von einem Arzt geleitete Hygieneinspektion, die eine umfassende Beratung zu verschiedenen Bereichen leistete, von der Vorbeugung von Infektionskrankheiten über Krankenhaus- und Umwelthygiene bis zu Ernährung und genereller Gesundheit. Das Deutsche Hygiene-Museum Dresden organisierte Ausstellungen und stellte didaktisches Material zur gesundheitlichen Aufklärung und Hygiene zusammen.

A massive exodus of medical doctors and specialists led to a chronic shortage of medical personnel in the immediate postwar period through 1961 and again in the 1980s. Unless one was treated at the state hospital for the political elite, the Berliner Charité, the Regierungskrankenhaus (government hospital), or the hospitals of the Wismut factories in Sachsen and Thüringen, where first-class treatment was offered, hospital patients in ordinary facilities had to contend with obsolete equipment and limited medications. A positive aspect of the GDR's public health system, which was completely socialized, was the array of options for preventive medicine. These included periodic, mandatory examinations for pregnant women; a series of tests in nurseries, kindergartens, and schools; as well as ambulant X-ray vehicles for repeated checkups in small cities and villages. The polyclinics offered efficient medical treatment, as they assembled general doctors and specialists—eye doctors, surgeons, gynecologists, orthopedic doctors, even dentists—under one roof. The field of hygiene was unique under the GDR's public health system. Each county had to pass regular inspections led by a doctor who provided comprehensive advice in various areas, from protection against infection to hospital and environmental hygiene as well as nutrition and good health. The Deutsches Hygiene-Museum (German Hygiene Museum) in Dresden produced exhibitions and didactic materials to promote proper health and hygiene.

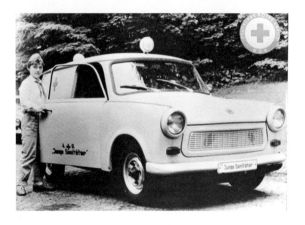

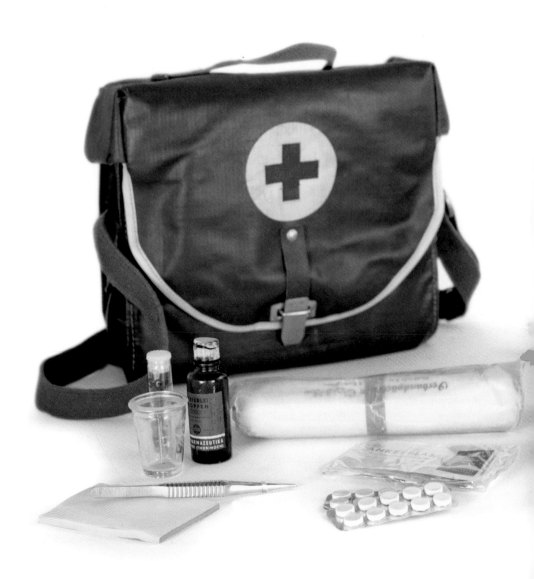

▶ ROTES KREUZ [RED CROSS]

Das Deutsche Rote Kreuz der DDR wurde 1952 gegründet und wurde 1954 als Mitglied der internationalen Organisation anerkannt. Dem Ministerium des Innern unterstellt, verfolgte das DRK der DDR die üblichen Ziele wie Bergung im Katastrophenfall und Notfallrettung, Gesundheitserziehung, Spendensammeln und Erste-Hilfe-Lehrgänge. Darüber hinaus fungierte das DRK in der DDR als Massenorganisation, sodass vom Arbeitsplatz bis hinauf auf die kommunale, die Kreis- und Bezirksebene für möglichst großes persönliches Engagement geworben wurde.

The GDR chapter of the Red Cross was constituted in 1952 and recognized for membership in the international organization in 1954. Under the Ministry of the Interior, the East German Red Cross pursued the usual goals of emergency search and rescue, public health, charitable fund-raising, and universal instruction in first aid. Beyond this, it operated in the GDR like one of the mass organizations, recruiting broad personal participation at every level from the workplace upward through city, county, and state representation.

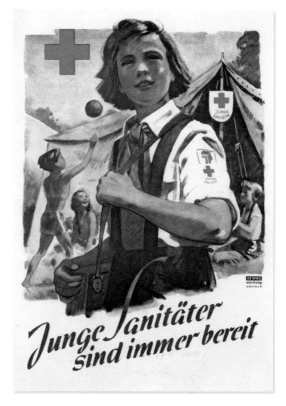

△
PLAKAT [POSTER, "Young Paramedics are Always Ready"], **1954** | Dewag Werbung Dresden | 42 x 30 cm [16 ½ x 12 in.]

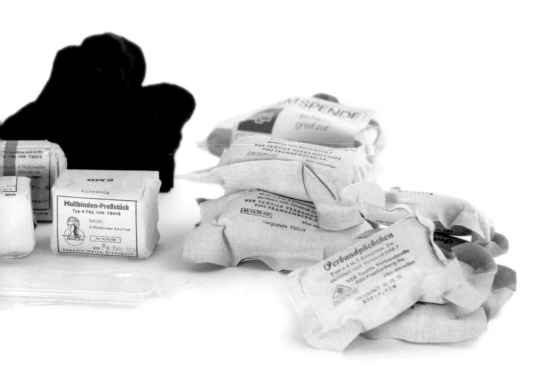

Das Hygiene-Museum in Dresden ist eines der bekanntesten Museen Deutschlands und wurde 1912 gegründet. Nach einigen Jahren des Missbrauchs für Rassenideologieprogramme in der NS-Zeit kehrte das Museum in der DDR zu seiner ursprünglichen Zielsetzung der Gesundheitsaufklärung zurück.

One of Germany's most distinctive museums, the Hygiene Museum in Dresden dates from 1912. Despite some years of disruption by the racial programs of the National Socialists, the museum returned to its original function in the GDR era as a communicator of public health awareness.

◁
HEFT [BOOKLET, "The Woman," German
Hygiene Museum], Dresden, 1955
VEB Verlag Volk und Gesundheit, Berlin
20 x 15 cm [8 x 5 ¾ in.]

△ & △▷
HEFT [BOOKLET, "Know Your Self!,"
German Hygiene Museum], Dresden, 1953
VEB Verlag Volk und Gesundheit, Berlin
21 x 15 cm [8 ¼ x 6 in.]

▽◁
HEFT [BOOKLET, "The First Year
of Life"], 1970 | Deutsches Hygiene-Museum,
Dresden | 21,5 x 14,5 cm [8 ½ x 5 ¾ in.]

▽
HEFT [BOOKLET, "The Woman," German
Hygiene Museum], Dresden, 1952
Zentralinstitut für medizinische Aufklärung,
Dresden | 21 x 15 cm [8 ¼ x 6 in.]

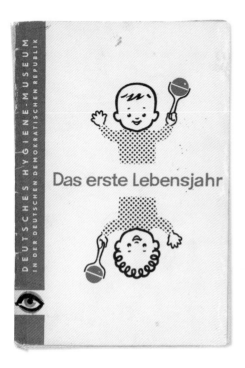

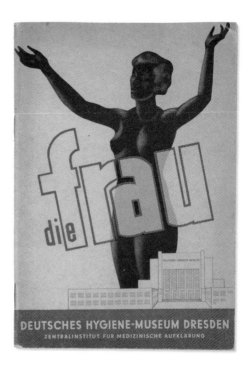

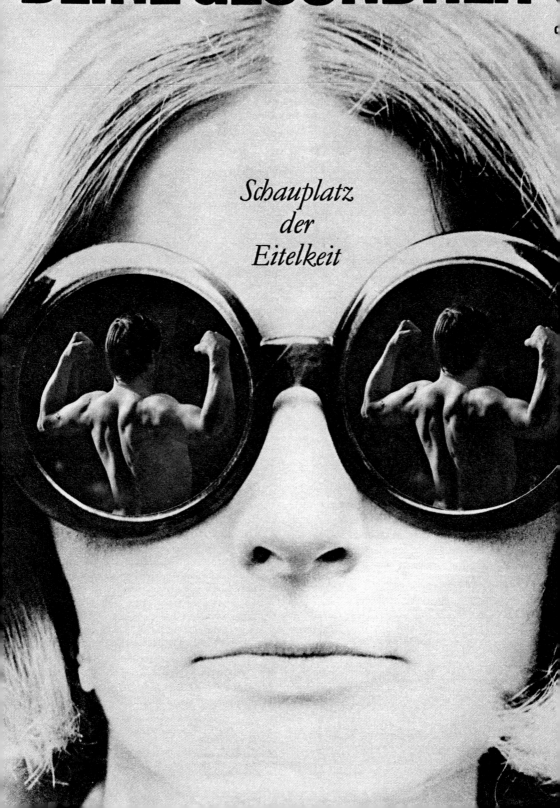

*Schauplatz
der
Eitelkeit*

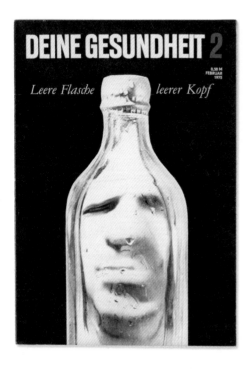

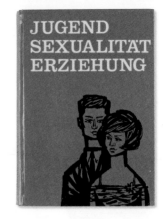

◁

BUCH [BOOK, "Are You Thinking of Love?"], 1981 | Heinrich Brückner; Der Kinderbuchverlag Berlin
24 x 16,5 x 2,5 cm [9 ½ x 6 ¾ x 1 in.]

△

BUCH [BOOK, "Youth, Sexuality, Education"], 1967 | Prof. Dr. Heinz Grassel; Staatsverlag der DDR, Berlin | 24 x 18 cm [9 ½ x 7 in.]

▽◁

BUCH [BOOK, "Intimate Behavior, Personality, Sexual Disorders"], 1981 | Sigfried Schnabl; VEB Deutscher Verlag der Wissenschaften, Berlin | 21 x 14,5 x 2,5 cm [8 ¼ x 5 ¾ x 1 in.]

▽

BUCH [BOOK, "Timely and Appropriate Sexual Education!"], 1967
Dr. Bretschneider; Urania-Verlag
21 x 15 x 3 cm [8 ¼ x 5 ¾ x 1 in.]

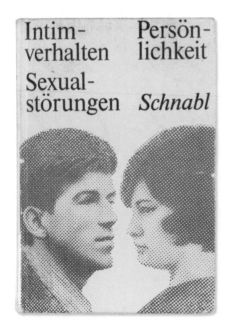

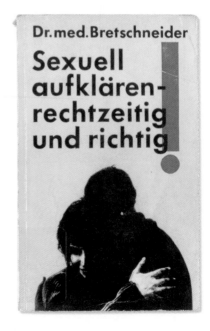

▶ LIEBE OHNE ANGST [LOVE WITHOUT FEAR]

In den 1980er-Jahren gab das Deutsche Hygiene-Museum in Dresden eine Reihe von Sexualkundefilmen in Auftrag, die sich mit den Themen Beziehungen, Verhütung, Homosexualität und Schwangerschaft im Teenageralter befassten. In *Liebe ohne Angst* (1989) untersucht die Journalistin Cathleen Themel das Thema HIV/Aids, indem sie sich in einer Klinik einem Aids-Test unterzieht und sich beraten lässt, an einer Aids-Informationsveranstaltung und -Diskussionsgruppe teilnimmt und Kondome kauft. Sie befragt junge Leute in einer Disko zu ihrer Meinung über die Epidemie und interviewt einen HIV-positiven Mann in seiner Wohnung.

In the 1980s, the German Hygiene Museum in Dresden commissioned a series of sex education films on themes including relationships, contraception, homosexuality, and teen pregnancy. In *Liebe ohne Angst* (Love Without Fear, 1989) the journalist Cathleen Themel investigates HIV-AIDS by undergoing an HIV test and consultation in a clinic, participating in an AIDS education and discussion group, and buying condoms in a store, as well as questioning young people at a disco on their views of the epidemic and interviewing an HIV-positive man in his home.

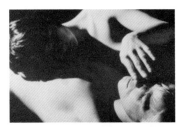

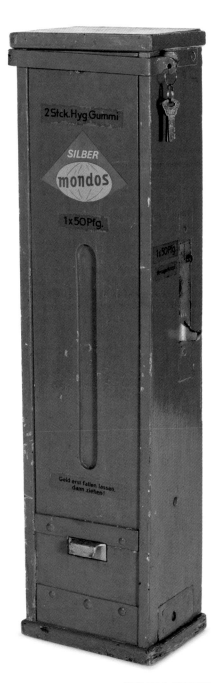

△
FILMBILDER aus „Liebe ohne Angst"
[FILM STILLS, from "Love Without Fear"], 1989
Deutsches Hygiene-Museum/VEB DEFA-Studio für Dokumentarfilme Gruppe Spektrum von einer 16 mm Filmkopie [from a 16 mm film print]

▷
KONDOMAT [CONDOM DISPENSER,
"Silver Mondos"], 1960er [1960s] | VEB Gummiwerke Werner Lamberz, Erfurt | Metall, Holz [Metal, wood]
95,5 x 29 x 19 cm [37 ¾ x 11 ½ x 7 ½ in.]

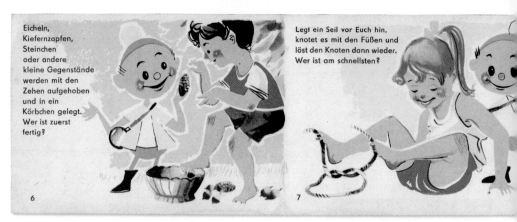

Eicheln,
Kiefernzapfen,
Steinchen
oder andere
kleine Gegenstände
werden mit den
Zehen aufgehoben
und in ein
Körbchen gelegt.
Wer ist zuerst
fertig?

6

Legt ein Seil vor Euch hin,
knotet es mit den Füßen und
löst den Knoten dann wieder.
Wer ist am schnellsten?

7

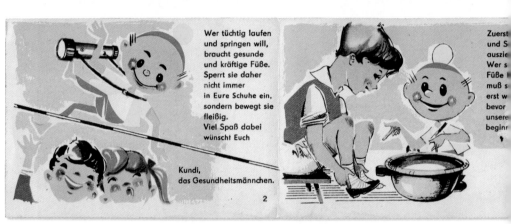

Wer tüchtig laufen
und springen will,
braucht gesunde
und kräftige Füße.
Sperrt sie daher
nicht immer
in Eure Schuhe ein,
sondern bewegt sie
fleißig.
Viel Spaß dabei
wünscht Euch

Kundi,
das Gesundheitsmännchen.

2

Zuerst
und S
auszie
Wer s
Füße
muß s
erst w
bevor
unsere
beginn

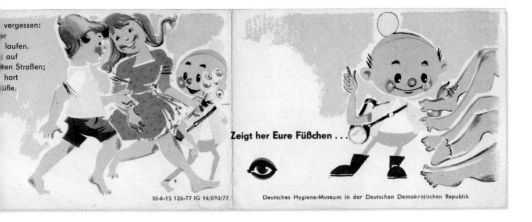

△
HEFT [BOOKLET, "Show Your
Little Feet ..."], 1977
Deutsches Hygiene-Museum,
Dresden | 7,5 x 10,5 cm [3 x 4 in.]

◁
BRETTSPIEL [BOARD GAME,
"Staying Healthy Must Be
Learned!"], 1980er [1980s]
VEB Spielzeug-Elektrik
Meiningen | Pappe, Plastik,
Metall [Cardboard, plastic,
metal] | 27 x 29 x 3,5 cm
[10 ¾ x 11 ½ x 1 ¼ in.]

DER PATENTIERTE LIPPENSTIFT

Lipfix

der einzige Lippenstift mit FOsotr!

DE LUX

EIN NEUES
Belladerma
ERZEUGNIS

TOILETTEN-ARTIKEL

TOILETRIES

Toilettenartikel waren, wie andere grundlegende Haushaltsartikel, preiswert und ähnelten sich oft, weil bestimmte Produktgruppen im selben VEB-Kombinat hergestellt wurden, so z. B. Chlorodont, Oderma und Florena. Die einfachen, schmucklosen Verpackungen für einfache Artikel wie Kölnischwasser, Zahnpasta und Zahnbürsten, Deodorant, Körperlotion, Mundwasser, Rasierklingen, Rasiercreme, Toilettenpapier, Shampoo und Haarbürsten bestanden nur aus Papier und Pappe und ließen sich leicht recyceln. Trotz der langweiligen, monotonen Aufmachung der Artikel in den Drogerien und Kaufhallen waren einige Marken wie Karibik-Seife, Privileg-Rasierwasser oder Florena-Handcreme besonders beliebt, weil sie schon vor dem Krieg etablierte Marken waren. Die staatlich festgelegten Preise für Hygieneprodukte galten im ganzen Land. Obwohl der Laden vor Ort eigentlich ausreichend Bad- und Hygieneprodukte vorrätig hatte, mussten die DDR-Bürger manchmal für ein bestimmtes Produkt in ein anderes Stadtviertel fahren, wo der Vorrat nicht so schnell ausverkauft war wie im Stadtzentrum.

Toiletries, like other essential household goods, were inexpensive and often shared a manufactured sameness because groups of products—like Chlorodont, Oderma, and Florena—were produced by the same *VEB Kombinat*. Simple, unadorned packaging of basic commodities, such as colognes, toothpaste and toothbrushes, deodorant, lotion, mouthwash, razors, shampoo, shaving cream, toilet paper, and hairbrushes, was solely made of paper and cardboard that could easily be recycled. Despite the dull, monotone appearance of toiletries found in local pharmacies and supermarkets, some brands, such as Karibik scented soap, Privileg aftershave, or Florena hand cream, were preferred because they were established brand names, known before the war. State-regulated prices for hygiene products applied countrywide. Although GDR citizens could expect a sufficient supply of toiletries and hygiene products to be available locally, shoppers oftentimes had to travel to a store far away from their own neighborhood, where supplies depleted less rapidly than in the city center, to find the specific product they were looking for.

▶ FLORENA

Die Marke Florena war deutschen Verbrauchern schon seit den 1920er-Jahren gut bekannt. Als Teil des VEB Rosodont stand der Name Florena für Handcreme aus der DDR sowie für Zahnpasta und eine ganze Pflegeserie und Kosmetik für Damen.

Florena, a well-known brand, had a long tradition with German consumers dating back to the 1920s. As a part of VEB Rosodont, the name Florena became synonymous with hand cream (*Creme*) from the GDR, along with dental products and a full line of women's cosmetics.

◁
WERBUNG [ADVERTISEMENT, "The patented lipstick"], Lipfit De Lux, 1950er [1950s] | VEB (K) Kosmadon, Berlin | 23 x 16 cm [9 ¼ x 6 ½ in.]

▷
GESCHENKSET [GIFT SET, Florena Cologne] | VEB Chemisches Werk Miltitz, Leipzig | Seide, Papier, Seife, Glas, Kölnischwasser [Silk, paper, soap, glass, cologne] 20,5 x 13 x 4,5 cm [8 ¼ x 5 x 1 ¾ in.]

▷
GESCHENKSET [GIFT SET, Florena Luxury Soap and Lavender Water] | VEB Rosodont Werk Waldheim, Meißen Papier, Plastik, Parfüm, Seife [Paper, plastic, perfume, soap] 31 x 13 x 5 cm [12 ¼ x 5 ¼ x 2 in.]

▽
GESCHENKSET [GIFT SET, Florena Black Velvet Soap and Cologne] | Florena, Waldheim Pappe, Seife, Glas, Seide, Samt, Kölnischwasser [Cardboard, soap, glass, silk, velvet, cologne] 13,5 x 16,5 x 3,5 cm [5 ½ x 6 ½ x 1 ½ in.]

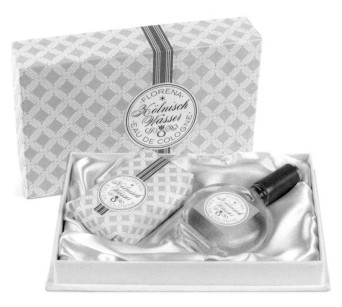

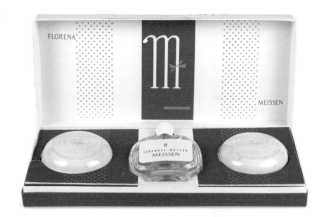

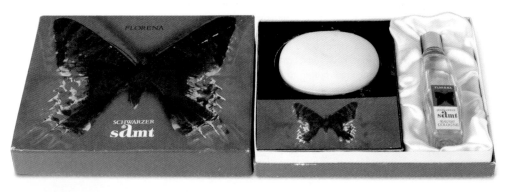

◁◁
BUCH [BOOK, "ABC
of Cosmetics"], 1964
Franz Guske; Fach-
buchverlag Leipzig
23,5 x 17 x 2 cm
[9 ¼ x 6 ¾ x 1 in.]

◁
ZEITSCHRIFT [MAGAZINE,
"Cosmetics"], 1971
Verlag für die Frau, Leipzig
30 x 23,5 cm [12 x 9 ¼ in.]

△
KOSMETIK [COSMETICS], Action, Florena, 1980er [1980s]
Glas, Plastik [Glass, Plastic] | Verschiedene Größen [Various sizes]

◁
LIPPENTUPFER [LIP BLOTTING PAPER], 1960er [1960s]
Drepawerk Dresden | Papier, Pappe [Paper, cardboard]
7 x 2,5 x 0,5 cm [2 ¾ x 1 x ¼ in.]

▽
LIPPENTUPFER [LIP BLOTTING PAPER], Gerdeen, 1960er [1960s]
Florena; Drepawerk Dresden | Papier, Pappe [Paper, cardboard]
2 x 7 x 0,5 cm [1 x 2¾ x ¼ in.]

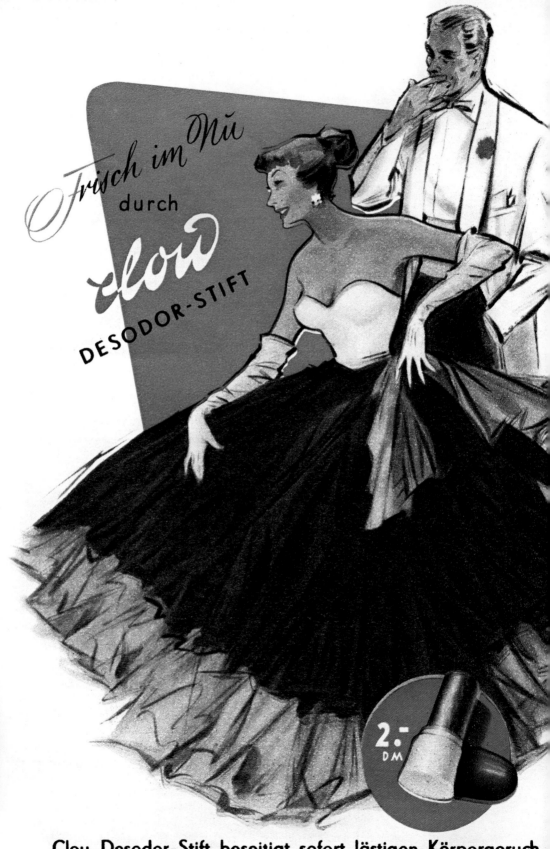

Frisch im Nu durch **clou** DESODOR-STIFT

2.- DM

Clou Desodor-Stift beseitigt sofort lästigen Körpergeruch

◁

WERBUNG [ADVERTISEMENT, "Fresh in a
Flash," Clou Deodorant Stick], 1959 | VEB
Elektrowärme Sörnewitz, Coswitz | 15,5 x 11 cm
[6 x 4 ¼ in.]

▷

WERBUNG [ADVERTISEMENT, "Clou Stops Body
Odor," Clou Deodorant], 1971 | VEB
Elektrowärme Sörnewitz, Coswitz | 23 x 16 cm
[9 ¼ x 6 ½ in.]

▽

DEOSPRAY [DEODORANT], Florena Action,
1985 | VEB Aerosol-Automat Karl-Marx-Stadt
18 x 4,5 cm ø [7 ¼ x 1 ¾ in. dia.]

▽▷

DEOSPRAY [DEODORANT], Florena Frisch
[Fresh], 1971 | VEB Aerosol-Automat Karl-Marx-
Stadt | 14 x 4,5 cm ø [5 ½ x 1 ¾ in. dia.]

▽▽▷

DEOSTIFT [DEODORANT STICK], Florena
Dur for Men, 1980er [1980s] | VEB Berlin
Kosmetik | 7,5 x 2,5 cm ø [3 x 1 in. dia.]

▽▷▷▷

DEOSTIFT [DEODORANT STICK], Florena
Arctic, 1980er [1980s] | VEB Berlin Kosmetik
7,5 x 2,5 cm ø [3 x 1 in. dia.]

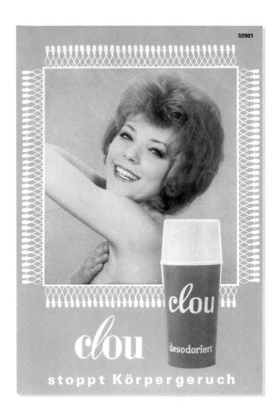

◁
WERBUNG [ADVER-
TISEMENT, "Bathe
with Fichtensekt"], 1959
Erlemann, Berlin
15,5 x 11 cm [6 x 4 ¼ in.]

▷
SEIFEN [SOAPS],
hauptsächlich
1970er–1980er
[mostly 1970s–1980s]
Verschiedene Größen
[Various sizes]

ELASAN-CREME IST SICHERER

ENTZÜNDUNGSHEMMENDE,
ABDECKENDE CREME
ZUM INTENSIVEN SCHUTZ
EMPFINDLICHER HAUT.
FÜR
BABYS, KINDER
UND ERWACHSENE

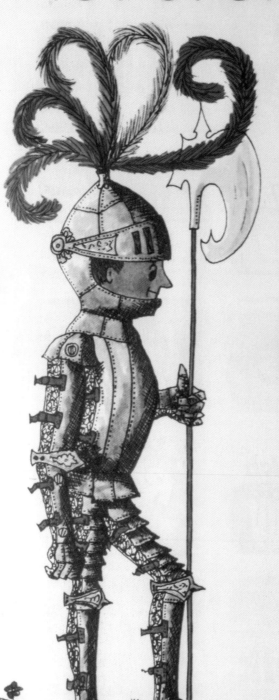

ELASAN
CREME
ZUR HAUT UND
KINDERPFLEGE

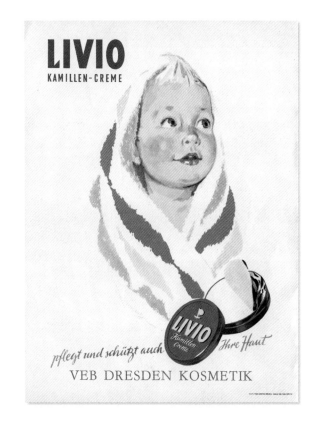

◁◁
LIVIO [CHAMOMILE CREME],
1960er–1970er [1960s–1970s]
VEB Augenkosmetik Dresden
7,5 x 2 cm ø [3 x 0 ¾ in. dia.]

◁◁▽
ELASAN [CREAM], 1968–89
VEB Leipziger Arzneimittelwerk
2 x 8 cm ø [¾ x 3 ¾ in. dia.]

◁ & ▽
BABYCREME [BABY CREAM],
1960er–1980er [1960s–1980s]
VEB Leipziger Arzneimittelwerk
Verschiedene Größen [Various sizes]

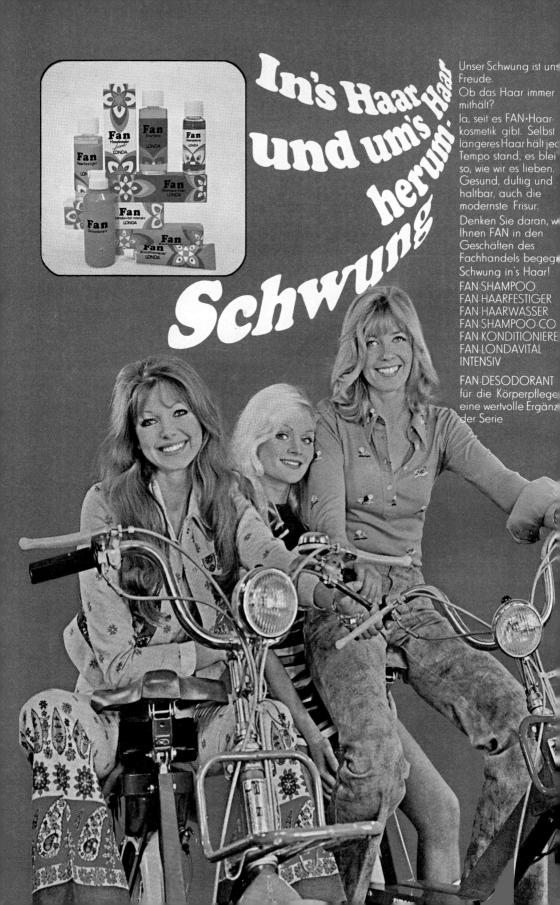

In's Haar
und um's Haar
herum·
Schwung

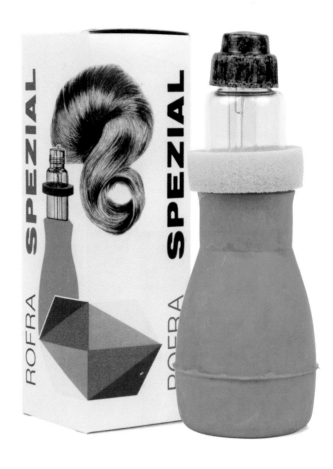

WERLUNG [ADVERTISEMENT, Fan, "Swing In and Around the Hair"], 1973
VEB Friseurchemie | 32 x 23,5 cm [12 ½ x 9 ¼ in.]

▷
HAARSPRAY [HAIRSPRAY], Rofra Spezial, 1960er [1960s]
VEB Glasverarbeitung Neuhaus
14,5 x 4,5 cm ø [5 ¾ x 1 ¾ in. dia.]

▽
HAARSPRAY [HAIRSPRAY], Florena Disco Club, 1970er [1970s] | VEB Aerosol-Automat Karl-Marx-Stadt
21 x 5,5 cm ø [8 ¼ x 2 ¼ in. dia.]

▽▷
HAARWASSER [HAIR TONIC, Florena Aminat, Active Hair Care], 1970er [1970s] | Florena
13 x 14 cm ø [5 x 5 ½ in. dia.]

▽▷▷
SHAMPOO [Florena Zit, "For Dry Hair"], 1970er [1970s] | VEB Deutsches Hydrierwerk Rodleben, Dessau-Roßlau | 13,5 x 5 cm ø [5 ¾ x 2 in. dia.]

REISERASIERER
[TRAVEL RAZOR],
Figaro, 1960er [1960s]
VEB Meßapparatewerk
Schlotheim | 13 x 9 x 5 cm
[5 x 3 ½ x 2 in.]

TROCKENRASIERER [ELECTRIC SHAVER], Komet
TR-15, 1969 | IKA Electrica, VEB Elektrogerätewerk Suhl
11 x 14 x 6 cm [4 ¼ x 5 ½ x 2 ½ in.]

MASSAGEGERÄT [MASSAGE SET], Massinet 02, 1987
AKA Electric, VEB Elektroprojekt und Anlagenbau Berlin
13 x 37,5 x 5 cm [5 ¼ x 14 ¾ x 2 in.]

Der ansprechenden Verpackung nach zu urteilen kann
dieses Gerät sowohl zur Entspannung als auch für medizi-
nische Zwecke verwendet werden. Die gesamte Bandbreite
der Anwendungsmöglichkeiten ist nicht dokumentiert.

The titillating packaging suggests that this gadget could
be used for recreational as well as hygienic purposes. The
full range of alternate uses remains undocumented.

▷
HAARTROCKER [HAIR DRYER],
Luftdusche LD6, 1960er [1960s]
Komet | 11 x 28 x 7,5 cm
[4 ½ x 11 x 3 in.]

▽
HAARTROCKNER [HAIR DRYER],
Efbe LD 64, 1964 | VEB Elektro-
gerätewerk Suhl | 21 x 19 x 8 cm
[8 ¼ x 7 ½ x 3 in.]

▷ ▽
HAARTROCKNER [HAIR DRYER],
LD 11, 1982 | AKA Electric,
Altenburg | 9 x 23,5 x 8 cm
[3 ½ x 9 ¼ x 3 in.]

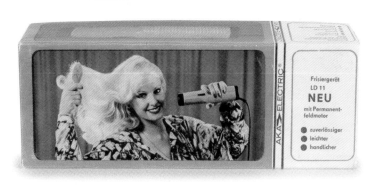

Waschechter Stärkeeffekt mit

wasta

DIE ELASTISCHE DAUERSTEIFE

HAUSHALTS-WAREN

DOMESTIC PRODUCTS

Das Problem bei der Planwirtschaft ist meistens der Plan selbst. Zehn Jahre nach ihrer Gründung bekam die DDR-Führung den wachsenden Unmut der Bevölkerung zu spüren, der sich am Mangel an den so wichtigen „kleinen Dingen" entzündete, besonders im Vergleich mit dem Überfluss im Westen. Diesem Engpass begegnete man 1959/60 ausdrücklich mit überarbeiteten Industrieplänen. Ihre Botschaft verkündete ein Fernsehspot, der zufriedene Kunden beim Einkauf zeigte, die Dinge wie Flaschenöffner und Gartenschläuche kauften, die in den Läden nicht aufzutreiben waren. Zu einer schmissigen Melodie wurden „Tausend kleine Dinge" besungen, was bald zum geflügelten Wort wurde, obwohl die viele Gegenstände weiterhin Mangelware blieben. Nach Jahren voller Entbehrungen und minimaler Auswahl begann sich nach 1970 auch die DDR zaghaft zu einer Konsumgesellschaft zu entwickeln. Die Markennamen rufen heute bei vielen nostalgische Erinnerungen an die „gute alte Zeit" wach, die *Ostalgie*, eine (westliche) Wortschöpfung aus den Worten „Ost" und „Nostalgie".

The trouble with products of a planned economy usually begins with the plan itself. A decade into the country's existence, East Germany's leaders awoke to growing dissatisfaction among the population at a lack of "the little things" that count, especially in comparison with West German abundance. These shortcomings were ostensibly addressed by revised industrial planning in 1959–60, signaled by a television spot showing contented shoppers behind their market baskets purchasing items such as bottle openers and garden hoses that no one could find in stores. This pseudo-commercial was accompanied by a teasing jingle whose text, "Tausend kleine Dinge" ("a thousand little things"), swiftly entered the vernacular, even as material belongings remained hard to come by. Following years of privations and limited choices, the GDR began to cultivate fledgling consumerism in the 1970s. The brand names that emerged are now the object of much recent nostalgia, dubbed *Ostalgie*, a clever (western) combination of the two words *Ost*, or "East," and *Nostalgie*.

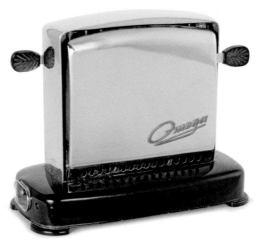

◁◁
PLAKAT [POSTER, "Genuine Starch Effect with Wasta"], 1950er [1950s]
VEB Fettchemie Fewa-Werk Karl-Marx-Stadt | 41 x 29 cm [16¼ x 11½ in.]

◁
TOASTER, Omega, 1957–58 | VEB Elektrowärme Altenburg | 18,5 x 23 x 10,5 cm [7½ x 9¼ x 4¼ in.]

▷
BROTSCHNEIDE- UND AUF-SCHNITTMASCHINE [BREAD AND MEAT SLICER], Komet, 1962
VEB Brandenburger Traktorenwerke, Brandenburg an der Havel
34 x 33 x 30 cm [13½ x 13 x 12 in.]

▷
GEWERBLICHE UNIVERSAL-KÜCHENMASCHINE [INDUSTRIAL MIXER AND FOOD PROCESSOR], Komet, 1950er–1960er [1950s–1960s]
VEB Elektrogerätewerk Suhl
47,5 x 38 x 13 cm [19 x 15 x 5 in.]

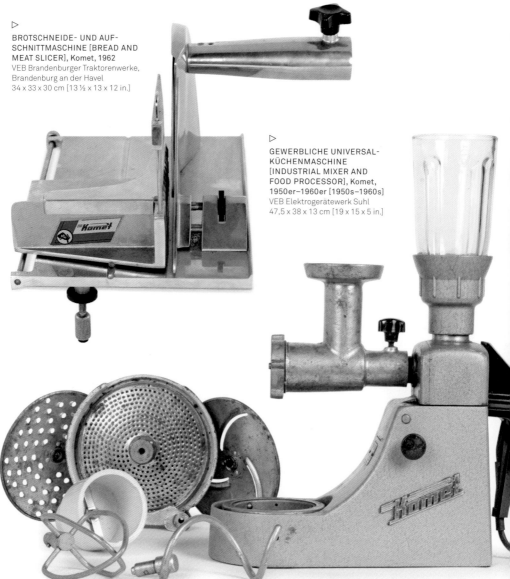

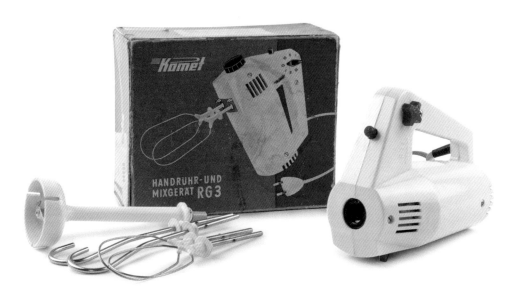

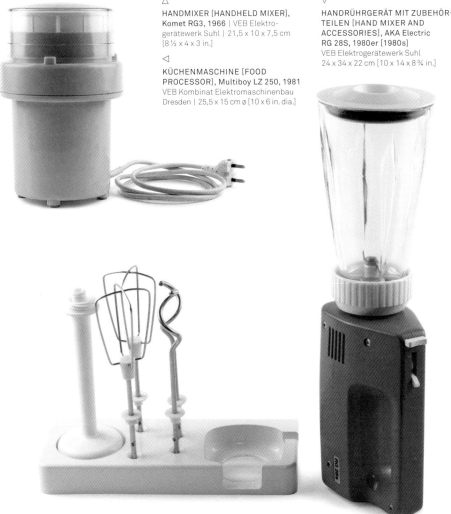

△
HANDMIXER [HANDHELD MIXER],
Komet RG3, 1966 | VEB Elektro-
gerätewerk Suhl | 21,5 x 10 x 7,5 cm
[8 ½ x 4 x 3 in.]

◁
KÜCHENMASCHINE [FOOD
PROCESSOR], Multiboy LZ 250, 1981
VEB Kombinat Elektromaschinenbau
Dresden | 25,5 x 15 cm ø [10 x 6 in. dia.]

▽
HANDRÜHRGERÄT MIT ZUBEHÖR-
TEILEN [HAND MIXER AND
ACCESSORIES], AKA Electric
RG 28S, 1980er [1980s]
VEB Elektrogerätewerk Suhl
24 x 34 x 22 cm [10 x 14 x 8 ¾ in.]

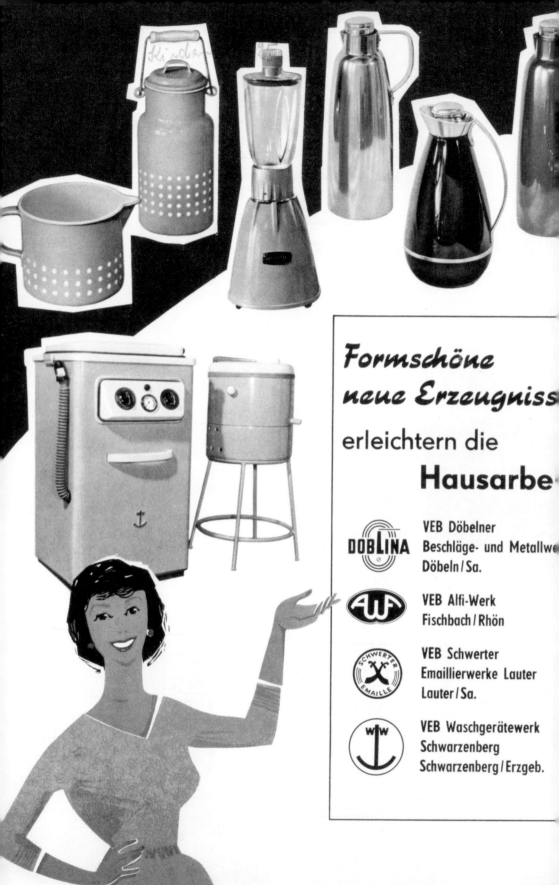

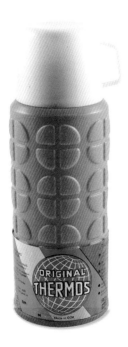

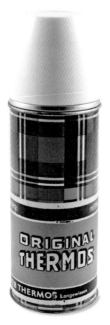

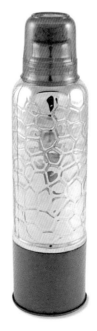

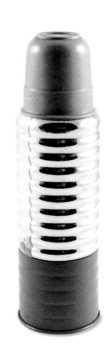

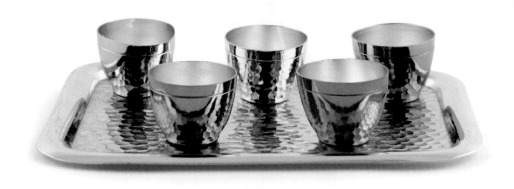

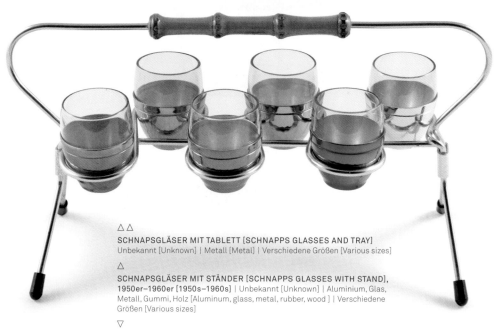

△ △
SCHNAPSGLÄSER MIT TABLETT [SCHNAPPS GLASSES AND TRAY]
Unbekannt [Unknown] | Metall [Metal] | Verschiedene Größen [Various sizes]

△
SCHNAPSGLÄSER MIT STÄNDER [SCHNAPPS GLASSES WITH STAND],
1950er–1960er [1950s–1960s] | Unbekannt [Unknown] | Aluminium, Glas,
Metall, Gummi, Holz [Aluminum, glass, metal, rubber, wood] | Verschiedene
Größen [Various sizes]

▽
TEESERVICE MIT TABLETT [TEA SET ON TRAY] | Feuerfestes Saale-Glas,
Saalfeld | Glas, Metall, Plastik [Glass, metal, plastic] | Verschiedene Größen
[Various sizes]

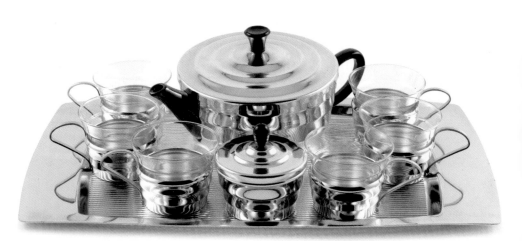

△
KAFFEESERVICE [COFFEE SET],
1970er [1970s] | Freiberger Porzellan,
Chemnitz | Verschiedene Größen
[Various sizes]

▽
TEESERVICE [TEA SET],
1950er–1960er [1950s–1960s]
Weimar Porzellan | Verschiedene
Größen [Various sizes]

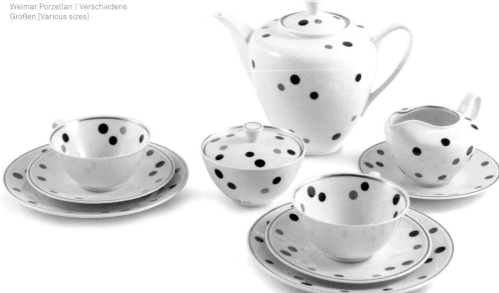

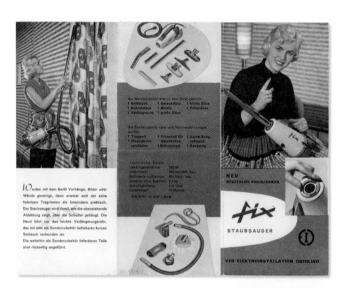

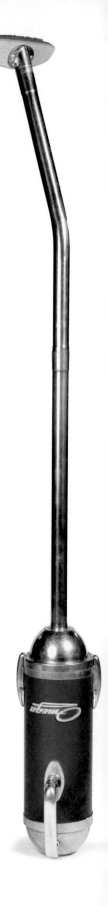

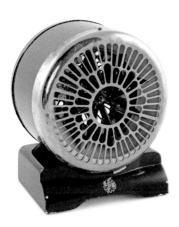

△
VENTILATOR UND HEIZLÜFTER
[FAN AND HEATER], 1950er
[1950s] | EGB | 25 x 21 x 15 cm
[10 x 8 ¼ x 6 in.]

△
HEIZLÜFTER [SPACE HEATER]
ISMET, 1950er [1950s]
Ismet | 32,5 x 25,5 x 14 cm
[12 ¾ x 10 x 5 ½ in.]

△
TISCHVENTILATOR [TABLE FAN], Omega
7020.4, 1959 | Hans Merz (Design), VEB
Elektrowärme Altenburg | 29,5 x 21 x 18,5 cm
[11 ½ x 8 ¼ x 7 ¼ in.]

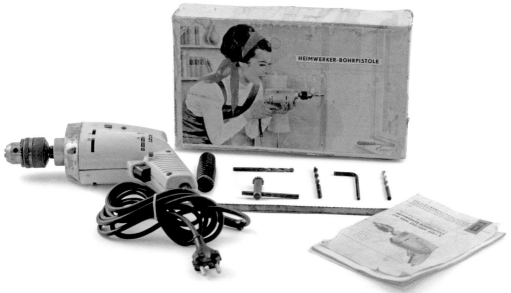

△
HEIMWERKER-BOHRPISTOLE [MULTIMAX POWER DRILL
FOR THE HOME], mit Originalverpackung und Betriebs-
anleitung [with Original Packaging and Manual], 1963 | Wolf-
gang Dyroff (Design), VEB Elektrowerkzeuge Schmitz, Sebnitz
15 x 27 x 7 cm [6 x 10 ¾ x 2 ½ in.]

▽
KINDER-BOHRMASCHINENSET [TOY DRILL SET],
Hobby SM2, 1960er–1970er [1960s–1970s] | VEB Piko Dresden,
Sonneberg | 20 x 20 x 6,5 cm [7 ¾ x 7 ¾ x 2 ½ in.]

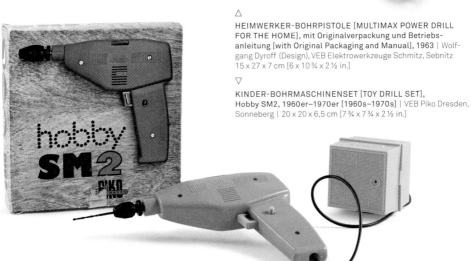

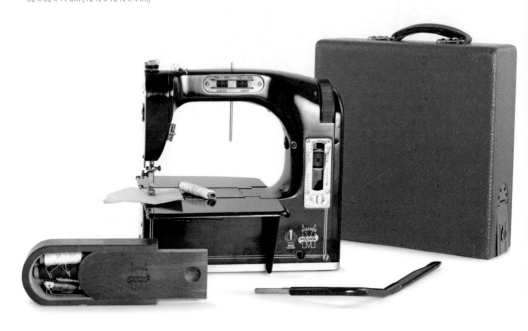

KOFFERNÄHMASCHINE MIT KNIEHEBEL [PORTABLE SEWING MACHINE
WITH CASE AND LEVERL], 1946 | Ernst Fischer (Design), VEB MEWA,
Ernst-Thälmann-Werk Suhl | Metall, Holz, Plastik [Metal, wood, plastic]
32 x 32 x 11 cm [12 ½ x 12 ½ x 4 in.]

KOFFERNÄHMASCHINE [PORTABLE SEWING MACHINE], Freia, 1951–55
Ernst Fischer (Design), VEB MEWA, Ernst-Thälmann-Werk Suhl | Metall, Plastik, Leder,
Gummi [Metal, plastic, leather, rubber] | 44 x 30 x 8 cm [17½ x 12 x 3 in.]

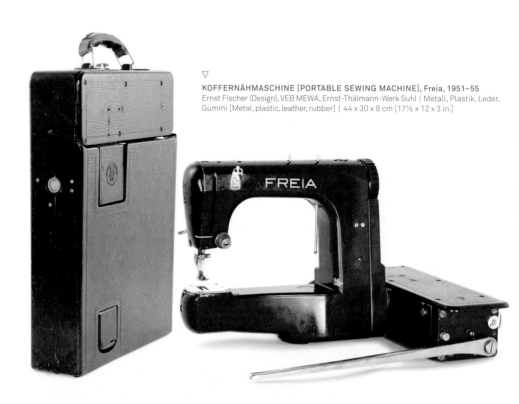

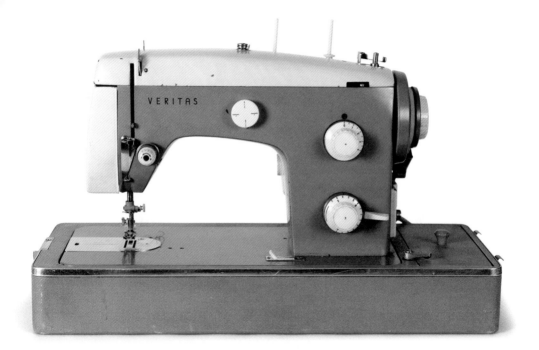

△
NÄHMASCHINE [SEWING MACHINE], Veritas
8014/22, 1960er [1960s] | VEB Kombinat Textima;
Machine: VEB Neumaschinenwerk Wittenberge; Motor:
VEB Elektromaschinenbau Dresden-Niedersedlitz,
Chemnitz/Wittenberg/Dresden | Metall, Plastik, Gummi,
Stahl, Vinyl, Holz [Metal, plastic, rubber, steel, vinyl,
wood] | 36 x 51 x 21 cm [14 ¼ x 20 ¼ x 8 ¼ in.]

▽
HANDSTRICKGERÄT FÜR KINDER [HAND KNITTING
TOOL FOR CHILDREN], ‚Stricky' von Pneumant
['Stricky' by Pneumant], 1960er–1970er [1960s–1970s]
VEB Kombinat Plast- und Elastverarbeitung, Berlin
15,5 x 28,5 x 2,5 cm [6 x 11 ¼ x 1 in.]

▽ ▽
STOPFGARN [TRAVEL MENDING KIT],
1950er–1960er [1950s–1960s] | VEB Zwirnerei Sachsenring
Glauchau | 7,5 x 11,5 x 2,5 cm [3 x 4 ½ x 1 in.]

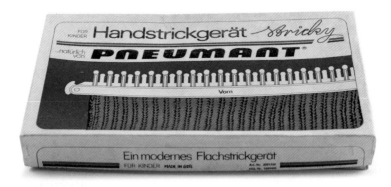

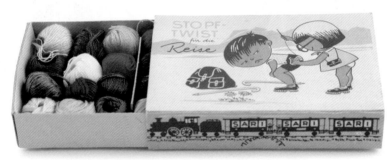

WERBUNG [ADVERTISEMENT,
"For the Large Laundry... Gen-
tina"], Dezember [December]
1954 | VEB Persil-Werk Genthin
23 x 16,5 cm [9 x 6 ½ in.]

WERBUNG [ADVERTISEMENT,
"Milwa Excellently Washes All
Man-Made Textiles"], Juni [June]
1960 | VEB Waschmittelwerk
Genthin | 23 x 16,5 cm [9 x 6 ½ in.]

WERBUNG [ADVERTISEMENT,
Duplex Washing Powder],
Oktober [October] 1955 | VEB
Persil-Werk Genthin | 23 x 16,5 cm
[9 x 6 ½ in.]

WERBUNG [ADVERTISEMENT,
"You Can Wash Even Faster
When You Boil Your Laundry
with WOK"], Februar [February]
1959 | VEB Waschmittelwerk
Genthin | 23 x 16,5 cm [9 x 6 ½ in.]

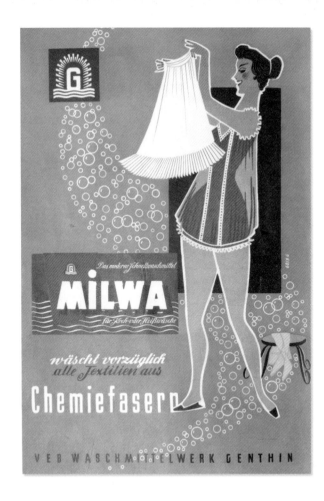

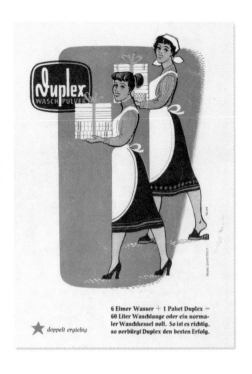

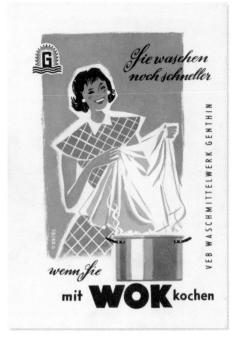

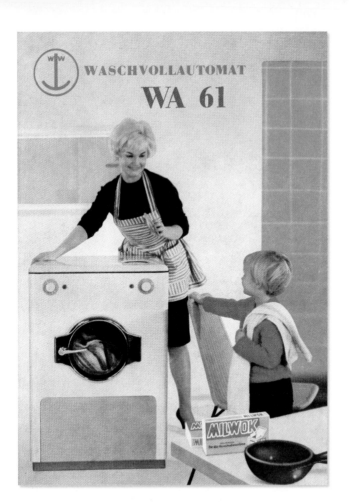

◁

WERBUNG [ADVERTISEMENT,
Washing Machine WA 61], 1963
VEB Waschgerätewerk Schwarzen-
berg | 22 x 16 cm [8 ¾ x 6 ½ in.]

▽◁

BETRIEBSANLEITUNG [MANUAL,
Spin Dryer HWZ 302], 1963 | VEB
Erste Maschinenfabrik Karl-Marx-
Stadt | 21 x 15,5 cm [8 ¼ x 6 in.]

▽

WERBUNG [ADVERTISEMENT,
Sicco Spin Dryer], 1954 | VEB
Elbtalwerk Heidenau, Dresden
21 x 30 cm [8 ¼ x 12 in.]

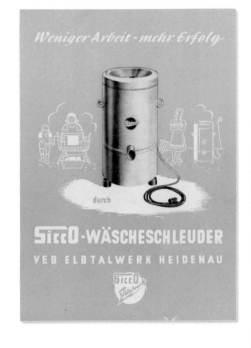

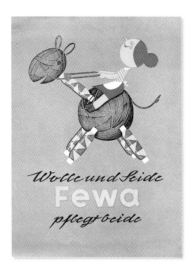

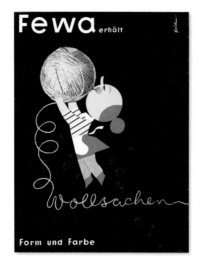

◁◁
WERBUNG
[ADVERTISEMENT,
"Fewa Cares for
Both Wool and Silk"],
1960er [1960s]
Fettchemie und
Fewa-Werke Chemnitz
28,5 x 21 cm
[11 ¼ x 8 ¼ in.]

◁
WERBUNG
[ADVERTISEMENT,
"Fewa Preserves
the Shape and Color
of Woolen Clothes"],
1960er [1960s]
28,5 x 21 cm
[11 ¼ x 8 ¼ in.]

▽
BROSCHÜREN [BROCHURES, "Fewa Keeps its
Promises!" and "Gentle Meets Gentle, Also for You…"],
1959–60 | VVB Sapotex; Fettchemie und Fewa-Werke
Chemnitz | 20 x 10 cm [8 x 4 in.]

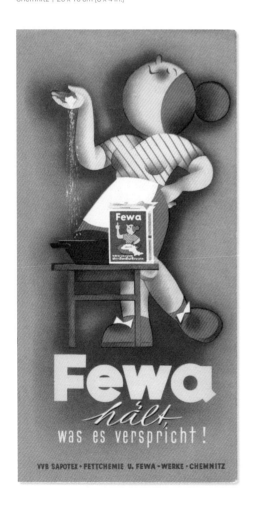

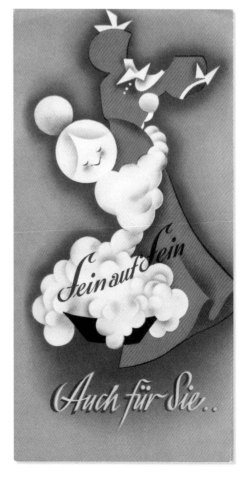

Wenn Fliegen, dann

MUX

VEB FARBENFABRIK WOLFEN
WOLFEN KR. BITTERFELD

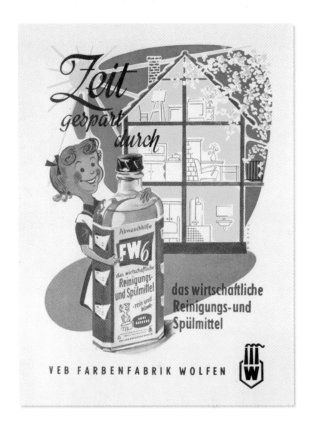

WERBUNG [ADVERTISEMENT,
"If There Are Flies, Then Mux"], 1954
VEB Farbenfabrik Wolfen | 23 x 16,5 cm
[9 x 6 ½ in.]

▷
WERBUNG [ADVERTISEMENT, FW6,
"Time is Saved with the Efficient Cleaning
and Scouring Agent"], April 1957 | VEB Far-
benfabrik Wolfen | 23 x 16,5 cm [9 x 6 ½ in.]

▽
WERBUNG [ADVERTISEMENT, Brücol
Wood Putty] | Brose (Designer), Brücol-Werk,
Markkleeberg-Großstädteln | 42,5 x 30 cm
[16 ¾ x 11 ¾ in.]

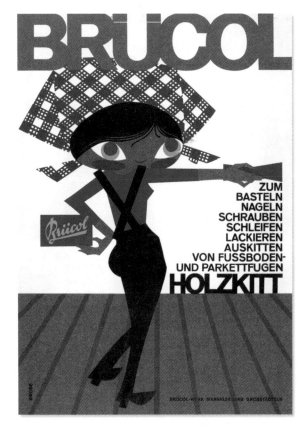

WASCHMITTEL
[DETERGENTS],
hauptsächlich
1970er–1980er
[mostly 1970s–1980s]
Verschiedene Größen
[Various sizes]

▽
WASCHMITTEL [DETERGENTS],
hauptsächlich 1970er–1980er
[mostly 1970s–1980s]
Verschiedene Größen [Various sizes]

▽
WASCHMITTEL [DETERGENTS],
Avistat, 1980er [1980s]
VEB Fettchemie u. Fewa-Werk
Karl-Marx-Stadt | 26,5 x 7 x 6 cm
[10 ½ x 2 ¾ x 2 ¼ in.]

▽
GESCHIRRSPÜLMITTEL [DISH-
WASHING DETERGENT, Top Fit mit
Citrusduft [Citrus-Scented], 1980er
[1980s] | VEB Leuna-Werke |
20,5 x 6,5 x 6 cm [8 ¼ x 2 ½ x 2 ¼ in.]

▽
BADREINIGER [BATH-
ROOM CLEANER], 1980er
[1980s] | VEB Leuna-Werke
22 x 7 cm ø [8 ½ x 2 ½ in. dia.]

▽
SCHEUERMITTEL [INTENSIVE
SCRUBBING AGENT, "Brings
Freshness, Cleanliness, and Shine"],
1980er [1980s] | Domal, Stadtilm
20,5 x 6,5 cm ø | [8 ¼ x 2 ½ in. dia.]

▽
SCHEUERMITTEL
[CLEANING AGENT,
"Scratch Free"], 1980er
[1980s] | VEB Leuna-
Werke | 23 x 6,5 cm
[9 x 2 ½ in.]

▽
EDELSTHALREINIGER
[STAINLESS STEEL
CLEANER], 1980er
[1980s] | VEB Leuna-
Werke | 22,5 x 6,5 cm ø
[8 ¾ x 2 ½ in. dia.]

Kombinat
VEB CHEMISCHE WERKE BUNA
DDR-4212 SCHKOPAU

PLASTIK

PLASTICS

In der DDR waren Plastikartikel keine billige Wegwerfware, sondern für die Dauer gemacht. Nach der Verabschiedung des Chemieprogramms im Jahr 1958 wurde die Herstellung von Plasten stark ausgebaut und damit entscheidend für das Überleben des Sozialismus selbst, denn die für die Massenherstellung von modernen Konsumgütern benötigten Rohstoffe wie Baumwolle, Wolle, Holz, Glas, Aluminium und Kautschuk waren sehr knapp. Die DDR verwendete stattdessen chemische Stoffe und besonders Plaste, um diese Stoffe zu ersetzen, und bewarb die Kunststoffe erfolgreich als hochwertig und als ein Weg zur Vermeidung der Wegwerfgesellschaft, die sich in der kapitalistischen Welt entwickelt hatte. In manchen Fachgeschäften wurden nur Kunststofferzeugnisse verkauft, in Fernsehsendungen, Zeitschriften und Ausstellungen wurde ihre Überlegenheit gepriesen. So hieß es z. B. , dass Tische aus Plaste leichter zu reinigen seien und Kleidung aus Polyester, im Schnitt der damals aktuellen 1960er-Jahre-Mode, länger hielt und in der Pflege weniger aufwendig war. Auf die Ablehnung des Plastiklebensstils reagierten die Behörden misstrauisch, weil sie daraus auf weitergehende subversive Tendenzen schlossen. Die schöne neue Welt aus Plaste galt als Symbol der Moderne und des Erfolgs des Sozialismus.

In East Germany, plastic goods were more than cheap throwaway items. They were made to last. The production of plastic was significantly expanded following the initiation of the Chemistry Program in 1958, and became a focal point for the very survival of socialism, as natural resources necessary for mass production of modern consumer goods, such as cotton, wool, wood, glass, aluminum, and rubber, were in short supply. East Germany used chemicals and especially plastics to synthesize materials that were otherwise unavailable. The GDR successfully advertised plastic goods as high-quality materials and as a way of preventing the kind of cheap and disposable society that had developed in the capitalist world. Specialty shops sold nothing but plastic and synthetic products; television shows, magazines, and exhibitions declared their superiority. For example, it was claimed that plastic tabletops were superior because they were easier to clean, and polyester clothes, cut in contemporary 1960s fashion, lasted longer and needed less work to maintain. Aversion to the plastic lifestyle raised a flag of suspicion with the authorities, who believed that such rejection signified other subversive tendencies. The brave new world of plastics was claimed as a symbol of modernity and the success of socialism.

Leicht und formschön aus der Retorte

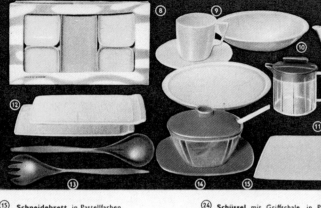

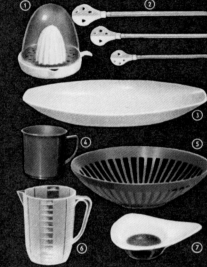

⑮ **Schneidebrett**, in Pastellfarben.

| Best.-Nr. 6459/65 | 25 × 14 cm | MDN 1,85 |

⑯ **Plastflasche** zum Zuschrauben, für Beruf, Reise und Camping. Behälter weiß.

| Best.-Nr. 6423/31 | 1 l Fassungsvermögen | MDN 4,50 |

⑰ **Schöpfmaß**, farbig, moderne Form.

| Best.-Nr. 6424/41 | ½ l Fassungsvermögen | MDN 2,— |

⑱ **Kaffeefilter** aus DEDERON, leichte Handhabung. Und das wichtigste: Nichts von dem köstlichen Aroma des Kaffees geht verloren. Für 6–8 Tassen.

| Best.-Nr. 6432/11 | | MDN 6,90 |

⑲ **Passiersieb**, formbeständig und hygienisch einwandfrei.

| Best.-Nr. 6431/10 | 16 cm ø | MDN 3,15 |

⑳ **Mayonnaisen-Besteck**, 2teilig, schwarz.

| Best.-Nr. 6433/15 | | MDN —,58 |

㉑ **Gemüsehobel** mit rostfreiem Messer, farbig.

| Best.-Nr. 6431/52 | | MDN 2,— |

㉒ **Rührlöffelgarnitur**, 2 Stück im Beutel; 1 Rührlöffel, 1 Schaumlöffel.

| Best.-Nr. 6415/95 | | MDN 1,65 |

㉓ **Milchkrug**, in verschiedenen Farben.

| Best.-Nr. 6423/61 | 1 l Fassungsvermögen | MDN 3,25 |
| Best.-Nr. 6423/62 | 2 l Fassungsvermögen | MDN 4,70 |

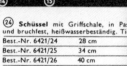

㉔ **Schüssel** mit Griffschale, in Pas... und bruchfest, heißwasserbeständig. Tie...

Best.-Nr. 6421/24	28 cm
Best.-Nr. 6421/25	34 cm
Best.-Nr. 6421/26	40 cm

㉕ **Trichter**, farbig.

| Best.-Nr. 6424/31 | 9 cm |

㉖ **Einkaufstasche**, praktisch und pr...

| Best.-Nr. 6422/35 |

㉗ **Sonja-Kaffeesieb**, formbeständig einwandfrei.

| Best.-Nr. 6431/11 | 8 cm ø |

㉘ **Kleinzerstäuber „Famos"**, mit ... zerbrechlichem Plastbehälter, Pumpw... nickelt, solide, funktionssichere Konstr...

| Best.-Nr. 6972/13 |

㉙ **Schüsselsatz**, 4teilig, in Pastellfar... geschmackfrei. 12 cm, 14 cm, 16 cm, 18 ...

| Best.-Nr. 6451/21 |

㉚ **Kompottschüsseln**, 7teiliger Sat... pottschalen, 12 cm ø, 1 Schüssel 22 cm ...

| Best.-Nr. 6419/71 |

㉛ **Küchenbürstengarnitur** im ... stehend aus einer Küchenbürste, einer ... Schaumgummi sowie einem sehr praktis...

| Best.-Nr. 6341/95 |

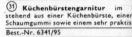

① **Zitronenpresse** mit Glocke, farbig.

| Best.-Nr. 6431/61 | | MDN 2,30 |

② **Quirle**, 3 Stück im Karton, 24, 32, 38 cm lang.

| Best.-Nr. 6415/91 | | MDN 1,80 |

③ **Brotschale**, in Pastelfarben, geschmackvolle Form

| Best.-Nr. 6416/71 | | MDN 1,20 |

④ **Henkelbecher**, farbig.

| Best.-Nr. 6424/12 | | MDN —,75 |

⑤ **Plastschale**, leicht, formschön und praktisch, in verschiedenen Farben.

| Best.-Nr. 6416/75 | 25 cm ø | MDN 2,05 |

⑥ **Meßbecher**, unentbehrlich im Haushalt.

| Best.-Nr. 6417/42 | | MDN 3,10 |

⑦ **Sonja-Tischsieb**, formschön und praktisch.

| Best.-Nr. 6431/22 | | MDN 1,25 |

⑧ **Geschenkkarton**: Tablett mit 5 Servierschalen für Kompott, Pudding und Gemüse. Moderne Form, in Pastellfarben.

| Best.-Nr. 6456/02 | | MDN 7,90 |

⑨ **Kindergedeck**, 4teilig, in Pastellfarben. 1 tiefer Teller, 1 flacher Teller, 1 Tasse mit Untertasse.

| Best.-Nr. 6451/51 | | MDN 4,10 |

⑩ **Sahnekännchen**, Behälter glasklar, Deckel farbig.

| Best.-Nr. 6417/31 | | MDN —,83 |

⑪ **Kannenuntersetzer** mit Deckelhalter, schön und praktisch. Als Geschenk jederzeit willkommen.

| Best.-Nr. 6453/45 | | MDN 2,55 |

⑫ **Frühstücksbrettchen**, farbig, 2 Stück im Beutel.

| Best.-Nr. 6459/61 | 23 × 10,5 cm | MDN 2,30 |

⑬ **Salatbesteck**, 2teilig, schwarz.

| Best.-Nr. 6433/12 | | MDN —,90 |

⑭ **Konfitürendose**, formschöne Ausführung. Behälter glasklar, Deckel, Untersetzer und Löffel farbig.

| Best.-Nr. 6412/31 | | MDN 2,70 |

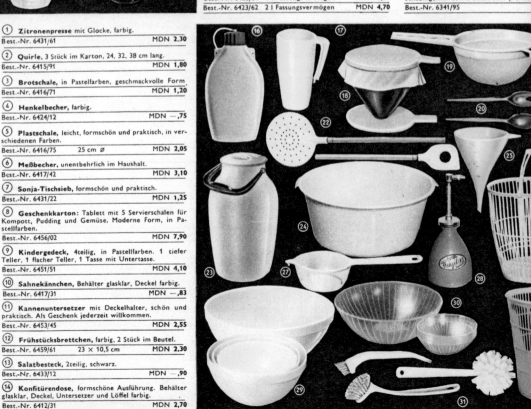

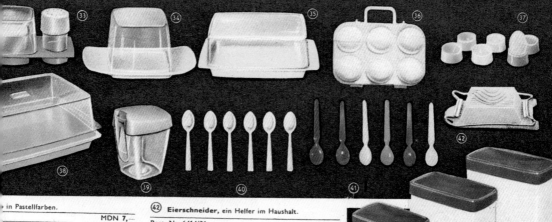

in Pastellfarben.

 MDN 7,—

aktische Einteilung, farbig.

 MDN 3,65

Dose, passend für ein 250-g-Stück, Unterteil farbig.

 MDN 1,60

, moderne Form, Deckel glasklar. Unter-

 MDN 1,40

er aus Polyäthylen, für 6 Eier.

 MDN 1,60

farbig. 6 Stück im Beutel.

 MDN 1,50

s, zum Aufbewahren von Lebensmitteln. Deckel glasklar.

 24 × 15,5 cm **MDN 4,95**

e, Behälter glasklar, Deckel farbig.

 MDN 1,10

, 6 Stück gebündelt, farbig.

 MDN —,84

Stück, verschiedene Farben, in Zello-

 MDN —,84

(42) Eierschneider, ein Helfer im Haushalt.

Best.-Nr. 6414/31 **MDN 1,30**

(43) Vorratsbehälter im Satz, 3teilig, zum Aufbewahren von Nährmitteln. Behälter weiß, Deckel farbig. 1 Stück 13 × 14,5 cm, 1 Stück 11 × 13 cm, 1 Stück 10 × 10,5 cm.

Best.-Nr. 6411/16 **MDN 3,80**

(44) Kühlschrankbehälter im Satz, 7teilig, zum Übereinandersetzen. 1 Stück 25 × 17,5 cm, 2 Stück à 16,5 × 11,5 cm, 4 Stück à 11 × 7,5 cm. Behälter glasklar, Deckel farbig.

Best.-Nr. 6411/22 **MDN 8,85**

(45) Kaffeedose, zum Zuschrauben, Behälter glasklar, Deckel und Maß farbig.

Best.-Nr. 6412/34 **MDN 1,50**

(46) Wäscheleine, abwaschbar, reiß- und wetterfest, farbig. 3,5 mm ∅. Sie kann Sommer und Winter im Freien bleiben.

Best.-Nr. 6442/85	10 m	**MDN 2,10**
Best.-Nr. 6442/86	20 m	**MDN 4,15**
Best.-Nr. 6442/87	30 m	**MDN 6,20**

(47) Federwäscheklammern, bunt, 75 mm lang, mit nicht rostenden Federn.

Best.-Nr. 6418/15 30 Stück im Beutel **MDN 3,75**

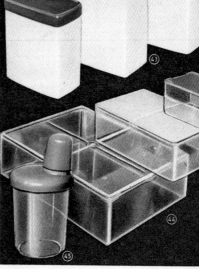

(48) Wäschesprenger, farbig.

Best.-Nr. 6417/85 **MDN —,90**

(49) Blumenziertopf, in Pastellfarben.

Best.-Nr. 6429/31	10 cm ∅	**MDN 1,10**
Best.-Nr. 6429/32	12 cm ∅	**MDN 1,25**

(50) Blumengießkanne mit abnehmbarer Brause, bunt.

Best.-Nr. 6419/42 **MDN 1,80**

(51) Baderost, in bunten Farben, sehr praktisch.

Best.-Nr. 6429/11 50 × 50 cm **MDN 6,30**

(52) Kleiderbügel für Kinder, mit Steg und Häkchen, bunt.

Best.-Nr. 6419/13 **MDN —,80**

(53) Kleiderbügel für Herren mit Steg, bunt, stabile Ausführung.

Best.-Nr. 6419/11 **MDN 1,15**

(54) Kleiderbügel für Damen, mit Rockhäkchen, formbeständig.

Best.-Nr. 6419/12 **MDN 1,10**

(55) Gerätekasten mit Einsatz, zum Aufbewahren von Werkzeug, Nägeln, Schrauben usw. Stabile Ausführung. Grau, mit schwarzem Henkel.

Best.-Nr. 6419/85 32 × 14 cm **MDN 18,—**

(56) Kindernachtgeschirr, mit breitem Rand, farbig.

Best.-Nr. 6422/71 **MDN 3,15**

(57) Eimer, in Pastellfarben, stabiler Henkel, heißwasserbeständig.

Best.-Nr. 6421/11	5 l Fassungsvermögen	**MDN 6,30**
Best.-Nr. 6421/13	10 l Fassungsvermögen	**MDN 8,80**

(58) Windelkörbchen.

Best.-Nr. 6422/21 **MDN 12,50**

(59) Klosettsitz, Polystyrol, elfenbein.

Best.-Nr. 6419/95 **MDN 23,55**

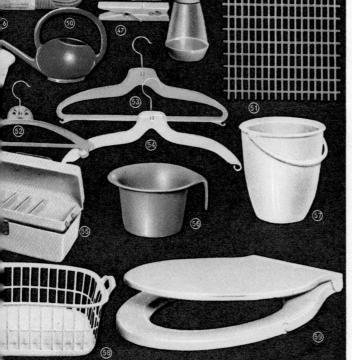

▶ PLASTE & ELASTE AUS SCHKOPAU

Mit den chemischen Werken BUNA in Schkopau, unweit von Halle, fiel nach der Teilung ein besonderes Prestigeobjekt an die DDR. Zunächst wurde dort Synthesekautschuk hergestellt, bis schließlich der VEB BUNA (Butan + Natrium) weltweit führend in der Produktion polymerer Kunststoffe und auch einer der größten regionalen Umweltverschmutzer der DDR wurde.

The BUNA factory combine in Schkopau, near Halle, was one of the great prizes to fall to the GDR in the division of Germany. Initially producing synthetic rubber, the VEB BUNA (butane + natrium) became a world leader in polymer plastics, as well as a major regional polluter of East Germany.

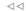

◁◁
TASCHENKALENDER [POCKET CALENDAR, "Plastics and Rubber from Schkopau"], 1988–90 | VEB Chemische Werke Buna
9 x 6 cm [3 ¾ x 2 ½ in.]

◁
KONSUM-KATALOG [KONSUM CATALOG, "Lightweight and Artfully Designed in the Chemists' Lab"], Frühling/Sommer [Spring/Summer] 1966 | Konsument Mail-Order Firm, Karl-Marx-Stadt
29 x 41 cm [11 ½ x 16 in.]

△
NACHTISCHSCHÄLCHEN [DESSERT BOWLS], 1970er [1970s]
Unbekannt [Unknown] | Je 7 x 10 cm ø [Each 2 ¾ x 4 in. dia.]

◁
BADETHERMOMETER [BATH THERMOMETER], 1970er [1970s] | VEB Thermometerwerk Geraberg
4,4 x 19,5 x 3 cm [1 ¾ x 7 ¾ x 1 ¼ in.]

▷
SERVIETTENSTÄNDER MIT ZAHNSTOCHER-BEHÄLTER [NAPKIN STAND AND TOOTHPICK HOLDER], 1978 | VEB Doppel-Anker BT III, Dresden | 11,5 x 18 x 6 cm [4 ½ x 7 ¼ x 2 ½ in.]

▽
GIESSKANNE [WATERING CAN], 1960er [1960s]
Klaus Kunis (Design), VEB Glasbijouterie Zittau
10 x 11 x 35 cm [4 x 4 ½ x 14 in.]

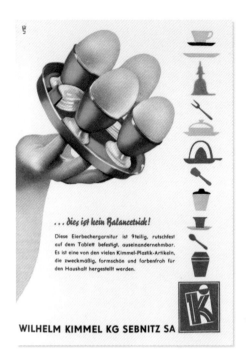

△

WERBUNG [ADVERTISEMENT, "This is Not a Balancing Trick!"], 9. Februar [February 9] 1962 | Wilhelm Kimmel KG Sebnitz SA | 23 x 16,5 cm [9 x 6 ½ in.]

▽

EIERBECHER [EGG CUPS], 1960er [1960s] | Sonja Plastic; VEB Plaste Wolkenstein | 10 x 8 x 10 cm [4 x 3 x 4 in.]

△△

EIWEISSQUIRL [EGG BEATER], 1960er [1960s] | Unbekannt [Unknown] | 20 x 19 x 10 cm [8 x 7 ½ x 4 in.]

△

EIERBECHER-SATZ MIT TABLETT [EGG CUP SET WITH TRAY], 1960er [1960s] | Wilhelm Kimmel KG Sebnitz SA 5 x 15,5 cm ø [2 x 6 ¼ in. dia.]

△

EIERBECHER [EGG CUPS], 1970er [1970s] | Wisco Plastic | 4 x 13 cm ø [1 ½ x 5 in. dia.]

▽

TISCHMENAGE [CONDIMENT SET], 1970er [1970s] VEB MLW Polyplast Halberstadt | 6,5 x 17 x 10 cm [2 ½ x 6 ¾ x 4 in.]

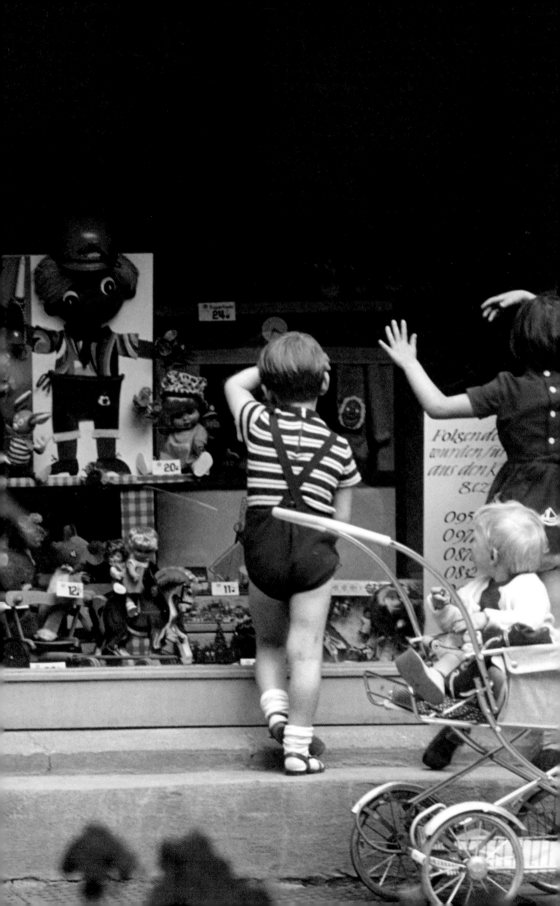

SPIELZEUG

TOYS & GAMES

Kinderspielzeug und Spiele in der DDR waren oft darauf ausgelegt, im Sinne der zentralen Wirtschaftsplaner bessere Bürger zu erziehen. Rollenspiele für Berufe in Bauwesen, Medizin und Wissenschaft waren für Jungen und Mädchen gleichermaßen vorgesehen. Modellbausätze und Spielbausteine spiegelten die tatsächliche Entwicklung von Architektur und Technik in der DDR über die Jahrzehnte (1950er- bis 1980er-Jahre) wider. Eine Puppe in Uniform und ein Brettspiel mit Jungen Pionieren zeigen, dass auch Politik im Spiel war, und in Spielen mit Cowboys und Indianern siegten die Indianer über die imperialistischen Cowboys. Wie in vielen Kulturen zielten Spielzeugnachbildungen von Alltagssituationen eher auf das angestrebte Ideal ab, so ein Lebensmittelladen mit vollen Regalen. Ebenso waren allgemein bekannte und beliebte Figuren wie das Sandmännchen, Pittiplatsch, Herr Fuchs und Frau Elster den Kindern treue Begleiter und definierten eine heile Märchenwelt jenseits der Sorgen und Probleme der Erwachsenen.

Children's toys and games in the GDR were often purpose-designed to create better citizens, as envisioned by the central planners. Playacting at jobs in construction, medicine, and science was encouraged for both boys and girls. Model kits and building blocks reflected the real development of GDR architecture and technology throughout the decades (1950s–1980s). A military doll and a board game featuring the Young Pioneers (*Junge Pioniere*) suggests that politics were also at play. In games of cowboys and Indians, the Indians were victorious against the imperialist cowboys. As in many cultures, toy simulacra of everyday settings such as a well-stocked grocery store tended toward the aspirational ideal. Similarly, universal and beloved characters such as the Sandmännchen, Pittiplatsch, Herr Fuchs, and Frau Elster fulfilled the role of children's companion, defining a friendly fantasy world beyond the reach of adult concerns.

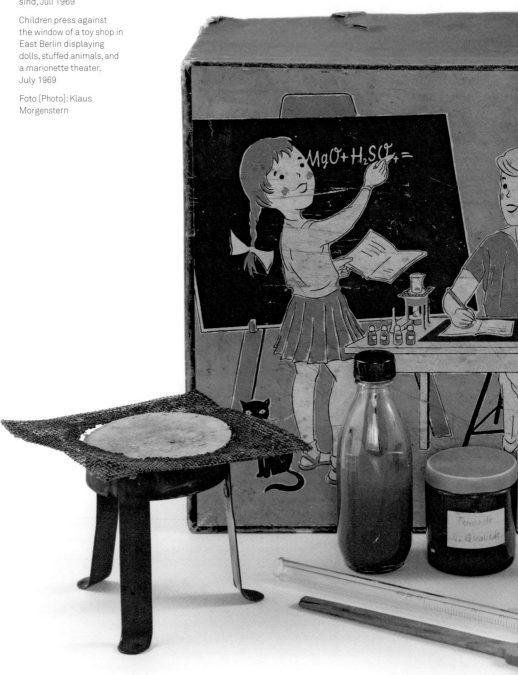

Kinder lehnen am Schaufenster eines Spielzeugladens in Berlin, in dem Puppen, Teddys und ein Puppentheater ausgestellt sind, Juli 1969

Children press against the window of a toy shop in East Berlin displaying dolls, stuffed animals, and a marionette theater, July 1969

Foto [Photo]: Klaus Morgenstern

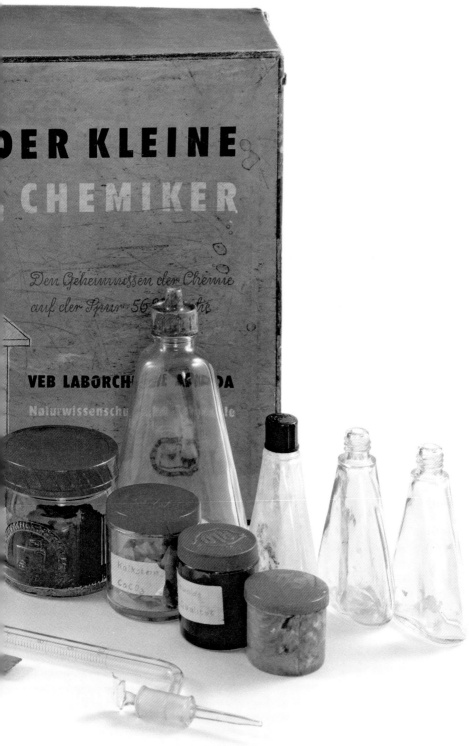

BAUKASTEN [SCIENCE KIT, The Little Chemist], 1960
VEB Laborchemie Apolda | Pappe, Glas, Metall [Cardboard, glass, metal] | 28,5 x 42,5 x 11,5 cm [11 ¼ x 16 ¾ x 4 ½ in.]

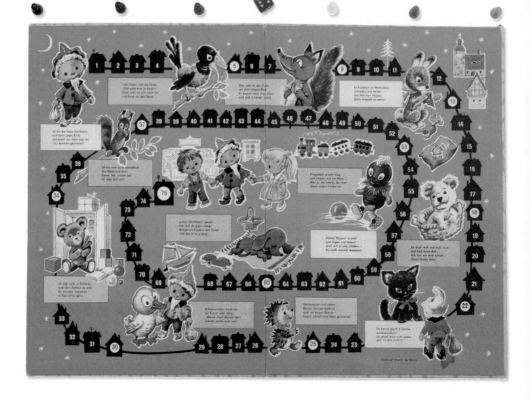

△
BRETTSPIEL, „Sandmann, lieber Sandmann!"
[BOARD GAME, "Sandman, Dear Sandman!"],
1967 | Spika Karl-Marx-Stadt | Pappe, Plastik [Card-
board, plastic] | 36 x 25 x 2,5 cm [14 ¼ x 10 x 1 in.]

▽
BRETTSPIEL [BOARD GAME], Luna, 1966 | Spika Karl-
Marx-Stadt | Papier, Plastik [Paper, plastic] | 23 x 41 x 3 cm
[9 x 16 x 1 in.]

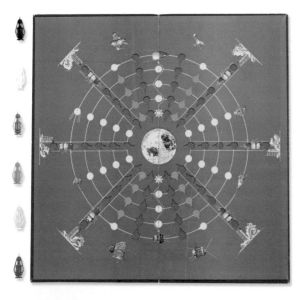

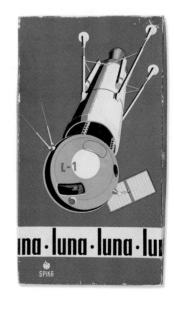

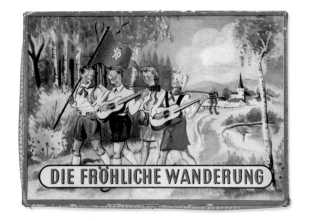

◁

BRETTSPIEL [BOARD GAME, "Happy Hiking"],
1952 | Unbekannt [Unknown] | Pappe,
Plastik [Cardboard, plastic] | 24 x 34 x 3,5 cm
[9 ½ x 13.5 x 1 ½ in.]

▽

BRETTSPIEL, „Wir sammeln Pilze" [BOARD
GAME, "Going Mushrooming"], 1965 | VEB
Plasticart Annaberg-Buchholz | 25 x 36 x 3 cm
[9 ¾ x 14 x 1 in.]

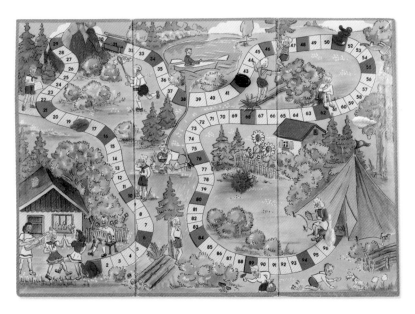

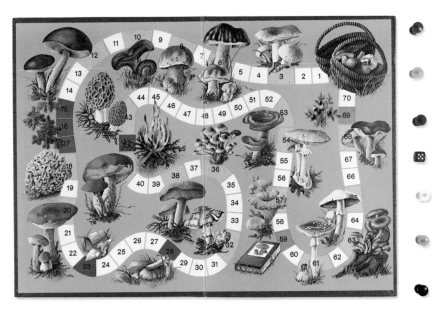

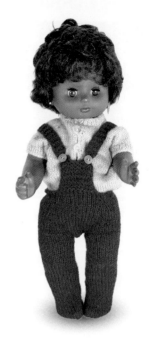

△

SPRECHPUPPE [TALKING DOLL], 1980er [1980s] | VEB Puppenfabrik Waltershausen | Plastik, Synthetikmaterial [Plastic, synthetic material] 53 x 18 x 10 cm [21 x 7 ¼ x 4 in.]

▽

PUPPE [DOLL], Jungpionierin [Young Girl Pioneer] | VEB Puppenwerke Görzke | Plastik, Stoff [Plastic, cloth] 22 x 11 x 6 cm [8 ¾ x 4 ¼ x 2 ½ in.]

△

PUPPE [DOLL] | VEB Kombinat Sonni, Sonneberg | Baumwolle, Plastik, Synthetikmaterial [Cotton, plastic, synthetic material] | 34 x 13,5 x 8 cm [13 ¾ x 5 ½ x 3 ¼ in.]

▽

PUPPE [DOLL], NVA-Offizierin [East German Army Officer] | Unbekannt [Unknown] | Stoff, Plastik, Synthetikmaterial [Cloth, plastic, synthetic material] 42 x 18 x 10 cm [16 ¾ x 7 x 4 in.]

△

PUPPE [DOLL] | VEB Kombinat Sonni, Sonneberg | Metall, Plastik, Draht, Wolle [Metal, plastic, wire, wool] 39 x 17 x 11 cm [15 ½ x 6 ¾ x 4 ½ in.]

▽

PUPPE [DOLL] Florinchen, 1970er [1970s] | IGA Maskottchen [Mascot], Erfurt | Pappe, Filz, Plastik [Cardboard, felt, plastic] | 30 x 10 x 8,5 cm [12 x 4 x 3 ½ in.]

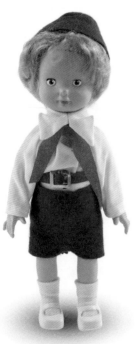

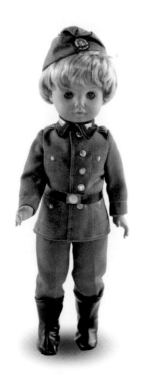

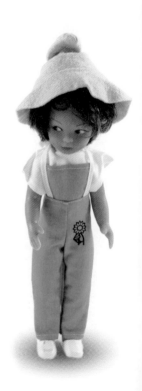

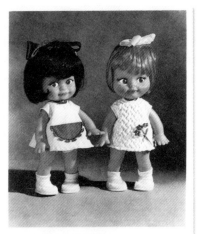

„biggi"-Puppen
in Weichplastik und kombiniert
● geschmackvoll gekleidet ● kämmbare Frisuren ● Schlafaugen ● unzerbrechlich

VEB PUPPENFABRIK WALTERSHAUSEN
DDR-5812 Waltershausen/Thüringen · Telefon 2501

M Zur Leipziger Messe: Petershof, II. Stock, Stand 222/26

◁
WERBUNG [ADVERTISEMENT, "Biggi"
Dolls], 1968 | VEB Puppenfabrik Walters-
hausen | 30 x 21 cm [11 ¾ x 8 ¼ in.]

▽
KATALOG [CATALOG], Sonni,
1972 | VEB Kombinat Sonni, Sonneberg
19 x 20,5 cm [7 ½ x 8 ¼ in.]

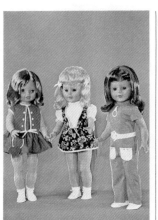

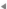

VEB Kombinat Puppen und
Plüschspielwaren **SONNI**
64 Sonneberg (Thür.),
Untere Marktstraße 23

Exporteur:

Demusa
Deutsche Musikinstrumenten- und Spiel-
waren - Außenhandelsgesellschaft mbH
DDR – 108 Berlin, Charlottenstraße 46

Sonni-Puppen und Plüschspiel-
waren ein Qualitätsbegriff
Sonni-Spielzeug ist aktuell, at-
traktiv in der Aufmachung und päd-
agogisch wertvoll.
Im Messeangebot bringen wir wieder
verschiedene Neuheiten und Über-
raschungen für den Käufer und erwei-
tern ständig unser umfangreiches Sor-
timent.

◀

Drei interessante Sonni-Modelle in
hoher Qualität, mit echten Spielmög-
lichkeiten. Es ist unser wichtigstes
Anliegen, Puppen zu entwickeln, die
immer mehr zur sinnvollen Beschäf-
tigung anregen.

IN ALLE WELT

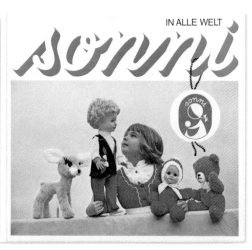

MADE IN DDR

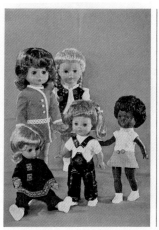

◀

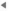

Sonni-Puppen kennzeichnen zier-
liche, kindliche Proportionen mit aus-
drucksvollen Kinderköpfen. Sie sind
unzerbrechlich und hygienisch. Die
Bekleidung ist waschbar und kann
jederzeit ausgewechselt und ergänzt
werden.

▶

Sonni bringt eine komplette Baby-
kollektion, die jedem Wunsch gerecht
wird. Eine Vielzahl gestalteter Baby-
kleidchen ergänzt das Messesorti-
ment.

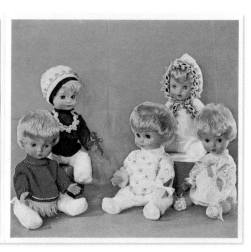

▶ DAS SANDMÄNNCHEN

Das Sandmännchen war die im Stop-Motion-Verfahren animierte Hauptfigur des langlebigen Fernsehprogramms *Unser Sandmännchen,* das ab 1958 ausgestrahlt wurde. In jeder Folge fuhr das Sandmännchen zu den Kindern und erzählte ihnen Gutenachtgeschichten in Form von kurzen Trickfilmen oder anderen Formaten. Danach streute er ihnen Sand in die Augen, wünschte eine gute Nacht und kehrte nach Hause zurück. Die abendliche Sendung sprach das junge Publikum an und entsprach der politischen Ideologie der DDR. Wolfgang Richter (1928 bis 2004) komponierte die Erkennungsmelodie am Anfang und am Ende der Sendung, und Gerhard Behrendt (1929–2006) schuf die Puppen.

The Sandman was the main character of the long-running East German stop-motion television program *Unser Sandmännchen* (Our Little Sandman) that debuted in 1958. In each episode, the Sandman visited children and told them bedtime stories that were shown in the form of short cartoons or other episodes. After a story, he would throw sand in their eyes, wish them a good night, and return to his home. The nightly show appealed to young audiences and enforced the political ideology of the GDR. Wolfgang Richter (1928–2004) composed the opening and closing theme songs, and Gerhard Behrendt (1929–2006) created the puppets.

▶ HERR FUCHS

Herr Fuchs entstand 1957 für das Kinderfernsehen der DDR, wo er in den Serien *Märchenwald* und *Märchenland* in den Geschichten von *Herrn Fuchs und Frau Elster* mitspielte. Die beiden waren auch oft im *Sandmännchen* zu sehen. Der Puppenspieler Hans Schroeder (1928 bis 2014) war der Erfinder und die erste Stimme von Herrn Fuchs.

Herr Fuchs (Mr. Fox) was created for East German children's television in 1957 and appeared in episodes of *Herr Fuchs und Frau Elster* (Mr. Fox and Mrs. Magpie), part of the *Märchenwald* (Fairytale Forest) and *Märchenland* (Fairytale Land) series. Herr Fuchs and Frau Elster were also often featured in *Unser Sandmännchen* (Our Little Sandman). Puppeteer Hans Schroeder (1928–2014) was the creator and first voice of Mr. Fox.

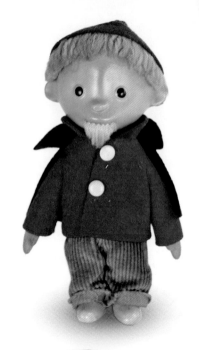

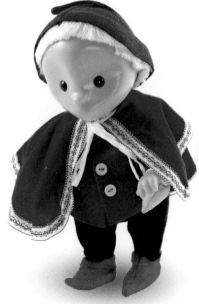

△ △
PUPPE [DOLL], Sandmännchen [Sandmann]
Gerhard Behrendt | Stoff, Plastik [Cloth, plastic] | 24 x 16,5 x 14 cm [9 ½ x 6 ½ x 5 ½ in.]

△
PUPPE [DOLL], Sandmännchen [Sandmann]
Spielwaren Genossenschaft Gotha
Stoff, Plastik [Cloth, plastic] | 30 x 15 x 11,5 cm
[12 x 6 x 4 ½ in.]

◁
HANDSPIELPUPPE [HAND PUPPET], Herr Fuchs [Mr. Fox] | Unbekannt [Unknown] | Stoff, Plastik [Cloth, plastic] | 36 x 20 cm [14 x 7 ½ in.]

▶ PITTIPLATSCH

Der schelmische Pittiplatsch wurde ab 1962 in der beliebten DDR-Kindersendung *Unser Sandmännchen* als Gegengewicht zu den anderen Figuren eingeführt, die immer brav und artig waren. Der koboldähnliche Pittiplatsch war eine Reminiszenz an den unabhängigen Unruhestifter der Märchenwelt, der die Eltern beunruhigt und von den Kindern geliebt wurde. Pittiplatsch war ursprünglich eine dunkelhäutige Handpuppe. Die Zuschauer von damals erinnern sich gerne an die Figur, die später auch in anderen Trickfilmen auftauchte und umfassend vermarktet wurde.

Pittiplatsch was a mischievous character added to the popular East German children's television show *Unser Sandmännchen* after 1962 as a counterweight to all the good behavior shown by other characters. A kobold-like figure, Pittiplatsch harkened back to a fairy-tale world of independent trouble-making disturbing to parents but beloved by children. Pittiplatsch was originally a dark-skinned hand puppet and later appeared in many animations; he is remembered as fondly by viewers of the show as *Sesame Street* characters are in the United States. The figure was also widely merchandised.

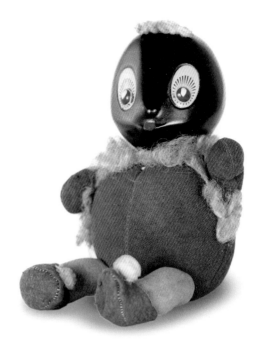

▽
HANDPUPPENSAMMLUNG [HAND PUPPETS]
Unbekannt [Unknown] | Baumwolle, Filz, Farbe, Plastik [Cotton, felt, paint, plastic] | 38 x 30,5 x 2,5 cm [15 x 12 x 1 in.]

△
PUPPE [DOLL], Pittiplatsch,
1960er [1960s] | Heunec | Stoff, Holz [Cloth, wood] | 46 x 21 x 14 cm [18 x 8 ½ x 6 in.]

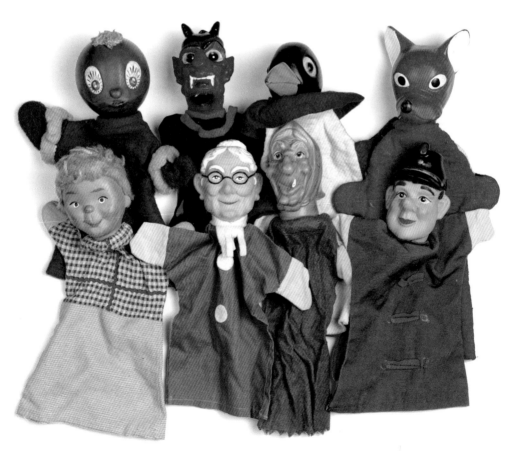

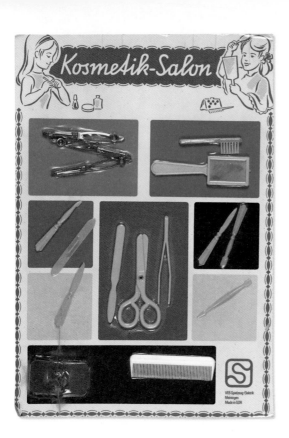

◁

SPIELZEUG [TOY, Cosmetic Salon],
1960er [1960s] | VEB Spielzeug-
Elektrik Meiningen | Pappe, Plastik
[Cardboard, plastic] | 39,5 x 28 cm
[15 ¾ x 11 in.]

▽

SPIELZEUGKASTEN [TOY KIT,
Hair Stylist], 1964 | VEB Spielzeug-
Elektrik Meiningen | Papier, Plastik
[Paper, plastic] | 26 x 38 x 4 cm
[10 ¼ x 15 x 1 ½ in.]

▽ ▽

SPIELZEUGKASTEN [TOY KIT,
Original Doll Doctor], 1964
Gordon Spiel | Pappe, Papier, Plastik
[Cardboard, paper, plastic]
26 x 38 x 4 cm [10 ¼ x 15 x 1 ½ in.]

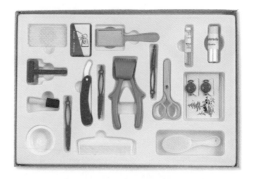

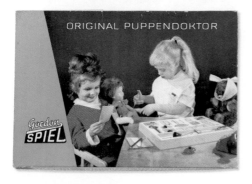

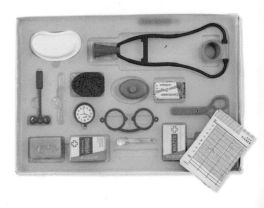

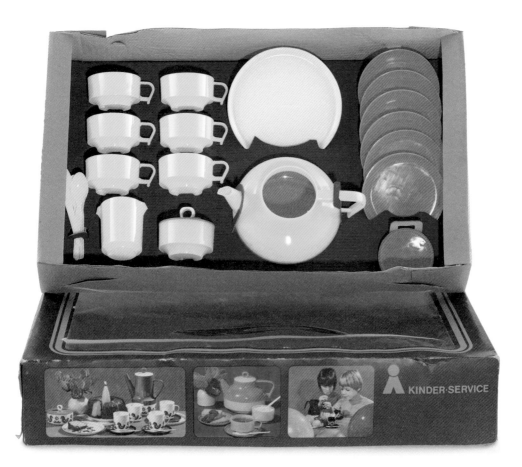

△
KINDER TEESERVICE [TOY TEA SET]
VEB Plasticart Zschopau | Pappe, Metall, Plastik [Cardboard, metal, plastic] | 10 x 51 x 29,5 cm [4 x 20 ¼ x 11 ¾ in.]

▽
SPIELZEUG-ESPRESSOMASCHINE, mit Originalverpackung [TOY ESPRESSO MAKER, with Original Packaging]
VEB Plasticart Zschopau | Papier, Plastik [Paper, plastic] 23,5 x 17 x 9 cm [9 ¼ x 6 ¾ x 3 ½ in.]

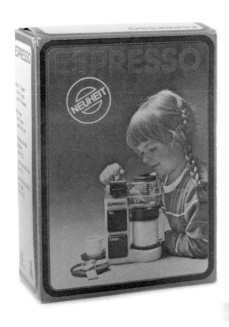

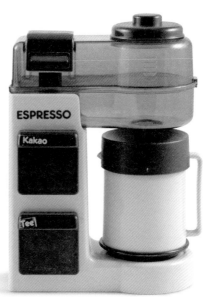

KAUFMANNSLADEN [TOY GROCERY STORE],
1950er–1980er [1950s–1980s] | Unbekannt [Unknown]
Metall, Plastik, Holz, Papier, Glas [Metal, plastic, wood,
paper, glass] | 28 x 65 x 35,5 cm [11 x 25 ½ x 14 in.]

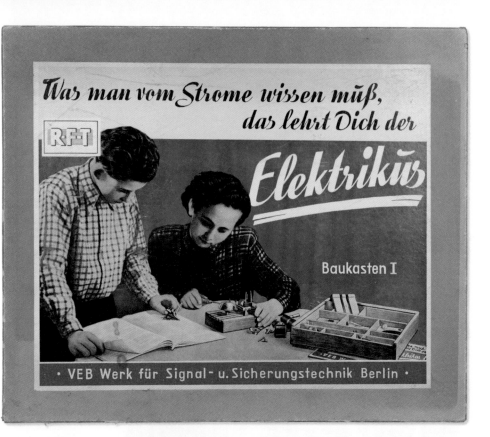

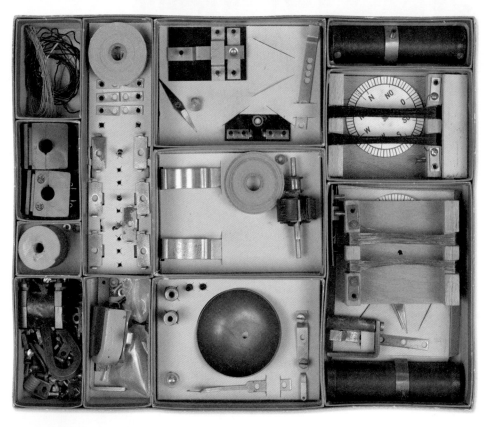

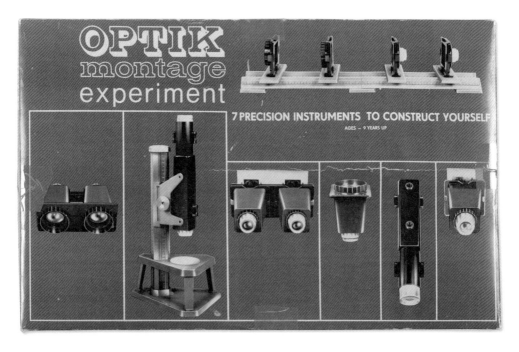

ELEKTRIKBAUKASTEN [SCIENCE KIT, Elektrikus Electrical Construction
for Children], 1950er [1950s] | VEB Werk für Signal- u. Sicherungstechnik
Berlin | Pappe, Metall, Holz [Cardboard, metal, wood] | 29,5 x 35 x 5 cm
[11 ½ x 13 ¾ x 2 in.]

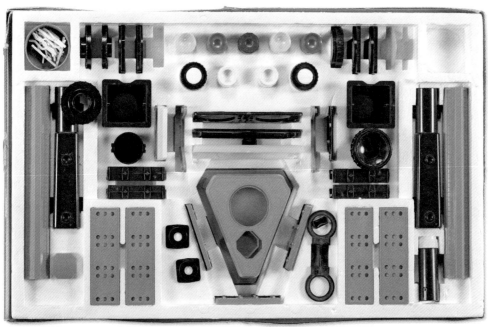

EXPERIMENTIERKASTEN [SCIENCE KIT, Optical Equipment:
7 Precision Instruments to Construct Yourself], 1977
Kurt Haufe KG, Dresden | Pappe, Plastik, Styropor [Cardboard,
plastic, styrofoam] | 32 x 53 x 7 cm [12 ¾ x 21 x 2 ¾ in.]

▷

METALL-BAUKASTEN
[CRAFT KIT Metal
Construction],
1950er [1950s]
VEB Metallspielwaren
Burgstädt, Zöblitz
Metall, Plastik, Gummi
[Metal, plastic, rubber]
21 x 30,5 x 2,5 cm
[8 ¼ x 12 x 1 in.]

◁

AUTOBAUKASTEN [TOY KIT,
"Constructing Three Vehicles"], 1960er
[1960s] | VEB Plastspielwaren
Tabarz | Pappe, Plastik, Synthetikmaterial
[Cardboard, plastic, synthetic material]
21 x 29 x 3,5 cm [8 ¼ x 11 ½ x 1 ½ in.]

△
SPIELZEUGTANKSTELLE [TOY, Minol Service
Station], 1960er [1960s] | Unbekannt [Unknown]
Metall, Plastik, Holz [Metal, plastic, wood]
16 x 41,5 x 26 cm [6 ¼ x 16 ¼ x 10 ¼ in.]

▷
SPIELZEUGZAPFSÄULE [TOY SET, Minol
Gas Pump], 1960er [1960s] | Unbekannt
[Unknown] | Plastik [Plastic] | 18 x 10 x 8 cm
[7 x 4 x 3 ¼ in.]

▽
SPIELZEUGTANKSTELLE [TOY, Service
Station] | Unbekannt [Unknown] | Olbernhau
Pappe, Plastik, Holz [Cardboard, plastic, wood]
25,5 x 15,5 x 7 cm [10 x 6 x 2 ¾ in.]

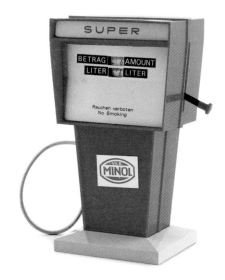

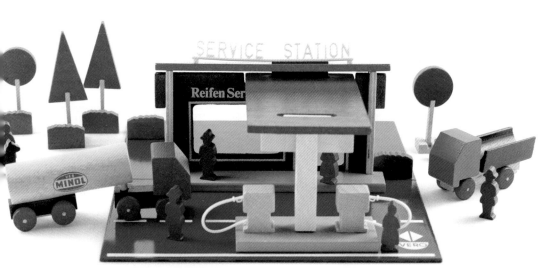

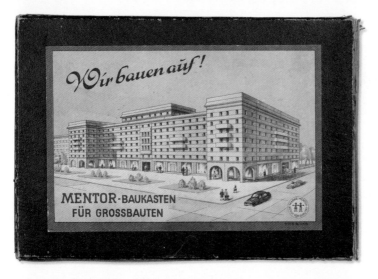

◁

SPIELZEUG [TOY, "We
Are Reconstructing!
Building Block Set for
Large Buildings"], 1953
Mentor, Krimderode
Pappe, Holz [Cardboard,
wood] | 21 x 30,5 x 5 cm
[8 ¼ x 12 x 2 ¼ in.]

▷

ZEITSCHRIFT „Fotokino"
[MAGAZINE "Photo Cinema"],
Dezember [December] 1963
Roger Rössing, VEB
Fotokinoverlag Halle
21 x 15 cm [8 ½ x 6 in.]

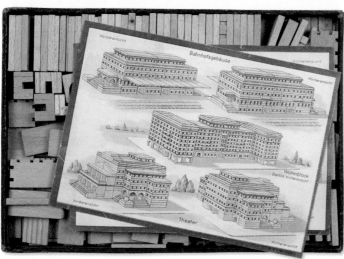

▽

SPIELZEUGKASTEN [TOY, "The Little Large Block Master Builder"] 1983
VEB Gothaer Kunststoffverarbeitung, Waltershausen | Pappe, Plastik [Cardboard, plastic]
21 x 26 x 4 cm [8 ¼ x 10 ¼ x ¾ in.]

▷
MODELLBAHNZUBEHÖR [MODEL TRAIN ACCESSORY], Plattenbau, 1970er [1970s] | VEB VERO Olbernhau | Papier, Plastik, Holz [Paper, plastic, wood] | 20,5 x 14 x 11,5 cm [8 ¼ x 5 ½ x 4 ½ in.]

▽
MODELLBAHNZUBEHÖR [MODEL TRAIN ACCESSORY, "Mamo's Kit for a Country Store"], 1985 | Mamos/VEB VERO Werke 5, Olbernhau Metall, Farbe, Plastik [Metal, paint, plastic] 13 x 30 x 2,5 cm [5 ¼ x 12 x 1 in.]

▽ ▽
MODELLBAHNZUBEHÖR [MODEL TRAIN ACCESSORY, "Mamo's House Kit No. 1"], 1981 Mamos/VEB VERO Werke 5, Olbernhau Metall, Farbe, Plastik [Metal, paint, plastic] 13 x 30 x 2,5 cm [5 ¼ x 12 x 1 in.]

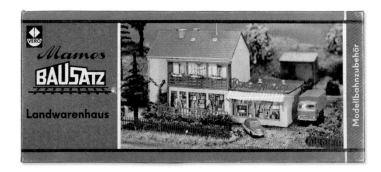

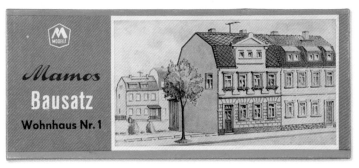

Karl May (1842–1912) soll der beliebteste Autor deutscher Sprache sein, der in seinen Abenteuergeschichten Anfang der 1880er-Jahre einer europäischen Leserschaft die Kultur der amerikanischen Ureinwohner nahebrachte. Wegen ihrer Popularität im Nationalsozialismus waren Karl-May-Bücher in der DDR zunächst verpönt und wurden nicht gedruckt. Erst ab 1980 erschienen seine Geschichten wieder, wurden Bestseller und kamen in die Kinos. In Kinderspielen mit Cowboys und Indianern wie auch in den Filmen waren die Indianer meist als edle Krieger dargestellt, die sich gegen blut-rünstige Cowboys wehren mussten.

The most popular author in the German language is reputed to be Karl May (1842–1912), whose tales of adventure brought the Native American culture to a European audience beginning in the 1880s. The GDR initially frowned on and suppressed May's publications because of their previous popularity in the Third Reich. Only after 1980 did his stories reappear in best-selling new editions and in movie theaters. In children's games of cowboys and Indians, as well as in film, the Indians were typically represented as gallant warriors fighting off the bloodthirsty cowboys.

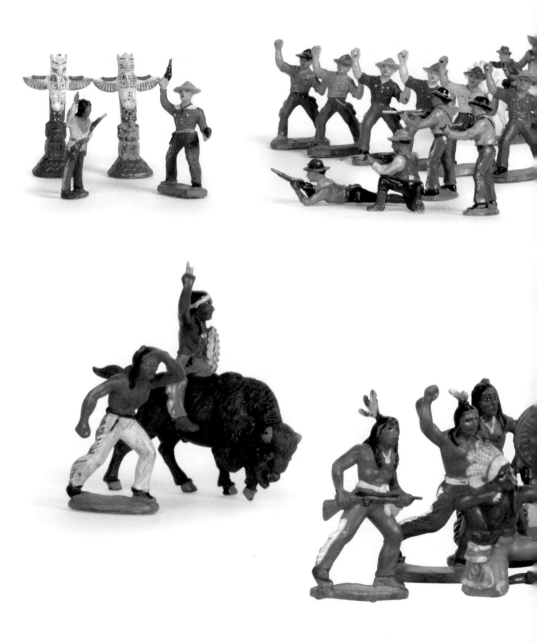

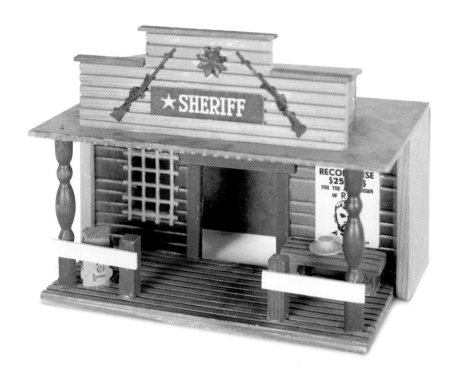

SPIELZEUG [TOY], Konvolut an Cowboys und Indianern [Collection
of Cowboys and Indians], 1960er–1970er [1960s–1970s] | Unbekannt
[Unknown] | Plastik [Plastic] | 7,5 x 4,5 x 2,5 cm [3 x 1 ¾ x 1 in.]

SPIELZEUG [TOY], Westernhaus [Sheriff's Office],
1970er [1970s] | VEB VERO Olbernhau | Holz [Wood]
17 x 22 x 14,5 cm [6 ¾ x 8 ¾ x 5 ¾ in.]

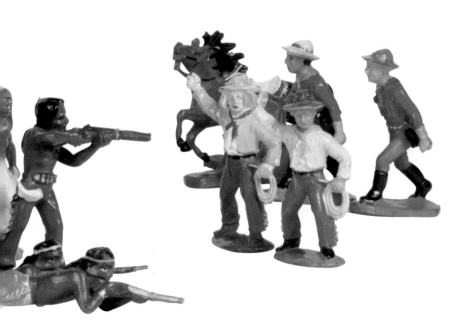

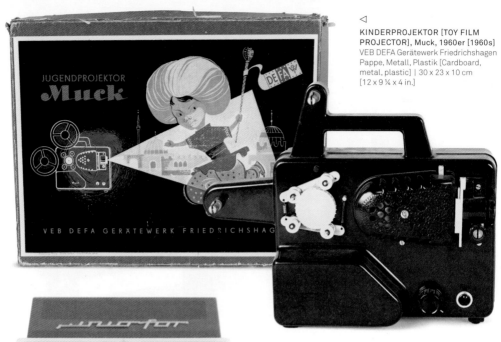

◁

**KINDERPROJEKTOR [TOY FILM
PROJECTOR], Muck, 1960er [1960s]**
VEB DEFA Gerätewerk Friedrichshagen
Pappe, Metall, Plastik [Cardboard,
metal, plastic] | 30 x 23 x 10 cm
[12 x 9 ¼ x 4 in.]

◁

**KINDERPLATTENSPIELER [TOY TURNTABLE],
Juniorfon, 1980er [1980s]** | VEB Spielwaren Mechanik
Pfaffschwende | Plastik [Plastic] | 6 x 15 x 15 cm
[2 ½ x 6 x 6 in.]

▽

TV-SPIELKONSOLE [TV GAME BOX], 1980er [1980s]
Rundfunk- und Fernmelde-Technik, Brandenburg
Plastik [Plastic] | 18 x 33 x 7,5 cm [7 x 13 x 3 in.]

Anders als in der BRD, wo Spielautomaten gesetz-
lich verboten waren, waren Videospiele in der DDR
offiziell anerkannt und genehmigt. Videospiele gab
es in der DDR zunächst 1980 in Form der BSS-01-
(Bildschirmspielgerät-)Spielkonsole mit vier Rück-
schlagspielenm in der Art von Pong.

Unlike in West Germany, where public arcade games
were banned by law, video gaming was officially rec-
ognized and supported in East Germany. The GDR's
first console, the BSS 01 (*Bildschirmspielgerät*), ap-
peared in 1980 and featured ball and paddle games
similar to Pong.

▽

**SCHACHCOMPUTER [ELECTRONIC CHESS SET],
1980er [1980s]** | VEB Funkwerk Erfurt, RFT | Metall,
Plastik [Metal, plastic] | 28 x 38 x 7 cm [11 x 15 x 2 ¾ in.]

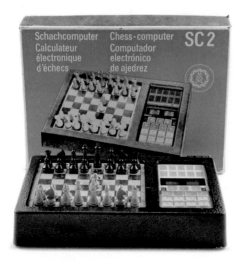

▶ RENATE MÜLLER

Die DDR-Designerin Renate Müller (geb. 1945) wurde für ihre Spielzeugtiere und Möbel, aber auch für komplexe Innenausstattungen für Kinder bekannt. Aus weichen Materialien wie Stoff und Leder angefertigt, sind Müllers relativ große Spielzeugfiguren und freundliche Einrichtungen für kleine Kinder geeignet und wurden auch in verschiedenen Therapiebereichen eingesetzt. Schon in den 1970er-Jahren wurden ihre Entwürfe in der DDR immer wieder preisgekrönt. Heute finden sich ihre Arbeiten in Designmuseen, aber auch in Kliniken für behinderte Kinder.

Renate Müller (b. 1945) was an East German designer known for her toys and furniture as well as complex interiors for children. Müller's lap-sized toy creatures and friendly furnishings reward small children with their soft and yielding surfaces of cloth and leather, leading to their success especially in therapeutic environments. They were frequent prize winners in competitions beginning in her native East Germany as early as the 1970s. Today her work can be found in design museums as well as in clinics for the treatment of disabled children.

◁

SPIELZEUGFLUSSPFERD
[TOY HIPPOPOTAMUS], 1969
Renate Müller, Sonneberg
Stoff, Leder [Cloth, leather]
15 x 12 x 32 cm [6 x 4 ½ x 12 ¾ in.]

▽

SPIELZEUGNASHORN [TOY RHINOCEROS],
1960 | Renate Müller, Sonneberg
Stoff, Leder, Metall, Wolle
[Cloth, leather, metal, wool]
19 x 30 x 16 cm [7 ½ x 12 x 6 ½ in.]

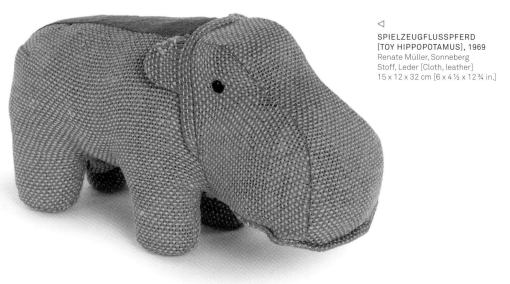

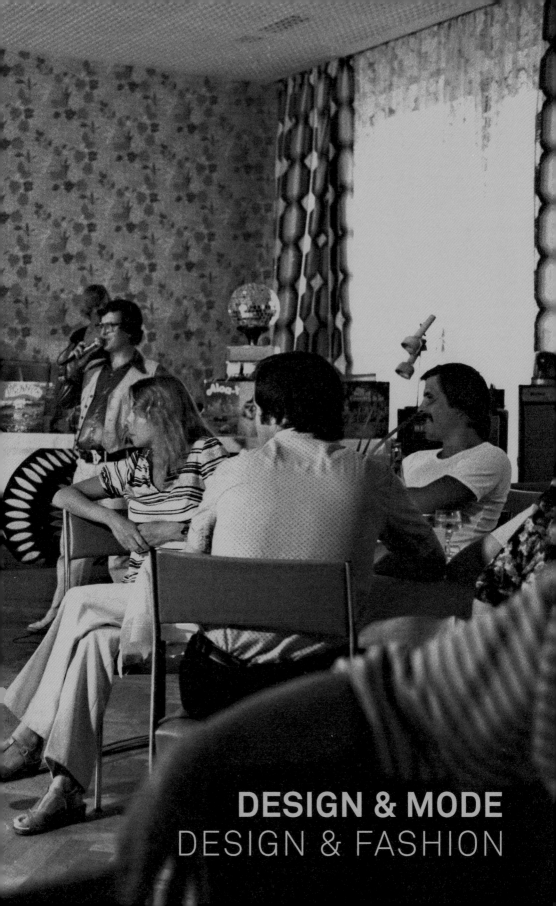

DESIGN & MODE
DESIGN & FASHION

DESIGN & MODE / DESIGN & FASHION

Jana Scholze [Victoria & Albert Museum, London]

Die DDR bemühte sich 40 Jahre lang um die Entwicklung einer formalen, eigenständigen Ästhetik des Designs, was sich angesichts des überwältigenden Einflusses der Stiltraditionen der vorhergehenden Epoche als besonders schwierig erwies. Der Deutsche Werkbund, die Neue Sachlichkeit und insbesondere das Bauhaus entstanden in Deutschland und wurden die international führenden Kunst- und Designbewegungen des 20. Jahrhunderts. Trotz der unschlüssigen Haltung der Parteiführung und ihrer periodischen Ablehnung der Bauhauslehren inspirierte dieses Erbe modernistisches Denken in der DDR. Unmittelbar nach dem Krieg übernahmen mehrere frühere Bauhausmitglieder wichtige Positionen in der DDR, um zur Schaffung einer sozialistischen Designkultur beizutragen, darunter der niederländische Möbeldesigner Mart Stam. Im Zuge der politischen Proteste der 1950er Jahre und der Formalismusdebatte, einer politischen Kampagne gegen eine funktionalistische Ästhetik, verließen allerdings viele von ihnen die DDR. In deren Ergebnis wurden die Prinzipien des Bauhauses für Gestaltung und Architektur zeitweise verboten und viele ihrer Anwender verunglimpft.

Nur wenige Jahre später wurde jedoch der Modernismus nicht nur in der Architektur die vorherrschende Formensprache, sondern auch im Produkt-, Handwerks- und Modedesign. Modezeitschriften wie *Sibylle* und Modenschauen während der Frühjahrs- und Herbstmessen in Leipzig bestätigten die internationalen Standards in der Kleidungsindustrie. Der größte Unterschied bestand bei den Stoffen, wo die DDR-Bekleidung nicht an die Qualität im Westen heranreichte. Auch gelangte die angepriesene Mode selten in die Läden und somit zu den Verbrauchern. Im Gegensatz zur im Westen üblichen Kurzlebigkeit und Saisonalität zeigte sich der pragmatischere Ansatz darin, dass selten von „Mode" die Rede war und das Hauptaugenmerk auf Tragbarkeit und Haltbarkeit gelegt wurde. Einzelne Mode- und Designstudios waren eine Seltenheit. Ganz im Sinne des sozialistischen Ideals war die Arbeit im Designkollektiv die gängige Praxis. Deshalb waren innerhalb der DDR nur wenige Designer bekannt und geschätzt, außerhalb waren es noch weniger.

Das Produktdesign entsprach dem modernen ästhetischen Geschmack, aber aufgrund der überhöhten Preise besonders für elektronische Produkte waren diese häufig unerschwinglich. Außerdem ließ die Qualität von Radios, Fernsehern und Stereoanlagen im Vergleich mit ausländischen Produkten zu wünschen übrig. Eine Ausnahme war das Kombinat Robotron mit Schwerpunkt auf der Entwicklung von Computertechnologie, wo aber auch Radios, Taschenrechner und Schreibmaschinen hergestellt wurden. Robotron war auch einer der führenden Exporteure in den Westen, wo die preiswerten Drucker und Fernseher gern gekauft wurden. Für die DDR-Bürger wurden häufig Fernseher aus der UdSSR und ab den 1970er-Jahren aus Japan eingeführt.

Eine lange Geschichte sowie der Erfolg einer Branche gestatteten Betrieben einen gewissen Grad an Freiheit und Flexibilität. Hersteller wie Kahla (Porzellan), Lausitzer Glas und Jenaer Glas existierten bereits vor dem Zweiten Weltkrieg und sind auch heute noch erfolgreich.

F or 40 years, the GDR labored to develop a formal and independent design aesthetic, a task made particularly challenging given the overwhelming influence of the prior period's stylistic traditions. The Deutscher Werkbund, New Objectivity, and, especially, the Bauhaus began in Germany and became the dominant international art and design movements of the 20th century. This heritage inspired modernist thinking in East Germany despite wavering by Party leaders and their periodic rejection of Bauhaus tenets. The immediate postwar period saw various former Bauhaus members, among them Dutch furniture designer Mart Stam, accepting positions in the GDR to help create a socialist design culture. However, many left the country as a result of political protests in the 1950s and the so-called *Formalismusdebatte*, a political campaign against a functionalist aesthetic that resulted in the prohibition of Bauhaus principles in design and architecture and the defamation of many of its practitioners for a number of years.

Modernism subsequently became the dominant formal language not only in architecture but also in designs for products, crafts, and fashion. Fashion magazines, like *Sibylle*, and runways during the Leipzig Spring and Autumn Fairs corroborated international standards in clothing design. The major difference was found in the materials used for garments where East German clothing could not match the quality of its Western counterparts. Moreover, advertised fashion rarely reached shops and hence the consumer. A rather pragmatic approach in contrast to the short-lived seasonal practice in the West was demonstrated by the infrequent reference to the term "fashion" and an emphasis on usability and durability. Individual fashion and design studios were a rarity. True to the socialist ideal, working in a collective was common practice for designers. Hence, only a few designers' names were known and appreciated within the GDR and even less outside the country.

Product design followed modern aesthetic tastes, but the products' exorbitant prices, especially electronic goods, often made them unaffordable. Furthermore, the quality of radios, televisions, and hi-fi systems was often poor in comparison with foreign products. An exception was Robotron, a *Kombinat*, or conglomerate, that focused on the development of computer technology and also produced radios, calculators, and typewriters. Robotron became one of the leading exporters to the West, where its inexpensive printers and televisions were popular. Meanwhile, East German citizens frequently bought imported televisions from the USSR and, beginning in the 1970s, from Japan.

An industry's long history and success enabled a certain degree of freedom and flexibility for its associates. Manufacturers like Kahla (porcelain), Lausitzer Glas, and Jenaer Glas had been in existence since before World War II and continue to be successful today.

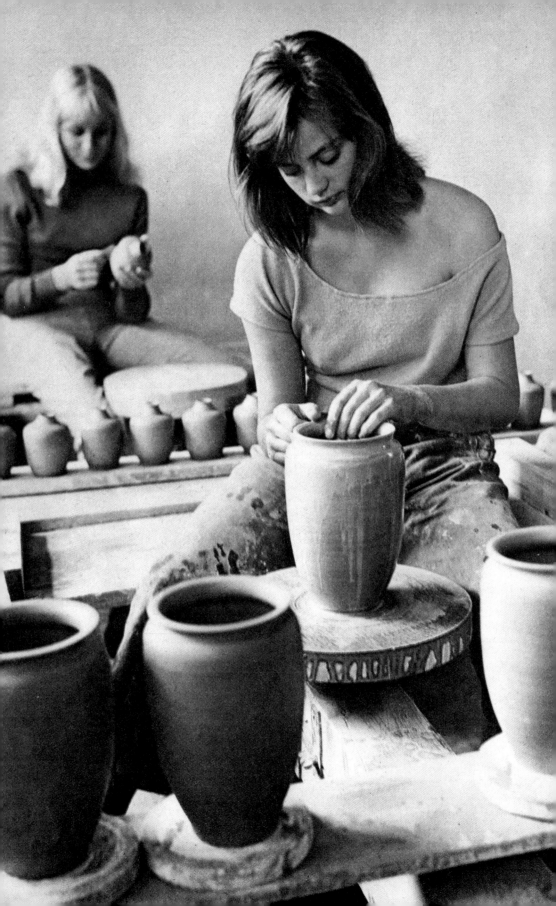

KUNST-HANDWERK

DECORATIVE ARTS

Kunstgewerbliche Gegenstände aus der DDR wurden typischerweise aus Keramik, geblasenem Glas oder Porzellan hergestellt. Aus diesen Materialien fertigte man Erinnerungsstücke wie Figuren von politischen Persönlichkeiten oder Vasen und Wandteller für die Wohnung. Die Steingut- und Keramikmanufakturen waren hauptsächlich im Süden des Landes, in Sachsen und Thüringen, angesiedelt. Jede hatte ihre Spezialität. So produzierte beispielsweise der VEB Steingutwerk Colditz Keramik für Heim und Küche wie z.B. den Teller mit der schwungvollen Zeichnung in Beige- und Brauntönen vom Ende der 1940er-Jahre oder Anfang der 1950er. Die Strehla-Keramikvasen wurden im VEB Sachsen Steingutfabrik Strehla produziert, der für seine bunten Glasuren und gewundenen Muster bekannt wurde, typisch für dekorative Vasen in den 1970er-Jahren. Die Vase mit dem Rosenmuster aus dem VEB Kunstporzellan Ilmenau wurde in den frühen 1970er-Jahren hergestellt, wahrscheinlich um 1972, als der VEB Henneberg Porzellan in VEB Kunstporzellan Ilmenau umbenannt wurde, dessen Bodenstempel sie trägt. Der bedeutendste Porzellanstandort im Osten war Meißen mit seiner jahrhundertealten Tradition in der Produktion von edlem Porzellan für Alltagsgeschirr und dekorative Luxusgegenstände. Dekorative Kunstgegenstände der 1960er- und 1970er-Jahre aus der DDR, insbesondere geblasene Glasvasen, wurden vor allem in Orange, Grün und Blau hergestellt.

East German decorative arts were typically crafted out of stoneware or *Lampenglas*, blown glass, and porcelain. These materials were used in commemorative objects, such as statues of political figures, or in vases and plates for the home. The majority of stoneware and ceramic manufacturers were located in the south around Saxony and Thüringen. Each factory became known for certain items. For example, VEB Steingutwerk Colditz produced stoneware for the home and kitchen, such as the plate with a swirling surface design painted in graduated beiges and browns from the late 1940s or early 1950s. Strehla ceramic vases were produced by VEB Sachsen Steingutfabrik Strehla, known for their polychrome glazes and undulating designs that became associated with 1970s decorative vases. The vase with the rose design from VEB Kunstporzellan Ilmenau was produced in the early 1970s, most likely around 1972, when the VEB Henneberg Porzellan was renamed VEB Kunstporzellan Ilmenau, as indicated by the imprint on the bottom of the porcelain. The most important porcelain factory in the East was Meissen, with its century-old tradition of fine china used for everyday ware as well as decorative luxury objects. Decorative arts from the 1960s and 1970s in the GDR, especially blown glass for vases, featured a color palette of orange, green, and blue.

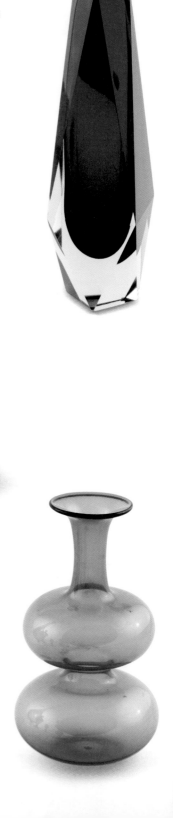

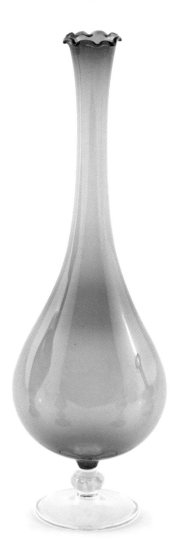

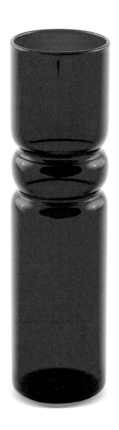

◁
VASE | VEB Glaskunst Lauscha
Glas [Glass] | 15 x 4 cm ø
[6 x 1 ¾ in. dia.]

◁◁
VASE, 1970er [1970s]
VEB Thüringer Glasschmuck-
Verlag Lauscha | Glas [Glass]
21 x 10 cm ø [8 ¼ x 4 in. dia.]

▷
**KUGELVASE [BALL VASE],
1978** | Marita Voigt (Design);
VEB Harzkristall, Derenburg
Glas [Glass] | 18 x 6 cm ø
[7 x 2 ¼ in. dia.]

▷▷
VASE, 1970er [1970s]
VEB Thüringer Glasschmuck-
Verlag Lauscha | Glas [Glass]
26 x 9 cm ø [10 ¼ x 3 ¾ in. dia.]

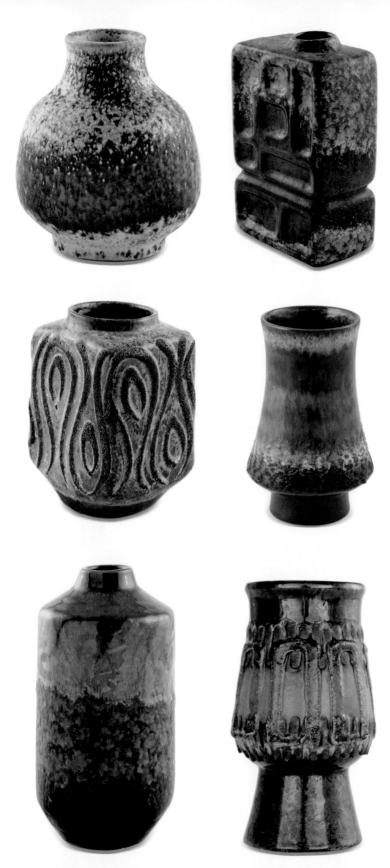

▶ MEISSEN

Das weltberühmte Meißner Porzellan, benannt nach Meißen bei Dresden an der Elbe, geht auf das 17. Jahrhundert zurück und war auch zu DDR-Zeiten eines der wichtigsten Exportgüter. Vasen, Teeservices und Essgeschirr in limitierten Serien sowie künstlerische Figuren mit dem Markenzeichen der gekreuzten Schwerter blieben weiter für den Export bestimmt, auch wenn die Porzellanmanufaktur gleichzeitig im Auftrag der Regierung edle Zierteller mit Gedenklosungen und offiziellen Emblemen sowie politische Porträtbüsten und Statuen herstellte. Die Meißener Entwürfe, von denen viele im Wendemuseum zu sehen sind, entstanden von Hand und wurden von ausgebildeten Kunsthandwerkern sorgfältig ausgeführt.

World-famous Meissen porcelain, named for the city on the Elbe River near Dresden, dates from the 17th century and remained a premier German export during the GDR years. Limited-edition vases, tea sets, and dinnerware, along with artistic figurines bearing the trademark crossed swords, continued to be coveted for export even as the Meissen factory simultaneously produced high-end display plates on government commission with commemorative slogans and official emblems and political portrait busts and statuary. Meissen designs, many examples of which can be seen in the Wende collection, were handmade and intricately reproduced by highly skilled artisans.

△
VASE, 1970er [1970s] | Ludwig Zepner (Design); VEB Staatliche Porzellan Manufaktur Meißen 23 x 7 cm ø [9 x 2 ¾ in. dia.]

△
VASE, 1960er [1960s] | Ludwig Zepner (Design); VEB Staatliche Porzellan Manufaktur Meißen 24 x 11,5 cm ø [9 ½ x 4 ½ in. dia.]

▷
VASE, 1960er [1960s]
VEB Haldensleben | Keramik [Ceramic] | 20 x 13 cm ø [8 x 5 ¼ in. dia.]

▷▷
VASE | Metzler & Ortloff, Ilmenau | Keramik [Ceramic] 22 x 7 cm ø [8 ¾ x 2 ¾ in. dia.]

△
VASEN UND SCHÜSSEL [VASES AND BOWL],
1960er [1960s] | Unbekannt [Unknown] | Keramik [Ceramic]
Verschiedene Größen [Various sizes]

▽
VASEN [VASES], 1960er [1960s] | VEB Unterweißbacher
Werkstätten für Porzellankunst | Keramik [Ceramic]
Verschiedene Größen [Various sizes]

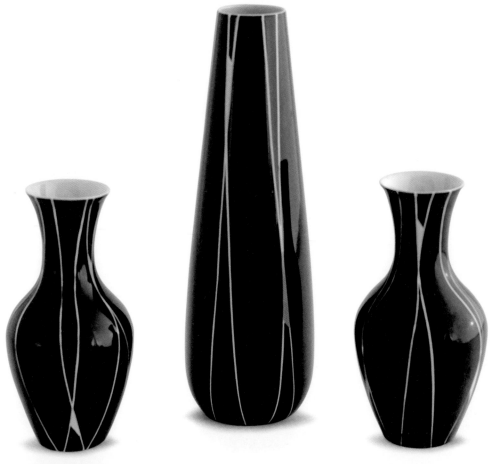

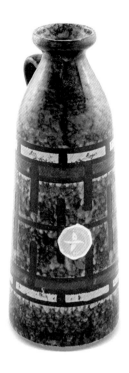
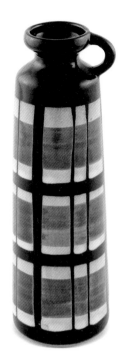
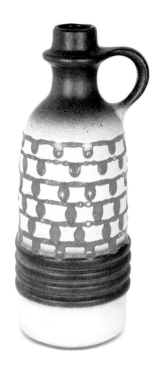

△
VASE | VEB Bad Schmiedeberg
Keramik [Ceramic] | 21,5 cm 13 cm ø
[8 ½ x 5 ¼ in. dia.]

▽
VASE | Töpferei Römhild
Keramik [Ceramic]
18 x 7 cm ø [7 ¼ x 2 ¾ in. dia.]

△
VASE | VEB Strehla
Keramik [Ceramic] | 21,5 x 6,5 cm ø
[8 ½ x 2 ¾ in. dia.]

▽
VASE | VEB Haldensleben
Keramik [Ceramic] | 21,5 x 9 cm ø
[8 ½ x 3 ¾ in. dia.]

△
VASE, 1970er [1970s]
VEB Haldensleben | Keramik [Ceramic]
29,5 x 10,5 cm ø [11 ¾ x 4 ¼ in. dia.]

▽
VASE, 1970 | VEB Strehla
Keramik [Ceramic] | 20,5 x 8 cm ø
[8 ½ x 3 ¼ in. dia.]

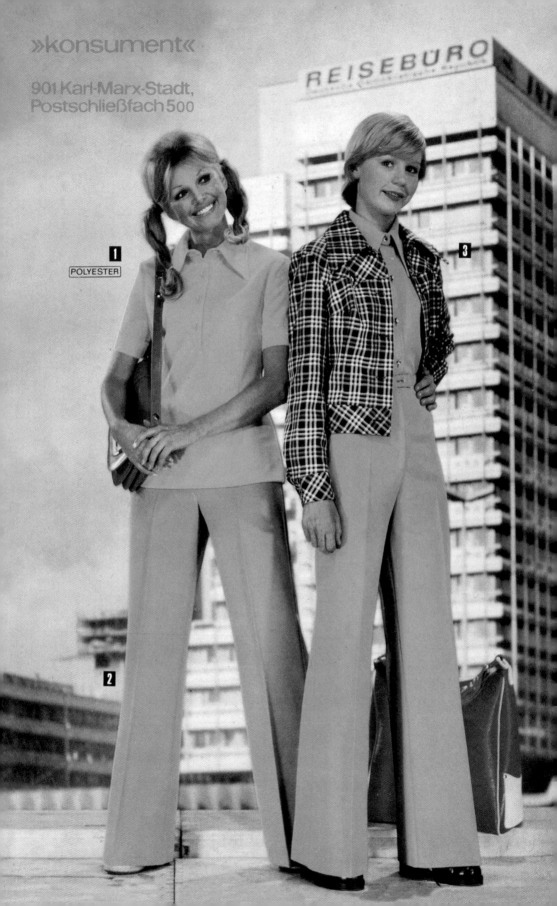

»konsument«

901 Karl-Marx-Stadt,
Postschließfach 500

KLEIDUNG

CLOTHING

Kleidung und Accessoires gehörten in der DDR in die Kategorie „Konsumgüterversorgung". Die SED verstand Kleidung nicht als Modeartikel und verbot der Bekleidungsindustrie „hektische Modewechsel". Kleidung sollte schick, schmeichelhaft, haltbar und preiswert sein, so wie Haushaltswaren, Möbel, Spiel- und Werkzeuge, selbst wenn diese edlen Ziele manchmal nicht erreicht wurden. Die Nachfrage nach hochwertigen Lebensmitteln und Kleidung veranlasste das Politbüro jedoch in den 1960er-Jahren, Delikat- und Exquisit-Läden zu eröffnen, die Feinkost und für den Export bestimmte Waren anboten. In diesen Läden gab es eine kleine Auswahl von Importwaren im Angebot, die die Bürger teuer bezahlten. Ein Gesetz von 1974 erlaubte den Besitz von Westgeld, das sie in Intershops (Duty-free-Shops) ausgeben konnten, wo das Angebot dem Wunsch nach Luxuswaren wie Goldschmuck und Textilien entgegenkam. Über den Genex Geschenkdienst, ein ähnlich lukratives Geschäft, konnten sich die DDR-Bürger mithilfe von Westkontakten neben ausländischen Produkten auch schwer erhältliche Ostwaren wie einen Trabant kommen lassen. Den eigenen Katalogversand von Textilien gab die DDR hingegen in den 1970er-Jahren auf, da die angepriesenen Produkte nicht regelmäßig verfügbar waren. Doch der Materialmangel und die Lust auf schöne Kleidung brachten eine enorme Kreativität hervor. Kleidung wurde Ausdruck eines individuellen Lebensstils, und wenn es die Dinge auf den Modefotos in Zeitschriften wie *Sibylle* und *Pramo* nicht zu kaufen gab, machten sich die Frauen ihre Kleidung selbst.

Clothes and accessories in the GDR came under the category of "supplying consumer goods." The SED did not want clothes to be understood as fashion and forbade the clothing industry to engage in *hektische Modewechsel* (frenzied fashion changes). Clothing was to be chic, charming, long-lasting, and realistically priced, just like household goods, furniture, toys, and tools, even if these lofty goals were sometimes not met. However, the demand for quality food and clothing led the Politburo in 1977 to open *Delikat- und Exquisit-Läden* (gourmet and specialty shops). These shops offered a small number of high-priced imported goods for sale, which were often out of reach for most East German citizens. The law of 1974 permitted the acquisition of Western currency that in turn gave citizens access to *Intershops* (duty-free shops), where the selection of goods fulfilled their desire for luxury items like gold jewelry and textiles. The *Genex-Geschenkdienst* (Genex Gift Service), a similar lucrative business, permitted citizens to purchase hard-to-obtain Eastern items such as a Trabant automobile, as well as foreign products, through Western contacts. In contrast, mail-order clothing catalogs were unsuccessful and stopped in the 1970s due to the regular unavailability of products. Nevertheless, the shortages of materials, and an enthusiasm for clothes, incited immense creativity. Clothing became an expression of an individual lifestyle, and women, inspired by fashion spreads in magazines such as *Sibylle* and *Pramo*, made their own clothes when such garments were not available in stores.

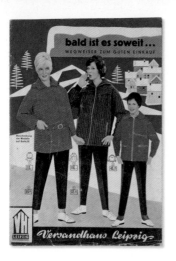

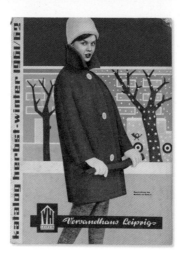

◁◁◁
KATALOG [CATALOG],
Frühling/Sommer
[Spring/Summer] 1975
Konsument Versandhaus
Karl-Marx-Stadt
29 x 21 cm [11 ½ x 8 ¼ in.]

◁◁
VERSANDHAUSKATALOG
[MAIL-ORDER CATALOG,
"Special Issue, Coming
Soon … Guide to Good
Shopping"], 1961
Versandhaus Leipzig
30 x 21 cm [11 ¾ x 8 ¼ in.]

◁
VERSANDHAUSKATALOG
[MAIL-ORDER CATALOG],
Herbst/Winter
[Fall/Winter] 1961–62
Versandhaus Leipzig
30 x 22 cm [11 ¾ x 8 ¾ in.]

▽
VERSANDHAUSKATALOG
[MAIL-ORDER CATALOG,
"Konsument, Special Issue,
ABC"] | Konsument Versand-
haus, Leipzig | 30 x 20 cm
[11 ¾ x 8 in.]

▷
VERSANDHAUSKATALOG
[MAIL-ORDER CATALOG,
"The Path to Good
Shopping"], Frühling/
Sommer [Spring/Summer
Issue], 1960er [1960s]
Versandhaus Leipzig
30 x 22 cm [11 ¾ x 8 ¾ in.]

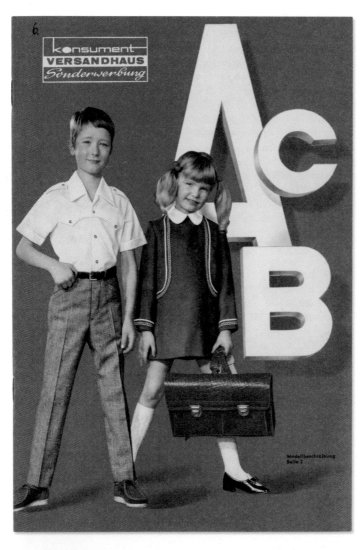

(A)
21.20

modische Länge

Beschreibung
umseitig

PZIG

Versandhaus Leipzig

701 LEIPZIG · POSTFACH 960 · Kundendienst-Fernsprecher 32164

VERSANDHAUSKATALOG [MAIL-ORDER
CATALOG, Konsum Mail Order, Spring/
Summer], 1961 | VEB Ratsdruckerei Dresden
29 x 21 cm [11 ½ x 8 ¼ in.]

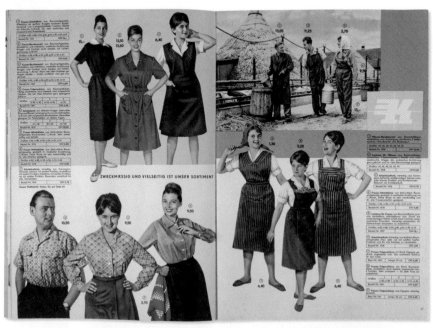

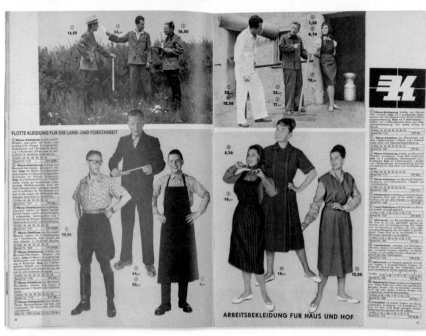

VERSANDHAUSKATALOG
[MAIL-ORDER CATALOG, Summer-
time Rendezvous], 1965 | Versandhaus
Leipzig | 33 x 24,5 cm [13 x 9 ½ in.]

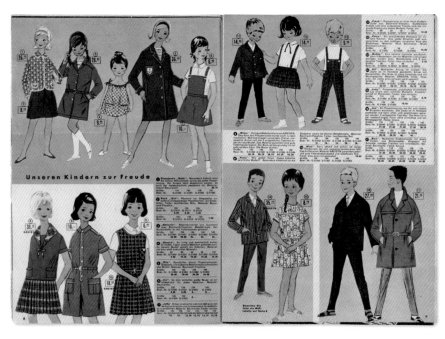

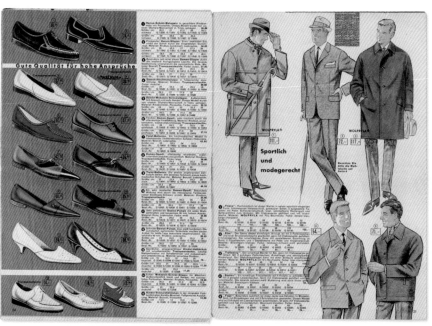

① **Cocktailschürze** aus Baumwollmischgewebe, bunt gewebt, grün-rot oder blau-rot, mit 2 großen aufgesetzten Taschen, durchgehender Blende und farbiger Paspelierung.

Größen	g 82	g 88	g 94	
Bestell-Nr. 2459				DM **11,60**

② **Cocktailschürze** aus Baumwolle, bedruckt. Modern — flott — beliebt.

Größen	g 82	g 88	g 94	
Bestell-Nr. 2458				DM **6,60**

③ **Cocktailschürze** aus Baumwolle, bunt bedruckt. Diese flotte Schürze mit farbigem Paspel an Latz und Taschen wurde aus modisch bedruckter Baumwolle gearbeitet.

Größen	g 82	g 88	
Bestell-Nr. 2456			DM **10,60**

④ **Damen-Trägerschürze** aus Baumwolle, bunt bedruckt. Gefällige Verarbeitung mit hübscher Paspelierung und 2 Taschen.

Größen	g 88	g 94
Bestell-Nr.	2455	2455
DM	**10,60**	**11,40**

⑤ **Damen-Trägerschürze** aus Baumwolle, bedruckt, beliebte Schwarz-Weiß-Musterung, Latz und Taschen paspeliert.

Größen	g 88	g 94	g 50	g 53	g 56
Bestell-Nr.	2457	2457	2457	2457	2457
DM	**10,60**	**11,40**		**11,80**	

Unsere Maßtabelle finden Sie auf Seite 24

SCHÜRZEN IN REICHER AUSWAHL UND SCHÖNEN DESSINS

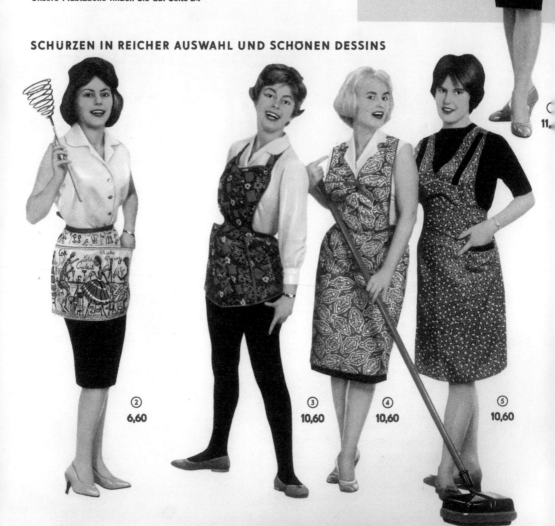

11,

② 6,60

③ 10,60

④ 10,60

⑤ 10,60

◁ & △
VERSANDHAUSKATALOG
[MAIL-ORDER CATALOG], 1965
Konsument Versandhaus Leipzig
29 x 21 cm [11 ¼ x 8 in.]

◁ & ▽
VERSANDHAUSKATALOG [MAIL-ORDER
CATALOG, Konsument, Spring/Summer], 1966
Konsument Versandhaus Karl-Marx-Stadt
29 x 20 cm [11 ½ x 8 in.]

▶ DEDERON

Dederon (DDR-on) war das Vorzeige-
produkt der chemischen Industrie
der DDR, ein beliebter synthetischer
Wunderstoff für die Herstellung von
Kleidern, Hemden, Schürzen und den
allgegenwärtigen Einkaufsbeuteln
für jeden Haushalt.

Dederon (DDR-on) was a flagship pro-
duct of East Germany's chemical indus-
try, a popular synthetic miracle fabric
for manufacturing dresses, shirts,
aprons, and the ubiquitous cloth shop-
ping bags used by every household.

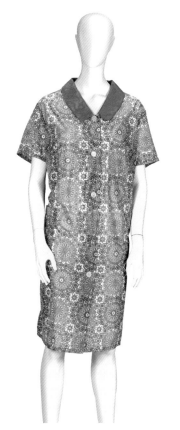
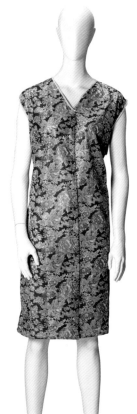

◁◁
UNTERKLEID [SLIP],
1960er [1960s] | Unbekannt
[Unknown] | Dederon
96,5 x 54 cm [38 x 21 ¼ in.]

◁
HAUSKLEID [HOUSEDRESS]
VEB Mühl Haue Werk Dress
Mühlhausen | Dederon
97,5 x 45 cm [38 ½ x 17 ¾ in.]

△
KITTELSCHÜRZE [SMOCK],
1960er–1970er [1960s–
1970s] | VEB Mühl Haue Werk
Dress | Mühlhausen | Dederon
112 x 82,5 cm [44 x 32 ½ in.]

△▷
KITTELSCHÜRZE
[SMOCK], 1960er–1970er
[1960s–1970s] | Unbekannt
[Unknown] | Dederon
106 x 63,5 cm [42 x 25 in.]

▷
KITTELSCHÜRZE
[SMOCK], 1970er [1970s]
Unbekannt [Unknown]
Baumwolle [Cotton]
94 x 54,5 cm [37 x 21 ¾ in.]

▷▷
KITTELSCHÜRZE
[SMOCK], 1960er–1970er
[1960s–1970s] | Unbekannt
[Unknown] | Baumwolle [Cotton]
91,5 x 85 cm [36 x 33 ½ in.]

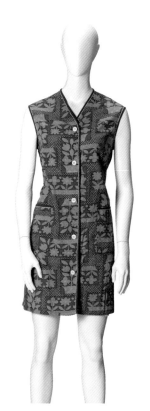
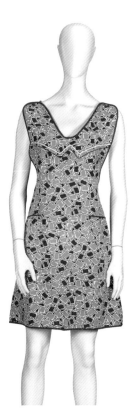

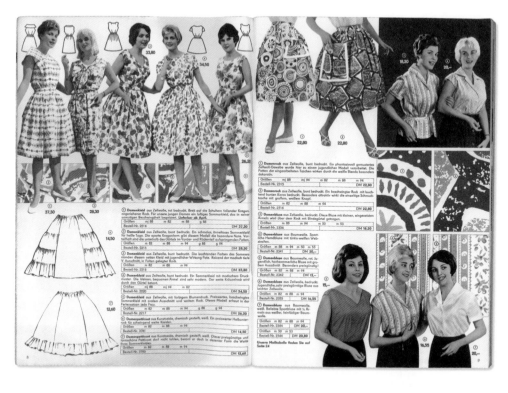

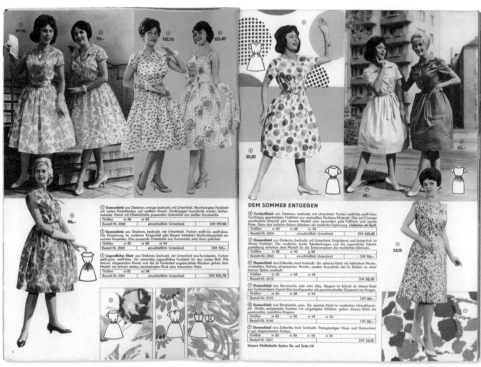

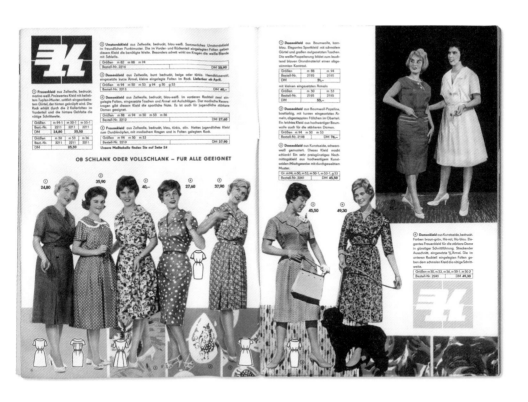

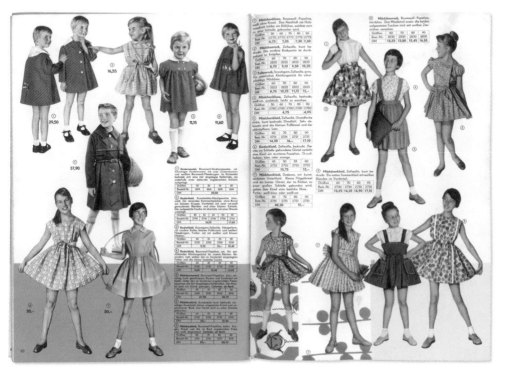

konsument

MCK 8925

СССР

МОСКВА-БЕРЛ
MOSKAU-BERLI

ЙС-1
П-292

FRÜHLING/SOMMER

Text hierzu
Seite 3

»konsument« -VERSANDHAUS KARL-MARX-STA

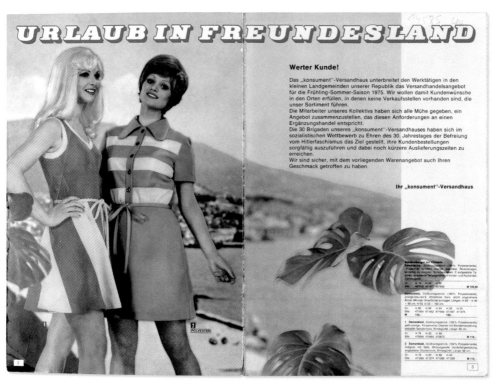

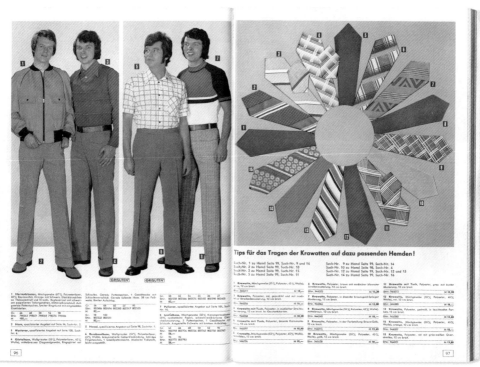

△
ZEITSCHRIFT [MAGAZINE,
"Children: Styles for 3- to 6-Year-
Olds"], 1980 | Verlag für die Frau,
Leipzig | 31 x 23,5 cm [12 ¼ x 9 ¼ in.]

▷
ZEITSCHRIFT [MAGAZINE,
"Men's Fashion"], Heft [Issue] 2,
1975 | Verlag für die Frau, Leipzig
31,5 x 23,5 cm [12 ½ x 9 ¼ in.]

▽
ZEITSCHRIFT [MAGAZINE,
"Fashion Knitting," Summer],
1979 | Verlag für die Frau, Leipzig
31 x 23,5 cm [12 ¼ x 9 ¼ in.]

▽▷
ZEITSCHRIFT [MAGAZINE,
"Fashion Knitting," Fall], 1989
Verlag für die Frau, Leipzig
31 x 23,5 cm [12 ¼ x 9 ¼ in.]

▷
ZEITSCHRIFT [MAGAZINE, "For You"], Heft [Issue] 2, 1975
Verlag für die Frau, Leipzig | 36 x 26.5 cm [14 ¼ x 10 ½ in.]

▷▷
WERBUNG [ADVERTISEMENT, "Trend '88
Clothing," Spring/Summer], 1988 | Modeinstitut der
DDR, Berlin | 40 x 57 cm [15¾ x 22½ in.]

FÜR DICH

1975

...ERTE ZEITSCHRIFT
...FRAU

...0 PF

Foto: Joachim Kirchmair

...CHNELL
...EREN INDUSTRIE
...HANDEL
...EN NEUEN
...STIL?

Kinde
Моде
Child
Mod

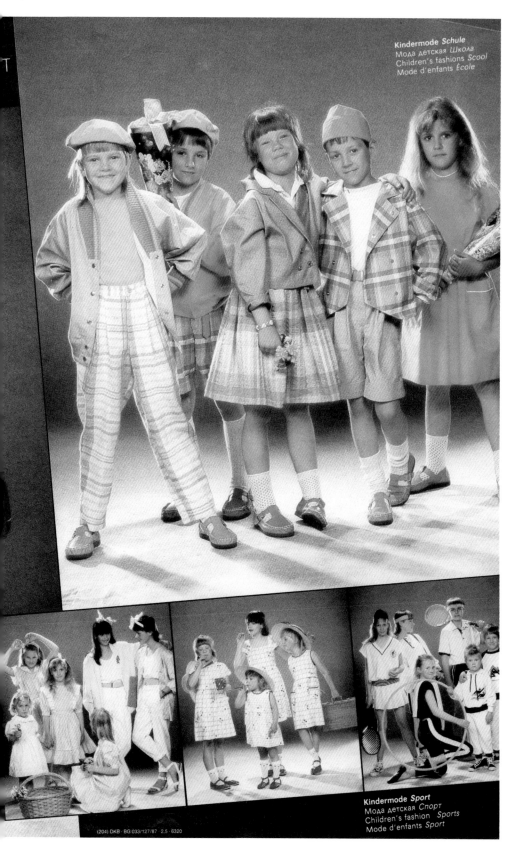

Kindermode Schule
Мода детская *Школа*
Children's fashions *Scool*
Mode d'enfants *École*

Kindermode Sport
Мода детская *Спорт*
Children's fashion *Sports*
Mode d'enfants *Sport*

(204) DKB · BG 033/127/87 2.5 · 6320

Wegen der Coverfotos und doppelseitigen Arbeiten von Fotografen wie Arno Fischer und Sibylle Bergmann hat die seit 1956 zweimonatlich erscheinende Modezeitschrift *Sibylle*, herausgegeben vom Modeinstitut Berlin und veröffentlicht im Verlag für die Frau in Leipzig, heute großen Sammlerwert. Dorothea Bertram war die langjährige Herausgeberin, und manche der Models waren regelmäßig in der Zeitschrift zu sehen. Obwohl die abgebildete Mode nicht in den DDR-Läden erhältlich war, kamen die Auflagenzahlen der Nachfrage bei Weitem nicht nach (wie auch beim *Eulenspiegel* und bei *Das Magazin*), sodass die *Sibylle* meistens von Hand zu Hand weitergegeben wurde und auch heute noch im Internet zum Verkauf angeboten wird.

Highly collectible for its cover photography and for spreads by such photographers as Arno Fischer and Sibylle Bergmann, the bimonthly fashion magazine *Sibylle* began appearing in the GDR as early as 1956, published by the GDR Fashion Institute in Berlin and the Publisher for Women in Leipzig. The editor for many years was Dorothea Bertram, and certain models became regulars with the journal. Although the fashions depicted were of a caliber unavailable in GDR stores, press runs of the journal fell far short of demand (as was also the case for *Eulenspiegel* and *Das Magazin*), so copies of Sibylle typically passed from hand-to-hand and are still sold on the Internet today.

▷
ZEITSCHRIFTEN [MAGAZINES], "Sibylle," Hefte
[Issues] 6, 1972; 5, 1973; 2, 1980; 4, 1983 | Verlag für
die Frau, Leipzig | 36 x 26 cm [14 ¼ x 10 ¼ in.]

▽
ZEITSCHRIFTEN [MAGAZINES], "Sibylle," Hefte
[Issues] 5, 1957; 3, 1968 | Verlag für die Frau, Leipzig
36 x 26 cm [14 ¼ x 10 ¼ in.]

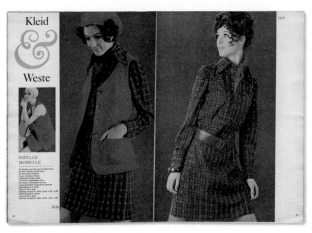

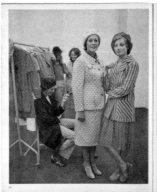

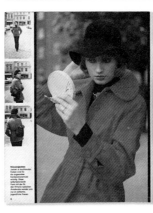

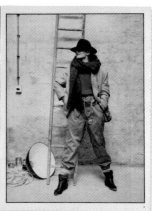

Verwaltung Volkseigener Betriebe
Textilveredlung

Zentrales Musterbüro
für Druck
Greiz

Zeulenrodaer Straße 15

Dessin-Nr.
IV Z/37088

Stoffart **Kleiderstoff**

Artikel **M Z 2**

Breite **80 cm**

Warengr.-Nr.

Koloritis liegen in der Reihenfolge 1—6

TEXTILWAREN

TEXTILES

In den 1950er-Jahren setzte man in der DDR gegenüber den im Westen beliebten modischen Textilien noch auf konservative und funktionale Designs. Doch auf Nachfrage der Verbraucher beschlossen die Entscheidungsträger, diese Situation zu ändern und beauftragten junge DDR-Designer und Damenschneider, gute und attraktive Mode herzustellen. Trotz entscheidender Fortschritte und trotz der Entwicklung von Mustern, die von der französischen Haute Couture inspiriert waren, war die Textil- und Bekleidungsindustrie letztendlich nicht in der Lage, die von einheimischen Verbrauchern und internationalen Handelspartnern gleichermaßen geforderte Qualität und Quantität zu produzieren. Unkoordinierte Maßnahmen führten entweder zur Über-produktion an Textilien oder zu einem unzureichenden Angebot. Überschüssige Textilien wurden häufig in nahe gelegene sozialistische Märkte exportiert, wie z.B. die Sowjetunion, und sättig-ten dort den Markt. Als andere osteuropäische Länder begannen, höhere Qualität zu geringe-ren Kosten zu produzieren, bewertete die DDR-Regierung ihre Produktionsmethoden neu und bemühte sich um Partnerschaften wie z.B. mit der ungarischen Textilfirma Hungarotex. Ab den 1960er-Jahren konnten DDR-Textilien mit westlichen Trends Schritt halten, und es wurden neue Stoffe hergestellt, wie z.B. Polyesterseide und ein Nylon-ähnliches Material, das unter seinem DDR-Namen Dederon bekannt wurde.

In the 1950s, the GDR prioritized conservative and functional design over the kind of fashionable textiles that were popular in the West. Responding to consumer demand, East German decision makers were intent on changing this situation and encouraged young GDR designers and dress-makers to produce good and desirable fashion. Despite significant progress and development of patterns inspired by French haute couture, textile and garment industries were ultimately un-able to meet both the quality and quantity demanded by domestic consumers and international trade partners alike. Uncoordinated policies led to excessive textile production or insufficient supply. Surplus textiles frequently were exported into nearby socialist markets, such as the Soviet Union, saturating their markets. As other Eastern European countries began producing higher-quality textiles at a lower cost, the GDR government reevaluated its production methods and sought beneficial partnerships, such as with the Hungarian design firm Hungarotex. By the 1960s and into the following decades, East German textiles kept pace with Western trends and produced new fabrics such as polyester silk and a nylon-like material that was better known by its GDR brand name, Dederon.

STOFFMUSTER [TEXTILE SAMPLES], 1952–57
Zentrales Musterbüro für Druck, Greiz und Reichenbach i. V. | Stoff,
Temperafarbe, Tusche, Buntstift, Zeichenstift [Fabric, tempera paint,
ink, colored pencil, pencil] | 46,5 x 30 cm [18 ¼ x 11 ¾ in.]

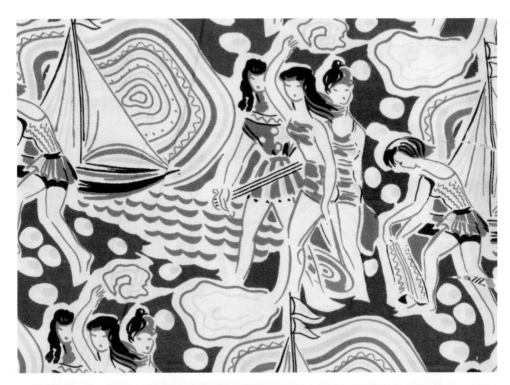

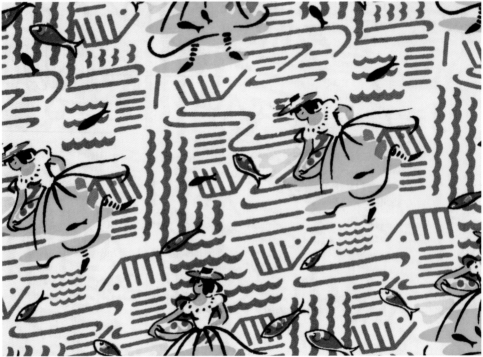

▶ TEXTILMUSTER [FABRIC SWATCHES]

Der VEB Zentrales Musterbüro für Druck in Greiz produzierte eine Auswahl an Stoffen, vor allem für Kleidung. Die hier gezeigten Textilproben wurden für die Herstellung von Damenbekleidung verwendet.

The state-owned enterprise (VEB) Central Design Bureau for Printing in Greiz produced an assortment of fabrics, mainly for clothing. The textile samples seen here were used in the design of women's garments.

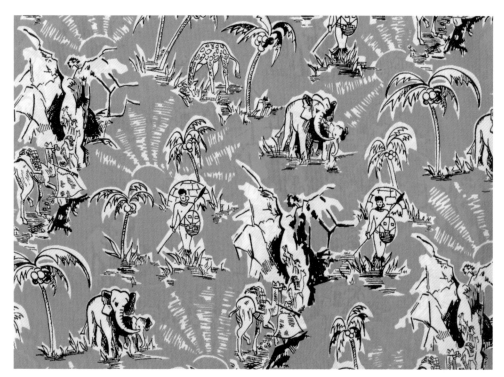

STOFFMUSTER [TEXTILE SAMPLES], 1952–57
Zentrales Musterbüro für Druck, Greiz und Reichenbach i. V. | Stoff,
Temperafarbe, Tusche, Buntstift, Zeichenstift [Fabric, tempera paint,
ink, colored pencil, pencil] | 46,5 x 30 cm [18 ¼ x 11 ¾ in.]

STOFFMUSTER [TEXTILE SAMPLES], 1952–57
Zentrales Musterbüro für Druck, Greiz und Reichenbach i. V. | Stoff,
Temperafarbe, Tusche, Buntstift, Zeichenstift [Fabric, tempera paint,
ink, colored pencil, pencil] | 46,5 x 30 cm [18 ¼ x 11 ¾ in.]

STOFFMUSTER [TEXTILE SAMPLES], 1952–57
Zentrales Musterbüro für Druck, Greiz und Reichenbach i. V. | Stoff,
Temperafarbe, Tusche, Buntstift, Zeichenstift [Fabric, tempera paint,
ink, colored pencil, pencil] | 46,5 x 30 cm [18 ¼ x 11 ¾ in.]

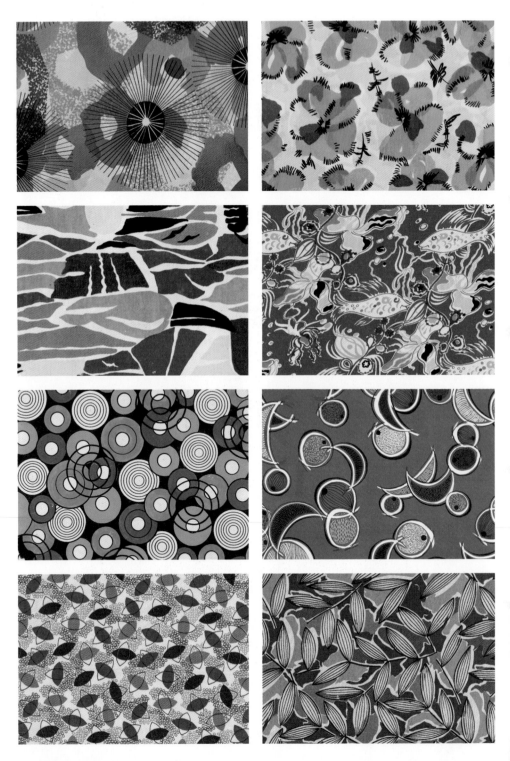

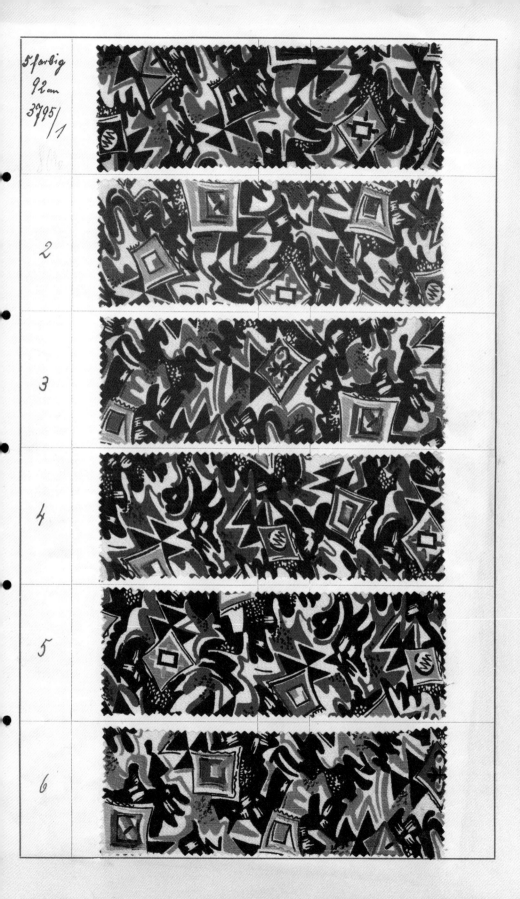

5 farbig
92 cm
3795/1

2

3

4

5

6

FÜR DES VOLKES WOHLSTAND, FRIEDEN, GLÜC

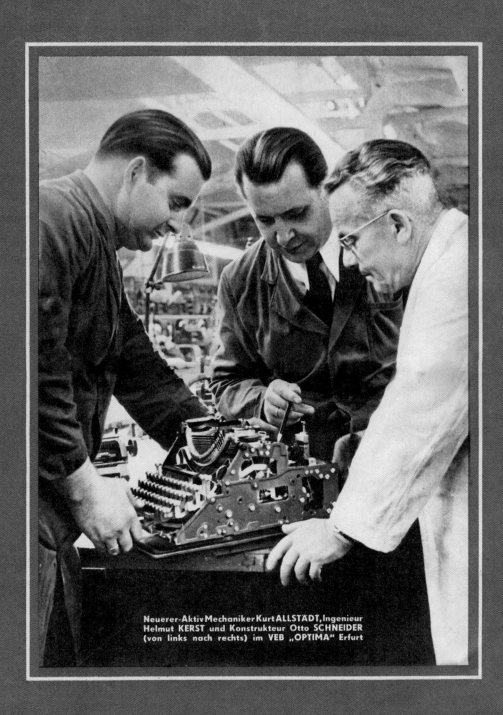

Neuerer-Aktiv Mechaniker Kurt ALLSTADT, Ingenieur
Helmut KERST und Konstrukteur Otto SCHNEIDER
(von links nach rechts) im VEB „OPTIMA" Erfurt

DECKEN WIR DEN TISCH DER REPUBLIK!

TECHNIK

TECHNOLOGY

Von den Wissenschaftlern und Ingenieuren erwarteten die DDR-Planer, dass sie der „wissenschaftlich-technischen Revolution" den Weg wiesen, um – wie von der Parteiführung versprochen – die Errungenschaften des Sozialismus hervorzubringen. Dazu konzentrierten sie sich auf Mitteldeutschland als technisch hoch entwickelte Region und auf elektronische Produkte aus der DDR, wie zum Beispiel Stereoplattenspieler, Radios, Fernseher und Computer. Das Logo RFT (Rundfunk- bzw. Radio und Fernmelde-Technik) stand für rundfunktechnische Produkte aus dem Industriesektor Informations- und Messtechnik. In den Händen der Verbraucher wurden diese Produkte manchmal zum Problem, vor allem in der Anfangszeit der DDR, denn die Radiowellen durchdrangen auch die gemeinsame Grenze mit der Bundesrepublik. Am liebsten hätte die DDR-Führung ihr Volk vor allen kapitalistischen Einflüssen abgeschottet, seien es Nachrichten, Unterhaltung oder Werbung. Das war natürlich nicht machbar, auch wenn auf den Empfang von Westsendern oft empfindliche Geldstrafen standen. Besonders akut wurde das Problem in den 1960er Jahren mit der wachsenden Lust der Jugendlichen auf westliche Rock- und Popmusik. Zu allem Übel breiten sich die Radiowellen in der Ionosphäre vor allem in den Abendstunden über größere Entfernungen aus, wenn das Volk mehr Freizeit hatte. Überraschenderweise genehmigten die DDR-Planer die einheimische Produktion von Kofferradios im westlichen Stil, sodass die jungen Leute nicht mehr an den Apparaten zu Hause klebten, sondern sie ihre Musik auf Partys, in den Park oder in öffentliche Verkehrsmittel mitnehmen konnten. Sender in West-Berlin und in der Bundesrepublik schnitten bald ganze Sendungen für die Hörer im Osten zu, und als in der DDR auch Kassettenrekorder auf den Markt kamen, wurde die innerdeutsche Grenze in dieser Hinsicht endgültig porös.

The GDR's planners expected scientists and engineers to lead the way toward the science-technology revolution that party leaders had promised would deliver the achievements of socialism. These efforts became associated with the highly technological region of central Germany and the GDR's electronic products such as stereo record players, radios, televisions, and computers. The logo RFT (Radio- und Fernmelde-Technik) stood for radio-based products from the industrial sector of information and measurement technology. As for the role such products played in the hands of consumers, radio reception became a troubling issue in the early years of the GDR, owing to the ability of radio waves to penetrate the shared border with West Germany. The government in the communist East would have preferred to isolate its populace from all capitalist influences, whether news, entertainment, or advertising. This was clearly impractical, despite the imposition of heavy fines on individuals for receiving Western broadcasts. The problem became acute with the rise of the youth culture's hunger for Western pop and rock music in the 1960s. To make matters worse, radio waves interact with the ionosphere to travel longer distances in the evening hours, when more of the populace had leisure time. The GDR planners took the surprising step of authorizing domestic manufacture of Western-style portable radios, thus liberating young people from the family console and enabling them to take their music with them to parties, into parks, and onto public transportation. Broadcasters in West Berlin and West Germany began programming whole segments for listeners in the East, and as tape recorders became available in the GDR, the inner-German border in this one respect became thoroughly porous.

◁◁
PLAKAT [POSTER, "For the People's Prosperity, Peace, Happiness, We Set the Table of the Republic!"], 1950er [1950s] | VEB Optima Erfurt | 42.5 x 29.5 cm [16 ¾ x 11 ¾ in.]

◁
BROSCHÜRE [BROCHURE, Rheinmetall Calculators], Model SAR IIc, 1956 | VEB Büromaschinenwerk Rheinmetall Sömmerda 20 x 21 cm [8 x 8 ¼ in.]

▷
TISCHRECHENMA-SCHINE [CALCULATOR], Madix HM Abacus, 1950er–1960er [1950s–1960s] | VEB Feinwerktechnik Leipzig | Metall, Plastik [Metal, plastic] | 15 x 31 x 18,5 cm [6 x 12 ¼ x 7 ½ in.]

▽
RECHENMASCHINE [CALCULATOR], Triumphator CRN 1, 1957 VEB Triumphator-Werk Rechenmaschinenfabrik Mölkau Leipzig | Metall, Plastik [Metal, plastic] | 34 x 15 x 14.5 cm [13 ½ x 6 x 5 ¾ in.]

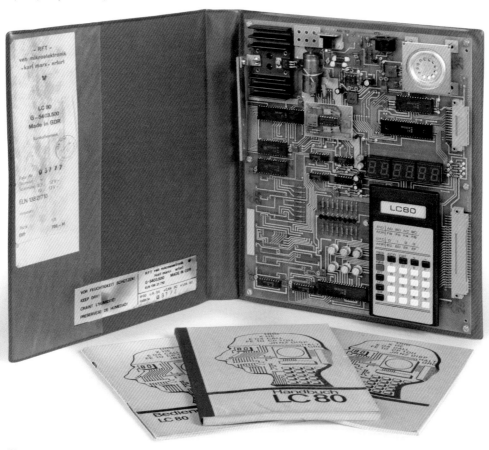

▽
LERNCOMPUTER [COMPUTER, LC 80 Study Kit], 1982
VEB Mikroelektronik Karl Marx Erfurt | Pappe, Metall, Synthetik-
material [Cardboard, metal, synthetic material]
35,5 x 29,5 cm [14 x 11 ½ in.]

▽
SCHULRECHNER [SCHOOL POCKET CALCULATOR], SR1, 1985
VEB Mikroelektronik Wilhelm Pieck Mühlhausen | Metall, Papier, Plastik
[Metal, paper, plastic] | 13,5 x 7 x 1 cm [5 ¼ x 2 ¾ x ½ in.]

▽ ▷
TASCHENRECHNER [CALCULATOR], Konkret 200, 1975
Konkret | Plastik [Plastic] | 17 x 8,5 cm [6 ¾ x 3 ½ in.]

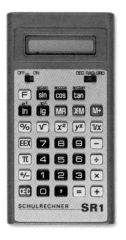

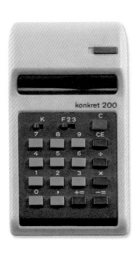

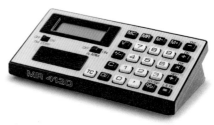

△
TASCHENRECHNER [CALCULATOR],
MR 4130, 1988 | VEB Mikroelektronik | Metall, Plastik
[Metal, plastic] | 6,5 x 13,5 x 3,5 cm [2 ¾ x 5 ½ x 1 ¼ in.]

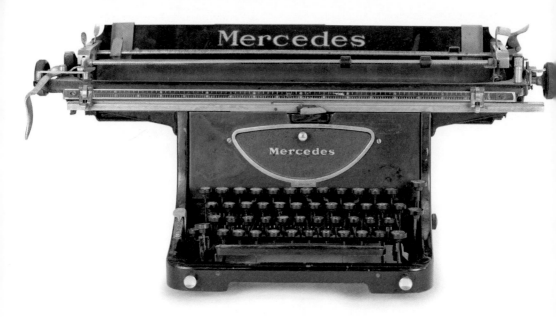

△
SCHREIBMASCHINE [TYPEWRITER], Mercedes,
1951 | Mercedes Büromaschinen-Werke A.G. Zella-Mehlis
Metall [Metal] | 26 x 63 x 32,5 cm [10 ¼ x 25 x 13 in.]

▽
SCHREIBMASCHINE [TYPEWRITER], Continental, **1950er [1950s]**
VEB Mechanik Büromaschinenwerk Wanderer-Continental Chemnitz
Stoff, Metall [Fabric, metal] | 24,5 x 39 x 37 cm [9 ¾ x 15 ½ x 14 ¾ in.]

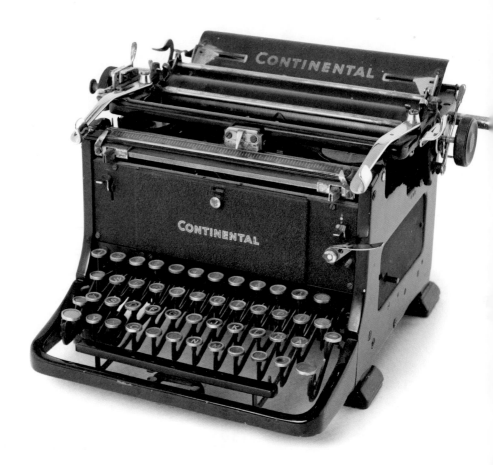

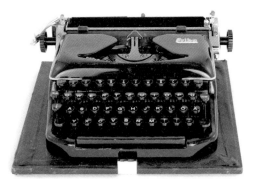

△
SCHREIBMASCHINE [TYPEWRITER, Erika 10
with Instruction Manual], 1950er [1950s]
VEB Schreibmaschinenwerk Dresden | Metall, Plastik
[Metal, plastic] | 10,5 x 30,5 cm [5 ¼ x 13 ¼ in.]

▷
SCHREIBMASCHINE [TYPEWRITER], Erika,
1970er [1970s] | VEB Schreibmaschinenwerk Dresden
Leder, Metall, Plastik [Leather, metal, plastic]
14 x 40,5 x 35,5 cm [5 ½ x 17 ½ x 14 in.]

▷
TRAGBARE SCHREIBMASCHINE [PORTABLE TYPE-
WRITER], Optima Elite, 1950er [1950s] | VEB Optima Erfurt
Leder, Metall, Plastik, Holz [Leather, metal, plastic, wood]
14 x 35 x 31 cm [5 ½ x 13 ¾ x 12 ¼ in.]

▽
SCHREIBMASCHINE [TYPEWRITER], Optima, 1970er
[1970s] | VEB Schwermaschinenbau Magdeburg | Metall, Plas-
tik [Metal, plastic] | 21 x 48 x 42 cm [8 ¼ x 19 x 16 ½ in.]

▽▷
TRAGBARE SCHREIBMASCHINE [PORTABLE
TYPEWRITER], Optima Elite 3, 1959 | VEB Optima Erfurt
Metall, Plastik [Metal, plastic] | 35 x 35 x 16 cm
[13 ¾ x 13 ¾ x 6 ½ in.]

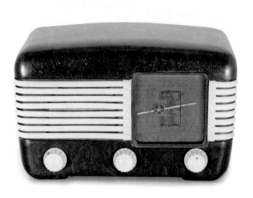

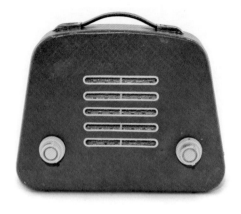

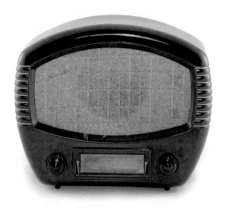

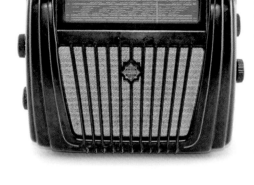

△△
RADIO, Talisman 306U, 1951
Tesla Prag [Prague], ČSSR, zum
Export in die DDR [for export to
East Germany] | **Bakelit** [Bake-
lite] | 14,5 x 25,5 x 13,5 cm
[5 ¾ x 10 ¼ x 5 ½ in.]

△△▷
**TRAGBARES RADIO
[PORTABLE RADIO]**
Unbekannt [Unknown]
Metall, Plastik [Metal,
plastic] | 28 x 37 x 8 cm
[11 x 14 ½ x 3 ¼ in.]

△◁
**TRAGBARES RADIO [PORTABLE
RADIO], Zaunkönig, 1954–55**
VEB Stern-Radio Berlin
Stoff, Metall, Plastik [Fabric, metal,
plastic] | 23 x 28,5 x 11,5 cm
[9 ¼ x 11 ¼ x 4 ½ in.]

△
**RADIO, Stern Naumburg
875/55 GWU, 1954–55**
VEB Stern-Radio Sonneberg
Metall, Plastik [Metal,
plastic] | 24 x 32 x 14 cm
[9 ½ x 12 ½ x 5 ½ in.]

△
RADIO, 6 D 71, 1951–52 | RFT; VEB Kombinat
Stern-Radio Berlin, Staßfurt | Stoff, Leder, Plastik
[Fabric, leather, plastic] | 20 x 25,5 x 12 cm
[8 x 10 x 4 ¾ in.]

△
RADIO, Spatz 5501 II, 1955–56 | VEB Elek-
troakustik Hartmannsdorf | Metall, Plastik, Papier
[Metal, plastic, paper] | 19,5 x 23,5 x 7,5 cm
[7 ¾ x 9 ¼ x 3 in.]

△
**RADIO, Sylva 4D65,
1956–57** | VEB Funkwerk
Halle | Metall, Plastik
[Metal, plastic]
16 x 24,5 x 6,5 cm
[6 ½ x 9 ¾ x 2 ¾ in.]

△▷
RADIO, Spatz 58, 1958–59
VEB Elektroakustik Hart-
mannsdorf | Plastik,
Synthetikmaterial [Plastic,
synthetic material] | 19 x 28 x
9,5 cm [7 ½ x 11 x 3 ¾ in.]

▽
**RADIO, Stradivari 3,
1959–60** | VEB Stern-Radio
Rochlitz | Stoff, Metall, Holz
[Fabric, metal, wood]
43 x 68,5 x 28,5 cm
[17 x 26 ¾ x 11 ¼ in.]

▽▽
**RADIO, Intimo 5400,
1965–67** | VEB Stern-
Radio Sonneberg | Metall,
Plastik, Holz [Metal, plastic,
wood] | 18 x 48,5 x 18 cm.
[7 x 19 x 7 in.]

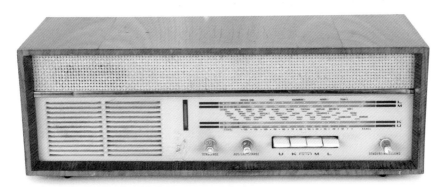

◁

RADIO, Minorette A201, 1958–59 | VEB
Funkwerk Dresden | Metall, Plastik [Metal, plastic]
17 x 23,5 x 12 cm [6 ¾ x 9 ¼ x 4 ¾ in.]

▽ ◁

TRANSISTORRADIO [TRANSISTOR RADIO],
Sternchen, 1959 | VEB Stern-Radio Sonneberg | Metall,
Plastik [Metal, plastic] | 9 x 4 cm 15 cm [3 ½ x 1 ½ x 6 in.]

▽

TRAGBARES RADIO [PORTABLE RADIO], Sternchen
57/69TT in Tragtasche [in Sleeve], 1959–60
VEB Stern-Radio Sonneberg | Leder, Metall, Plastik
[Leather, metal, plastic] | 15,5 x 9 x 5 cm [6 x 3 ½ x 2 in.]

▽

RADIO, Ilmenau 480,
1959–62 | VEB Stern-
Radio Sonneberg
Metall, Plastik [Metal,
plastic] | 14 x 26 x 14 cm
[5 ½ x 10 ¼ x 5 ½ in.]

▽ ▷

TISCHLAUTSPRECHER
[TABLELOUDSPEAKER], 1960er
[1960s] | PGH Funktechnik Leip-
zig | Stoff, Metall, Plastik [Cloth,
metal, plastic] | 14 x 41 x 7,5 cm
[5 ½ x 16 ¼ x 3 in.]

▽ ▽

RADIO, Orienta 492,
1960er [1960s] | VEB
Stern-Radio Sonneberg
Metall, Plastik [Metal,
plastic] | 15 x 30 x 12 cm
[6 x 12 x 4 ¾ in.]

▽ ▽ ▷

RADIOWECKER [CLOCK
RADIO], TZ10, 1962–68
VEB Stern-Radio Berlin
Metall, Plastik, Draht [Metal,
plastic, wire] | 10,5 x 23,5 x 6 cm
[4 ¼ x 9 ¼ x 2 ½ in.]

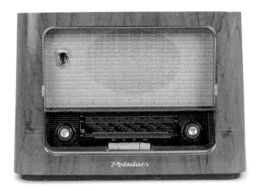

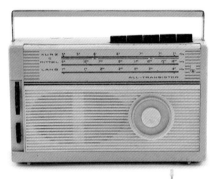

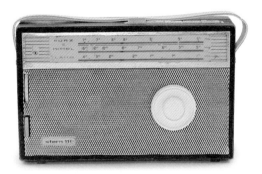

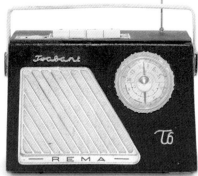

△△
RADIO, Potsdam DN,
1960–61 | VEB Stern-Radio
Berlin | Metall, Plastik,
Holz [Metal, plastic, wood]
32 x 45 x 21 cm
[12 ¾ x 17 ¾ x 8 ¼ in.]

△△▷
TRANSISTORRADIO [TRAN-
SISTOR RADIO], Stern 111,
1960er [1960s] | VEB Stern-
Radio Berlin | Metall, Plastik
[Metal, plastic] | 16,5 x 27 x
7,5 cm [6 ½ x 10 ¾ x 3 in.]

△◁
TRANSISTORRADIO [TRANSIS-
TOR RADIO], Stern 111, 1960er
[1960s] | VEB Stern-Radio Berlin
Metall, Plastik, Holz [Metal,
plastic, wood] | 16,5 x 27,5 x 8 cm
[6 ½ x 10 ¾ x 3 ¼ in.]

△
TRAGBARES RADIO [PORTA-
BLE RADIO], Rema Trabant T6,
1964–65 | Fabrik für Rundfunk,
Elektrotechnik und Mechanik
Berlin | Plastik [Plastic]
18 x 26,5 x 9 cm [7 x 10 ½ x 3 ½ in.]

▽
RADIO, Stern Elite 2000 [with Instruction Manual],
1973 | VEB Stern-Radio Berlin | Metall, Plastik, Holz [Metal,
plastic, wood] | 9 x 32 x 21 cm | [3 ½ x 12 ½ x 8 ½ in.]

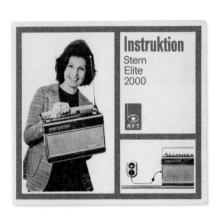

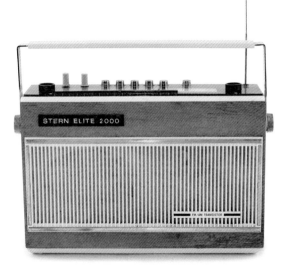

◁

**TRAGBARES RADIO [PORTABLE RADIO], Stern Party 1100,
1968–69** | VEB Stern-Radio Berlin | Metall, Plastik [Metal,
plastic] | 17 x 26 x 8 cm [6 ¾ x 10 ¼ x 3 ¼ in.]

◁▽

TRANSISTORRADIO [TRANSISTOR RADIO], Adrett, 1970
VEB Stern-Radio Berlin | Metall, Plastik, Draht [Metal, plastic,
wire] | 22 x 27,5 x 7 cm [8 ¾ x 11 x 2 ¾ in.]

◁▽▽

**TRAGBARES RADIO [PORTABLE RADIO], Stern Automatic,
1970–72** | VEB Stern-Radio Berlin | Plastik [Plastic]
26,5 x 32,5 x 9,5 cm [10 ½ x 12 ¾ x 3 ¾ in.]

▽

RADIO, Stern-Club, 1970–71 | VEB Stern-Radio Berlin | Metall,
Plastik [Metal, plastic] | 3,5 x 9 x 9 cm [1 ½ x 3 ½ x 3 ½ in.]

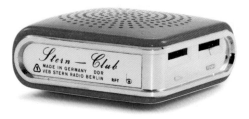

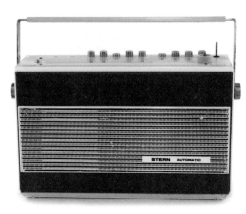

▽

RADIOWECKER [CLOCK RADIO], RC 86, 1986
RFT-Halbweiterwerk Frankfurt (Oder)
Metall, Plastik [Metal, plastic] | 7,5 x 20,5 x 5 cm [3 x 8 ¼ x 2 in.]

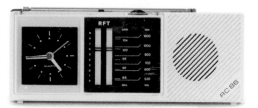

▽

**TRAGBARER RADIO- UND KASSETTENRECORDER [PORTABLE
RADIO CASSETTE PLAYER], SKR 1200 Party, 1989**
RFT; VEB Stern-Radio Berlin | Metall, Papier, Plastik [Metal, paper,
plastic] | 16 x 59 x 18 cm [6 ¾ x 23 ¼ x 7 ¼ in.]

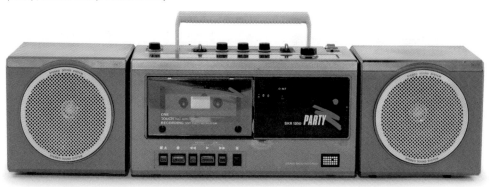

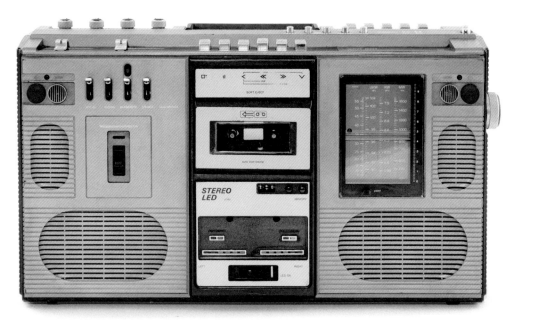

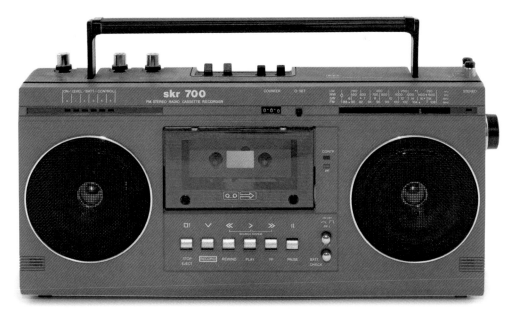

△△
KASSETTENREKORDER [STEREO CASSETTE RECORDER], Steracord SKR501, 1982–85 | RFT; VEB Stern-Radio Berlin | Metall, Plastik [Metal, plastic] 29 x 50 x 13 cm [11 ½ x 19 ¾ x 5 ¼ in.]

△
TRAGBARES RADIO mit Kassettenrekorder [PORTABLE RADIO with Cassette Recorder], SKR 700, 1984–89 VEB Stern-Radio Berlin | Metall, Plastik [Metal, plastic] 40 x 18,5 x 8,5 cm [15 ¾ x 7 ¼ x 3 ¼ in.]

◁
TRAGBARES RADIO [PORTABLE RADIO], Xirico 2010, 1989–90 | VEB Stern-Radio Berlin | Metall, Plastik, Holz [Metal, plastic, wood] | 18 x 30 x 9 cm [7 x 11 ¾ x 3 ½ in.]

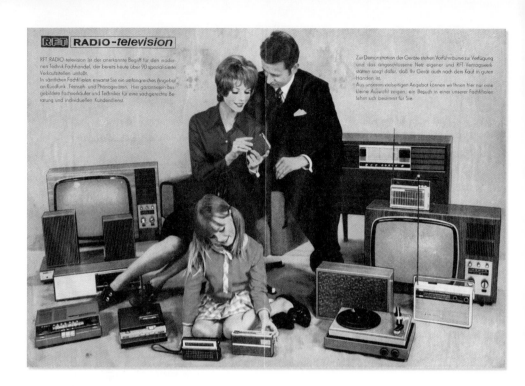

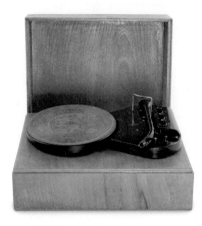

△
WERBUNG [ADVERTISEMENT], 1969 | RFT | 11 x 8 cm [4 ½ x 3 ¼ in.]

◁
PLATTENSPIELER [RECORD PLAYER], PS50, 1951
RFT; VEB Stern-Radio Staßfurt | Metall, Plastik, Gummi, Holz [Metal,
plastic, rubber, wood] | 16 x 35,5 x 36 cm [6 ½ x 14 x 14 ¼ in.]

▽◁
TRAGBARER PLATTENSPIELER [PORTABLE RECORD PLAYER],
1960er [1960s] | VEB SonniSpielwaren, Sonneberg | 30 x 16 x 35 cm
[11 ¾ x 6 x 13 ¾ in.]

▽
TRAGBARER PLATTENSPIELER [PORTABLE RECORD PLAYER],
Ziphona Lido, 1970er [1970s] | VEB Funkwerk Zittau | Metall, Plastik,
Gummi [Metal, plastic, rubber] | 15 x 43 x 29 cm [6 x 17 x 11 ½ in.]

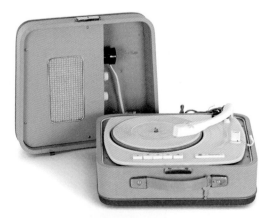

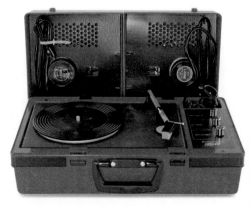

Ganz gleich wie hoch oder aufwendig die physischen Barrieren waren, die die DDR abschotteten, der Eiserne Vorhang blieb porös und für die populären Medien aus dem Westen durchlässig. Die DDR versuchte in unregelmäßigen Abständen, die Kurz- und Mittelwellensendungen z.B. von AFN oder Voice of America zu stören. Fernsehsignale stellten allerdings eine ganz andere technische Herausforderung dar, besonders für Zuschauer im Bereich von bis zu 150 km von der ostdeutschen Grenze entfernt oder in Ost-Berlin. Dabei wurden weniger die Nachrichten und Informationen als die Werbung und der demoralisierende materielle Neid, den der wohlhabende Westen heraufbeschwor, als Bedrohung empfunden. Der gesetzeswidrige Empfang des Westfernsehens erforderte eine Antenne entweder auf dem Dach, auf dem Balkon oder in der Wohnung. Das ließ sich relativ preiswert mit dem Gerät Zia bewerkstelligen, das der VEB Antennenwerke in Bad Blankenburg in Thüringen herstellte. Der Besitz war legal, um den Empfang heimischer Programme zu verbessern, aber jahrelang achteten die Stasi und ihre Informanten darauf, wer seine Antenne nach Westen ausgerichtet hatte.

No matter how high or how formidable the physical barriers that sealed in the GDR, the Iron Curtain remained porous and penetrable for popular media communication coming from the West. The GDR engaged in irregular jamming of the short wave and middle wave (AM) broadcasts of such sources as the Armed Forces Network or the Voice of America. Television signals presented a different sort of technical challenge, however, mainly for viewers within a hundred miles of the border or in East Berlin. Here the perceived threat was not so much news and information as it was commercial advertising and the demoralizing material envy generated by the prosperous West. Unlawful Western television reception required an antenna hookup either externally on a rooftop or balcony or within the home by means of a comparatively low-cost device like the Zia, manufactured by VEB Antennenwerke in Bad Blankenburg, Thüringen. Ownership was permitted in order to improve marginal reception of domestic fare, but for years the Stasi or its informants took note of whose antenna was tilted toward the West.

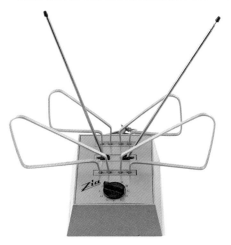

▽

FERNSEHER [TELEVISION], SQ-46D, 1972 | Sharp (Hayakawa Electric Co. Ltd.), Osaka, Japan, zum Export in die DDR [for export to East Germany] | Glas, Metall, Plastik [Glass, metal, plastic] | 21 x 34 x 29 cm [8 ¼ x 13 ½ x 11 ½ in.]

▽ ▽

TRAGBARER FERNSEHER [PORTABLE TV], Tele Star 4004, 1980er [1980s] | Television Mezon Works, Leningrad, UdSSR [USSR], zum Export in die DDR [for export to East Germany] | Metall, Plastik [Metal, plastic] | 16 x 17,5 x 24 cm [6 ½ x 7 x 9 ½ in.]

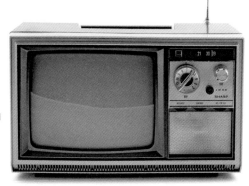

△

ANTENNE [ANTENNA], Zia, 1970er [1970s] | VEB Antennenwerke Bad Blankenburg | Metall, Plastik, Draht [Metal, plastic, wire] | 34 x 31 x 19 cm [13 ½ x 12 ¼ x 7 ½ in.]

▽

FERNSEHER [TELEVISION], Junost 406 W, 1980er [1980s] | Technointorg, Moskau [Moscow], UdSSR [USSR], zum Export in die DDR [for export to East Germany] | Glas, Metall, Plastik [Glass, metal, plastic] | 30 x 39 x 32 cm [12 x 15 ½ x 12 ¾ in.]

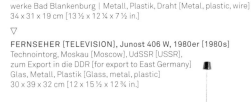

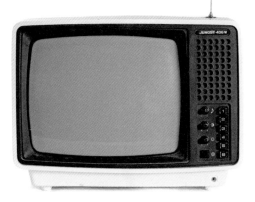

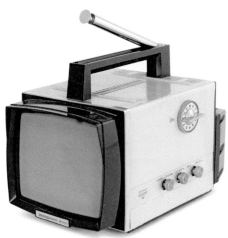

△
RECHNERBAUSATZ [MICROCOMPUTER],
Kit Z1013, 1980er [1980s] | VEB Kombinat
Robotron | Metall, Plastik [Metal, plastic]
12 x 42,5 x 30 cm [4 ¾ x 16 ¾ x 12 in.]

◁
BETRIEBSDATENTERMINAL [DATA
TERMINAL], Robotron K 8902, 1980er [1980s]
VEB Kombinat Robotron | Metall, Plastik
[Metal, plastic] | 20 x 48 x 26 cm [8 x 10 ¼ x 19 in.]

▽
COMPUTER, Robotron KC 87, 1980er [1980s] | VEB
Kombinat Robotron, Berlin | Metall, Plastik [Metal,
plastic] | 9,5 x 28,5 x 14,5 cm [3 ¾ x 11 ¼ x 5 ¾ in.]

▷ △
COMPUTER, Robotron KC 85/3, 1986 | VEB Mikro-
elektronik „Wilhelm Pieck" Mühlhausen | Metall,
Plastik [Metal, Plastic] | 77 x 38,5 x 27 cm
[30 ½ x 15 ¼ x 10 ¾ in.]

▷
COMPUTER, Robotron 1715, 1987–88 | VEB
Kombinat Robotron, Dresden | Glas, Metall, Plastik
[Glass, metal, plastic] | 31,5 x 38,5 x 33 cm
[12 ½ x 15 ¼ x 13 in.]

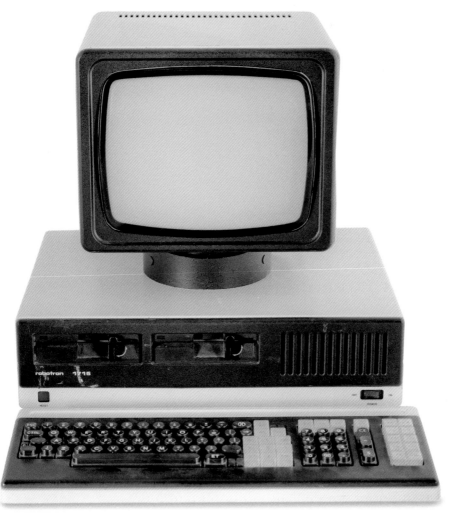

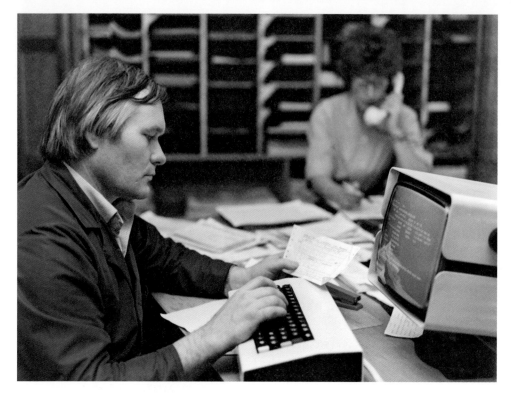

△
FOTO [PHOTO], 1980er [1980s] | Color-GroßfotolaborDewag,
Berlin | 21 x 25 cm [8¼ x 10 in.]

▽
BEDIENUNGSANLEITUNG [MANUAL, Personal
Computer 1715], 30. September [September 30], 1986
VEB Kombinat Robotron, Berlin | 20 x 14 cm [7 ¾ x 5 ½ in.]

▽ ▷
ZEITSCHRIFT [MAGAZINE, "Youth + Technique"],
Heft [Issue] | 10, 1987 Zentralrat der FDJ, Verlag Junge
Welt, Berlin | 24 x 16,5 cm [8 ½ x 6 ½ in.]

▶ ROBOTRON

Der VEB Kombinat Robotron mit Sitz in Dresden war mit bis zu 60.000 Angestellten einer der größten und erfolgreichsten Industriebetriebe der DDR und Hersteller einer breiten Auswahl von Computer- und Softwareprodukten für das Inland und für den Export in die Ostblockländer. Unter diesem *Kombinat* firmierten zahlreiche Büromaschinenhersteller, viele von ihnen mit Handelsnamen und Patenten aus der Vorkriegszeit, bevor sich Robotron auf eine noch breitere Palette von Spezialabteilungen verlegte und moderne Elektronikprodukte von Rechenmaschinen und Druckern bis zu Personalcomputern und Großrechnern nebst Software produzierte. Einzigartig und unvergessen ist das Modell Z1013, ein Personalcomputer als Bausatz für den Eigenzusammenbau. Der Betrieb unternahm heroische Anstrengungen, um technisch führend zu bleiben. Trotz ihrer privilegierten Stellung hatten Wissenschaftler und Ingenieure in der DDR mit allerlei Schwierigkeiten zu kämpfen: Technokraten, die Investitionen für unnötig hielten, einer stagnierenden Wirtschaft, niedrigen Löhnen, einem Mangel an Fachleuten und den Folgen des Ost-West-Wettbewerbs. Auf einem Gebiet der ständig fortschreitenden technischen Neuerungen führte die durch die Treuhand verordnete Abwicklung des Kombinats Robotron nach 1990 dazu, das der Name schnell von der Bildfläche verschwand.

VEB Kombinat Robotron, headquartered in Dresden, became one of the largest and most successful industries in East Germany, employing 60,000 people in its peak years, and offering a large catalog of computer and software products for domestic consumption and export to the Soviet Bloc. In the true sense of the word *Kombinat* (conglomerate), the Robotron concern in the GDR united a diversity of manufacturers of office machines, many with trademarks and patents dating from prewar Germany, before proliferating into an even wider variety of specialized divisions turning out modern electronics from calculators and printers to personal computers and mainframes, along with software. Unique and unforgotten is the model Z1013 personal computer in kit form for home assembly. The company made valiant efforts to stay in the technological lead. Despite the privileged position of scientists and engineers in East Germany, they were often confronted with technocrats who did not understand the need for investment, a stagnating economy, low wages, a shortage of specialists, and the consequences of the East-West competition. In a field of steadily advancing technology, the bank-ordered breakup of Robotron after 1990 led to the rapid disappearance of the brand name.

△
TASCHENKALENDER [POCKET CALENDAR, "Robotron Computer, Internationally Proven"], **1984** | VEB Kombinat Robotron, Dresden
8,5 x 6 cm [3 ½ x 2 ¼ in.]

▽
TASCHENKALENDER [POCKET CALENDARS, Robotron Printer, "They Fit Together"; Robotron Writing Technology, "Fast and Perfect"; Robotron Measuring Instruments, "Exceptionally Precise"], Alle [all] **1989** | VEB Kombinat Robotron, Dresden | 8,5 x 6 cm [3 ½ x 2 ¼ in.]

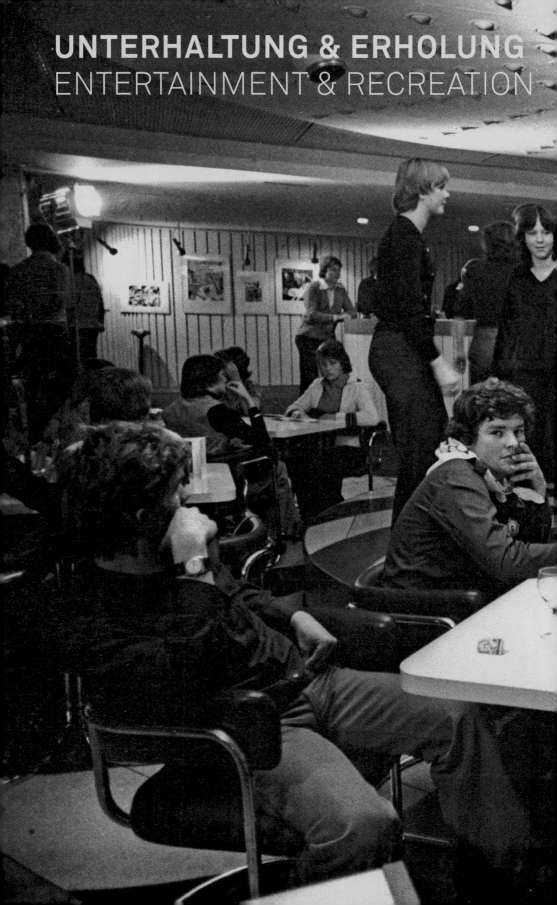

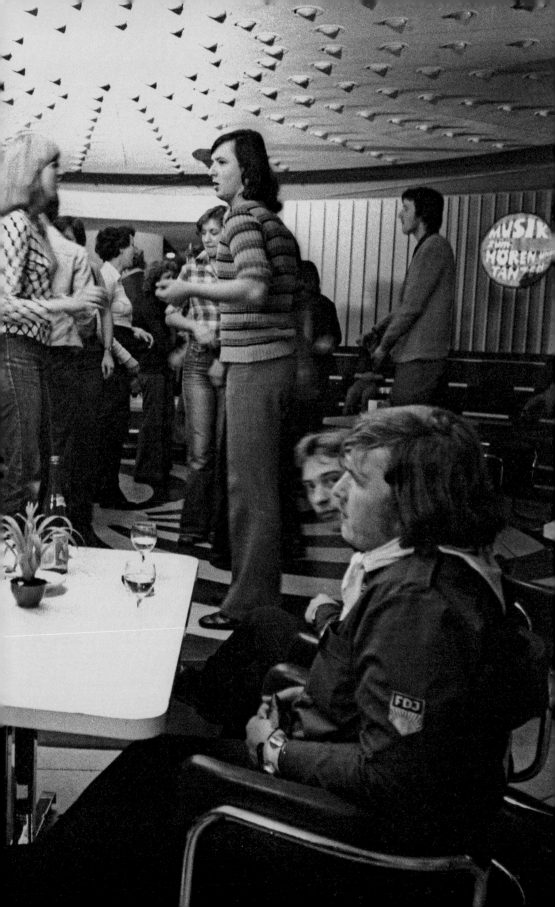

UNTERHALTUNG & ERHOLUNG / ENTERTAINMENT & RECREATION

Josie McLellan [Bristol University]

Sonnenschein, ein Picknick, ein hübsches Mädchen und ein Spielfilm. In vielerlei Hinsicht unterschieden sich die Freuden des Lebens im Sozialismus nicht allzu sehr von denen im kapitalistischen Westen. Um die Mühen des Arbeitstages oder des Klassenzimmers hinter sich zu lassen, suchten die DDR-Bürger Abwechslung durch Musik, Urlaubsreisen, Tanz und Sport. Freizeit und Spaß gaben den Menschen eine Identität jenseits der Welt der Arbeit. Ob linientreuer Funktionär der Freien Deutschen Jugend, leidenschaftlicher Musikfan, Filmjunkie, eingefleischter Camper oder erklärte Leseratte, mit Hobbys brachte man zum Ausdruck, wer man war und wer man sein wollte. Anhand von Dingen konnte man Erfolg demonstrieren und zur Schau stellen – nicht nur finanziell gesehen, sondern auch in Hinblick auf die Beziehungen und das soziale Kapital, durch die man an die seltenen Waren gekommen war.

Offiziell wurde die Freizeit meist in erhabeneren Worten beschrieben, als Möglichkeit, sich von der Arbeit zu erholen, um dann wieder mit neuer Energie und Schwung am Aufbau des Sozialismus zu arbeiten. Mit Sport konnte man den Körper ertüchtigen und den Kollektivgeist fördern, während man sich im Urlaub erholte, um dann wieder am Arbeitsplatz mit doppelter Kraft anzutreten. Der (selbst zuerkannte) Ruf als Leseland galt als Beweis für eine politisch engagierte Bevölkerung, die sich auch kulturell weiterbilden wollte. Aber überraschenderweise waren auch private und unpolitische Freuden von Staats wegen erlaubt. *Das Magazin* – einer der großen Erfolge auf dem DDR-Zeitschriftenmarkt – bot eine Kombination aus vergnüglichen Illustrationen, Aktfotografien, Reiseberichten, Kurzgeschichten und Mode und zeigte, wie das Leben im Osten sein könnte: kultiviert, entspannt und lebensfroh. Selbst die Kochkolumne trug den verträumten Titel „Liebe, Fantasie und Kochkunst". Hier wie auch in anderen Teilen der Sammlung des Museums wird Freude oft mit dem Fremden assoziiert, von fernen Ländern und „exotischen" Fotomodellen bis zum Rock 'n' Roll aus dem Westen. Über einige der problematischen Ideen zum Thema Rasse, Sex und Gender, die dem zugrunde lagen, sah der Staat mehr oder weniger hinweg: Die attraktiven jungen Mädchen in den DDR-Medien hatten kaum Ähnlichkeit mit dem Heer der berufstätigen Frauen – aber hier ging es eben nicht um Realismus, sondern um Eskapismus. *Das Magazin* blieb durchweg sehr beliebt, und die Nachfrage überstieg das Angebot bei Weitem – jedes Heft wurde im Schnitt von sechs Leuten gelesen.

Zeitschriften wie *Das Magazin* waren der bewusste Versuch, mit Westimporten mitzuhalten, und es finden sich hier mehr als genug Nachweise dafür, wie eng die kulturelle, soziale und politische Geschichte solcher Dinge mit dem Westen verbunden ist. Die Erotisierung der materiellen Kultur der DDR zum Beispiel – hier am deutlichsten in der Erotikasammlung des Museums – war eine direkte Antwort auf die „Sexwelle" der 1960er-Jahre in der Bundesrepublik. Während manche Dinge kapitalistischen Waren nacheiferten, behaupteten sich andere als Alternative, z. B. die Schallplatten von Dean Reed, dem „Sänger des anderen Amerika". Bei den DDR-Bürgern zu Hause traf beides auf echte Waren aus dem Westen, seien es geschmuggelte Schallplatten oder die Jeans, die ein lieber Onkel oder Tante geschickt hatte. In dieser und in manch anderer Hinsicht war der Eiserne Vorhang um einiges durchlässiger, als ihn seine Architekten geplant hatten.

Sunshine, a picnic, a pretty girl, and a movie. In many ways, the pleasures of life under socialism were not so different from those to be found in the capitalist West. Eager to leave the travails of the workday or the schoolroom behind, East Germans sought escape in music, holidays, dancing, and sport. Leisure and pleasure gave individuals identities beyond the world of work. Whether devoted Free German Youth functionary, passionate music fan, film junkie, inveterate camper, or avowed bookworm, hobbies were a way of asserting who you were and who you wanted to be. Objects also allowed people to demonstrate and display success—not only financial good fortune but also the connections and social capital which had brought scarce goods their way.

In official parlance, recreation was often framed in rather more worthy terms, as a chance to recover from work, and renew energy and enthusiasm for the construction of socialism. Sport was a way to strengthen the body and promote team spirit, while holidays should enable a redoubling of effort on one's return to work. The GDR's (self-awarded) reputation as a *Leseland* (land of reading) was seen as evidence of a politically engaged population keen on cultural self-improvement. But the state was also surprisingly quick to enable private and unpolitical pleasures. *Das Magazin*—one of the standout successes of East German publishing—combined escapist illustrations, nude photographs, travel writing, short stories, and fashion writing to create a vision of what life in the East might be like: cultured, leisurely, and fun. Even its food column was dreamily entitled "Love, Fantasy, and the Art of Cooking." Here, as elsewhere in the museum's collection, pleasure is often associated with otherness, from faraway lands and "exotic" models to Western rock 'n' roll. The state turned a pragmatically blind eye to some of the problematic assumptions about race, sex, and gender at work here: the attractive young girls prevalent in the East German media bore little resemblance to the ranks of working women in the GDR's workforce—yet their value lay not in realism but in escapism. *Das Magazin* remained hugely popular throughout its publication and demand outstripped supply—each printed magazine was read by an average of six people.

Publications such as *Das Magazin* were a deliberate attempt to compete with Western imports, and there is ample evidence here of the ways in which the cultural, social, and political history of these objects is inextricably connected with the West. The eroticization of East German material culture, for example—seen here most strikingly in the Museum's collection of erotica—was a direct response to the "sex wave" that hit West Germany in the 1960s. While some objects emulated capitalist goods, others professed to offer an alternative, such as records by Dean Reed, promoted as the "singer of the other America." In East German homes, of course, both sorts of objects rubbed shoulders with genuine Western goods, whether smuggled records or jeans sent by a kindly uncle or aunt. In this, as in so many other ways, the Iron Curtain proved far more porous than its architects intended.

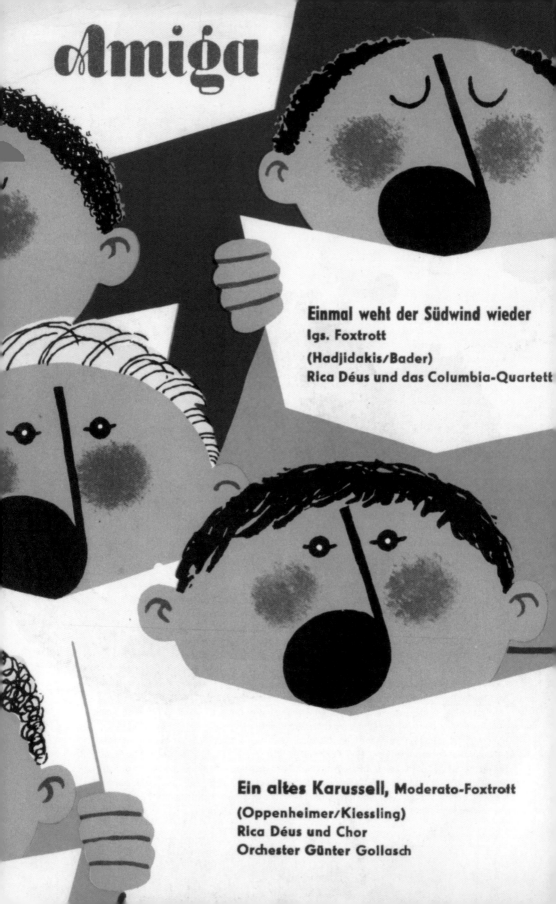

Amiga

Einmal weht der Südwind wieder
lgs. Foxtrott
(Hadjidakis/Bader)
Rica Déus und das Columbia-Quartett

Ein altes Karussell, Moderato-Foxtrott
(Oppenheimer/Kiessling)
Rica Déus und Chor
Orchester Günter Gollasch

SCHALL-PLATTEN

AMIGA RECORDS

Amiga war eine der langlebigsten Marken der DDR und stand für Rock- und Pop-Produktionen des VEB Deutsche Schallplatten. Neben Labels für andere Genres – Eterna für Klassik, Nova für moderne und zeitgenössische Komponisten und Litera für Hörspiele, Kindergeschichten und die musikalische Verarbeitungen von literarischen Werken – bot Amiga ein breites Spektrum von Musikern und Unterhaltungskünstlern, die dennoch von den Materialengpässen und den kulturellen Vorgaben der zentralen Verantwortlichen betroffen waren. Die Jugendkultur der 1960er-Jahre nahm Amiga nur sehr vorsichtig auf, da die SED-Parteiführung westliche Einflüsse anfangs bekämpfte. Die Musikproduzenten bemühten sich vor allem um die Entwicklung heimischer Talente, wie das Volkmar-Andrä-Archiv im Wendemuseum belegt. In späteren Jahren der Honeckerzeit wurden die Repertoireeinschränkungen langsam gelockert. Die Umstellung auf CDs machte Amiga allerdings nicht mehr mit, und mit dem Zusammenbruch der DDR-Wirtschaft gingen das Label und sein gesamter Katalog zuerst an die Bertelsmann Music Group und anschließend an den Unterhaltungsgiganten Sony über.

One of the most durable product names from East Germany, Amiga stood for the rock and pop music productions of the state-owned record company VEB Deutsche Schallplatten. Along with imprints for other genres—Eterna for classical music, Nova for modern and contemporary composers, Litera for spoken word, children's stories, and musical settings of literary works—Amiga represented a broad spectrum of musical artists and entertainers who were nevertheless subject to material restrictions and the cultural dictates of the central authorities. In approaching the youth culture of the 1960s, Amiga moved gingerly as the SED party leaders initially tried to combat Western influences. Producers such as Volkmar Andrä, whose archive resides at the Wende Museum, became proactive in developing domestic talent. In the later Honecker years, restrictions on the choice of repertory gradually relaxed. Amiga never made the conversion to compact discs, however, and with the collapse of the East German economy, its name and catalog transferred to the holdings of the Bertelsmann Music Group, and subsequently the entertainment giant Sony.

„Einmal weht der Südwind wieder"
["Someday the South Wind Will Blow
Again"]/„Ein altes Karussell" ["An Old
Carousel"], 1962 | Rica Déus und das
Columbia-Quartett, Orchester Günter
Gollasch; Amiga/VEB Deutsche Schall-
platten, Berlin | 7 in., 45 rpm

„Oh, Lago Maggiore" ["Oh, Lake
Maggiore"]/„Oh, mein Bräutigam"
["Oh, My Bridegroom"], 1962
Rica Déus und Chor, Orchester Jürgen
Hermann, Orchester Günter Gollasch;
Amiga/VEB Deutsche Schallplatten,
Berlin | 7 in., 45 rpm

„Irena"/„Siehst du das Glück"
["You See Happiness"], 1962 | Perikles
Fotopoulos, Columbia-Quartett,
Hemmann-Quintett, Orchester Günter
Gollasch; Amiga/VEB Deutsche Schall-
platten, Berlin | 7 in., 45 rpm

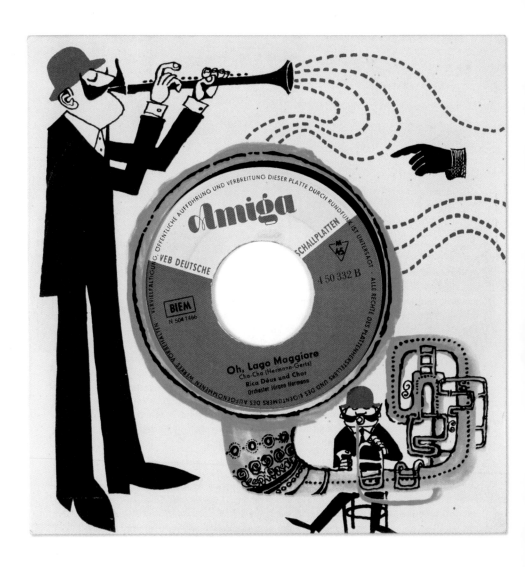

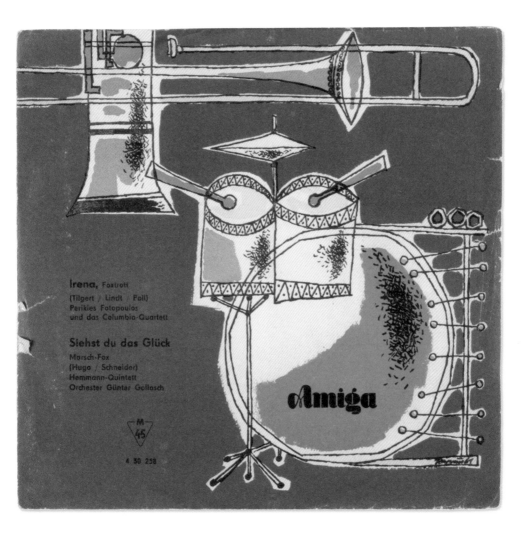

Irena, Foxtrott
(Tilgert / Lindt / Feil)
Perikles Fotopoulos
und das Columbia-Quartett.

Siehst du das Glück
Marsch-Fox
(Hugo / Schneider)
Hemmann-Quintett
Orchester Günter Gollasch

Amiga

M
45

4 30 258

▽

„Täglich ein paar nette Worte" [„Every Day a Few Kind Words"]/„Serenata", 1960er [1960s] | Hartmut Eichler, Karl Maßmann, Wolfgang Albrecht, Orchester Walter Eichenburg; Amiga/VEB Deutsche Schallplatten, Berlin | 7 in., 45 rpm

▽

„Zwei gute Freunde" [„Two Good Friends"]/„Ein schwarzer Schornsteinfeger" [„A Black Chimney Sweep"], 1960er [1960s] | Fred Frohberg u. d. Amigos, Gerd Natschinski m. s. Orchester, Helga Brauer und die Ping-Pongs, Orchester Gerhard Honig; Amiga/VEB Deutsche Schallplatten, Berlin | 7 in., 45 rpm

„The Continental"/„Taboo, Tango Daniela", 1960er
[1960s] | Svend Asmussen u. seine beschwingten
Zaubergeigen, Orchester Jürgen Hermann; Amiga/VEB
Deutsche Schallplatten, Berlin | 7 in., 45 rpm

▽ ▽

„Mit ‚He, he, he' ruft man keine Mädchen" [„'Hey,
Hey, Hey' Is No Way to Talk to a Girl"]/„Immer wieder
ruf' ich bei Dir an" [„Time and Again I Call You"],
1962 | Mary Halfkath und Chor, Orchester Günter
Oppenheimer; Amiga/VEB Deutsche Schallplatten,
Berlin | 7 in., 45 rpm

▽

„Sie ging vorbei" [„She Walked By"]/„Lass dich
doch bald wieder sehn" [„See You Soon"], 1958
Andreas Holm, Orchester Günther Kretschmer, Brigitte
Ahrens, Orchester Walter Eichenberg; Amiga/VEB
Deutsche Schallplatten, Berlin | 7 in., 45 rpm

▽ ▽

„La mer" [„The Sea"]/„Parlez-moi d'amour" [„Speak
to Me of Love"], 1960er [1960s] | Juliette Gréco,
Orchester François Rauber; Amiga/VEB Deutsche Schall-
platten, Berlin | 7 in., 45 rpm

„Der Vogelhändler" ["The Birdseller"], 1960er [1960s]
Carl Zeller, Franz Marszalek; Amiga/VEB Deutsche
Schallplatten, Berlin | 7 in., 45 rpm

▽▽

„Das Tagebuch vom schönen Max" ["The Diary of Beautiful
Max"]/„Da kam ein junger Mann" ["A Young Man Came
Along"], 1960er [1960s] | Helga Brauer und Chor, das
Columbia-Quartett, Orchester Walter Eichenberg; Amiga/VEB
Deutsche Schallplatten, Berlin | 7 in., 45 rpm

▽

„... denn wenn der Mond scheint" ["...Because When
the Moon Shines"]/„Tipsy", 1960er [1960s]
Robert Steffen, Orchester Walter Eichenberg/Orchester
Günter Gollasch; Amiga/VEB Deutsche Schallplatten,
Berlin | 7 in., 45 rpm

▽▽

„Der Bettelstudent" ["The Beggar Student"], 1958
Carl Millöcker, Franz Marszalek; Amiga/VEB Deutsche
Schallplatten, Berlin | 7 in., 45 rpm

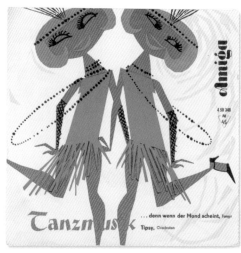

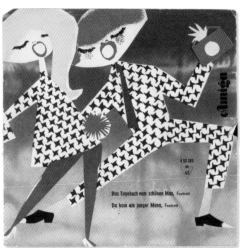

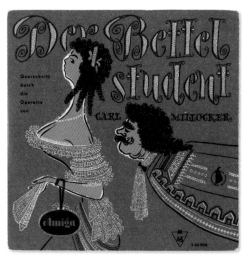

▽

„Sie" ["She"]/„Wenn es Abend wird" ["When Evening Comes"],
1960er [1960s] | Gerhard Wendland und die Moonlights,
Peter Wieland mit Begleitorchester; Amiga/VEB Deutsche
Schallplatten, Berlin | 7 in., 45 rpm

▽▽

„Die klingende Monatsschau" ["The Sounds of the Month"],
Februar [February] 1961 | Verschiedene [Various]; Amiga/VEB
Deutsche Schallplatten, Berlin | 7 in., 45 rpm

▽

„Du gehörst schon einem andern" ["You Already Belong To
Another"]/„Ja, das Mädchen, das ich meine" ["Yes, The Girl
I'm Talking About"], 1959 | Hartmut Eichler mit Chor, Hartmut
Eichler und das Hemmann-Quintett, Gerd Natschinski mit
seinem Orchester; Amiga/VEB Deutsche Schallplatten, Berlin
7 in., 45 rpm

▽▽

„Die klingende Monatsschau" ["The Sounds of the Month"],
Mai [May] 1961 | Verschiedene [Various]; Amiga/VEB Deutsche
Schallplatten, Berlin | 7 in., 45 rpm

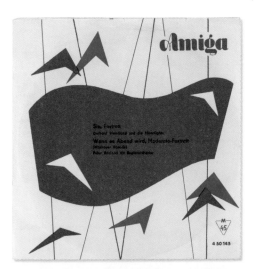

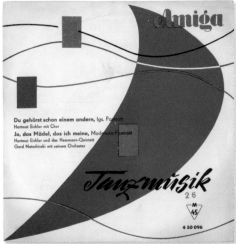

„Basin Street Blues"/„When The Saints Go Marchin' In"/
„Blues On Amiga"/„On Chano's Track", 1960
Toby Fichelscher mit seiner Combo und Rhythmusgruppe,
Ludek Hulan, Gustav Brom's Dixielandband; Amiga/VEB
Deutsche Schallplatten, Berlin | 7 in., 45 rpm

▽ ▽

„Siebzehn Jahr, blondes Haar" ["Seventeen Years Old,
Blonde Hair"]/„Sochi", 1960er [1960s]
Udo Jürgens mit Begleitorchester, Orchester Schwarz-Weiß;
Amiga/VEB Deutsche Schallplatten, Berlin | 7 in., 45 rpm

▽

„Magare"/„Bellisima", 1960er [1960s] | Günter Geißler,
Orchester Jürgen Hermann, Hemmann-Quintett, Orchester
Günter Gollasch; Amiga/VEB Deutsche Schallplatten,
Berlin | 7 in., 45 rpm

▽ ▽

„Immer, wenn ich dich seh'" ["Always When I See You"]/
„Träum' nicht von einem Prinzen" ["Don't Dream of a Prince"]
1960 | Irmgard Hase und Chor mit Begleitorchester; Amiga/
VEB Deutsche Schallplatten, Berlin | 7 in., 45 rpm

▽

„Big Beat II", 1965 | Verschiedene [Various]; Amiga/VEB
Deutsche Schallplatten, Berlin | 12 in., 33 ⅓ rpm

▽ ▽

„In meinen Gedanken" ["In My Thoughts"]/
„Brockenhexe" ["Witch of the Brocken"] 1966
Theo-Schumann-Combo; Amiga/VEB Deutsche
Schallplatten, Berlin | 7 in., 45 rpm

▽

„Der Platz neben mir" ["The Place Next to Me"]/
„Hallo, Hully-Gully" ["Hello, Hully-Gully"], 1963
Hartmut Eichler; Amiga/VEB Deutsche Schallplatten,
Berlin | 7 in., 45 rpm

▽ ▽

„Der Schuster macht schöne Schuhe" ["The Shoemaker
Makes Pretty Shoes"]/„Gestern und Heute" ["Yesterday and
Today"], 1965 | Tina Brix, Günter Gollasch, Solo-Klarinette
mit Begleitorchester; Amiga/VEB Deutsche Schallplatten,
Berlin | 7 in., 45 rpm

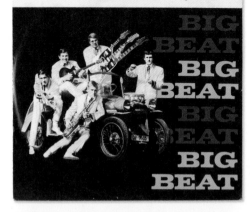

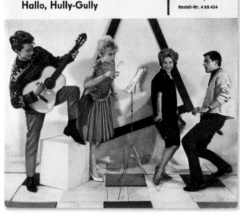

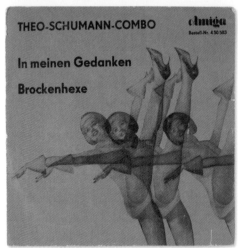

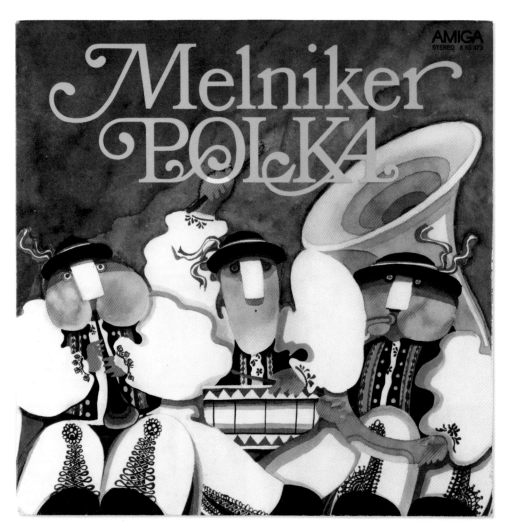

„Melniker Polka" ["Melnik
Polka"], 1976 | Verschie-
dene [Various]; Amiga/VEB
Deutsche Schallplatten,
Berlin | 12 in., 33⅓ rpm

„Der Zahn unserer Zeit" ["The Ravages of Time"]/„Der
Bouzouki klang durch die Sommernacht" ["The Bouzouki
Sounded Through the Summer Night"], 1973
Chris Doerk, Gerd Michaelis-Chor, Orchester Joachim Gocht;
Amiga/VEB Deutsche Schallplatten, Berlin | 7 in., 45 rpm

„Mama Loo"/„Du bist da" ["You Are
There"], 1973 | Horst Krüger Septett,
Chris Doerk, Orchester Martin Möhle;
Amiga/VEB Deutsche Schallplatten,
Berlin | 7 in., 45 rpm

▽

„The Very Best of The Beach Boys", 1985 | The Beach Boys;
Amiga/VEB Deutsche Schallplatten, Berlin | 12 in., 33 ⅓ rpm

▽ ▽

„Dean Reed", 1970er [1970s]
Dean Reed; Amiga/VEB Deutsche Schallplatten, Berlin
12 in., 33 ⅓ rpm

▽

„Hello Again International Hits", 1985
Verschiedene [Various]; Amiga/VEB Deutsche Schallplatten,
Berlin | 12 in., 33 ⅓ rpm

▽ ▽

„Country", 1982 | Dean Reed; Amiga/VEB Deutsche
Schallplatten, Berlin | 12 in., 33 ⅓ rpm

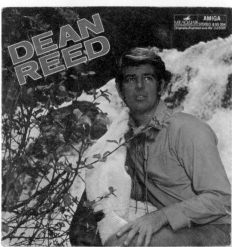
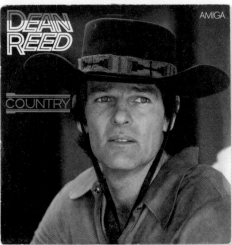

▶ DEAN REED

Dean Reed (1938–1986) war ein US-amerikanischer Sänger und vehementer Befürworter des Sozialismus als Weg zum Frieden. Reed wurde außerhalb der USA sehr erfolgreich und tourte in der ganzen Welt. 1973 ließ sich Reed in der DDR nieder, wo er mit seinem Gesang im Cowboystil und dem Aussehen eines Filmstars große Popularität genoss. Seine Karriere geriet jedoch in den 1980er-Jahren ins Stocken. Nach einem vergeblichen Versuch, in die USA zurückzukehren, in denen er nicht mehr zu Hause war, starb Reed unter ungeklärten Umständen an einem See in der Nähe von Berlin.

Dean Reed (1938–1986) was an American singer and actor who strongly supported socialism as a vehicle for peace. Dean toured throughout the world, with appearances in the Soviet Union and South America, and lived for a time in Argentina. In 1973 Reed settled in East Germany, where he found widespread popularity with his cowboy singing style and movie-star good looks. His career faltered in the 1980s, however, and after an abortive attempt to return to a United States with which he had fallen out of sync, Reed died under unexplained circumstances at a lake near Berlin.

► ROCK 'N' ROLL
AUS DEM WESTEN
[FROM THE WEST]

So gern die DDR-Führung den
Siegeszug der Rockmusik
an der Mauer aufgehalten
hätte, es war unmöglich. Zwar
beklagte Staatschef Walter
Ulbricht den Trend öffentlich
mit einer Anspielung auf das
„Yeah! Yeah! Yeah!" der Beatles
(„die Monotonie des Je-Je-Je"),
doch West-Berliner Radiosen-
der wie Rias und SFB erreich-
ten die Jugendlichen im Osten
regelmäßig schon am Nach-
mittag, und Radio Luxemburg
drang am Abend durch den
Äther. Als die DDR-Regierung
allmählich die Einschrän-
kungen gegen Popmusik aus
dem Westen lockerte, brachte
Amiga Langspielschallplatten
mit britischer und amerika-
nischer Popmusik heraus, für
den DDR-Markt oft in anderen
Kompilationen und mit neuen
Schallplattenhüllen. In den
1980er-Jahren war Musik aus
dem Westen weit verbreitet,
wobei Sänger und Bands favo-
risiert wurden, die als sym-
pathisierend oder zumindest
nicht gegen den Sozialismus
eingestellt galten.

Much as the communist
leadership might have wished
to halt the advance of rock
music at the Iron Curtain, this
proved impossible. Although
head of state Walter Ulbricht
publicly deplored the trend
with a mocking imitation of the
Beatles' "Yeah! Yeah! Yeah!,"
West Berlin radio stations RIAS
(Radio in the American Sector)
and SFB (Radio Free Berlin)
regularly reached after-school
listeners in the East, and Radio
Luxemburg pervaded the
evening airwaves. As the East
German government began to
liberalize its restrictions on
popular music from the West,
Amiga issued long-play al-
bums of British and American
pop music, often in compi-
lations or with new jacket
designs for the GDR market.
During the 1980s, Western
music was widely distributed,
though preference was given
to singers and bands that were
perceived as being sympathet-
ic or at least not antagonistic
to socialism.

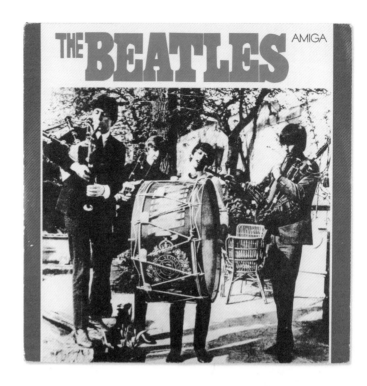

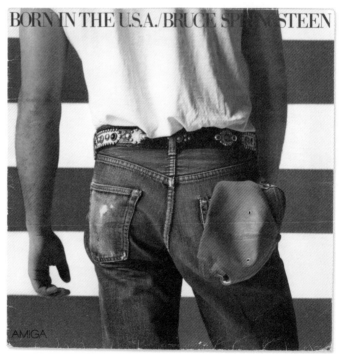

△ △
„The Beatles", 1983 | The Beatles; Amiga/VEB Deutsche
Schallplatten, Berlin | 12 in., 33 ⅓ rpm

△
„Born in the U.S.A.", 1986 | Bruce Springsteen; Amiga/VEB
Deutsche Schallplatten, Berlin | 12 in., 33 ⅓ rpm

► STERN-COMBO MEISSEN

Die einheimische Pop-/Rockmusik in der DDR entwickelte sich zunächst nur langsam, weil sie meistens zu stark vom Westen beeinflusst war. Der Stern-Combo Meißen gelang als einer der ersten der Durchbruch. Die Liedtexte auf ihrer LP *Weißes Gold* erzählen die Geschichte der berühmten Porzellanmanufaktur ihrer Heimatstadt Meißen. Obwohl das Album in einem sozialistischen Land produziert wurde, kam es zwischen dem Textdichter und den Bandmitgliedern zum Urheberrechtsstreit.

Homegrown pop/rock music in East Germany got off to a slow start because it tended to show too much influence from the West. One of the first successful breakout groups was Stern-Combo Meissen, with their LP *Weisses Gold* (White Gold). The songs' lyrics told the history of the famous porcelain factory in the group's hometown of Meissen. Oddly enough given that it was produced in a communist country, *Weisses Gold* became the subject of a dispute about intellectual property rights between the songwriter and the members of the band.

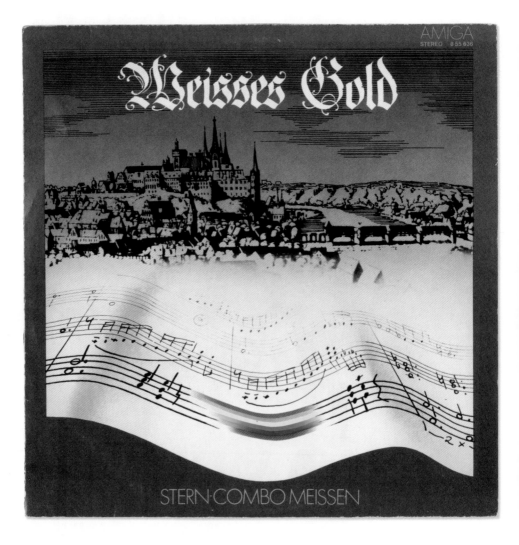

„Weißes Gold" ["White Gold"], 1978 | Stern-Combo Meißen; Amiga/VEB Deutsche Schallplatten, Berlin | 12 in., 33 ⅓ rpm

▽
„Der Alte" ["The Old Man"]/„Jenny", 1977 | Stern-Combo Meißen;
Amiga/VEB Deutsche Schallplatten, Berlin | 7 in., 45 rpm

▽
„Stern-Combo Meißen", 1977 | Stern-Combo Meißen; Amiga/
VEB Deutsche Schallplatten, Berlin | 12 in., 33⅓ rpm

▽ ▽
„Der weite Weg" ["The Long Road"], 1979 | Stern-Combo Meißen;
Amiga/VEB Deutsche Schallplatten, Berlin | 12 in., 33⅓ rpm

▽ ▽
„Taufrisch" ["Fresh as Morning Dew"], 1985 | Stern Meißen;
Amiga/VEB Deutsche Schallplatten, Berlin | 12 in., 33⅓ rpm

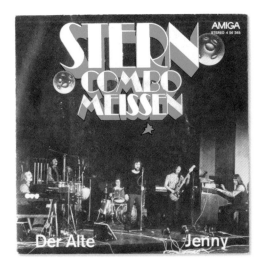

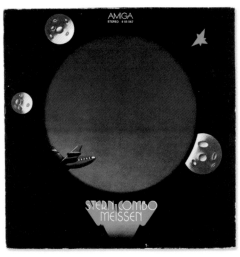

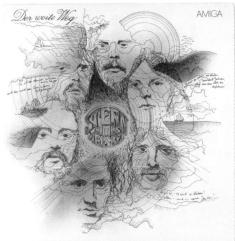

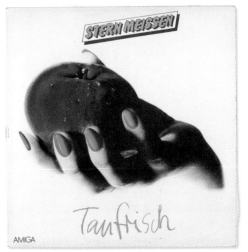

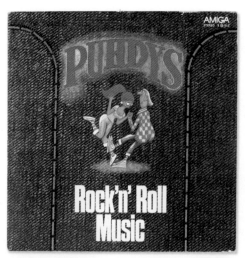

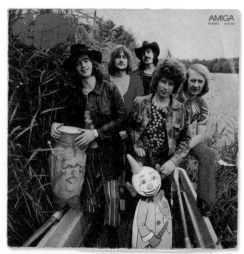

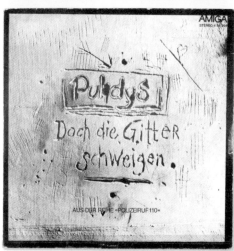

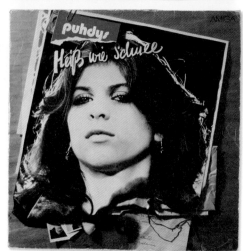

▽
„Far From Home", 1981 | Die Puhdys; Amiga/VEB
Deutsche Schallplatten, Berlin | 12 in., 33 ⅓ rpm

▽
„Puhdys-Live", 1981 | Die Puhdys; Amiga/VEB Deutsche
Schallplatten, Berlin | 12 in., 33 ⅓ rpm

▽ ▽
„Computer Karriere" ["Computer Career"], 1982 | Die Puhdys;
Amiga/VEB Deutsche Schallplatten, Berlin | 12 in., 33 ⅓ rpm

▽ ▽
„Das Buch" ["The Book"], 1984 | Die Puhdys; Amiga/VEB
Deutsche Schallplatten, Berlin | 12 in., 33 ⅓ rpm

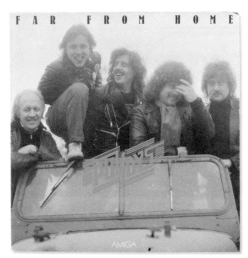

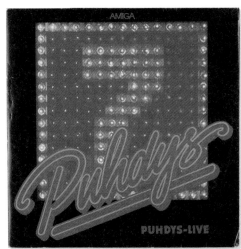

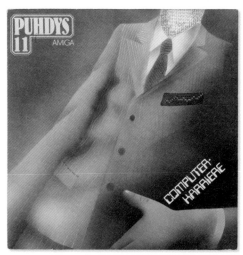

„Auf den Meeren" ["On the Seas"]/„Wenn das Schweigen bricht"
["When the Silence Breaks"], 1978 | Karat; Amiga/VEB Deutsche
Schallplatten, Berlin | 7 in., 45 rpm

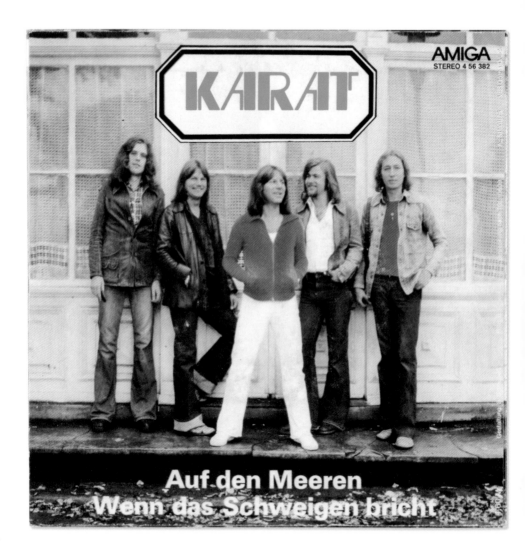

▽
„Karat", 1978 | Karat; Amiga/VEB Deutsche Schall-
platten, Berlin | 12 in., 33⅓ rpm

▽ ▽
„Über sieben Brücken" ["Over Seven Bridges"], 1979 | Karat;
Amiga/VEB Deutsche Schallplatten, Berlin | 12 in., 33⅓ rpm

▽
„Schwanenkönig" ["Swan King"], 1980 | Karat; Amiga/VEB
Deutsche Schallplatten, Berlin | 12 in., 33⅓ rpm

▽ ▽
„Die sieben Wunder der Welt" ["The Seven Wonders of the
World"], 1983 | Karat; Amiga/VEB Deutsche Schallplatten,
Berlin | 12 in., 33⅓ rpm

▽
„Verse auf sex Beinen" ["Verses for Sex Legs"]/„Lieder auf
die Vermieterinnen von möblierten Zimmern" ["Song for
Landladies of Furnished Rooms"], 1975 | Kurt Demmler;
Amiga/VEB Deutsche Schallplatten, Berlin | 7 in., 45 rpm

▽ ▽
„Picknick-Party" ["Picnic Party"], 1975 | Jo Kurzweg; Amiga/
VEB Deutsche Schallplatten, Berlin | 12 in., 33 ⅓ rpm

▽
„Muck", 1977 | Muck; Amiga/VEB Deutsche Schall-
platten, Berlin | 12 in., 33 ⅓ rpm

▽ ▽
„Der Oktober-Klub singt" ["The October-Klub Sings"],
1967 | Oktober-Klub; Amiga/VEB Deutsche Schallplatten,
Berlin | 12 in., 33 ⅓ rpm

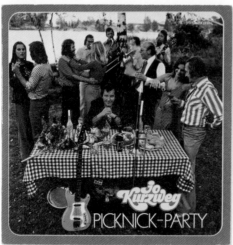

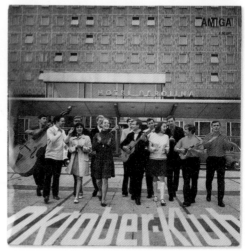

„Der King vom Prenzlauer Berg" ["The King of Prenzlauer Berg"]/„Traudl", 1977 | City; Amiga/VEB Deutsche Schallplatten, Berlin | 7 in., 45 rpm

▽ ▽

„Wovon ich träume" ["What I Dream Of"], 1981 | Frank Schöbel; Amiga/VEB Deutsche Schallplatten, Berlin | 12 in., 33 ⅓ rpm

▽

„Dreamer", 1980 | City; Amiga/VEB Deutsche Schallplatten, Berlin | 12 in., 33 ⅓ rpm

▽ ▽

„Frank Schöbel", 1973 | Frank Schöbel; Amiga/VEB Deutsche Schallplatten, Berlin | 12 in., 33 ⅓ rpm

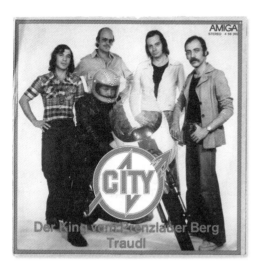
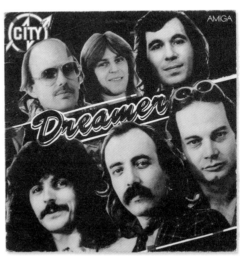

▽
„Bataillon d'Amour", 1986 | Silly; Amiga/VEB Deutsche
Schallplatten, Berlin | 12 in., 33 ⅓ rpm

▽ ▽
„Veronika Fischer & Band", 1977 | Veronika Fischer & Band;
Amiga/VEB Deutsche Schallplatten, Berlin | 12 in., 33 ⅓ rpm

▽
„Traumzeit" ["Dream Time"], 1984 | Petra Zieger & Smoking's;
Amiga/VEB Deutsche Schallplatten, Berlin | 12 in., 33 ⅓ rpm

▽ ▽
„Kati Kovács", 1974 | Kati Kovács; Amiga/VEB Deutsche
Schallplatten, Berlin | 12 in., 33 ⅓ rpm

VONDERWERTH

△
„Das geheime Leben – Electronics"
["The Secret Life—Electronics"], 1982
Reinhard Lakomy; Amiga/VEB Deutsche
Schallplatten, Berlin | 12 in., 33 ⅓ rpm

▽
„Meeresfahrt" ["Sea Voyage"],
1979 | Lift; Amiga/
VEB Deutsche Schallplatten,
Berlin | 12 in., 33 ⅓ rpm

▽
„Ebbe + Flut" ["Ebb + Flood"],
1984 | Wolfgang Ziegler und Wir; Amiga/
VEB Deutsche Schallplatten, Berlin
12 in., 33 ⅓ rpm

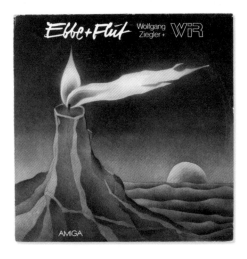

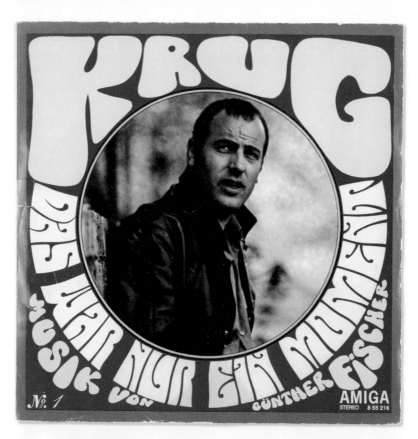

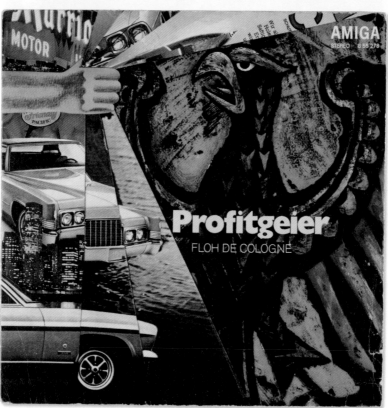

◁

„Das war nur ein Moment" ["That Was Only a Moment"] (No. 1), 1971 | Manfred Krug, Günther Fischer; Amiga/VEB Deutsche Schallplatten, Berlin | 12 in., 33 ⅓ rpm

◁ ▽

„Profitgeier" ["Profit Vulture"], 1972 Floh de Cologne; Amiga/VEB Deutsche Schallplatten, Berlin | 12 in., 33 ⅓ rpm

▽ ◁

„Wir reiten mit dem Sturm" ["We Ride with the Storm"], 1983 | Prinzip; Amiga/VEB Deutsche Schallplatten, Berlin 12 in., 33 ⅓ rpm

▽ ▷

„Der Steher" ["The Pacesetter"], 1980 | Prinzip; Amiga/VEB Deutsche Schallplatten, Berlin | 12 in., 33 ⅓ rpm

▽ ▽ & ▽ ▽ ▷

„Rocker von der Küste" ["Rockers from the Coast"] (Vorder- und Rückseite [front and back cover]), 1985 Berluc; Amiga/VEB Deutsche Schallplatten, Berlin | 12 in., 33 ⅓ rpm

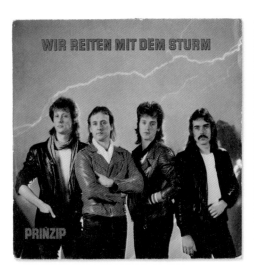
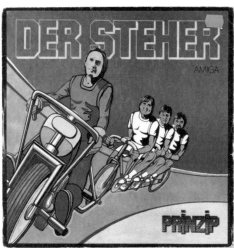
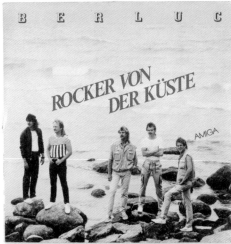

„Atemlos – Disco Nonstop" ["Breathless—Disco Nonstop"],
1984 | Verschiedene [Various]; Amiga/VEB Deutsche Schallplatten, Berlin | 12 in., 33⅓ rpm

▽ ▽

„Geh durch die Stadt" ["Go Through the City"], 1972
Horst Krüger Septett; Amiga/VEB Deutsche Schallplatten,
Berlin | 12 in., 33⅓ rpm

▽

„Felicita – Pop International", **1984** | Verschiedene [Various];
Amiga/VEB Deutsche Schallplatten, Berlin | 12 in., 33⅓ rpm

▽ ▽

„Renft", **1974** | Klaus Renft Combo; Amiga/VEB Deutsche
Schallplatten, Berlin | 12 in., 33⅓ rpm

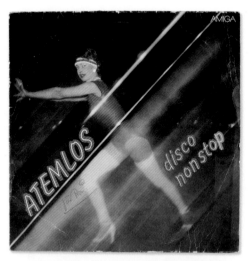

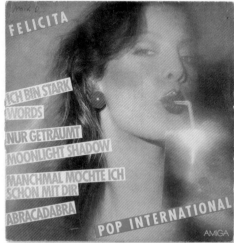

„Schlager 1971" ["Hit Songs of 1971"] | Verschiedene [Various];
Amiga/VEB Deutsche Schallplatten, Berlin | 12 in., 33 ⅓ rpm

„Cu-cu-ru-cu-cu"/„Wir laufen, die Nacht ist klar" ["We Walk,
The Night Is Clear"], 1971 | Monika Hauff & Klaus-Dieter
Henkler; Amiga/VEB Deutsche Schallplatten, Berlin | 7 in., 45 rpm

„Star Parade '74" | Verschiedene [Various];
Amiga/VEB Deutsche Schallplatten, Berlin | 12 in., 33 ⅓ rpm

„Sie ist immer noch allein" ["She Is Still Alone"]/„Gib dich
nie auf" ["Never Give Yourself Up"], 1977 | Kreis; Amiga/VEB
Deutsche Schallplatten, Berlin | 7 in., 45 rpm

▽
„Amiga Express 1967" | Verschiedene [Various]; Amiga/
VEB Deutsche Schallplatten, Berlin | 12 in., 33 ⅓ rpm

▽
„Amiga Express 1968" | Verschiedene [Various]; Amiga/
VEB Deutsche Schallplatten, Berlin | 12 in., 33 ⅓ rpm

▽ ▽
„Amiga Express '74" | Verschiedene [Various]; Amiga/
VEB Deutsche Schallplatten, Berlin | 12 in., 33 ⅓ rpm

▽ ▽
„Amiga Express '75" | Verschiedene [Various]; Amiga/
VEB Deutsche Schallplatten, Berlin | 12 in., 33 ⅓ rpm

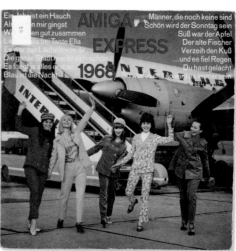

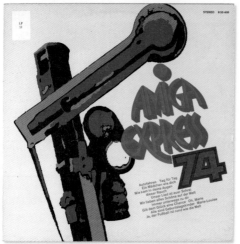

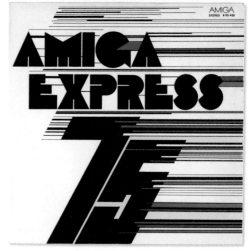

▽

„Rythmus '71" ["Rhythm '71"] | Verschiedene [Various];
Amiga/VEB Deutsche Schallplatten, Berlin | 12 in., 33 ⅓ rpm

▽ ▽

„Rythmus '74" ["Rhythm '74"] | Verschiedene [Various];
Amiga/VEB Deutsche Schallplatten, Berlin | 12 in., 33 ⅓ rpm

▽

„Rythmus '73" [" [Rhythm '73"] | Verschiedene [Various];
Amiga/VEB Deutsche Schallplatten, Berlin | 12 in., 33 ⅓ rpm

▽ ▽

„Rythmus '77" ["Rhythms '77"] | Verschiedene [Various];
Amiga/VEB Deutsche Schallplatten, Berlin | 12 in., 33 ⅓ rpm

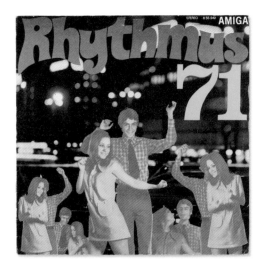

▽

„Weltstars singen Weihnachtslieder" ["World-Famous
Stars Sing Christmas Songs"], 1982 | Verschiedene [Various];
Eterna/VEB Deutsche Schallplatten, Berlin | 12 in., 33 ⅓ rpm

▽

„Volkstümliche Weihnachtsmusik" ["Popular Christmas
Music"], 1968 | Verschiedene [Various]; Eterna/VEB Deutsche
Schallplatten, Berlin | 12 in., 33 ⅓ rpm

▽ ▽

„Bald nun ist Weihnachtszeit" ["Christmastime Will Soon
Be Here"], 1970 | Verschiedene [Various]; Eterna/VEB Deutsche
Schallplatten, Berlin | 12 in., 33 ⅓ rpm

▽ ▽

„Weihnachtssingen der Thomaner" ["Christmas Concert
of the St. Thomas Boys Choir"], 1981 | Verschiedene [Various];
Eterna/VEB Deutsche Schallplatten, Berlin | 12 in., 33 ⅓ rpm

▷
„Erzgebirgs-Weihnacht"
["Christmas in the Ore
Mountains"], 1974
Verschiedene [Various];
Eterna/VEB Deutsche
Schallplatten,
Berlin | 12 in., 33⅓ rpm

▽
„Weihnachtslieder"
["Christmas Songs"],
1964 | Verschiedene
[Various]; Eterna/VEB
Deutsche Schallplatten,
Berlin | 12 in., 33⅓ rpm

△

„Das Katzenhaus"
[„The Cat's House"], 1977
Samuil Marschak, Joachim
Thurm; Litera/VEB Deut-
sche Schallplatten, Berlin
12 in., 33⅓ rpm

◁

„Peter und der Wolf/Or-
chesterführer für junge
Leute" [„Peter and the
Wolf/The Young Person's
Guide to the Orchestra"],
1973 | Sergei Prokofiev,
Benjamin Britten; Eterna/
VEB Deutsche Schallplat-
ten, Berlin | 12 in., 33⅓ rpm

„Besuch im Zoo" ["Visit
to the Zoo"], 1975
Hans Sandig; Nova/VEB
Deutsche Schallplatten,
Berlin | 12 in., 33⅓ rpm

„Pinocchios Aben-
teuer" ["Pinocchio's
Adventure"], 1974 | Kurt
Schwaen; Nova/VEB
Deutsche Schallplatten,
Berlin | 12 in., 33⅓ rpm

▽
„Hänsel und Gretel" ["Hansel and Gretel"], 1977
Verschiedene [Various]; Litera/VEB Deutsche Schallplatten,
Berlin | 7 in., 45 rpm

▽ ▽
„Des Kaisers neue Kleider" ["The Emperor's New Clothes"]/
„Das Mädchen mit den Schwefelhölzern" ["The Little Match
Girl"], 1960 | Verschiedene [Various]; Eterna/VEB Deutsche
Schallplatten, Berlin | 7 in., 45 rpm

▽
„Tischlein deck dich – Märchen der Brüder Grimm"
["The Wishing Table—Grimms' Fairy Tales"], 1974
Verschiedene [Various]; Litera/VEB Deutsche Schallplatten,
Berlin | 12 in., 33⅓ rpm

▽ ▽
„Der gestiefelte Kater – Märchen der Brüder Grimm"
["Puss in Boots—Grimms' Fairy Tales"], 1975 | Verschiedene
[Various]; Litera/VEB Deutsche Schallplatten, Berlin
12 in., 33⅓ rpm

▽
„Märchen der Brüder Grimm" ["Grimms' Fairy Tales"],
1977 | Verschiedene [Various]; Litera/VEB
Deutsche Schallplatten, Berlin | 12 in., 33 ⅓ rpm

▽ ▽
„Märchenland, Wunderland" ["Fairyland, Wonderland"],
1970 | Verschiedene [Various]; Litera/VEB
Deutsche Schallplatten, Berlin | 12 in., 33 ⅓ rpm

▽
„Das tapfere Schneiderlein" ["The Brave Little Tailor"]
1975 | Verschiedene [Various]; Litera/VEB
Deutsche Schallplatten, Berlin | 7 in., 45 rpm

▽ ▽
„Master Ali, oder die Gewalt der Töne" ["Master Ali,
Or the Power of Sound"]/„Chodscha Faulpelz"
["Lazybones Chodscha"], 1975 | Verschiedene [Various];
Litera/VEB Deutsche Schallplatten, Berlin | 7 in., 45 rpm

DARSTELLENDE KÜNSTE

PERFORMING ARTS

Mit Städten wie Dresden, Leipzig und Weimar hatte die kleinere, östliche Hälfte des geteilten Deutschlands beim Aufbau des kulturellen Lebens nach 1945 die besseren Karten und reagierte besser auf das Bedürfnis der unter den Nationalsozialisten exilierten Schriftsteller, Komponisten und Akademiker, auf deutschen Boden zurückzukehren, und sei es unter sozialistischer Führung. Theater, Filme und das Konzertleben profitierten von der Rückkehr der Exilanten, von großzügigen Subventionen und von der Wertschätzung des Publikums. Einer der prominentesten Rückkehrer war Bertolt Brecht (1898–1956), der Dichter und Dramatiker aus dem Berlin der Vorkriegszeit, den es im Zweiten Weltkrieg von Frankreich nach Dänemark und über Russland nach Südkalifornien verschlagen hatte. In Ost-Berlin gab man Brecht freie Hand und angemessene Ressourcen, und er erfüllte sich seinen Traum von einem eigenen Theater, dem Berliner Ensemble. Mit einer loyalen und motivierten Gruppe von Schauspielern und Bühnenpersonal machte er sich in seinen verbleibenden Jahren daran, die besten seiner früheren Stücke zu inszenieren, und schrieb damit Theatergeschichte. Zugleich kam in der DDR auch leichte Unterhaltung auf die Bühne, beispielsweise Zirkus- und Varietévorführungen, die an Berlins Ruf aus den Goldenen Zwanzigern anknüpften.

With cities like Dresden, Leipzig, and Weimar under the GDR flag, the smaller, eastern half of divided Germany held the stronger hand when it came to rebuilding German cultural life after 1945 and responding to the urge of writers, composers, and academics exiled by the Nazis to return to German soil, even if under communist leadership. Theater, films, and concert life all benefited from the repatriation program, from generous subsidies, and from the existence of an appreciative public. Most prominent among the returnees was Bertolt Brecht (1898–1956), a poet and playwright from prewar Berlin whose odyssey during World War II had taken him from France to Denmark and across Russia to Southern California. In East Berlin, Brecht was given a free hand and adequate resources. He was able to fulfill his ambition to direct his own theater, the Berliner Ensemble. With a loyal and admiring band of actors and stage personnel, he set out in his remaining years to stage the best of his earlier plays, forever influencing theater history in the process. Simultaneously, East German stage shows included more lowbrow fare, including circuses and cabaret performances that recalled Berlin's prominence as the entertainment heart of the earlier Weimar era.

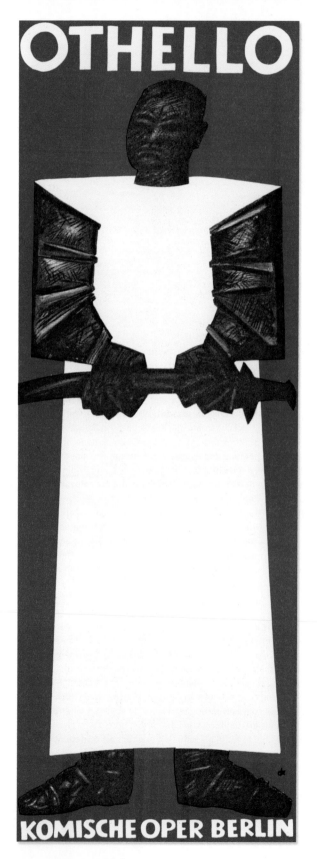

◁◁

PROGRAMMHEFT [PROGRAM,
"Emporium of Good Humor"],
Friedrichstadt-Palast, November
1960 | Friedrichstadt-Palast, Berlin
20 x 14 cm [8 x 5 ½ in.]

◁ & ▽

PLAKAT [POSTER, "Othello," "The
Imaginary Invalid," "The Love for Three
Oranges"], 1960er [1960s] | Dietrich
Kaufmann (Design), Komische Oper Berlin
verschiedene Maße [Various]

SPIELPLÄNE [THEATER
PROGRAM], Berliner Ensemble
am [at] Bertolt-Brecht-Platz,
1972–73 | Berliner Ensemble
22 x 15,5 cm [8 ½ x 6 in.]

▷

PLAKAT [POSTER], Jakob Lenz,
["The Tutor"], 1977 | H. F. Jütte (VOB);
Berliner Ensemble | 81,5 x 57,5 cm
[32 x 22 ¾ in.]

▽

PLAKAT [POSTER], Bertolt Brecht,
["Man Is Man"], 1981 | Berliner
Ensemble | 57,5 x 81 cm [22 ¾ x 32 in.]

▶ PORGY UND BESS [PORGY AND BESS]

Porgy und Bess wurde im Jahr 1952 zum ersten Mal in Ost-Berlin aufgeführt. 1954 förderte Präsident Eisenhower durch den Emergency Fund for International Affairs weitere Aufführungen im Ostblock mit dem Ziel, die „Überlegenheit der Produkte und kulturellen Werte des [US-amerikanischen] Systems der freien Markwirtschaft" zu demonstrieren. Allerdings wurden diese Aufführungen nicht offziell gesponsert, u. a. weil das US-Außenministerium befürchtete, im Gegenzug unzählige Visa für sowjetische Künstler ausstellen zu müssen. Außerdem gab es die Befürchtung, dass die sowjetische Seite die Darstellung des Lebens der Afroamerikaner für Propagandazwecke missbrauchen würde. Die von der US-Regierung gesponserte Premiere von *Porgy und Bess* 1955 in Leningrad, in der Aufführung durch die Everyman Opera Company, war das erste amerikanische Gastspiel in Russland seit der Revolution von 1917.

Porgy and Bess was first performed in East Berlin in 1952, and in 1954 President Eisenhower supported more Soviet Bloc performances through the Emergency Fund for International Affairs to demonstrate the "superiority of the products and cultural values of [America's] system of free enterprise." But these were not officially sponsored performances, partly because the U.S. Department of State feared having to provide countless visas to Soviet artists in return. There also were concerns that the Soviets would exploit the show's depiction of the lives of African Americans for propaganda purposes. The 1955 performances of *Porgy and Bess* in Leningrad staged by Everyman Opera Company were the first American performances in Russia since the 1917 Revolution.

SUGAR

MANCHE MÖGEN'S HEIS...

Ein Musical von Peter Stone
nach dem Film „Some Like It Hot"
von Billy Wilder
und I. A. L. Diamond,
basierend auf einer Story
von Robert Thoeren

Die Brodway-Uraufführu...
fand 1972 in der Produkt...
von David Merr...
und in der Regie und Choreogra...
von Gower Champion sta...

Musik von Jule Styne
Gesangstexte von Bob Merrill
Deutsch von Peter Ensikat

Leipziger Theater · Musikalische Komödie

▶ METROPOL-THEATER

Ein weiteres Theater aus der Weimarer Republik war der frühere Admiralspalast in der Friedrichstraße. 1909 an Stelle eines öffentlichen Badehauses erbaut, war er eines der ersten Lichtspieltheater Berlins. Nach 1945 organisierte die sowjetische Besatzungsmacht zur Wiederbelebung des kulturellen Lebens in Berlin Opern- und Theateraufführungen. Das Theater diente auch politischen Zwecken, so für erste Versammlungen der Stadtverwaltung und der SED; der berühmte Händedruck von Wilhelm Pieck und Otto Grotewohl fand im April 1946 in diesem Saal statt. Später war der Admiralspalast das Domizil des Metropol-Theaters mit seinem Operetten- und Musicalrepertoire, darunter deutschsprachige Fassungen von *The Music Man*, *Annie Get Your Gun* und *My Fair Lady*.

Another surviving venue from Weimar Germany was the former *Admiralspalast* on Friedrichstrasse. Built in 1909 on the site of public baths, the theater served as one of Berlin's earliest movie houses. After 1945, Soviet occupying forces organized opera and theater performances there as a first attempt at renewing cultural life in Berlin. The theater also served a political purpose for early meetings of city administrators and of the SED party, the famous Pieck-Grotewohl handshake having taken place in its auditorium in April 1946. Later, a theater company operating there under the name *Metropol-Theater* showcased musical repertory, including such imported fare as German-language versions of *The Music Man*, *Annie Get Your Gun*, and *My Fair Lady*.

◁
PLAKAT [POSTER], Peter Stone, ["Sugar, Some Like it Hot"], 1989 | Leipziger Theater | 81 x 57,5 cm [32 x 22 ¾ in.]

▽
PLAKAT [POSTER], Metropol, 1967 | Klaus Segner (Design) | 27,5 x 24,5 cm [11 x 9 ¾ in.]

△
PLAKAT [POSTER], Metropol, 1978 | Thomas Schleusing (Design) | 82 x 57,5 cm [32 ½ x 22 ¾ in.]

▽
PLAKAT [POSTER, "The White Horse Inn"], 1962
Gisela Röder (Design) | 27,5 x 24,5 cm [11 x 9 ¾ in.]

◁

PLAKAT [POSTER, "Circus Busch"], 1976 | Unbekannt [Unknown] 81,5 x 57,5 cm [32 x 22 ½ in.]

△

PROGRAMMHEFT [PROGRAM, "Circus Busch, Season 1959"] Paul Schäfer (Direktor [Director]) 21 x 15 cm [8 ¼ x 6 in.]

▷

PROGRAMMHEFT [PROGRAM, "Aeros Festival, International Circus Festival, Feb. 3–March 15, 1956"] | Circus Aeros | 20 x 14 cm [7 ¾ x 5 ½ in.]

▽

BROSCHÜRE [BROCHURE, "Aeros Ice Bonbons, Ice Revue, Dec. 25, 1955–Jan. 29, 1956"] Aeros | 20 x 14 cm [7 ¾ x 5 ½ in.]

▽

PROGRAMMHEFT [PROGRAM, "Aeros, The New Big Ice Revue, A Day in the TV Studio"], 1959 | VEB Großzirkus Aeros | 19 x 14,5 cm [7 ½ x 5 ¾ in.]

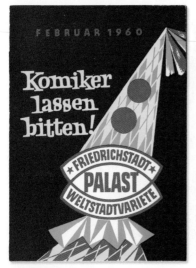

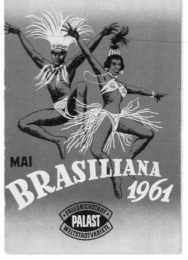

▶ FRIEDRICHSTADT-PALAST

Im Stil der Revuen der Weimarer Zeit wurde der wiederaufgebaute Friedrichstadt-Palast fast unmittelbar nach Kriegsende 1945 mit einer Zirkusproduktion eröffnet und ist bis heute ein wichtiger Veranstaltungsort in der Berliner Innenstadt unweit des Bahnhofs Friedrichstraße, des Berliner Ensembles und von Unter den Linden. In den 1860er-Jahren als Markthalle erbaut, blieb der Palast während des gesamten folgenden Jahrhunderts auf dem neuesten technischen Stand und bot auf seiner riesigen Bühne spektakuläre Musikshows und Revuen an. Mit bestimmten Aufführungen verbindet man noch immer die Namen so berühmter Theaterregisseure wie Max Reinhardt und Erwin Piscator, aber die legendäre von Stalaktiten inspirierte Decke („Tropfsteinhöhle") des Friedrichstadt-Palasts ist nur auf Fotos aus den 1920er-Jahren überliefert.

Still echoing the musical shows of Weimar Germany, the rebuilt *Friedrichstadt-Palast* reopened almost immediately at war's end with a circus production in 1945 and remains to this day a major entertainment venue in central Berlin, not far from the Friedrichstrasse station, the *Berliner Ensemble*, and Unter den Linden. Formerly a covered marketplace in the 1860s, the Palast kept up with technology throughout the following century in order to offer musical shows and revues on a giant stage in a large auditorium. The names of famous theater directors such as Max Reinhardt and Erwin Piscator are still linked with certain *Friedrichstadt-Palast* offerings, but the legendary stalactite-inspired ceiling survives only in photos from the 1920s.

◁
PROGRAMMHEFTE [PROGRAMS], 1960er [1960s]
Friedrichstadt-Palast, Berlin
20 x 14 cm [8 x 5 ½ in.]

▷
PLAKAT [POSTER, "O How Frivilous I Feel at Night"], 1984
Friedrichstadt-Palast, Berlin
81,5 x 29 cm [32 x 11 ½ in.]

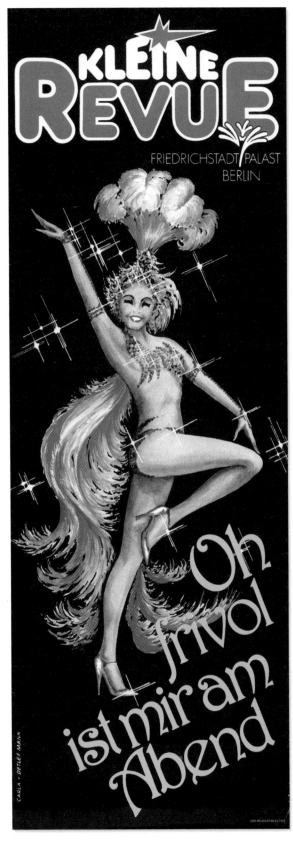

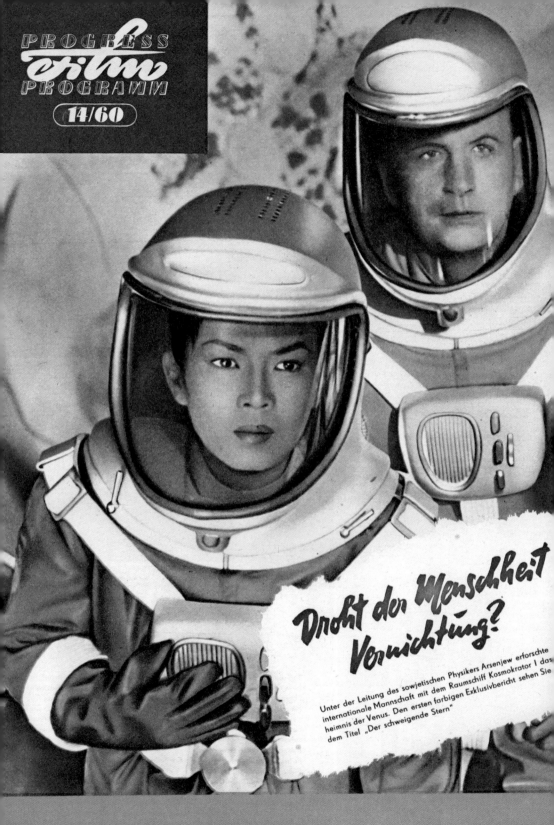

PROGRESS
film
PROGRAMM

14/60

Droht der Menschheit Vernichtung?

Unter der Leitung des sowjetischen Physikers Arsenjew erforschte internationale Mannschaft mit dem Raumschiff Kosmokrator I das heimnis der Venus. Den ersten farbigen Exklusivbericht sehen Sie dem Titel „Der schweigende Stern"

der schweigende stern

DEFA / FILM

Stalin hatte den Film zum wirkungsvollsten Instrument für die Mobilisierung der Massen erklärt. Kaum hatten sich die Sowjets in ihrer Besatzungszone eingerichtet, machten sie die Filmproduktion zu einem Hauptziel. Schon im ersten Jahr bauten sie Studios auf, aus denen sich die DEFA (Deutsche Film AG) entwickelte. Der Name knüpft an die UFA an, zu deren Zeit der deutsche Film Weltgeltung hatte. Das neue volkseigene Filmunternehmen übernahm bald das alte UFA-Gelände in Babelsberg, einem Stadtteil von Potsdam, das über enorme Kapazitäten nicht nur für Spielfilme, sondern auch für Dokumentarfilme, Zeichentrickfilme, die Synchronisation ausländischer Filme und später dann auch Fernsehsendungen verfügte. Gedruckte Filmprogramme, von denen sich eine große Anzahl in den Beständen des Wendemuseums finden, boten mit Inhaltsangaben, Fotos und Besetzungslisten eine beliebte Ergänzung des Kinobesuchs. Die Bewohner von Ost-Berlin und Umgebung konnten bis 1961 auch West-Berliner Filmtheater besuchen, doch für den Rest des Landes unterschied sich das offiziell gebilligte Filmangebot erheblich von dem des Westens, bestand es doch hauptsächlich aus politisch harmlosen Produktionen aus Westeuropa oder Dramen aus dem Ostblock. Das Kulturministerium achtete stets darauf, dass die Produktionen der DEFA die richtige sozialistische Botschaft transportierten. Nicht wenige provokative DEFA-Filme wurden zurückgezogen oder vor oder kurz nach der Veröffentlichung zensiert. In den 1970er-Jahren und besonders in den 1980er-Jahren war zunehmend der berufliche Austausch mit dem Westen möglich, und etliche DDR-Filme fanden ihr Publikum auch außerhalb der Grenzen. Einige gewannen auch bedeutende internationale Filmpreise; der Film *Jakob der Lügner* wurde 1977 sogar für einen Oscar für den besten fremdsprachigen Film nominiert.

Stalin had declared movies to be the most powerful means of controlling the masses. As soon as they occupied their zone of Germany, the Soviets made film production a priority, setting up studios within the first year that would become DEFA (*Deutsche Film-Aktiengesellschaft*). The name recalls UFA from earlier times, when German filmmaking had a worldwide reputation. The new state monopoly soon occupied the historical UFA grounds at Babelsberg, outside Potsdam, with enormous capacity not only for the production of features but also for documentaries, animation, synchronization of foreign films, and eventually television. Printed movie programs, of which the Wende Museum has a large collection, provided a popular enhancement to filmgoing, offering synopses, still images, and cast lists. Residents of East Berlin and environs had access to West Berlin theaters until 1961, but for the rest of the country the officially approved film fare differed markedly from the West's, comprising politically harmless confections from Western Europe or dramas from the Eastern Bloc. The Ministry of Culture kept close watch on the socialist message in DEFA's own productions, and many provocative DEFA films were withdrawn or censored before or soon after release. In the 1970s and particularly in the 1980s, professional exchange with the West was increasingly allowed and a number of East German films found audiences beyond the borders of the GDR. Several went on to win important international film prizes, and one, *Jakob der Lügner* (*Jakob the Liar*), was nominated in 1977 for an Academy Award for Best Foreign Language Film.

◁
PROGRAMMHEFT [PROGRAM, "First Spaceship on Venus"],
1959 | DEFA-Studio für Spielfilme, Gruppe „Ilujon"; VEB Progress Film-
Vertrieb; Druckhaus Einheit Leipzig | 29,5 x 20,5 cm [11 ½ x 8 in.]

▽
PROGRAMMHEFT [PROGRAM, "The Sky Calls"], 1960
DEFA-Studio für Spielfilme; VEB Progress Film-Vertrieb;
Leipzig | 29,5 x 20,5 cm [11 ½ x 8 in.]

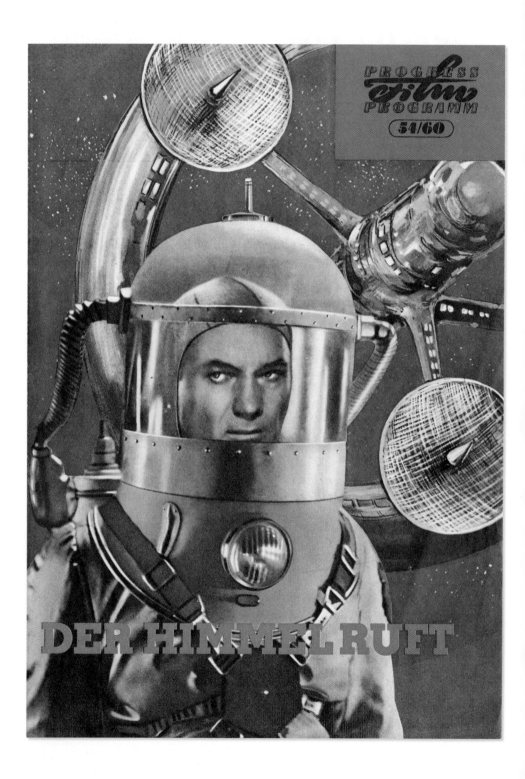

▶ TRÜMMERFILME

Die „Trümmerfilme", die damals nicht als
eigenes Genre konzipiert wurden, entstan-
den vor dem Hintergrund der zerstörten
Metropole und der sich neu entwickelnden
Filmindustrie und griffen aktuelle Nach-
kriegsstoffe auf. Die zerstörten Gebäude
und mit Trümmern übersäten Straßen waren
ein Spiegel der schrecklichen Erlebnisse
der gebrochenen Kriegsheimkehrer und
der Rückkehrer aus den Gefangenenlagern.
Die Filme wurden zumeist im realistischen
Stil gedreht, boten sich aber auch für eine
expressionistische Darstellung der Kriegs-
zerstörungen an. Wolfgang Staudtes DEFA-
Produktion *Die Mörder sind unter uns* von
1946, der gut ein Jahr nach Ende des Krieges
herauskam, ist der prototypische Trümmer-
film. Der visuell fesselndste Film ist *Germa-
nia anno zero* (1947) von Roberto Rossellini;
der erst 2008 in die Kinos gekommene Strei-
fen *Eine Frau in Berlin* von Max Färberbock
ist ein aktueller Vertreter des Genres.

Never envisioned at the time of their pro-
duction as forming a distinct genre, *Trüm-
merfilme* (rubble films) resulted from the
circumstances of a shattered metropolis
and a recovering film industry working with
the subject matter at hand in the aftermath
of World War II. As broken individuals re-
turned to Berlin from combat or from prison
camps, ruined buildings and rubble-filled
streets seemed to mirror their hardships.
The cinematic style of the films made in this
milieu was basically realistic, but it permit-
ted an expressionist interpretation of the
war's destruction. Wolfgang Staudte's 1946
DEFA production *Die Mörder sind unter uns*
(Murderers Among Us) is the prototypical
rubble film, emerging little more than a year
after the cessation of hostilities. The most
gripping visually is Roberto Rossellini's *Ger-
mania anno zero* (Germany Year Zero, 1947),
while as recently as 2008, Max Färberbock's
Eine Frau in Berlin (A Woman in Berlin)
effectively constitutes a contemporary ex-
emplar of the genre.

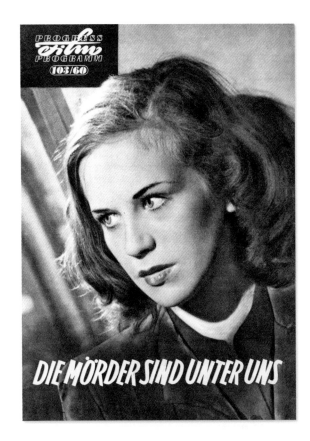

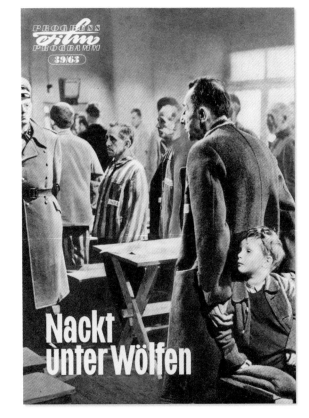

△
PROGRAMMHEFT [PROGRAM, "Murder-
ers Among Us"] 1960, produziert [produced]
1946 | DEFA-Studio für Spielfilme; VEB Progress
Film-Vertrieb; VEB Vereinigte Druckereien Magde-
burg | 29,5 x 20,5 cm [11 ½ x 8 in.]

▷
PROGRAMMHEFT [PROGRAM, "Naked Among
Wolves"], 1963 | DEFA-Studio für Spielfilme; VEB
Progress Film-Vertrieb; VEB Vereinigte Drucke-
reien Magdeburg | 29,5 x 20,5 cm [11 ½ x 8 in.]

Blumen *für den* **Mann im Mond**

DER KLEINE KOMMANDEUR

▷

PROGRAMMHEFT [PROGRAM "Jacob the Liar"], 1975 | DEFA-Studio für Spielfilme, Gruppe „Johannisthal"; VEB Progress Film-Vertrieb; Leipzig | 29,5 x 20,5 cm [11 ½ x 8 in.]

Einer der besten Filme der DEFA, die das Filmmonopol in der DDR innehatte, war *Jakob der Lügner* von 1975, der 1977 für einen Oscar für den besten ausländischen Film nominiert und 1975 bei der Westberliner Berlinale mit dem Silbernen Bären geehrt wurde. Regie führte Frank Beyer, Jurek Becker schrieb das Drehbuch nach seinem gleichnamigen Roman. Die Vorbereitungen zogen sich fast zehn Jahre hin, da Vorbehalte bei den polnischen Behörden ausgeräumt werden mussten, aber auch beim Zentralkomitee der SED, das zuvor bereits Frank Beyers *Spur der Steine* abgelehnt hatte. *Jakob der Lügner* erzählt die Geschichte eines Gefangenen in einem jüdischen Ghetto in Polen, der seine Mitgefangenen davon überzeugt, dass er ein Radio hat, in dem er Berichte über die näherrückende sowjetische Armee und somit ihre baldige Freilassung empfangen kann. In der amerikanischen Neuverfilmung 1999 von Columbia Pictures unter dem Titel *Jakob the Liar* spielten Robin Williams und Alan Arkin die Hauptrollen.

One of the outstanding films produced by DEFA, *Jakob der Lügner* (*Jacob the Liar*, 1975) was nominated for an Academy Award for Best Foreign Language Film in 1977, and was awarded a Silver Bear in 1975 in West Berlin. Directed by Frank Beyer, *Jakob* was based on a novel by Jurek Becker, who also wrote the screenplay. Development took nearly ten years, since the concept had to overcome resistance by the Polish authorities and by the GDR Central Committee, which had earlier rejected Beyer's *Spur der Steine* (*Trace of Stones*). *Jakob* tells the story of a prisoner in a Jewish ghetto in Poland who convinces his fellow prisoners that he has access to a radio that is reporting the imminent arrival of the Soviet army to release them. An American remake by Columbia Pictures in 1999 as *Jakob the Liar* featured Robin Williams and Alan Arkin.

△

PROGRAMMHEFT [PROGRAM, "Flowers for the Man in the Moon"], 1975 | DEFA-Studio für Spielfilme; VEB Progress Film-Vertrieb; Neubrandenburg | 29,5 x 20,5 cm [11 ½ x 8 in.]

◁

PROGRAMMHEFT [PROGRAM, "The Little Commander"], 1973 | DEFA-Studio für Spielfilme; VEB Progress Film-Vertrieb; Salzland-Druckerei, Staßfurt | 29,5 x 20,5 cm [11 ½ x 8 in.]

BUCH:JUREK BECKER

Erwin Geschonneck

FILM
FÜR SIE

JAKOB
DER LÜGNER

REGIE:FRANK BEYER

▶ GOJKO MITIĆ

Kein anderer Filmschauspieler war im Ostblock und in der DDR so bekannt wie Gojko Mitić (geb. 1940). Mit seinem markanten Gesicht und seiner athletischen Statur drückte er einer Reihe von Indianerfilmen der DEFA seinen Stempel auf, die auf die beliebten Romane von Karl May (1842–1912) zurückgingen. Interessanterweise war der „Indianerhäuptling" Serbe und sprach mit deutscher Synchronstimme. Nach seinem Durchbruch als Darsteller in *Old Shatterhand* (1964) und *Die Söhne der Großen Bärin Sons* (1966) baute Mitić seine Karriere auf ähnlichen Rollen auf; nach der Wiedervereinigung gelang ihm der Sprung auf die Bühne und zu Live-Aufführungen bei den Karl-May-Spielen Bad Segeberg.

No movie actor was better known in the GDR and the Eastern Bloc than Gojko Mitić (b. 1940), whose rugged features and athletic build lent unmistakable character to a series of DEFA realizations of Wild West adventures deriving from the ever-popular novels of Karl May (1842–1912). Surprisingly, this "Indian Chief" hailed from Serbia, and his voice was dubbed by German actors. From his breakthrough appearances in *Old Shatterhand* in 1964 and *Die Söhne der Großen Bärin Sons* (*The Sons of Great Bear*) in 1966, Mitić went on to appear in many similar roles, making a successful transition after German reunification to stage appearances and live performances at Karl May festivals.

△
PROGRAMMHEFT [PROGRAM, "Blood Brothers"], 1975 | DEFA-Studio für Spielfilme, Gruppe „Roter Kreis"; VEB Progress Film-Verleih; Interdruck Leipzig | 29,5 x 20,5 cm [11 ½ x 8 in.]

◁
PROGRAMMHEFT [PROGRAM, "Osceola"], 1971 | DEFA-Studio für Spielfilme; VEB Progress Film-Vertrieb; Berliner Druckerei | 29,5 x 20,5 cm [11 ½ x 8 in.]

▷
PLAKAT [POSTER, "The Legend of Paul and Paula"], 1973 | VEB DEFA Gerätewerk Friedrichshagen | 86,5 x 61 cm [34 x 24 in.]

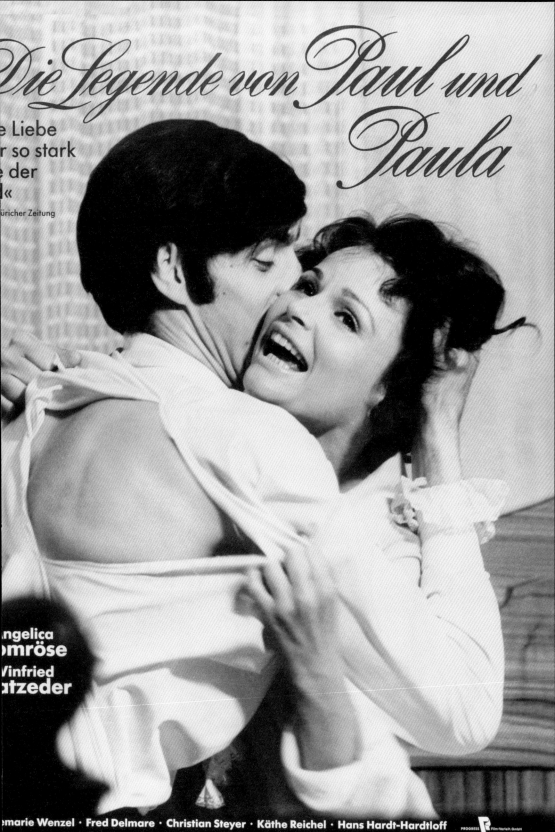

Die Legende von Paul und Paula

e Liebe
r so stark
e der
«
üricher Zeitung

ngelica
omröse

Winfried
atzeder

emarie Wenzel · Fred Delmare · Christian Steyer · Käthe Reichel · Hans Hardt-Hardtloff

uch: Ulrich Plenzdorf, Heiner Carow · **Regie: Heiner Carow** · Kamera: Jürgen Brauer · Schnitt: Evelyn Carow
Peter Gotthardt · Es spielen das DEFA-Sinfonieorchester, Leitung Manfred Rosenberg, und die „Puhdys"
turgie: Anne Pfeuffer · Produktionsleitung: Erich Albrecht · Szenenbild: Harry Leupold · Kostüme: Barbara Braumann
DEFA-Studio für Spielfilme, Gruppe „Berlin"

PROGRESS Film-Verleih GmbH

△
PROGRAMMHEFT [PROGRAM, "The Seventh Year"],
1969 | DEFA-Studio für Spielfilme; VEB Progress Film-Vertrieb;
Berliner Druckerei | 29,5 x 20,5 cm [11 ½ x 8 in.]

▽
PROGRAMMHEFT [PROGRAM, "Close to the Wind"],
1970 | DEFA-Studio für Spielfilme; VEB Progress Film-Vertrieb;
VEB Interdruck, Leipzig | 29,5 x 20,5 cm [11 ½ x 8 in.]

△
PROGRAMMHEFT [PROGRAM, "The Flight"],
1972 | Mosfilm; VEB Progress Film-Vertrieb; Berliner
Druckerei | 29,5 x 20,5 cm [11 ½ x 8 in.]

▽
PROGRAMMHEFT [PROGRAM, "Anatomy of Love"], 1974
Spielfilmstudio Łódź; Zespol Filmowy „Panorama"; VEB Pro-
gress Film-Vertrieb; Leipzig | 29,5 x 20,5 cm [11 ½ x 8 in.]

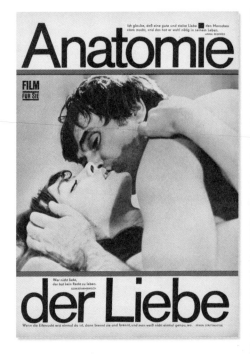

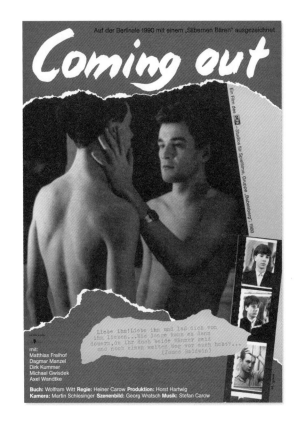

PLAKAT [POSTER, "Coming Out"], 1989
Koenig (Design); VEB DEFA Gerätewerk
Friedrichshagen | 59,5 x 84 cm [23 ½ x 33 in.]

Zunächst übernahm die DDR den
schwulenfeindlichen Paragraphen 175
von 1871 und stellte Homosexualität
unter Strafe. Sie wurde von der Führung
als abweichendes bürgerliches Verhal-
ten verurteilt – und somit als Bedro-
hung der traditionellen Familie und des
Staats selbst. Das Gesetz wurde 1968
abgeschafft, aber wirkliche Toleranz
entstand erst Ende der 1980er-Jahre.
Coming Out, der einzige schwulen-
freundliche DDR-Spielfilm, feierte seine
Premiere an dem Abend, als die Berliner
Mauer fiel.

Inheriting Germany's 1871 anti-gay law,
Paragraph 175, East Germany initially
outlawed homosexuality, which lead-
ers condemned as deviant bourgeois
behavior—a threat to the traditional
family unit and to the state itself. The
law was repealed in 1968, but real toler-
ance lagged until the late 1980s. *Com-
ing Out*, the only pro-gay rights feature
film produced in the GDR, premiered
the same night that the Berlin Wall was
toppled.

PLAKAT [POSTER, "Seven Freckles"], 1978
Herrmann Zschoche (Regisseur [Director]); VEB Progress
Film-Vertrieb; Karl-Marx-Stadt | 57 x 40 cm [22 ½ x 16 in.]

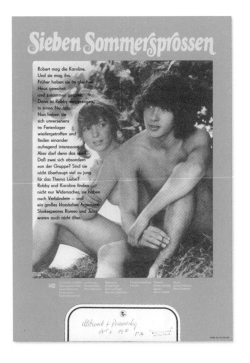

PLAKAT [POSTER, "Hot Summer"], 1968
DEFA; VEB Progress Film-Vertrieb; Wittgensdorf
57 x 40,5 cm [22 ½ x 16 in.]

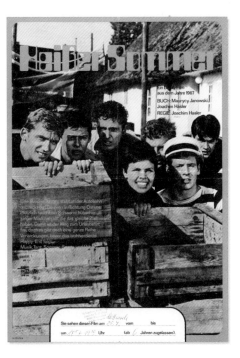

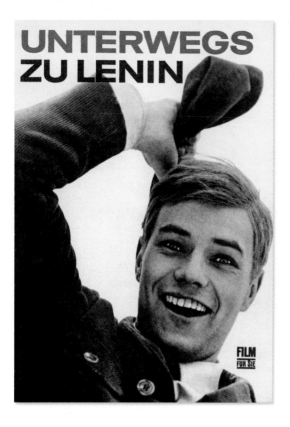

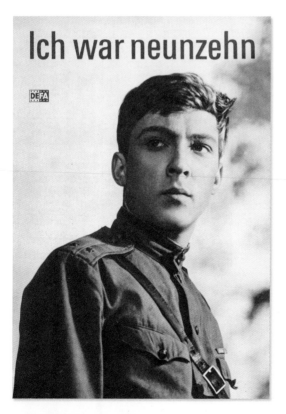

For Eyes Only, auch bekannt unter dem Titel *Streng geheim,* der die Bedeutung des englischsprachigen Titels verstärken und erklären sollte, war ein Spionagethriller des DEFA-Regisseurs János Veiczi. Der Film erschien kurz nach dem Mauerbau und sollte die Behauptung belegen, dass die DDR von Spionen und einer Invasion des Westens bedroht war. Die Hauptfigur Hansen ist ein Geheimagent, der im Hauptquartier der US-Army in Würzburg arbeitet, aber der Stasi untersteht. Hansen soll Geheimpläne einer von Westdeutschland ausgehenden amerikanischen Invasion sicherstellen und den DDR-Unterhändlern überbringen. Der Film erreichte im Ostblock ein breites Publikum und wurde vielfach ausgezeichnet. Der Titel, möglicherweise eine Verballhornung des Titels *For Your Eyes Only* von Ian Fleming aus dem Jahr 1960, verselbstständigte sich und ging in die deutsche Alltagssprache ein. Der spätere James-Bond-Film *For Your Eyes Only* (1981), der zwölfte der Bond-Filme und der fünfte mit Roger Moore, stand in keinem Zusammenhang mit der DEFA-Produktion.

Also billed as *Streng Geheim* (Top Secret) to enhance and explain the English-language title, *For Eyes Only* was a 1961 spy thriller from DEFA studio director János Veiczi. Appearing shortly after the wall went up in Berlin, the film was timed to reinforce the assertion that the GDR was under threat of espionage and invasion from the West. The chief character Hansen is a secret agent working at U.S. Army headquarters in Würzburg but reporting to the Stasi. Hansen is given the mission of securing and delivering to his East German handlers the secret plans for an American incursion to be launched from West Germany. The film enjoyed wide viewership throughout the East Bloc and received various awards. The title, possibly a garbled version of the Ian Fleming story "For Your Eyes Only" of 1960, took on a life of its own and entered popular speech in Germany. A later James Bond movie, *For Your Eyes Only* (1981), the 12th in the Bond series and the 5th with Roger Moore, had no connection with the DEFA production.

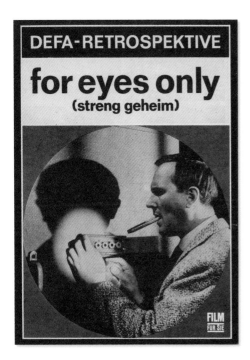

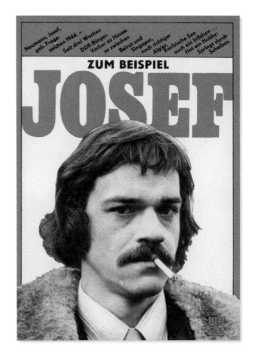

△

PROGRAMMHEFT [PROGRAM, "For Eyes Only (Top Secret)"],
1974 | DEFA-Studio für Spielfilme, Gruppe „Roter Kreis";
VEB Progress Film-Verleih; Druckerei "Erich Weinert," Neustre-
litz | 29,5 x 20,5 cm [11 ½ x 8 in.]

▽

PROGRAMMHEFT [PROGRAM, "Her Third"], 1971 | DEFA-
Studio für Spielfilme, Gruppe „Berlin"; VEB Progress Film-Vertrieb;
Berliner Druckerei | 29,5 x 20,5 cm [11 ½ x 8 in.]

△

PROGRAMMHEFT [PROGRAM, "For Example Josef"],
1974 | DEFA-Studio für Spielfilme, Gruppe „Roter Kreis";
VEB Progress Film-Verleih; Interdruck Leipzig
29,5 x 20,5 cm [11 ½ x 8 in.]

▽

PROGRAMMHEFT [PROGRAM, "The Keys"], 1973 | DEFA-
Studio für Spielfilme; VEB Progress Film-Vertrieb; Interdruck
Leipzig | 29,5 x 20,5 cm [11 ½ x 8 in.]

△

PLAKAT [POSTER, "Visitors from the Arkana Galaxy"], Jugoslawien [Yugoslavia], 1983
Filmové studio Barrandov; gedruckt in der DDR [printed in East Germany] | 84,5 x 57,5 cm [33 ¼ x 22 ¾ in.]

▽

PLAKAT [POSTER, "Highpoint"], USA, 1982 | Progress Film-Verleih; Highpoint Film Productions; gedruckt in der DDR [printed in East Germany] | 41 x 28,5 cm [16 x 11 ¼ in.]

△

PLAKAT [POSTER, "Trading Places"], USA, 1984
Gerd Lippmann (Designer); Progress Film-Verleih; gedruckt in der DDR [printed in East Germany] | 41 x 28,5 cm [16 x 11 ¼ in.]

▽

PLAKAT [POSTER, "Autumn Marathon"], UdSSR [USSR], 1979–80 | Progress Film-Verleih; Mosfilm; gedruckt in der DDR [printed in East Germany] | 80 x 57 cm [31 ½ x 22 ½ in.]

▶ AUSLÄNDISCHE FILME IN DER DDR [FOREIGN FILMS IN THE GDR]

Neben den vorwiegend einheimischen, regimetreuen Produktionen wurden auch oft Filme aus anderen Ostblockländern oder aus nichtsozialistischen Ländern gezeigt, die deutsch synchronisiert waren. Filme aus den USA waren verständlicherweise eine Seltenheit, und der Start der bereits zehn Jahre alten Films *West Side Story* mit ihrem heruntergekommenen Stadtmilieu diente als Lektion über die Übel des Kapitalismus, den Zerfall der Städte oder die sozialen Probleme im Westen. Zu den gezeigten amerikanischen Spielfilmen gehörten auch *Highpoint* (1982) und *Die Glücksritter* (1983).

Beyond a diet of domestic movie productions conforming to state ideology, offerings would often include films from other East Bloc countries or from politically nonaligned foreign sources, dubbed with the voices of German-speaking actors. Movies from the United States were understandably a relative rarity, so the release in 1973 (more than a decade after its U.S. premiere) of a picture like *West Side Story* with its inner-city milieu implied a lesson on the evils of capitalism, urban decay, and the social breakdown of life in the West. Other American features included *Highpoint* and *Trading Places* (*Die Glücksritter*).

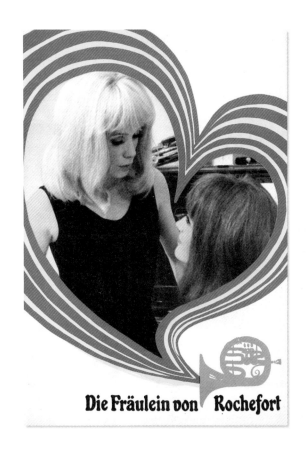

△
PROGRAMMHEFT [PROGRAM, "The Young Girls of Rochefort"], Frankreich [France], 1968 | Madelein Films; VEB Progress Film-Vertrieb; Druckerei „Erich Weinert", Neustrelitz | 29,5 x 20,5 cm [11 ½ x 8 in.]

▷
PLAKAT [POSTER, "West Side Story"], USA, 1973 | The Mirisch Corporation, a Robert Wise Production; VEB Progress Film-Vertrieb; Ostsee-Druck Rostock 29,5 x 20,5 cm [11½ x 8 in.]

ZEITSCHRIFT [MAGAZINE, "Film Mirror"],
verschiedene Hefte [various issues], 1960er,
[1960s] | Henschelverlag Kunst und Gesell-
schaft, Berlin | 35 x 25,5 cm [14½ x 11 in.]

Renate Blume

Renate Blume

Gojko Mitić

Jenny Gröllmann

Angelika Waller

Eva-Maria Hagen

Chris Doerk & Frank Schöbel

Angelica Domröse

Magdalena Zawadska

ZEITSCHRIFT [MAGAZINE, "Film Mirror"], Heft [Issue] 7,
28. März [March 28] 1972 | Heidemarie Wenzel | Henschelverlag Kunst und Gesellschaft, Berlin | 37 x 28 cm [14½ x 11 in.]

ZEITSCHRIFT [MAGAZINE, "Film Mirror"], Heft [Issue] 5,
1981 | Annekathrin Bürger | Henschelverlag Kunst und Gesellschaft, Berlin | 37 x 28 cm [14½ x 11 in.]

ZEITSCHRIFT [MAGAZINE, "Film Mirror"], Heft [Issue] 14,
4. Juli [July 4] 1973 | Chris Doerck | Henschelverlag Kunst und Gesellschaft, Berlin | 37 x 28 cm [14½ x 11 in.]

ZEITSCHRIFT [MAGAZINE, "Film Mirror"], Heft [Issue] 15,
1981 | Gojko Mitić | Henschelverlag Kunst und Gesellschaft, Berlin | 37 x 28 cm [14½ x 11 in.]

150 JAHRE

PHOTOGRAPHIE

KAMERAS AUS DRESDEN

FOTOGRAFIE

PHOTOGRAPHY

Mit der Amateurfotografie ließ sich in der DDR eine produktive, fortschrittliche Freizeitaktivität mit der Nachfrage nach Spezialausrüstung aus der Inlandsproduktion verbinden. Der Gebrauch von Kleinbild- und Schmalfilmkameras zog die Nachfrage nach Dunkelkammerausrüstungen und Projektoren für den Hausgebrauch nach sich. Anregungen fanden die Fotografen in der führenden Zeitschrift *Fotografie*. In ihren Anfangsjahren, die Zeitschrift erschien ab 1947, setzte *Fotografie* auf den sozialistischen Realismus, der auf die Arbeiterfotografiebewegung der 1920er-Jahre zurückging, bei der es um eine Verringerung der Distanz zwischen Arbeitern und Künstlern ging. Jegliche Arbeit mit Film – ob als Kameramann oder als Fotograf, ob als Amateur oder als Profi – war von dem DDR-Filmhersteller ORWO abhängig, ein ungewöhnliches Fallbeispiel sozialistischer Industriegeschichte. ORWO ging auf den Vorkriegsfilmkonzern Agfa in Wolfen in der Nähe von Halle und Bitterfeld zurück. 1964 wurde ORWO (ORiginal WOlfen) das neue Warenzeichen, und die Firma überließ den Namen Agfa der Bundesrepublik; trotzdem führte man die Tradition der fotochemischen Neuerungen weiter, die bereits Ende des 19. Jahrhunderts begonnen hatte. Anfangs produzierte der Betrieb ein vielfältiges Sortiment aus Filmen, Fotopapier, Entwicklern, Kameras und Laborausrüstung, aber nach dem Zweiten Weltkrieg wurden die Patente und Produktionsanlagen unter den Alliierten aufgeteilt, sodass wichtige neue Produktentwicklungen erschwert wurden. Aber letztlich erholte sich ORWO davon und wurde in den 1970er- und 1980er-Jahren einer der wichtigsten Industriebetriebe in der DDR. Nach der Wiedervereinigung 1990 wurde ORWO allerdings ein Opfer verzögerter Investitionen, mangelnder Qualitätskontrolle und globaler Märkte.

Amateur photography in the GDR struck a balance between productive, progressive use of leisure time and cultivation of an appetite for domestically produced specialty gear. Compact cameras for still photos and small-gauge movie film went hand in hand with a demand for home darkroom equipment and projectors. Photographers looked to the leading magazine *Fotografie* for inspiration. First published in 1947, *Fotografie* promoted in its early years a program of socialist realism that harkened back to the worker photography movement of the 1920s in striving to reduce the distance between laborer and artist. All GDR photography—moving and still, amateur and professional—depended upon the East German photographic film producer ORWO, which makes an unusual case study in communist industrial history. ORWO had its origins in the prewar Agfa concern located in the town of Wolfen, near Halle-Bitterfeld. Adopting the new brand name ORWO (ORiginal WOlfen) in 1964, the company relinquished the name Agfa to West Germany but continued to build upon a tradition of photochemical innovation reaching back to the late 19th century. Initially, the factory produced a diverse assortment of film, photographic papers, developers, cameras, and laboratory equipment, but after World War II, significant trade secrets and infrastructure were dispersed among the Allies, impeding significant new product development. ORWO managed to get back on its feet and became a major industrial concern in the GDR in the 1970s and 1980s, but fell victim to delayed investment, lack of quality-control, and global market forces following reunification in 1990.

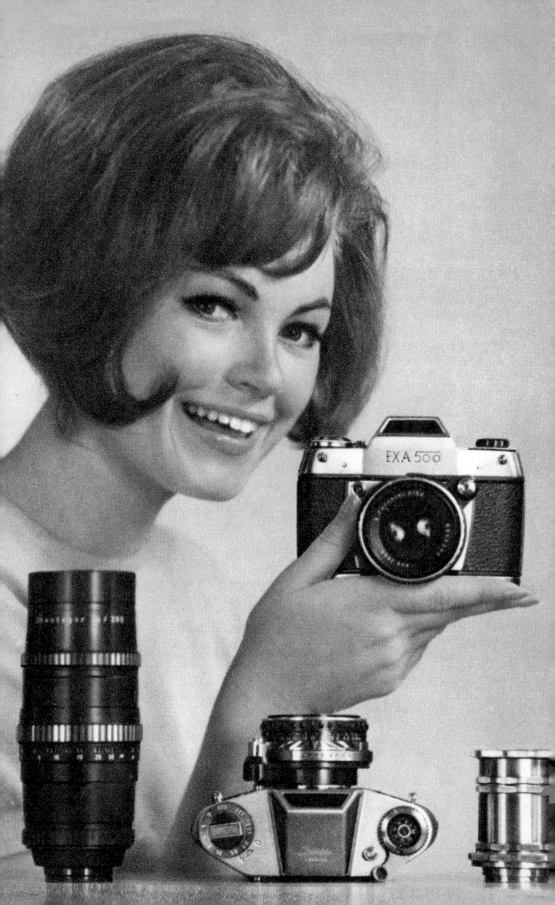

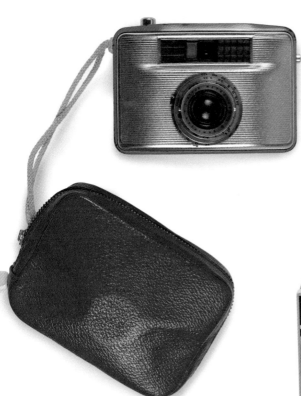

◁◁◁
TASCHENKALENDER [POCKET CALENDAR], Praktica, ["150 Years of Photography, Cameras from Dresden"], **1989** | VEB Kamerawerk Dresden 9 x 6 cm [3 ¾ x 2 ½ in.]

◁
CAMERA, Penti II mit Tragetasche [with Carrying Case], **1960er [1960s]** | Pentacon, Dresden Glas, Metall, Plastik [Glass, metal, plastic] | 7 x 10 x 4 cm [2 ¾ x 4 x 1 ¾ in.]

▽
KAMERA [CAMERA], Certo SL 101, **1970er [1970s]** | Certo-Camera-Werk, Dresden | Metall, Plastik [Metal, plastic] | 8 x 11 x 5,5 cm [3 ¼ x 4 ½ x 2 ¼ in.]

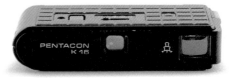

◁
BEDIENUNGSANLEITUNG [MANUAL], EXA 500, **1967** | Exakta, Dresden | 20 x 14 cm [8 x 5 ½ in.]

▷
KAMERA [CAMERA], Pentacon K 16, **1979–89** | VEB Kombinat Pentacon Dresden | Glas, Plastik [Glass, plastic] | 3,5 x 14 x 6 cm [1 ½ x 5 ½ x 2 ½ in.]

▽
KAMERA [CAMERA], Zenit Photo Sniper, FS-12, **1980er [1980s]** | KMZ, UdSSR [USSR] | Glas, Leder, Metall [Glass, leather, metal] | 24 x 41 cm [9 ½ x 16 in.]

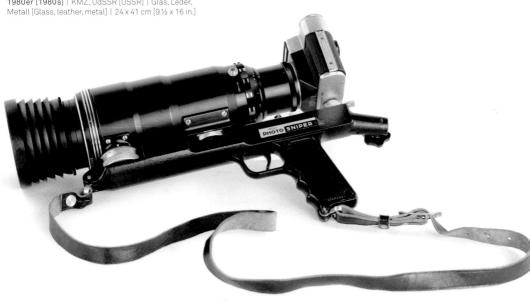

▷

FILMPROJEKTOR [FILM PROJECTOR],
Weimar 3, 1960er [1960s] | VEB Feingerätewerk
Weimar | Metall [Metal] | 19 x 22 x 18 cm
[7 ½ x 8 ¾ x 7 ¼ in.]

▽

DIAPROJEKTOR [SLIDE PROJECTOR], 1960er
[1960s] | VEB Feinmeß Dresden | Leder, Metall,
Plastik [Leather, metal, plastic] | 19 x 30,5 x 13,5 cm
[7 ½ x 12 x 5 ¼ in.]

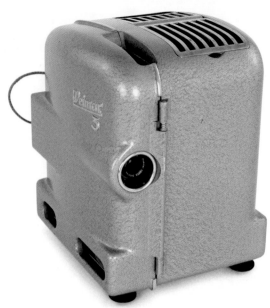

▽◁

DIAPROJEKTOR [SLIDE PROJEC-
TOR], Aspectomat J 24, 1960
VEB Pentacon Dresden | Glas, Metall,
Plastik [Glass, metal, plastic]
17 x 21 x 26 cm [6 ¾ x 8 ¼ x 10 ¼ in.]

▽

DIAPROJEKTOR [SLIDE PROJEC-
TOR], Pentacon H 50, 1987
VEB Otto Buchwitz Starkstromanla-
genbau Dresden | Plastik, Glas
[Plastic, glass] | 18 x 9 cm [7 x 3 ½ in.]

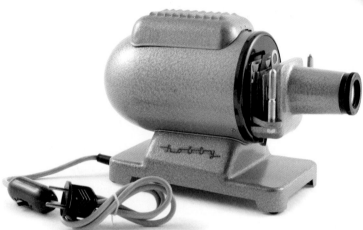

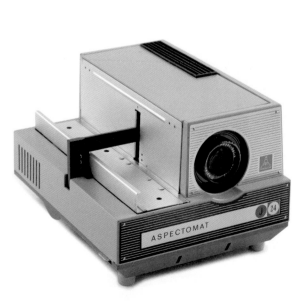

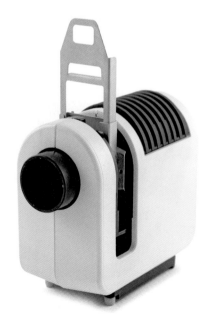

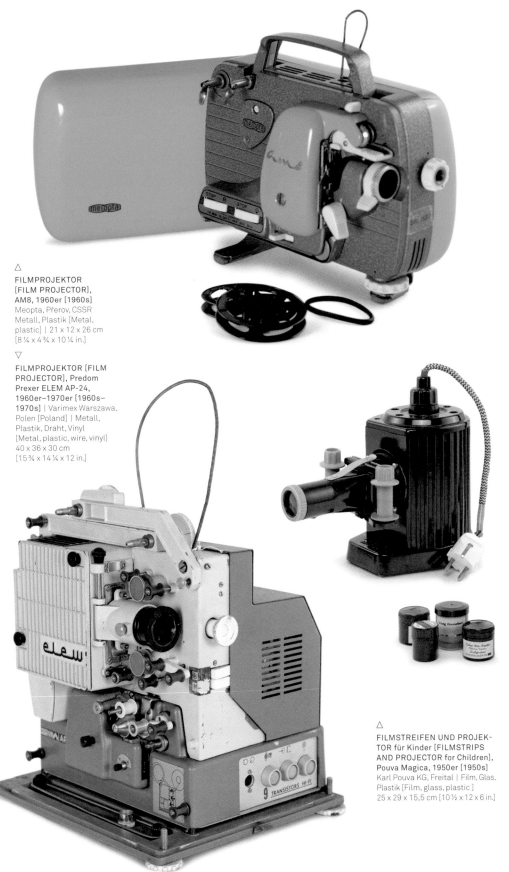

△
FILMPROJEKTOR
[FILM PROJECTOR],
AM8, 1960er [1960s]
Meopta, Přerov, CSSR
Metall, Plastik [Metal,
plastic] | 21 x 12 x 26 cm
[8 ¼ x 4 ¾ x 10 ¼ in.]

▽
FILMPROJEKTOR [FILM
PROJECTOR], Predom
Prexer ELEM AP-24,
1960er–1970er [1960s–
1970s] | Varimex Warszawa,
Polen [Poland] | Metall,
Plastik, Draht, Vinyl
[Metal, plastic, wire, vinyl]
40 x 36 x 30 cm
[15 ¾ x 14 ¼ x 12 in.]

△
FILMSTREIFEN UND PROJEK-
TOR für Kinder [FILMSTRIPS
AND PROJECTOR for Children],
Pouva Magica, 1950er [1950s]
Karl Pouva KG, Freital | Film, Glas,
Plastik [Film, glass, plastic]
25 x 29 x 15,5 cm [10 ½ x 12 x 6 in.]

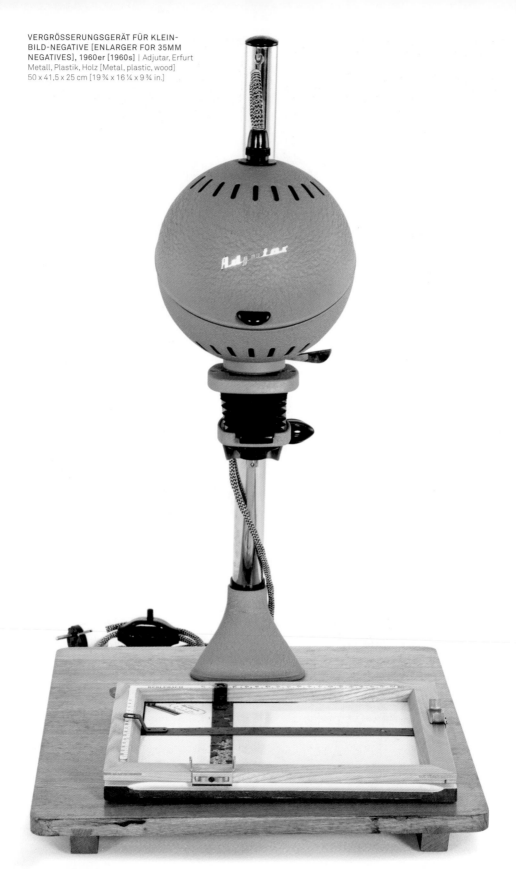

VERGRÖSSERUNGSGERÄT FÜR KLEIN-
BILD-NEGATIVE [ENLARGER FOR 35MM
NEGATIVES], 1960er [1960s] | Adjutar, Erfurt
Metall, Plastik, Holz [Metal, plastic, wood]
50 x 41,5 x 25 cm [19 ¾ x 16 ¼ x 9 ¾ in.]

△ & △▷
BROSCHÜRE [BROCHURE, "Guide for the
Black-and-White Photography Amateur"],
ORWO, 1967 | VEB Filmfabrik Wolfen | 21 x 15 cm
[8 ½ x 6 in.]

▽
UNIVERSAL FOTO PAPIER [UNIVERSAL PHOTO
PAPER], ORWO, 1970er [1970s] | VEB Filmfabrik
Wolfen | 15 x 12,5 x 2,5 cm [6 x 5 x 1 in.]

▽
FOTOENTWICKLUNGSSET [PHOTO DEVELOPING
KIT], ORWO, 1984 | VEB Filmfabrik Wolfen | Glas,
Papier, Plastik [Glass, paper, plastic] | je 14 x 6,5 cm ø
[each 5 ½ x 2 ½ in. dia.]

▽ ▽
FEINSTKORN- UND PAPIER-KONSTANT-ENTWICKLER
[FINE-GRAIN DEVELOPER AND PAPER DEVELOPER],
ORWO, 1970er [1970s] | VEB Gelatinewerk Calbe
je 12,5 x 11,5 x 2 cm [each 5 x 4 ½ x ¾ in.]

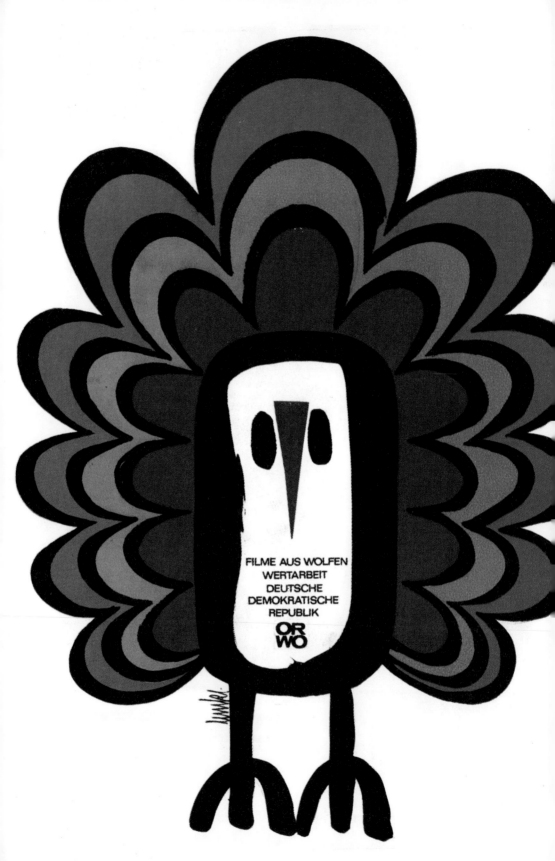

FILME AUS WOLFEN
WERTARBEIT
DEUTSCHE
DEMOKRATISCHE
REPUBLIK
OR
WO

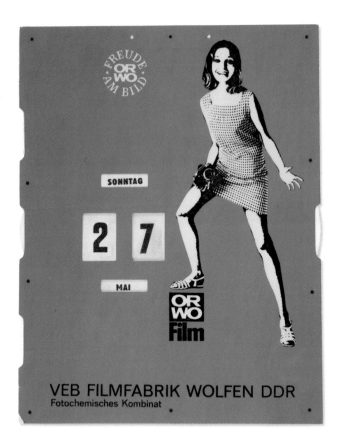

◁

PLAKAT [POSTER, "Film from Wolfen"], 1970 | Klaus Lemke (Design); VEB Filmfabrik Wolfen 27,5 x 24,5 cm [11 x 9 ¾ in.]

▷

DREHKALENDER [ROTATING CALENDAR], ORWO Film, 1960er [1960s] | VEB Filmfabrik Wolfen | Pappe, Metall, Plastik [Cardboard, metal, plastic] 39 x 30,5 cm [15 ¼ x 12 in.]

▽

WERBUNG [ADVERTISEMENT, "25 Years of Agfacolor"], März [March] 1961 | VEB Filmfabrik Agfa Wolfen 30 x 21 cm [12 x 8 ¼ in.]

▽▷

WERBUNG [ADVERTISEMENT], Afgacolor Ultra T Negative Film, August 1963 | VEB Filmfabrik Agfa Wolfen | 30 x 21 cm [12 x 8 ¼ in.]

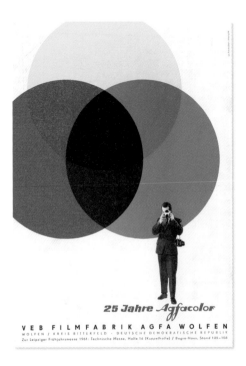

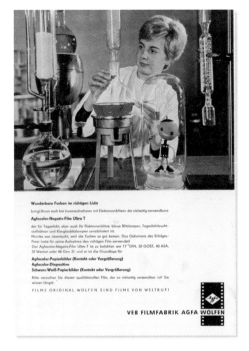

BROSCHÜRE [BROCHURE,
"A Visit to Agfa's Customer
Film Processing Division in
Wolfen"], 1956 | Albert Nürnberg;
VEB Filmfabrik Agfa Wolfen
16,5 x 23,5 cm [7 ½ x 9 ¼ in.]

In der Erstentwicklung für Agfacolorfilme erfolgt die eigentliche Erstentwicklung (Schwarz-Weiß) und die daran anschließende Wässerung.

Von da ab wird der Arbeitsgang für beide Filmarten bei hellem Licht fortgesetzt. Die bespannten Rahmen gelangen durch eine in der Mauer eingebaute Durchreiche in den Raum für die Zweitbelichtung. Die Durchreiche ist so konstruiert, daß sie sowohl vom Dunkelraum aus beschickt, als auch vom Hellraum aus wieder entleert werden kann. Sie hat eine Sicherungsvorrichtung, die ausschließt, daß helles Licht in den Dunkelraum gelangen kann.

Die Zweitbelichtung wird unter fortgesetzten Drehen der Rahmen bei hellem Glühlampenlicht vorgenommen.

Kleberinnen fügen die beiden Filmteile zu einem Stück zusammen und beurteilen auch gleichzeitig, ob die Filme gut belichtet oder ob irgendwelche Fehlbelichtungen zu verzeichnen sind. Am Klebetisch wird dann das Kundendienstmerkblatt gleich mit ausgefertigt. Stellt die Beurteilerin einen Fehler fest, der vielleicht auf unsachgemäßes

Einlegen, schlechte Kameraführung oder ähnliches zurückzuführen ist, nur dann wird der Film im Vorführraum einer eingehenden Prüfung unterzogen.

Postverlagsort: Halle (Saale)

HALLE 1958

FOTO
Falter

HEFT 10 · OKTOBER 1959

△
ZEITSCHRIFT [MAGAZINE, "The Photography"],
Heft [Issue] 3, März [March] 1956 | VEB Wilhelm
Knapp Verlag, Halle | 30 x 21 cm [11 ¾ x 8 ¼ in.]

▷
ZEITSCHRIFT [MAGAZINE, "The Photography"],
Heft [Issue] 5, Mai [May] 1957 | VEB Wilhelm
Knapp Verlag, Halle | 30 x 21 cm [11 ¾ x 8 ¼ in.]

▽
ZEITSCHRIFT [MAGAZINE, "Photography"],
Heft [Issue] 6, Juni [June] 1958 | VEB Fotokinoverlag
Halle | 30 x 21 cm [11 ¾ x 8 ¼ in.]

▽
ZEITSCHRIFT [MAGAZINE, "Photography"],
Heft [Issue] 3, März [March] 1960 | VEB Fotokinoverlag
Halle | 30 x 21 cm [11 ¾ x 8 ¼ in.]

▷
ZEITSCHRIFT [MAGAZINE,
"Photography"], Heft [Issue] 1,
Januar [January] 1958
VEB Fotokinoverlag Halle
30 x 21 cm [11 ¾ x 8 ¼ in.]

▽
ZEITSCHRIFT [MAGAZINE,
"Photography"], Heft [Issue] 10,
Oktober [October] 1957
VEB Fotokinoverlag Halle
30 x 21 cm [11 ¾ x 8 ¼ in.]

PALAST DER REPUBLIK

PALACE OF THE REPUBLIC

Der Palast der Republik war der Hauptsitz der Volkskammer, des Parlaments der DDR. Am Standort des früheren Berliner Stadtschlosses erbaut, brachte das 1976 eingeweihte Mehrzweckgebäude wieder Leben in die Stadtmitte. Viele junge Leute aus Ost-Berlin feierten hier ihren Schulabschlussball oder besuchten mit anderen einen der großen Säle, die Kunstgalerien, das Theater, Restaurants jeglicher Kategorie von der Milchbar bis zum eleganten Speiserestaurant oder die Bowlingbahn im untersten Geschoss. Trotz Protesten wurde der Palast der Republik unter dem Vorwand der Asbestverseuchung in den Jahren 2003 bis 2008 systematisch abgerissen. Im Wendemuseum befinden sich einige der wenigen erhaltenen repräsentativen Gegenstände dieses historischen Gebäudes, darunter Zeichnungen der Bühnenbilder des Theaters, Baupläne, Kunstwerke, künstlerische Darstellungen, Möbel und ein 81-teiliges feines Essservice, das bei Staatsbesuchen und offiziellen Anlässen zum Einsatz kam.

Inaugurated in 1976, the multipurpose building called the *Palast der Republik* (Palace of the Republic) served as the primary seat of the *Volkskammer*, the East German parliament. Its placement on the site of the former royal palace returned life to the center of the city. Many young people from the East Berlin area celebrated their graduation ball in its social facilities or joined other visitors in one of two large auditoriums, art galleries, a theater, restaurants in every category from milk bar to elegant dining room, or the bowling alley on the lower level. Over protests, but on the pretext of asbestos contamination, the *Palast der Republik* was systematically dismantled from 2003 to 2008. The Wende Museum is now one of the few repositories to hold representative items from this historic building, including theater set drawings, blueprints, artwork, artist renderings, furniture, and an 81-piece fine-dining set, used for visiting dignitaries and state occasions.

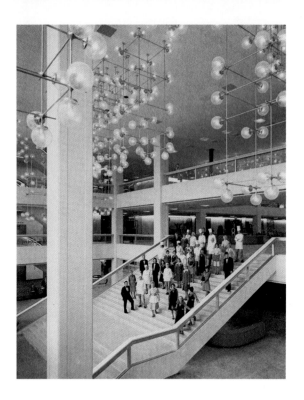

◁◁

AQUARELL [WATERCOLOR],
7. Oktober [October 7] 1988
Unbekannt [Unknown] | Wasserfarben,
Tinte, Papier, Pappe [Watercolor,
ink, paper, cardboard] | 50 x 77,5 cm
[19 ½ x 30 ½ in.]

BROSCHÜRE [BROCHURE], 1977
Druckerei Neues Deutschland, Berlin
24,5 x 32,5 cm [9 ½ x 12 ¾ in.]

Das Bauwerk ist deutlich gegliedert; die beiden Hauptfunktions-
bereiche, der Große Saal und der Plenarsaal der Volkskammer mit
den dazugehörigen Funktionsräumen, heben sich als zwei selb-
ständige Baukörper hervor, die durch das gemeinsame Foyer
funktionell erschlossen und gestalterisch zu einer einheitlichen
Gebäudeform verbunden sind.
Der Palast der Republik wurde rundum einheitlich vor allem mit drei
Baustoffen gestaltet; mit weißem Marmor, sonnenreflektierendem
Glas und bronzefarbenen Aluminiumsprossen.

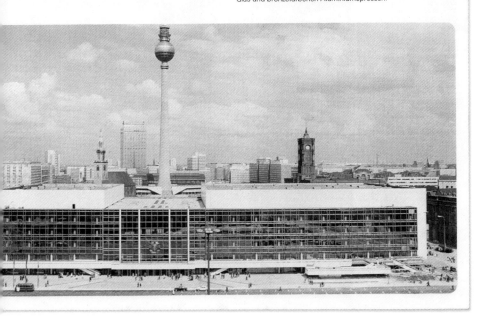

An der Spree-Terrasse

1 Jugendtreff
2 Spreebowling
3 Weinstube
4 Bierstube

1. Geschoß

1 Milchbar
2 Espresso
3 Garderoben
4 Information
5 Mokkabar
6 Post
7 Toiletten
8 Zeitungen, Bücher
9 Med. Betreuung
10 Souvenirläden

2. Geschoß

1 Hauptfoyer mit
 Galerie des Palastes
2 Spreerestaurant
3 Lindenrestaurant
4 Palastrestaurant
5 Foyer · Großer Saal
6 Großer Saal —
 Parkett-Zugänge

3. Geschoß

1 Hauptfoyer mit
 Galerie des Palastes
2 Foyerbar
3 Konferenzräume
4 Plenarsaal

4. Geschoß

1 Foyer mit Pausen-
 versorgung
2 Theater im Palast
3 Konferenzräume
4 Plenarsaal
5 Außenfoyer
6 Großer Saal
 Rang-Zugänge

5. Geschoß

1 Foyer mit Pausen-
 versorgung
2 Theater im
 Palast · Rang
3 Konferenzräume
4 Plenarsaal · Rang

Die Volkskammer der DDR,
höchstes Machtorgan des
Volkes, hat im Palast der
Republik ihren ständigen Sitz.
Sie ist das verfassungs- und
gesetzgebende Organ
unseres Landes und tagt im
Plenarsaal, der auch für
Kongresse mit in- und
ausländischen Gästen genutzt
wird. Er bietet etwa 540
Tagungsteilnehmern im
Parkett und 246 im Rang
Platz. Die 20 Kabinen in den
Seitenwänden stehen
Stenografen, Dolmetschern
und Reportern zur Verfügung.
Hier befinden sich auch
Kamerastandorte für
Fernsehübertragungen. Über
eine Simultananlage kann
jeder Vortrag in 10 Sprachen
übersetzt werden. Eine
Diskussionsredneranlage gibt
an jedem Parkettplatz die
Möglichkeit des direkten
Gedankenaustausches. Eine
Projektionsanlage gestattet
die Vorführung von
35-mm-Filmen sowie Dia- und
Fernsehübertragungen. Das
größte Bildformat bei Total-
vision beträgt 9,1 × 3,9 m.

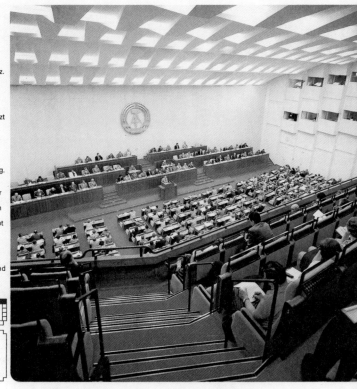

Im Großen Saal finden
politische und kulturelle
Veranstaltungen statt. Durch
eine umfangreiche Technik
lassen sich Saalgröße und
Platzkapazität verändern,
wodurch eine vielseitige
Nutzung möglich ist. Die
maximal etwa 5000 Plätze
sind mit schwenkbaren
Schreibplatten sowie
Fremdsprachenanschlüssen
ausgestattet. 50 Dolmetscher-
bzw. Reporterkabinen stehen
zur Verfügung.
Höhepunkt — kurz nach der
Eröffnung des Hauses — war
der IX. Parteitag der SED.
Stürmisch begrüßt im Januar
1977: Luis Corvalan,
Generalsekretär des ZK der
KP Chiles, während einer ihm
zu Ehren ausgerichteten
Festveranstaltung.

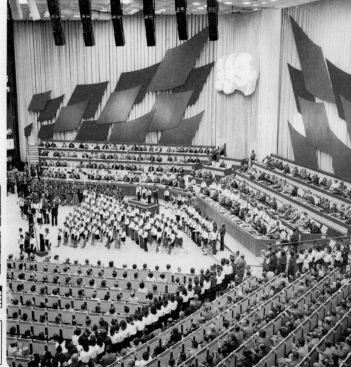

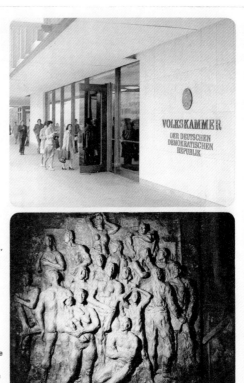

Die repräsentative Eingangshalle zur Volkskammer ist mit einem Bronzerelief des Bildhauers Joachim Jastram geschmückt, das zu Bertolt Brechts „Lob des Kommunismus" den schweren Weg und den siegreichen Kampf der Kommunisten darstellt. Im 3., 4. und 5. Geschoß befinden sich 12 Konferenzräume, die über die Innen- und Außenfoyers mit dem Plenarsaal verbunden sind. Hier beraten vor allem Fraktionen und Ausschüsse der Volkskammer. Zwölf in ihren Ausdrucksmitteln unterschiedliche Künstler schufen für diese Räume vielgestaltige Landschaftsgemälde. Sie erfassen typische heimatliche Gegenden mit ihren Menschen, den Naturschönheiten, aber auch die durch die Arbeit veränderte Landschaft.

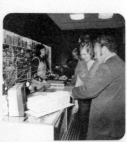

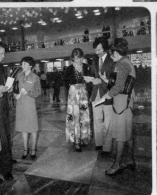

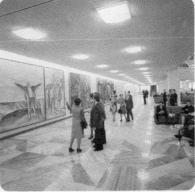

Großer Saal und Volkskammer sind durch das zentrale Foyer verbunden. Zu ebener Erde befinden sich Garderoben, Souvenirstände und Postschalter. Hostessen erteilen an Informationsständen Auskünfte.
Im 1. Geschoß kann der eilige Gast das Espresso, die Mokka- oder die Milchbar besuchen. Im 2. und 3. Geschoß befindet sich die „Galerie des Palastes"; bedeutende zeitgenössische Maler der DDR, so Willi Sitte, Werner Tübke, Walter Womacka und Arno Mohr – dessen Gemälde hier zu sehen ist – schufen Werke für das Haus des Volkes. Die etwa 5 m hohe gläserne Blume von Reginald Richter und Richard Wilhelm verleiht dem Foyer ein festliches Gepräge. Durch 16 Fahrtreppen und 4 Schnellaufzüge sind die oberen Geschosse erreichbar.

Drei kleine attraktive gastronomische Einrichtungen befinden sich im 1. Geschoß: das in warmen Brauntönen gestaltete Espresso, unmittelbar neben dem Haupteingang am Marx-Engels-Platz gelegen; die Milchbar in blau und orange gegenüber an der Spreeseite; die Mokka-Bar im Foyerbereich beim Großen Saal. Im untersten Geschoß an der Spree ergänzen sich im Spree-Bowling mit seinen 8 Bowlingbahnen aktive sportliche Freizeitgestaltung und gastronomische Betreuung.

Der Palast der Republik hat zahlreiche im Charakter unterschiedliche gastronomische Einrichtungen mit insgesamt 1550 Plätzen.
Im 2. Geschoß befinden sich das Palast-, das Linden- und das Spreerestaurant. Die Gesamtkapazität beträgt etwa 600 Plätze. Die Stirnwände des Palastrestaurants sind mit einer dekorativen Gestaltung aus Meißner Porzellan geschmückt.
Das Linden- und das Spreerestaurant werden mit den eingebauten Nußbaum-Tafelparkettflächen auch als Tanzgaststätten genutzt. Vielfarbige originelle Gobelins geben diesen Restaurants eine warme, anregende Atmosphäre. Eine nach modernsten Gesichtspunkten ausgestattete Küche, in der ein Kollektiv von Fachkräften tätig ist, garantiert ein breites Angebot erstklassiger Speisen und Getränke.

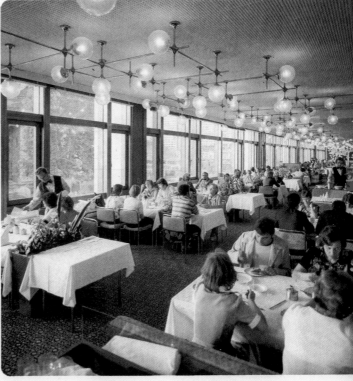

BROSCHÜRE UND EINTRITTSKARTE [BROCHURE AND TICKET,
"Bowling in the Palace of the Republic"], 1976 | Detlef Kuhn and Günter
Poppe (Design); Palast der Republik, Berlin | 17 x 16,5 cm [6 ¾ x 6 ½ in.]

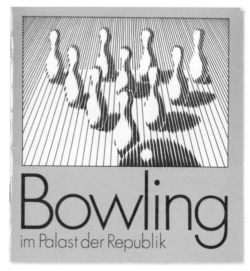

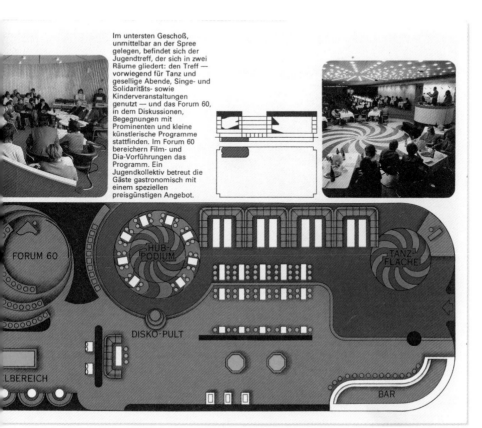

Im untersten Geschoß, unmittelbar an der Spree gelegen, befindet sich der Jugendtreff, der sich in zwei Räume gliedert: den Treff — vorwiegend für Tanz und gesellige Abende, Singe- und Solidaritäts- sowie Kinderveranstaltungen genutzt — und das Forum 60, in dem Diskussionen, Begegnungen mit Prominenten und kleine künstlerische Programme stattfinden. Im Forum 60 bereichern Film- und Dia-Vorführungen das Programm. Ein Jugendkollektiv betreut die Gäste gastronomisch mit einem speziellen preisgünstigen Angebot.

Im Großen Saal finden politische, kulturelle und wissenschaftliche Veranstaltungen statt. Durch eine umfangreiche Technik lassen sich Saalgröße und Platzkapazität verändern, wodurch eine vielseitige Nutzung möglich wird.

Die etwa 5000 Plätze des Großen Saales sind mit schwenkbarer Schreibplatte, Fremdsprachenanschluß und Konferenzlautsprecher ausgestattet. 50 Dolmetscher- bzw. Reporterkabinen stehen zur Verfügung. Bei dieser Veranstaltungsvariante finden über 3800 Zuschauer Platz.

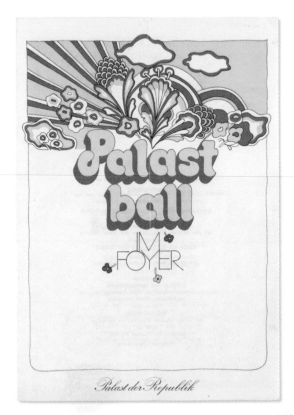

△
BROSCHÜRE [BROCHURE], 1977
Druckerei Neues Deutschland, Berlin | 24,5 x 32,5 cm [9 ½ x 12 ¾ in.]

◁ ▽
PROGRAMMHEFT UND TICKET [PROGRAM AND TICKET, "Palace Ball in the Foyer"], 8. März [March 8] 1980 | Palast der Republik, Berlin Verschiedene Größen [Various sizes]

▷
GEDECK [PLACE SETTING], aus dem Palast der Republik [from the Palace of the Republic], 1976
Henneberg Porzellan 1777 | Porzellan, Glas, Metall [Porcelain, glass, metal] Verschiedene Größen [Various sizes]

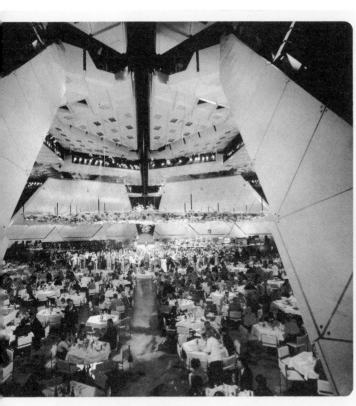

Bei der Veranstaltungsvariante für Bälle — so die traditionellen Palastbälle und die Großen Jugendtanzabende —, Tanzturniere und Bankette für etwa 800 Gäste werden die sechs Schwenkparketts auf 60 Grad hochgefahren. Sie bilden dann die Wände des verkleinerten Saales. Sämtliche 24 Deckenplafonds, in denen die Beleuchtungsbrücken eingebaut sind, werden um etwa 5,50 m abgesenkt, verdecken so den Rang und geben dem Raum eine stärkere Intimität, die durch farbiges Licht noch unterstrichen wird. Etwa 1000 Scheinwerfer sind im Großen Saal installiert.

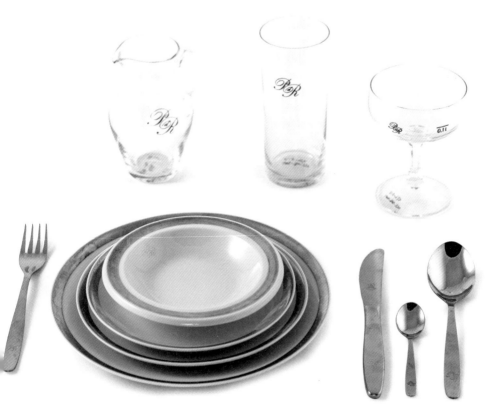

◁

ZEICHNUNG [DRAWING],
Lindenrestaurant Bar, 1988
Druckfarbe, Wasserfarben, Papier
[Ink, watercolor, paper]
49,5 x 70,5 cm [19 ½ x 27 ¾ in.]

▽

ZEICHNUNG [DRAWING,
Fourth-Floor Stage Design,
Olympic Gala '88 PdR], 1988
Matthias Läßig | Druckfarbe,
Papier [Ink, paper]
42,5 x 60 cm [16 ¾ x 23 ¾ in.]

▽ ▽

AQUARELL [WATERCOLOR],
1988 | Unbekannt [Unknown]
Wasserfarben, Papier, Pappe
[Watercolor, paper, cardboard]
50 x 77,5 cm [19 ½ x 30 ½ in.]

OLYMPIABALL 88 PdR 4. GESCHOSS
BÜHNENBILD MATTHIAS LÄßIG

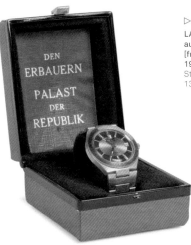

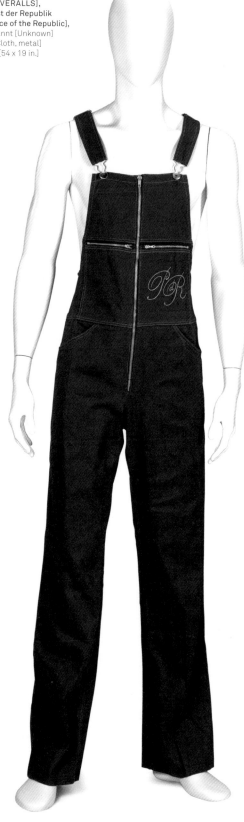

▷
LATZHOSE [OVERALLS],
aus dem Palast der Republik
[from the Palace of the Republic],
1976 | Unbekannt [Unknown]
Stoff, Metall [Cloth, metal]
137 x 48,5 cm [54 x 19 in.]

△
GESCHENK-ETUI MIT ARMBANDUHR [COM-
MEMORATIVE GIFT IN BOX, Wristwatch for "The
Builders of the Palace of the Republic"], 1976
Glashütte | Filz, Leder, Metall [Felt, leather, metal]
10,5 x 9 x 6,5 cm [4¼ x 3 ½ x 2 ½ in.]

▽
MIKROFON [MICROPHONE], SENNHEISER
4006, 1976 | Sennheiser, Wedemark, Westdeutsch-
land [West Germany] | Metall, Kunstleder [Metal,
leatherette] | 25 x 3 x 3 cm [9 ¾ x 1¼ x 1¼ in.]

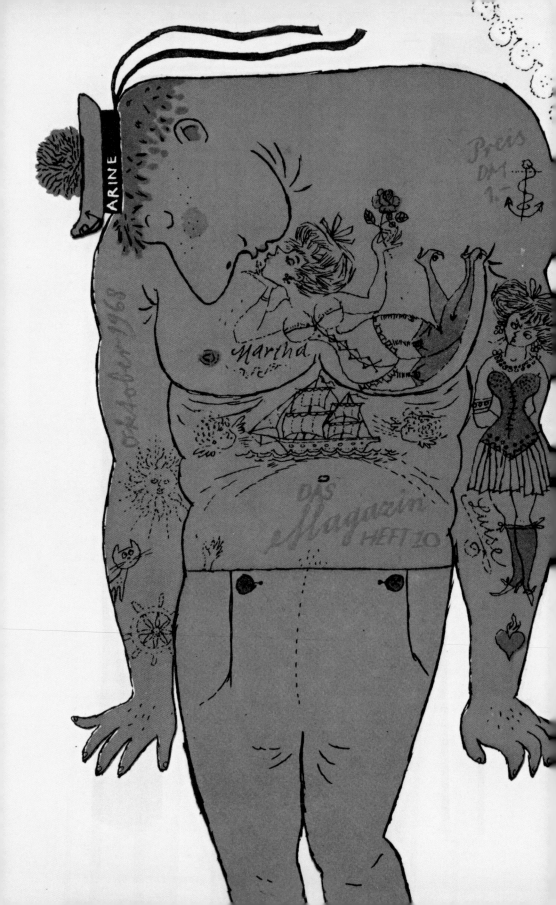

DAS MAGAZIN

Das Magazin, ein Lichtblick unter den Presseerzeugnissen der DDR, erschien ab Januar 1954. Die Monatszeitschrift wurde schnell bekannt, u.a. wegen der spritzigen Titel, der Auswahl an internationalen Karikaturen, des kosmopolitischen Stils der Artikel und Kurzgeschichten, der erotischen Fotos von etablierten DDR-Fotografen und vor allem, weil sie so rar war. Mit seiner begrenzten Auflage war das *Magazin* fast nur im Abonnement erhältlich, sodass viele Exemplare von Hand zu Hand gingen oder unter dem Ladentisch verkauft wurden. Die bemerkenswert gleichbleibende Qualität und der Charme der Zeitschrift waren zumindest zum Teil dem großen Einfluss der Redakteurin Hilde Eisler zu verdanken sowie Werner Klemke, der Hunderte der Titelseiten gestaltete, und dem Grafikredakteur und Künstler Herbert Sandberg. Sie drückten dem Heft viele Jahre ihren Stempel auf. *Das Magazin* überstand die Wiedervereinigung, indem es sich an eine neue Leserschaft anpasste und die Zahl seiner Werbekunden erweiterte.

Das Magazin, one of the bright spots of East German publishing, first appeared in January 1954. The monthly publication soon became known for, among other things, its sprightly covers, its selection of international cartoons, the cosmopolitan tone of its articles and short stories, its erotic photography by established GDR photographers, and, perhaps above all, its scarcity. With a limited print run largely going to subscribers, many copies passed from hand to hand or were sold under the counter. The remarkable consistency and appeal of the publication was at least partly due to the strong impress of Hilde Eisler as editor, the hundreds of stylized covers produced by Werner Klemke, and the cartoon editorship of artist Herbert Sandberg, all of whom spent many years on the masthead. *Das Magazin* survived reunification by adapting to new readerships and a broader advertising base.

◁ & ▽
DAS MAGAZIN,
verschiedene Cover [various covers], 1950er [1950s]
Das Neue Berlin | 23 x 16,5 cm [9 x 6 ½ in.]

▷
DAS MAGAZIN, Hefte [Issues] 8, 1954; 2, 1957
Das Neue Berlin | 23 x 16,5 cm [9 x 6 ½ in.]

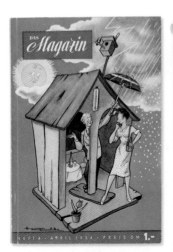

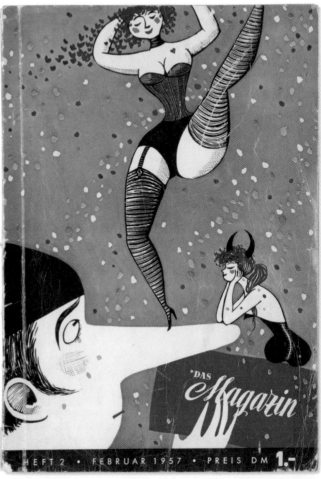

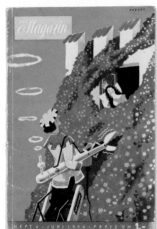

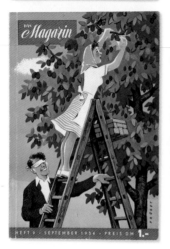

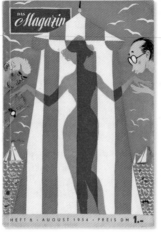

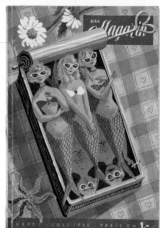

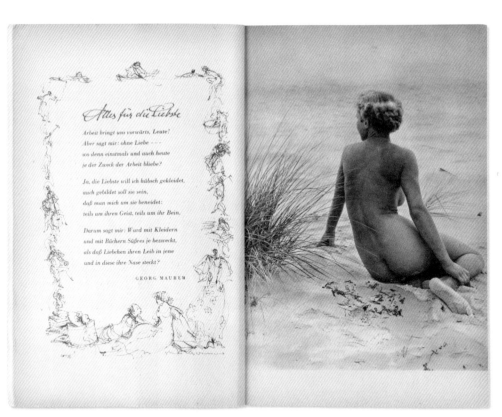

Alles für die Liebste

Arbeit bringt uns vorwärts, Leute!
Aber sagt mir: ohne Liebe ---
wo denn einstmals und auch heute
je der Zweck der Arbeit bliebe?

Ja, die Liebste will ich hübsch gekleidet,
auch gebildet soll sie sein,
daß man mich um sie beneidet:
teils um ihren Geist, teils um ihr Bein.

Darum sagt mir: Ward mit Kleidern
und mit Büchern Süßres je bezweckt,
als daß Liebchen ihren Leib in jene
und in diese ihre Nase steckt?

GEORG MAURER

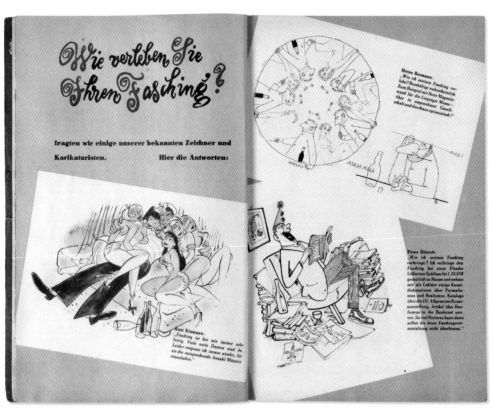

Wie verleben Sie Ihren Fasching?

fragten wir einige unserer bekannten Zeichner und Karikaturisten. Hier die Antworten:

Heinz Bormann:
„Wie ich meinen Fasching verlebe? Hochklug! wahrscheinlich zum Beispiel bei Heinz Magazin. wand für die Leipziger Messe - Aber in angenehmer Gesellschaft und durchaus optimistisch!"

Kurt Klamann:
„Fasching ist bei mir immer sehr lustig. Viele nette Damen sind da. Leider vergesse ich immer wieder, für sie die entsprechende Anzahl Männer einzuladen."

Peter Dittrich:
„Wie ich meinen Fasching verbringe? Ich verbringe den Fasching bei einer Flasche Lößnitzer Spätlese für 1,25 DM gemütlich zu Hause und nehme mir als Lektüre einige Kunstdiskussionen über Formalismus und Realismus, Kataloge über die III. Allgemeine Kunstausstellung, Artikel über Realismus in der Baukunst usw. vor. So viel Heiteres kann dann selbst die beste Faschingveranstaltung nicht überbieten."

DAS MAGAZIN,
verschiedene Cover [various covers], 1950er [1950s]
Das Neue Berlin | 23 x 16,5 cm [9 x 6 ½ in.]

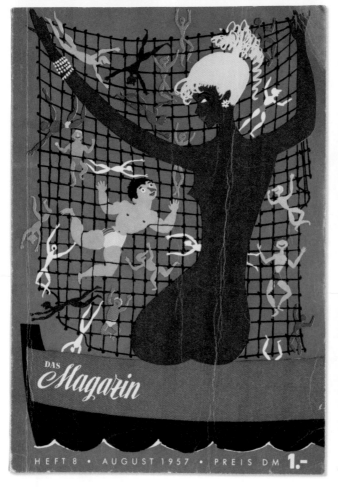

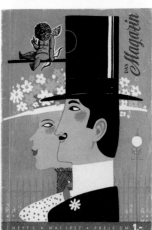

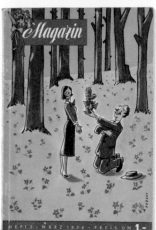

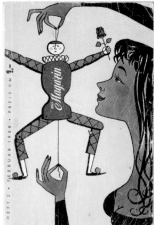

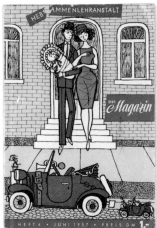

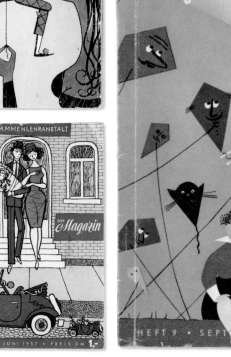

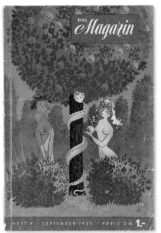

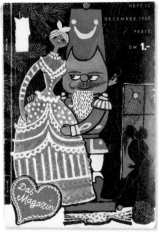

DAS MAGAZIN,
verschiedene Cover [various covers], 1950er [1950s]
Das Neue Berlin | 23 x 16,5 cm [9 x 6 ½ in.]

DAS MAGAZIN,
verschiedene Cover [various covers], 1960er [1960s]
Das Neue Berlin | 23 x 16,5 cm [9 x 6 ½ in.]

DAS MAGAZIN,
verschiedene Cover [various covers], 1960er [1960s]
Das Neue Berlin | 23 x 16,5 cm [9 x 6 ½ in.]

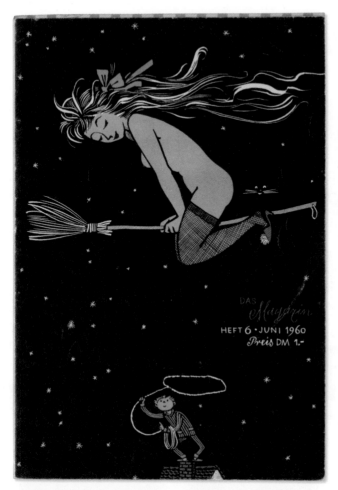

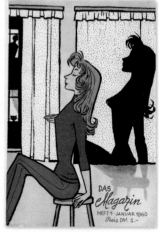

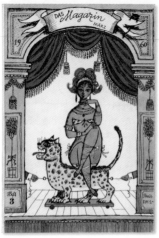

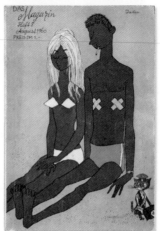

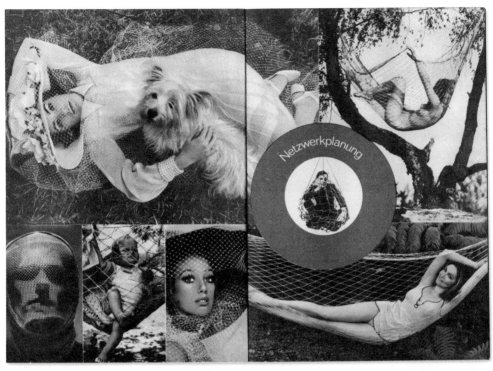

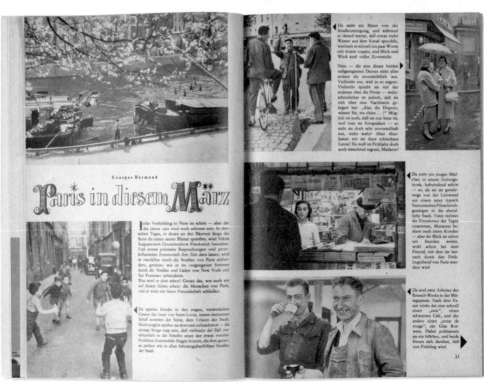

DAS MAGAZIN,
verschiedene Cover [various covers], 1960er [1960s]
Das Neue Berlin | 23 x 16,5 cm [9 x 6 ½ in.]

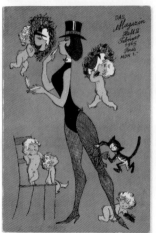
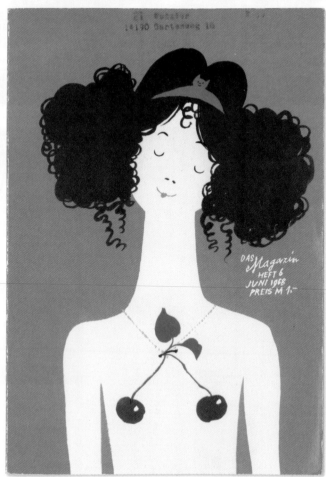

DAS MAGAZIN, verschiedene Cover [various covers],
1970er [1970s] | Das Neue Berlin/Berliner Verlag (nach [after] 1974)
23 x 16,5 cm [9 x 6 ½ in.]

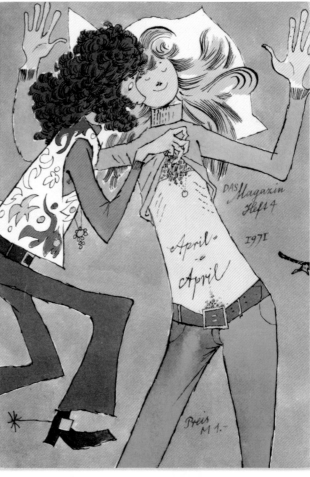

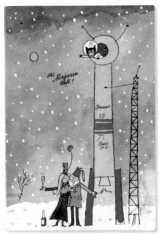

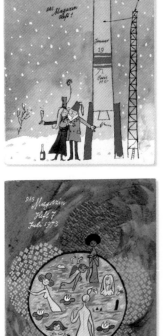

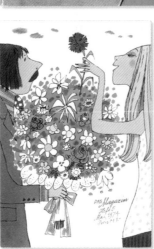

DAS MAGAZIN,
verschiedene Cover [various covers], 1970er [1970s]
Berliner Verlag | 23 x 16,5 cm [9 x 6 ½ in.]

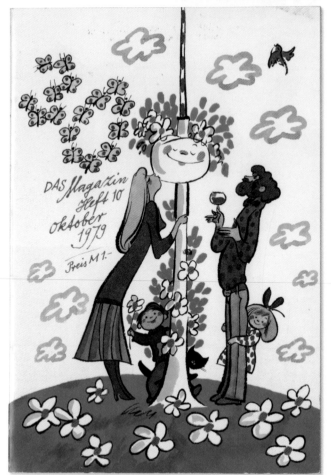

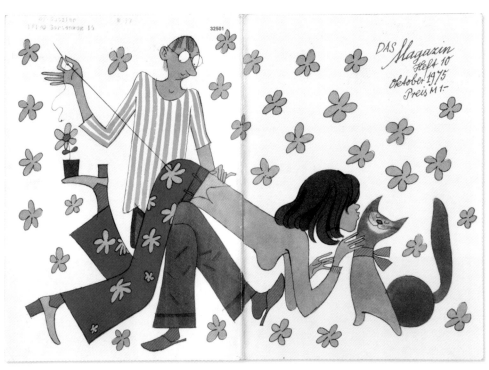

DAS MAGAZIN,
verschiedene Cover [various covers], 1980er [1980s]
Berliner Verlag | 23 x 16,5 cm [9 x 6 ½ in.]

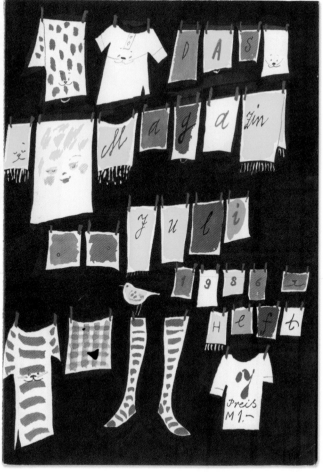

DAS MAGAZIN,
verschiedene Cover [various covers], 1990
Berliner Verlag | 23 x 16,5 cm [9 x 6 ½ in.]

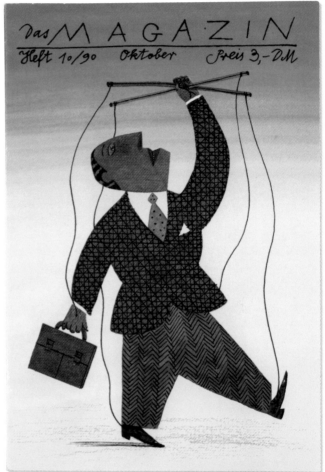

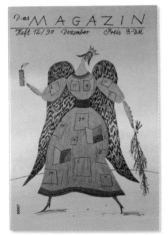

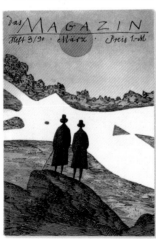

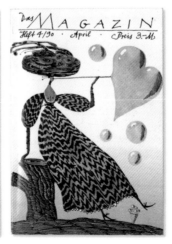

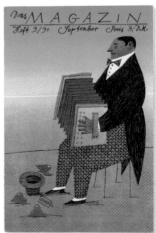

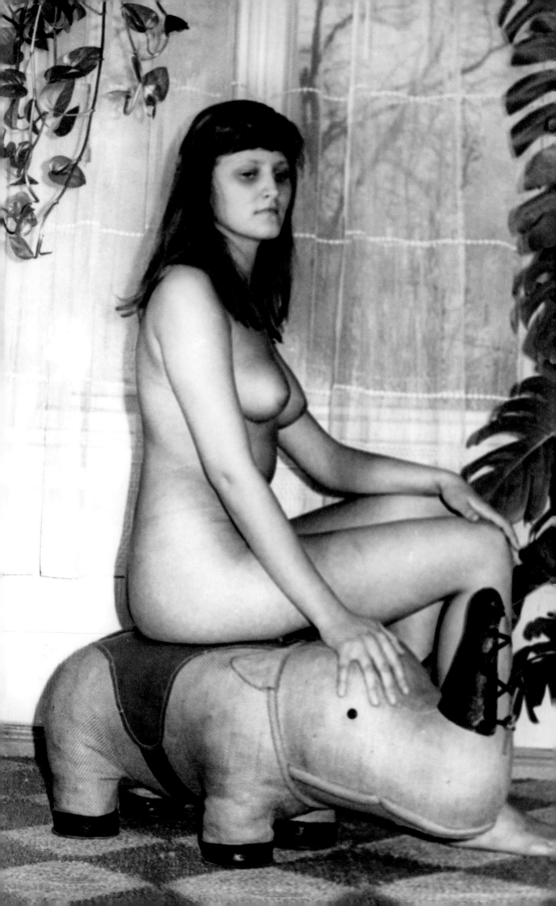

EROTIKA

EROTICA

Wenn es darum ging, explizite, lüsterne oder kommerzialisierte Erotik aus dem dekadenten Westen zu verurteilen, konnte die DDR sehr streng sein. Stattdessen förderten Programme zur Emanzipation der Frau, zur Vermittlung traditioneller Wertvorstellungen und zur relativ frühen sexuellen Aufklärung die Herausbildung einer naturalistischeren Haltung zum Sex; dazu gehörte auch die weit verbreitete Billigung und Ausübung der Freikörperkultur (FKK) an den Ostseestränden und auf Campingplätzen an anderen Orten im Land. Die Nudistenbewegung in Deutschland begann im 19. Jahrhundert und sollte zur Wertschätzung der Körpererziehung beitragen. In den Beständen des Wendemuseums befinden sich Nacktfotos, zumeist Außenaufnahmen, die das Einssein mit der Natur vermitteln sollten. Trotzdem fand auch Amateurpornografie Verbreitung, da sie einfach herzustellen war und oft die implizite Einwilligung der Regierung genoss, die sehr wohl erkannte, dass Gegenkultur nicht unbedingt Dissens bedeutete. Selbst die Grenztruppen und andere Regierungsvertreter mischten mit und gaben ihre eigenen Nacktfotos und „Schmuddelfilme" in Auftrag. Nach dem Mauerfall orientierten sich DDR-Erotika immer mehr an den Bildern aus dem Westen, so in der Zeitschrift *Sexclusiv*. Trotzdem gab es einen entscheidenden Unterschied, vielleicht ein Verweis auf die offiziell vertretene Haltung zur sexuellen Gleichberechtigung – die Abbildungen zeigten nackte Männer und nackte Frauen.

The GDR could be very prim and proper in discouraging hard-core, prurient, or commodified eroticism as a manifestation of the decadent West. Instead, programs to emancipate the woman, emphasize family values, and introduce sex education at a relatively early age assisted in forming a more naturalistic approach to sex and included the widespread endorsement and practice of naturism at Baltic Sea beaches and at campsites elsewhere within the country. The nudist tradition went back to the 19th century in Germany and was expected to contribute to an appreciation of the culture of the body. Among the holdings of the Wende Museum are photographs of nudes, usually in outdoor settings to convey oneness with nature. Nevertheless, amateur pornography also became prevalent, as it was a commodity that could be easily produced and often with the implicit consent of a government that recognized that counterculture activity did not necessarily translate into dissent. Even border guards and other government officials got in on the action and commissioned their own "nudie pictures" and "stag films." When the Berlin Wall fell, East German erotica began to mirror Western representations, such as those found in the magazine *Sexclusiv*. Nonetheless, there was one clear difference, perhaps a reference to GDR's official stance of sexual equality—both naked men and naked women were featured.

▷ FOTO [PHOTO], Männliche Akte [Nude Men], aus [from] "Sexclusiv" Zeitschrift [Magazine], 1990 | Deutsche Sex-Liga e.V., Markkleeberg | 30 x 42 cm [11 ¾ x 16 ½ in.]

▽ FOTO [PHOTO], Männliche Akte [Nude Men], aus [from] "Sexclusiv" Zeitschrift [Magazine], 1990 | Deutsche Sex-Liga e.V., Markkleeberg | 30 x 42 cm [11 ¾ x 16 ½ in.]

▽▽ FOTO [PHOTO], Männlicher Akt [Male Nude in Toilet], aus [from] "Sexclusiv" Zeitschrift [Magazine], 1990 | Deutsche Sex-Liga e.V., Markkleeberg | 30 x 42 cm [11 ¾ x 16 ½ in.]

▽▷ FOTOS [PHOTOS], ["Matthias Likes to Play..."], Männliche Akte [Nude Men], aus [from] "Sexclusiv" Zeitschrift [Magazine], 1990 | Deutsche Sex-Liga e.V., Markkleeberg | 30 x 42 cm [11 ¾ x 16 ½ in.]

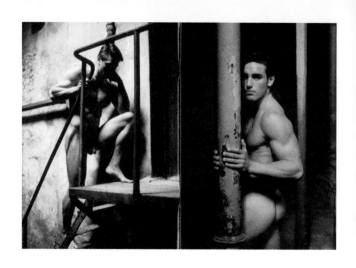

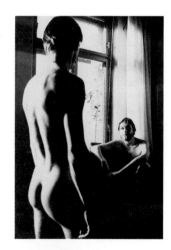

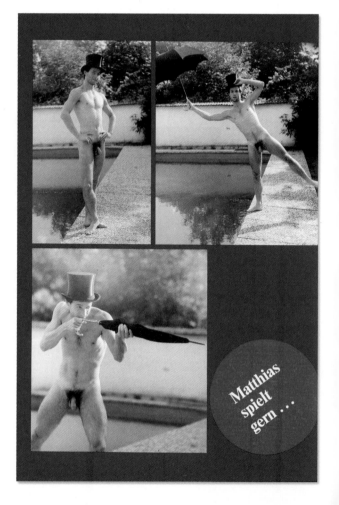

Matthias spielt gern . . .

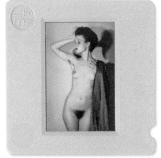
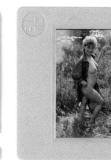
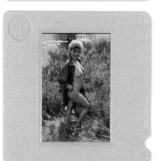
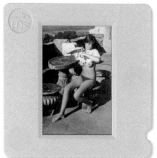
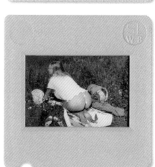
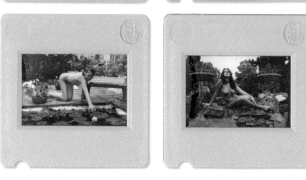

◁

FARBDIA-SERIE [COLOR SLIDES], 32 Aktfotografien [Set of 32 Nudes], aus [from] „Durchblicke" ["Erotica Slides"], 1970er, [1970s] | VEB DEFA Kopierwerke Berlin | Film, Plastik [Film, plastic] | je 5,5 x 5,5 cm [each 2 ¼ x 2 ¼ in.]

▽

FARBDIA-SERIE [COLOR SLIDES, "Nudes in Outdoor Settings," "Nudist Beach Views," "Erotica Slides"], 1970er [1970s] | VEB DEFA Kopierwerke Berlin | Film, Plastik [Film, plastic] | Verschiedene Größen [Various sizes]

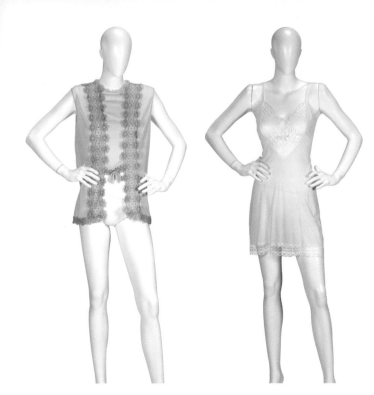

△
DESSOUS [EROTIC LINGERIE],
Stretta, 1960er–1980er [1960s–
1980s] | VEB Feinwäsche „Bruno
Freitag" Limbach-Oberfrohna
Dederon, Spitze [Dederon, lace]
73 × 57 cm [28 ¾ × 22 ½ in.]

△
DESSOUS [EROTIC LINGERIE],
Stretta, 1960er–1980er [1960s–
1980s] | VEB Feinwäsche „Bruno
Freitag" Limbach-Oberfrohna
Dederon, Spitze [Dederon, lace]
92,5 × 62,5 cm [36 × 23 ½ in.]

△
DESSOUS [EROTIC LINGERIE],
Stretta, 1960er–1980er [1960s–
1980s] | VEB Feinwäsche „Bruno
Freitag" Limbach-Oberfrohna
Dederon [Dederon]
95 × 64,5 cm [36 ½ × 24 ½ in.]

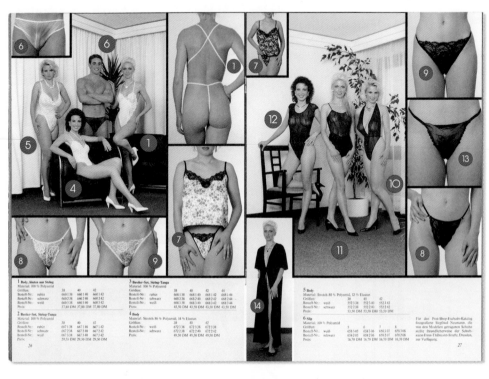

▶ SEXCLUSIV

Als selbst erklärte „Sexzeit-
schrift der DDR" erschien
Sexclusiv erstmals 1990,
wenige Monate nach dem
Fall der Berliner Mauer und
kurz vor der Wiedervereini-
gung. Obwohl sie in Mark-
kleeberg im Bezirk Leipzig
veröffentlicht wurde, hatte
die Redaktion ihren Sitz in
Ost-Berlin.

Self-described as the "Sex
Magazine of the GDR,"
Sexclusiv was published
in 1990, just months after
the collapse of the Berlin
Wall, but before the dis-
solution of East Germany.
Although it was published
in Markkleeberg, a town
in the Leipzig district, the
editorial staff was based in
East Berlin.

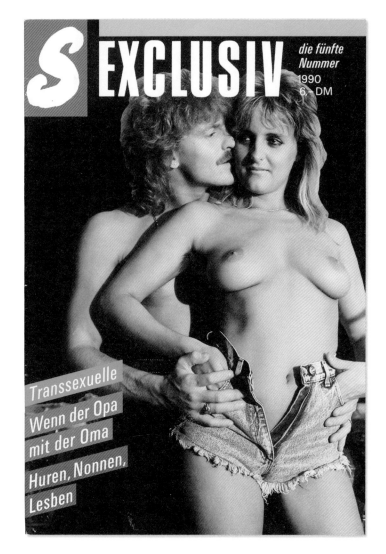

△
ZEITSCHRIFT [MAGAZINE],
"Sexclusiv," Heft [Issue] 5,
1990 | Deutsche Sex-Liga
e.V., Markkleeberg
30 x 21 cm [11 ¾ x 8 ¼ in.]

▷
ZEITSCHRIFT [MAGAZINE],
"Sexclusiv," Heft [Issue] 2,
1990 | Deutsche Sex-Liga
e.V., Markkleeberg
30 x 21 cm [11 ¾ x 8 ¼ in.]

▷▷
ZEITSCHRIFT [MAGAZINE],
"Sexclusiv," Heft [Issue] 4,
1990 | Deutsche Sex-Liga
e.V., Markkleeberg
30 x 21 cm [11 ¾ x 8 ¼ in.]

◁
ZEITSCHRIFTENARTIKEL
[MAGAZINE ARTICLE],
aus [from] "Sexclusiv,"
über Wäsche [on Undergar-
ments], 1990 | Deutsche
Sex-Liga e.V., Markkleeberg
30 x 21 cm [11 ¾ x 8 ¼ in.]

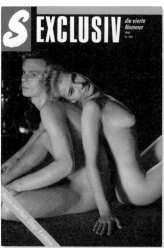

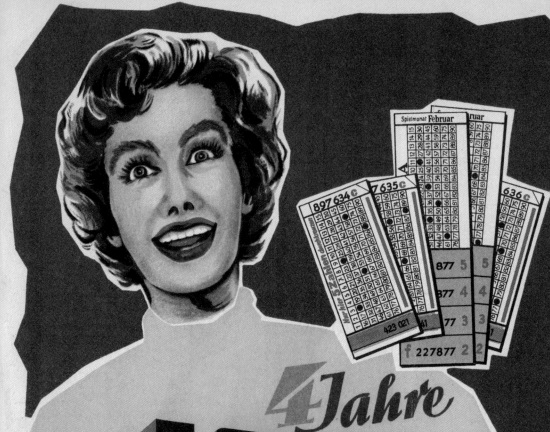

4 Jahre
LOTTO
4 Jahre Gewinner

LOTTO

LOTTERY

Obwohl es vielleicht widersprüchlich erscheint, dass sich die Bürger einer sozialistischen Utopie in einer nationalen Lotterie den Traum vom schnellen Geld erfüllen wollen, so war doch kaum etwas motivierender als das Tele-Lotto am Sonntagabend, wenn die wöchentlichen Lottozahlen gezogen wurden. Moderiert von einem prominenten Sportler oder Unterhaltungskünstler fand die Endziehung live im Fernsehen statt, wobei die Spannung und Aufregung durch die große spiralförmige Ziehungsanlage noch erhöht wurde. Außerdem wurden zwischendurch kurze Filmbeiträge eingespielt, die für die ganze Familie geeignet waren. Selbst in einer so eingeschränkten Konsumgesellschaft konnten die Lottogewinne beträchtlich sein, und es bestand immer die Verlockung einer Kreuzfahrt auf der Donau oder – mit dem Luxusschiff *MS Völkerfreundschaft* – auf dem Schwarzen Meer. Andere, weniger groß angelegte Glücksspielmöglichkeiten gab es auf lokaler Ebene, und sie zeigen, wie attraktiv die herkömmliche Lotterie war.

Although it may seem counterintuitive that citizens in a socialist utopia would respond to the get-rich-quick appeal of a national lottery, few motivators were as popular as the Sunday evening *Tele-Lotto*, when the weekly winning lottery numbers were drawn. In the presence of a celebrity moderator from the entertainment or sports world, the final selection would be enacted live on television with a large spiral stage prop to increase tension and excitement. This process was further interrupted by short film features that were suitable for the entire family to enjoy. Lotto winnings could be substantial even in such a limited consumer society, and there was always the tempting thought of a cruise on the Danube or—with the *MS Völkerfreundschaft* luxury cruise ship—on the Black Sea. Other, lesser gaming opportunities took place locally and testify to the attraction of the traditional lottery.

WERBUNG [ADVERTISEMENT,
"4 Years of Lotto, 4 Years of
Winners"], 1957 | VEB Zahlenlotto
Leipzig | 21 x 15 cm [8 ¼ x 6 in.]

▷ & ▽
Lottoannahmestelle
[Licensed Lottery Shop] in
Berlin, November 1973

Foto [Photo]: Klaus
Morgenstern

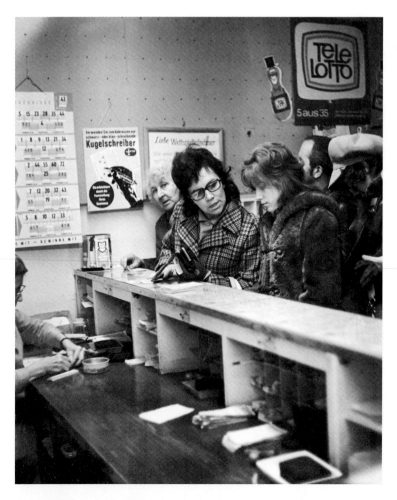

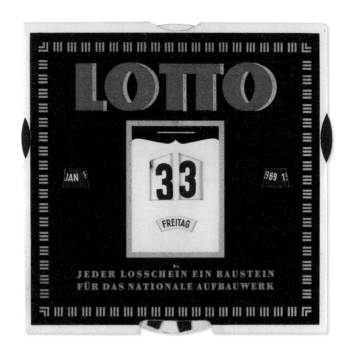

DREHKALENDER [ROTATING CALENDAR, "Every Lottery Ticket is a Building Block in the National Reconstruction"], 1959 | Hans Popper, Leipzig | Pappe, Metall, Papier [Cardboard, metal, paper] 20 x 20,5 cm [8 x 8 ¼ in.]

BIERDECKEL [COASTER, "Play and Win with the Lottery!"], 1950er [1950s] | VEB Sachsen-Bräu Leipzig | Pappe [Cardboard] 12,5 cm ⌀ [5 in. dia.]

BIERDECKEL [COASTER, "Play and Win with the Lottery!"], 1950er [1950s] | VEB Dresdner Brauereien | Pappe [Cardboard] 12,5 cm ⌀ [5 in. dia.]

TELE-LOTTO-MASKOTTCHEN [TELE-LOTTO MASCOT], 1960er [1960s] | Hans-Eberhard Ernst (Design) | Plastik [Plastic] 13,5 x 6 cm ⌀ [5 ¼ x 2 ¼ in. dia.]

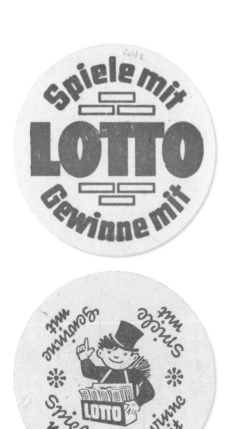

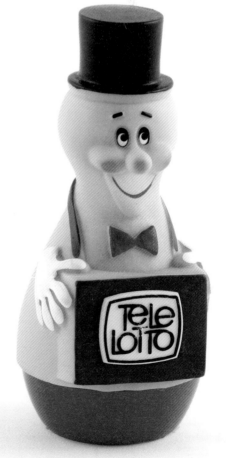

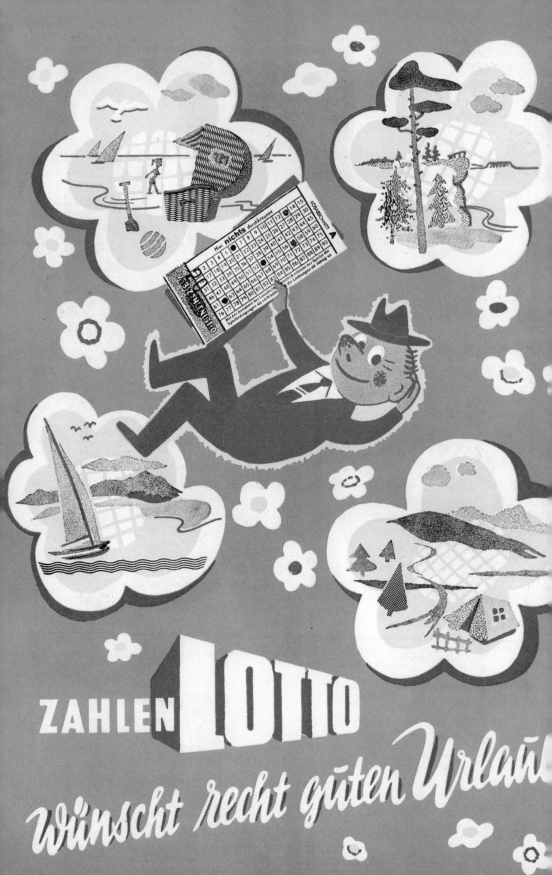

WERBUNG [ADVERTISEMENT,
"Zahlenlotto Wishes a Pleasant Vacation"],
1958 | VEB Zahlenlotto Leipzig
21,5 x 15,5 cm [8 ½ x 6 ¼ in.]

PLAKAT [POSTER, "The Great Money
Lottery of the People's Solidarity"],
12. Mai [May 12] 1951 | VEB Deutsche
Wertpapier-Druckerei Leipzig
42 x 29,5 cm [16 ¾ x 11 ¾ in.]

PLAKAT [POSTER, Saxony State Lottery,
"A Lucky Bet, Play the Lottery with
the Same Goal!"], 1950er [1950s]
Verlag KG | 60,5 x 41,5 cm [24 x 16 ½ in.]

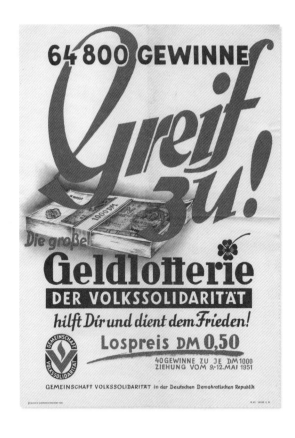

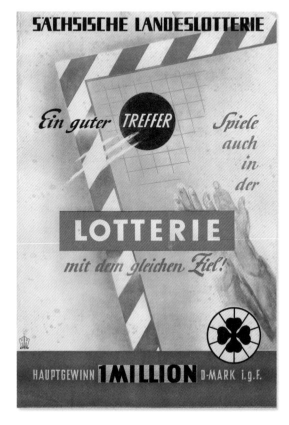

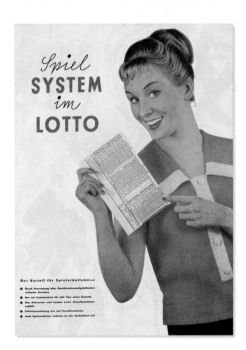

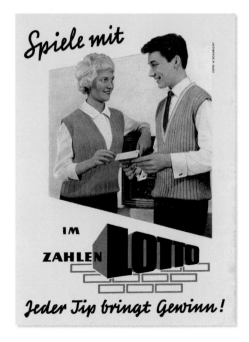

△

WERBUNG [ADVERTISEMENT, "Play the
Lottery System"], 1960 | VEB Vereinigte Wett-
spielbetriebe | 28,5 x 21 cm [11 ¼ x 8 ¼ in.]

▽

LOTTERIESCHEIN [TICKET, May Lottery],
1971 | VEB Vereinigte Wettspielbetriebe
15 x 10,5 cm [6 x 4 ¼ in.]

△

WERBUNG [ADVERTISEMENT, "Play Lotto,
Each Game Has a Winner!"], 1959 | VEB Zah-
lenlotto Leipzig | 28,5 x 21 cm [11 ¼ x 8 ¼ in.]

▽

WERBUNG [ADVERTISEMENT,
Fortuna Express Lottery], 1970 | Toto
Lotto | 40,5 x 29,5 cm [16 x 11 ½ in.]

▷

WERBUNG [ADVERTISE-
MENT, Tele-Lotto, "You've
Got to Be Lucky, The Big
Television Game in the GDR"],
1987 | VEB Vereinigte
Wettspielbetriebe, Fernsehen
der DDR | 24 x 16 cm
[9 ½ x 6 ¼ in.]

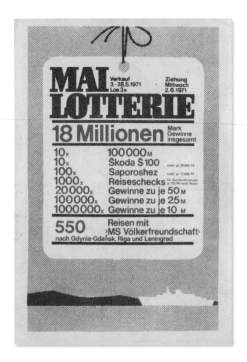

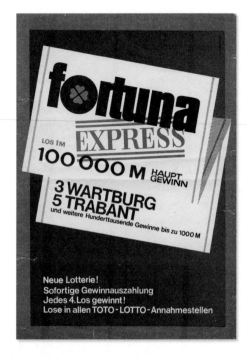

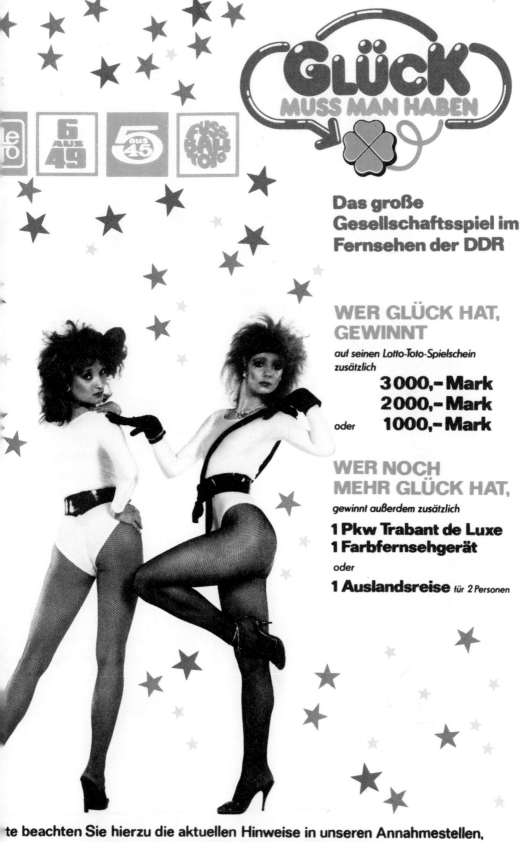

GLÜCK
MUSS MAN HABEN

6 AUS 49 5 AUS 45

Das große Gesellschaftsspiel im Fernsehen der DDR

WER GLÜCK HAT, GEWINNT

auf seinen Lotto-Toto-Spielschein zusätzlich

3 000,– Mark
2 000,– Mark
oder **1 000,– Mark**

WER NOCH MEHR GLÜCK HAT,

gewinnt außerdem zusätzlich

1 Pkw Trabant de Luxe
1 Farbfernsehgerät

oder

1 Auslandsreise *für 2 Personen*

te beachten Sie hierzu die aktuellen Hinweise in unseren Annahmestellen, im Fernsehen der DDR und in der Tagespresse.

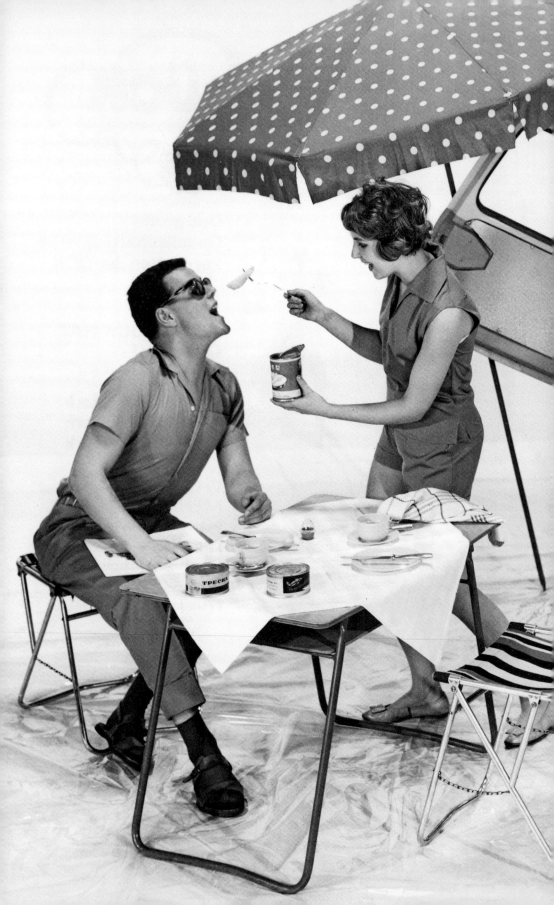

CAMPING

Die Landschaft Deutschlands ist reich an Wäldern und Seen, die zu spontanen Campingabenteuern einluden, wenn es die Zeit erlaubte. In einem so durchorganisierten Land wie der DDR überrascht es allerdings nicht, dass die Behörden alljährlich nur eine begrenzte Anzahl von offiziellen Campingplätzen freigaben. So wurden die hoch begehrten Reservierungen für die folgende Saison nicht selten auf dem Schwarzmarkt gegen Waren und Dienstleistungen getauscht. Beliebte Campingplätze (einige davon „FKK") gab es im Harz, in Thüringen, an der Mecklenburgischen Seenplatte und im Südosten an der tschechoslowakischen Grenze, vor allem aber an der Ostseeküste. Auch Betriebe und die FDJ boten Campingferien an, teilweise als Belohnung, und mancher Trabant war mit einem Dachgepäckträger versehen, um ein Zelt und Proviant zu transportieren.

It is the nature of the German landscape to give way quickly to woods and lakes, making impromptu camping an eagerly accessible alternative when time permitted. In a highly organized country like the GDR, however, it is not surprising that the administration inserted itself in an annual distribution of a limited number of official camping spots around the country. Highly coveted reservations for the coming season were often transferable for goods and services on the black market. Preferred camping locations (some "clothing optional") were the Harz Mountains, Thuringia, the Mecklenburg Lakeland, and in the southeast near the Czech border, but above all in the north along the Baltic Sea coast. Recreational camping was also offered, or awarded by employers or the FDJ (*Freie Deutsche Jugend*, Free German Youth), and many Trabant automobiles sported a roof rack for transporting a tent and supplies.

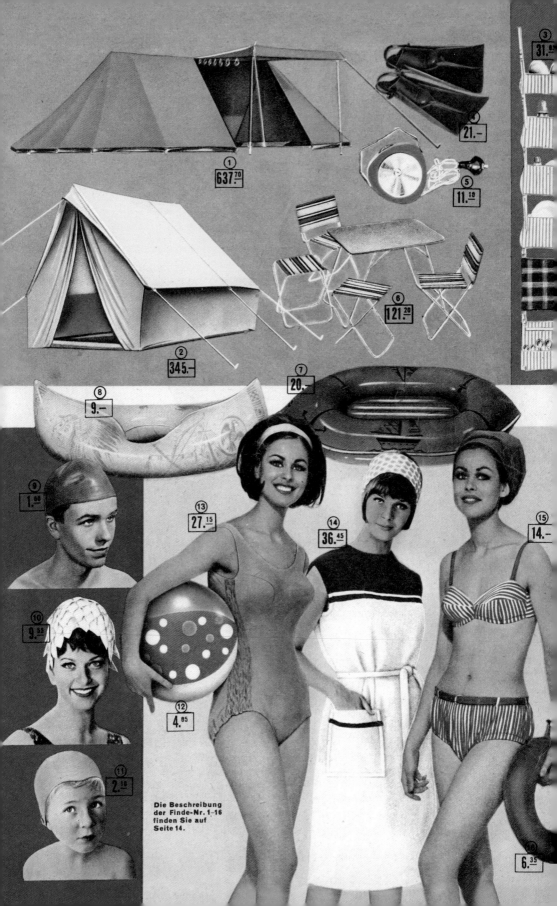

3 31.⁹⁵

1 637.⁷⁰

4 21.–

5 11.¹⁰

6 121.²⁰

2 345.–

7 20.–

8 9.–

9 1.⁰⁰

13 27.¹⁵

14 36.⁴⁵

15 14.–

10 9.⁹⁵

12 4.⁸⁵

11 2.¹⁰

Die Beschreibung
der Finde-Nr. 1–16
finden Sie auf
Seite 14.

16 6.³⁵

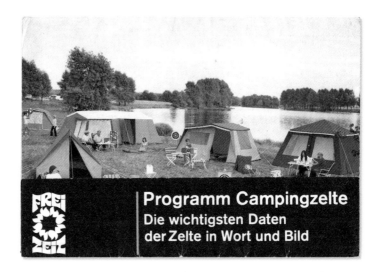

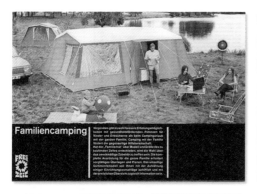

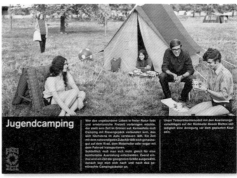

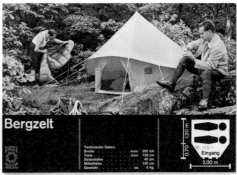

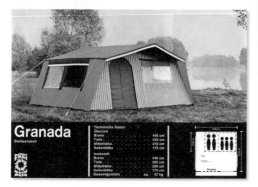

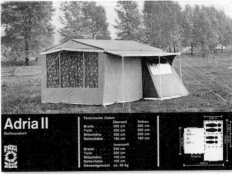

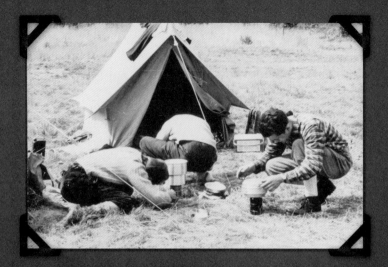

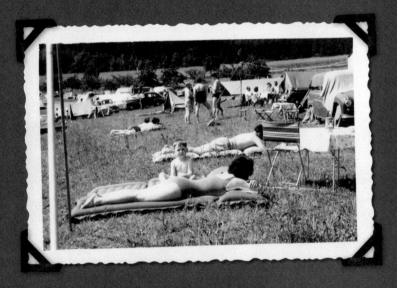

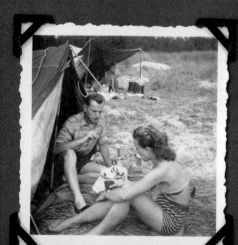

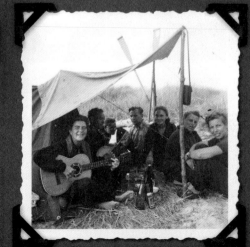

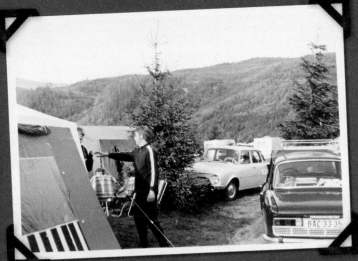

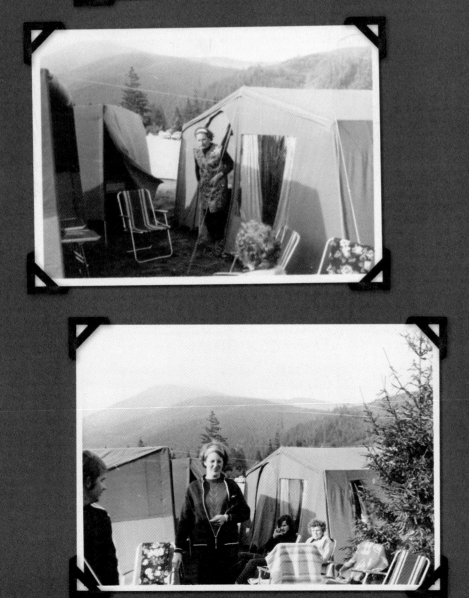

◁◁
FOTOS [PHOTOS], Campingurlaube [Camping Trips],
1956–65 | Unbekannt [Unknown] | Verschiedene Größen
[Various sizes]

◁
FOTOS [PHOTOS], Aufnahmen vom Zeltplatz
[Camping Scenes], 1974 | Unbekannt [Unknown], ČSSR
[CSSR] | verschiedene Größen [Various sizes]

▷
PICKNICKKOFFER mit Campinggeschirr und Besteck
für vier [PICNIC BASKET with Service for Four], 1950er
[1950s] | VEB Campingartikel Thum | Plastik, Metal,
Pappe [Plastic, metal, cardboard] | 38 x 27 x 12 cm
[15 x 10¾ x 5 in.]

▽
CAMPINGKLAPPSTUHL [FOLDING CHAIR],
1970er [1970s] | Poucher Boote GmbH | Metall,
Stoff, Holz [Metal, fabric, wood] | 77,5 x 57,5 x 57,5 cm
[30 ½ x 22 ½ x 22 ½ in.]

▷
WERBUNG [ADVERTISEMENT, Camping Stove
for Propane/Butane], 1964 | VEB (K) Propangeräte
Flaschengas; VEB (K) Buch- und Offsetdruckerei
Potsdam | 22 x 15,5 cm [8 ½ x 6 in.]

▽
CAMPINGMÖBEL [CAMPING FURNITURE], Klapptisch,
-stühle und -hocker [Folding Table and Chairs], 1970er
[1970s] | Unbekannt [Unknown] | Stoff, Metall, Holz
[Cloth, metal, wood] | Verschiedene Größen [Various sizes]

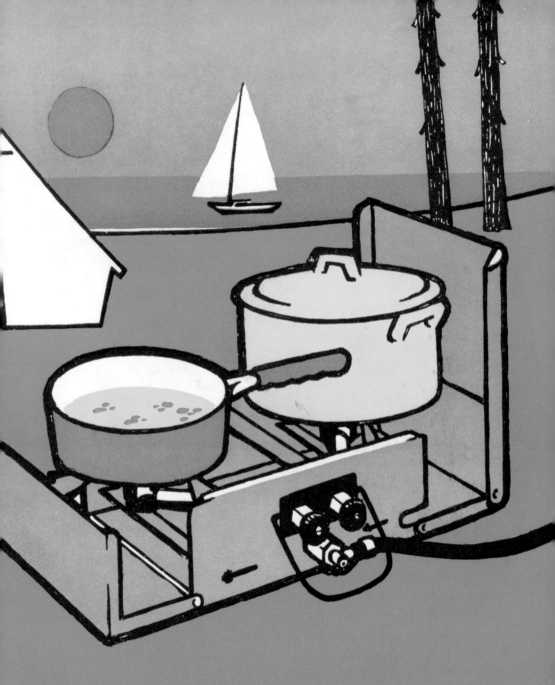

Campingkocher

für Propan/Butan

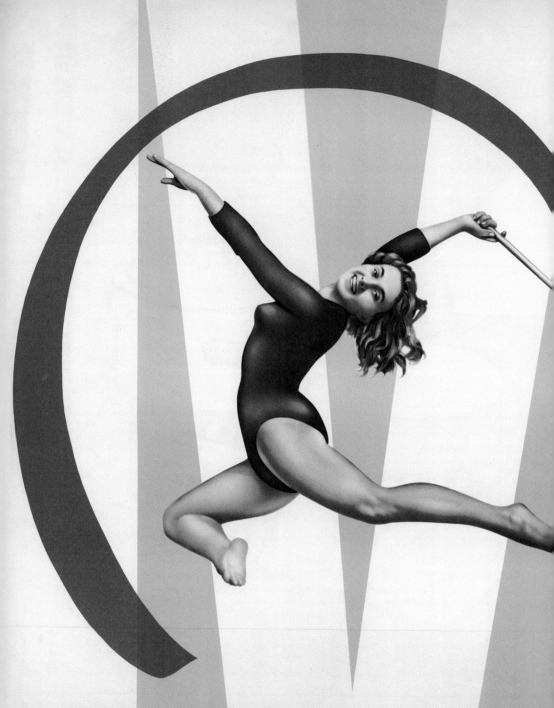

IV. DEUTSCHES TURN-U. SPORTFES

LEIPZIG 1.-4. AUGUST 1963

SPORT

Nur wenige Länder waren so sportorientiert wie die DDR in ihren mittleren Jahren. Sport bot ein Anreizsystem für den Aufbau von Motivation und persönlichem Stolz, und er hob das Image der DDR sowohl im Wettstreit innerhalb des Ostblocks als auch im Westen. Der Höhepunkt war wahrscheinlich 1974 erreicht, als der Fußballspieler Jürgen Sparwasser in Hamburg im Spiel gegen die westdeutsche Mannschaft das siegreiche Tor schoss. Im Inland führten die von der Stasi unterstützten Dynamo-Mannschaften die Tabellen an. In der Anfangszeit, als der Erste Sekretär und Staatschef Walter Ulbricht selbst noch relativ fit aussah, gab er die Losung aus: „Jedermann an jedem Ort, einmal in der Woche Sport." Fitness wurde in der DDR nicht nur als produktive Nutzung der Freizeit propagiert, sondern auch als eine Kultur der Anerkennung von sportlichem Können. Netzwerke aus Trainern, Übungsleitern und Sportärzten kamen in die Schulen und betrieben Trainingslager für junge Sportler, die als Talente für den Leistungssport ausgewählt worden waren. Der Erfolg wurde quantitativ an der Zahl der Medaillen gemessen, die u. a. bei Spartakiaden oder bei Sportwettkämpfen für ältere Kinder gewonnen wurden. Bei den Olympischen Spielen gab es den größten Erfolgsdruck, weil die DDR hier, wie bei fast keiner anderen Gelegenheit, mit ihrer eigenen Mannschaft, unter eigener Fahne und mit der eigenen Nationalhymne auftreten konnte. Die Einzelleistungen der „Diplomaten im Trainingsanzug" galten meist mehr als die im Mannschaftssport, so z. B. bei den Olympischen Spielen 1988 in Seoul, als die DDR-Sportler, vor allem die Frauen, im Schwimmen oder in der Leichtathletik einen Preis nach dem anderen einheimsten. Erst später erfuhr die Welt von den Experimenten mit Anabolika, die oft auch minderjährigen Sportlern ohne ihr Wissen verabreicht wurden.

Few countries were as sports-minded as the GDR in its middle years. Not only did sports provide a rewards system for building morale and personal pride, but they also lifted the image of the GDR both in Eastern Bloc competition and in the West. The apex probably occurred in 1974, when soccer player Jürgen Sparwasser scored the winning goal to beat West Germany in Hamburg. Domestically, Stasi-backed Dynamo sports teams dominated the scoreboards. In earlier days, when he still looked the fitness part, First Secretary and Head of State Walter Ulbricht exhorted the East German populace with the catchphrase "Jedermann an jedem Ort, einmal in der Woche Sport" (Wherever you are, practice sports once a week). The GDR promoted fitness not only to ensure that free time was put to productive use but also to organize a culture around the recognition of athletic prowess. Networks of coaches, trainers, and sports physicians visited schools and operated camps for young athletes who had been tapped as potential top performers. Success could be measured quantitatively by the numbers of medals won in competitions such as the Spartakiads or sports rallies for older children. The Olympic Games produced the greatest pressure to succeed, because here, as practically nowhere else, the GDR could field its own team, under its own flag, and with its own anthem. Individual achievement by "diplomats in sports attire" tended to rank above team sports, as in the 1988 Olympic Games in Seoul, when GDR athletes, especially women, carried off prize after prize in swimming and track and field events. Only later did the world learn of East German experiments with performance-enhancing steroids, often administered to school-age athletes without their knowledge.

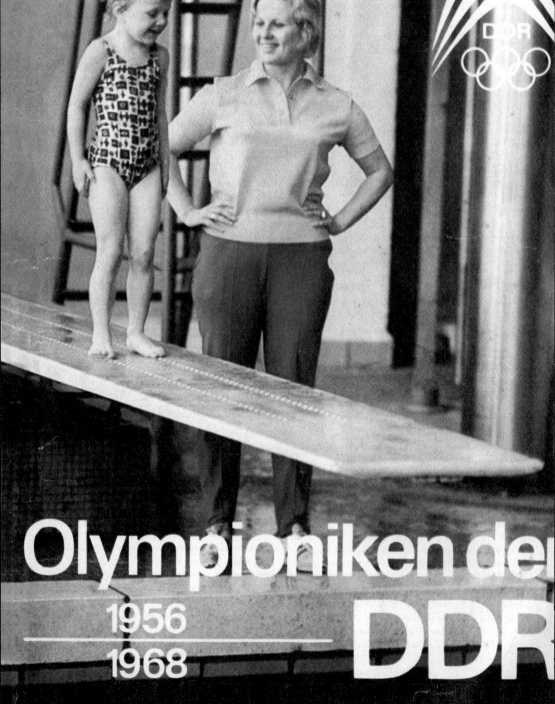

Olympioniken der
DDR

1956
1968

PLAKAT [POSTER, "4th German Gymnastics
and Sports Festival"], Leipzig 1963
Unzner F.A.K. Berlin | 84,5 x 59,5 cm
[33 ¼ x 23 ½ in.]

△
MEDAILLEN [MEDALS, District Children and Youth
Spartakiad], 1976, 1986 | Unbekannt [Unknown] | Metall
[Metal] | 5 cm ø [2 in. dia.]

▽
KINDERSPORT-AUSZEICHNUNG [CHILDREN'S SPORTS
AWARD], 1980er [1980s] | Unbekannt [Unknown] |
31,5 x 24 cm [12 ½ x 9 ¾ in.]

△
PLAKAT [POSTER, "Spartakiad Training
Camps for Children and Youth"], 1965
DEWAG; Altmann, Berlin | 40 x 28 cm
[15 ¾ x 11 in.]

◁
HEFT [BOOKLET, "Olympic Athletes of
the GDR, 1956–1968"], 1972 | Gesellschaft
zur Förderung des olympischen Gedankens
in der DDR, Berlin | 23 x 17 cm [9 x 6 ¾ in.]

▶ SPARTAKIADE [SPARTAKIAD]

Die nach dem römischen Spartakus benann-
ten Spartakiaden fanden regelmäßig im
gesamten Ostblock statt und waren große in-
ternationale Sportveranstaltungen, bei denen
sich junge Menschen im freundschaftlichen
Wettkampf maßen. Die Spartakiaden sollten
nicht nur zur sportlichen Betätigung anhalten,
sondern dienten auch zur Entdeckung und
Förderung von außerordentlichen Talenten.

Taking their name from Roman times, Spar-
takiads were held at intervals throughout the
Eastern Bloc. These large-scale, internation-
al sporting events brought together young
people in friendly competition. Spartakiads
served not only to build enthusiasm for
athletics but also to uncover and spotlight
outstanding talent.

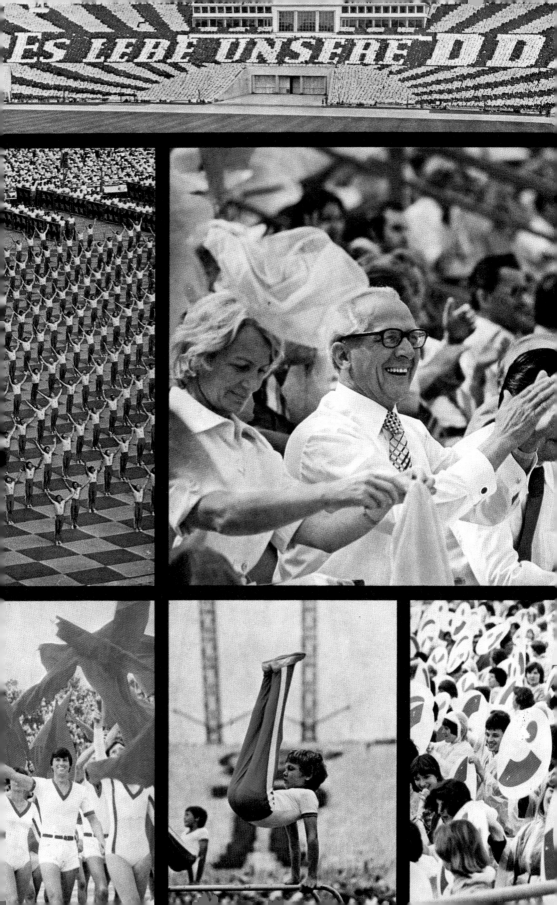

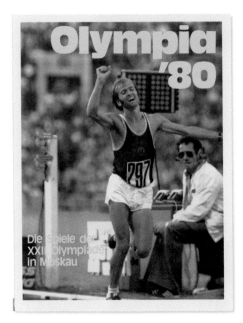

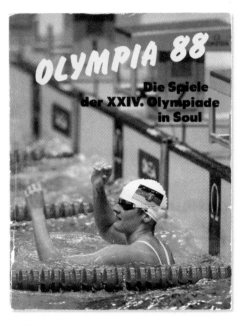

◁
BUCH [BOOK, Illustrations from
"Faszination Sport"], 1977 | Sportverlag
Berlin | 30,5 x 24,5 cm [12 x 9 ¾ in.]

▽
ZEITSCHRIFT [MAGAZINE], Abbildung aus Sport-
feature der NBI [Illustration from "NBI Featured
Athletes"], Januar [January] 1966 | Neue Berliner Illus-
trierte, Berliner Verlag | 36,5 x 26 cm [14 ½ x 10 ¼ in.]

△◁
ZEITSCHRIFT [MAGAZINE, "Olympia '80: The Games
of the 22nd Olympics in Moscow"], 8. August [August 8]
1980 | Sportverlag Berlin | 31 x 23 cm [12 ¼ x 9 ¼ in.]

△
ZEITSCHRIFT [MAGAZINE, "Olympia '88: The Games
of the 24th Olympics in Seoul"], 11. Oktober [October 11]
1988 | Wolf Hempel, Jens Mende, Hans Vogt; Sportverlag
Leipzig | 29,5 x 23 x 0,5 cm [11 ¾ x 9 ¼ x 0 ¼ in.]

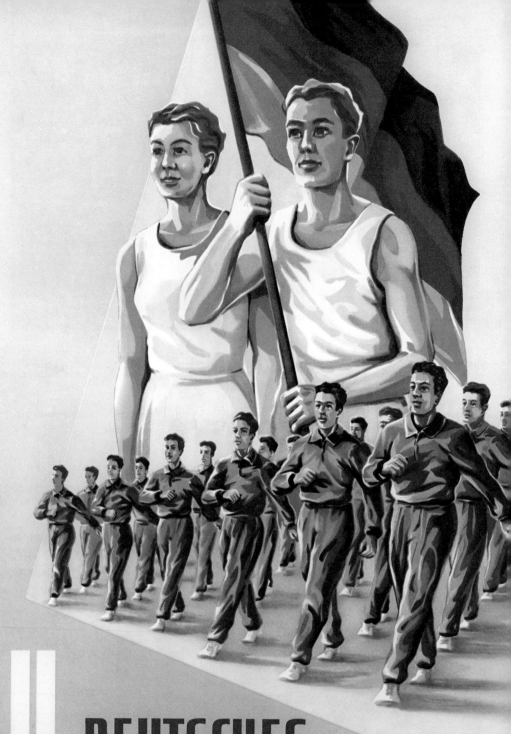

II. DEUTSCHES TURN UND SPORTFEST LEIPZIG

2.–5. AUGUST 1956

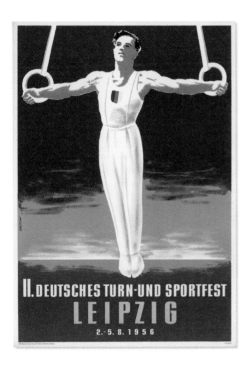

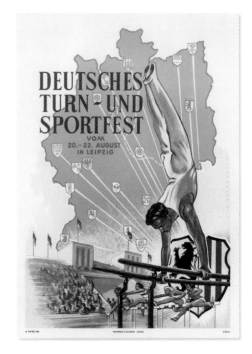

◁
PLAKAT [POSTER, "2nd
German Gymnastics and
Sports Festival, Leipzig"],
1956 | Oskar Leissner
(Design), Leipzig
42 x 29,5 cm
[16¾ x 11¾ in.]

△
PLAKAT [POSTER, "2nd Ger-
man Gymnastics and Sports
Festival, Leipzig"], 1956
Rudolf Bredow (Design); VEB
Ratsdruckerei Dresden
59,5 x 42,5 cm [23 ½ x 16 ¾ in.]

△
PLAKAT [POSTER, "German
Gymnastics and Sports
Festival, Leipzig"],
1954 | B. Petersen
(Design) | 42 x 29,5 cm
[16 ½ x 11 ¾ in.]

▽
PLAKAT [POSTER, "2nd
German Gymnastics and
Sports Festival, Leipzig"],
1956 | Ziratzki Grafik- und
Fotodesign, Berlin
42 x 56,5 cm [16¾ x 22 ¼ in.]

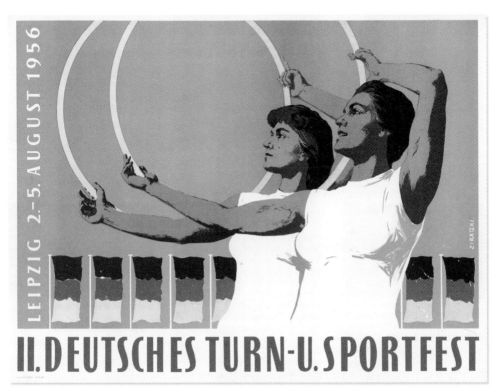

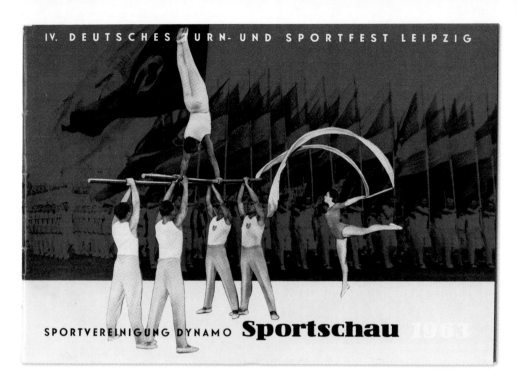

► TURN- UND SPORTFEST DER DDR [GERMAN GYMNASTICS AND SPORTS FESTIVAL]

Das Turn- und Sportfest der DDR, das auf die lange Tradition des Deutschen Turn- und Sportfestes des 19. Jahrhunderts zurückging, wurde 1954 ins Leben gerufen und fand insgesamt acht Mal im Hochsommer in Leipzig statt. Dabei gab es aufwendige Sportschauen mit Tausenden Teilnehmern sowie Massenvorführungen des sportlichen Könnens und Wettstreits. Das zweite Festival von 1956 war besonders wichtig, weil damit das Leipziger Zentralstadion eingeweiht wurde, ein sozialistisches Vorzeigeprojekt für mehr als 100.000 Zuschauer.

Linking to a long tradition that began in the 19th century, the German Gymnastics and Sports Festival was relaunched in the GDR in 1954 and was held eight times subsequently, always in Leipzig in mid-summer. The games offered elaborate performances that often featured thousands of participants as well as mass spectacles of athletic prowess and competition. The second festival, in 1956, was especially important because it inaugurated Leipzig's *Zentralstadion* (Central Stadium), a socialist showcase that held more than 100,000 spectators.

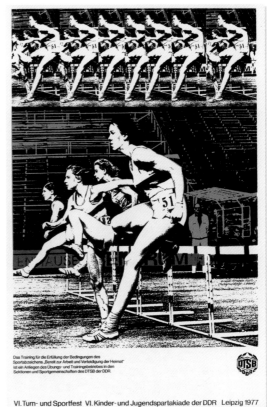

◁
ERINNERUNGSSET [COMMEMORATIVE SET], Schriften zum IV. Deutschen Turn- und Sportfest ["4th German Gymnastics and Sports Festival"], 1963 | 30 x 18,5 cm [11 ¾ x 8 ¼ in.]

△
PLAKAT [POSTER,"6th Gymnastics and Sports Festival of the GDR, Leipzig"], 1977 | DEWAG Leipzig | 82 x 58 cm [32 ½ x 23 in.]

▷
PLAKAT [POSTER,"6th Gymnastics and Sports Festival, 6th Children and Youth Spartakiad of the GDR, Leipzig"], 1977 | Grafik Gruppe PLUS, Fotogrundlage J. Hänel, Leipzig | 62 x 41 cm [24 ½ x 16 ¼ in.]

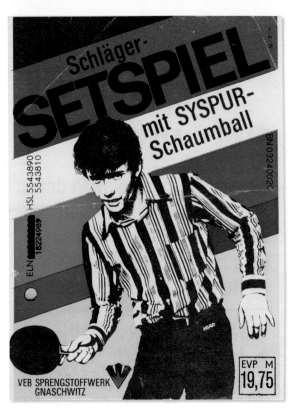

△

**BALLSPIELSET MIT SCHAUM-
BALL [PADDLEBALL SET],** 1980er
[1980s] | VEB Sprengstoffwerk
Gnaschwitz | Schaumstoff, Papier,
Plastik [Foam, paper, plastic]
Verschiedene Größen [Various sizes]

▽◁

**TISCHTENNISSET [TABLE
TENNIS SET],** 1960er [1960s] |
BEKA Kamenz | Pappe, Garn,
Metall, Plastik, Holz [Cardboard, fiber,
metal, plastic, wood] | 23 x 30 x 4 cm
[9 x 11 ¾ x 1 ½ in.]

▽

**ZSCHOPAU TISCHTENNIS-BALL
[TABLE TENNIS BALL PACK],** 1980er
[1980s] | VEB Sportgerätewerk Karl-
Marx-Stadt | Pappe, Plastik [Cardboard,
plastic] | 7,5 x 25,5 x 7,5 cm [3 x 10 x 3 in.]

TRAININGSJACKE [TRAINING JACKET], 1980er [1980s] | Adidas, Westdeutschland [West Germany] | Stoff, Plastik, Synthetikmaterial [Cloth, plastic, synthetic material] | 78,5 x 163 cm [31 x 64 ¼ in.]

TRIKOT [JERSEY], DDR-Fußball-nationalmannschaft [GDR National Soccer Team], 1980er [1980s] | Adidas, Westdeutschland [West Germany] | Nylon | 63 x 61 cm [25 x 24 in.]

TRAININGSJACKE UND -HOSE [TRAINING JACKET AND PANTS], 1976 | Tenisana Intertricots | Baum-wolle, Polyester [Cotton, polyester] 70 x 53 cm [27 ½ x 21 in.]

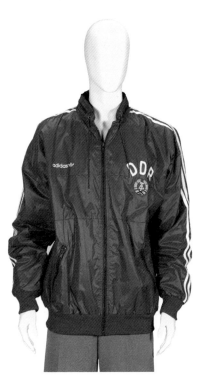

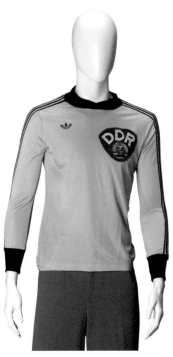

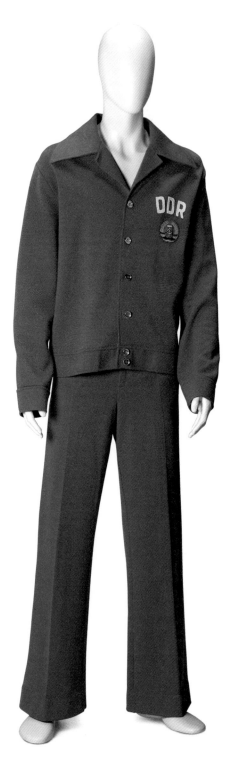

DYNAMO ASSE

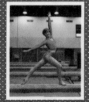

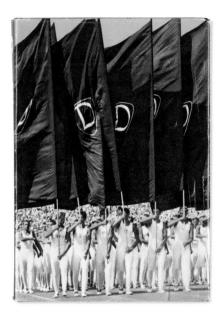

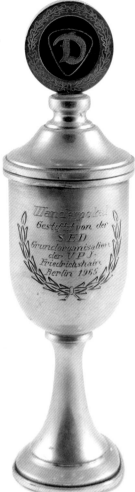

▷
WANDERPOKAL [TROPHY],
Challenge Cup, Dynamo
Berlin, 1965 | H. & A. Schlaak,
Berlin | Metall [Metal]
27 x 8 cm ø [10 ¾ x 3 in. dia.]

△
BUCH [BOOK, "Dynamo: An Almanac"], 1977
SV Dynamo Berlin | 24 x 17 x 3 cm [9 ½ x 7 x 1 in.]

◁
MAPPE mit Aufnahmen von Dynamo-Athlethen
[PORTFOLIO of Dynamo Athletes]
Büro der Zentralen Leitung der Sportvereinigung
Dynamo | 41 x 29 cm [16 ¼ x 11 ½ in.]

▽
BRIEFMARKEN [STAMPS, "25th Anniversary
of the GDR"], Dynamo, 1974 | Unbekannt
[Unknown] | 12,5 x 19 cm [5 x 7 ½ in.]

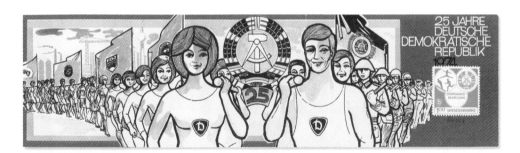

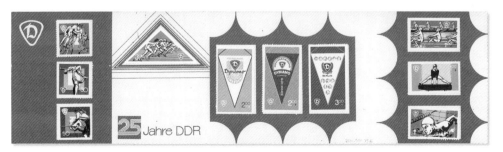

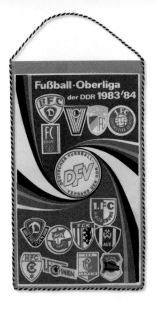

◁◁
WIMPEL [PENNANT,
"First Division Soccer of
the GDR"], 1983–84
Unbekannt [Unknown]
Synthetikmaterial [Synthe-
tic material] | 30 x 18,5 cm
[11 ¾ x 7 ¼ in.]

◁
WIMPEL [PENNANT,
"Dynamo Berlin Soccer
Club"] | Unbekannt [Un-
known] | Synthetikmaterial
[Synthetic material]
25 x 15,5 cm [9 ¾ x 6 in.]

▽
BUCHILLUSTRATION
[BOOK ILLUSTRATION],
Dynamo Dresden vs.
BFC Dynamo, aus „Trümpfe
des Sports" [from
"Benefits of Sports"], 1985
Sportverlag Berlin
30,5 x 24,5 cm [12 x 9 ¾ in.]

▶ DYNAMO DRESDEN VS. BFC DYNAMO

Inmitten der Ruinen und Entbehrungen der frühen Nachkriegszeit in der DDR organisierten sich schnell wieder Fußball-vereine, lockten die Fans an und brachten exzellente Spieler hervor. Im Zuge dieser Begeisterung gründeten die Behörden Mannschaften nach sowjetischem Vorbild, z. B. das erfolgreiche Dynamo Dresden, die auf verschiedenen Ebenen gegen Betriebs- und Regionalmannschaften spielten und guten Spielern an die Spitze verhalfen. Die Volkspolizei und die Stasi (Ministerium für Staatssicherheit) hatten die meisten Mannschaften. Der ansonsten eher undurchsichtige Stasi-Chef Erich Mielke war ein begeisterter Fan seiner Berliner Mannschaft (BFC Dynamo) und manipulierte Spieler und Karrieren sowie auch die Schiedsrichter auf dem Feld, um zu gewinnen. In dem vorherrschenden Belohnungssystem konnte hervor-ragendes Spielen bedeuten, dass man in den Westen fahren konnte. Erst Nachforschungen in den Stasiakten nach der Wende zeigten das ganze Ausmaß der staatlichen Einmischung in diesen Bereich des DDR-Sports.

Among the ruins and the shortages of the early postwar years in the GDR, soccer leagues were quick to organize, draw fan support, and produce outstanding players. To harness this enthusiasm, the authorities launched teams after the Soviet model, such as Dresden's successful Dynamo, to play at different levels against company and regional teams and help in siphoning skilled competitors to the top. The *Volkspolizei* (People's Police) and the Stasi were among the main sponsors; and the otherwise shadowy Erich Mielke, head of state security, rooted in extroverted fashion for his Berlin team (BFC Dynamo), manipulating players and careers, as well as the on-field work of referees, in order to win. Under the prevailing rewards system, outstanding play could mean travel to the West. Only research in the Stasi files after reunification has made clear the extent of government interference in this aspect of East German sports.

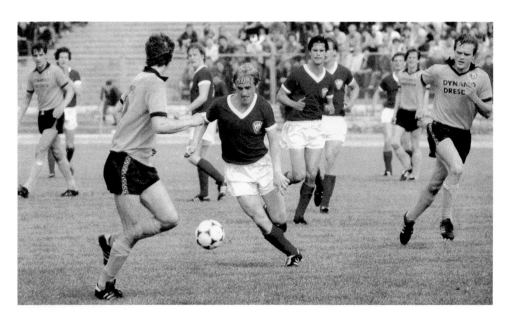

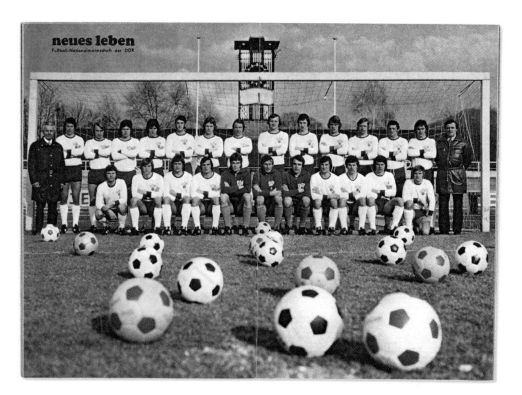

neues leben
Fußball-Nationalmannschaft der DDR

▶ WM 1974

Als bei der Fußballweltmeisterschaft 1974 die DDR gegen die Bundesrepublik antreten musste, waren viele Beobachter der Meinung, dass die politischen Spannungen auch auf dem Spielfeld zum Tragen kommen würden. Obwohl die Bundesrepublik schließlich den Pokal eroberte, konnte doch die DDR-Mannschaft in einer Vorrunde einen Sieg gegen die hoch favorisierte westdeutsche Mannschaft einfahren, der der Mannschaft und ihren Spielern, vor allem dem Torschützen Jürgen Sparwasser, in der DDR zu höchsten Fußballerehren und Superstarstatus verhalf.

Many observers believed political tensions would play out on the field during the 1974 Soccer World Cup when East Germany was pitted against West Germany. Although West Germany went on to win the trophy that year, the East German team scored a one-goal victory against the highly favored West German team in an earlier round, catapulting the team and its players, especially Jürgen Sparwasser who scored the winning goal, into the upper echelons of sports stardom in the GDR.

△

ZEITSCHRIFT [MAGA-
ZINE, Illustration, "GDR
National Soccer Team,"
from "New Life"], Heft
[Issue] 6, 1974
Verlag Neues Leben,
Berlin | 24 x 16,5 cm
[9 ½ x 6 ½ in.]

◁

AUTOGRAMMKARTE
[AUTOGRAPHED PHOTO],
Jürgen Sparwasser, 1974
10 x 14 cm [5 ½ x 4 in.]

▷

VASE, ["German Soccer
Association of the GDR,
6th Place in the 1974 World
Cup"], 1974 | Glas [Glass]
21 x 6,5 cm ø [8 ¼ x 2 ½ dia.]

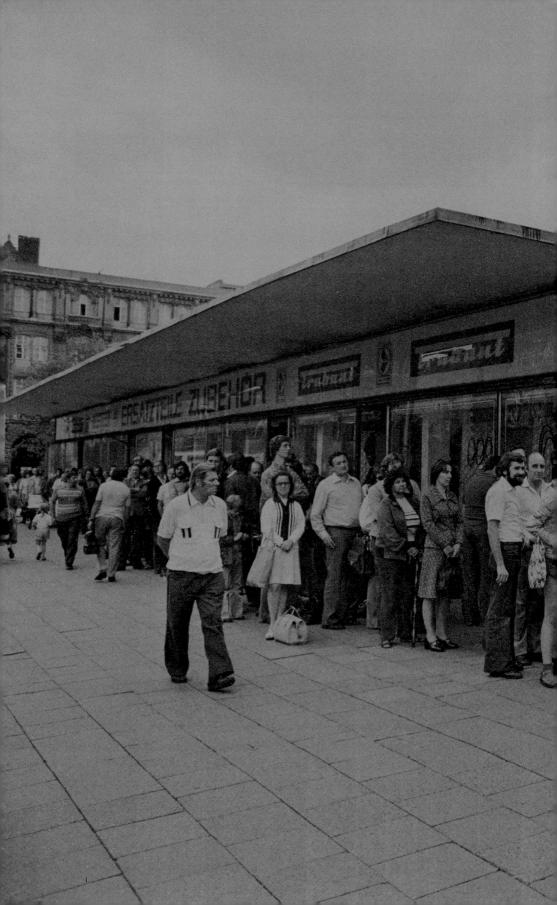

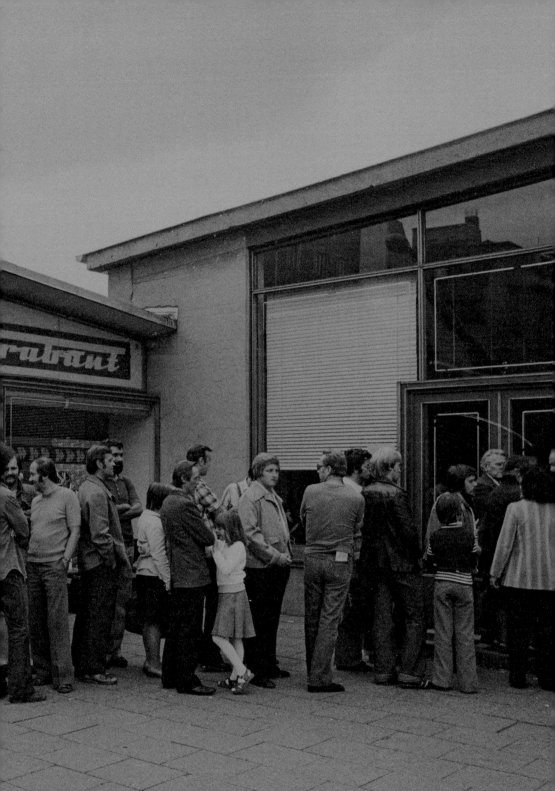

REISE & VERKEHRSWESEN / TRAVEL & TRANSPORTATION

Edith Sheffer [Stanford University]

Vielleicht mehr als jedes andere Land war die DDR bekannt dafür, dass sie die Bewegungsfreiheit ihrer Bürger einschränkte. Nach wie vor prägt die Berliner Mauer als bleibendes Symbol des Kalten Kriegs das Bild der DDR. Die Vorstellung des Eingesperrtseins hinter dem Eisernen Vorhang hat heute wohl größere internationale Resonanz als die DDR selbst, und in aktuellen Debatten überall auf der Welt wird die Mauer als universelles Symbol der politischen Unterdrückung ins Feld geführt.

Aber wie sah die alltägliche Realität der Bewegung in der DDR aus, auf die sich diese globale Politisierung bezieht? Was war die aktuelle Dynamik des Alltagslebens? Natürlich litten die DDR-Bürger zutiefst unter der Mauer zum Westen. Bei dem Versuch zu fliehen, wurden Hunderte getötet oder schwer verwundet. Die meisten hatten keinen Kontakt mit ihren Angehörigen auf der anderen Seite. Von den wenigen Ost-West-Reisen, die erlaubt waren, hörte man erschreckende, geradezu legendäre Geschichten über strenge Zollkontrollen und mürrische Grenzsoldaten. Und 1989 war das Recht zu reisen und in den Westen auszureisen eine der wichtigsten Forderungen an die Regierung.

Trotz der Bedeutung der Mauer war der Westen auf dem nationalen Kompass nicht die einzige Himmelsrichtung. Jetzt, mehr als zwei Jahrzehnte nach Ende des Kalten Kriegs, sollten wir uns nicht nur darauf konzentrieren, wohin die Leute nicht reisen konnten, sondern auch, wohin sie tatsächlich reisten – mit dem Auto, Zug, Schiff, Flugzeug, in den Weltraum und sogar virtuell. Nur mit einem solchen 360-Grad-Blick können wir hoffen, nachzuvollziehen, wie die DDR-Bürger ihr ungewöhnliches Land wahrnahmen – und damit auch die Reichweite ihres eigenen Lebens.

Es geht also darum, diese kognitiven Landkarten neu zu zeichnen. Dabei können wir uns an den physischen Wegweisern der Vergangenheit orientieren. Auf Landkarten aus Papier bleibt der Westen im Dunkeln, und der Verlauf des Eisernen Vorhangs und die Lage der Straßen und Orte im und nahe des Sperrgebiets sind verzerrt dargestellt, während der Rest der DDR sehr detailliert abgebildet ist. Auch Reiseführer konzentrierten sich auf das, was im Inland lag. Die DDR-Bürger reisten mit der Bahn und dem Auto kreuz und quer durch ihr Land und trafen immer wieder auf die gleichen Embleme des Reisens: Mitropa-Schlaf- und Speisewagen der Deutschen Reichsbahn, die allgegenwärtigen Minol-Tankstellen und der Trabi (Trabant), das nationale Fahrzeug mit seinem lauten Zweitaktmotor. Rückblickend erscheinen diese Verkehrsmöglichkeiten begrenzt. Doch für die DDR-Bürger bedeuteten sie Mobilität. Auch Reisen ins sozialistische Ausland waren sehr begehrt, nicht nur in den Westen. Über das staatliche Reisebüro der DDR planten die DDR-Bürger z.B. ihren Urlaub mit der Interflug, der nationalen Fluglinie, und Kreuzfahrten an Bord der *MS Völkerfreundschaft*. Als Erinnerung an diese Reisen dienten sorgfältig gesammelte Ansichtskarten und Fotoalben, die sie herumzeigen und in denen sie immer wieder schwelgen konnten. Aber der Horizont der DDR-Bürger erstreckte sich sogar bis in den Kosmos. 1978 war Sigmund Jähn, ein Kosmonaut im Interkosmosprogramm der UdSSR, der erste Deutsche im Weltall und wurde zum Nationalhelden.

Die verschiedenen Materialsammlungen der Reisen der DDR-Bürger illustrieren deren Vieldimensionalität. Auch wenn die Berliner Mauer und der Eiserne Vorhang für die Außenwelt das Gesicht der DDR waren, so blickten die Bürger weit über die Westgrenze hinaus. Durch die Betrachtung des gesamten Bewegungsraums der DDR-Bürger ist es möglich, dessen einseitige Beschränkung im Kontext zu sehen und zu verstehen, wie die Menschen tatsächlich lebten.

P erhaps more than any other country, East Germany was known for restricting the movement of its citizens. The Berlin Wall continues to dominate its image, an enduring icon of the Cold War. In fact, the idea of confinement behind the Iron Curtain arguably has more international resonance today than East Germany itself, and is often invoked as a universal symbol of political oppression in contemporary debates around the world.

But what were the everyday realities of movement in East Germany that underlay this global politicization? What were the actual dynamics of daily life? Of course, East Germans suffered bitterly from their wall to the West. Hundreds died or sustained serious injuries trying to escape. Most lost contact with loved ones on the other side. From the limited East-West travel that was allowed, chilling stories of harsh customs procedures and surly border police (*Grenztruppen*) became legend. And in 1989, the right to travel and emigrate to the West were the most prominent demands made of the government.

For all the attention the wall has received, though, the West was only one direction on the national compass. Now, more than two decades since the end of the Cold War, we should consider not just where people didn't go but also where they did go—via road, rail, sea, air, outer space, and even virtual travel. It is only with this 360-degree view that we can hope to recreate East Germans' perception of their unusual country—as well as the scope of their own lives.

The challenge is redrawing these mental maps. Here, the physical signposts of the past can be our guides. Paper maps suggest an obscured West, as they distorted the course of the Iron Curtain and the location of roads and towns in and near the prohibited zone while defining the rest of East Germany in great detail. Tour books, too, focused on what lay inland. As East Germans crisscrossed their country by rail and road, common emblems of travel emerged: the Mitropa sleeping and dining train cars of the Deutsche Reichsbahn, ubiquitous Minol gas stations, and the "Trabi" (Trabant), the national automobile with a noisy two-stroke engine. In retrospect, these travel options appear limited. Yet to East Germans, they meant mobility. People also coveted travel abroad, not just to the West. They planned holidays through the state's travel office (Reisebüro der DDR), traveling mostly to Communist Bloc countries on Interflug, the national airline, and took cruises aboard the *MS Völkerfreundschaft*. They commemorated, shared, and relived their travels in carefully preserved postcards and photograph albums. East Germans' horizons even stretched into the cosmos. Sigmund Jähn, a cosmonaut in the Soviet Union's Interkosmos program, became a national hero in 1978 as the first German in outer space.

Diverse material collections from East Germans' travels illustrate their multidimensionality. Although the Berlin Wall and the Iron Curtain may have been the face of East Germany to the outside world, citizens looked far beyond their western boundary. Reconstructing East Germans' entire sphere of movement is vital to contextualizing their unidirectional lack of it and to understanding how people's lives were actually lived.

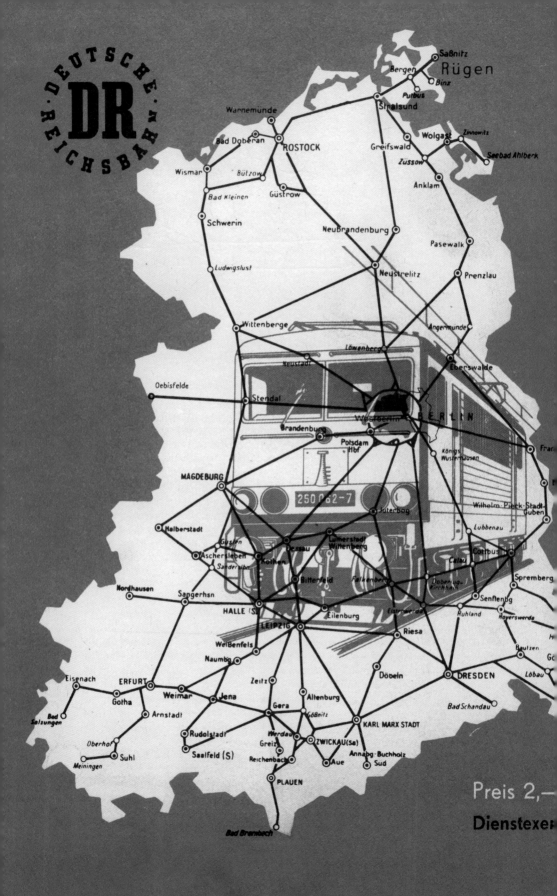

ÖFFENTLICHE VERKEHRSMITTEL

PUBLIC TRANSPORTATION

Da sich die einzigen Häfen der DDR an der Ostseeküste in Rostock und Stralsund befanden und die Urlaubsorte an der Küste so beliebt waren, war der Bau einer Autobahn von Berlin direkt nach Norden nur logisch. Parteichef Walter Ulbricht hatte schon 1959 daran gedacht, aber es dauerte mit Unterbrechungen 20 Jahre Bauzeit, bis die Schnellstraße (die heutige A 19) für den Verkehr geöffnet wurde – trotzdem war das die wichtigste Leistung der DDR im Bereich Verkehr. Das Land hatte nach dem Zweiten Weltkrieg eine zerstörte und marode Infrastruktur geerbt – Autobahnen, Eisenbahn und Frachtschifffahrtskanäle, die nur langsam Mindeststandards für die ständig wachsenden Verkehrsbedürfnisse erreichten. Die Eisenbahn, die lange noch mit Dampf , dann mit Diesel betrieben wurde und das Signum „DR" trug wie in den Tagen der Reichsbahn, bot Expressverbindungen zwischen Berlin und den wichtigsten Städten an sowie auch in ausländische Hauptstädte, während in Berlin selbst das einst umfassende U- und S-Bahn-Netz durch die Teilung der Stadt 1961 stark beeinträchtigt war. Nur wenige DDR-Bürger fuhren jemals mit dem futuristischen BR 175, einem Erste-Klasse-Zug, der für den Betrieb auf der Strecke von Berlin nach Prag und Wien oder in Richtung Norden nach Kopenhagen gebaut wurde. Wegen der unzulänglichen Gleise und Gleisbetten in der DDR konnte der BR 175 nie sein ganzes Potenzial ausschöpfen, aber Aufsehen erregte er mit seinem Design allemal.

With the GDR's only ports lying on the Baltic coast at Rostock and Stralsund, and given the popularity of vacationing sites along the same shores, an autobahn leading from Berlin straight to the north would appear to have been manifest destiny for East Germany. Party chief Walter Ulbricht thought so as early as 1959, but it took 20 years of off-and-on construction before the fast road (today's A19) would open to traffic—nevertheless, it was the most significant transportation achievement of the GDR. In other respects, the country inherited a shattered and crumbling infrastructure of highways, rails, and barge canals following World War II that only slowly achieved minimum standards for steadily increasing traffic needs. The railroads, for a long time still powered by steam, later by diesel fuel, and designated "DR" as in the days of the prewar Reichsbahn, offered express service between Berlin and the principal cities as well as to foreign capitals, while in Berlin itself, the once comprehensive network of underground and elevated trains (U-Bahn and S-Bahn) was sorely handicapped by the division of the city after 1961. Few East Germans ever rode the futuristic BR 175, an all-first-class train designed for service from Berlin to Prague and Vienna or northward to Copenhagen. Substandard East German rails and roadbeds kept this train from achieving its full potential, but its appearance made it a standout.

Unsere Eisenbahn gehört dem Volk

40 Jahre erfolgreiche Entwicklung künden von der Lebenskraft des Sozialismus

Auch auf unserer Strecke wurde umgestellt von

D A M P F auf D I E S E L

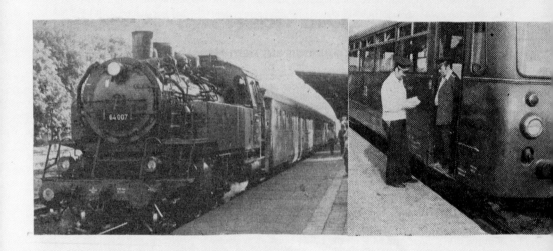

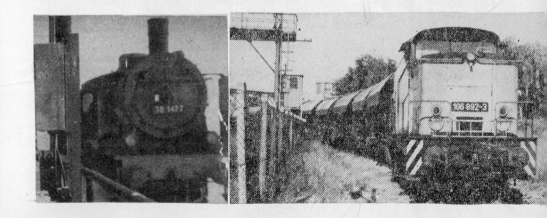

◁◁
KURSBUCH, Winterfahrplan
[ROUTE BOOK, Winter Timetable],
26. September 1982 – 28. Mai 1983
[September 26, 1982 – May 28,
1983] | Deutsche Reichsbahn
23,5 x 16,5 cm [9¼ x 6½ in.]

◁
BRIGADEBUCH [BRIGADE BOOK,
"Our Railroad Belongs to the
People"], 1984–88 | Die Deutsche
Eisenbahn Brigade | 28 x 22 cm
[11 x 8¾ in.]

▽
BRIGADEBUCH [BRIGADE BOOK],
1980–81 | Gewerkschaftsgruppe
„Technische Verwaltung" [Technical
Administration Union] | 28 x 21,5 cm
[11 x 8½ in.]

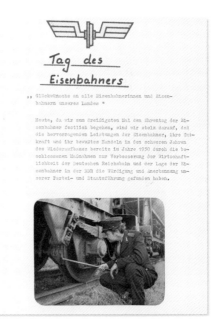

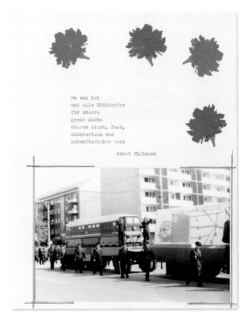

▽ & ▷
BRIGADEBUCH [BRIGADE BOOK], verschiedene Seiten
[various pages], 1970er [1970s] | Brigade IV, Bahnhof
[Train Station] Braunsbreda | 32 x 25 cm [12 ½ x 9 ¾ in.]

▽ ▽
BRIGADEBUCH [BRIGADE BOOK], Einzelseite [single page]
1967 | Brigade III, Bahnhof Fürstenberg (Oder) [Brigade III, Train
Station Fuerstenberg (Oder)] | 30,5 x 22 cm [12 x 8 ¾ in.]

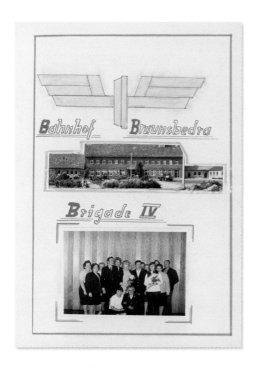

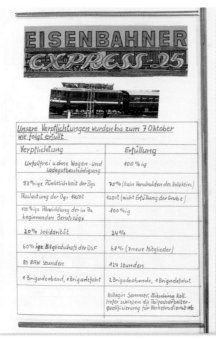

Im Eisenbahnwesen ist es erforderlich
den Nutzeffekt der gesellschaftlichen
Arbeit zu erhöhen, stets volkswirtschaft-
lich zu denken und überall Zeit, Material
und Geld einzusparen. Dabei kommt der Be-
schleunigung des Transportprozesses so-
wie der verbesserten Ausnutzung der
Fahrzeuge und Anlagen eine gans beson-
dere Bedeutung zu. Wir Mitglieder der
Brigade III wollen mit der Erfüllung der
Aufgaben des Brigadevertrages die sozia-
listische Arbeitsdisziplin festigen, um
höchste Wettbewerbsergebnisse kämpfen,
eine hohe Bildung sich erarbeiten und
die Liebe zum sozialistischen Vaterland
verstärken. Wir erheben den Brigadever-
trag zum Gesetz unseres Handelns.

Verdienstmedaille der
Deutschen Reichsbahn
Stufe I

Gustav Vosch Auts. Gbf.

Der Koll. Vosch begann seinen Dienst auf dem Bf. Neumark, als die
Trümmer des 2. Weltkrieges noch nicht weggeräumt waren. Es war damals
ein schwerer Anfang. Der Koll. Vosch hatte, wie soviele damals Probleme
die wir heute nicht mehr kennen. Trotz alldem hatte er sich voll und ganz
dem Dienst der DR gewidmet. Er nahm alle Entbehrungen und
Anstrengungen auf sich die der Eisenbahndienst von ihm abverlangte.
Er erlebte die ersten Jahre der Gründung der DDR bewußt mit, und
gehört heute zu denen die beim Aufbau eines stabilen sozialistischen
Verkehrswesens wie wir es heute haben, aktiv mitgeholfen hat.
Wir möchten den Kollegen Vosch für seine geleistete Arbeit danken und
wünschen ihm und seiner Familie für die Zukunft alles Gute.

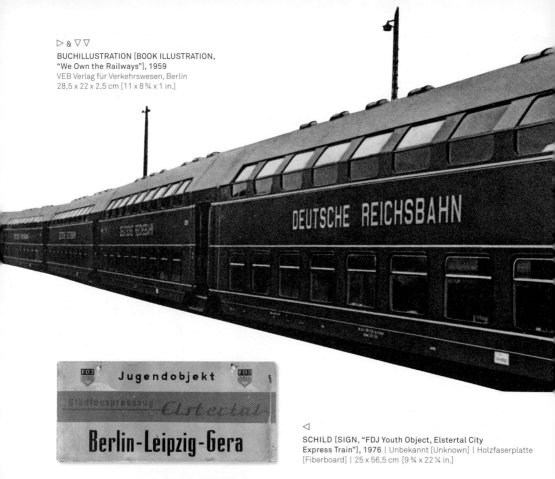

▷ & ▽ ▽
BUCHILLUSTRATION [BOOK ILLUSTRATION,
"We Own the Railways"], 1959
VEB Verlag für Verkehrswesen, Berlin
28,5 x 22 x 2,5 cm [11 x 8 ¾ x 1 in.]

◁
SCHILD [SIGN, "FDJ Youth Object, Elstertal City
Express Train"], 1976 | Unbekannt [Unknown] | Holzfaserplatte
[Fiberboard] | 25 x 56,5 cm [9 ¾ x 22 ¼ in.]

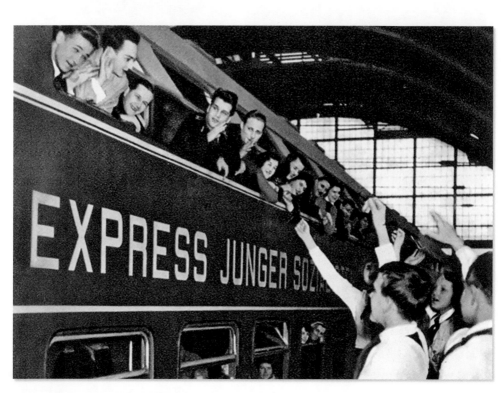

▶ DEUTSCHE REICHSBAHN

Der Name Deutsche Reichsbahn oder
einfach nur DR war in der DDR ein bizarres
Überbleibsel aus dem Deutschland der
Vorkriegszeit, während die Bundesrepublik
ihre Anlagen und Schienenfahrzeuge mit
DB für Deutsche Bundesbahn kennzeich-
nete. Nach der Wiedervereinigung wurde
alles in DB umbenannt, das jetzt für Deut-
sche Bahn steht.

The name "Deutsche Reichsbahn," or sim-
ply "DR" in the GDR, was a curious carryover
from prewar Germany, while West Germany
repainted their equipment and rolling stock
with "DB" for "Deutsche Bundesbahn."
Following reunification, everything be-
came designated as "DB," now standing for
"Deutsche Bahn."

△
ANSICHTSKARTE [POSTCARD], „Zug Karlex BR
175, aus Richtung Berlin kommend" ["Karlex
Train BR 175, Coming from Berlin"], 1981 | VEB
Bild und Heimat | 10,5 x 14,5 cm [4 ¼ x 5 ¾ in.]

▷
ANSICHTSKARTE [POSTCARD], "01 2118 mit
[with] Gex," Dresden Hauptbahnhof [Main Sta-
tion], 1977 | VEB Bild und Heimat; Herbert Schnei-
der (Foto); Deutscher Modelleisenbahn-Verband
der DDR, Reichenbach | 10,5 x 15 cm [4 ¼ x 6 in.]

▽
ANSICHTSKARTE [POSTCARD], „Mitropa-
Speisewagen" ["Mitropa Dining Car"], 1969
Graphokopie H. Sander KG, Berlin | 10,5 x 15 cm
[4 ¼ x 6 in.]

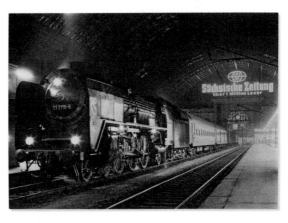

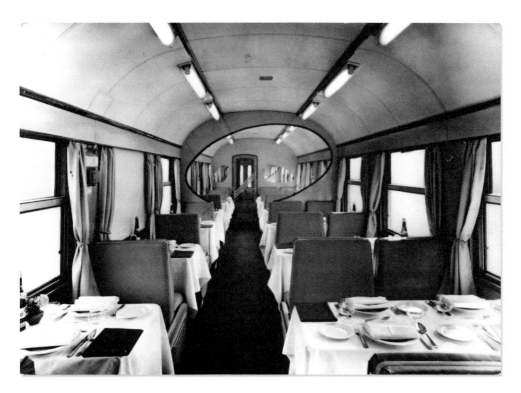

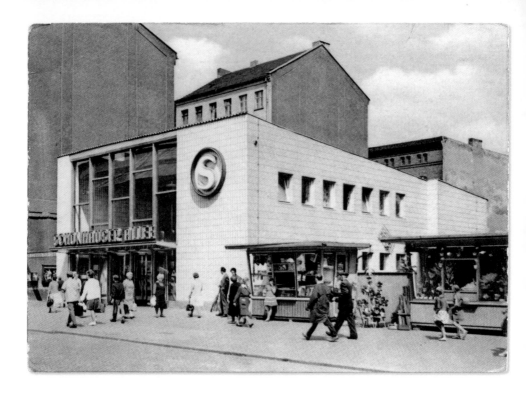

△
ANSICHTSKARTE [POSTCARD],
"Schönhauser Allee S-Bahn Station,"
1965 | VEB Bild und Heimat Reichen-
bach | 10,5 x 15 cm [4 ¼ x 6 in.]

▷
STRASSENBAHNSCHILD
[SIGN, Tram Line 24], 1980er
[1980s] | Unbekannt [Unknown]
Holzfaserplatte [Fiberboard]
30 x 59 cm [11 ¾ x 23 ¼ in.]

▷ ▽
U-BAHNSCHILD [SIGN, Tram
Line E], 1980er [1980s] | Unbekannt
[Unknown] | Holzfaserplatte [Fiber-
board] | 30 x 59 cm [11 ¾ x 23 ¼ in.]

▷ ▽ ▽
ZIELANZEIGE, S-Bahn
[SIGN, Pankow S-Bahn Terminal],
1980er [1980s] | Závody Průmyslové
Automatizace Pragotron, ČSSR
Metall [Metal] | 16 x 78 x 16,5 cm
[6 ¼ x 30 ¾ x 6 ½ in.]

Pankow, ein Stadtteil im nördlichen
Ost-Berlin, war einige Jahre lang Sitz
der DDR-Regierung und stand um-
gangsprachlich für die DDR genauso,
wie mit „Bonn" die Bundesrepublik
gemeint war.

Pankow, a northern suburb of East
Berlin, was for a number of years
the seat of the GDR government.
"Pankow" stood for East Germany
in popular speech just as "Bonn"
stood for West Germany.

Anders als U-Bahn, Busse und Straßenbahnen blieb die S-Bahn in den Händen Ost-Berlins. Eine Zeitlang wurde deshalb den West-Berlinern von der Fahrt mit der S-Bahn abgeraten, weil die Fahrgelder an das kommunistische Regime gingen. Eine noch absurdere Situation entstand nach dem Mauerbau 1961, als der Ost-West-Verkehr unterbrochen wurde und bestimmte Züge durch über- oder unterirdische „Geisterbahnhöfe" fuhren, ohne dass Fahrgäste ein- oder aussteigen konnten.

Berlin's Stadt-Bahn (S-Bahn or City-Rail) remained in the hands of East Berlin, unlike the underground (U-Bahn), buses, and trolleys. For a time, use of the S-Bahn by West Berliners was discouraged for this reason, since fares were collected by the communist regime. After the wall was built in 1961, East-West transport was curtailed and certain trains would pass through "ghost stations" above or below ground without picking up or discharging passengers.

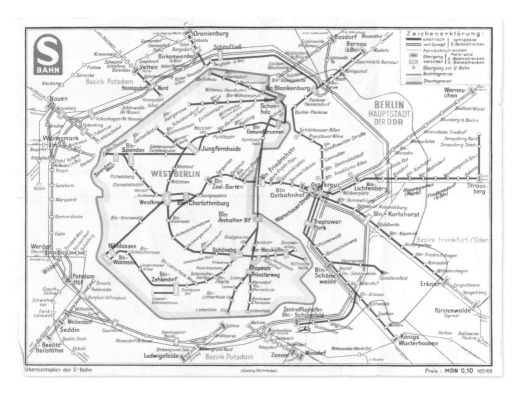

△
BERLINER S-BAHN-
PLAN [MAP, Berlin
S-Bahn, "Berlin, Capi-
tal of the GDR"], 1966
S-Bahn Berlin
27,5 x 37,5 cm
[10¾ x 14¾ in.]

▷
NAHVERKEHRSNETZ-
KARTE BERLIN [PUB-
LIC TRANSPORTATION
NETWORK GUIDE FOR
BERLIN], 1948
VEB Deutsche Musika-
lien-Druckerei, Berlin
86 x 60 cm [34 x 23 ½ in.]

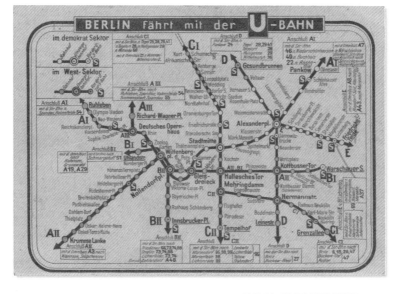

▷
SPEISEKARTE aus einem
Mitropa Speisewagen
[MENU from Mitropa Dining
Car], 1966 | Mitropa
24,5 x 13 cm [9 ¾ x 5 ¼ in.]

▷▷
WERBEARTIKEL
[PROMOTIONAL MATERI-
ALS, "50 Years of Mitropa:
Airport Restaurants, Rest
Stops, Dining Cars, Ships'
Restaurants"], 1963
Mitropa | Verschiedene
Größen [Various sizes]

▽
ANSICHTSKARTE [POST-
CARD, Mitropa Airport Res-
taurant], 1972 | Mitropa
10,5 x 14,5 cm [4¼ x 6 in.]

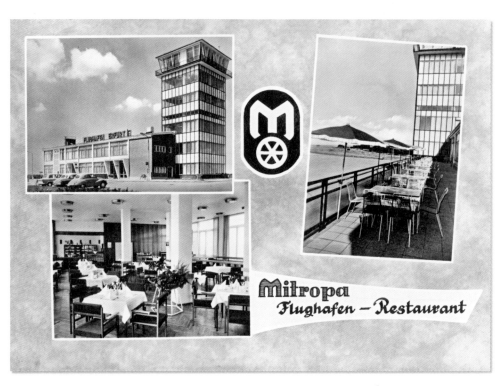

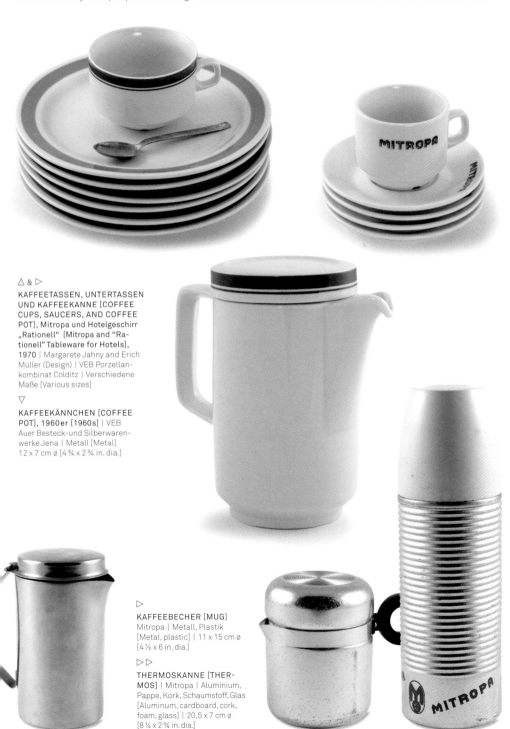

▶ MITROPA

Die Mitropa bewirtschaftete die Speise- und Schlafwagen in den Zügen und die gastronomischen Einrichtungen in vielen Bahnhöfen. Mitropa-Einrichtungen gab es auch in Flughäfen, auf manchen Ostseefähren oder als Autobahnraststätten. Die Mitropa betrieb auch das große Restaurant im Ostbahnhof, dem Hauptbahnhof von Ost-Berlin.

Mitropa managed hospitality concessions on East German trains and the food services in many railroad stations. Mitropa facilities were also found at airports, on certain Baltic Sea ferries, and at selected locations along the autobahns in the GDR. Notably, Mitropa operated the large restaurant located in the Ostbahnhof, the main train station in East Berlin.

△ & ▷
KAFFEETASSEN, UNTERTASSEN UND KAFFEEKANNE [COFFEE CUPS, SAUCERS, AND COFFEE POT], Mitropa und Hotelgeschirr „Rationell" [Mitropa and "Rationell" Tableware for Hotels], 1970 | Margarete Jahny and Erich Müller (Design) | VEB Porzellankombinat Colditz | Verschiedene Maße [Various sizes]

▽
KAFFEEKÄNNCHEN [COFFEE POT], 1960er [1960s] | VEB Auer Besteck-und Silberwarenwerke Jena | Metall [Metal] 12 x 7 cm ø [4 ¾ x 2 ¾ in. dia.]

▷
KAFFEEBECHER [MUG]
Mitropa | Metall, Plastik [Metal, plastic] | 11 x 15 cm ø [4 ½ x 6 in. dia.]

▷▷
THERMOSKANNE [THERMOS] | Mitropa | Aluminium, Pappe, Kork, Schaumstoff, Glas [Aluminum, cardboard, cork, foam, glass] | 20,5 x 7 cm ø [8 ¼ x 2 ¾ in. dia.]

LANDKARTEN

MAPS

Die Konturen und Grenzen Europas nach 1945 waren eine direkte Folge der geopolitischen Gegebenheiten des Kalten Kriegs. Berlin lag auf der deutschen Landkarte im Norden und Osten, inmitten der sowjetischen Zone. Die Verwaltung Berlins, einer Metropole mit vier Millionen Einwohnern, war eine besondere Herausforderung, was schließlich zur Aufteilung Groß-Berlins in vier Verwaltungssektoren unter einer einzigen Militäradministration, der Kommandatura, führte. Die Hauptstadt war nur über eine etwa 160 Kilometer lange Autobahn durch die Ostzone erreichbar. Fast gleich von Anfang an kooperierten die Sowjets nur widerwillig. Mit der Zeit wurde aus Berlin eine zwei- statt viergeteilte Stadt, genau wie ganz Deutschland streng in West und Ost aufgeteilt war; auf vielen DDR-Karten waren die westlichen Gebiete leer. Doch die Landkarten verzeichneten nicht nur die Trennungslinie zwischen der kommunistischen und der kapitalistischen Welt, sie signalisierten auch Bewegung, wenn auch mit einer östlichen Ausrichtung. Karten wiesen den Weg für Reisen innerhalb der DDR und durch alle Staaten des Warschauer Vertrags in Osteuropa, die viele Touristen und Urlauber aus der DDR anzogen.

The contours and borders of Europe after 1945 were a direct consequence of the geopolitical realities of the Cold War. A map of Germany showed Berlin located far to the north and east, well inside the area designated as the Soviet Zone. As a metropolis of four million inhabitants, Berlin presented special administrative challenges, which led to the division of greater Berlin into four administrative sectors under a single military headquarters, or *Kommandatura*. The capital city was accessible only over a 100-mile stretch of highway through the Eastern zone. Almost from the beginning, Soviet cooperation was grudging. Over time, Berlin became a city severed into two parts, not four, just as the whole of Germany was now sharply divided into West and East, and many GDR maps showed the Western territory as an empty space. But maps not only demarcated the boundaries between the communist and capitalist worlds, they signaled movement, albeit with an eastward-looking orientation. Maps led the way for domestic travel within the GDR and throughout the Warsaw Pact states of Eastern Europe, which attracted waves of East German tourists and holiday seekers.

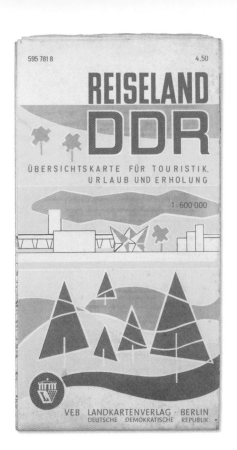

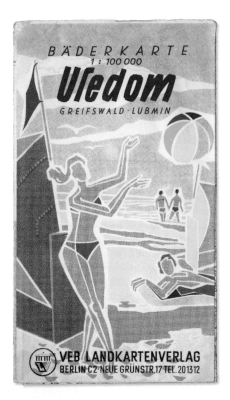

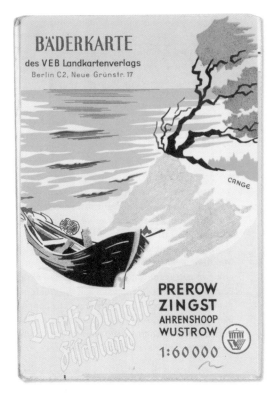

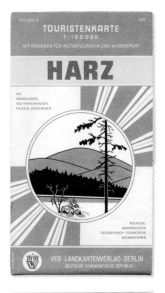

△△
TOURISTENKARTE [TOURIST MAP, Harz Mountains], Mai [May] 1964
VEB Landkartenverlag Berlin
21 x 12,5 cm [8¼ x 5 in.]

△
BROSCHÜRE [BROCHURE, "Vacationing with the FDGB! Bad Schandau in the Elbe Sandstone Mountains and Its Environs", State of Saxony], Heft [Issue] 10, 1949
Landesvorstand Sachsen des FDGB | 14,5 x 10,5 cm [5 ¾ x 4 ¼ in.]

△△
TOURISTENKARTE [TOURIST MAP, Forest of Thuringia], 1980–81
VEB Landkartenverlag Berlin
21 x 12,5 cm [8¼ x 5 in.]

△
BROSCHÜRE [BROCHURE, "Vacationing with the FDGB! Wehlen and Its Environs," State of Saxony], Heft [Issue] 5, 1948 | Landesvorstand Sachsen des FDGB
15 x 10,5 cm [6 x 4¼ in.]

△△
TOURISTENKARTE [TOURIST MAP, Rügen, Hiddensee, and Stralsund], 1970 | VEB Landkartenverlag Berlin | 21 x 12,5 cm [8¼ x 5 in.]

△
BROSCHÜRE [BROCHURE, "Vacationing with the FDGB! Lückendorf and Its Environs," State of Saxony], Heft [Issue] 7, 1949 | Landesvorstand Sachsen des FDGB
14,5 x 10,5 cm [5 ¾ x 4 ¼ in.]

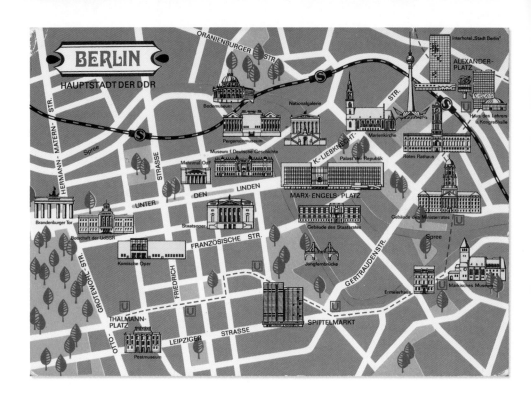

◁

TOURISTENKARTE [TOURIST MAP, "Berlin, Capital of the GDR"], 1976 | VEB Landkarten-verlag Berlin | 23,5 x 16,5 cm [9 ¼ x 6 ½ in.]

▽

STADTPLAN [CITY MAP, "Berlin, Capital of the GDR"], 1976 | VEB Landkartenverlag Berlin | 22,5 x 14 cm [9 x 5½ in.]

◁

ANSICHTSKARTE [POST-
CARD], Berlin, 1970er
[1970s] | Bild und Heimat
Reichenbach | 11 x 15,5 cm
[4½ x 6¼ in.]

▷

ANSICHTSKARTE [POST-
CARD], Dresden, 1970er
[1970s] | Bild und Heimat
Reichenbach | 11 x 15,5 cm
[4½ x 6¼ in.]

▷ ▽

ANSICHTSKARTE [POST-
CARD], Halle, 1970er
[1970s] | Bild und Heimat
Reichenbach | 11 x 15,5 cm
[4½ x 6¼ in.]

▷ ▽ ▽

ANSICHTSKARTE [POST-
CARD], Rostock, 1970er
[1970s] | Bild und Heimat
Reichenbach | 11 x 15,5 cm
[4½ x 6¼ in.]

▷ ▷

STADTPLÄNE [CITY
MAPS], 1960er–1970er
[1960s–1970s]
VEB Tourist Verlag
25 x 13,5 cm [10 x 5½ in.]

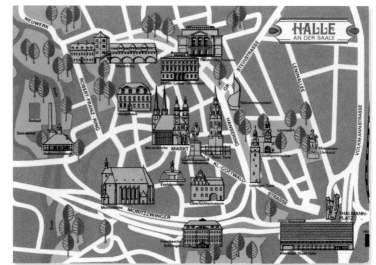

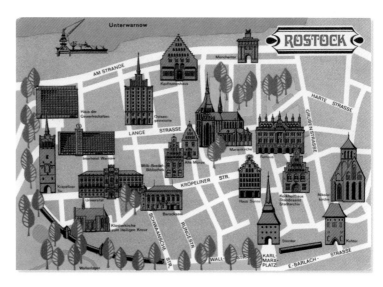

Stadtplan
JENA ca 1:12 000

595 085.1 · DDR 1.50 M

VEB TOURIST VERLAG

Stadtplan
GERA ca. 1:15000

595 084 3 · EVP 1,50 Mark

VEB LANDKARTENVERLAG
BERLIN
DEUTSCHE DEMOKRATISCHE REPUBLIK

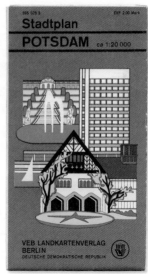

Stadtplan
POTSDAM ca 1:20 000

595 525 3 · EVP 2,00 Mark

VEB LANDKARTENVERLAG
BERLIN
DEUTSCHE DEMOKRATISCHE REPUBLIK

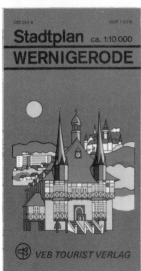

Stadtplan ca. 1:10 000
WERNIGERODE

595 043 8 · DDR 1.50 M

VEB TOURIST VERLAG

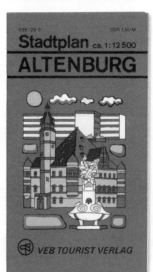

Stadtplan ca. 1:12 500
ALTENBURG

595 128 0 · DDR 1.50 M

VEB TOURIST VERLAG

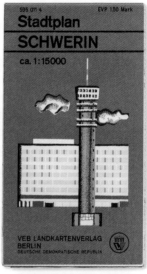

Stadtplan
SCHWERIN
ca. 1:15000

595 011 4 · EVP 1.50 Mark

VEB LANDKARTENVERLAG
BERLIN
DEUTSCHE DEMOKRATISCHE REPUBLIK

Stadtplan
STRALSUND
ca. 1:12 500

595 008 0 · DDR 1.50 M

VEB TOURIST VERLAG

Stadtplan
WISMAR ca. 1:10 000

595 006 9 · DDR 1,50 M

VEB TOURIST Verlag
Deutsche Demokratische Republik

Stadtplan
MAGDEBURG
ca. 1:20 000

595 042 1 · DDR 1,50 M

VEB TOURIST VERLAG

Stadtplan
ROSTOCK ca. 1:14000

VEB LANDKARTENVERLAG
BERLIN
DEUTSCHE DEMOKRATISCHE REPUBLIK

Stadtplan
MEISSEN ca. 1:13000

VEB LANDKARTENVERLAG
BERLIN
DEUTSCHE DEMOKRATISCHE REPUBLIK

Stadtplan
HALLE UND HALLE-NEUSTADT
ca. 1:20 000

VEB LANDKARTENVERLAG·BERLIN
DEUTSCHE DEMOKRATISCHE REPUBLIK

Stadtplan
KARL-MARX-STADT
ohne Randgebiete ca. 1:15 000

VEB LANDKARTENVERLAG
BERLIN
DEUTSCHE DEMOKRATISCHE REPUBLIK

Stadtplan
DESSAU ca. 1:17 000

VEB LANDKARTENVERLAG
BERLIN
DEUTSCHE DEMOKRATISCHE REPUBLIK

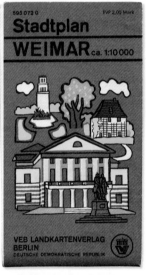

Stadtplan
WEIMAR ca. 1:10000

VEB LANDKARTENVERLAG
BERLIN
DEUTSCHE DEMOKRATISCHE REPUBLIK

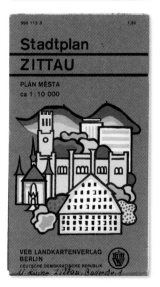

Stadtplan
ZITTAU
PLÁN MĚSTA
ca 1:10 000

VEB LANDKARTENVERLAG
BERLIN
DEUTSCHE DEMOKRATISCHE REPUBLIK

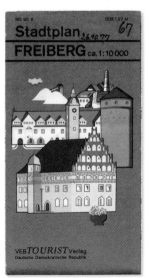

Stadtplan
FREIBERG ca. 1:10000

VEB *TOURIST* Verlag
Deutsche Demokratische Republik

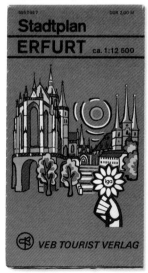

Stadtplan
ERFURT ca. 1:12 500

VEB *TOURIST* VERLAG

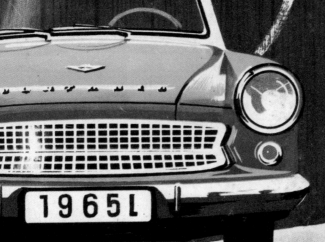

TRABANT 601

WARTBURG 1000

1965 L

DIE BESTEN FREUNDE

Wartburg 1000 · Trabant 601

AUTOS

CARS

Der Trabant (der Name bedeutet „Satellit" oder „Begleiter") oder kurz Trabi wurde Mitte der 1950er-Jahre in den Sachsenring-Werken Zwickau entwickelt und war die Antwort auf die Herausforderung, einen superpreiswerten, geschlossenen Personenkraftwagen zu bauen, der ohne Stahlblech oder hochwertigen Treibstoff auskam, beides Mangelware. Die Karosserie bestand im Wesentlichen aus Duroplast, einer Verbindung von Faserstoffen und Phenolharz, die am Fließband zurechtgeschnitten und gestanzt wurde, nicht korrosionsanfällig war und in den Pastelltönen eingefärbt werden konnte, in denen der Wagen angeboten wurde. Der Zweitaktmotor, wie er eher für Motorräder typisch ist, stieß beim Beschleunigen eine bläuliche Abgasfahne aus, hatte aber den Vorteil, nur aus wenigen beweglichen Teilen zu bestehen, sodass er von den Besitzern selbst leicht in Schuss gehalten und repariert werden konnte. Die Bestellung eines solchen Wagens war ein wichtiges Ereignis im Leben eines DDR-Bürgers, auch wenn die Lieferung acht oder zehn, im Extremfall auch einmal vierzehn Jahre auf sich warten ließ. Das Meisterstück der Autoingenieurskunst der DDR stellte der in Eisenach gebaute Wartburg dar, benannt nach der über der Stadt gelegenen Burg. Nach der Wiedervereinigung ließen viele Eigentümer ihre Autos verschrotten und besorgten sich Neu- und Gebrauchtwagen aus dem Westen. Es sind aber noch etliche DDR-Autos, z. B. Wartburgs, in Betrieb, und in mehreren europäischen Ländern und sogar in den USA sind Trabi-Klubs entstanden. In der DDR wurde auch ein sehr erfolgreicher Kleintransporter, der Barkas B 1000, gebaut, den es in vielen Ausführungen als Minibus, Pritschenwagen oder Lieferwagen gab.

Developed in the mid-1950s in the Sachsenring plants at Zwickau, the Trabant (the name means "satellite" or "companion"), or Trabi for short, answered the challenge of offering super-economical, closed-body transportation without requiring either sheet steel or better-grade fuel, both of which were in short supply. The basic body material was Duroplast, an amalgam of cloth fibers and phenol-based resins, which was cut to shape and stamped out on an assembly line, resisted corrosion, and could be impregnated with the basic pastel colors in which the car was offered. The two-stroke, motorcycle-type engine expelled clouds of blue smoke when revved, but it had few moving parts and was easy to keep in tune and repair at home. Placing an order for the little car became a rite of passage in the GDR even if delivery might not take place for 8 to 10 years, with a maximum of 14 years. At the upper echelon of automotive engineering in the GDR was the Wartburg sedan, made in Eisenach and named for the castle that overlooked the city. With reunification, many owners abandoned their cars to the landfill in favor of new and used vehicles from the West. Quite a few East German automobiles, such as the Wartburg, are still in operation, however, and Trabi clubs have sprung up in several European countries and even in the United States. East Germany also built a very successful small truck design called the Barkas B 1000, which could be adapted for many purposes, such as a minibus, flatbed truck, or delivery van.

◁

WERBUNG [ADVERTISEMENT, "Best Friends: Wartburg 1000 and Trabant 601"], 1965 | Transportmaschinen Export-Import, Berlin | 21 x 15 cm [8 ¼ x 6 in.]

▷

BUCH [BOOK, "Trabant: How to Help Myself"], 1979
Franz Meissner; VEB Verlag Technik Berlin | 23,5 x 17 cm
[9 ¼ x 6 ¾ in.]

▽

BETRIEBSANLEITUNG [MANUAL], Trabant, IFA
Mobile DDR, 1985 | VEB Sachsenring Automobilwerke
Zwickau | 14,5 x 20,5 cm [5 ¾ x 8 ¼ in.]

▽

BETRIEBSANLEITUNG [MANUAL, Wartburg Models
353, 353 W], 1968 | Transpress VEB Verlag Verkehrswesen
Berlin | 21 x 14,5 cm [8 ½ x 5 ¾ in.]

▽▷

BETRIEBSANLEITUNG [MANUAL, Wartburg-1000,
Luxury Sedan], Juni [June] 1964 | VEB Verlag Technik Berlin
42 x 30 cm [16 ¾ x 12 in.]

△
BROSCHÜRE [BROCHURE], Trabant P 50, 1959
Transportmaschinen Export-Import;
Förster & Barries KG, Berlin/Zwickau (Drucker
[Printer]) | 15,5 x 13,5 cm [6 ¼ x 5 ¼ in.]

▽
HEFT [BOOKLET], Trabant,
1060er [1960s] | VEB Sachsen-
ring Automobilwerke Zwickau
11 x 61,5 cm [4 ½ x 24 ¼ in.]

▷
PLAKAT [POSTER], IFA Trabant,
1984 | VEB Sachsenring, Transport-
maschinen Export-Import, Berlin/
Zwickau | 58 x 81 cm [23 x 32 in.]

VEB SACHSENRING
Automobilwerke Zwickau · DDR

Betrieb des IFA-KOMBINATES
Personenkraftwagen
Karl-Marx-Stadt

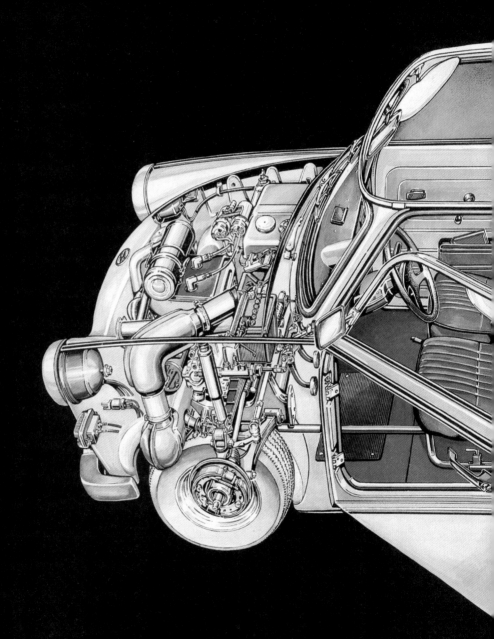

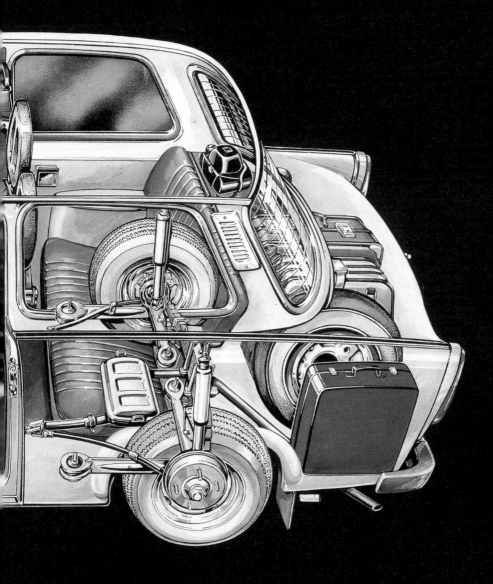

Exporteur:
Transportmaschinen
Export-Import
DDR - 1080 Berlin

ant

-DDR

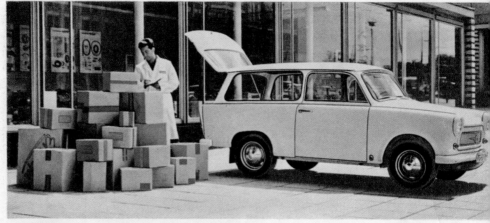

Trabant ⑤ 601 universal

Kéthengeres kétütemű motor, 23 DIN-LE (26 SAE-LE), léghűtés, teljesen szinkronizált négyfokozatú sebességváltómű, elsőkerékmeghajtás; önhordó acéllemez-karosszéria hőre keményedő műanyagburkolattal, 4 ülőhely, kétajtós kivitel járulékos farcsapóajtóval; hasznos súly: 390 kg; maximális sebesség: 100 km/óra; szabványos tüzelőanyagfogyasztás: 6,8 l/100 km.

VEB SACHSENRING Automobilwerke Zwickau

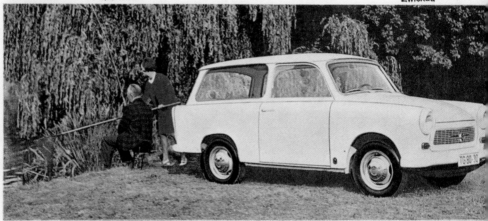

Trabant ⑤ 601 S universal

A műszaki adatok megfelelnek a „TRABANT 601 universal" típusnak.
Különkivitel: Különlegesen puha párnázat, testtartásnak megfelelően kialakított ülések speciális kivitelben, gyújtásindító kormányzár, elektromágnikus tompítottfénykapcsoló, új homlokrostély.

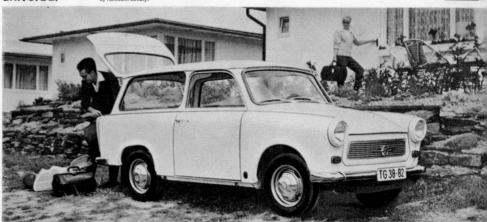

Trabant ⑤ 601 DE LUXE universal

A műszaki adatok és a berendezés megfelelnek a „TRABANT 601 S universal" típusnak.
Különberendezés: krómozott ütközőrudak, luxuskivitelű belsőberendezés.
A négyüléses verziónál valamennyi „TRABANT 601 universal" típusnál 450 l csomagtér áll rendelkezésre; kétüléses, raktérfogat 1400 l.

TRANSPORTMASCHINEN EXPORT

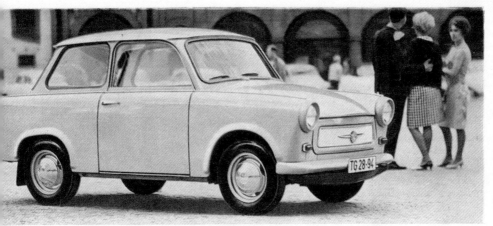

bant
⑨ 601

Kéthengeres kétütemű motor, 23 DIN-LE (26 SAE-LE) léghűtés; teljesen szinkronizált négyfokozatú sebességváltómű; elsőkerékmeghajtás; önhordó acéllemez-karosszéria hőre keményedő műanyagburkolattal; 4 ülőhely; kétajtós.
Maximális sebesség: 100 km/óra. Szabványos tüzelőanyagfogyasztás: 6,8 l/100 km.

VEB
SACHSENRING
Automobilwerke
Zwickau

DEUTSCHE
DEMOKRATISCHE
REPUBLIK

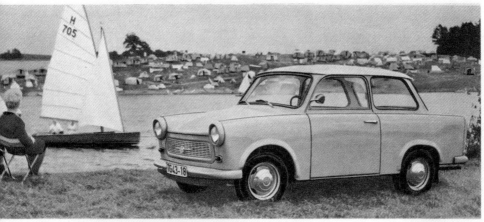

bant S
⑨ 601

A műszaki adatok megfelelnek a ,,TRABANT 601'' es típusnak.

Különkivitel: Különlegesen puha párnázat; testtartásnak magfelelően kialakított ülések speciális kivitelben; gyújtásindító kormányzár; elektromagnetikus tompítottfénykapcsoló; új homlokrostély.

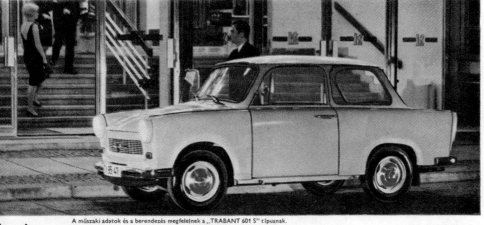

bant DE
⑨ 601 LUXE

A műszaki adatok és a berendezés megfelelnek a ,,TRABANT 601 S'' típusnak.

Különberendezés: Második színként alkalmazott tetőkivitelezés; krómozott ütközőrúdak, luxuskivitelű belsőberendezés.

Valamennyi Limousine-kivitelezés 415 l űrtartalmú, nagytérfogatú csomagtérrel rendelkezik.

Dewag Dresden
Druck: Volksstimme Magdeburg
IV-14-48 Ag 21/2/054/66

BROSCHÜRE [BROCHURE, Press Service, Trabant 601 and
601 Universal], 1966 | VEB Sachsenring Automobilwerke Zwickau
60 x 57 cm [23 ¾ x 22 ½ in.]

BROSCHÜRE [BROCHURE, Wartburg Auto-
mobiles], 1960er [1960s] | VEB Automobilwerk
Eisenach | 10 x 21,5 cm [4 x 8 ½ in.]

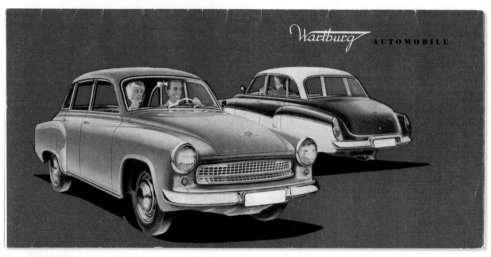

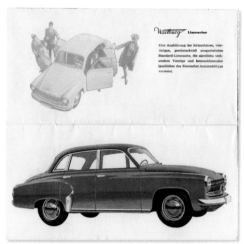

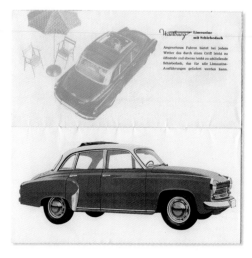

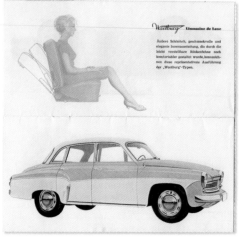

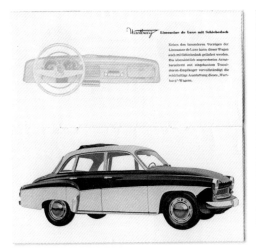

Wartburg Limousine de Luxe mit Schiebedach

Neben den besonderen Vorzügen der Limousine de Luxe kann dieser Wagen auch mit Schiebedach geliefert werden. Ein übersichtlich angeordnetes Armaturenbrett mit eingebautem Transistoren-Empfänger vervollständigt die reichhaltige Ausstattung dieses „Wartburg"-Wagens.

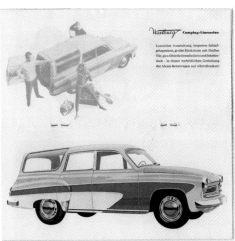

Wartburg Camping-Limousine

Luxuriöse Ausstattung, bequeme Sitzgelegenheit, großer Heckraum mit fünfter Tür, große Glas-Seitenscheiben und Schiebedach – in dieser vorbildlichen Gestaltung der ideale Reisewagen auf allen Strecken!

Technische Daten aller *Wartburg* Ausführungen

Dreizylinder-Zweitakt-Ottomotor
Bohrung 70 mm, Hub 78 mm
Gesamthubraum 900 ccm
Verdichtung 7,3 ... 7,5
40 PS bei 4000 U/min
max. Drehmoment 8,5 kpm bei 2250 U/min
Wasserumlaufkühlung mit Lüfter
Frischölmischungsschmierung
Vergaser H 362-18
pneumatische Membranförderpumpe
44-Liter-Tank im Heck
Batterie 6 V 84 Ah
Einscheibentrockenkupplung
Vierganggetriebe mit Sperrsynchronisierung im 2., 3. und 4. Gang
Übersetzungen: I. 3,273, II. 2,135, III. 1,368, IV. 0,956, R. 4,44
Lenkradschaltung
Kegelradausgleichgetriebe, Übersetzung 4,857 (im Kombi 5,67)
Kastenprofilrahmen
Einzelradaufhängung vorn an oberer Querblattfeder und unteren Querlenkern
starre Hinterachse mit hochliegender Querblattfeder

Zahnstangenlenkung mit geteilter Spurstange
doppeltwirkende Teleskopstoßdämpfer
Hydraulische Fußbremse auf alle vier Räder, vorn Duplex
Handbremse wirkt mechanisch auf die Hinterräder
Zentralschmierung
Bereifung 5.90-15 (am Kombi 6.40-15)
Stahlblechkarosserie
Radstand Spurweite vorn 1190 mm, hinten 1260 mm

Außenabmessungen:		Leergewicht - Zulässiges Gesamtgewicht	
Limousine	4307×1570×1450	Limousine	920 kg / 1300 kg
Limousine de Luxe	4307×1570×1450	Limousine de Luxe	950 kg / 1300 kg
Camping-Limousine	4217×1570×1450	Camping-Limousine	1020 kg / 1400 kg
Coupé	4217×1570×1450	Coupé	985 kg / 1325 kg
Kombiwagen	4257×1570×1475	Kombiwagen	1050 kg / 1450 kg

Kraftstoffverbrauch pro 100 km entsprechend der Fahrweise		Höchstgeschwindigkeit	
Limousine	7,8–9,5 l / 100 km	Limousine	115 km/h
Limousine de Luxe	7,8–9,5 l / 100 km	Limousine de Luxe	115 km/h
Camping-Limousine	7,8–9,5 l / 100 km	Camping-Limousine	115 km/h
Coupé	7,8–9,5 l / 100 km	Coupé	115 km/h
Kombiwagen	8,2–11 l / 100 km	Kombiwagen	100 km/h

Änderungen vorbehalten

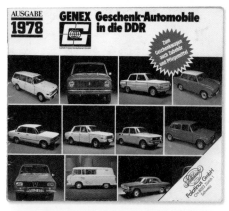

BROSCHÜRE [BROCHURE, "Genex Gift Cars for the GDR"], 1978 | GENEX, Palatinus GmbH, Zürich, Schweiz [Zurich, Switzerland] | 19,5 x 23 cm [7 ¾ x 9 in.]

Über die Firma Genex konnten westdeutsche Verwandte mit Valuta Geschenke für DDR-Bürger kaufen. In den aufwendigen Katalogen standen zur Auswahl: Nahrungsmittel, Kleidung, Haushaltsgeräte und Autos, die ohne die übliche Wartezeit verfügbar waren.

The Genex company enabled West German relatives to purchase gifts with hard currency to present to GDR citizens. Chosen from lavish catalogs, such gifts included food, clothing, household appliances, and automobiles, which were available without the usual waiting lists.

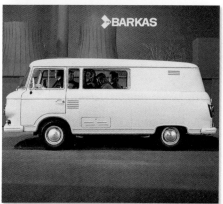

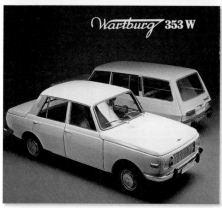

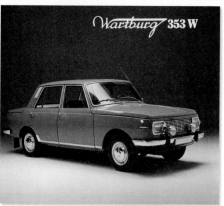

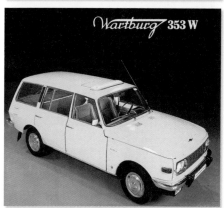

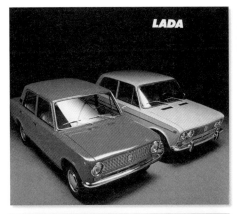

LADA

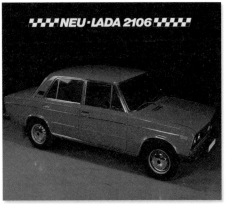

NEU·LADA 2106

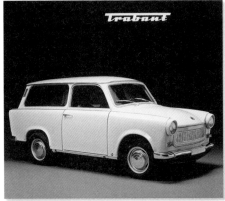

Trabant

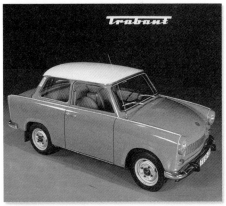

Trabant

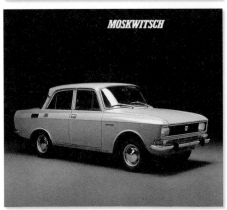

MOSKWITSCH

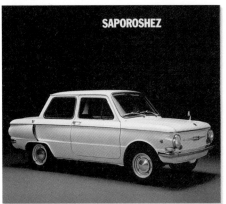

SAPOROSHEZ

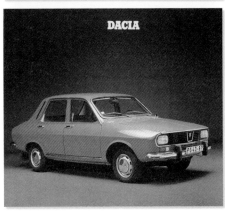

DACIA

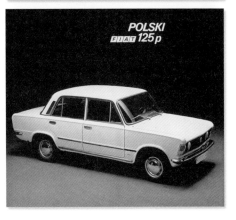

POLSKI
FIAT 125 p

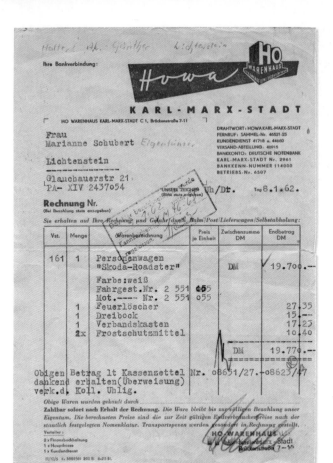

RECHNUNG [INVOICE for a "Skoda-Roadster" Convertible, from ČSSR], 8. Januar [January 8] 1962 | Ausgestellt von [Sold by] HO-Warenhaus, Karl-Marx-Stadt | 21 x 15 cm [8 ¼ x 6 in.]

▷

EMPFANGSBESTÄTIGUNG [ORDER ACKNOW-LEDGEMENT], Trabant, 10. Juli [July 10] 1967
VEB Sachsenring Automobilwerke Zwickau
21 x 15 cm [8 ¼ x 6 in.]

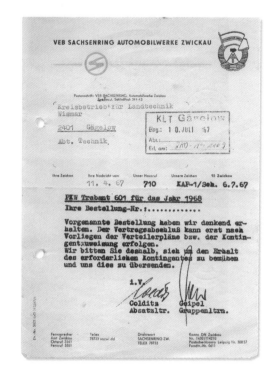

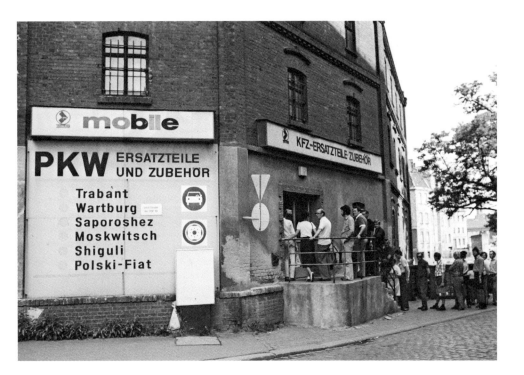

△
Schlange vor einem Geschäft für Kfz-
Ersatzteile in Halle (Saale), Juni 1981

Line forming outside an auto parts
store in Halle (Saale), June 1981

Foto [Photo]: Harald Schmitt

▽
Ein Trabant 601 S im Salon Unter den Linden in Ost-
Berlin, Dezember 1977

The Trabant 601S on display at a dealership on East
Berlin's central boulevard Unter den Linden, December 1977

Foto [Photo]: Harald Schmitt

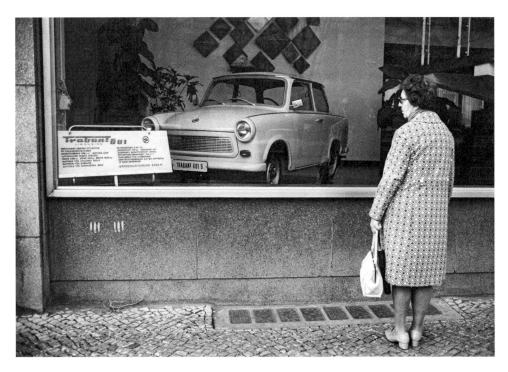

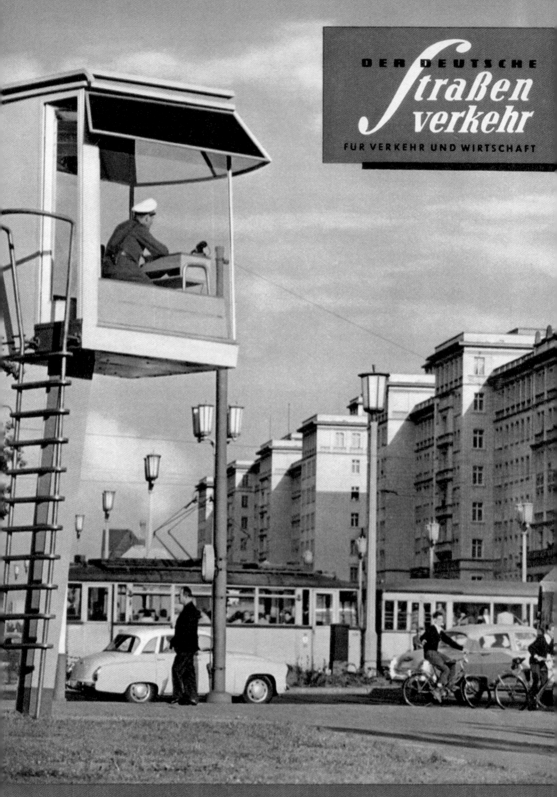

DER DEUTSCHE

ſtraßen verkehr

FÜR VERKEHR UND WIRTSCHAFT

Erste Eindrücke von der MZ ES 300
Selbsthilfe im Garagenbau
Der Kraftfahrer und das Wetter

November 1961
Preis 1,– DM
Verlagspostamt
Berlin

11

TRANSPRESS · VEB VERLAG FÜR VERKEHRSWESEN · BERLIN W 8

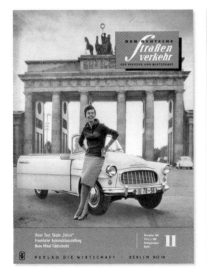

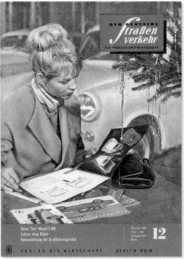

◁

ZEITSCHRIFTEN
[MAGAZINES, "The
German Road Traffic:
For Traffic and Busi-
ness"], Hefte [Issues]
11, 1961; 11, 1959;
12, 1959 | Verlag
Die Wirtschaft,
Berlin | 30,5 x 22,5 cm
[12 x 8 ¾ in.]

▶ **FAHRTRAINER [DRIVING SIMULATOR]**

Der Fahrtrainer, etwa so groß wie ein Golfwagen, bloß ohne Räder, war eine Zwischenstufe beim Fahrenlernen in der DDR. Bevor man mit dem entsprechenden Lampenfieber im richtigen Verkehr mitfuhr, übte man unter kontrollierten Bedingungen, indem man sich in einem mobilen Anhänger ans Steuer des Simulators setzte. Auf einem Bildschirm sah der Fahrschüler einen Film mit authentischen Straßenbedingungen und bediente die Schaltung, während die aktiven Reaktionen des Schülers (Lenken, Bremsen, Gang wechseln und Ausweichen) zur nachfolgenden Auswertung und Verbesserung aufgezeichnet wurden.

Proportioned like a golf cart, minus wheels, the *Fahrtrainer* driving simulator provided an ingenious halfway point for driving instruction in East Germany. Before moving out into real traffic with accompanying jitters, learners could spend time under controlled conditions inside a mobile trailer by taking the wheel of the simulator. Facing a screen showing a film presentation of authentic road conditions, students operated the controls, while their active responses (steering, braking, shifting gears, and accident avoidance) were recorded for subsequent review and improvement.

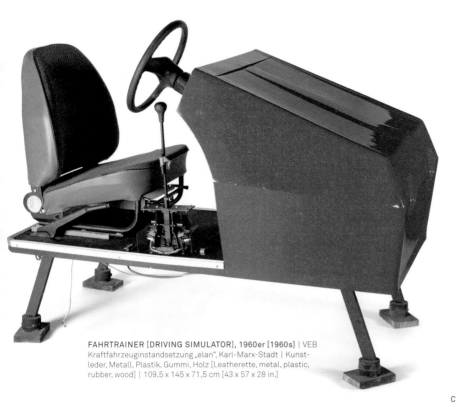

FAHRTRAINER [DRIVING SIMULATOR], 1960er [1960s] | VEB
Kraftfahrzeuginstandsetzung „elan", Karl-Marx-Stadt | Kunst-
leder, Metall, Plastik, Gummi, Holz [Leatherette, metal, plastic,
rubber, wood] | 109,5 x 145 x 71,5 cm [43 x 57 x 28 in.]

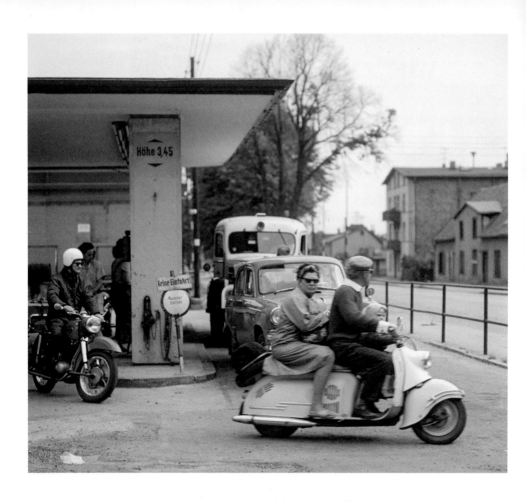

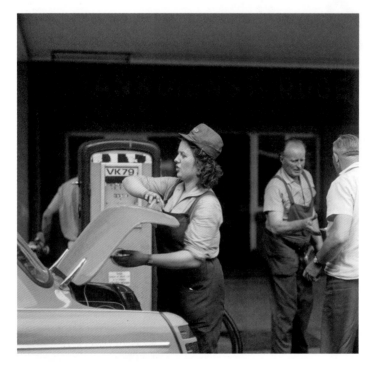

△

An der Stralsunder Tank-
stelle „Tankdienst Rügen-
damm" vor der beliebten
Urlaubsinsel Rügen
herrscht reger Betrieb.

Business is brisk at the
Rügendamm Service
Station in Stralsund, near
the popular vacation
island of Rügen.

◁

Eine Tankwartin bedient
Kunden, Juli 1966

A female attendant serves
customers, July 1966

Fotos [Photos]: Klaus
Morgenstern

FARBFÄCHER [PAINT SAMPLES,
Car Finishes], 1959 | VEB Lack- und
Druckfarben Berlin | 6 x 11 x 3 cm
[2 ¼ x 4 ¼ x 1 in.]

SCHLÜSSELANHÄNGER [KEYCHAIN],
Minol-Pirol [Minol Oriole], 1962
Heiner Knappe | Plastik [Plastic]
7 x 7 x 3,5 cm [2 ¾ x 2 ¾ x 1 ½ in.]

WERBEFIGUR [FIGURE],
Minol-Pirol [Minol Oriole], 1980er
[1980s] | Heiner Knappe | Plastik [Plas-
tic] | 21,5 x 15 x 10 cm [8 ½ x 6 x 4 in.]

ZAPFSÄULE [GAS PUMP], Minol 1989
Minol | Metall, Plastik [Metal, plastic]
122 x 93 x 56 cm [48 x 36 ½ x 22 in.]

▶ MINOL

Minol (Mineralöl + Oleum) war der Name des DDR-Monopolisten für den Vertrieb aller einheimisch hergestellten Benzin- und Petroleumprodukte. Mit der zunehmenden Motorisierung waren Minol-Tankstellen über die ganze DDR verteilt. Zum Zeitpunkt der Wiedervereinigung waren 1.200 Tankstellen in Betrieb, deren Aktien kurz danach an den französischen Konzern Elf Aquitaine übertragen wurden.

Minol (mineral + oleum) was the name of the East German monopoly for distribution of domestically produced gasoline and petroleum products. With increasing motorization, Minol stations dotted the GDR landscape. There were 1,200 stations in operation at the time of German reunification, but Minol disappeared shortly thereafter when interests were transferred to the French concern Elf Aquitaine.

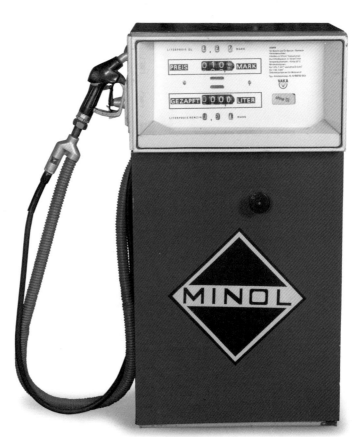

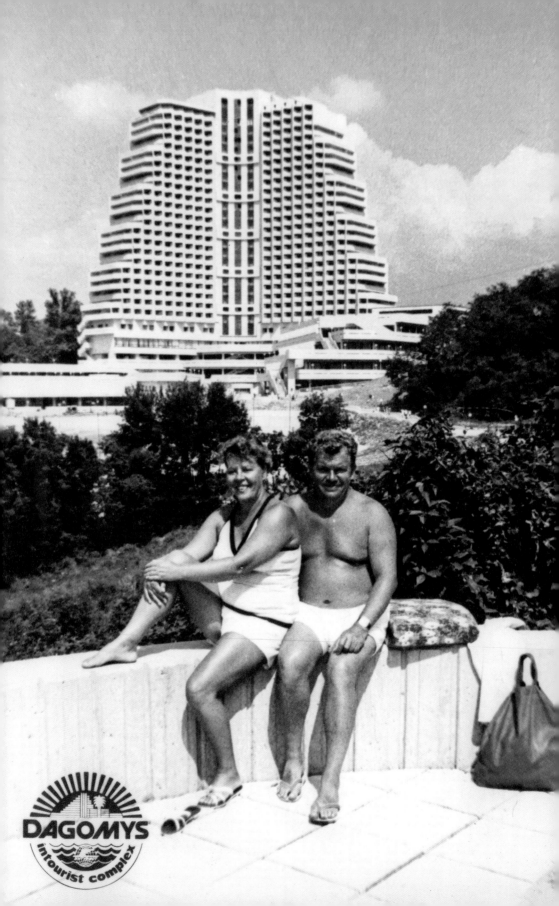

DAGOMYS
intourist complex

URLAUB

VACATIONS

Die DDR-Bürger reisten oft innerhalb der Grenzen ihres Landes und fanden Unterkunft in verschiedenen staatlichen Kur- und Freizeiteinrichtungen und -heimen. Reisen außerhalb der DDR, aber innerhalb des Ostblocks waren erlaubt, wenn man sich als zuverlässiger Bürger zeigte oder in andere sozialistische Länder wie die Tschechoslowakei oder Rumänien per Gruppenreise reiste. Als relativ internationale Stadt war Prag ein attraktives Reiseziel, aber am beliebtesten waren Camping oder Badeurlaub an den Ufern des ungarischen Balatons. DDR-Reisende mussten jedoch schnell lernen, was es hieß, Bürger zweiter Klasse zu sein, deren Ostgeld im kosmopolitischen Mix aus Westtouristen mit ihrer harten Währung nicht besonders geschätzt wurde. Durch Sparen und Knausern war es trotzdem möglich, von einem solchen Urlaub mit heiß begehrter modischer Kleidung oder angesagten Langspielplatten zurückzukehren, die es zu Hause nicht gab. In den letzten Tagen des Kalten Kriegs waren es die DDR-Urlauber in Ungarn, die im Sommer 1989 zuerst den Eisernen Vorhang durchbrachen.

East Germans traveled frequently within the boundaries of their country and could stay at a number of state-sponsored health and leisure retreats and homes. Travel outside the GDR, but within the Eastern Bloc, was available to those whose conduct showed them to be reliable citizens or those who joined group tours to other socialist countries like Czechoslovakia or Romania. Prague held great appeal as a relatively international city, while camping or vacationing on the shores of Lake Balaton in Hungary was especially popular. GDR travelers quickly discovered what it meant to be second-class citizens, however, whose *Ostgeld* (East money) was unappreciated in the cosmopolitan mix of Western tourists and the hard currency they brought with them. By saving and scrimping it was nevertheless possible to return from such travel with coveted fashionable clothing or desirable long-playing records unavailable at home. In the closing days of the Cold War, it was GDR travelers in Hungary who first breached the Iron Curtain in the summer of 1989.

Mecklenburger Seenplatte – Brandenburgisches Seengebiet

Rügen

Westliche Ostsee

Hiddensee

◁
FOTO [PHOTO, from "Dagomys Intourist Complex]",
1982 | Intourist, UdSSR [USSR] | 18 x 12 cm [7 ¼ x 4 ¾ in.]

△
REISEPROSPEKT [TRAVEL BROCHURE,
"Holiday on the Water"], 1970 | Deutsches Reise-
büro, Berlin | 20 x 14 cm [8 x 5 ½ in.]

▽
REISEPROSPEKT [TRAVEL BROCHURE,
"Holiday in the Mountains"], 1971 | Deutsches
Reisebüro, Berlin | 20 x 14 cm [8 x 5 ½ in.]

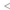

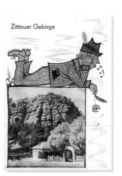

Zittauer Gebirge

Harz

Sächsische Schweiz

Erzgebirge

△
REISEPROSPEKT [TRAVEL BROCHURE,
Ilmenau, Thuringian Woods], 1958
Kurverwaltung Ilmenau, H. Geyer
21 x 10 cm [8 ¼ x 4 in.]

△
REISEPROSPEKT [TRAVEL BROCHURE], Burg im Spreewald,
1952 | Der Rat der Gemeinde Burg | 21 x 20 cm [8 ¼ x 8 in.]

▽
REISEPROSPEKT [TRAVEL BROCHURE, "Real Holidays with
DER"], 1955 | Deutsches Reisebüro | 21,5 x 15,5 cm [8 ½ x 6 ¼ in.]

▶ **REISEBÜRO [TRAVEL AGENCY]**

Alle Reisevorhaben wurden über das Rei-
sebüro der DDR abgewickelt, das für die
DDR-Bürger z. B. Visa oder Fahrten in andere
sozialistische Länder organisierte, aber auch
für die Betreuung ausländischer Besucher
in der DDR zuständig war. Dabei gab es Über-
schneidungen mit Massenorganisationen
wie dem Freien Deutschen Gewerkschafts-
bund (FDGB) und der Freien Deutschen
Jugend (FDJ), die Reisen für Gewerkschafts-
mitglieder bzw. Jugendliche organisierten.

Travel arrangements in East Germany were
managed by the Reisebüro der DDR, which
handled the usual travel needs of GDR
citizens, securing visas and transportation
for visits to other socialist countries as well
as accommodating foreign visitors in East
Germany. Given the work of the mass organi-
zations in the GDR, there was considerable
overlap with the work of the Free German
Trade Union (Freier Deutscher Gewerk-
schaftsbund, or FDGB) and the Free German
Youth (Freie Deutsche Jugend, or FDJ) as
applied to labor unions and youth.

◁ & ◁▽
BROSCHÜRE [BROCHURE,
"The Interhotels of the GDR"],
1972 | Vereinigung Interhotel
29 x 40,5 cm [11 ½ x 16 in.]

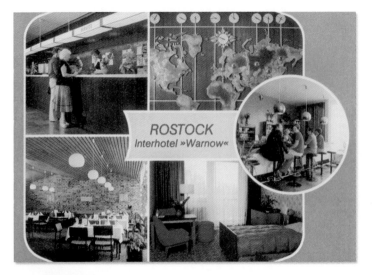

◁
ANSICHTSKARTE [POST-
CARD], Interhotel Warnow,
Rostock, 1987 | VEB Bild
und Heimat Reichenbach
10,5 x 14,5 cm [4 x 5 ¾ in.]

▷ △
ANSICHTSKARTE [POST-
CARD], Interhotel Panorama,
Oberhof, 1975 | VEB Foto-
Verlag Erlbach | 10,5 x 14,5 cm
[4 x 5 ¾ in.]

▷
ANSICHTSKARTE [POST-
CARD], Interhotel Newa,
Dresden, 1971 | VEB Bild und
Heimat Reichenbach
14,5 x 10,5 cm [5 ¾ x 4 in.]

▷ ▷
ANSICHTSKARTE [POST-
CARD], Berlin Alexanderplatz,
1972 | Dick-Foto-Verlag, Erlbach
14,5 x 10,5 cm [14,5 x 5 ¾ x 4 in.]

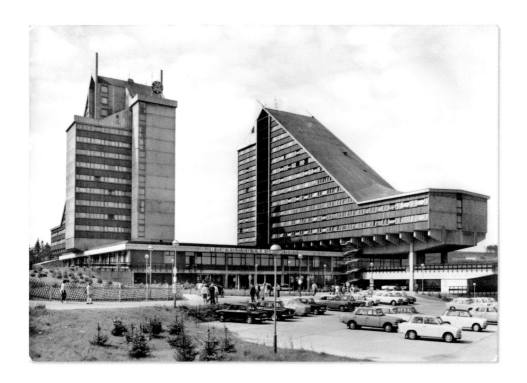

▶ INTERHOTELS

In allen größeren Städten der DDR gab es Interhotels, die auf Besucher aus dem kapitalistischen Westen ausgerichtet waren und ihnen einen in der DDR unbekannten Luxus boten mit edler Ausstattung, Restaurants und anderen Angeboten. Wie auch die Intershops dienten sie der Devisenbeschaffung, aber auch, um einen übermäßig wohlhabenden Eindruck von der DDR-Ökonomie zu vermitteln.

Offering a degree of luxury unheard of in the GDR, along with top-quality furnishings, restaurants, and hospitality services, the Interhotels were a chain of modern accommodations in the larger East German towns and cities, catering to visitors from the capitalist West. As with the Intershops, they existed to attract hard currency as well as to provide an artificially prosperous impression of the GDR economy.

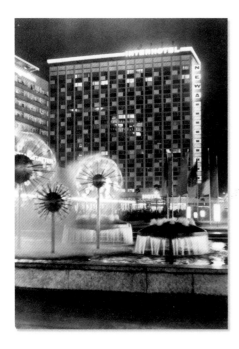

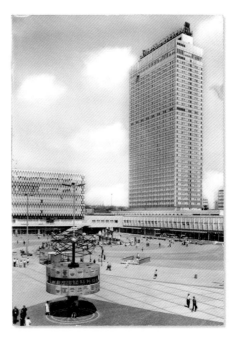

Der FDGB (Freier Deutscher Gewerkschaftsbund) war eine der mächtigsten Massenorganisationen in der DDR, nicht nur wegen der fast 100%igen Mitgliedschaft bei den Berufstätigen, sondern auch wegen der preisgünstigen Dienstleistungen, wie z. B. den ganzjährig organisierten Urlaubsreisen zu beliebten Reisezielen im Inland oder in attraktive Landschaften in den sozialistischen Nachbarländern. So war gewissermaßen immer jemand unterwegs in die Berge, ans Meer, an die Seen oder zurück. Die Vergabe erfolgte jedoch nach strengen Auswahlkriterien wie etwa verdienstvollen Arbeitsleistungen, vorheriger Teilnahme und gesundheitlichen Bedürfnissen in einem Land mit einer langen Tradition des ein- oder mehrmaligen „Zur-Kur-Fahrens" im Jahr. Damit das möglich war, betrieb der FDGB meist schön gelegene Erholungsheime, die oft von den früheren Eigentümern beschlagnahmt worden waren. Dort gönnte sich die arbeitende Bevölkerung eine wohlverdiente Ruhe von der Arbeit in den Betrieben, Büros, Verkehrsmitteln oder in der Landwirtschaft, wo sie den Rest des Jahres verbrachte. Natürlich konnte nicht jeder immer den Ferienplatz erster Wahl, etwa an der Ostseeküste, oder zum gewünschten Zeitpunkt bekommen. Für die Auswahl war ein riesiger bürokratischer Apparat nötig, aber manchmal wurden die Urlaubsplätze auch einfach verlost.

The FDGB, or Free German Trade Union, was one of the most powerful mass organizations in East Germany, deriving its strength not only from its near-universal membership among the employed but especially from its low-cost services, such as providing year-round vacation travel to attractive parts of the country and desirable landscapes among socialist neighbors. At any given moment, one could imagine all of East Germany in motion to or from the mountains, seashore, or lakeside. Participation was, however, governed by strict selective policies based on meritorious work performance, previous participation, and health needs in a country with a long tradition of "taking the cure" one or more times per year. To make this system function, the FDGB operated hundreds of *Erholungsheime*, or "rest and relaxation" homes, in desirable locations, often confiscated from previous owners, where the working class could find respite from conditions in the factories, offices, transport services, or agricultural industries where they spent the rest of the year. Understandably, not everyone received a first choice, such as the Baltic Sea coast, or a desirable time of year. A massive bureaucracy stood behind the review process, and occasionally travel permits were decided by lottery.

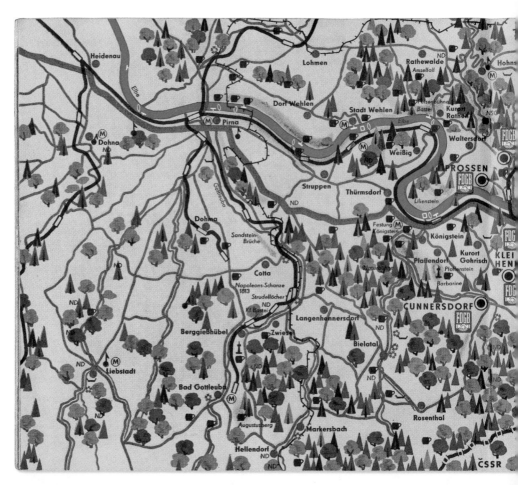

FERIENDIENST

THÜRINGER WALD – DAS GEBIET UM SCHMALKALDEN 15

◁

BROSCHÜRE [BROCHURE,
"FDGB Vacation Service,
Bode Valley—Ramberg Area"],
Heft [Issue] 8, 1966
FDGB, Berlin | 8,5 x 20 cm
[3 ½ x 8 in.]

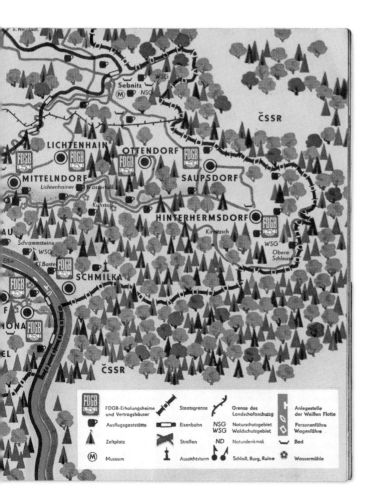

◁

BROSCHÜRE [BROCHURE,
"FDGB Travel in the Sand-
stone Mountains, Saxony"],
1969 | Verlag Tribüne Berlin
19 x 20 cm [7 ½ x 8 in.]

▽

WERBEFIGUR [MASCOT,
FDGB Travel Service
Promotion], 1959 | Unbe-
kannt [Unknown] | Stoff, Holz
[Cloth, wood] | 18 x 4 x 6 cm
[7 x 1 ¾ x 2 ¼ in.]

FDGB-Erholungsheim „Kölpinshöh"

FDGB-Erholungsheim »Herbert Warnke«

FDGB-Erholungsheim „August Bebel" Friedrichroda

◁△△
ANSICHTSKARTE [POST-
CARD, FDGB "Kölpins-
höh" Recreation Retreat],
1980 | VEB Bild und Heimat
Reichenbach | 10,5 x 14,5 cm
[4 ¼ x 6 in.]

◁△
ANSICHTSKARTE [POST-
CARD, FDGB "Herbert
Warnke" Recreation Re-
treat], 1970 | VEB Bild und
Heimat Reichenbach
10,5 x 14,5 cm [4 ¼ x 6 in.]

◁
ANSICHTSKARTE [POST-
CARD, FDGB "August Bebel"
Friedrichroda Recreation
Retreat], 1983 | VEB Bild
und Heimat Reichenbach
10,5 x 14,5 cm [4 ¼ x 6 in.]

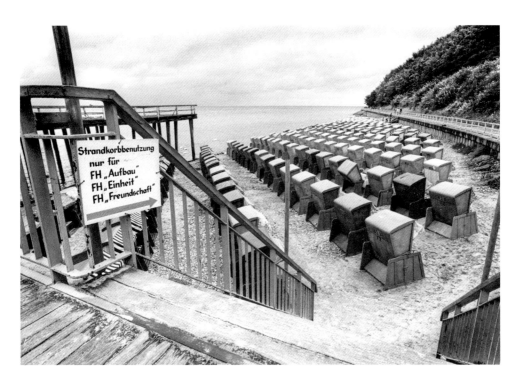

△
Die Strandkörbe in Sellin auf Rügen sind Ferien-
heimen zugewiesen, 1987

Beach chairs in Sellin (Rügen Island) reserved
for those staying at workers' resort homes, 1987

Foto [Photo]: Sigfried Wittenburg

▽
Zu Zeiten von Unruhen in Polen wird in Leipzig
für „unbeschwerten Urlaub" dort geworben, 1981

A travel agency in Leipzig promotes "carefree vaca-
tions" to Poland, which is in political upheaval, 1981

Foto [Photo]: Sigfried Wittenburg

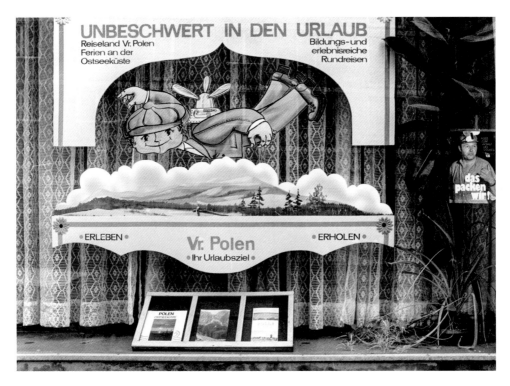

► **FKK**

Die beeindruckenden Kreidefelsen auf der Insel Rügen, direkt an der Ostseeküste, gehörten in der ehemaligen DDR zu den wichtigsten Touristenattraktionen und sind es heute noch. Ein zusätzlicher Anreiz waren die unzähligen FKK-Campingplätze direkt am Strand. Wie andere Ostblockstaaten auch war die DDR in Sachen Erotik etwas schamhaft und prüde, wobei FKK noch dazu als Erinnerung an die Nacktkultur der Nazizeit galt. Nach einiger Zeit setzte sich jedoch die Freikörperkultur als beliebte Freizeitaktivität durch.

The imposing chalk cliffs on the island of Rügen, facing the Baltic Sea, were one of the principal vacation attractions in the former GDR and remain so today. Their additional appeal consisted in the numerous nude-bathing campsites along the beachfront. Like other East Bloc countries, the GDR was somewhat prim and prudish when it came to eroticism, which in addition was seen as a reminder of Nazi-era naturism. In due course, however, FKK (*Freikörperkultur*, or free body culture) bathing returned to its place in popular recreation.

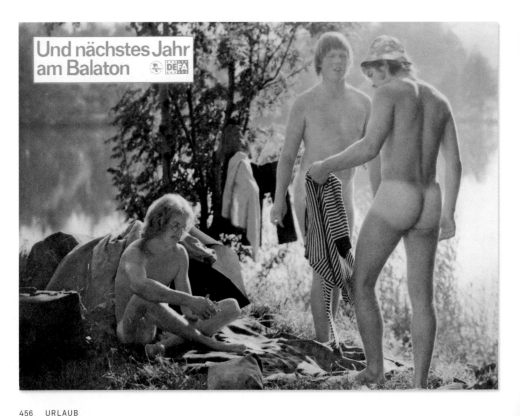

REISEPROSPEKT
[TRAVEL BROCHURE,
Bulgaria, Slatni
Pjassazi],1970er
[1970s] | Staatliches
Komitee für Tourismus,
Sofia, Bulgarien
[Bulgaria] | 21 x 19 cm
[8 ½ x 7 ½ in.]

REISEPROSPEKT
[TRAVEL BROCHURE,
Bulgaria, South Coast
of the Black Sea], 1970er
[1970s] | Staatliches
Komitee für Tourismus,
Sofia, Bulgarien
[Bulgaria] | 21 x 19 cm
[8 ½ x 7 ½ in.]

△
LANDKARTE [MAP, The Masurian Lake
District in Poland], 1960er–1970er
[1960s–1970s] | Warschau, Polen [War-
saw, Poland] | 21 x 11 cm [8 ¼ x 4 ¼ in.]

△
LANDKARTE [MAP], Rumänien [Romania],
1958 | Nationales Büro für Tourismus [National
Office of Tourism], Bucharest | 66 x 92 cm
[26 x 36¼ in.]

WERBUNG [ADVERTISE-
MENT, "And Next Year at
Lake Balaton"], 1980er
[1980s] | DEFA-Studio für
Spielfilme; VEB Progress
Film-Vertrieb | 20 x 28,5 cm
[8 x 11 ¼ in.]

STADTPLAN [CITY MAP],
Sochi, 1979 | Main Adminis-
trator of Geodesy and
Cartography under the Coun-
cil of Ministers of the USSR,
Moscow | 27 x 12 cm
[10 ¾ x 4 ¾ in.]

BROSCHÜRE [BROCHURE,
Crimea and Caucasus],
1970er [1970s] | Intourist,
Moscow, USSR | 20 x 10 cm
[8 x 4 in.]

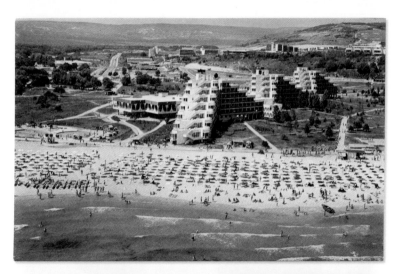

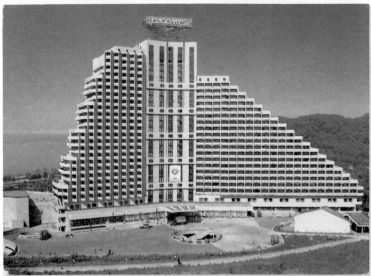

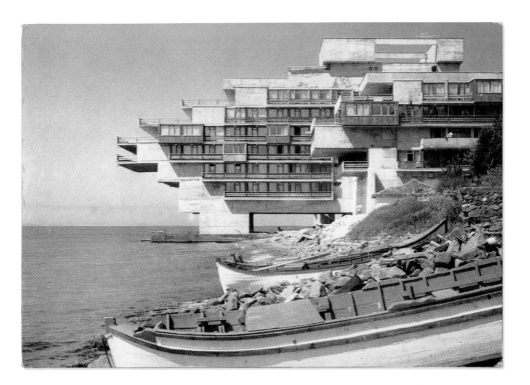

◁△

ANSICHTSKARTE [POSTCARD], Blick vom Meer auf die Küste [Views of the Coast from the Sea], 1984 Hotel Albena, Sofia, Bulgarien [Bulgaria] | 9 x 14 cm [3 ½ x 5 ½ in.]

◁

ANSICHTSKARTE [POSTCARD], Hotel Bratislava, 1986 | Nachrichtenministerium [Ministry of Communications] , UdSSR [USSR] | 10,5 x 14,5 cm [4 ¼ x 5 ¾ in.]

◁▽

ANSICHTSKARTE [POSTCARD], Goldstrand Zlatni Pjassazi Hotel, 1965 Unbekannt [Unknown], Bulgarien [Bulgaria] | 10,5 x 14,5 cm [4 ¼ x 5 ¾ in.]

△

ANSICHTSKARTE [POSTCARD], Hotel Pomorie, 1984 | Unbekannt [Unknown], Bulgarien [Bulgaria] | 10,5 x 14,5 cm [4 ¼ x 6 in.]

▷

ANSICHTSKARTE [POSTCARD], Hotel Elitza, 1984 | Ausgegeben vom [Distributed by] Hotel Albena, Sofia, Bulgarien [Bulgaria] | 9 x 14 cm [3 ½ x 5 ½ in.]

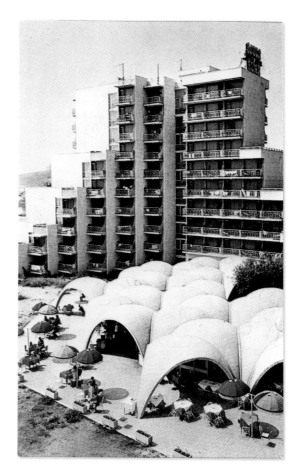

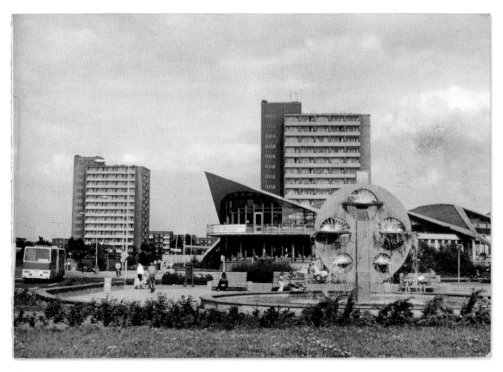

△
ANSICHTSKARTE [POSTCARD], Rostock-Südstadt, 1980er [1980s]
VEB Bild und Heimat Reichenbach | 10,5 x 14,5 cm [4 ¼ x 6 in.]

▽
ANSICHTSKARTE [POSTCARD], Romanian International Hotel, 1985
Unbekannt [Unknown] | 15 x 10,5 cm [6 x 4 ¼ in.]

▽ ▷
ANSICHTSKARTE [POSTCARD], Slantschev Brjag Hotel, 1987
Nachrichtenministerium [Ministry of Communications], UdSSR
[USSR] | 14,5 x 10,5 cm [5 ¾ x 4 ¼ in.]

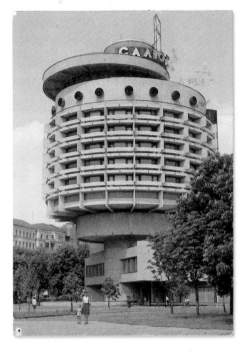

△
ANSICHTSKARTE [POSTCARD],
Restaurant Djuni, Bulgarien [Bulgaria],
1960er [1960s] | 10 x 15 cm [4 x 6 in.]

▷
ANSICHTSKARTE [POSTCARD], Hotel
Neptun, Rostock-Warnemünde, 1983 | VEB
Bild und Heimat, Reichenbach | 15 x 10,5 cm
[6 x 4 ¼ in.]

▷▷
FOTOS [PHOTOS], Sommerurlaub mit
der Familie [Family Vacation], 1946–52
Unbekannt [Unknown] | Verschiedene
Größen [Various sizes]

▷▷▷
FOTOS [PHOTOS], Sommerurlaub auf
Usedom [Summer Vacation in Usedom],
1955 | Unbekannt [Unknown], Kölpinsee
Verschiedene Größen [Various sizes]

Im Sande ist es doch
am schönsten –

Wenn die Tochter pennt,
muß man am Rande essen.

– manchmal auch nicht

Kur-oder-Strandkonzert

Ein Garten entsteht

Dampferfahrt nach Babe auf Rügen

Frische Brise

Max und Moritz

Familienidyll auf dem Dampfer

Oh..., ist das viel Wasser

Wir machen eine S....egelpartie

Wo in dem
Strandkorb

sich küst
manch
Liebespaar

Frauenarbeit

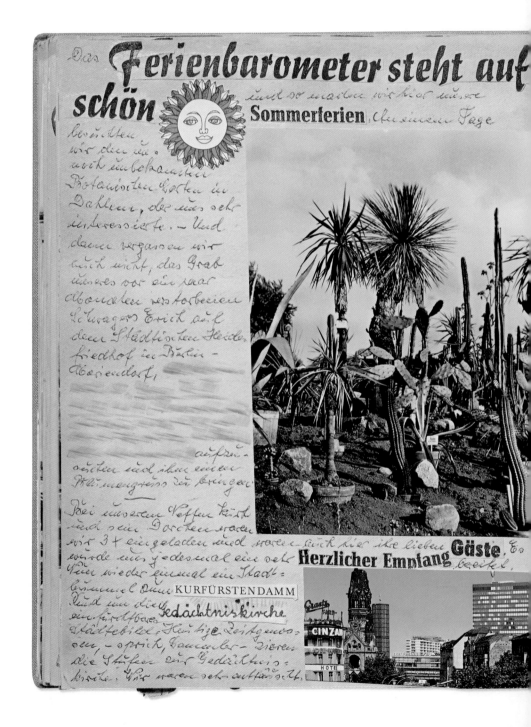

► TAGEBUCH VON RENTNERN

Nach den Erfahrungen der 1950er-Jahre, als eine wahre Völkerwanderung Tausender DDR-Bürger in den Westen die DDR-Wirtschaft beinahe untergraben hätte, sollte die Mauer die weitere Abwanderung qualifizierter Arbeitskräfte unterbinden. In Bezug auf ältere Bürger und Rentner war das Politbüro etwas nachsichtiger und gestattete ab 1964 Reisen in den Westen, wenn der Beitrag der Betreffenden zur Wirtschaft unerheblich war und deren Renten womöglich eher als finanzielle Belastung gesehen wurden. Dieses Reisetagebuch gehörte einem Rentnerehepaar aus Friedrichshagen in Ost-Berlin, das regelmäßig Ferienheime und -orte in der DDR und Umgebung besuchte (ein Hinweis auf ihren privilegierten Status), aber auch das frühere Zuhause im West-Berliner Stadtbezirk Neukölln.

After the experience of the 1950s, when a virtual migration of many thousands of East Germans across the border to the West had nearly undermined the GDR economy, the Berlin Wall was designed to make sure there was no repetition of the brain drain among persons of working age. For senior citizens and pensioners, however, the Politbüro took a more lenient position, permitting travel to the West after 1964 for those whose contribution to the economy was insignificant and whose pensions were in fact regarded as a fiscal burden. This scrapbook belonged to an older couple living in Friedrichshagen in East Berlin who frequently travelled to vacation homes and resorts in and around the GDR (suggesting their privileged status) as well as to their old home in the West Berlin district of Neukölln.

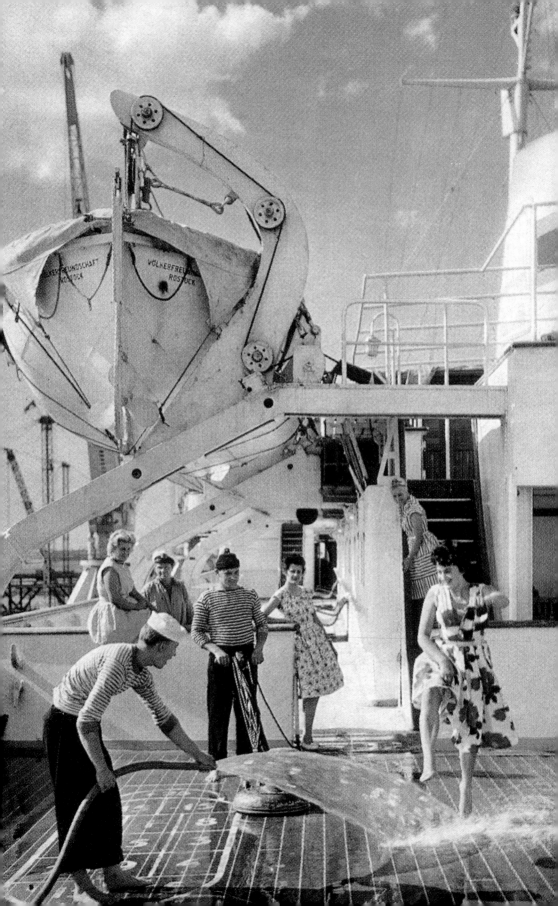

LUXUSKREUZ-FAHRTSCHIFF

LUXURY CRUISE SHIP

Ein Kreuzschiff für DDR-Arbeiter, das klingt zunächst wie der unwahrscheinlichste Werbespruch überhaupt, aber im Sinne der Motivation und Steigerung der Leistungsbereitschaft erwarb der Gewerkschaftsbund FDGB 1960 ein gebrauchtes Passagierschiff der Swedish-America Line, das in Rostock an der Ostsee seinen Heimathafen hatte. Die *Völkerfreundschaft* hatte schon eine bewegte Geschichte hinter sich (unter dem Namen *Stockholm* kam es 1956 vor Neufundland zu einer Kollision mit der *Andrea Doria*, bei der das italienische Schiff unterging). Als Traumschiff des Sozialismus bot die *Völkerfreundschaft* Arbeitern und Funktionären, die im Lotto gewonnen oder sich im Dienst am Staat hervorgetan hatten und sich die hochsubventionierte Fahrt leisten konnten, eine bestechende Kombination aus Freiheit der See und relativem Luxus. Kürzere Reisen führten nach Riga und Leningrad oder entlang der norwegischen Fjorde; typischer waren aber die Schwarzmeerfahrten, mit Abfahrt im rumänischen Constanza und Aufenthalten in Jalta und Sotschi. Das Schiff war 160 Meter lang und hatte eine Kapazität von 550 Passagieren. In der Sammlung des Wendemuseums sind zahlreiche Speisekarten, Ehrenteller und Bordprogramme, die zeigen, dass man mit einer Woche auf der *Völkerfreundschaft* mächtig angeben konnte.

A cruise ship for vacationing East German workers would seem to be the unlikeliest of promotions, but with an eye toward morale building and incentives, the monolithic workers' union FDGB acquired a secondhand liner from the Swedish-America Line in 1960, berthing it in the Baltic port of Rostock. Renamed the *Völkerfreundschaft* (Friendship of the Nations), the new ship came with a history (as the *Stockholm*, it had collided in 1956 with the *Andrea Doria* off Newfoundland, sending the Italian liner to the bottom of the ocean). As the *Traumschiff des Sozialismus*, or "Socialist Ship of Dreams," however, it offered a winning combination of shipboard freedom and comparative luxury for workers and functionaries who had won the lottery or distinguished themselves in serving the communist state and could afford the heavily subsidized passage. Shorter voyages called at Riga and Leningrad or sailed along the Norwegian fjords; more typical were the Black Sea cruises departing from Constanţa, Romania, with stops at Yalta and Sochi. The ship was 160 meters in length, with a capacity of 550 passengers. The Wende Museum collections include numerous menus, commemorative plates, and on-board activity schedules, testifying to the brag value of a week spent on the *Völkerfreundschaft*.

◁

REISEPROSPEKT [TRAVEL BROCHURE], "MS Völker-
freundschaft," 1960er [1960s] | VEB Deutsche Seereederei
Rostock | 20 x 22 cm [8 x 8 ¾ in.]

▽

BROSCHÜRE [BROCHURE, "'MS Völkerfreundschaft,'
Routes of the Cruise Ships"], 1964 | VEB Deutsche Seereederei
Rostock | 23,5 x 32,5 cm [9 ¼ x 12 ¾ in.]

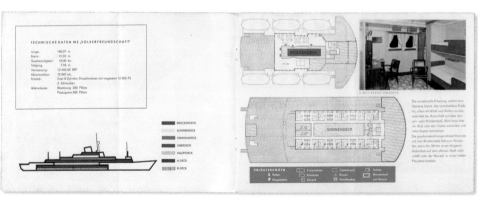

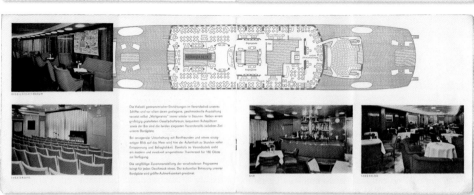

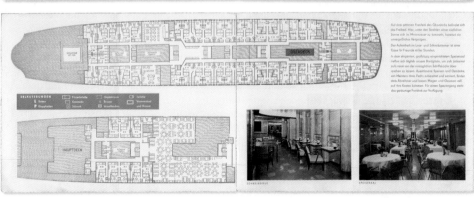

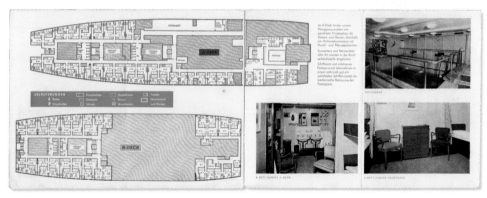

BUCHILLUSTRATION [BOOK ILLUSTRATION, "Tourist Ships: Messengers of the People's Friendship"], 1961 | Tribüne Berlin | 24 x 21 cm [9 ½ x 8 ¼ in.]

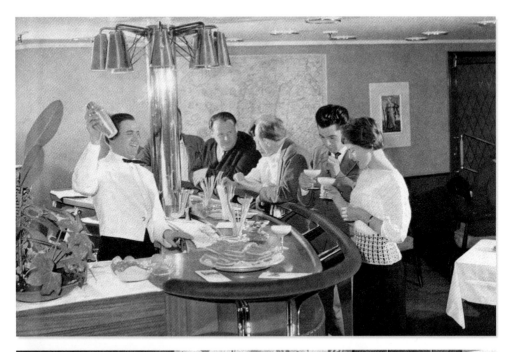

TAGESPROGRAMM [DAILY SCHEDULE], Leningrad, 12.September [September 12] 1974 „MS Völkerfreundschaft" | 30 x 21 cm [11 ¾ x 8 ¼ in.]

tages programm

MS »VÖLKERFREUNDSCHAFT«

ЛЕНИНГРАД — LENINGRAD

Donnerstag, 12. September 1974 — 3. Reisetag

Essengruppe 1, Busse 1-9	Essengruppe 2, Busse 10-18

In der vergangenen Nacht wurden die Uhren 1 Stunde vorgestellt!

0700	Wecken	0700	Wecken
0710	Gymnastik	0710	Gymnastik
0730	Frühstück	0830	Frühstück
0900	**Heldenstadt Leningrad"** Wiederholung des Vortrages im Kinosaal		
1100	Wir passieren **Kronstadt**		
1130	Mittagessen	1245	Mittagessen
1400	Wir erreichen **Leningrad**		
1515	Wir bitten die **Reisegruppenleiter** in die Verandabar		
1515	Alle Passagiere finden sich auf den **Sammelplätzen** ein		
1530	**Stadtrundfahrt** mit Heldenfriedhof „Piskarjowka"	Am Nachmittag haben Sie **Freizeit**	
1900	Abendessen	1800	Abendessen
2000	Tanz- und Unterhaltungsmusik im Verandacafé		
2030	Im Kinosaal zeigen wir Ihnen den Kriminalfilm „**Der Schwarze Abt"**		

Freitag, 13. September 1974 — 4. Reisetag

0700	Guten Morgen in Leningrad!	0700	Guten Morgen in Leningrad!
0730	Frühstück	0830	Frühstück
	Am Vormittag haben Sie **Freizeit**	0900	**Stadtrundfahrt** mit Heldenfriedhof „Piskarjowka"
1215	Mittagessen	1330	Mittagessen
1330	Abfahrt zum **Peterhof**		Am Nachmittag haben Sie **Freizeit**
1715	Abendessen	1815	Abendessen
1900	Abfahrt zum **Theater**	1845	Abfahrt zum **Theater**
1930	Im Gorki-Kulturpalast erleben Sie den „**Nordischen Volkschor"**		
	Nach der Rückkehr vom Theater halten wir einen Imbiß im Verandacafé gegen Bezahlung für Sie bereit.		
2230	Die Bordkapelle bittet zum **Tanz** im Verandacafé		

—Melden Sie sich bitte rechtzeitig bei Ihrem Steward, wenn Sie über Mittag an Land bleiben möchten und einen Verpflegungsbeutel benötigen.

—In Leningrad ist zusätzlich zum vorgesehenen Landprogramm für 90 Gäste jeder Essengruppe eine Bootsfahrt mit der **„Tschaika"** auf der Newa geplant.
Dauer ca. 1.45 h Preis: 10,00 M Verkauf am 13. 9. von 0800-0900 an der Bibliothek.
Abfahrt Essengruppe I: 14. 9. 74 1500 Uhr vom Schiff
Abfahrt Essengruppe II: 15. 9. 74 1500 Uhr vom Schiff

ÖFFNUNGSZEITEN:				
	Bad am 12. 9.	0700 - 1100	1700 - 2000	
	am 13. 9.	0700 - 0900	1600 - 1800	
	Verkaufsstelle am 12. 9.	0800 - 1200	1400 - 1800	
	am 13. 9.	0800 - 0900	1200 - 1400	1700 - 1800
	Sparkasse am 12. 9.	0900 - 1200	1400 - 1700	
	am 13. 9.	0800 - 1200	1700 - 1830	

Der Liegeplatz unseres Schiffes :
Васильевский остров, Корабль »Дружба народов«
Wassiljewski-Insel - Schiff „Völkerfreundschaft"

ODR 1314 II-15-17 CG 17/300/73 100

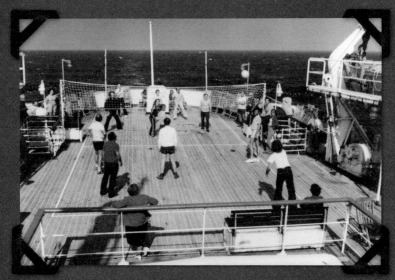
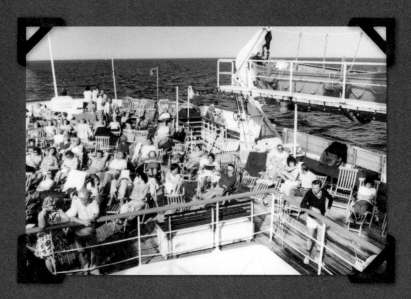

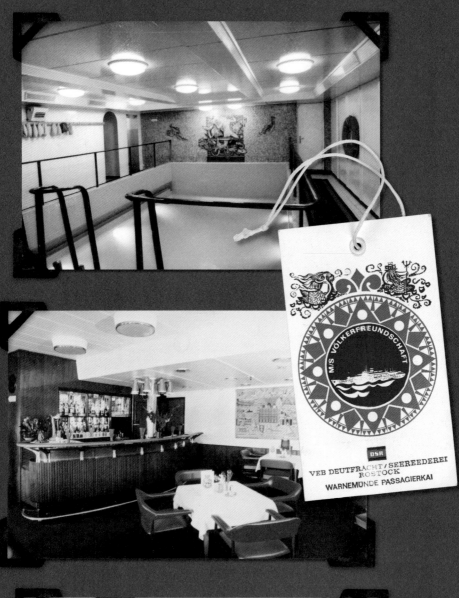

M/S VÖLKERFREUNDSCHAFT

DSR
VEB DEUTFRACHT / SEEREEDEREI
ROSTOCK
WARNEMÜNDE PASSAGIERKAI

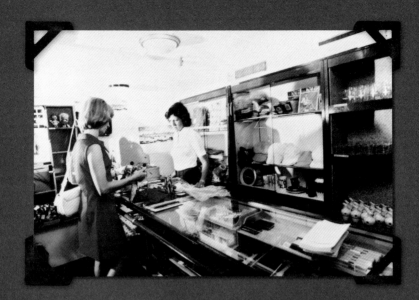

VORANMELDUNG-FRISEURSALON
MS „VÖLKERFREUNDSCHAFT"

Datum 30. 10.

Uhrzeit 9 45

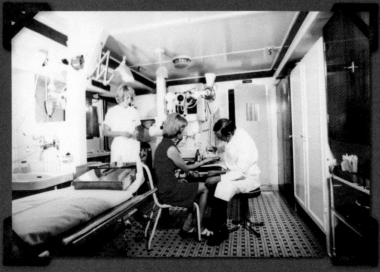

◁ & ◁◁
SAMMELALBUM, FDGB
Kreuzfahrt [PHOTOS, FDGB
Cruise], 1983 Unbekannt
[Unknown] | 30 x 22,5 cm
[11 ¾ x 8 ¾ in.]

Internationale Freundschaftsreise
21.5. – 31.5. 1975

MENÜ

DRUSHBA-COCKTAIL
Kaviarsandwiches

Klare Schildkrötensuppe

Heilbutröllchen „Othello" mit Safranreis
Salat der Saison
ROSENTHALER SUPERIOR - BULGARIEN

Gespickte Rindslende „Bordelaise" pommes croquettes
CABERNET-RUMÄNIEN

Eisbecher „Neptun"
SEKT „ROTKÄPPCHEN", HALBTROCKEN

Mocca

MS. „VÖLKERFREUNDSCHAFT"

▷
GEDENKTELLER [COMME-
MORATIVE MENU PLATE],
21.–31. Mai [May 21–31] 1975
Kahla | Keramik [Ceramic]
19 cm ø [7 ½ in. dia.]

„Spezial-Cocktail
der Völkerfreundschaft"

Sektschale
1 Stück Würfelzucker
3 Tropfen Angostura (Bitter)
2 cl Apriko-Brandy
2 cl Curacao-Likör
mit Champagner auffüllen
1 achtel Zitrone an die Sektschale hängen
und ein Würfel Mundeis dazu

PROST!

▽
SPEISEKARTE [MENU, "Farewell
Evening for the Tourists of the Northern
Cruise, August 18–30, 1963"]
„MS Völkerfreundschaft" | Nylon [Nylon]
21 x 21 cm [8 ¼ x 8 ¼ in.]

▷
SERVIETTE
[NAPKIN,
"Special Cocktail
from the Völker-
freundschaft"],
1970er [1970s]
„MS Völkerfreund-
schaft" | Papier
[Paper] | 16 x 16 cm
[6 ¼ x 6 ¼ in.]

ABSCHIEDSABEND
für die Urlauber
der Nordland-Reise
vom 18. bis 30. August 1963

An Bord, den 28. August 1963

KALTES BÜFETT
Im Speisesaal, im Veranda-Café und
im Veranda-Klubraum

Heilbut ungarisch
Variationen von Fisch
Heilbut polnisch

Gefüllte Eier
Eiersalat, holländisch

Moskauer Salat - Specksalat
Gurken - Bohnen - Paprika - Salate
Mayonnaisensalat

Gefüllte Tomaten

Gemischtes Aufschnitt
Schweinebraten kalt, garniert
Bitoks „Rumänische Art"
Schweinemedaillon mit Lebermus
Roastbeef, englisch az. remoulade
Kasseler Rücken, kalt
Gefüllte Zungentaschen
Sauerfleisch
Rinderbrust, sc. vinaigrette
Schinkenplatte, garniert

Weingelee · Petit-fours
Frischer Obst

Garnierte Käseplatte
Käsegebäck · Käsestangen

WARNEMÜNDE · MURMANSK · WARNEMÜNDE

▶ **SOUVENIRS**

Nicht nur der Reiz der Hochsee, sondern auch das
exklusive Essen und Trinken machten eine Kreuz-
fahrt auf der *Völkerfreundschaft* zu einem heißbe-
gehrten Erlebnis. Die täglich wechselnden Speise-
karten und Souvenirteller waren unter den wenigen
Auserwählten beliebte Andenken.

Not only the pleasures of the high seas but also
the quality of food and drink made a cruise aboard
the *Völkerfreundschaft* a coveted experience. Daily
printed menus and souvenir plates were valued
keepsakes for the lucky few.

△
ERINNERUNGSFOTO [COMMEMORA-
TIVE PHOTO, Dining Room Staff], 1960er
[1960s] | 13,5 x 18,5 cm [5 ¼ x 7 ¼ in.]

△
ANSICHTSKARTE [POSTCARD, with "MS Völker-
freundschaft" to Cuba], 1970er [1970s] | Gebr.
Garloff KG, Magdeburg | 14,5 x 10 cm [5 ¾ x 4 in.]

▽
ASCHENBECHER UND VASEN [ASHTRAY AND
VASES], "MS Völkerfreundschaft," 1960er [1960s]
Weimar Porzellan, Kahla | Verschiedene Größen
[Various sizes]

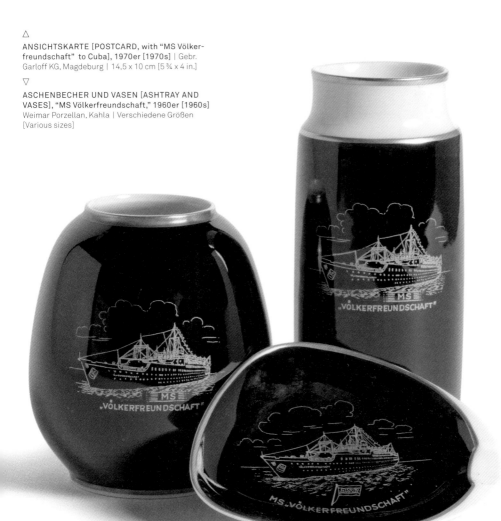

INTERFLUG

Fluggesellschaft der Deutschen Demokratischen Republik
DDR 1189 Berlin-Schönefeld · Zentralflughafen
Telefon 6 78 90 · Telex 01 12 892 · Telegramm Interflug

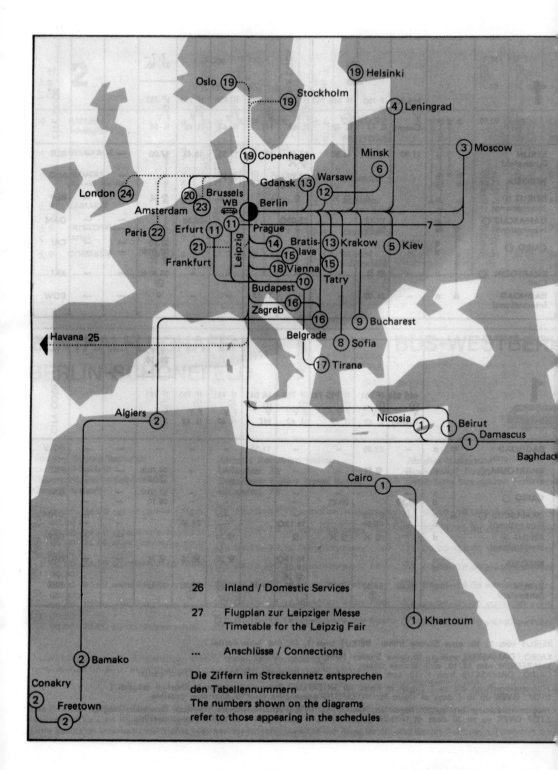

26	Inland / Domestic Services
27	Flugplan zur Leipziger Messe Timetable for the Leipzig Fair
...	Anschlüsse / Connections

Die Ziffern im Streckennetz entsprechen
den Tabellennummern
The numbers shown on the diagrams
refer to those appearing in the schedules

INTERFLUG

INTERFLUG AIRLINE

Die Passagierfluggesellschaft der DDR trug den Namen Interflug, der nach einem heftigen Rechtsstreit über die Verwendung des Traditionsnamens Deutsche Lufthansa gewählt wurde, den die Bundesrepublik beanspruchte. Zunächst flog die Interflug nur kurze Strecken zwischen DDR-Städten, aber nach und nach erwarb die Interflug internationale Routen immer weiter in den Ostblock und bot im Zuge des wachsenden Tourismus auch Charterflüge an. Jedoch durfte die innerdeutsche Grenze nicht überflogen werden, sodass sogar zur zweimal jährlich statt-findenden Leipziger Messe die Anreise nur über den tschechoslowakischen Luftraum erfolgen konnte. Die Interflug hatte abgelegte sowjetische Passagierflugzeuge in Betrieb (IL14, 18, 62 und die TU 139). Der einzige Versuch, den Prototyp eines Mittelstreckenflugzeugs mit Düsen-strahlantrieb zu entwickeln, Baade 152, endete im März 1959 mit einem Absturz und wurde bald darauf eingestellt. Mit der Erweiterung der Handelsinteressen der DDR in der Honeckerzeit (1971–89) flog die Interflug sogar regelmäßig bis nach Angola und Vietnam.

Interflug was the name created for passenger airline services in the GDR after a contentious legal battle over use of the traditional name of Deutsche Lufthansa, which was claimed by West Germany. Initially operating over short distances between East German cities, Interflug gradu-ally acquired international routes deeper into the Eastern Bloc and offered charter services in cooperation with growing tourism. The line was prevented from flying over the West German border, however, so that even at the time of the twice-annual Leipzig Trade Fair, access was via Czechoslovakian airspace. Interflug operated hand-me-down Soviet passenger airliners (IL14, 18, and 62; and the TU 139). The single attempt to develop a twin-jet, mid-range prototype aircraft, the Baade 152, ended in disaster in March 1959, and the project was subsequently scrapped. With the expansion of East German trade interests in the Honecker years (1971–89), Interflug was able to operate scheduled flights as far as Angola and Vietnam.

◁
FLUGPLAN [FLIGHT PLAN], April–Oktober
[April – October] 1973 | Interflug, Berlin
23 x 16,5 cm [9 ¼ x 6 ½ in.]

▷
FALTBLATT [LEAFLET, "The Most Impor-
tant Flight Routes of Lufthansa and Partner
Airlines"], 1963 | Deutsche Lufthansa
16,5 x 19 cm [6 ½ x 7 ½ in.]

▽
BROSCHÜRE [BROCHURE, "Small
Tips for the Passenger"], 1958 | Deutsche
Lufthansa | 17,5 x 20 cm [7 x 8 in.]

▽ ▽
FLUGPLAN [FLIGHT PLAN], Detail,
1.November 1958 – 31. März 1959
[November 1, 1958–March 31, 1959]
Deutsche Lufthansa | 21 x 19 cm
[8 ¼ x 7 ½ in.]

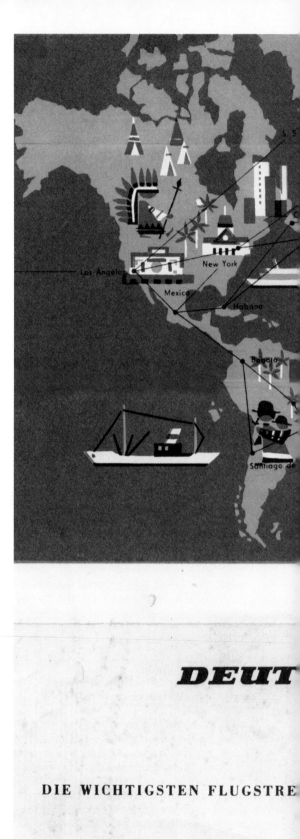

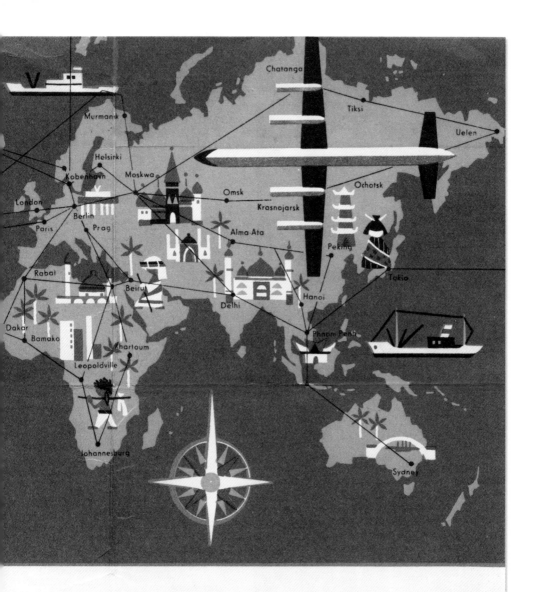

E LUFTHANSA

DEUTSCHEN LUFTHANSA UND IHRER VERTRAGSPARTNER

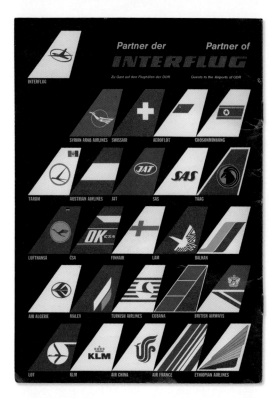

◁

FLUGMAGAZIN [IN-FLIGHT MAGAZINE, "Partners of Interflug"], November 1989 | Interflug, Magdeburg
29 x 20 cm [11 ¼ x 8 in.]

△

KOFFERANHÄNGER [LUGGAGE TAGS]
Interflug | Verschiedene Größen [Various sizes]

▽

BROSCHÜRE [BROCHURE, "Interflug Flight Routes Network, GDR"], 1969 | Haack Gotha (Design), Leipzig | 32 x 23 cm [12 ¾ x 9 ¼ in.]

▽ ▽

FLUGPLAN [FLIGHT PLAN, Interflug, Europe, Middle East, Africa], 1969 | Haack Gotha (Design), Leipzig | 10 x 30 cm [4 x 11 ¾ in.]

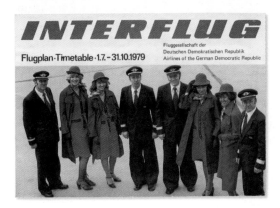

△

FLUGPLAN [FLIGHT TIMETABLE], 1. Juli – 31. Oktober [July 1–October 31] 1979 | Interflug, Berlin | 11,5 x 16,5 cm [4 ½ x 6 ½ in.]

▷

FLUG- UND GEPÄCKSCHEIN [PASSENGER TICKET AND BAGGAGE CHECK], 5. August [August 5] 1988 | Interflug, Berlin | 20 x 19 cm [7 ¾ x 7 ½ in.]

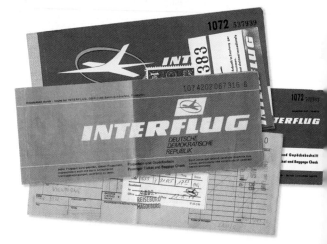

▷
REISETASCHE [TRAVEL BAG], 1960er
[1960s] | Interflug | Stoff, Plastik
[Cloth, plastic] | 28 x 39 x 18,5 cm
[11 x 15 ½ x 7 ¼ in.]

▽
KOSMETIKTASCHE [TOILETRY KIT,
"For Your Convenience"], 1980er [1980s]
Interflug; Florena; Apotheker Udo Doerr,
Berlin/Dresden | Stoff, Plastik [Cloth, plas-
tic] | 11,5 x 25 x 6 cm [4 ½ x 9 ¾ x 2 ¼ in.]

▽ ▽
KOFFER mit Reisedokumenten
[SUITCASE with Travel Documents]
Interflug | Stoff, Metall, Papier, Plastik
[Cloth, metal, paper, plastic]
40 x 45.5 x 12.5 cm [15 ¾ x 18 x 5 in.]

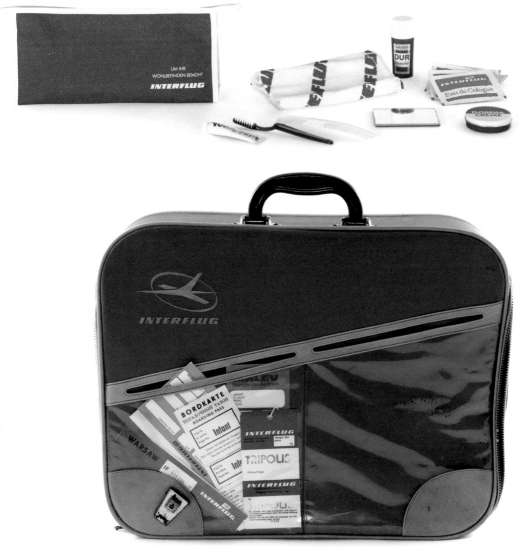

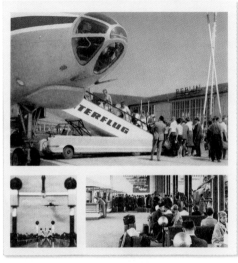

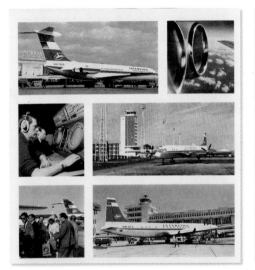

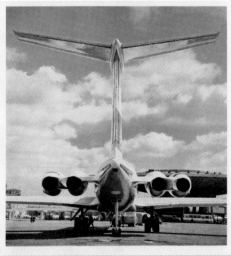

◁

BROSCHÜRE [BROCHURE, "Interflug: Development
of Civil Aviation of the GDR"], 1970er [1970s] | Fluggesell-
schaft der Deutschen Demokratischen Republik, Berlin
Schönefeld | 20 x 19 cm [8 x 7 ½ in.]

▽

WERBEMAPPE für die Flugzeugindustrie [PROMOTI-
ONAL FOLDER for the Aviation Industry], 1958 | VEB
Kooperationszentrale für die Flugzeugindustrie Dresden
32 x 25 cm [12 ¾ x 9 ¾ in.]

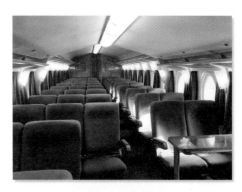

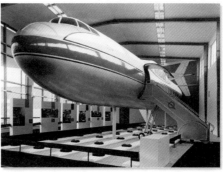

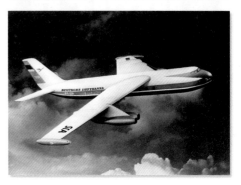

▶ **BAADE 152 PROTOTYPE**

Brunolf Baade, ein Ingenieur der renommierten Firma Junkers Flugzeugwerke, hatte nach kurzer Kriegsgefangenschaft
in der Sowjetunion einen Bomber konstruiert, auf dessen Grundlage der Prototyp des DDR-Mittelstreckenjets Baade 152
entwickelt wurde. Dieser wurde als Technikwunder gepriesen, bis es am 4. März 1959 bei einem Fototermin mit Premier-
minister Chruschtschow und DDR-Staatschef Walter Ulbricht zum Absturz kam. Nur Tage zuvor war bei der Leipziger
Frühjahrsmesse eine farbenfrohe Pressemappe erschienen, hier im Bild, weil man mit regem Medieninteresse an der
Luftfahrtindustrie rechnete. 1961 stornierte die UdSSR die Bestellung von 100 Maschinen, und ab 1963 wurde der Flug-
zeugbau in der DDR eingestellt, sodass die Flotte der DDR-Fluggesellschaft Interflug ausschließlich aus sowjetischen
Importen bestand.

Based on a Soviet bomber designed by the engineer Brunolf Baade, who had been taken as a war prisoner from the
renowned German aircraft company Junkers, the mid-range passenger jet prototype Baade 152 was hailed as a design
marvel until it crashed during a photo opportunity demonstration flight conducted in the presence of Soviet Premier Ni-
kita Khrushchev and GDR leader Walter Ulbricht on March 4, 1959. Just days earlier, a sanguine press kit, presented here,
had been issued in anticipation of journalistic interest in the aircraft industry at the Leipzig spring trade fair. In 1961,
the Soviet Union cancelled its order of the first 100 machines, and by 1963, the GDR had shifted the focus of its aircraft
industry with the result that the East German airline Interflug relied on Soviet imports for its fleet.

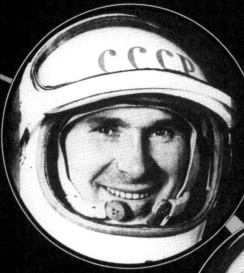

Oberst Beljajew
Oberstleutnant Leonow

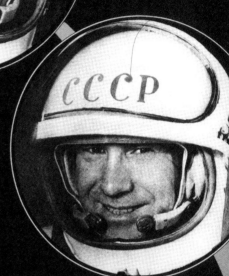

NEUER TRIUMPH DER UDSSR!

**Der Sowjetmensch schreitet ins All
Freude für uns alle!**

WELTRAUM

OUTER SPACE

Ein zeitgemäßer, fast futuristischer Prominenter, der in keiner Weise einer Figur aus der marxistischen Tradition glich, trat in der Mitte der DDR-Geschichte in Person von Oberstleutnant der NVA Sigmund Jähn auf den Plan, einem Düsenjägerpiloten, der in Russland ausgebildet wurde, um der erste (und einzige) Astronaut/Kosmonaut/Mensch aus der DDR im Weltall zu werden. Als die Sowjetunion sich ihrer Sojus-Technologie sicher war, lud sie Piloten aus den Satellitenstaaten zur Teilnahme an den folgenden Interkosmosmissionen ein, sofern die betreffenden Länder für die Kosten aufkamen. Am 26. August 1978 startete Sigmund Jähn ins All, sendete live mit Sandmännchen aus der sowjetischen Raumstation, führte technische Experimente durch, umrundete 125-mal die Erde und kehrte acht Tage später nach einer sehr harten Landung auf diese zurück, wo er mit Paraden willkommen geheißen und zum Volkshelden stilisiert wurde, umso mehr, als die Westdeutschen einen solchen Erfolg noch nicht vorweisen konnten. Jähn blieb auch nach der Auflösung der DDR in der Raumforschung tätig. Gegenüber den irdischen Reisebeschränkungen der DDR war die extreme Form des Reisens mit dem Weltraumprogramm ein kulturelles Phänomen, das die verschiedensten Gestaltungen, Briefmarken und Produkte wie einen Spielzeugkosmonauten inspirierte.

An up-to-date, almost futuristic celebrity, not in any way a figure from Marxist tradition, emerged at the midpoint of GDR history in the person of NVA colonel Sigmund Jähn, a jet pilot who trained in Russia in order to become East Germany's first (and only) astronaut/cosmonaut/ man in space. Once the Soviet Union became confident in its Soyuz technology, it invited pilots from the satellite nations to take part in subsequent Interkosmos missions, as long as their respective countries could underwrite expenses. Jähn lifted off on August 26, 1978, broadcast from the Soviet space station accompanied by a Sandmännchen puppet, conducted technical experiments, completed 125 orbits, and returned to Earth eight days later via a very hard landing to welcoming parades and a special kind of hero's adulation, especially since this was something the West Germans had not yet achieved. Jähn continued in his role as space scientist even after the dissolution of the GDR. Juxtaposed with the on-the-ground limits of GDR travel, the extreme form of travel represented by the space program was a cultural phenomenon that inspired designs, stamps, and products such as toy cosmonauts.

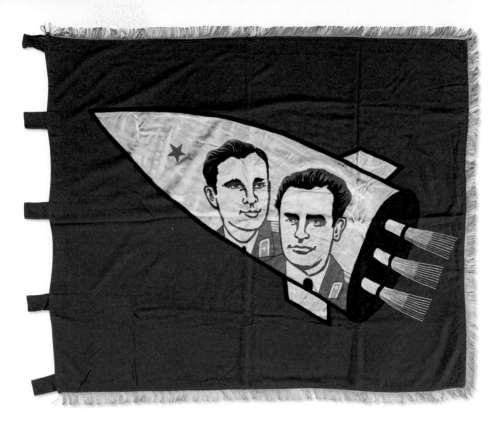

◁
PLAKAT [POSTER, "New Triumph of the USSR: The
Soviet Man Walks into Space. Joy for All of Us!"], 1965
DSF | 83,5 x 58 cm [33 x 22¾ in.]

△
FAHNE [FLAG], Kosmonauten Juri Gagarin und German
Titow [Cosmonauts Yuri Gagarin and Gherman Titov],
1968 | Unbekannt [Unknown], Gotha | Stoff [Cloth]
110 x 134 cm [43½ x 52¾ in.]

▽
NVA-Soldaten vor einem Banner, das Sigmund
Jähn feiert, 1978

Soldiers of the National People's Army (NVA)
walking beneath a banner celebrating East
German astronaut Sigmund Jähn, "The First
German in Space—A Citizen of the GDR!"

Foto [Photo]: Harald Schmitt

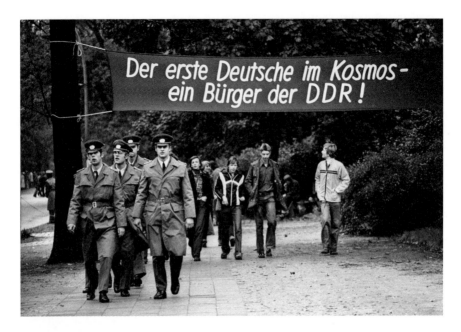

▶ YURI GAGARIN

Juri Gagarin (1934–1968), der sowjetische Testpilot
und Kosmonaut, umrundete 1961 die Erde. Weltweit
als Held gefeiert, wurde er aber vor allem im Ostblock
verehrt, wo er die höchste Ehre seines Landes als
„Held der Sowjetunion" erhielt.

Yuri Gagarin (1934–1968), the Soviet test pilot and cos-
monaut, orbited the earth in 1961. He became a hero
worldwide but was celebrated especially in the Eastern
Bloc, where he received his nation's highest honor as a
"Hero of the Soviet Union."

▶ SIGMUND JÄHN

Sigmund Jähn (geb. 1937), Offizier der Luftstreitkräfte
der DDR, durchlief eine spezielle Kosmonautenaus-
bildung und wurde schließlich als Teil der Besat-
zung eines im August 1978 gestarteten Raumschiffs
ausgewählt. In der sowjetischen Raumstation Saljut
6 umkreiste die Besatzung in acht Tagen 125-mal die
Erde. Der „erste Deutsche im All" wurde in der DDR als
Volksheld gefeiert, und sein Kommandant Waleri
Bykowski wurde zum Ehrenbürger der DDR ernannt.

Sigmund Jähn (b. 1937), an officer in the East German
air force, received specialized astronaut training lead-
ing to his selection as part of a satellite crew lifting off
in August 1978. His team orbited the earth 125 times
over eight days in the Soviet space station Salyut 6.
The "first German in space" was an authentic folk hero
in the GDR. His commanding officer, Valery Bykovsky,
became an honorary East German.

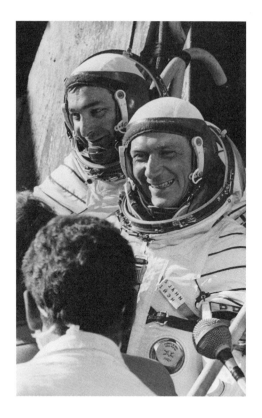

△
FOTO [PHOTO], Sigmund Jähn und
[and] Valery Bykovsky, aus Fotomappe
„Interkosmos" [from "Interkosmos"
portfolio], 1978 | Unbekannt [Unknown]
30 x 27 x 4 cm [12 x 10½ x 1½ in.]

▽
ZEITSCHRIFT [MAGAZINE, "New Berlin
Illustrated"], Heft [Issue] 21,
["Sputnik III in Space!"], 1958 | Berliner
Verlag | 36 x 26,5 cm [14 ¼ x 10 ½ in.]

▽
ZEITSCHRIFT [MAGAZINE, "New
Berlin Illustrated"], Heft [Issue] 40,
Oktober [October] 1960 | Berliner
Verlag | 36 x 26,5 cm [14 ¼ x 10 ½ in.]

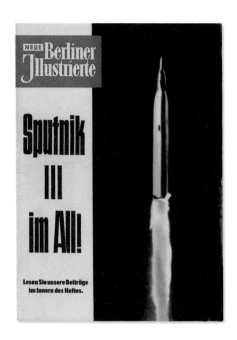

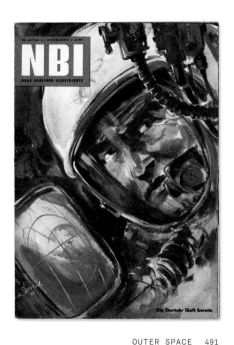

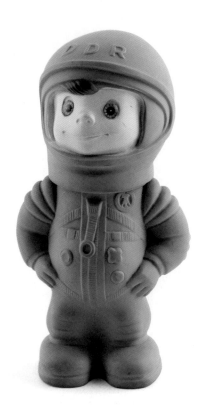

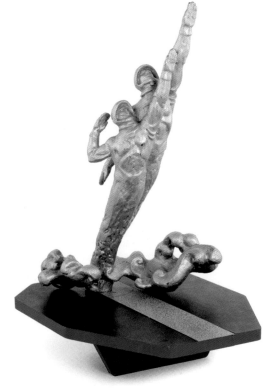

△
SPIELZEUGKOSMONAUT [TOY COSMONAUT],
1980er [1980s] | Unbekannt [Unknown] | Plastik
[Plastic] | 15 x 8 x 7 cm [6 x 3 ¼ x 2 ¾ in.]

▽
SONDERBRIEFMARKE [SPECIAL ISSUE STAMP, Inter-
kosmos Program, Exploration of the Earth], 1978 | Jochen
Bertholdt (Künstler [Artist]) | 11 x 9,5 cm [4 ½ x 3 ¾ in.]

▽ ▷
SONDERBRIEFMARKE [SPECIAL ISSUE STAMP, Inter-
kosmos Program, Exploration of the Earth], 1978 | Jochen
Bertholdt (Künstler [Artist]) | 11 x 9,5 cm [4 ½ x 3 ¾ in.]

△
SKULPTUR [SCULPTURE], Kosmonauten [Cosmonauts],
1970er [1970s] | Unbekannt [Unknown] | Aluminium,
Plastik [Aluminum, plastic] | 71 x 44 x 36,5 cm [28 x 17 ½ x 14 ½ in.]

▷
SONDERBRIEFMARKEN [SPECIAL ISSUE STAMPS,
with Space Flight Motifs] | Hilmar Zill (Künstler [Artist]) | 13 x 11 cm
[5 ¼ x 4 ¼ in.]

▷ ▷
SPIELHEFT [ACTIVITY BOOKLET FOR CHILDREN, "Cheerful
and Singing," 4th Issue], 1962 | Pionierorganisation „Ernst Thälmann";
Dieter Wilkendorf (Editor), Berlin | 20 x 30 cm [8 x 11 ½ in.]

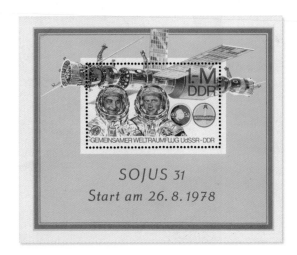

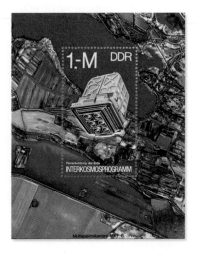

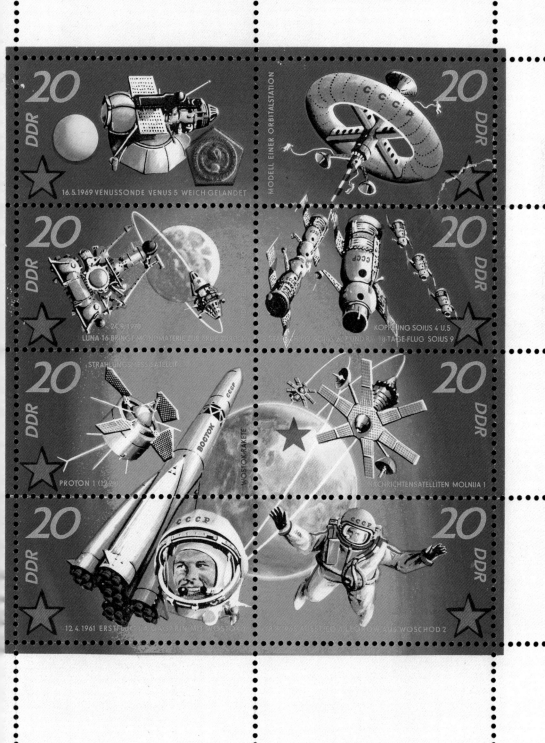

DDR 20

Repräsentanten der
deutsch-sowjetischen
Freundschaft. Ein herz-
licher Händedruck
zwischen Genossen
Walter Ulbricht und
Genossen German Titow

W E L T

Der erste
Mensch im All
— ein Kommunist

20 DEUTSCHE DEMOKRATISCHE REPUBLIK

12. 4. 1961:
Juri Gagarin umfliegt
mit dem Raumschiff „W
Gewicht 4 725 kg, grö
327 km, geringste Ent
von der Erde.

interplanetaris

4

4. 12. 1957: Start des ersten sowjetischen
Sputniks, 83,6 Kilogramm, nach 1 400
Erdumkreisungen am 4. 1. 1958 verglüht.

3
40 кг

15. 5.
1 327
1880
gen,

KORDE

Weltraumflug und Atom-
energie sollen dem Frieden
dienen!

Von einem
Sputnik aus zur
Venus gestartet —
Venusrakete

12. 9. 1959:
Start Lunik 2,
1 511 kg, landet
am 13. 9. mit
sowjetischem
Wappenschild auf
dem Mond.

4. 10. 1959: Lu-
nik 3, fotografiert
am 7. 10. 1959
die Rückseite des
Mondes und gibt
in Erdnähe ge-
speicherte Auf-
nahmen funk-
telegrafisch ab.

DER SOZI

ARBEIT & BILDUNG
LABOR & EDUCATION

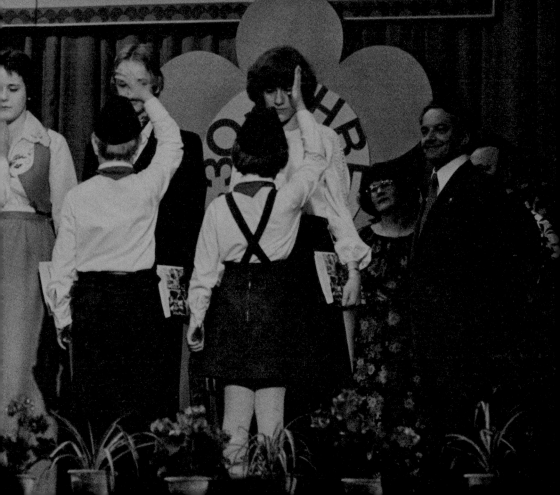

ARBEIT & BILDUNG / LABOR & EDUCATION

Andreas Ludwig [Zentrum für Zeithistorische Forschung, Potsdam]

Frei von Ausbeutung sollten die Menschen im Sozialismus sein und demnach Herr über das eigene Schicksal. Ein Satz wie „It's the economy, stupid" („Es geht um die Wirtschaft, du Dummkopf") hätte auch von Karl Marx stammen können, um den Kern der sozialistischen Gesellschaft zu charakterisieren. „Das Sein bestimmt das Bewusstsein" war eine weitere Devise. Es sind Schlagworte der sozialistischen Theorie der Mitte des 19. Jahrhunderts, anhand derer sich verstehen lässt, was die DDR sein wollte – ein sozialistischer Staat, der für den Aufbau der neuen Gesellschaftsordnung vor allem auf ökonomische und pädagogische Strategien setzte.

Die Überwindung des Kapitalismus war der erste Schritt. Die Verstaatlichung der Industrie begann bereits 1945 unter der sowjetischen Besatzung. Als Erstes waren Banken und Bergbau betroffen, gefolgt von allen Industriezweigen, die im Zweiten Weltkrieg Rüstungs- und Militärgüter produziert hatten. Unter Berufung auf sein antifaschistisches Selbstverständnis erließ der Staat Maßnahmen zur Enteignung der „Kapitalisten", was die vollständige Verstaatlichung der Großindustrie zur Folge hatte. Einige Industriebetriebe mussten Reparationen an die Sowjetunion leisten, andere wurden in volkseigene Betriebe, VEB, umgewandelt. Da immer mehr Eigentümer von Privatfirmen in den Westen flohen, wurde die Liste der VEB immer länger. Die übrigen, meist kleinen und mittelständischen Betriebe wurden 1972 verstaatlicht.

Im Agrarsektor wurden Großgrundbesitzer enteignet, die es vor allem im landwirtschaftlich geprägten Nordosten Deutschlands gab und die vor 1945 die militärische Elite unterstützt hatten. Zunächst wurde im Rahmen der Bodenreform das Ackerland aufgeteilt und landlosen Siedlern oder Kriegsflüchtlingen und Vertriebenen aus den deutschen Ostgebieten zugesprochen. Ab 1952/53 kam es dann zur Kollektivierung der Landwirtschaft, die bis 1960 abgeschlossen war. Durch die LPGs (landwirtschaftliche Produktionsgenossenschaften) wurden aus Bauern Angestellte, in Dörfern Maschinen-Ausleih-Stationen bzw. Maschinen-Traktoren-Stationen installiert und aus Bauernland riesige Nahrungsmittelproduktionseinheiten gemacht. Landwirtschaft in der DDR bedeutete von da an Ernteschlachten, für die alljährlich Tausende Arbeiter, Schüler, Studenten und Soldaten zu Ernteeinsätzen verpflichtet wurden. Viele unabhängige Bauern, die überzogene Ablieferungsquoten erfüllen mussten, flohen in den Westen.

Während die DDR-Gesellschaft durch die Wirtschaftspolitik völlig neu geordnet und auf eine sozialistische Zukunft verwiesen wurde, standen in der Nachkriegszeit die täglichen Versorgungsprobleme im Vordergrund. Die Versorgung mit Lebensmitteln, Kleidung und Haushaltswaren erfolgte zentralisiert und bürokratisch; die Lebensmittelkarte blieb bis 1958 das wichtigste Dokument.

Die DDR war eine arbeitsorientierte Gesellschaft, und als Grundvoraussetzung für ihr Bestehen galt die produktive sozialistische Persönlichkeit. Mit Bildungsprogrammen wurde der „neue Mensch" geformt, der zum Aufbau eines sozialistischen deutschen Staats beitragen sollte. Die Herausbildung der „allseitig gebildeten sozialistischen Persönlichkeit" erfolgte im Rahmen eines differenzierten Systems der „polytechnischen Bildung und Erziehung", das von der Kinderkrippe bis ins Erwachsenenalter reichte. Neben der Ausbildung technischer Fertigkeiten vermittelte die allgemeine Schulbildung Werte und Normen der sozialistischen Gesellschaft. In seinen „Zehn Geboten der sozialistischen Moral und Ethik" forderte DDR-Staatschef Walter Ulbricht, dass sich die DDR-Bürger zu hohen moralischen Standards und zur Unterordnung unter das Kollektiv verpflichteten. Zwar scheiterte das Ideal des neuen Menschen, aber es hatte doch einige bemerkenswerte Folgen. So waren z.B. Frauen in der Regel berufstätig und konnten ihren eigenen Lebensunterhalt verdienen, was ironischerweise hohe Scheidungsraten zur Folge hatte. Arbeitslosigkeit war in der DDR unbekannt, weil jeder einen Arbeitsplatz bekam, auch wenn es nicht genug Arbeit gab. Die staatliche Vollbeschäftigung garantierte Berufsausbildung und Gesundheitsfürsorge, Kulturprogramme wie auch Freizeitaktivitäten. Im Gegenzug wurde von den Arbeitskollektiven erwartet, dass sie bestimmte Produktionsvorgaben erfüllten und im Brigadebuch darüber berichteten.

Den Staub der Fabriken und den Schweiß der Arbeiter kann man ebenso wenig dokumentieren wie eine langweilige Staatsbürgerkundestunde oder die Eigenarten der alltäglichen Tauschgeschäfte in der Planwirtschaft. Hier abgebildet sind Dinge, die von Einzelpersonen in Partnerschaft mit dem Staat hergestellt wurden. Zusammengenommen ergeben sie Fragmente der Vergangenheit, jedoch nicht die ganze Geschichte.

Under socialism, human beings would be free from exploitation and, consequently, masters of their own fortune. "It's the economy, stupid" could have been a statement by Karl Marx to explain the core of the socialist society. "Being determines consciousness" would have been the other catchphrase. These bits of socialist theory from the mid-19th century open a path for understanding the premises upon which the GDR was organized—a socialist state that relied heavily on economic and educational strategies to form a new society.

Overcoming capitalism was the first step. The nationalization of industries began in 1945 under Soviet occupation. Banks and mining were the first to be affected, followed by all industries that had produced weapons and military supplies during World War II. Policies invoking antifascist sentiment allowed the state to appropriate the assets of the moneyed class and led to the complete nationalization of big industry. Some industrial plants were supposed to provide reparations to the Soviet Union, while others were turned into "companies owned by the people," known as VEBs (*Volkseigener Betrieb*, or People's Own Factories). The list of VEBs grew as owners of private businesses fled to West Germany. The remaining private companies, mostly small or medium-sized producers of consumer goods, were nationalized in 1972.

In the agricultural sector, large landowners were also ousted from their properties. They had dominated the agrarian northeast of Germany and, before 1945, supported the military elite. Their farmland was subdivided and given to landless locals or postwar refugees from Germany's eastern provinces. The collectivization of farms began in 1952–53, and by 1960 the agrarian cooperatives, LPGs (*Landwirtschaftliche Produktionsgenossenschaft*, or agricultural production communities), turned farmers into employees, villages into farm-machinery pools, and the countryside into large-scale food-producing units. From then on, agriculture in the GDR meant fighting production battles that required thousands of workers, students, and soldiers to bring in the harvest every year. Many independent farmers, who were also forced to fulfill excessive quotas, fled to the West.

While economic policies completely reshaped East German society, the political problems of the postwar era paled in comparison with the desire for everyday necessities. Provision of food, clothes, and basic household items was centralized and bureaucratized; this made the ration card the most important document until 1958.

The GDR was a society focused on work, and it understood the productive socialist personality as a basic condition for its existence. Educational programs formed the "new man" who would participate in the building of a socialist German state. Citizens were trained within a sophisticated system of "polytechnic education" that began in nursery schools and continued into adulthood. Besides instilling technical skills, a more general education taught the norms and values of the socialist personality. GDR leader Walter Ulbricht's "10 Commandments of Socialist Morale" demanded that East Germans commit themselves to high moral standards and integration within the collective. Although the ideal of the new man failed, there were some noteworthy consequences. For example, women joined the workforce and had a chance to make their own living, which, ironically, resulted in high divorce rates; unemployment was unknown to the GDR because everyone was given a job even if there was not enough work to do. State employment guaranteed professional education and health care, cultural programs as well as leisure activities. In exchange, the work collectives were expected to meet production quotas and record them in *Brigadebücher* (workplace diaries).

One cannot collect the dust of the factories and the sweat of the workers, neither the dullness of a political-education class nor the peculiarities of private everyday bartering under the planned economy. What is presented here are the artifacts created by individuals working in partnership with the state. Taken together, they are fragments of the past rather than the whole story.

Mathematik

2

3 · 4 = 12

SCHULE

SCHOOL

Auf das Schulsystem im Deutschland der Kriegszeit folgte in der DDR die übergreifende öffentliche Bildung, die sich ganz der Aufgabe verschrieben hatte, die Kinder auf das Leben im Sozialismus vorzubereiten. An die Kinderbetreuung in Betriebskindergärten und -krippen, die eingerichtet wurden, weil die Berufstätigkeit der Mütter als ganz normal galt, schloss sich nahtlos die Schulbildung an, die auf traditionelle Weise über Kindergarten, Vorschule und Mittelschule verlief. Nach Abschluss der zehnten Klasse der Oberschule bestand die Möglichkeit, eine Berufsausbildung zu beginnen. Die Zulassung zu den Universitäten war leistungsabhängig und erforderte meistens den Nachweis des herausragenden Engagements in der FDJ. In den meisten Schulen galt eine Sechs-Tage-Woche, und der Schultag begann schon um 7.00 Uhr morgens. Besonderes Augenmerk wurde auf die Naturwissenschaften und Mathematik gelegt; Russisch war Pflichtfach. Die Klassen waren im Vergleich zum Westen klein; die vollständige Indoktrinierung mit den Grundprinzipien des Marxismus-Leninismus gehörte dazu. Für die zentrale Rolle der Schulen ist auch von Bedeutung, dass Margot Honecker, die Ehefrau des späteren Staatschefs Erich Honecker, ab 1963 Bildungsministerin war.

Following on from the interlocking school system in wartime Germany, the GDR practiced universal public education, taking full charge of preparing children for life in a socialist world. A seamless progression began with infant day care at the workplace, since mothers were typically part of the labor force. Schooling continued in the traditional way through kindergarten, primary, and middle school, with an opportunity for branching into vocational apprenticeships after the 10th grade of *Oberschule*. Admission to universities was highly competitive and usually required an outstanding record of commitment to FDJ (official youth organization) activities. Most schools operated six days a week, and the school day began as early as seven o'clock in the morning. Emphasis was placed on preparation in science and mathematics, with Russian as a required course. Classes were small by Western standards, and involved full indoctrination into fundamental tenets of Marxism-Leninism. Noteworthy for the central role of the schools is the fact that Margot Honecker, wife of the East German head of state Erich Honecker, served as Minister of Education from 1963 onward.

◁
LEHRBUCH [TEXTBOOK], Mathematik für Klasse 2
[Mathematics for Grade 2], 1973 | Volk und
Wissen Volkseigener Verlag Berlin | 23 x 16 cm [9 x 6 ½ in.]

▽
SCHULTASCHE [SCHOOL BAG], 1960er [1960s]
Unbekannt [Unknown] | Stoff, Leder, Metall [Fabric, leather,
metal] | 27 x 31,5 x 4 cm [10 ¾ x 12 ½ x 1 ½ in.]

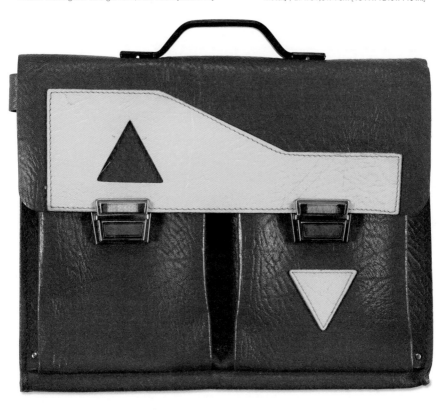

▽
FEDERMÄPPCHEN [PENCIL CASE],
1970er–1980er [1970s–1980s] | Unbekannt
[Unknown] | Leder, Metall, Synthetik Mate-
rial, Holz [Leather, metal, synthetic material,
wood] | 22 x 14 x 2 cm [8 ¾ x 5 ½ x 1 in.]

▽▷
FASERSCHREIBER [MARKERS,
"For Everyday Life and Work"], 1969
VEB Schreibgerätewerk Markant
Filz, Tinte, Papier, Plastik [Felt, ink, paper,
plastic] | 15,5 x 6 cm [6 x 2¼ in.]

▽

LEHRBUCH [TEXTBOOK], Mathematik für Klasse 2
[Mathematics for Grade 2], 1973 | Volk und Wissen Volks-
eigener Verlag Berlin | 23 x 16 cm [9 x 6 ½ in.]

▽▽

LEHRBUCH [TEXTBOOK], Mathematik für Klasse 9
[Mathematics for Grade 9], 1983 | Volk und Wissen Volks-
eigener Verlag Berlin | 23 x 16 cm [9 x 6 ½ in.]

▽

LEHRBUCH [TEXTBOOK], Mathematik für Klasse 4
[Mathematics for Grade 4], 1977 | Volk und Wissen Volks-
eigener Verlag Berlin | 23 x 16 cm [9 x 6 ½ in.]

▽▽

LEHRBUCH [TEXTBOOK], Mathematik für Klasse 7
[Mathematics for Grade 7], 1974 | Volk und Wissen Volks-
eigener Verlag Berlin | 23 x 16 cm [9 x 6 ½ in.]

gleich ein Bett im ersten Stock
und stellte mein Reisege-
päck an Ort und Stelle. Das
Schlimmste war nun schon
vorüber und zum Mittagessen
konnte angetreten werden. Es
gab Kartoffelsuppe und eine gro-
ße Scheibe Wurst. Es hatte prima
geschmeckt. Danach besichtigten
wir unseren Badestrand. Jedoch
oft konnten wir nicht baden,
denn der Wettergott machte uns
+ immer ein Strich durch die Rech-
nung.
Täglich arbeiteten wir an einem
Tagesplan, welcher auch immer
realisiert wurde. Eines Abends
war auch ein Lagerfeuer. Unser

Lagerleiter sprach ernste Worte am
Feuer zu uns, und der Sanitäter
aus Spreichow erzählte, wie er die
Zeit beim Deutschlandtreffen in
Berlin verlebte. Dieser fuhr uns
auch einmal mit Pferdewagen
nach Goyatz, wo wir auch noch
ein anderes Ferienlager der VHG
haben trafen. Hier lernten wir
unsere schöne Heimat kennen und
lieben. Die anderen Tage
bei Regen wurden mit Gesellschaft-
spielen verbracht.
Nun kam endlich das Abschluß-
fest. Dieser war der
Höhepunkt aller 14 Tage. Bo-
denturnen, Pyramiden, Keulen-
gymnastik u.s.w. wurden vorge-

führt. Dann wurde erst einmal
das Tanzbein geschwungen. Mit
Musik unterhalten, ging es bis
früh um 4⁰⁰ Uhr. So verlebten viele
Kinder der Konsumgenossen-
schaft ein Teil ihrer Ferien.
Fehler 1. Schrift; 2 Ausdruck; 2

 Berichtigung
Jedoch konnten wir nicht oft
baden, denn der Wettergott mach-
te uns immer einen Strich durch
die Rechnung
 Nr. 2. 6.11.54
Warum deutsch-sowjetische Freund-
schaft?
Seit Jahren feiern wir im November
den Monat der deutsch-sowjetischen

11W.

Freundschaft.
Da alle friedliebenden Menschen der
Deutschen Demokratischen Republik
den Frieden lieben, haben wir uns
deshalb auch mit einem friedlichen
Volke zusammengeschlossen. Es ist die
Sowjetunion. Dieses Land ist wirklich
das einzigste, daß es versteht, den Frie-
den zu bewahren. Es hat sich Mühe gege-
ben, den Hitlerfaschismus zu vernich-
ten, der die Sowjetunion heimlich über-
fiel. Das ließen sie uns aber nicht
entgelten; denn wir konnten ja nicht
dafür. So halfen sie uns aus aller Not.
Oft bekamen wir Lebensmitteltranspor-
te, die unsere Lebenslage wesentlich
verbesserten.
Jetzt ist Hitler tot. Zwischen dem

88 Wörter

► JUGENDWEIHE

Die Jugendweihe, eine Alternative zur kirchlichen Konfirmation, geht auf das 19. Jahrhundert zurück. In der offiziell säkulären DDR fand sie jedoch großen Anklang als Ritual für gerade 14 gewordene Jungen und Mädchen, die sich zum Sozialismus und zum Dienst an der Gemeinschaft bekennen sollten. Der feierliche Festakt fand in Gegenwart von Eltern, Klassenkameraden und Lehrern statt und brachte das eine oder andere teure Geschenk mit sich.

The Youth Initiation Ceremony (*Jugendweihe*), an alternative to church confirmation, had its roots in the 19th century. For the officially secular East German state, however, it found great favor as a ritual for boys and girls turning 14 to pledge themselves to socialism and service to the community. The solemn and festive act was carried out in the presence of parents, classmates, and teachers and often involved an expensive gift or two.

△

HEFT [BOOKLET, "Youth Initiation"], 9. Juni [June 9]
1955 | Zentraler Ausschuss für Jugendweihe | 21 x 15 cm
[8 ¼ x 6 in.]

△

HANDBUCH [HANDBOOK, "Guide to Youth Initiation"],
1986 | Volk und Wissen Volkseigener Verlag Berlin
23,5 x 16,5 cm [9 ¼ x 6 ½ in.]

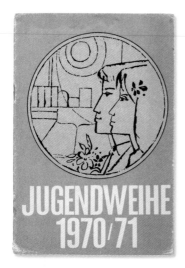

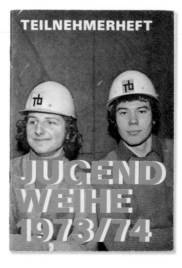

◁◁

BÜCHLEIN [BOOKLET, "Youth Initiation 1970/71"]
Zentraler Ausschuss für Jugendweihe in der DDR
20 x 14 cm [7 ¾ x 5 ½ in.]

◁

TEILNEHMERHEFT [BOOKLET FOR PARTICIPANTS, "Youth Initiation 1973/74"] | Zentraler Ausschuss für Jugendweihe in der DDR | 20 x 14 cm [8 x 5 ½ in.]

▷

BRIGADEBUCH [BRIGADE BOOK, "Youth Initiation 1986!"] | Pioniergruppe II, Frankfurt (Oder)
30,5 x 21,5 cm [12 x 8 ½ in.]

Jugendweihe 1986!

Wie jedes Jahr, überbrachten wir, das Kollektiv des Fuhrparks, unseren Patenkindern des Kinderheims "Clara Zetkin" Heimes die herzlichsten Glückwünsche zu ihrer Jugendweihe. Kollege Reimann und Noack nahmen an der Feierstunde im Kulturhaus "Völkerfreundschaft" teil. Die Aufnahme der Jugendlichen in die Reihen der Erwachsenen wurde auch dieses Mal wieder in einen sehr kulturvollen und festlichen Rahmen gekleidet. Besonders beeindruckt waren die Jugendlichen und Gäste von der Ansprache des Direktors des DLK Jürgen Steuer. Höhepunkt der Feierstunde war natürlich das Gelöbnis der Jugendweiheteilnehmer. Nach der Beendigung der offiziellen Feierlichkeiten gratulierten die beiden Vertreter des Kollektivs ihren Patenkindern und überreichten ihnen Blumen und Geschenke.

Für die 14 jährigen war sicher dieser 27. April 1986 ein unvergeßlich schöner Tag. Viele Menschen haben dafür gesorgt, daß dieses Ereignis tiefe Eindrücke hinterläßt und nicht zuletzt ist es der humanistischen und großzügigen Politik unseres Staates zu verdanken, daß die Jugendlichen so optimistisch in die Zukunft schauen können.

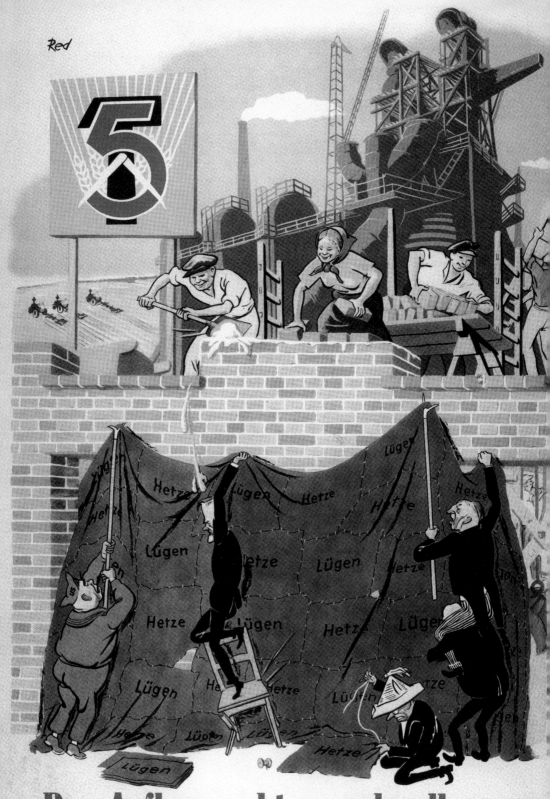

Der Aufbau geht so schnell voran,
daß keine Lüge folgen kann.

AUFBAU-PROGRAMM

RECONSTRUCTION PROGRAM

Anfang der 1950er-Jahre entstand das Nationale Aufbauwerk, um den Aufbau von Infrastruktur und Wohnraum zu subventionieren. Hunderttausende beteiligten sich am Wiederaufbau der zerbombten Städte, räumten Trümmer weg und errichteten neue Wohnblocks, um die Lebensbedingungen zu verbessern. Viele kamen erstmals in den Genuss eines eigenen Badezimmers mit fließend warmem Wasser. Die Modernisierung half, die Gesellschaft um eine gemeinsame Sache zu sammeln. Jeder Meilenstein wurde zu einem wichtigen Schritt auf dem Weg zum Sozialismus erklärt und öffentlich gefeiert. Stadtplaner entwarfen Straßen, Plätze und Parks nach offiziellen Vorgaben, um staatlich organisierte Massenveranstaltungen und Militärparaden zu ermöglichen. Der öffentliche Raum sollte die Bürger mobilisieren, erziehen und ihr sozialistisches Bewusstsein fördern. Berlins Prachtstraße, die Karl-Marx-Allee, die frühere Stalinallee, zeugte von diesen Bemühungen während der 1950er-Jahre. Kunstwerke mit lehrreichem Inhalt schmückten den öffentlichen Raum, priesen die Leistungen des Sozialismus, riefen zu internationaler Solidarität auf und betonten das kulturelle Vermächtnis des neuen Deutschlands. Plätze und Straßen wurden nach früheren politischen Führern wie Karl Liebknecht oder Rosa Luxemburg benannt. Dem Aufbauprogramm der 1950er-Jahre folgte eine weniger rasante, aber intensive Entwicklung der Städte, zu der auch der Bau von Wohnhäusern in Fertigbauweise gehörte, die Plattenbauten. Das Versprechen gleicher Lebensbedingungen für alle wurde jedoch oft nicht erfüllt.

The *Nationales Aufbauwerk* (National Reconstruction Project) of the early 1950s was formulated to subsidize investment within the East to develop infrastructure and housing. Reconstruction of the heavily damaged cities employed hundreds of thousands of citizens to clear the rubble and build apartment blocks to improve housing conditions. As a result, many had access to private bathrooms and hot water for the first time. This intense development of the country helped to unify society around a common cause. Every milestone was publicly celebrated and declared an important step toward achieving a socialist future. Urban planners designed streets, squares, and parks according to authorized guidelines to accommodate large, state-organized mass gatherings such as demonstrations and parades. Public spaces served to mobilize and educate citizens, and instill in them a socialist consciousness. Berlin's main boulevard, Karl-Marx-Allee, formerly known as Stalinallee, was exemplary of such efforts during the 1950s. Numerous works of art were integrated into public spaces to emphasize their educational function, celebrate the achievements of socialism, preach international solidarity, and promote the cultural legacy of the new Germany. To further cultivate socialist ideals among East Germans, these public areas were named for previous political leaders like Karl Liebknecht or Rosa Luxemburg. The *Aufbau* program of the 1950s was succeeded by a less intense, but nonetheless steady, development of urban centers, including the building of prefabricated apartment blocks known as *Plattenbau*. While life in the socialist city promised equality for all, the state's policies often came up short.

PLAKAT [POSTER, "The Reconstruction
is Moving So Quickly That No Lies Can
Succeed"], 1954 | Alfred Beier (Design);
MDV Köthen | 84 x 59 cm [33 x 23¼ in.]

▷

PLAKAT [POSTER, "A Joint Effort in the
National Reconstruction Program"],
1952 | Informationsbüro Sachsen,
Dresden | 40 x 28 cm [15 ½ x 11 in.]

▽

PLAKETTE [PLAQUE, "Beautify
our Cities and Communities, Join in
the Effort"], 1980er [1980s]
Nationale Front der DRR | Metall [Metal]
15 x 18 cm [6 x 7 ¼ in.]

▽▷

MITGLIEDSKARTE [MEMBERSHIP
CARD, "National Construction Program,
Berlin, Join in the Effort!"], 1952
Unbekannt [Unknown], Berlin | 14 x 10 cm
[5 ½ x 4 in.]

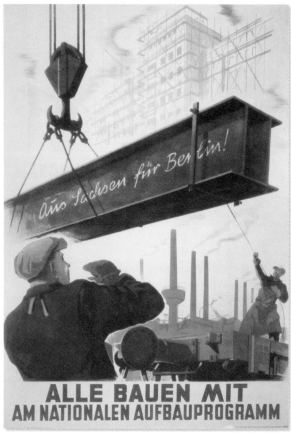

▶ MACH MIT!

Der alltägliche Ausdruck „Mach mit" fand in der DDR immer dort Anwen-
dung, wo freiwillige Initiative gefragt war, um Zuständigkeitslücken zu
schließen und zur Tat zu schreiten, besonders auch auf Gemeindeebene,
wie diese Plakette zeigt.

"Mach mit," the everyday phrase for "join in" or "do your part," found
many uses in the GDR, where voluntary effort was often needed to fill the
gaps in authority and get things done, especially at the community
level, as this plaque urges.

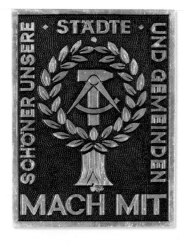

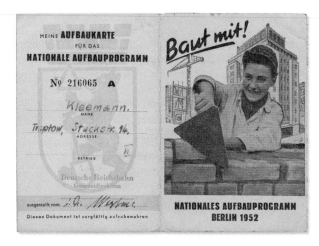

PLAKAT [POSTER, "Bruchstedt Rebuilds"], 1950 | Informations-büro Thüringen, Erfurt | 28 x 20 cm [11 x 8 in.]

PLAKAT [POSTER, "More Electricity for the Building of Socialism"], 1952 | R. Barnick GmbH Berlin | 84 x 60 cm [33 ¼ x 23 ¾ in.]

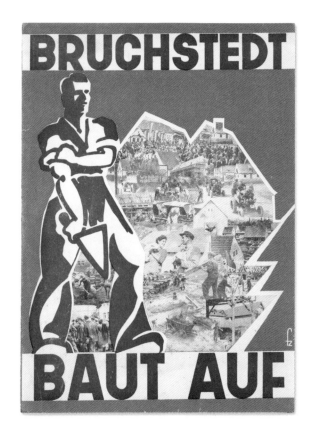

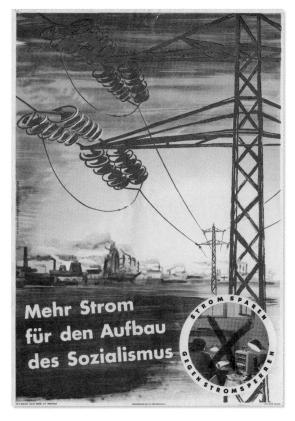

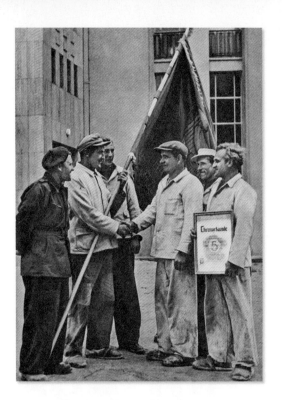

BUCHILLUSTRATIONEN [BOOK ILLUSTRATIONS], aus „Die Stalinallee, die erste sozialistische Straße der Hauptstadt Deutschlands, Berlin" [from "Stalinallee: The First Socialist Street in the Capital of Germany, Berlin"], 1952 | Deutsche Bauakademie und Nationales Komitee für den Neuaufbau der Deutschen Hauptstadt | 24,5 x 17,5 cm [9 ½ x 6 ¾ in.]

PLAKETTE [PLAQUE, Reconstruction Program], 1952 | Unbekannt [Unknown] | Metall [Metal] 30,5 x 21 cm [12 x 8 ¼ in.]

GEDENKZIEGEL [COMMEMORATIVE BRICK], „Die Aufbauhelfer, Berlin 1954" ["The Reconstruction Workers, Berlin 1954"] | Ziegelwerke G. Räschen Keramik, Berlin | 3,5 x 6 x 12,5 cm [1 ½ x 2 ½ x 5 in.]

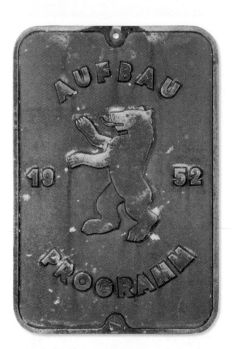

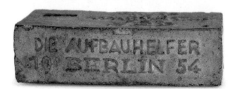

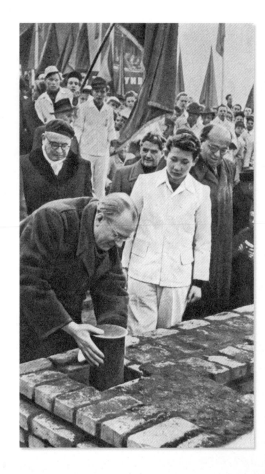

Auch wir helfen mit am Aufbau Berlins. Kl. 3b

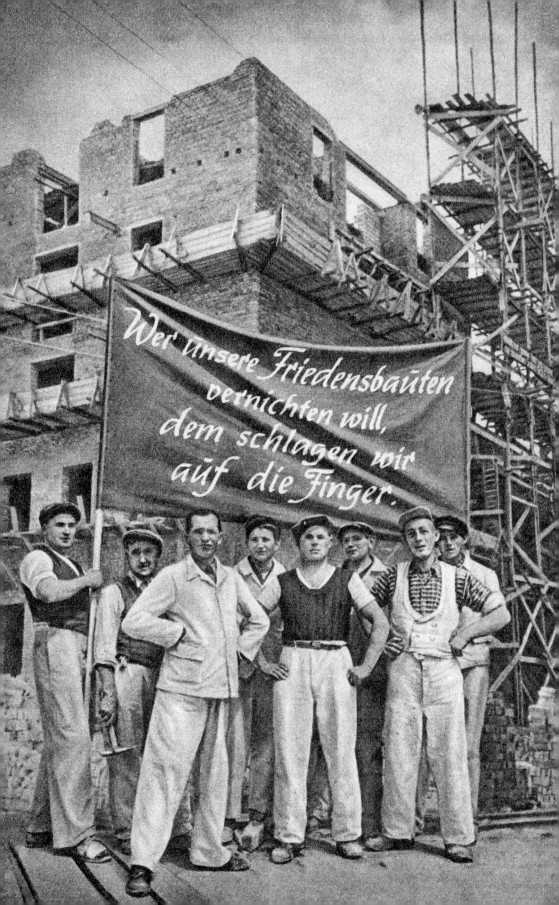

BUCHILLUSTRATIONEN [BOOK ILLUSTRATIONS], aus „Die Stalinallee, die erste sozialistische Straße der Hauptstadt Deutschlands, Berlin" [from "Stalinallee: The First Socialist Street in the Capital of Germany, Berlin"], 1952 | Deutsche Bauakademie und Nationales Komitee für den Neuaufbau der Deutschen Hauptstadt | 24,5 x 17,5 cm [9 ½ x 6 ¾ in.]

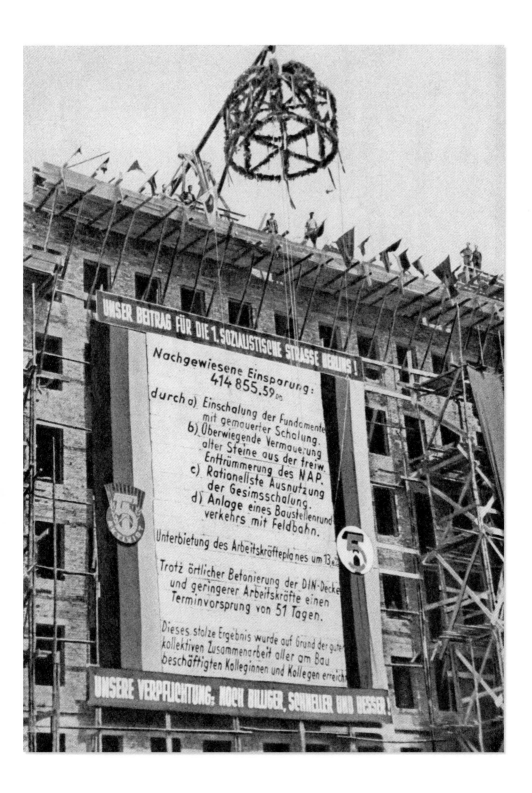

In den Jahren 1952 bis 1953 kam es zu dem ersten groß angelegten Wiederaufbauprojekt im Ostteil Berlins rund um die Stalinallee. Das Ergebnis waren zwei Kilometer symmetrisch gestaltete Wohngebäude mit Mischnutzungen entlang einer der stark zerstörten und ausgebombten Alleen Ost-Berlins. Die Straße wurde im damals in Stalins Sowjetunion favorisierten Zuckerbäckerstil erbaut und trug seinen Namen bis zur Entstalinisierung von 1956, als sie in Karl-Marx-Allee umbenannt wurde. Auch danach blieb sie in der DDR-Hauptstadt der bevorzugte Schauplatz für Militärparaden und Autokorsos. Seit der Wiedervereinigung gilt die Karl-Marx-Allee wieder als begehrte Adresse.

The years 1952–53 brought the first large-scale rebuilding project in the eastern part of Berlin, centered on Stalinallee, or Stalin Boulevard. The result was a mile and a half of symmetrically designed, mixed-use apartment blocks lining both sides of one of East Berlin's heavily bombed and shelled avenues. Conceived in the decorative wedding-cake style then favored in Stalin's Soviet Union, the boulevard bore his name until the de-Stalinization thrust of 1956, when it became Karl-Marx-Allee and remained the backdrop of choice for parades and motorcades in the East German capital. Since German reunification, it is once again considered a desirable address.

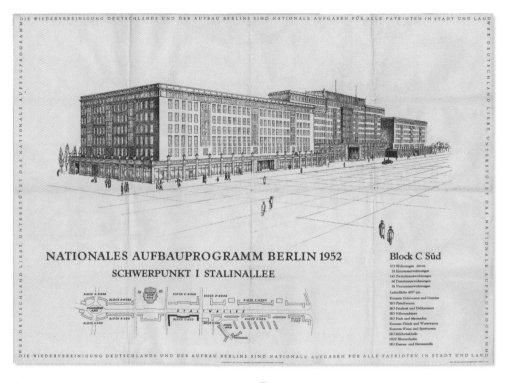

△
AUFRUF [APPEAL, "National Reconstruction Program Berlin 1952, Priority No. 1 Stalinallee, Block C South"], 1952
Amt für Information des Magistrats von Groß-Berlin
82 x 118 cm [32 ½ x 46 ½ in.]

▽
MODELL der Stalinallee [MODEL of Stalinallee], 1952
Unbekannt [Unknown], Berlin | Pappe, Papier [Cardboard, paper]
Verschiedene Größen [Various sizes]

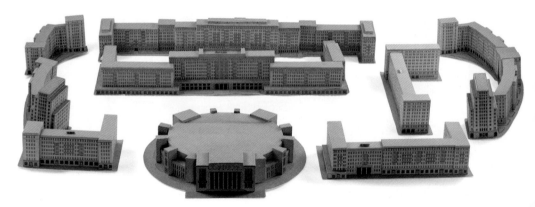

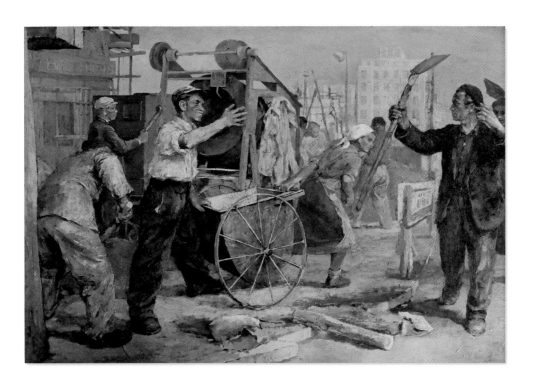

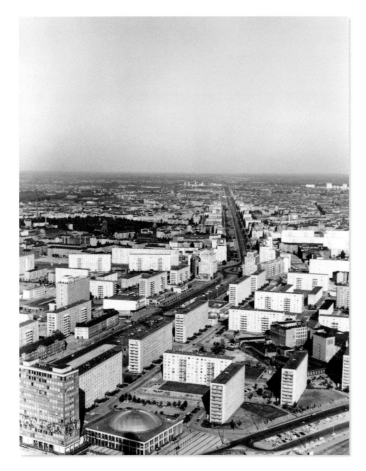

△
ÖLGEMÄLDE [OIL PAINTING],
„Das Volk sagt ‚Ja' zum fried-
lichen Aufbau" ["The People Say
'Yes' to the Peaceful Reconstruc-
tion"], 1952 | Heinz Drache
Ölfarbe, Leinwand [Oil, canvas]
149 x 212 cm [58 ¾ x 83 ½ in.]

◁
LUFTAUFNAHME [AERIAL VIEW],
Karl-Marx-Allee, Berlin
Unbekannt [Unknown], Berlin
23 x 17 cm [9 x 6 ¾ in.]

BUCHILLUSTRATIONEN [BOOK ILLUSTRATIONS], aus „Die Stalinallee, die erste sozialistische Straße der Hauptstadt Deutschlands, Berlin" [from "Stalinallee: The First Socialist Street in the Capital of Germany, Berlin"], 1952
Deutsche Bauakademie und Nationales Komitee für den Neuaufbau der Deutschen Hauptstadt | 24,5 x 17,5 cm [9 ½ x 6 ¾ in.]

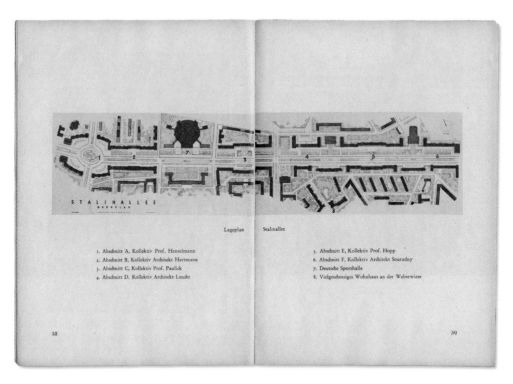

Lageplan Stalinallee

1. Abschnitt A, Kollektiv Prof. Henselmann
2. Abschnitt B, Kollektiv Architekt Hartmann
3. Abschnitt C, Kollektiv Prof. Paulick
4. Abschnitt D, Kollektiv Architekt Leucht

5. Abschnitt E, Kollektiv Prof. Hopp
6. Abschnitt F, Kollektiv Architekt Souradny
7. Deutsche Sporthalle
8. Vielgeschossiges Wohnhaus an der Weberwiese

38 39

Perspektive Stalinallee Block C-Süd. Kollektiv Prof. Paulick, Meisterwerkstatt III. Deutsche Bauakademie

Perspektive Strausberger Platz. Kollektiv Prof. Henselmann, Meisterwerkstatt I. Deutsche Bauakademie

Perspektive Stalinallee Block E-Süd und -Nord. Kollektiv Prof. Hopp, Meisterwerkstatt II. Deutsche Bauakademie

Sektionsgrundriß Strausberger Platz. Kollektiv Prof. Henselmann

40 41

Endgeschoßgrundriß Abschnitt C

Nordblock. Kollektiv Prof. Paulick

Sektionsgrundriß Abschnitt D. Kollektiv Architekt Leucht

Sektionsgrundriß Abschnitt E Südblock. Kollektiv Prof. Hopp

44

45

Die ersten Gerüste in der Stalinallee sind gefallen. Die mit Keramikplatten verkleideten Häuserblocks E-Süd und C-Süd zeigen bereits die Schönheit der ersten sozialistischen Straße Berlins

Entwurf der Eingangshalle eines Restaurants in der Ladenstraße. Abschnitt D. Kollektiv Leucht-Gerber

Entwurf einer Apotheke in der Ladenstraße. Abschnitt D. Kollektiv Leucht-Gerber

50

51

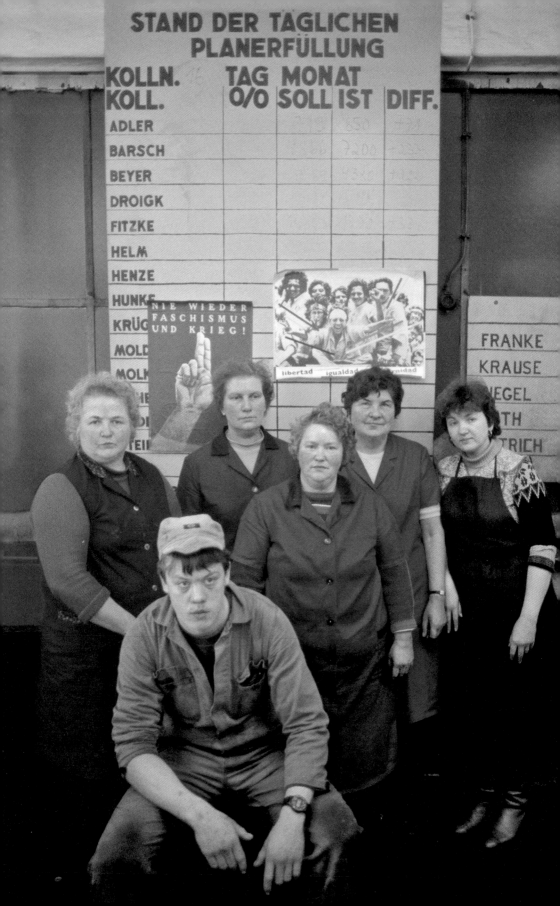

WIRTSCHAFTSPLÄNE

ECONOMIC PLANS

Die Wirtschaftsgeschichte der DDR könnte man anhand der Wirtschaftspläne erzählen, die ab 1949 aufgestellt wurden. Wie in der Sowjetunion auch behaupteten die Wirtschaftsplaner ihre Autorität, indem sie Ziele vorgaben, sowohl um zu motivieren, aber auch, um den Ertrag aus Investitionen zu ermitteln. Mit dem ersten Fünfjahrplan (1951–55) etablierte sich der Staat als wirtschaftliche Autorität; der zweite Fünfjahrplan (1956–60) forderte den technischen Fortschritt und die Entwicklung der Schwerindustrie. Dieser wurde vorzeitig durch einen Siebenjahrplan (1959–65) abgelöst; darin erklärte Staatschef Walter Ulbricht seine Absicht zum „Einholen und Überholen" der Bundesrepublik, dem westlichen Rivalen, der mithilfe des Marshallplans immer mehr Bedeutung gewann. Die Wirtschaftspläne krankten an dem, was darin nicht vorgesehen war: Engpässe, Qualitätskontrolle und Weltmarkttrends, denen gegenüber die DDR nicht immun war. So wurden die Planer in den 1970er-Jahren von steigenden Benzinpreisen oder 1976/77 von horrenden Kaffeepreisen überrascht. Im letzten Jahrzehnt erreichte die ungünstige Schuldensituation der DDR solche Ausmaße, dass sich die Pläne erübrigten.

The economic history of the GDR can also be told through the succession of economic plans launched after 1949. In the manner of the Soviet Union, the East German planners asserted their authority by goal setting, both as a means of morale building and as a measure of accomplishment in return on investments. The First Five-Year Plan (1951–55) established the country's economic authority; the Second Five-Year Plan (1956–60) called for technological progress and the development of heavy industry. This was replaced ahead of time by a Seven-Year Plan (1959–65) in which head of state Walter Ulbricht declared his intention to "catch and surpass" (*einholen und überholen*) West Germany, the rival state looming ever larger with Marshall Plan assistance. Economic plans stumbled over what they failed to consider, such as shortages, quality control, and world market trends, from which the GDR was not immune. Thus, the rising cost of petroleum in the 1970s or the crippling price of premium coffee in 1976–77 caught the planners off guard. Ultimately, the country's unfavorable debt picture took over in the final decade and made planning a largely superfluous exercise.

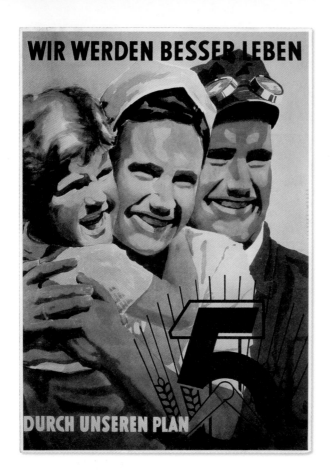

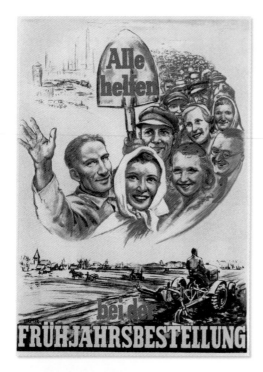

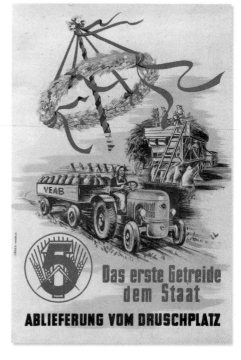

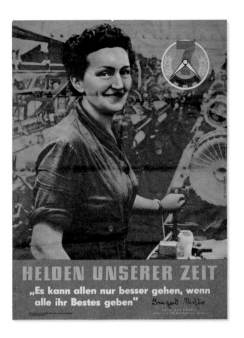

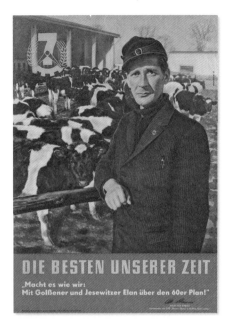

△

PLAKAT [POSTER, "Heroes of Our Time]", 1959 | Zentralkomitee der SED, Abteilung Agitation und Propaganda, Berlin | 84 x 59,5 cm [33 x 23 ½ in.]

△▷

PLAKAT [POSTER, "The Best of Our Time"], 1959 | Zentralkomitee der SED, Abteilung Agitation und Propaganda, Berlin | 84,5 x 60 cm [33 ¼ x 23 ½ in.]

▷

PLAKAT [POSTER, "The Gross Industrial Production"], 8. Mai [May 8], 1960 | Berliner Druckerei 84,5 x 60 cm [33 ¼ x 23 ½ in.]

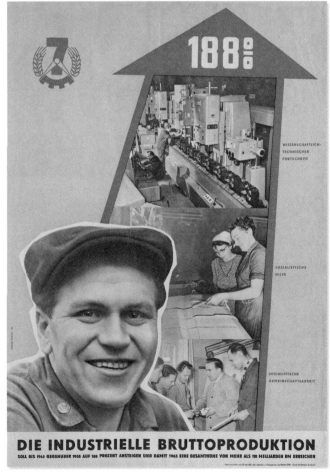

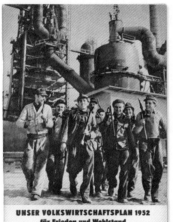

 BUCHILLUSTRATIONEN
[BOOK ILLUSTRATIONS,
from "Our Economic Plan in
1952 for Peace and Pros-
perity"], 1952 | VEB Berliner
Druckhaus | 21 x 29,5 cm
[8 ¼ x 11 ¾ in.]

▷ LANDKARTE [MAP, "For the
Victory of Socialism, Major
Construction Projects
of the GDR, 1959–1965"],
1959 | Zentralkomitee
der SED, Abt. Agitation und
Propaganda, Berlin
42 x 30 cm [16 ½ x 11 ¾ in.]

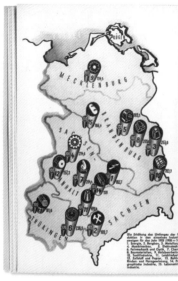

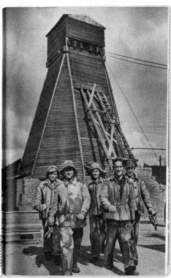

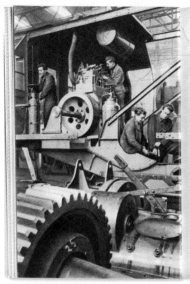

FÜR DEN SIEG DES SOZIALISMUS

Wichtige Bauvorhaben im Siebenjahrplan der DDR 1959–1965

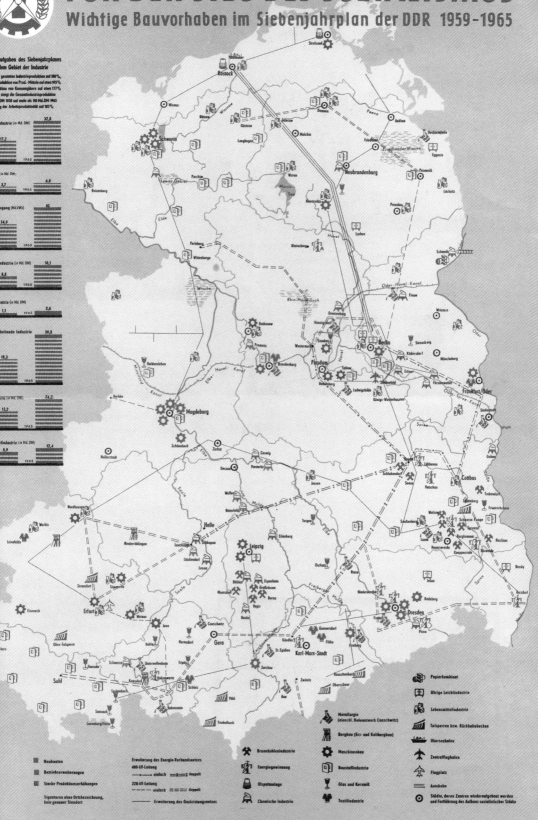

▽
URKUNDE [AWARD,
"Proposal for Improvement"],
25. März [March 25] 1955
RFT VEB Funkwerk Leipzig
30 x 21 cm [11 ¼ x 8 ¼ in.]

▽ ▷
BUCH [BOOK, "Our Five-Year Plan
of Peaceful Construction"], 1951
Amt für Information der Regierung der
Deutschen Demokratischen Republik,
Berlin | 21 x 29,5 cm [8 ¼ x 11 ¾ in.]

▽ ▽
EHRENTELLER [COMMEMORATIVE
PLATE, "Fame and Glory to the
Activist"], 1956 | Kunstgießerei
Lauchhammer | Metall [Metal]
20,5 cm ø [8 in. dia.]

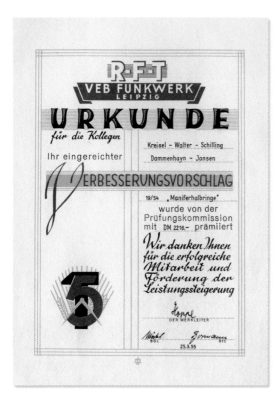

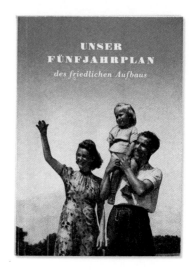

▽
MITGLIEDSBUCH [MEMBERSHIP BOOKLET,
"Seven-Year Plan Activist"], 8. Mai [May 8], 1965
Ausgezeichnet vom [Awarded by the] VE Autobahnkombinat,
Berlin | 11,5 x 8,5 cm [4 ½ x 3 ¼ in.]

▽ ▷
MITGLIEDSKARTE [MEMBERSHIP CARD, National
Construction Work], 1959–65 | Unbekannt [Unknown]
10 x 7 cm [4 x 2 ¾ in.]

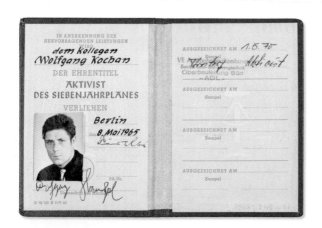

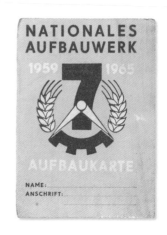

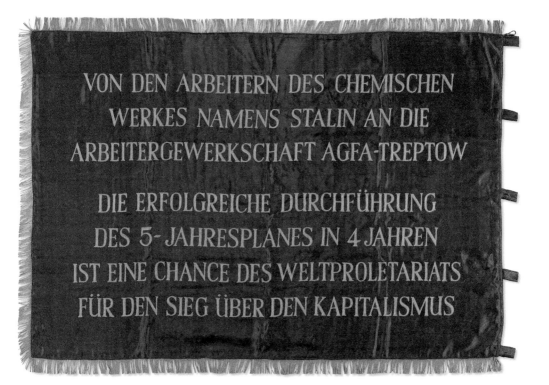

△
FAHNE [FLAG, "From the Workers of the Stalin Chemical Plant to the Agfa-Treptow Union. Successful Fulfillment the 5-Year Plan in 4 Years is a Chance for the World Proletariat to Be Victorious over Capitalism"], 1950er [1950s] | Treptow | Synthetisches Material [Synthetic material] | 118,5 x 180,5 cm [46 ½ x 71 in.]

▽
Die Abteilung Agitation und Propaganda des VEB Warnowerft in Rostock-Warnemünde zeichnet anlässlich des Frauentags am 8. März Angestellte für ihre sozialistische Arbeit aus, April 1989

The Department of Agitation and Propaganda at the VEB Warnow Docks marks the "Day of the Woman" on March 8, by honoring employees for their socialist work, April 1989

Foto [Photo]: Siegfried Wittenburg

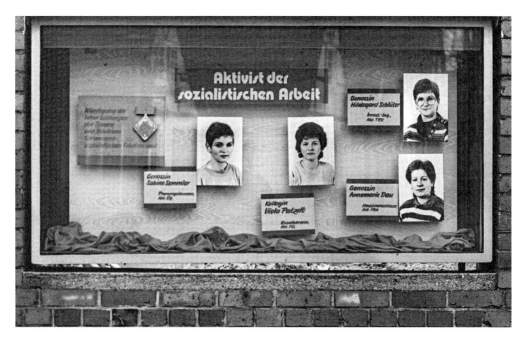

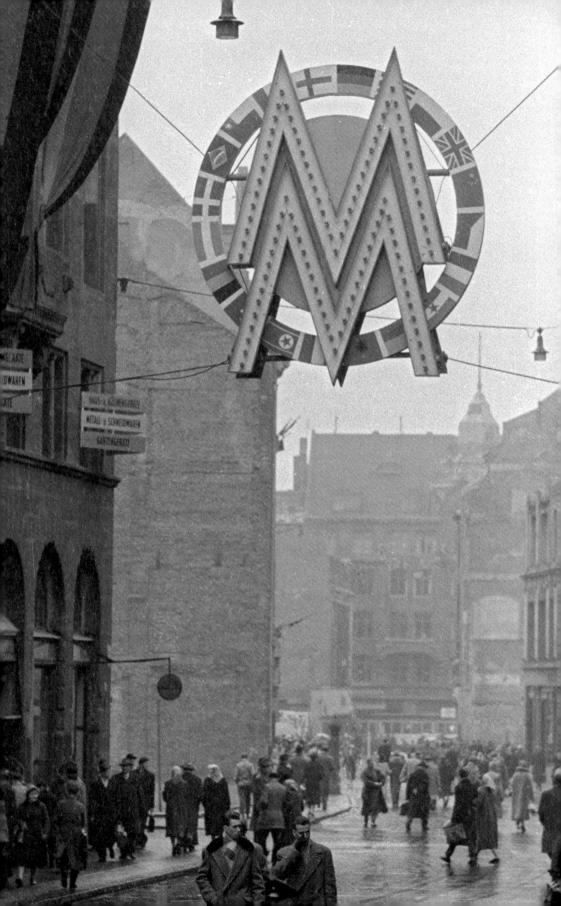

LEIPZIGER MESSE

LEIPZIG TRADE FAIR

Eine der altehrwürdigsten deutschen Traditionen wurde durch den Zweiten Weltkrieg unterbrochen: die Leipziger Messe, die auf das Jahr 1165 zurückgeht. Als eine der ältesten Handelsmessen Europas wurde sie 1946 wieder zum Leben erweckt, jetzt in der sowjetischen Besatzungszone. Nach der Gründung der Deutschen Demokratischen Republik 1949 wurde klar, dass die Leipziger Messe ein Schaufenster der Industrieproduktion der Ostblockländer sein würde. Die DDR-Regierung, die sich sonst sehr misstrauisch gegenüber ausländischen Besuchern verhielt, zeigte in den Messewochen im Frühjahr und im Herbst ein anderes Gesicht, bot Zugverbindungen zwischen Westberlin und Westdeutschland zu Sonderpreisen an und vermittelte Unterkünfte, um einerseits Kunden für die DDR-Hersteller anzulocken und andererseits einen Blick auf das Leben in einer der weniger zerstörten Städte der DDR zu gewähren. Stasi-Informanten tummelten sich in den Menschenmengen in Hallen und Pavillons, beschatteten Besucher und verwickelten sie in Gespräche. Das berühmte Logo, das Doppel-M, steht für Mustermesse, als die die Leipziger Messe ursprünglich konzipiert war.

World War II interrupted one of Germany's most venerable traditions: the Leipzig Trade Fair (*Leipziger Messe*), dating back to the year 1165. One of Europe's oldest trade fairs was revived in 1946, now part of the Soviet Occupation Zone. After the formation of the German Democratic Republic in 1949, it became clear that the Leipzig Fair would become a showcase for the industrial production of the Eastern Bloc nations. Usually paranoid about foreign visitors, the East German government showed a different face during the fair weeks in spring and fall, offering bargain-fare train connections from West Berlin and West Germany, along with arranged lodgings, both to draw business for GDR manufacturing and to offer a glimpse of life in one of the GDR's less shattered cities. Stasi informers were never far away from the crowds in the halls and pavilions, shadowing and engaging visitors in conversation. The familiar double-*M* symbol stands for *Muster-Messe*—a "samples show," as the Leipzig Fair was traditionally conceived.

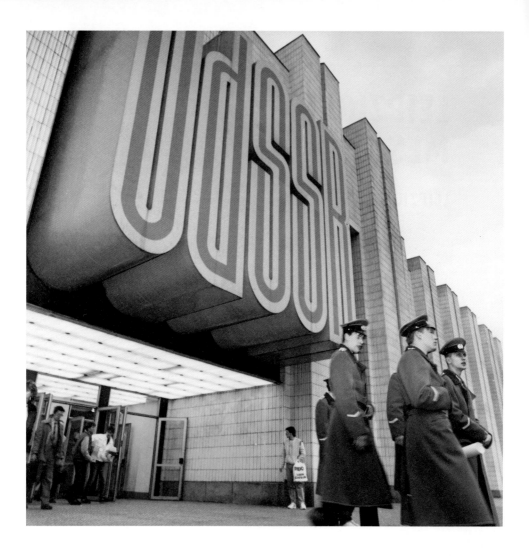

◁

Über der Straße Neumarkt in Leipzig
hängt während der Messe das Messesym-
bol mit einem Kranz aus internationalen
Flaggen, Februar 1960

The emblem of the Leipzig Trade Fair is sus-
pended with a wreath of international flags
above Newmarket street, February 1960

Foto [Photo]: Klaus Morgenstern

△

NVA-Soldaten vor dem sowjetischen
Pavillon auf der Leipziger Messe, 1988

National People's Army (NVA) soldiers
in front of the Soviet Pavilion at the Leipzig
Trade Fair, 1988

Foto [Photo]: Jens Rötzsch

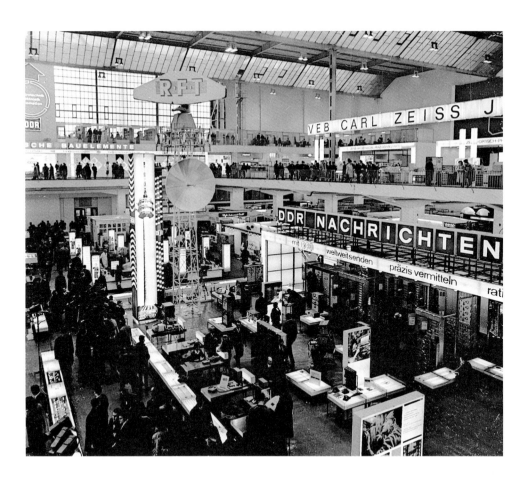

KATALOGE [CATALOGS, "Leipzig Technical Trade Fair"], 2. – 11. März [March 2–11] 1958 | Leipziger Messeamt | Pappe, Papier, Stoff, Plastik [Cardboard, paper, fabric, plastic] | 25,5 x 10,5 x 5 cm [10 x 4 x 2 in.]

BROSCHÜRE [PAMPHLET, Leipzig Trade Fair, Industry Listings], 1. – 8. September [September 1–8] 1957 | Unbekannt [Unknown], Leipzig 21 x 10,5 cm [8 ½ x 4 in.]

ZEITSCHRIFTEN [MAGAZINES,"International Trade Fair Magazine"], Hefte [Issues] 2, 1983; 6, 1983; 2, 1987 | Interessengemeinschaft zur Förderung des Ost-West-Handels, Leipzig | 30 x 23 cm [12 x 9 in.]

MESSESONDERHEFTE [MAGAZINES, "Technology," Special Issues], 1954, 1955, 1960 | VEB Verlag Technik Berlin | 29,5 x 21 cm [11 ½ x 8 ¼ in.]

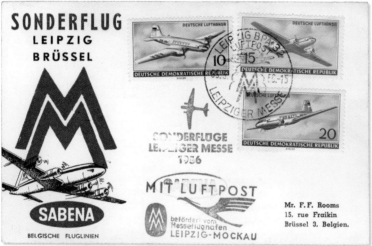

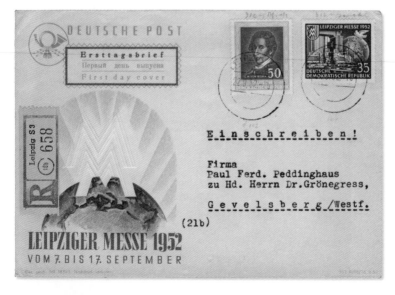

◁
ANSTECKNADEL [PIN], 1957
Leipziger Messe | Metall
[Metal] | 3,5 x 2,5 cm [1 ½ x 1 in.]

◁▽
ANSTECKNADEL [PIN], 1971
Leipziger Messe | Metall
[Metal] | 4 x 2,5 cm [1 ¾ x 1 in.]

◁▽▽
ANSTECKNADEL [PIN], 1967
Leipziger Messe | Metall
[Metal] | 2,5 x 2,5 cm [1 x 1 in.]

▷
LEIPZIGER MESSEMÄNN-
CHEN [MASCOT], 1964
Gerhard Behrendt (Design);
Leipziger Messe | Filz, Plastik
[Felt, plastic] | 16,5 x 8 x 5 cm
[6 ½ x 3 ¼ x 2 in.]

▽
STREICHHOLZSCHACHTEL-
SAMMLUNG [MATCHBOX
COLLECTION], „800 Jahre
Leipziger Messe 1165–1965"
["800 Years of the Leipzig Fair,
1165–1965"], 1965 | Leipziger
Messe | 28 x 9 x 4,5 cm
[11 x 3 ¾ x 1 ¾ in.]

Bei Reinigung von Gärfutterbehälte
erst nach Lichtprobe einsteige

Vorsicht, Gase!
Einsteigen erst nach
Lichtprobe und nur
angeseilt!

LANDWIRT-SCHAFT

AGRICULTURE

Das große Vorbild für die junge DDR war in fast allen Fällen die Sowjetunion, vom Aufbau der Jungen Pioniere bis hin zur Gründung des Ministeriums für Staatssicherheit. Die DDR verfolgte eine offensive Politik der Kollektivierung der Landwirtschaft und führte industrialisierte Produktionsmethoden ein. Die Enteignung landwirtschaftlicher Produktionsflächen wurde oft mit derselben Entschlossenheit vorangetrieben wie einst in der UdSSR. Waren 1958 noch 70 Prozent der Äcker in Privathand, befanden sich 1962 bereits 80 Prozent unter staatlicher Kontrolle, nachdem Großbauern von ihren Gütern vertrieben und die Kleinbauern gezwungen worden waren, sich in LPGs zusammenzuschließen. Die ausufernde zentrale Planung und der Mangel an Arbeitskräften und Maschinen führten dazu, dass in den ersten Jahren ein großer Teil des verstaatlichten Landes brach lag, obwohl die DDR die Selbstversorgung mit Getreide und tierischen Erzeugnissen anstrebte. Später stieg die Produktionsleistung, und die Versorgung mit Frischgemüse wurde durch Kleingärten verbessert, die es mit Unterstützung von offizieller Seite an den Rändern vieler Städte gab.

The predominant model for the fledgling GDR was in nearly all cases the Soviet Union, whether for developing the Young Pioneers or instituting the Ministry for State Security. In imitation of the USSR, the GDR pursued policies of collective farming and implemented industrial modes of production. East Germany went from 70 percent private ownership of farmland to nearly 80 percent state control in the years between 1958 and 1962 as large landowners were forced off their holdings and small farmers were obliged to join LPGs (*Landwirtschaftliche Produktions-genossenschaften*, or agricultural production communities), i.e., communal farms. Overreaching centralized planning, as well as chronic shortages of manpower and machinery, left much of the state land lying fallow in the early years, while the GDR sought to achieve self-sufficiency in grain and animal products. Later, production output improved, and with official encouragement supplies of fresh vegetables were augmented by garden patches on the peripheries of many towns.

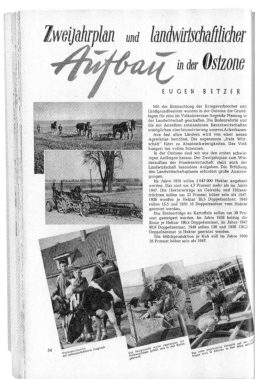

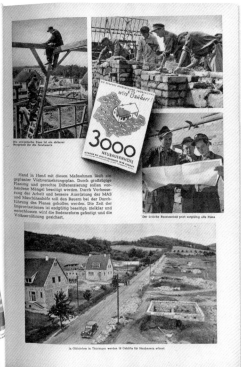

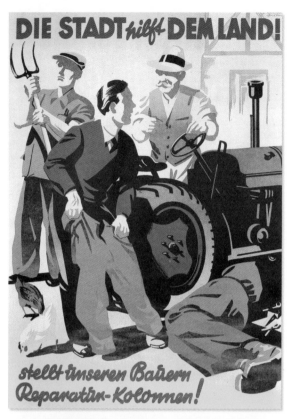

◁

PLAKAT [POSTER, "The City Helps the Land! Provide Our Farmers Repair Columns!"], 1946 | Kommunistische Partei Deutschlands, Bezirksleitung Sachsen | 86 x 56 cm [33 ¾ x 22 in.]

▽

PLAKAT [POSTER, "For Peace and Socialism"], 1960 | Dewag Werbung Berlin | 83 x 62 cm [32 ¾ x 24 ½ in.]

▷

ZEITSCHRIFT [MAGAZINE, "Time in Pictures"], Heft [Issue] 8, 1960 | Verlag Zeit im Bild, Berlin 37,5 x 27,5 cm [14 ¾ x 11 in.]

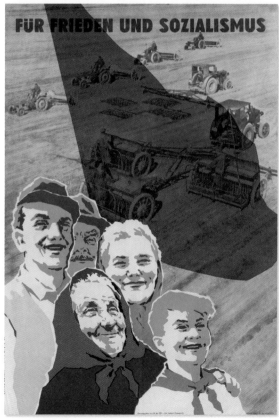

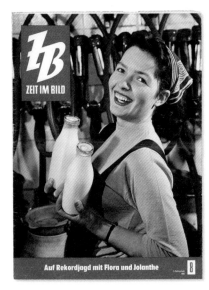

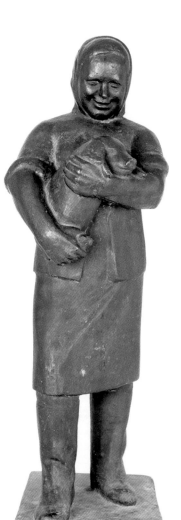

△
ERSTTAGSBRIEFE [FIRST DAY COVERS], mit Sondermarken und -stempeln [with Commemorative Stamps and Postmarks, "Modern Technology in Agriculture"], 1977 | Dresden | 11,5 x 16 cm [4 ½ x 6 ¼ in.]

◁
STATUE [SCULPTURE], Genossenschaftsbäuerin [Cooperative Farmworker], 1955 | Ministerium für Land-, Forst- und Nahrungsgüterwirtschaft der DDR, Berlin | 79,5 x 27,5 x 28,5 cm [31 x 10 ¾ x 11 ¼ in.]

▽
PREIS [TROPHY], Für die Sieger [For the Victors], 1960er [1960s] Unbekannt [Unknown] | Bronze | 10 x 14 x 8 cm [4 x 5 ½ x 3 in.]

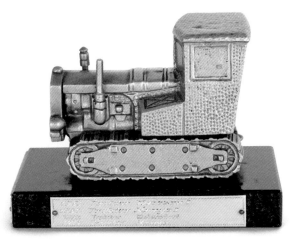

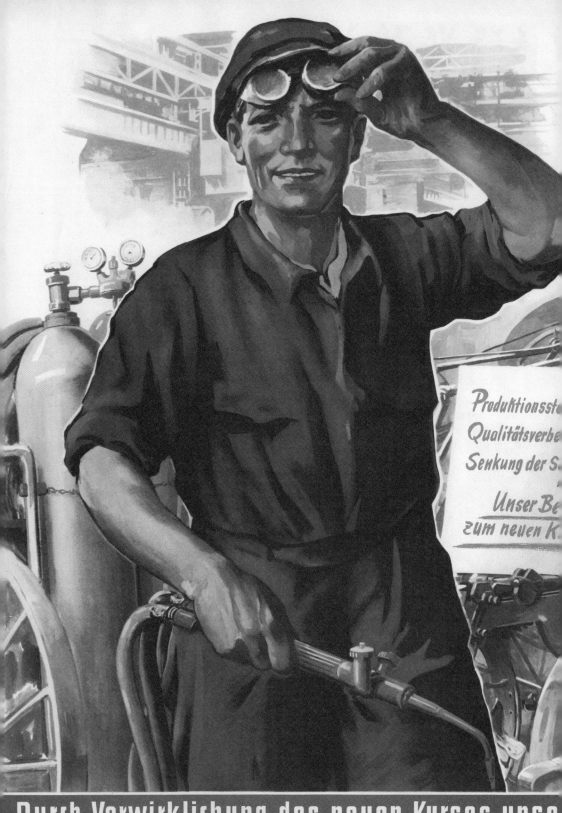

Produktionsste...
Qualitätsverbe...
Senkung der S...

Unser Be...
zum neuen K...

Durch Verwirklichung des neuen Kurses uns...
Regierung zu Frieden, Einheit und Wohlstand

INDUSTRIE

INDUSTRY

Bei ihrer Konferenz 1945 in Jalta waren sich die Siegermächte des Zweiten Weltkriegs in einer Sache einig: Deutschlands industrielle Macht sollte das restliche Europa im 20. Jahrhundert kein drittes Mal bedrohen dürfen. Nachdem das meiste von dem, was die Bombardierungen übrig gelassen hatten, in die Sowjetunion abtransportiert worden war, war alles für die Umwandlung Mitteldeutschlands (d.h. der sowjetischen Zone) in Acker- und Weideland vorbereitet. Natürlich geschah nichts dergleichen. In den chemischen Werken Leuna und Buna in der Nähe von Halle behauptete sich die deutsche Industrie recht bald wieder. Leuna verlegte sich zusätzlich auf Erdölverarbeitung und petrochemische Produkte, während Buna die Produktion von Kunstkautschuk auf synthetische Polymere erweiterte, sodass die DDR bei der Entwicklung von Kunststoffen führend wurde. Aufgrund des Beschäftigungsbedarfs der beiden Werke wurden in der Gegend um Halle vorrangig Neubausiedlungen aus Fertigteilen gebaut. In der Nähe von Dresden entwickelte sich die Elektronikindustrie. Bald produzierten diese Betriebe rund um die Uhr Industriegüter für die Ostblockländer – was mit Gedenksouvenirs und Plakaten gefeiert wurde. Dass diese Entwicklung letztlich nicht aufrechterhalten werden konnte, lag an mangelnden Reinvestitionen und an der schleichenden Überalterung der Anlagen im Vergleich zum stetigen Wachstum in Westeuropa.

The conference of the victors of World War II at Yalta in 1945 was certain about one thing: Germany's industrial might should not rise a third time in the 20th century to threaten the rest of Europe. After Soviet Russia carted off most of what the bombardments had spared, the stage was set for turning central Germany (i.e., the Soviet Zone) into farm and pasture land. Of course, nothing of the sort occurred. German industry soon reasserted itself at the chemical works Leuna and Buna near Halle. Leuna added oil refining and petroleum products to its output, while Buna expanded from synthetic rubber into synthetic polymers, taking the GDR to the forefront in the development of plastics. Because of the employment needs of both industries, the Halle area was prioritized in the construction of prefabricated apartment communities. The electronics industry developed near Dresden. Soon, these companies were producing industrial goods full time for the Eastern Bloc nations—an achievement celebrated in commemorative souvenirs and posters. If this failed to be sustained in the end, it was for lack of reinvestment and creeping obsolescence as compared to the steady growth of Western Europe.

VEB CHEMISCHE WERKE BUNA

Zur Leipziger Frühjahrsmesse stellen wir aus:

Technische Messe, Halle 16, Stand 217:
Gesamtprogramm

Dresdner Hof, III. Etage, Stand 340:
Klebeharze, Lackrohstoffe, Lösungsmittel

Ringmessehaus, IV. Etage, Stand 450:
Textilhilfsmittel

UNSER PRODUKTIONSPROGRAMM:

Synthetischer Kautschuk

Kunststoffe

Buna- und Kunststoff-Latices

Klebeharze und Lackbindemittel

Lösungsmittel

Weichmacher für Kunststoffmassen
und Plastikatoren für Gummimischungen

Textilhilfsmittel und Veredlungsprodukte

Glyzerin-Austauschprodukte
(Glykole, Hexantriol techn.)

Weitere organische und anorganische
Erzeugnisse

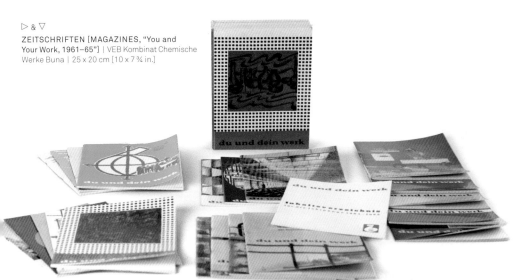

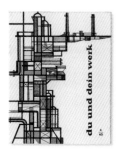
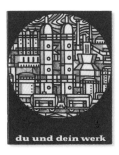
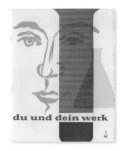

◁

WERBUNG [ADVERTISEMENT,
Leipzig Fair, "Jena Technical Glass for
Plant Construction"], 1960er [1960s]
VEB Jenaer Glaswerk Schott & Gen.
17,5 x 12 cm [7 x 4 ¾ in.]

▽ & ▷

ZEITSCHRIFT [MAGAZINE],
Reklame aus „Die Technik", Messe-
sonderheft [Advertisements from
"Technology," Special Fair Issue],
1955 | VEB Verlag Technik Berlin
29,5 x 21 cm [11 ¾ x 8 ¼ in.]

HOCHWERTIGER

ZEMENT

WIRD DURCH UNSERE
BESTBEWÄHRTEN

SPEZIALMASCHINEN

ERZEUGT

POLYSIUS

liefert nach allen Teilen der Welt
vollständige Zementfabriken
von der Vorzerkleinerung bis
zur Verladung des Produktes

VEB MASCHINENFABRIK POLYSIUS DESSAU

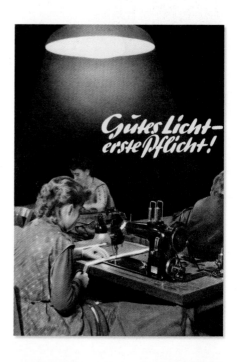

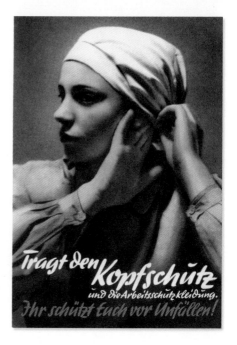

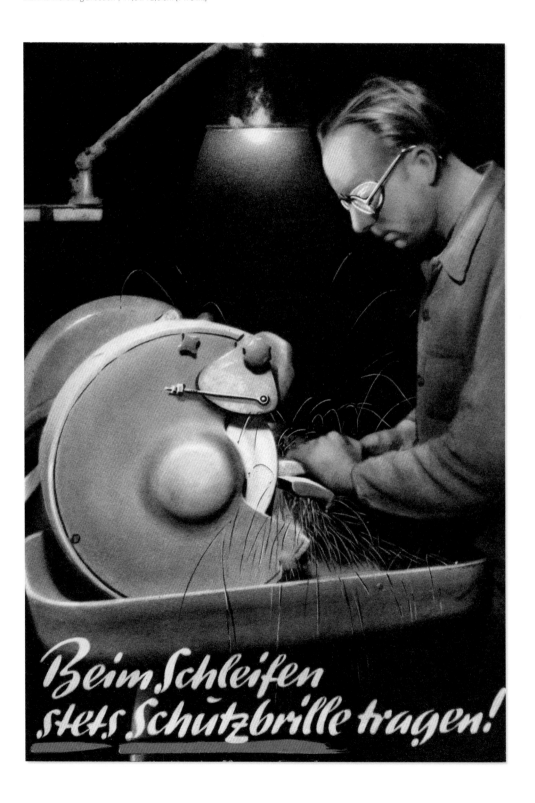

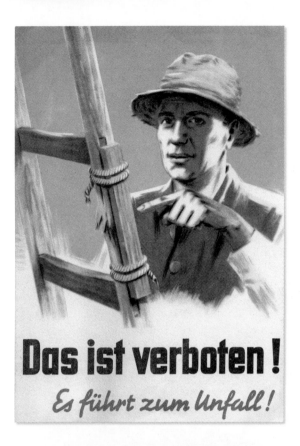

◁

PLAKAT [POSTER, "That Is For-
bidden! It Leads to Accidents!"]
1959 | DEWAG Werbung Dresden
18 x 12,5 cm [7 ¼ x 5 in.]

▽

PLAKAT [POSTER, "Avoid
Accidents and Damaging Materi-
als. Do Not Drop Anything!"],
1959 | DEWAG Werbung Dresden
18 x 12,5 cm [7 ¼ x 5 in.]

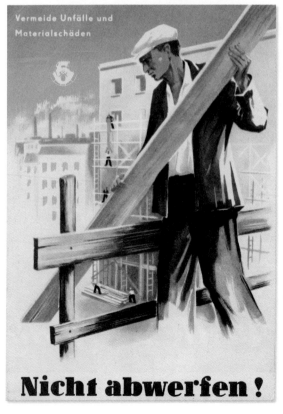

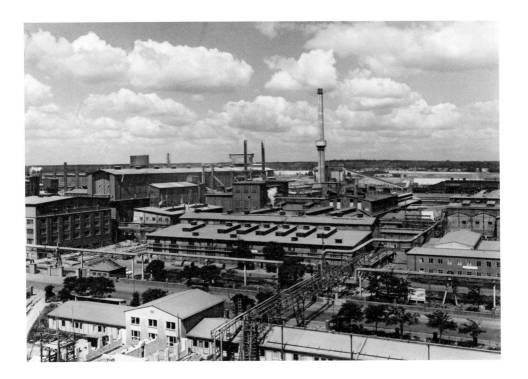

△

FOTO [PHOTO], Blick auf das VEB Stickstoffwerk [View of the VEB Nitrogen Production Facility], Piesteritz, 1965 | VEB Stickstoffwerk Piesteritz 18 x 23,5 cm [7 x 9 ¼ in.]

◁

BRIEFMARKE [STAMP, "15th Anniversary of the GDR"], 1964 | Unbekannt [Unknown] | 2,5 x 4,5 cm [1 x 1 ¾ in.]

▽

GEDENKTAFEL [COM-MEMORATIVE PLAQUE], 1960er [1960s] | VEB Maxhütte Unterwellen-born | Bronze 24 x 29,5 cm [9 ½ x 11 ½ in.]

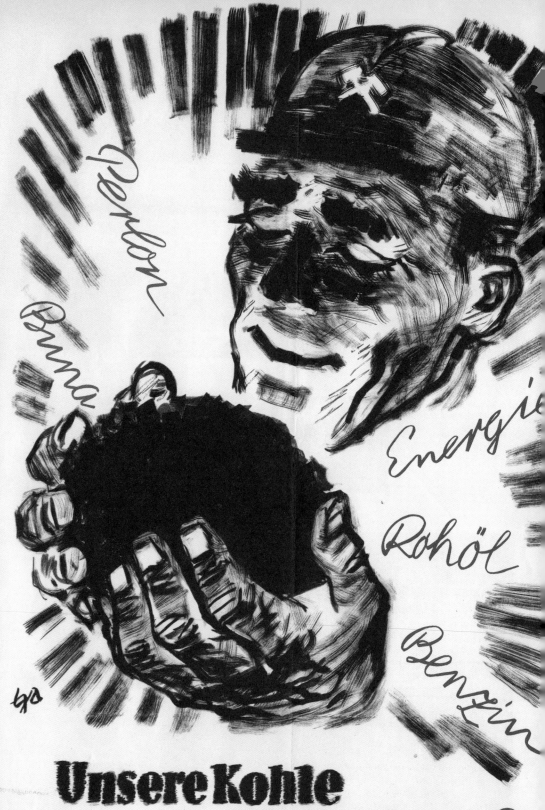

Unsere Kohle
Unsere Kraft

BERGBAU

MINING

Der Bergbau war eine der Schlüsselindustrien der DDR-Wirtschaft. Vom Steinkohlerevier in der Nähe von Zwickau, wo der berühmte Adolf Hennecke, der „ deutsche Stachanow", seine Normen übertraf, bis zu den Braunkohlevorkommen in der Nähe von Halle, die für die chemische Industrie wichtig waren und die Wohnungen mit Briketts warm hielten, bis zum Kalitagebau und zur sowjetischen Uranförderung der Wismut betrieb die DDR sehr intensiv und mit wenig Rücksicht auf Umwelt- oder Gesundheitsschäden Bergbau. Durch massive Sanierungsmaßnahmen nach 1989 wurden einige Gebiete für Erholungszwecke restauriert, so wie die neu geschaffenen Tagebauseen südlich von Leipzig.

Mining was one of the keys to the East German economy. From hard-coal mining near Zwickau, where Adolf Hennecke, the "German Stakhanov," famously exceeded his quotas, to soft coal or lignite deposits near Halle, which fed the chemical industry and kept German homes heated with briquettes, to open-pit potash operations, and to the Soviet uranium extractions known as Wismut, East Germany pursued mining intensively and with little regard for environmental damage or public health. Massive cleanup after 1989 has restored some areas for recreational purposes, such as the newly created lakes south of Leipzig that were formerly sites of open-pit mining.

► KOHLEBRIKETTS

Aufgrund der umfangreichen Braunkohlevorkommen im mittleren Teil der DDR war Braunkohle das bevorzugte Heizmaterial für den Hausgebrauch. Nach dem Brikettieren war die Kohle relativ staubfrei und leicht zu stapeln, aufzubewahren und zu transportieren. Die Briketts eigneten sich auch für Souveniraufdrucke zu besonderen Anlässen und für von Bergarbeitern selbst gefertigte Kunstwerke. Viele trugen die Wappen und Logos verschiedener politischer, gesellschaftlicher und sportlicher Vereinigungen, während auf anderen Jahrestage, besondere Leistungen und andere Meilensteine verewigt waren. Der traditionelle Bergarbeitergruß „Glück auf!", der in beiden Teilen Deutschlands verwendet wurde, fand sich auf Briketts, die unter Bergarbeitern auf beiden Seiten des Eisernen Vorhangs ausgetauscht wurden, darunter auch mit dem bedeutenden Braunkohlerevier im rheinischen Ville. Wegen der grundlegend veränderten wirtschaftlichen Realitäten seit der Auflösung der DDR sowie der schädlichen Umweltwirkungen von Kohle wurde die Förderung in vielen früher sehr erfolgreichen Revieren eingestellt. Die Brikettfabrik im thüringischen Zechau, in der fast 100 Jahre lang Kohle zu Briketts gepresst wurde – und die die Gründung eines Kohlemuseums geplant hatte –, stellte Anfang der 2000er-Jahre ihren Betrieb ein.

◁
PLAKAT [POSTER, "Our Coal, Our Energy"], 1957
Unbekannt [Unknown] | 84 x 59,5 cm [33 x 23 ½ in.]

▽
BRIKETTS, Erinnerungssammlung
[BRIQUETTES, Commemorative Collection], 1971–91
Porzellan [Porcelain] | Verschiedene Größen
[Various sizes]

Large deposits of soft coal in the center of East Germany determined the favored heating material for use in homes and factories. After being pressed into briquettes, the coal was rendered relatively dust-free and easy to stack, store, and transport. The briquettes lent themselves to souvenir imprints for special occasions and for homemade designs created by the miners. Many were emblazoned with the logos of various political, social, and athletic organizations, while others announced anniversaries, achievements, and milestones. The traditional German miners' greeting 'Glück auf', or 'good luck', which continued to be used in both East and West Germany, was inscribed on briquettes exchanged with miners on both sides of the Iron Curtain, including the massive coal mining operation in Ville in the Rhineland. Given the enormous changes in economic realities since the collapse of the GDR, combined with coal's destructive impact on the environment, many of the once-thriving conglomerates ceased to operate. The coal briquette factory in the East German town of Zechau that had molded raw coal into bricks for nearly a hundred years - and had made plans for the creation of a coal museum - shuttered its doors in the early 2000s.

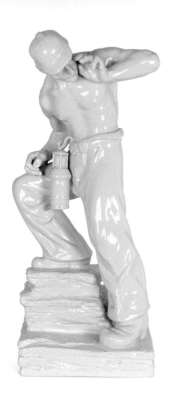

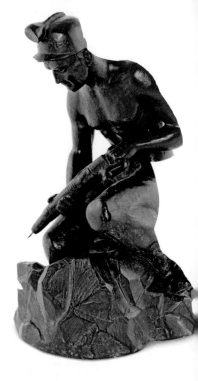

△
SKULPTUR [SCULPTURE], Bergbauheld [Hero Miner]
Adolf Hennecke, 1950er [1950s] | Meißen | Porzellan
[Porcelain] | 58 x 24 x 25 cm [23 x 9 ½ x 9 ¾ in.]

△▷
VASE, Bergmann [Miner], 1957 | Unbekannt [Un-
known] | Stein [Stone] | 31 x 10 cm ø [12 ½ x 4 in. dia.]

△▷▷
SKULPTUR [SCULPTURE], Bergmann [Coal Miner],
1950er [1950s] | Unbekannt [Unknown] | Metall [Metal]
34 x 18 x 21 cm [13 ½ x 7 ¼ x 8 ¼ in.]

▽
SCHMUCKAXT [MINER'S HONORARY AXE],
1950er [1950s] | Unbekannt [Unknown] | Metall,
Holz [Metal, wood] | 36 x 9,5 x 2 cm [14 ¼ x 3 ¾ x ¾ in.]

▽▽
SPITZHACKE [PICKAXE], „Tag des Bergmanns der
DDR" ["GDR Miner's Day"], 1. Juli [July 1] 1978
Unbekannt [Unknown] | Metall, Holz [Metal, wood]
66 x 20,5 cm [26 x 8 in.]

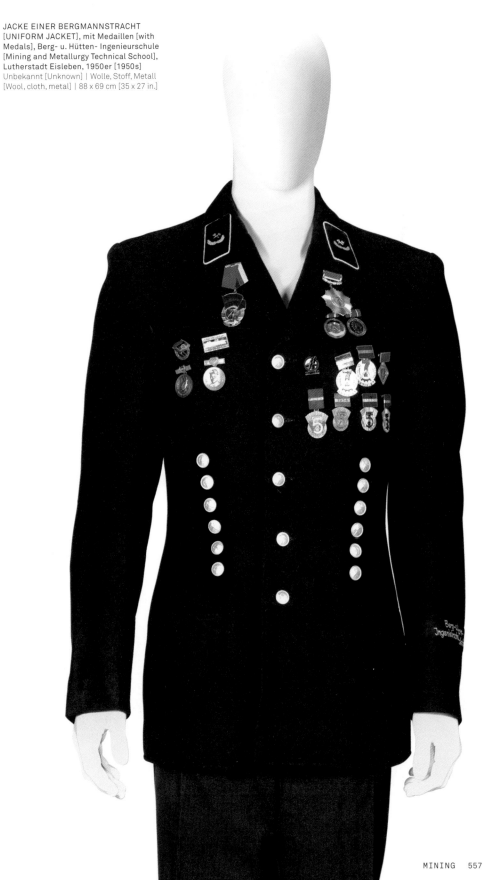

JACKE EINER BERGMANNSTRACHT
[UNIFORM JACKET], mit Medaillen [with
Medals], Berg- u. Hütten- Ingenieurschule
[Mining and Metallurgy Technical School],
Lutherstadt Eisleben, 1950er [1950s]
Unbekannt [Unknown] | Wolle, Stoff, Metall
[Wool, cloth, metal] | 88 x 69 cm [35 x 27 in.]

BRIGADE-BÜCHER

BRIGADE GROUP SCRAPBOOKS

Unter der kleinsten Einheit verstand man in der DDR selten das Individuum im westlichen Sinn, sondern das Kollektiv, die Familie, das Team, die Hausgemeinschaft und am Arbeitsplatz die Brigade. Dieser aus dem Sprachschatz des Militärs entlehnte Begriff bezeichnete das Kollegenteam im Büro, im Laden, im Betrieb oder in der Schule; festgehalten wurde die gemeinsame Arbeit im Brigadebuch. Zusammen mit privaten und staatlichen Fotoalben bieten diese politischen Tagebücher unerwartete Einblicke, wie sich über mehr als drei Jahrzehnte die kollektive und individuelle Erinnerung in der DDR entwickelte und wie sich das Selbstbild des Landes über erreichte Staatsziele, die Geschichte ihrer Institutionen, Gedenktage, Alltagsrituale sowie im Urlaub und auf Reisen herausbildete. Die Kulturpolitik, die 1959 unter dem Namen „Bitterfelder Weg" eingeschlagen wurde, ermutigte die Arbeiter, sich als Künstler und Schriftsteller zu betätigen. Gleichzeitig wurden die Künstler angehalten, in die Fabriken zu gehen und dort das sozialistische Leben festzuhalten. Obwohl sich die Brigadebücher in vieler Hinsicht ähneln, sind sie doch immer das Werk individueller Chronisten, die Informationen sammelten und zusammenstellten, häufig handschriftlich. Das Wendemuseum hat mehrere Tausend Brigadebücher in seiner Sammlung.

The smallest unit in the GDR was seldom the individual in the Western sense but rather the *Kollektiv*, the family, the team, the tenants' committee, or, at the workplace, the *Brigade*. Taken from military parlance, the brigade designated the working team at the office, store, factory, or school; the record of their teamwork was inscribed in their *Brigadebuch*. These political daybooks as well as private and state-sponsored photo albums provide an unexpected look at how both collective and individual memories developed over more than three decades in East Germany, shaping the popular conception of the GDR in the form of state achievements, institutional histories, commemorations, everyday rituals as well as vacation and travel. The cultural policy known as the *Bitterfelder Weg* (Bitterfeld Path), which started in 1959, encouraged workers to develop as artists and writers. It also provided a way for artists to visit the factories to capture socialist life. Such scrapbooks, though similar in many ways, represented the work of individual scribes who collected and tied together the information, often in longhand. The Wende Museum has some thousands of *Brigadebücher* in its collections.

COVER, Brigadebuch zu Ehren des 26. Parteitags der KPdSU [Brigade Group Scrapbook honoring the 26th Party Congress of the CPSU], 1981 | VEB Kombinat Kali, Roßleben | Pappe, Synthetikmaterial, Papier [Cardboard, synthetic material, paper] | 27,5 x 21,5 cm [10 ¾ x 8 ½ in.]

INNENSEITEN [PAGES], aus „Volkskunstkollektiv Zündkerzen" [from "Zündkerzen People's Art Collective"], TB Ronneburg, 1970–78 | Volkskunstkollektiv Zündkerzen | 31 x 25,5 cm [12¼ x 10¼ in.]

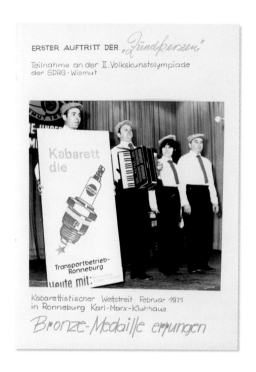

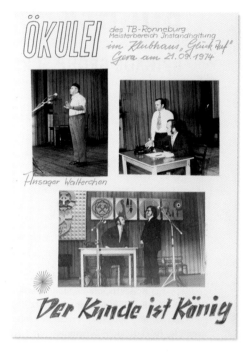

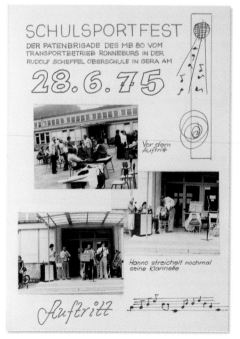

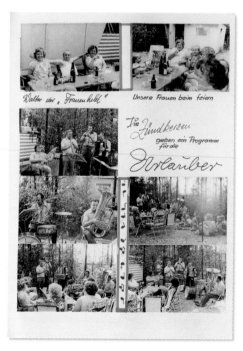

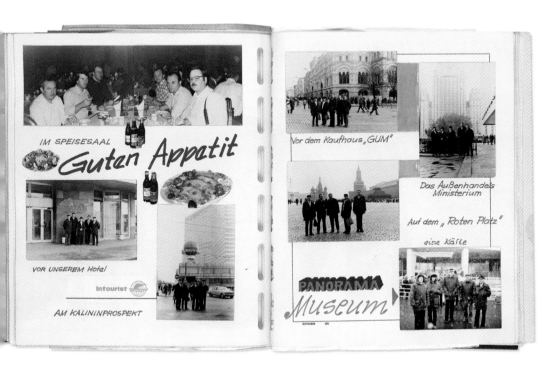

IM SPEISESAAL

Guten Appatit

VOR UNSEREM Hotel

Intourist

AM KALININPROSPEKT

Vor dem Kaufhaus „GUM"

Das Außenhandels Ministerium

Auf dem „Roten Platz"

eine Kälte

PANORAMA
Museum

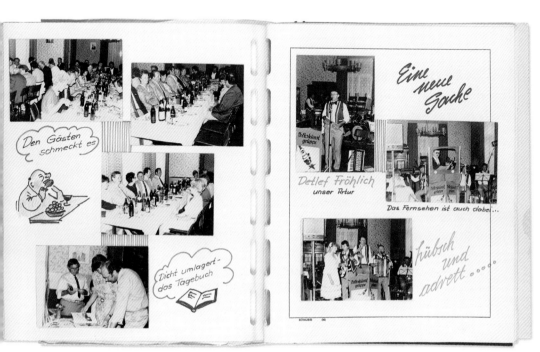

Den Gästen schmeckt es

Dicht umlagert-
das Tagebuch

Eine neue Sache

Detlef Fröhlich
unser Artur

Das Fernsehen ist auch dabei...

hübsch und adrett......

Ein historisches Ereignis im Leben unseres Volkes

Unser Mann im Orbit

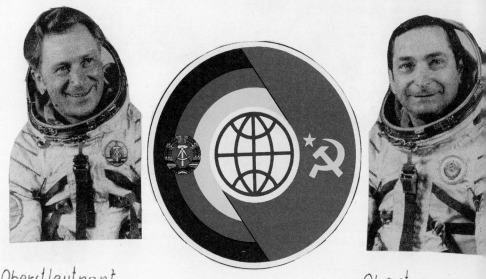

Oberstleutnant
Siegmund Jähn

Oberst
Waleri Bokowski

Am 26. August 1978 startete der erste Forschungskosmonaut der DDR
Oberstleutnant Sigmund Jähn gemeinsam mit Kommandant
Waleri Bykowski an Bord von Sojus 31.

Wir alle empfinden Freude und Stolz darüber, daß der erste Deutsche
im Kosmos ein Bürger unserer DDR ein Sohn der Arbeiterklasse ist, ein
hochgebildeter Kommunist und Offizier unserer Volksarmee.
Die DDR gehört damit zu den fünf Staaten, die bisher einen Menschen in den
Kosmos entsenden konnten.

◁ & ▽ & ▽▽ & ▷
INNENTEILSEITEN [PAGES], aus „Brigade IV des
Bahnhofs Braunsbeda" [from "Brigade IV, Train Station
Braunsbedra"] 1973–88 | 32 x 22 cm [11 ¾ x 8 ½ in.]

▽▽
INNENTEILSEITE [PAGE], aus „Brigade I des
Zugbegleitpersonals des Bahnhofs Wurzen" [from
"Brigade I of Train Attendants of Wurzen Train Station"],
1963–65 | 30,5 x 25,5 cm [12 x 10 in.]

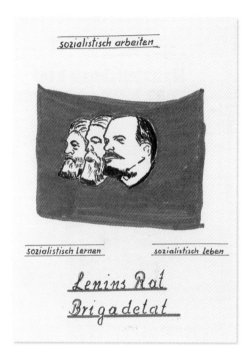

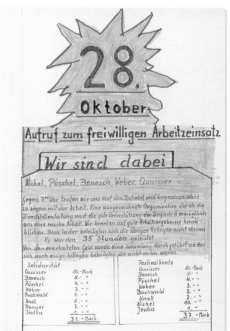

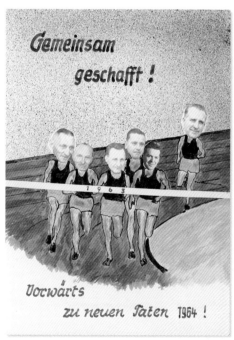

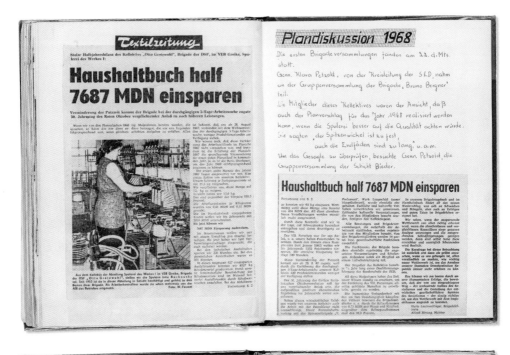

Textilzeitung

Stolze Halbjahresbilanz des Kollektivs „Otto Grotewohl", Brigade der DSF, im VEB Greika, Spulerei des Werkes I:

Haushaltbuch half 7687 MDN einsparen

Verminderung der Putzzeit kommt der Brigade bei der durchgängigen 5-Tage-Arbeitswoche zugute. 50. Jahrestag des Roten Oktober verpflichtet Anlaß zu noch höheren Leistungen.

Plandiskussion 1968

Die ersten Brigadeversammlungen fanden am 22. d. Mts. statt.

Genn. Klara Petzold, von der Kreisleitung der SED, nahm an der Gruppenversammlung der Brigade ‚Bruno Bergner' teil.

Die Mitglieder dieses Kollektives waren der Ansicht, daß auch der Planvorschlag für das Jahr 1968 realisiert werden kann, wenn die Spulerei besser auf die Qualität achten würde. Sie sagten „der Spitzenwickel ist zu fest,

auch die Endfäden sind zu lang," u. a. m.

Um das Gesagte zu überprüfen, besuchte Genn. Petzold die Gruppenversammlung der Schicht Bieder.

Haushaltbuch half 7687 MDN einsparen

51,50 MDN für Vietnam

protestresolution

Wir Mitglieder der Brigade "DSF" verurteilen die von den USA-Aggressoren verübten Greueltaten an den tapferen vietnamesischen Volk auf das Schärfste.

Wir grüßen vor allem die Frauen und Mädchen Vietnams, die gemeinsam mit ihren Männern, Brüdern und Söhnen die angriffe der USA-Söldner zurückschlagen und diese Unmenschen vernichten.

Während die westdeutschen Monopole Bomben und Söldner, wie Kongo-Müller nach Vietnam senden, um das geteilte Vietnam ganz zu erobern, erklären wir uns mit den leidgeprüften Frauen und Kindern Südvietnams solidarisch.

Denn uns ist klar, Vietnam ist nur ein Übungsplatz für die Herren und Generäle der westdeutschen Regierung. Ihnen macht es nichts aus, auch gegen uns Deutsche zu schießen.

Da dies nicht sein darf, sehen wir es als unsere moralische Pflicht an, das vietnamesische Volk nicht nur ideologisch, sondern auch materiell zu unterstützen.

Wir übergeben deswegen eine Solidaritätsspende in Höhe von MDN 51,50.

Greiz, den 12. 3. 1966

Beginn der Frühjahrsmesse

Bericht v. M. Schumann

Überall in der Messestadt herrscht reger Betrieb.

Im Ringmessehaus konnte man die Textilien auch dieses Jahr für ausgezeichnet bezeigen. Das Angebot der Stoffe war reichhaltig und trug das Gütezeichen „Spezitex' (Knitterarm)

VEB Greika, stellte unsere Stoffe geschmackvoll und sortimentsgerecht aus. Trotzdem, muß man auf der nächsten Messe, zu neuen Artikeln übergehen. Der Bedarf des Weltmarktes muß mit modernen technischen und gut ausgerüsteten Stoffen gedeckt werden. Denn nur so können wir unsere Inund Auslandkunden zufrieden stellen.

Auf der Technischen Messe, stellten in den ausländischen Messehallen Firmen aus den Kapitalistischen- und sozialistischen Ländern ihre erzeugten Produkte aus.

Die Volksrepublik China, das größte Land, war mit allen Erzeugnissen von Lebensmitteln angefangen, bis hinauf zu den modernsten Maschinen vertreten.

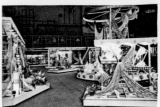

Mannigfaltige Textilerzeugnisse

Textilzeitung
TZ
2. Jahrgang Nr. 38 22. September 1967

Werktätige der Spulerei des VEB Greika berieten den Plan 1968

In den vergangenen Wochen lief die Plandiskussion in den Brigaden der VEB Greika auf Hochtouren. Überall wurde debattiert. Für und Wider im Treuejargon gewogen, wie die Aufgaben 1968 gelöst werden können. Voraussetzung für einen guten Planablauf ist kommenden Jahr ist die Erfüllung der Auflagen 1967. Unter diesem Gesichtspunkt diskutierten sich die Mitglieder der Spulereibrigade im Werk I. Das Kollektiv knüpfte in den vergangenen Monaten eine stolze Bilanz. Optimistisch blicken sie in die Zukunft, denn sie wissen schon bereit, wenn es auch künftig "Die Mühe" kosten muß, wird es gelingen, die bevorstehenden Aufgaben zu lösen.

Jeder muß sein eigener Gütekontrolleur sein

[Spaltentext, teils unleserlich]

Gemeinsame Beratung

[Spaltentext, teils unleserlich]

War das notwendig?

[Spaltentext, teils unleserlich]

Die Mängel gehen zu Lasten der Kolleginnen

[Spaltentext, teils unleserlich]

Walter gewinnt die Reise

Im Zeichen des Roten Oktobers standen auch bei uns die Monate Oktober und November. Nur kurz kann ich sagen was geschah.

Bei der Festveranstaltung des VEB Greika, an der 9 Brigademitglieder teilnahmen, wurde uns als Lohn für 61 Reisemarken, von Fortuna Ingrid die Reise beschert. Ursel und Elsbeth erhielten für ihre gute Arbeit eine Geldprämie.

Eine weitere Veranstaltung war "Ein Dankeschön für Dich", hierzu wurden 3 Mitglieder delegiert. Die beiden Festveranstaltungen wurden von 3 Mitgliedern besucht.

Am ... und am ... 16. fanden die Gewerkschaftsgruppenwahl statt. In einem Beschluß wurde festgelegt, was in den letzten 2 Monaten dieses Jahres noch getan werden muß.

Vom 24.10. – 19.11.d.J. wurde im Museum eine Ausstellung durchgeführt. 50 Jahre Roter Oktober in Greiz. Klein aber fein, muß man hierzu sagen. Unser Brigadebuch erzählte hier von unserer Arbeit.

Immer näher rückten die Tage des welthistorischen Jubiläums, doch nun möchte ich wieder der Reihe nach berichten.

Die Werktätigen des VEB Greika delegierten am 6.11. ihre Besten zu einer Feierstunde im Werk III. Von unserer Brigade wurden der Meister und die Brigadier eingeladen. Der Obergreizerkirchner Pionier- und FDJ-Chor umrahmte diese Feierstunde langanhaltender Beifall bewies die sehr guten Darbietungen. Um 11:35 Uhr hatte der Werkdirektor ca. 50 Personen zu einem kleinen Empfang in die Friedensbrücke eingeladen. Auch wir waren dabei.

Doch all dies geschah mit der drückenden Last eines fast unaufhörbaren Planrückstandes von ca. 88 Td m². Sonderschichten und Verlagerung des freien Tages sollen helfen. Auch unsere Spulerinnen helfen, bis heute wurden von 5 Mitgliedern ... Std. in der Rettspulerei geleistet. 26.11.67

TZ

Doch die Knobler des Werkes I denken schon noch weiter …

Mit dem Anbau von Kastenbödern an die SS-IV-Webautomaten im Werk I der VEB Greika wurden gleichzeitig einige Veränderungen an den Spulautomaten notwendig. Während früher von Hobinen abgespult wurde, erfolgt dies jetzt von Kreuzspulen. Nur wenn einmal "Not am Mann" ist, werden noch Bobinen verwendet. Diese Maßnahme bedeckt eine Einsparung von Kosten.

Ferner werden die Schußspulen jetzt auf Schienen direkt in die Kastenböder befördert. In diesen Kästen befinden sich weitere Vorrichtungen [auf] unserem Bild reicht sichtbar, die ein gleichmäßiges Einwerfen der Spulen in den Kastenböder bewirkten.

Die wichtigste Veränderung ist jedoch eine Einrichtung, durch die Spitzenbewicklung vorgenommen wird und unserem Bild ebenfalls nicht erkennbar, die für die Weiterverarbeitung des Schußmaterials an den Webautomaten Bedeutung hat.

Mit diesen Veränderungen, die an sämtlichen Spulautomaten vorgenommen werden, sind die Voraussetzungen des Betriebes gegeben, daß die Werker mit einwandfreiem Schußmaterial beliefert werden kann. Den Knoblern im Werk I genügt das aber noch nicht. Sie sind schon wieder dabei, weitere Neuerungen zu schaffen, die mit einer Verbesserung der Qualität der Erzeugnisse auswirken werden.

So sah ein Spulautomat vor dem Umbau aus.

In der Schule

Bericht v. M.Schumann und E. Hohmuth

Ein neues Schuljahr beginnt und damit werden neue Verpflichtungen für die Brigade mit der Patenklasse nötig.

Frau Wotteroth verließ die Klasse 4c und übergab Herrn Ott das neue Amt.

Um zu einer schnellen Verbindung mit unserer Patenklasse zu kommen, wurden 2 Brigademitglieder zum Elternaktiv am 21.9. delegiert.

Nach einer kurzen Begrüßung erläuterte Herr Ott den neuen Arbeitsplan seiner Klasse, er betonte ausdrücklich, daß die Kinder für den Sozialismus lernen und daß es angebracht ist, mit einer sozialistischen Brigade in Verbindung zu stehen. Er begrüßte deshalb sehr, daß ein Brigademitglied zuerst den Weg fand und in der Klasse hospitierte.

Ein weiteres Zusammentreffen wird am 24.9. sein. Ein weiteres Mitglied wird den Elternabend der Klasse besuchen, um weitere Vereinbarungen mit Herrn Ott zu treffen. 19.9.66

Der Elternabend wurde vom Brigadeleiter besucht. Zwischen ihm und dem Lehrer Ott wurde folgendes vereinbart. Sobald Herr Ott Zeit hat, meldet er sich bei der Brigade zum Abschluß des Arbeitsprogrammes 29.9.66

Wurzen, den 3o. Juni 1965.

HILFE FÜR VIETNAM!

Der Zugführer und Aktivist
Kollege Naumann, Rudi
spendete den Erlös einer im Mai 1965 geleisteten
Sonderleistung (1/6) in Höhe von 2o.- MDN, für das
um seine Freiheit kämpfende vietnamische Volk.
Damit hat sich Kollege Naumann als einer der ersten
der weltweiten Hilfs = und Solidaritätsaktion ange-
schlossen. Die Brigade dankt dem Koll. Naumann und
räumt für diese gute Tat ein besonderes Blatt für ihn,
im Brigade - Tagebuch, ein.

....................................
Schriftführer. Brigadier.

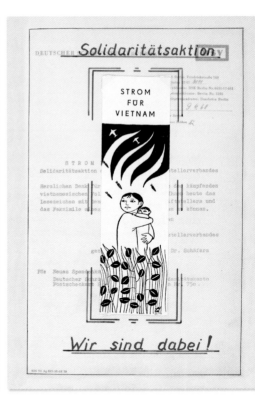

DEUTSCHER **Solidaritätsaktion**

STROM
FÜR
VIETNAM

STROM
Solidaritätsaktion

Wir sind dabei!

Solidarität

jetzt erst recht

Die Brigade IV erhebt Anklage gegen das
menschenfeindliche Pinochet - Regime
in Chile. Sie fordert die Freilassung des
Genossen Luis Corvalan und allen eingekerkerten
Patrioten Chiles.

Solidaritätssammlungen 1975

März :	40.- Mark
Juni :	40.- Mark
Oktober:	32.50 Mark
	112.50 Mark

◁◁△
INNENTEILSEITE [PAGE], aus „Brigade I
des Zugbegleitpersonals des Bahnhofs Wurzen"
[from "Brigade I of Train Attendants from
Wurzen Train Station"], 1963–65 | 30,5 x 25,5 cm
[12 x 10 in.]

◁◁▽
INNENTEILSEITE [PAGE], aus „Brigade IV
des Bahnhofs Braunsbeda" [from "Brigade IV,
Braunsbedra Train Station"], 1973–88
32 x 22 cm [11 ¾ x 8 ½ in.]

◁△
INNENTEILSEITE [PAGE], aus „Brigade ,
Philipp Müller'" [from "'Philipp Müller'
Brigade"], 1968 | Lübbenau | 30 x 22 cm
[11 ¾ x 8 ½ in.]

◁▽
INNENTEILSEITEN [PAGES], aus Brigade
Kombinat Oberbekleidung [from "Kombinat
Oberbekleidung Brigade"],1980–84
31 x 22,5 cm [12 ¼ x 8 ¾ in.]

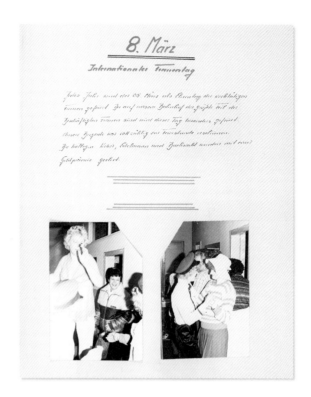

▷
INNENTEILSEITE [PAGE], aus „Brigade IV
des Bahnhofs Braunsbeda" [from "Brigade
IV, Braunsbedra Train Station"],
1973–88 | 32 x 22 cm [11 ¾ x 8 ½ in.]

▷▽
INNENTEILSEITE [PAGE, "Economy
Brigade"], 1983–88 | VEB Dienstleistungbe-
trieb Hauswirtschaft Pirna | 30,5 x 22 cm
[12 x 8 ¾ in.]

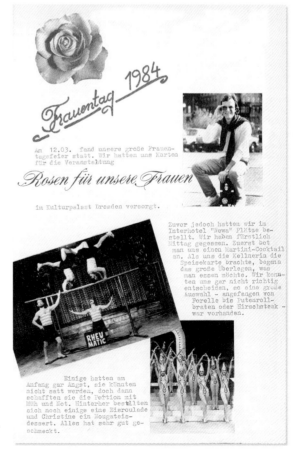

FRAUENTAGSFAHRT NACH KARLSBAD

Am 12. Mai 1979 unternahmen wir, die Frauen der Außenstelle, eine Busfahrt nach Karlsbad. 6.00 Uhr ging es vom Reisebüro in Richtung Oberwiesental los. Unterwegs nahmen wir noch

ein reichliches Frühstück auf dem "Pöhlberg" bei Annaberg-Buchholz zu uns. Leider konnten wir während der Fahrt sehr wenig von der schönen Umgebung sehen, denn dichter Nebel versperrte uns jegliche Sicht. Die Reiseleiterin setzte, von dem was sie uns erklärte, ein gutes Vorstellungsvermögen voraus. Gegen Mittag zeigte sich dann doch noch ab und zu die Sonne.
In Karlsbad angekommen, stieg ein Dolmetscher in unseren Bus, um uns auf der Fahrt zum Mittagessen die Sehenswürdigkeiten Karlsbads zu erklären. Nachmittags bummelten

wir durch die Stadt und besichtigten die verschiedenen Quellen.

Am interessantesten war die heißeste Quelle von 72°C und 12 m Höhe.

Um auch das Wasser der einzelnen Quellen kosten zu können, kauften wir uns von dem Taschengeld die berühmten Karlsbader Schnabeltassen.
Am verabredeten Treffpunkt sammelten sich alle, um zum Abendbrot nach Annaberg zu fahren.
Dann ging es in Richtung Heimat.

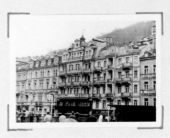

Ein sportliches
Wochenende

Anfang Juni fand sich unsere Brigade an einem Sonnabend zu einer Radpartie durch den Leipziger Auenwald zusammen. Alle verfügbaren Fahrräder wurden organisiert, damit schließlich alle ihre Angehörigen mitnehmen konnten. Kollege John führte die lange Radschlange zur Domholz-Schenke und anschließend zum Autobahnsee in Kleinliebenau. Überrascht mußten wir feststellen, daß die Wassertemperatur zum Baden ausreichend war. So wurde kurzerhand für den Sonntag Baden am Autobahnsee angesetzt. So wurde das ganze Wochenende gemeinsam bei Sport und Spiel verbracht. Alle, besonders die Kinder, waren begeistert.

FEBRUAR

NEUES AUS DEM BRIGADELEBEN

AM 08. FEBRUAR WAR UNSERER ERSTE AUFFAHRT ANGESAGT. KUNTERBUNT GING ES MIT DEM REISEBÜRO IN DIE "OELSDORFMÜHLE".
UNSERE TOUR WAR NATÜRLICH VON NÄRRISCHEN TREIBEN BEHERRSCHT.
EIN GUTES ESSEN, VERSCHIEDENE GETRÄNKE UND DUFTE MUSIK WAREN FÜR JEDEN GESCHMACK DAS RICHTIGE.
DIE STIMMUNG WAR FASCHINGSGEMÄß SEHR LUSTIG
DEN RUNDEN ABSCHLUß UNSERES GEMÜTLICHEN BEISAMMENSEIN BILDETE DIE HEIMFAHRT.
BEI TEMPERATUREN VON UNTER -20°C HATTEN WIR MIT DEM BUS NOCH EINE PANNE.
DA BRAUCHTE MAN HUMOR.
MORGENS GEGEN 3:00 UHR LANDETEN WIR WIEDER IN GEIR - UND UNTER GARANTIE ALLE NÜCHTERN ...

◁ ◁ & ◁ ◁ ▽ & ◁

INNENTEILSEITEN [PAGES],
aus [from] "Brigade APS-1,"
1979 | VEB EBAWE Eilenburg, Leipzig | 30 x 22 cm [11 ¾ x 8 ½ in.]

◁ ▽

INNENTEILSEITE [PAGE], aus
„Jugendbrigade Otto Grotewohl"
[from "Otto Grotewohl Youth
Brigade"], 1984–87 | VEB Greika
Greiz | 31 x 22,5 cm [12 ¼ x 8 ¾ in.]

▷

INNENTEILSEITE [PAGE], aus
„Brigade IV, Bahnhof Braunsbeda" [from "Brigade IV, Train
Station Braunsbedra"] 1973–88
32 x 22 cm [11 ¾ x 8 ½ in.]

▷ ▽

INNENTEILSEITE [PAGE],
"Philipp Müller" Brigade, 1968
Brigade "Philipp Müller," Lübbenau
30 x 22 cm [11 ¾ x 8 ½ in.]

Hochhaus-Drilling am Leninplatz

Museum für Deutsche Geschichte

Weltzeituhr am Alexanderplatz

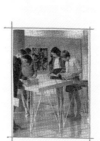

Besuch
in der Gallerie
„Junge Kunst"

Für mich war dieser Besuch ein besonderes Erlebnis. Neben den vielen schönen
Plastiken, sowie Ölgemälden fand ich besonders die der jetzigen Zeit entsprechenden Werke des proletarisch-revolutionären Künstlers Curt Querner u. Willi
Nodel beeindruckend. Etwa 100 Grafiken
und Gemälde dieser beiden Künstlern geben
einen Einblick in die Zeit zwischen
1925–1948. Ebenso schön waren die neuzeitlichen Aquarelle des Rostocker Malers
Rudolf Auslew. Es sind Küstenlandschaften
und heimische Waldwege in einzigartiger
Farbharmonie. Wie reichhaltig die Motive der verschiedensten
Künstler sind, ist bewundernswert. Auch die Grafiken des Frankfurter Gerhard Großmann M., Werner Voigt (siehe Bild)
Sie alle drücken aus, mit welchem Elan die dargestellten Werktätigen und Künstler die Aufgaben unseres Staates erfüllen.
Sie fordern den Betrachter ganz einfach dazu auf, dabei zu
sein und mitzu-
machen.

INNENTEILSEITEN [PAGES], aus „Brigade ‚Völker-
freundschaft'" [from "'Völkerfreundschaft' Brigade"], 1965
Postscheckamt Berlin | 29,5 x 40 cm [11 ½ x 15 ¾ in.]

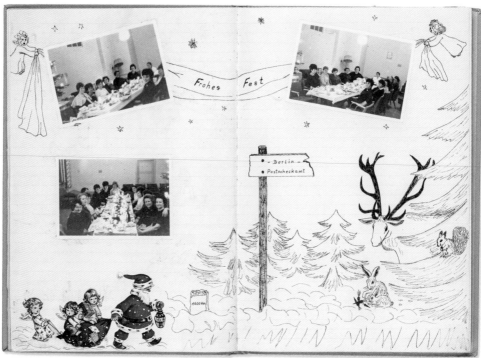

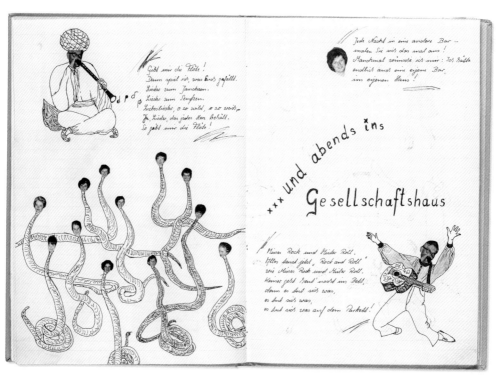

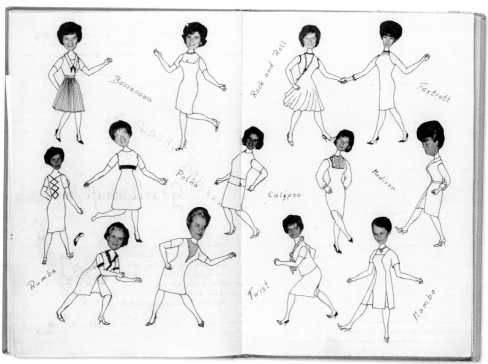

▽

INNENTEILSEITE [PAGE], aus
[from] "Brigade APS-1," 1979
VEB EBAWE Eilenburg, Leipzig
30 x 22 cm [11 ¾ x 8 ½ in.]

▽▽ & ▽▷ & ▽▽▷

INNENSEITEN [PAGES], aus „Volkskunst-
kollektiv Zündkerzen TB-Ronneburg" [from
„People's Art Collective Zündkerzen"], 1970–78
31 x 29 cm [12 ¼ x 11 ½ in.]

▷

INNENTEILSEITE [PAGE], aus „Brigade
IV, Bahnhof Braunsbeda" [from "Bri-
gade IV, Train Station Braunsbedra"],
1973–88 | 32 x 22 cm [11 ¾ x 8 ½ in.]

DISCO

10.06.78
Tag des Eisenbahners

Brigade **II**

Brigade **IV**

Es waren dabei: Quaisser, Till, Weber, Nichel, Edelmann

Anläßlich des Eisenbahnertages veranstaltete die Brig. II u. Brig IV einen Brigadeabend
Es war das zweitemal ein Abend mit Disko. Es hat allen sehr gut gefallen. Neben den
gemeinsamen Tanz wurden auch kleine Gesellschaftsspiele durchgeführt.
Leider ließ die Teilnahme an diesen Abend sehr zu wünschen
übrig.

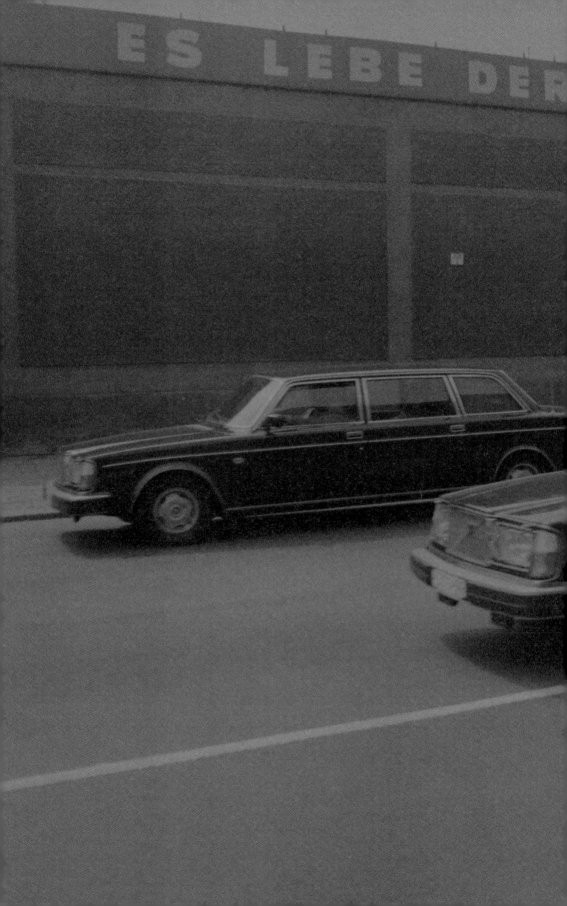

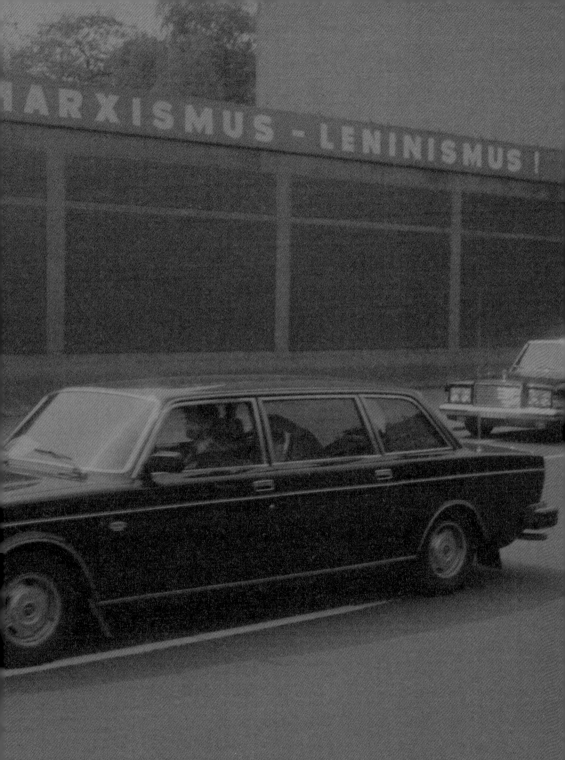

POLITIK
POLITICAL LIFE

POLITIK / POLITICAL LIFE

Paul Betts [Oxford University]

Viele empfanden die Politik in der Deutschen Demokratischen Republik als immer gegenwärtig, ritualisiert und deformiert, zumindest im Sinne eines klassischen Verständnisses von Politik als partizipativem Raum für gesellschaftlichen Dialog, öffentliche Diskussion und konstruktive Interaktion von Staat und Bürgern. In dieser Sichtweise waren die Zivilgesellschaft und die dazugehörige öffentliche Sphäre streng rationierte Waren wie alles andere in der DDR auch. Unzählige Bestseller zur Geschichte, Fernsehsendungen und Ausstellungen der 1990er-Jahre verbreiteten die üblichen Darstellungen von dunklen Orwell'schen Machenschaften und der schier unbegrenzten Macht des Leviathan der späten DDR, als Politik oft auf hölzerne Monologe der regierenden Sozialistischen Einheitspartei Deutschlands (SED) mit ihren wiederholten Verkündigungen von sozialistischem Frieden und Überfluss reduziert war.

Ein solches Bild passt gut zu den schockierenden Enthüllungen über das außerordentliche Ausmaß der Tätigkeit des berüchtigten Ministeriums für Staatssicherheit, kurz Stasi, und dramatisiert sozusagen die eifersüchtige Oberherrschaft über einen hoch entwickelten „Polizeistaat", der die eingesperrte Bevölkerung vier Jahrzehnte lang mit ungeteilter Aufmerksamkeit und Kontrolle bedachte. Die Stasi herrschte über eine Welt, in der routinemäßig die Post geöffnet, die Häuser verwanzt, Bürger agitiert und Dissidenten für „feindlich-negative" Einstellungen und nonkonformistische Verhaltensweisen eingesperrt wurden. Am Ende hatte die Stasi etwa 180 Kilometer Akten, eine Million Fotos und 200.000 Tonbänder zur Überwachung ihrer Bürger zusammengetragen: Die Augen und Ohren des Staats waren anscheinend überall. In diesem Sinne schien Mirabeaus bekanntes Bonmot über das Preußen der Hohenzollern („Andere Staaten besitzen eine Armee; Preußen ist eine Armee, die einen Staat besitzt.") in der DDR seine Entsprechung gefunden zu haben: eine Geheimpolizei im Besitz eines Staats.

Aber das ist nur die eine Seite der Geschichte, denn der Staatssozialismus entwickelte seine eigene Vorstellung von Politik, die weit über Unterdrückung und Überwachung hinausging. Die SED verwendete beträchtliche Energie darauf, ihre Bürger ganz in die Maschinerie von DDR-Staat und -Gesellschaft einzubinden, mit dem Bestreben, das Individuum ganz im Kollektiv aufgehen zu lassen. Durch die völlige Ausdehnung des Staats bis in den Alltag versuchte die SED, sich im Alltag Präsenz zu verschaffen und zu bewahren, wie sich an der bemerkenswerten Bandbreite von Dingen und Symbolen ablesen lässt, die der Macht des Staats, der kommunistischen Ideologie und den gemeinsamen sozialen Idealen Ausdruck verleihen sollten.

Die SED-Kampagne zur Visualisierung der Politik war natürlich an sich nichts Neues. Dinge wie die Monumentalarchitektur des Regimes, Marx-Engels-Statuen, uniformierte Jugendgruppen, der staatliche Prunk, umgestaltete öffentliche Räume, Wohnsiedlungen und Arbeitsplätze, die allgegenwärtigen, wachsamen sozialistischen Helden der Vergangenheit und Gegenwart sowie die religiöse Ikonografie und popkulturelle Artikel zur Glorifizierung der SED und ihrer vereinten „Arbeitergemeinschaft" unterstrichen die Verwandtschaft zur „Ästhetisierung der Politik" der 1930er-Jahre und die unbewusste Kontinuität der visuellen Kultur der Sowjetunion wie auch der NS-Zeit.

Wie der folgende Abschnitt zeigt, brachte die DDR ein einzigartiges Repertoire an materiellen Dingen und Emblemen hervor, das die spezifischen historischen Sorgen, Ängste und Träume sowohl der Regierenden als auch der Regierten reflektierte. Die Restposten einer noch gar nicht so lang zurückliegenden Vergangenheit erinnern an eine Zeit, als die Politik grenzenlos schien, als Staat und Bürger sich über die gemeinsame Bedeutung der öffentlichen Machtsymbole stritten, um affirmative und sich manchmal widersprechende Geschichten zu schreiben. Trotz der scheinbaren

Zugeknöpftheit und Starre des 40-jährigen Regimes bestand nämlich das umfassende politische Projekt der DDR in nichts weniger als der radikalen Veränderung von Menschen, Orten und Dingen in einem neuen Geist der postfaschistischen Gemeinschaft und als kollektives Unterfangen.

For many, politics in the German Democratic Republic was ever present, ritualized, and distorted, at least in relation to any classic sense of politics as a participatory space for social dialogue, public debate, and constructive interaction between state and citizen. In this rendering, civil society and its attendant public sphere were commodities strictly rationed like everything else in East Germany. Countless best-selling histories, television programs, and exhibitions produced during the 1990s popularized common depictions of the dark Orwellian machinations and limitless power of East Germany's latter-day Leviathan, as politics was often reduced to a wooden monologue of the ruling Socialist Unity Party's (SED) repeated proclamations of socialist peace and plenty.

Such a perception certainly dovetails with the shocking revelations about the remarkable reach of the country's infamous Ministry for State Security, or Stasi for short, dramatizing as it did the jealous dominion of a highly developed "police state" that kept its captive population under rapt attention and control for four decades. The Stasi lorded over a world in which mail was routinely opened, houses bugged, citizens harangued, and dissidents imprisoned for "hostile negative" attitudes and nonconformist activities. By the end, the Stasi had amassed some 180 kilometers of files, one million pictures, and 200,000 tapes to monitor its citizens. The ears and eyes of the state were apparently everywhere. In this sense, Mirabeau's well-known quip about Hohenzollern Prussia—"other states possess an army, Prussia is an army that possesses a state"—seems to have found its East German correlative: a secret police in possession of a state.

But this is only one side of the story, as state socialism developed its own sense of politics that went well beyond oppression and surveillance. For its part, the SED devoted considerable energy to integrating its citizens into the full machinery of the GDR state and society, endeavoring to fully fuse the individual with the collective. The full expansion of the state into everyday life was very much part and parcel of a broader effort to make and keep the SED present in day-to-day existence, as evidenced in the remarkable array of artifacts and symbols designed to convey state power, communist ideology, and shared social ideals.

The SED's campaign to visualize politics was of course nothing new in itself. After all, the regime's monumental architecture; Marx-Engels statuary; uniformed youths; state pageantry; redesigned public spaces, residential complexes, and workplaces; ubiquitous watchful socialist heroes, past and present; and religious iconography and pop-culture memorabilia glorifying the SED and its united "community of workers" all underscored the kinship with the "aestheticization of politics" of the 1930s and the unwitting continuities with both Soviet and Nazi visual cultures.

As witnessed in the following section, the GDR did produce a unique repository of material objects and emblems that reflected the specific historical concerns, anxieties, and dreams of both the rulers and the ruled. The remaindered hardware from a not-so-distant past recalls an era when politics seemed limitless, as state and citizens tussled over the shared meaning of public symbols of power to compose affirmative and sometimes contradictory stories. So for all of the apparent buttoned-up rigidity of the 40-year regime, the country's larger political project was nothing less than the radical makeover of people, places, and things in a new spirit of post-fascist community and collective enterprise.

Deine Liste

SED

Für ein unteilbares Deutschland

SED
SOZIALISTISCHE EINHEITSPARTEI

SOCIALIST UNITY PARTY

Anders als die kommunistischen Parteien in den anderen Satellitenstaaten schuf die SED im sowjetisch besetzten Deutschland nicht nur eine Partei, sondern gleich ein ganzes Land. Die SED als „Partei der Einheit" stellte sich mit einem symbolischen Händedruck auf ihrem Emblem dar, das überall zu sehen war. Doch das bedeutete nicht etwa die Vereinigung mit Westdeutschland, sondern sollte an den ganz konkreten Moment erinnern, als 1946 der „Altkommunist" Wilhelm Pieck und der „Altsozialist" Otto Grotewohl die Differenzen der Weimarer Zeit zu Grabe trugen, um ihre jeweiligen Parteien zur Sozialistischen Einheitspartei Deutschlands zu vereinigen und die Führung der Einheitspartei des 1949 neu gegründeten Staats zu übernehmen. Andere Parteien wie die Liberal-Demokratische Partei Deutschlands, die Nationaldemokratische Partei Deutschlands und die Demokratische Bauernpartei Deutschlands bestanden weiter an der Seite der SED; als sog. Blockparteien hielten sie den Anschein einer demokratischen Auswahlmöglichkeit aufrecht, obwohl es bei den Wahlen in der DDR immer nur eine einzige Liste von im Voraus festgelegten Kandidaten und Losungen gab.

Unlike the communist parties in the other satellite nations, the SED in Soviet-occupied Germany created not only a new party but also a country. The SED, the "party of unity," made its claim in the form of clasped hands appearing symbolically wherever its emblem was displayed. Far from suggesting unity with West Germany, however, the SED handshake was meant to recall a very real moment in 1946 when "old communist" Wilhelm Pieck and "old socialist" Otto Grotewohl buried the antagonisms of the Weimar years and merged their respective parties to form the Socialist Unity Party and take on the one-party leadership of the new state that was established in 1949. Other parties, such as the *Liberal-Demokratische Partei Deutschlands* (Liberal Independent Party); the *Nationaldemokratische Partei Deutschlands* (Veterans' Party); and the *Demokratische Bauernpartei Deutschlands* (Farmers' Party), continued to exist alongside the SED; but as so-called bloc parties, they merely sustained the appearance of democratic choice while actual elections in the GDR invariably offered only a single slate of preapproved candidates and resolutions.

◁◁
PLAKAT [POSTER, "Your List, No. 1,
SED, For an Indivisible Germany"],
1946 | SED, Leipzig | 30 x 21 cm
[11 ¾ x 8 ¼ in.]

◁
PLAKAT [POSTER, "Your Vote for
the National Front's Candidates!"],
1958 | Zentrale Wahlkommission beim
Nationalrat der Nationalen Front des
demokratischen Deutschlands, Berlin
21 x 15 cm [8 ¼ x 5 ¾ in.]

◁▽
ANSICHTSKARTE [POSTCARD, Voting
Reminder, November 16, 1958, "For
Peace and Socialism"] | Der Rat der
Stadt Radeberg | 15 x 10,5 cm [6 x 4 ¼ in.]

▽
BUCH [BOOK, "See, What Power!
SED"], **1971** | Dietz Verlag Berlin; Insti-
tut für Gesellschaftswissenschaften
30,5 x 24,5 cm [12 x 9 ¾ in.]

▷
Propagandaschild auf der
Karl-Marx-Allee in Berlin, dahin-
ter das Café Moskau und der
im Bau befindliche Fernsehturm,
April 1968

Propaganda sign with the slogan
"Yes to the Socialist Constitution
of the GDR" on Karl-Marx-Allee in
Berlin. In the background, Café
Moscow and the television tower,
which is under construction,
April 1968

Foto [Photo]: Klaus Morgenstern

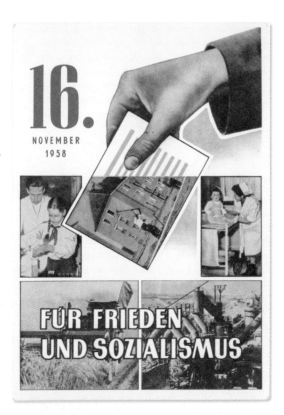

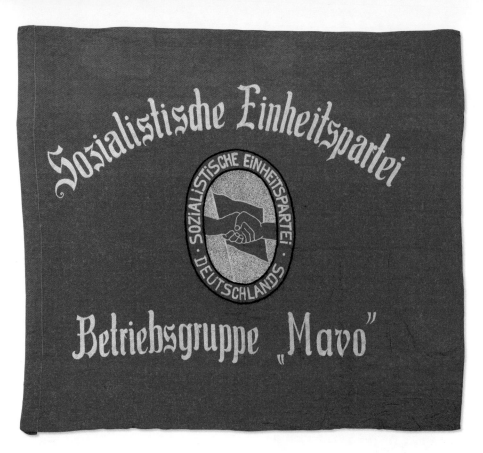

△
FAHNE [FLAG, "Socialist Unity Party, 'Mavo' Operational Group"], 1946–50
Unbekannt [Unknown] | Stoff [Cloth] | 127 x 142,5 cm [50 x 56 in.]

▽
FAHNE [FLAG, "SED Operational Group, Central Office of State Administration, Magistrate of Greater Berlin"], 1960er
[1960s] | Betriebsgruppe Hauptamt Staatliche Verwaltung, Berlin | Stoff [Cloth] | 109 x 179 cm [42 ¾ x 70 ½ in.]

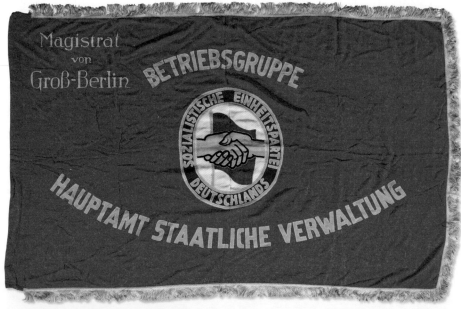

FAHNENSTANGENSPITZEN
[FLAG FINIALS]

SED, 1950er [1950s] | Unbekannt [Unknown] | Metall [Metal] 18 x 10,5 cm [7 x 4 in.]

SED, 1948 | Unbekannt [Unknown] | Metall [Metal] 29 x 10,5 cm [11 ½ x 4 in.]

SED, 1960er [1960s] Unbekannt [Unknown] Metall [Metal] | 19,5 x 11,5 cm [7 ½ x 4 ½ in.]

▷

BANNER ["SED Central Committee"] 1978 | Unbekannt [Unknown] | Baumwolle, Polyester [Cotton, polyester] 195,5 x 12,5 cm [77 x 5 in.]

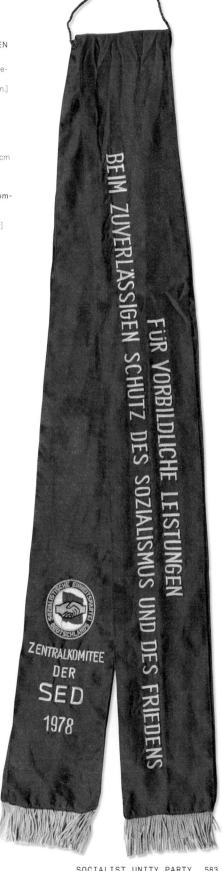

BEIM ZUVERLÄSSIGEN SCHUTZ DES SOZIALISMUS UND DES FRIEDENS

FÜR VORBILDLICHE LEISTUNGEN

ZENTRALKOMITEE DER SED 1978

2. Parteitag der SED

VOM 20.-24
SEPT. 194?
IN BERLI

Für die
einheitliche demokratische
deutsche Republik

PARTEITAG

PARTY CONGRESS

Nach sowjetischem Vorbild hielt die monolithische SED (Sozialistische Einheitspartei Deutschlands) in Abständen von etwa fünf Jahren Parteitage ab. Diese wurden in hohem Maß vorbereitet, um alle Bereiche der Bevölkerung einzubeziehen. Die Parteitage brachten Delegierte und Redner der staatlichen Massenorganisationen zusammen, die die letzten Ziele, Maßnahmen, Strategien und Langzeitpläne der SED unterstützen und mit ihrer Stimme beschließen sowie auch die Kandidatenliste des Zentralkomitees bestätigen sollten. Auf dem V. Parteitag 1958 beschlossen die Delegierten, die westdeutsche Wirtschaft einzuholen und zu überholen; auf dem VI. Parteitag 1963 sprach der sowjetische Premierminister Chruschtschow; der IX. Parteitag 1976 fand im gerade eröffneten Palast der Republik statt, und Generalsekretär Gorbatschow war Gastredner auf dem XI. und letzten Parteitag 1986. Dem für 1990 geplanten XII. Parteitag kam die Auflösung der DDR zuvor.

Following the Soviet model, the monolithic Socialist Unity Party (SED, or *Sozialistische Einheitspartei Deutschlands*) in East Germany conducted a Party Congress, or *Parteitag*, at roughly five-year intervals. Elaborately prepared on the largest scale in order to reach into all areas of the population, the Congress brought together delegates and speakers from the state-controlled organizations to endorse and vote their approval of the latest goals, measures, policies, and long-term planning of the SED, as well as confirming the membership slate of the Central Committee. At the 5th Party Congress in 1958, the delegates pledged to catch and overtake West Germany's economy; Soviet premier Khrushchev spoke at the 6th Party Congress in 1963; the 9th Party Congress helped to inaugurate the new Palace of the Republic in 1976; and General Secretary Gorbachev was a guest speaker at the 11th and last Party Congress in 1986. The disintegration of the GDR forestalled the holding of a 12th Party Congress planned for 1990.

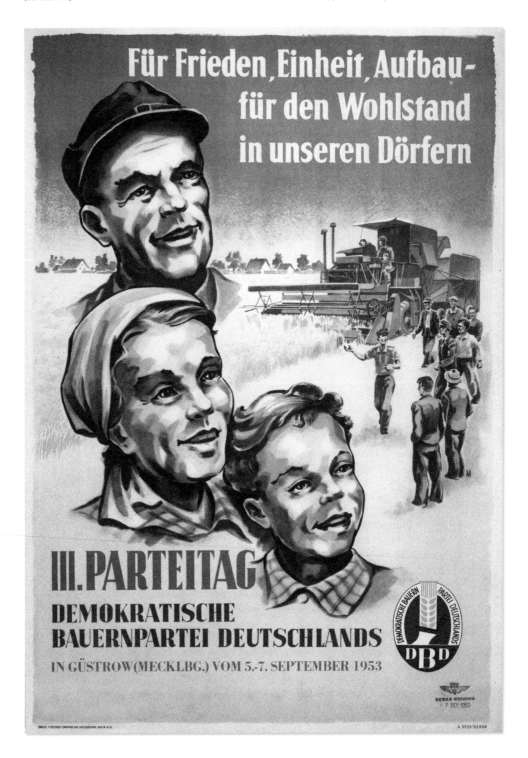

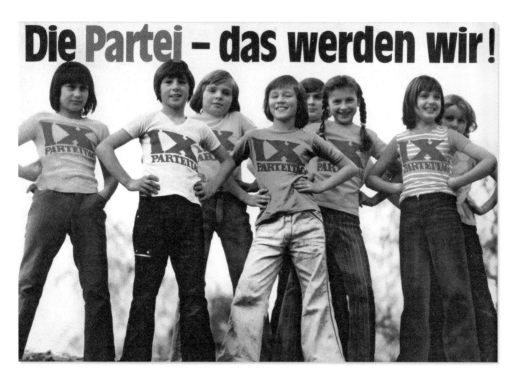

△
PLAKAT [POSTER, "9ᵗʰ Party Congress, We will be the Party!"],
1976 | Zentralkomitee der Sozialistischen Einheitspartei Deutschlands,
Berlin | 57 x 81 cm [22½ x 32 in.]

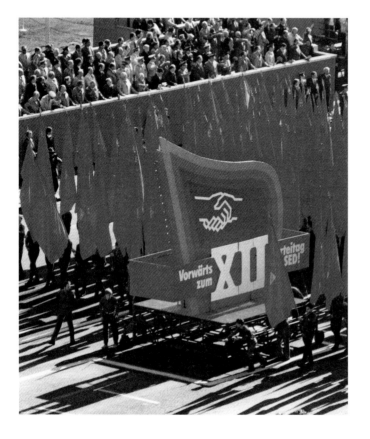

◁
FOTOGRAFIE [PHOTOGRAPH,
12ᵗʰ Party Congress Float
at May Day Parade], 1. Mai
[May 1] 1989 | Berlin
17,5 x 17,5 cm [7 x 7 in.]

Die SED machte bei der Mai-
parade 1989 Werbung für den
bevorstehenden XII. Parteitag.
Wegen des Mauerfalls am 9.
November des Jahres und der
anschließenden Wiederver-
einigung fand der für 1990
geplante Parteitag nicht statt.

The SED promoted its upcom-
ing 12ᵗʰ Party Congress at the
1989 May Day parade (May 1).
As a result of the toppling of
the Berlin Wall on November
9 of that year and the subse-
quent reunification of East and
West Germany, the convention,
planned for 1990, never hap-
pened.

△
PORTFOLIO, III. Parteitag
[3rd Party Congress],
1950 | Dietz Verlag Berlin
35 x 27 cm [13 ¾ x 10 ½ in.]

▷
AKTENTASCHE [BRIEF-
CASE], mit Material für den
XI. Parteitag [with Material
for 11th Party Congress], 1986
Dietz Verlag Berlin;
VEB Tourist Verlag; Bild und
Heimat, Reichenbach
Leder, Metall [Leather, metal]
31,5 x 42 x 6,5 cm
[12 ½ x 16 ½ x 2 ½ in.]

▷▷

Mit einer großen Schautafel
wird für den IX. Parteitag in
Berlin geworben, April, 1976

A large billboard promoting
the 9th Party Congress in
Berlin, April 1976

Foto [Photo]: Klaus
Morgenstern

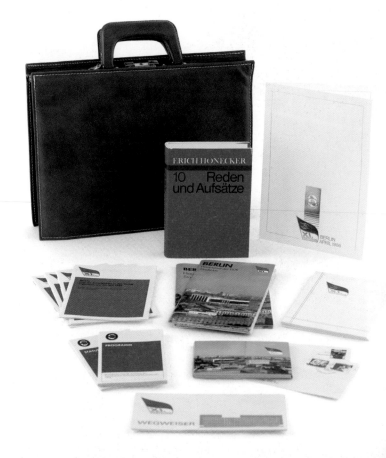

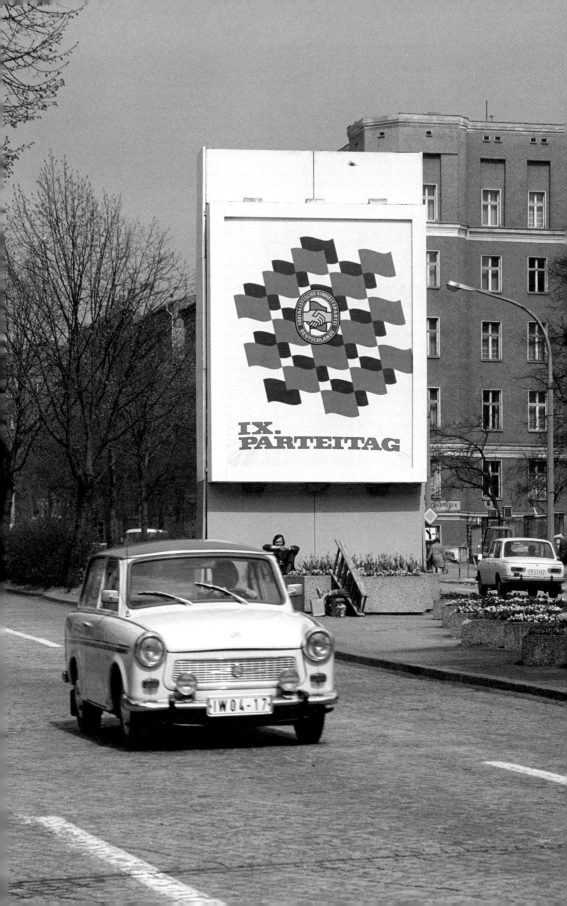

△
ABZEICHEN [BADGE, "Party Initiative of the FDJ, 9th Party Congress, For High Merits"], 1976 | Unbekannt [Unknown] | Metall [Metal] | 4 cm ø [1 ½ in. dia.]

▽
SKULPTUR [SCULPTURE, 4th Party Congress of the SED, "To the Workmen of the Erfurt District"], 1954 | AG, Erfurt | Metall, Holz [Metal, wood] 43 x 34 x 10 cm [17 x 13 ½ x 4 in.]

△
GRAVIERTE ARTIL-LERIEGRANATE [ENGRAVED ARTIL-LERY SHELL], VII. Parteitag [7th Party Congress], 1967 Unbekannt [Unknown] Metall [Metal] 90 x 11 cm ø [35 ½ x 4 ¼ in. dia.]

△▷
ERINNERUNGSUHR UND -ANSTECKNA-DEL [COMMEMO-RATIVE WATCH AND PIN], IX. Parteitag [9th Party Congress], 1976 | VEB Uhren-werke Ruhla | Leder, Metall, Pappe, Filz [Leather, metal, cardboard, felt] 7 x 12 x 10 cm [2 ¾ x 4 ¾ x 4 in.]

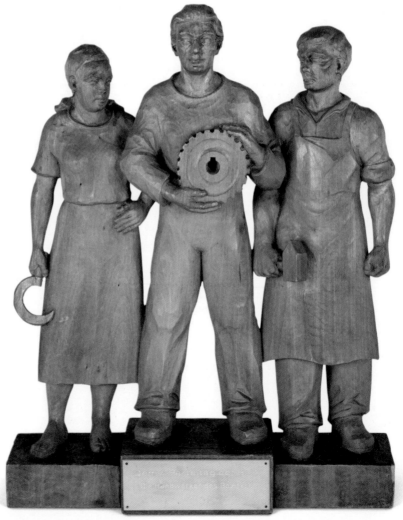

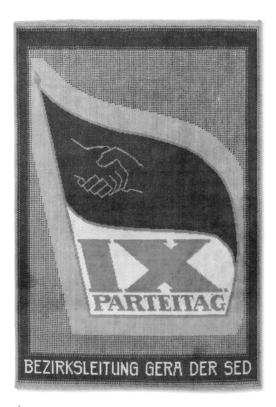

△

WANDBEHANG [TAPESTRY, "9th Party Congress, Gera District Leadership of the SED"], 1976 | Unbekannt [Unknown] | Wolle [Wool] | 126 x 89 cm [49 ½ x 35 in.]

▽

WANDBEHANG [TAPESTRY, "In Appreciation for Outstanding Service in the Preparation of the 9th Party Congress of the SED"], 1976 | Unbekannt [Unknown] Wolle [Wool] | 48 x 61 cm [19 x 24 ¼ in.]

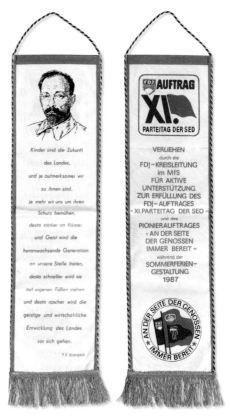

△

BANNER [PENNANT, FDJ, Order of the 11th Party Congress of the SED], 1987 Unbekannt [Unknown] Synthetikmaterial [Synthetic fabric] | 49 x 14 cm [19 ½ x 5 ½ in.]

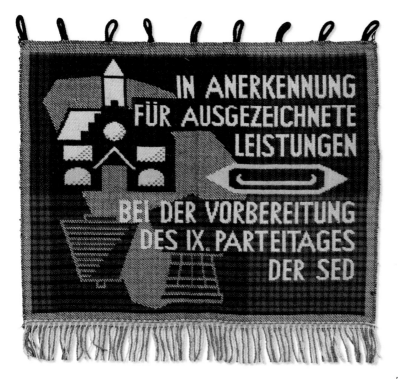

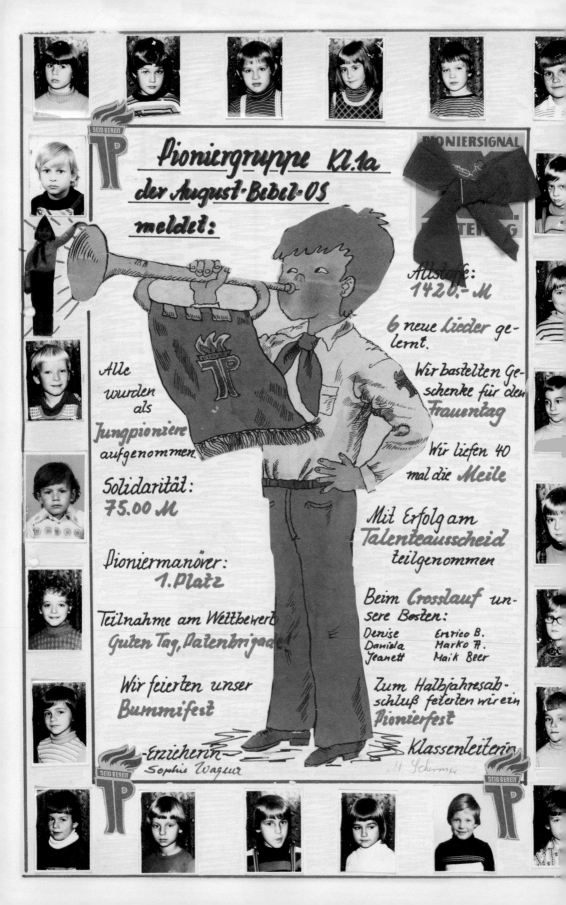

JUNGE PIONIERE

YOUNG PIONEERS

Nur wenige Eltern wollten ihre Kinder, wenn sie in die Schule kamen, der Stigmatisierung aussetzen und ihnen verbieten, die blauen Halstücher umzubinden und Mitglied der Jungen Pioniere, einer pfadfinderähnlichen Organisation, zu werden. Mehr als 90 Prozent der Kinder waren Mitglieder und hatten sich mit einem Gelöbnis verpflichtet, dem Staat zu dienen. Mit zehn Jahren wurden sie nahtlos in die Thälmann-Pioniere aufgenommen und ab der achten Klasse in die FDJ (Freie Deutsche Jugend). Die Mitgliedschaft beinhaltete die Teilnahme an Gemeinschaftsaktivitäten wie malen oder Altstoffe sammeln, Geld für gute Zwecke sammeln oder alten Menschen helfen, aber auch Gruppenaktivitäten, Ausflüge und vorberufliche Ausbildung. Solche Bildungsmöglichkeiten und -kontakte im jungen Alter trugen zur Herausbildung eines erfolgreichen sozialistischen Bürgers bei.

Few parents wished to stigmatize their children by not allowing them to don blue neckerchiefs and join the *Junge Pioniere* (Young Pioneers), a scout-like organization, when they were old enough to enter school. Membership stood at more than 90 percent of the juvenile population who took the oath of service to the state and initiated a seamless progression into the Thälmann Pioneers at age 10, and on into the FDJ (*Freie Deutsche Jugend*) in high school. To follow this path was to share in communal activities, such as painting or recycling, collecting for charity, or assisting the elderly, but also to participate in team activities, field trips, and pre-occupational training. Such educational opportunities and connections formed at an early age helped to pave the way toward becoming a successful socialist citizen.

◁
PLAKAT [POSTER, "Pioneer
Group Class 1a from August
Bebel High School Announces"],
1981 | Pioniergruppe Kl. 1a der
August-Bebel-Oberschule
42 x 30 cm [16 ½ x 11 ¾ in.]

△
ANSTECKNADEL [PIN,
Ernst Thälmann Pioneer
Republic], 1950 | Unbekannt
[Unknown] | Metall [Metal]
2,5 x 3,5 cm [1 x 1 ½ in.]

▷
HANDBUCH [HANDBOOK,
"For Young Pioneers"], 1952
Verlag Neues Leben, Berlin
24,5 x 18 cm [9 ½ x 7 in.]

▽
ZEITPLAN [SCHEDULE], Aufga-
ben für die Thälmann-Pioniere
im Schuljahr 1971/1972 ["Tasks
for the Thälmann Pioneers for
the 1971–72 School Year"]
Unbekannt [Unknown] | 19 x 8 cm
[7 ½ x 3 in.]

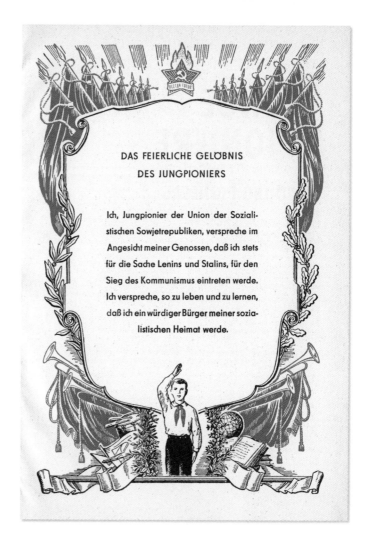

DAS FEIERLICHE GELÖBNIS
DES JUNGPIONIERS

Ich, Jungpionier der Union der Soziali-
stischen Sowjetrepubliken, verspreche im
Angesicht meiner Genossen, daß ich stets
für die Sache Lenins und Stalins, für den
Sieg des Kommunismus eintreten werde.
Ich verspreche, so zu leben und zu lernen,
daß ich ein würdiger Bürger meiner sozia-
listischen Heimat werde.

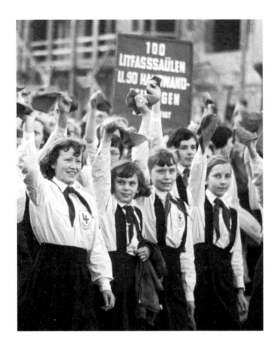

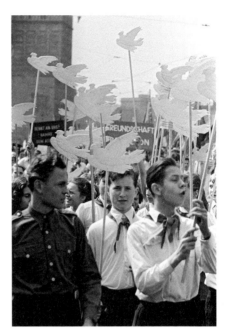

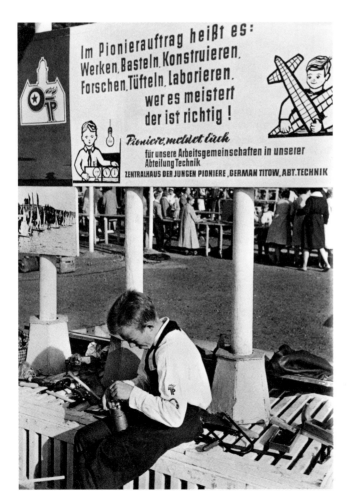

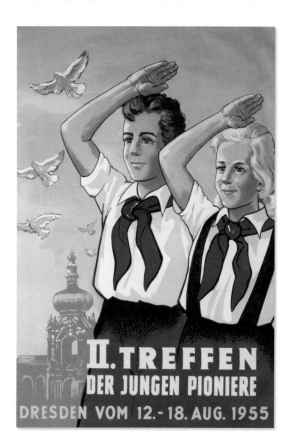

△
ABZEICHNEN [PIN, 4th Pioneer
Meeting], Erfurt, 1961 | Unbekannt
[Unknown], Erfurt | Metall [Metal]
2,5 x 3 cm [1 x 1 ¼ in.]

◁
PLAKAT [POSTER, "2nd Meeting of
the Young Pioneers, Dresden, August
12–18, 1955"] | VEB Ratsdruckerei
Dresden | 89,5 x 64 cm [35 ¼ x 25 ¼ in.]

◁ ▽
PLAKAT [POSTER, "8th Pioneer
Meeting Karl-Marx-Stadt, August
1988"] | Unbekannt [Unknown]
81,5 x 57,5 cm [32 x 22 ½ in.]

▷
HEFT [PAMPHLET, "4th Pioneer
Meeting, Erfurt District, August
1961"] | Unbekannt [Unknown], Erfurt
41,5 x 29 cm [16 ¼ x 11 ½ in.]

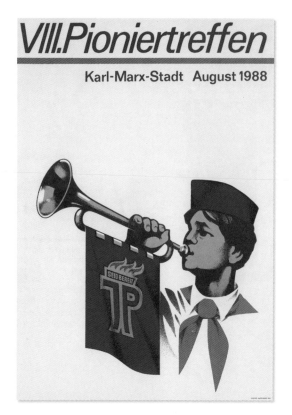

▷ ▷
FOTOALBUM [PHOTO ALBUM, Fif-
teen Years of LSK/LV, Pioneer Summer
Camp], 1960er [1960s] | Unbekannt
[Unknown] | 19 x 26,5 cm [7 ½ x 10 ½ in.]

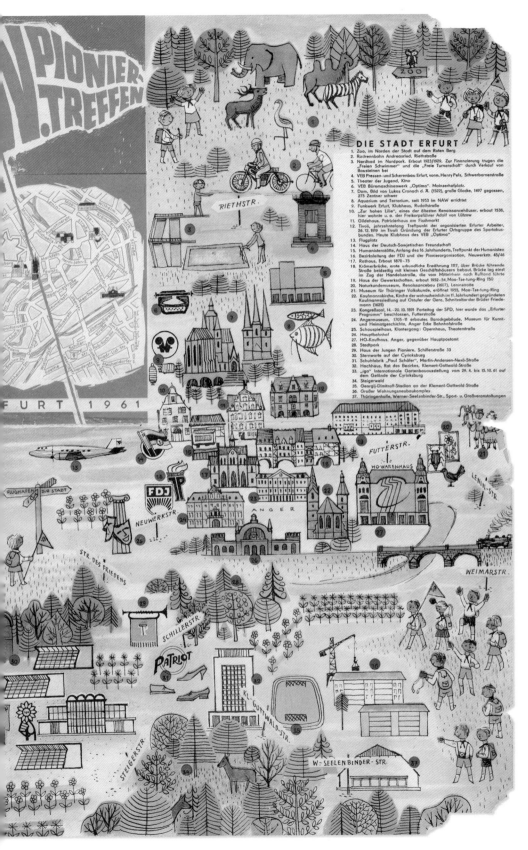

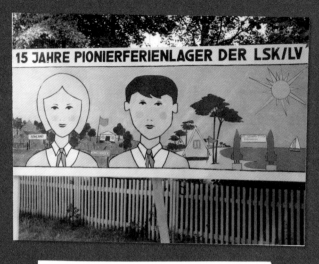

IN DIESEM JAHR FEIERT DAS LAGER SEIN 15-JÄHRIGES
BESTEHEN

STRASSE DES WISSENS - JEDER KANN SEINE KENNTNISSE ÜBERPRÜFEN

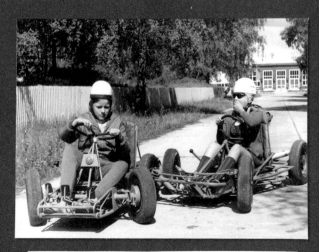

BEI UNS KOMMEN AUCH DIE MÄDCHEN ANS STEUER, NICHT NUR IN DER AG KFZ

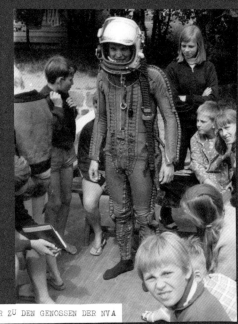

GUTEN KONTAKT HABEN DIE KINDER ZU DEN GENOSSEN DER NVA

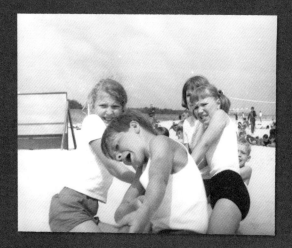

SPORT WIRD IM LAGER GROSSGESCHRIEBEN

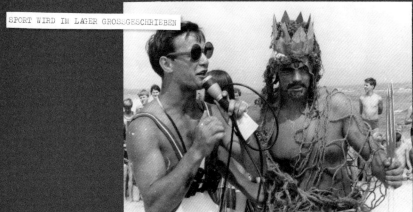

GROSSE FREUDE MACHT ALLEN DAS NEPTUNFEST

▷
KALENDER [CALENDARS,
"For Young Pioneers"] 1984,
1988 | Der Kinderbuchverlag
Berlin | 14,5 x 10 cm [5 ¾ x 4 in.]

▽
PIONIERKALENDER [PIONEER
CALENDARS], 1978, 1989
Der Kinderbuchverlag Berlin
16,5 x 10 cm [6 ½ x 4 in.]

▷▷
BRIGADEBUCH [BRIGADE
BOOK, "Young Pioneers
Group Two"], 1986–87 | Unbe-
kannt [Unknown] | 30,5 x 21,5 cm
[12 x 8 ½ in.]

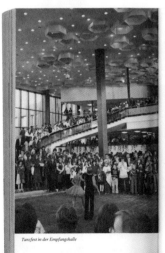

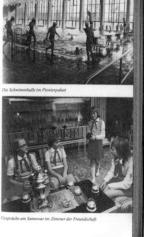

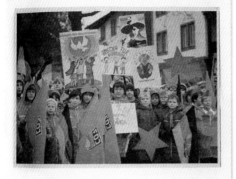

Gruppe II

SEID BEREIT!

Pionier-
plan der
Gruppe
2

Schuljahr 1987/88

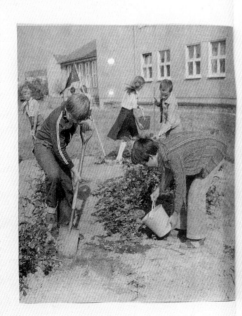

Pionierplan 1986/87

Wir haben uns in unserem Pionierplan Aufgaben
gestellt und Veranstaltungen gewählt, die uns für
dieses Jahr eine interessante und sinnvolle Freizeit-
gestaltung sichern. Unseren Pionierauftrag "An der
Seite der Genossen - Immer bereit!" haben wir gemein-
sam gelesen und besprochen, die Arbeitsplan unserer
Etschke nannd wichtige Punkte, und alle Kinder unserer
Gruppe haben Wunschveranstaltungen aufgeschrieben.
Wir wollen Sport treiben und spielen, auf Entdeckungs-
fahrten gehen und gesellschaftlich nützliche Taten
vollbringen. Immer werden wir uns für Frieden,
Freundschaft und Solidarität einsetzen und versuchen,
den Genossen nachzueifern. Wir wollen uns bemühen
ein guter Kollektiv zu werden, Schwächeren zu helfen
und uns gegenseitig Freude zu bereiten.

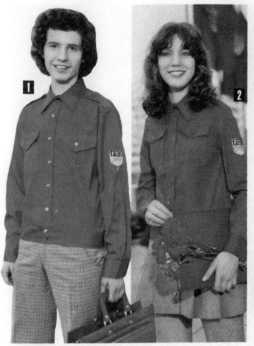
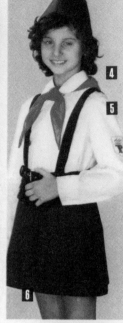
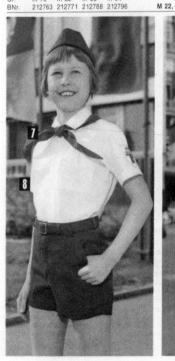
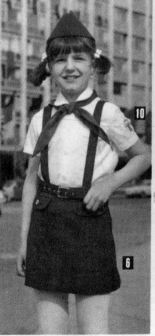

Die junge Generatio[n] unseres so- zialistischen Staate[s] optimistisch und lebensfroh

6 Rock, Mischgewebe (25 % Polyester- und 75 % Vis[ko]sern), blau. Bis Größe 128 mit Trägern.

Gr.	122	128	134	140	146	1[52]
BNr.	213635	213643	213651	213668	213676	2[]
M	10,50		11,60			
Gr.	158	164				
BNr.	213692	213707				M[]

7 Halstuch, blau.

BNr.	213715	M[]

8 Hemd, Baumwollgewebe, bügelfrei, weiß.

Gr.	116	122	128	134	140	1[]
BNr.	212997	213008	213016	213024	213032	2[]
M	6,–				7,60	
Gr.	152					
BNr.	213057					

9 Hose, Mischgewebe (25 % Polyester- und 75 % Vis[ko]sern), blau. Flügeltaschen, Gesäßtasche. Größe 122 [Trä]gern, ab Größe 128 mit Gürtel.

Gr.	122	128	134	140	146	1[52]
BNr.	213274	213282	213290	213305	213313	2[]
M	13,–			14,–		
Gr.	158	164				
BNr.	213338	213346				M[]

10 Bluse, Baumwollgewebe bügelfrei, weiß.

Gr.	116	122	128	134	140	1[]
BNr.	213178	213186	213194	213200	213217	2[]
M	5,10			5,90		
Gr.	152					
BNr.	213233					

11 Hemd, Baumwollgewebe, bügelfrei, weiß.

Gr.	116	122	128	134	140	1[]
BNr.	212907	212915	212923	212931	212948	2[]
M	6,40			8,–		
Gr.	152					
BNr.	212964					

Bekleidung für Junge Pioniere, Thälmannpioniere und die Freie Deutsche Jugend

1 Hemd, Baumwollgewebe, bügelfrei, blau. Blousonform.

Gr.	35	36	37	38	39	40
BNr.	212802	212810	212827	212835	212843	212851
M	23,50					

2 Bluse, Baumwollgewebe, bügelfrei, blau. Blousonform.

Gr.	m 76	m 82	m 88	m 94	
BNr.	212763	212771	212788	212796	M 22,–

3 Käppi, blau.

Gr.	51	52	53	54	55	
BNr.	213803	213811	213828	213836	213844	M 3,–

4 Halstuch, rot

BNr.	213852	M 0,80

5 Bluse, Baumwollgewebe, bügelfrei, weiß.

Gr.	116	122	128	134	140	146
BNr.	213081	213098	213104	213112	213120	213137
M	5,50		6,30			
Gr.	152					
BNr.	213145					M 6,30

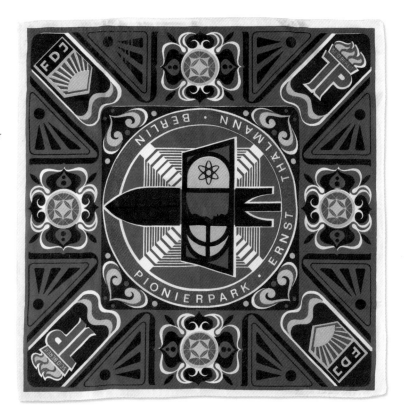

◁

VERSANDKATALOG
[CATALOG], Frühling/
Sommer [Spring/Summer] 1975 | Konsum-
Versandhandel Karl-
Marx-Stadt | 29 x 21 cm
[11 ½ x 8 ¼ in.]

▷

HALSTUCH [SCARF,
"Ernst Thälmann Pioneer
Park, Berlin"], 1970er
[1970s] | Unbekannt
[Unknown] | Stoff
[Fabric] | 59 x 59 cm
[23 x 23 in.]

▽

HALSTUCH [SCARF,
"'Grete Walter' Sebnitz
Central Pioneer Camp"],
1970er [1970s] | Zentrales Pionierlager „Grete
Walter", Sebnitz | Stoff
[Fabric] | 64 x 64 cm
[25 ¼ x 25 ¼ in.]

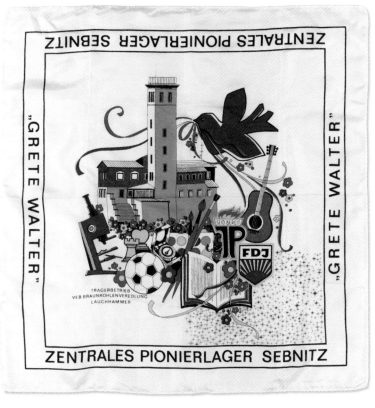

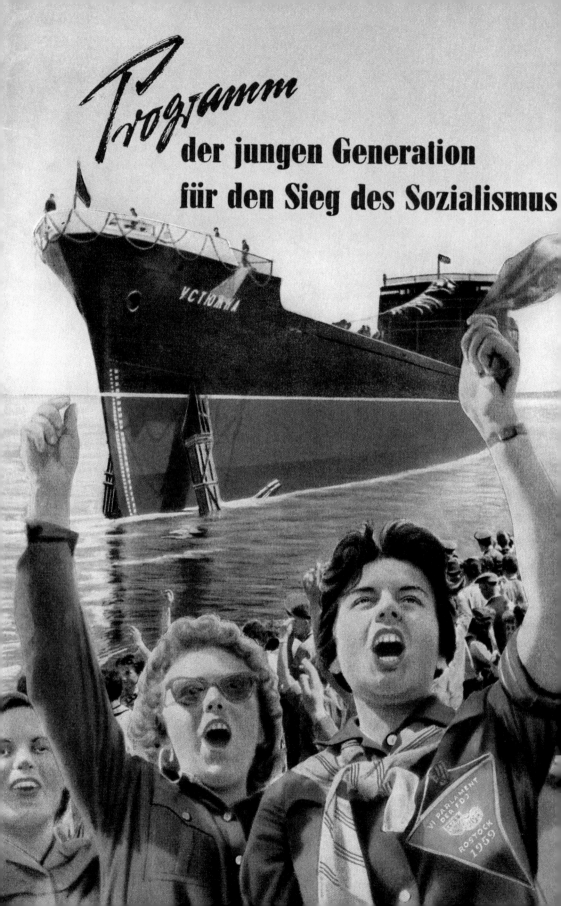

Programm
der jungen Generation
für den Sieg des Sozialismus

FDJ
FREIE DEUTSCHE JUGEND

FREE GERMAN YOUTH

Im Alter von 14 Jahren verließen die Söhne und Töchter die Jungen Pioniere und wurden in die Freie Deutsche Jugend (FDJ) aufgenommen, die allumfassende Jugendorganisation, die das Leben von 75 bis 80 Prozent der jungen Leute als Jugendliche und darüber hinaus bestimmte. Nach dem Vorbild des sowjetischen Komsomol aufgebaut, war die FDJ allgegenwärtig und verfolgte das Ziel, sozialistisches Denken und Verhalten zu vermitteln. Die Mitgliedschaft ermöglichte das ganze Programm: Berufsausbildung, sportliche Aktivitäten, kulturelle Kontakte, Reisen und Teilnahme an wichtigen Bauprojekten, sie öffnete auch die Türen für eine Hochschulbildung. Auch mit Publikationen wie der Zeitung *Junge Welt* und der Zeitschrift *Neues Leben* zeigte die FDJ Präsenz. Als Funktionäre der FDJ begannen auch der junge Erich Honecker in den 1950er- und Egon Krenz in den 1970er- und 1980er-Jahren ihren Aufstieg bis in die Partei- und Staatsführung der DDR.

At age 14, sons and daughters in East Germany graduated from the *Junge Pioniere* (Young Pioneers) to the *Freie Deutsche Jugend* (FDJ, or Free German Youth), the all-embracing youth organization that dominated the lives of 75 to 80 percent of young people through adolescence and beyond. Modeled on the Soviet *Komsomol*, the party-affiliated FDJ made itself omnipresent with the goal of inculcating socialist thought and behavior. Membership led to a full slate of vocational training, sports activities, cultural contacts, travel, and participation in significant construction projects as well as opening doors to higher education. The FDJ produced a number of publications such as the *Junge Welt* (World of Youth) newspaper and *Neues Leben* (New Life) magazine. Notably, the young Erich Honecker in the 1950s and Egon Krenz in the 1970s and 1980s rose in the FDJ administration on their way to top leadership positions in the GDR.

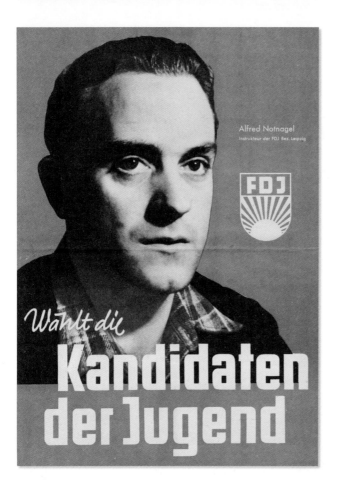

◁◁

BROSCHÜRE [BOOKLET, "Program of
the Younger Generation for the Victory of
Socialism"], Rostock, 1959 | Verlag Junge
Welt, Berlin | 20,5 x 14 cm [8 x 5 ½ in.]

◁

PLAKAT [POSTER, "Vote for the Can-
didates of the Youth"], 1946 | Landes-
leitung der FDJ-Werbung, Leipzig
27 x 15 cm [10 ½ x 6 in.]

▽

BROSCHÜRE [BOOKLET, "Young
Generation]", FDJ, Hefte [Issues] 5,
1. März [March 1] 1959; 8, 2. April
[April 2], 1959 | Organ des Zentralrats
der FDJ für Fragen des Lebens und der
Organisationsarbeit der FDJ, Berlin
24 x 17 cm [9 ¼ x 7 in.]

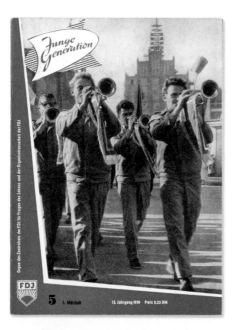

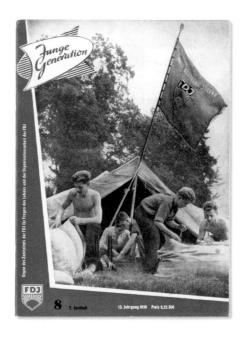

JUGENDMAGAZIN
[YOUTH MAGAZINE,
"New Life"], Hefte
[Issues] 1, 1961; 12,
1955; 2, 1955 | Verlag
Neues Leben, Berlin
24 x 16,5 cm [9 ½ x 6 ½ in.]

▷

Eine Demonstration der
FDJ marschiert während
des FDJ-Pfingsttreffens
in Karl-Marx-Stadt (heute
Chemnitz) auf der Straße
der Nationen. Alle fünf
Jahre kamen zum Pfingst-
treffen Zehntausende
delegierte Mitglieder der
FDJ aus der ganzen DDR
zusammen, Mai 1967

Members of the FDJ dem-
onstrate along the Strasse
der Nationen (Street of
the Nations) during a FDJ
Pentecost meeting in
Karl-Marx-Stadt (now the
town of Chemnitz). Every
five years, thousands of
delegated members of the
FDJ from all over the GDR
gather for the Pentecost
meeting, May 1967

Foto [Photo]: Klaus
Morgenstern

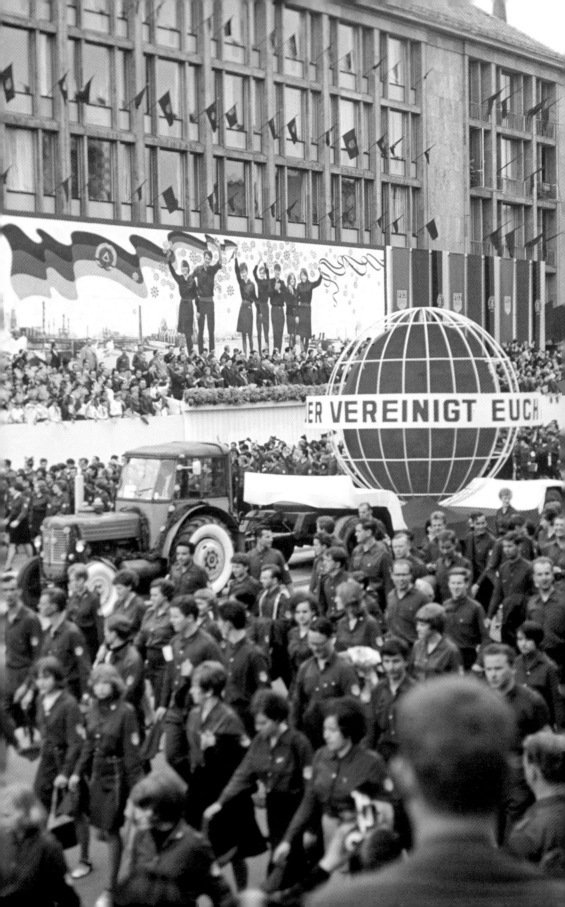

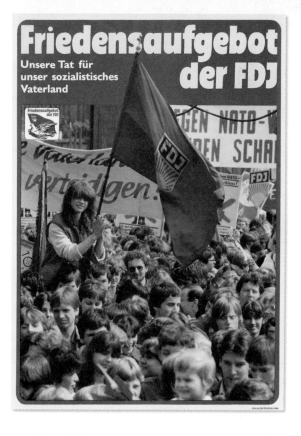

▷

PLAKAT [POSTER, "Peace Group of the FDJ,
Our Action for Our Socialist Fatherland"],
1983 | Friedensaufgebot der FDJ, Berlin
57 x 41 cm [22 ½ x 16 ¼ in.]

▷▷

Zum X. Parlament der FDJ versammeln
sich DDR-Regierung, Gäste und das
FDJ- und Pionierblasorchester Lucka im
Palast der Republik in Berlin, Juni 1976

The GDR government, guests, and the
FDJ and Pioneer brass orchestra Lucka
assembling in the Palace of the Republic
in Berlin for the 10th Parliament of the
FDJ, June 1976

Foto [Photo]: Klaus Morgenstern

▽

Der Sowjetführer Leonid I. Breschnew
und Erich Honecker im Staatsrat beim
Gespräch mit jungen Frauen der FDJ,
Mai 1973

Soviet leader Leonid I. Brezhnev and
Erich Honecker in the State Council
chambers speaking with young women
from the FDJ, May 1973

Foto [Photo]: Heinz Schönfeld

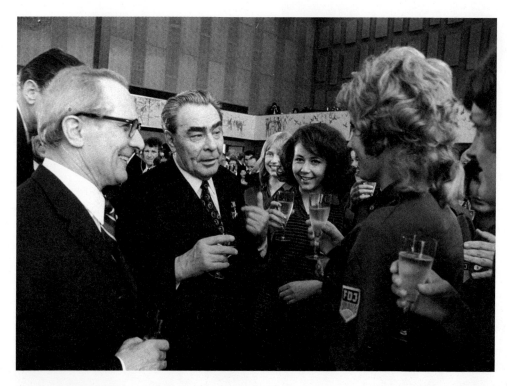

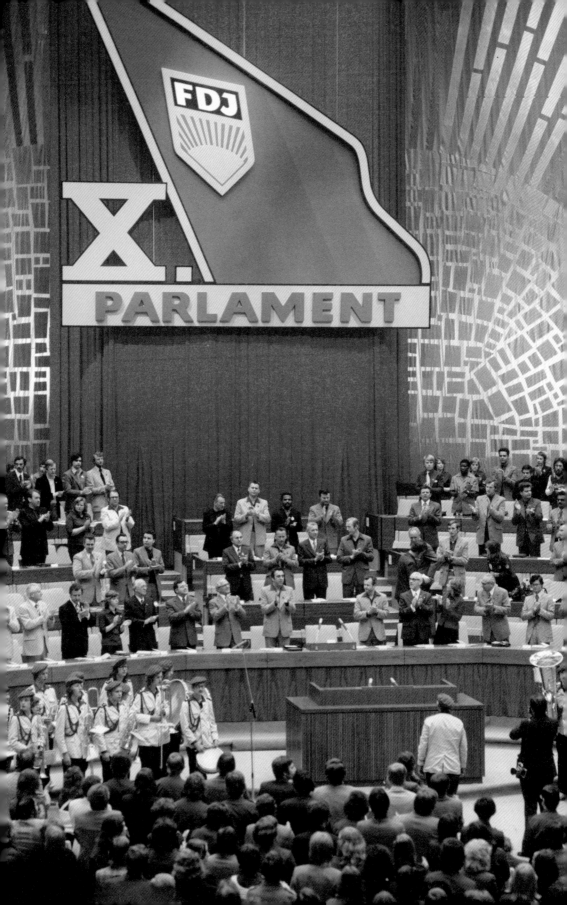

◁

**WANDBEHANG [TAPESTRY,
"30th Anniversary of the FDJ Party
Congress Initiative"], 1976**
FDJ | Wolle [Wool] 133,5 x 87,5 cm
[52 ½ x 34 ½ in.]

▽◁

**EHRENWIMPEL [HONORARY
PENNANT]** | Bezirksorganisation
Rostock | Synthetikmaterial
[Synthetic fabric] | 28,5 x 18,5 cm
[11 ¼ x 7 ¼ in.]

▽▷

**WIMPEL [PENNANT, "FDJ
'Tamara Bunke' Grassroots
Organization"]** | FDJ Grundorgani-
sation „Tamara Bunke" | Synthetik-
material [Synthetic fabric]
35,5 x 22,5 cm [14 x 9 ½ in.]

▶ **TAMARA BUNKE**

Tamara Bunke (1937-1967)
entstammte einer deutschjü-
dischen Familie in Argentinien,
die 1952 in die DDR übersie-
delte. Sie war eine hohe FDJ-
Funktionärin, doch fasziniert
von Che Guevara entkam sie der
Staatssicherheit, reiste nach
Kuba und begann unter meh-
reren Identitäten ein Leben in
den revolutionären Bewegungen
Südamerikas. Bekannt als „Tania
la Guerillera" starb sie 1967 in
einem Hinterhalt der von der CIA
unterstützten bolivianischen Ar-
mee. Sie ist in Kuba beigesetzt.

Tamara Bunke (1937–1967)
was born into a German-Jewish
family in Argentina and moved
to the GDR in 1952. She became
a prominent leader in the FDJ,
but, fascinated by the figure of
Che Guevara, she succeeded in
eluding state security, traveled
to Cuba, and began a life of
multiple identities among revo-
lutionary movements in South
America. She became known
as "Tania the Guerilla" and was
killed in an ambush by CIA-
backed Bolivian Army Rangers in
1967. She is buried in Cuba.

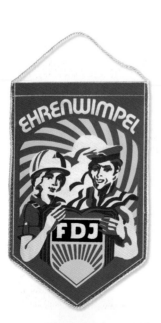

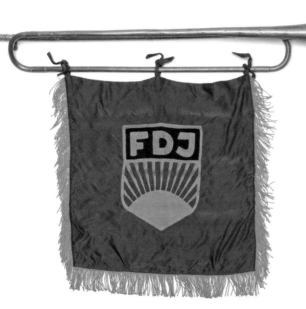

△
BÜGELHORN [BUGLE], 1960er [1960s]
Fanfarenzug Erfurt | Stoff, Metall [Cloth,
metal] | 38 x 72,5 x 12,5 cm [15 x 28 ½ x 5 in.]

▷
WIRBELTROMMEL FÜR MARSCH-
KAPELLE [MARCHING BAND DRUM], FDJ,
1950er [1950s] | Firma Gustav Poschardt,
Leipzig | Leder, Holz, Schnur [Leather, wood,
rope] | 57 x 39 cm ø [22 ½ x 15 ½ in. dia.]

▽
KOFFER [SUITCASE, "Presented to the
Grassroots Organization of the FDJ at
the Meeting of the 10th Parliament of the
Central Council of the FDJ"], Juni [June]
1976 | Zentralrat der FDJ, Berlin
Metall, Plastik, Holz [Metal, plastic, wood]
32 x 56 x 12cm [12 ½ x 22 x 4 ¾ in.]

Dieses westdeutsche Informationspaket für Gymnasiasten aus der Bundesrepublik enthält auch Material über die Strukturen der FDJ und über die Jugendbildung in der DDR. Sorgfältig überwachte Aufenthalte in Ost-Berlin und der übrigen DDR (z. B. in Jena oder Weimar) waren Standardbestandteile der Schulbildung an westdeutschen Schulen.

This West German information packet for high school students from the Federal Republic contains materials that examine the structures of the FDJ organization and youth education in East Germany. Carefully monitored visits to East Berlin and East Germany (e.g., to Jena or Weimar) were a standard part of the curriculum in West German schools.

LEHRMATERIAL [EDUCATIONAL KIT],
„Jugend im System" ["Youth in the
System"], 1963 | Anton Stankowski
(Design) | 32 x 44 x 4 cm [12 ½ x 17 ¼ in.]

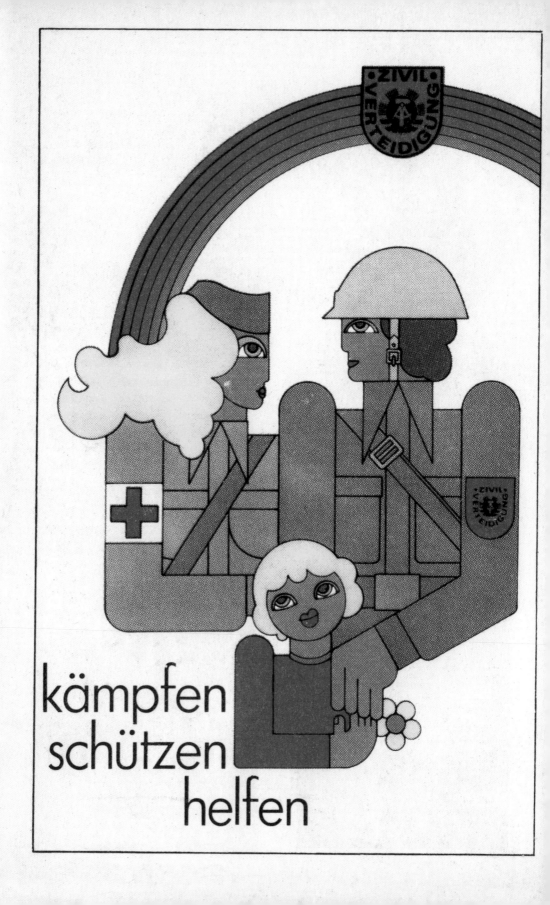

kämpfen
schützen
helfen

ZIVILVER- TEIDIGUNG

CIVIL DEFENSE

Die Anfang der 1970er-Jahre gegründete Zivilverteidigung (ZV) der DDR, deren Wurzeln aber bis in die 1950er-Jahre reichten, war staatlich gelenkt wie auch andere zivile und militärische Organisationen und wurde zum Einsatz bei Naturkatastrophen und Havarien gegründet. Da Deutschland durch die schweren Bombardierungen des Zweiten Weltkriegs verheerende Zerstörungen erlitten hatte, waren der Bau von Luftschutzbunkern und die Bereitschaft im Kriegsfall vorrangig, vor allem, als der Partei- und Staatsführung klar wurde, dass die DDR, wenn aus dem Kalten Krieg ein heißer würde, das erste Ziel wäre. Anders als in westlichen Ländern konzentrierte sich die Zivilverteidigung auf den kollektiven Schutz und weniger auf die individuelle Sicherheit – sie wandte sich gegen die Schaffung von privaten Luftschutzräumen und legte stattdessen Wert auf gemeinschaftliche Planung. In ihrer besten Zeit hatte die Zivilverteidigung über eine halbe Million Mitglieder. Doch während die allgemeine Bevölkerung weiterhin konventionelle Luftschutzübungen machte, traf die DDR – wie sich nach der Wende zeigte – streng geheime Vorbereitungen, um im Fall eines Atomangriffs den Regierungsbetrieb in massive unterirdische Bunkersysteme außerhalb Berlins zu verlegen. Nach sowjetischem Vorbild wurde die Zivilverteidigung zu einer paramilitärischen Organisation, die politische Bildung und militärische Ausbildung mit beinhaltete. Aber mit der Einsicht, dass bei einem offenen Atomkrieg kaum Überlebenschancen blieben, und der ab den 1970er-Jahren wachsenden allgemeinen sozialen, ökonomischen und politischen Unzufriedenheit, schwand das Engagement der Mitglieder, und es mussten zunehmend disziplinarische Maßnahmen getroffen werden. Ende der 1980er-Jahre war die ZV eher eine gesellschaftliche Organisation als die paramilitärische Kraft, als die sie die Regierung vorgesehen hatte.

Founded in the early 1970s, but with ties going back to the 1950s, the *Zivilverteidigung* (ZV, or Civil Defense) was a state-sponsored enterprise like other civic and military organizations in the GDR, formed to prepare for natural and man-made catastrophes. As Germany suffered devastating consequences from heavy bombing in World War II, the construction of air-raid shelters and preparation for war was a priority, especially as the East German leadership realized that the GDR would be a prime target in the event that the Cold War turned hot. Unlike in Western countries, the ZV was focused on collective protection rather than individual security—they opposed the creation of private bomb shelters and instead emphasized collaborative planning. At its height, the ZV had over half a million members. Yet, even while the general population continued to practice conventional air-raid protection, the GDR—as has been revealed since the *Wende*—was pursuing top-secret preparations to take government operations underground into massive bunker systems outside Berlin in case of nuclear attack. Mirroring the Soviets' organizational model, the ZV was shaped into a paramilitary organization that provided political education and military training. But as the public began to understand that all-out nuclear war would result in little chance for survival, combined with general social, economic, and political malaise that began to take hold in the 1970s, member commitment waned and disciplinary action increased. By the end of the 1980s, the ZV reflected a social organization rather than the paramilitary force that government leaders had intended.

Merkblatt

Bevölkerungsschutzmaske für Erwachsene

1. Beschreibung

Die Bevölkerungsschutzmaske für Erwachsene besteht aus

— dem Maskenkörper,
— dem Filter und
— der Tragetasche.

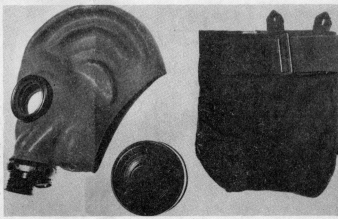

Der Maskenkörper besteht aus

— dem Gummiteil (Gesichtsteil und Haube),
— zwei Augenfenstern mit je einer Klarscheibe und einem Sprengring sowie
— dem Anschlußstück mit einem Ein- und zwei Ausatemventilen.

Das Filter besteht aus

— dem Filtergehäuse mit der Filtermasse und dem Schwebstofffilter,
— der Gewindeverschlußkappe und
— dem Gummiverschluß.

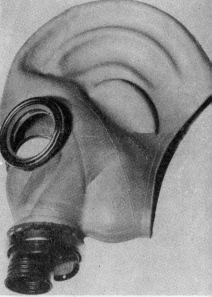

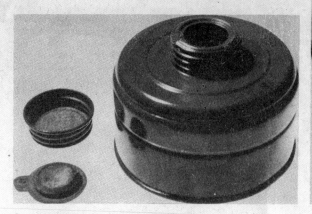

2. Aufsetzen der Schutzmaske

Kämme, Haarnadeln, Haarspangen und ähnliche Gegenstände sind vor dem Aufsetzen zu entfernen, um die Schutzmaske nicht zu beschädigen.

Die Schutzmaske mit festangeschraubtem Filter ist der Tragetasche zu entnehmen und der Gummiverschluß am Filter zu entfernen. Die Hände erfassen den Rand der Haube (beide Daumen innerhalb, die anderen Finger außerhalb des oberen Haubenrandes).

Das Kinn ist in das Kinnstück des Maskenkörpers zu legen und die Haube nach hinten auf den Kopf zu ziehen. Mit beiden Händen ist am Maskenrand entlangzufahren, um den richtigen Sitz zu kontrollieren.

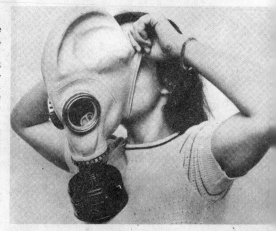

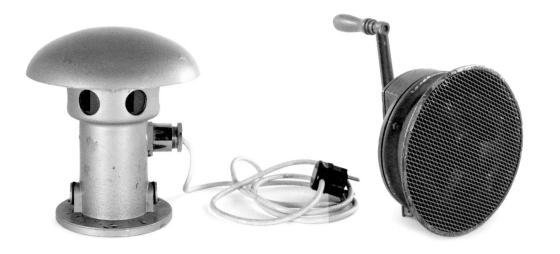

◁◁
TASCHENKALENDER [POCKET
CALENDAR, "Fight, Protect, Help"],
1978 | Zivilverteidigung der DDR
8,5 x 6 cm [3 ½ x 2 ½ in.]

◁
HANDBUCH [MANUAL, "How to
Use: Gas Mask 13028-31"], 1960er–
1970er [1960s–1970s] | VEB Kombinat
Medizin-und Labortechnik Leipzig
30 x 24 cm [12 x 9 ½ in.]

△
SIRENE [SIREN] | IMI | Plastik, Stahl
[Plastic, steel] | 21,5 x 21,5 x 23 cm
[8 ½ x 8 ½ x 9 in.]

△▷
LUFTSCHUTZSIRENE [AIR-RAID
SIREN] | VEB Amid Wismar
Metall [Metal] | 29 x 25 cm ø
[11 ½ x 10 in. dia.]

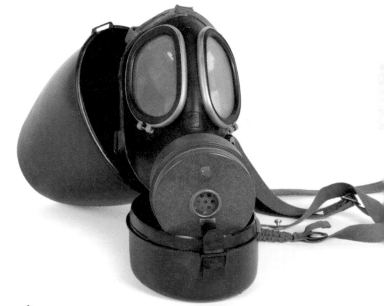

△
GASMASKE [GAS MASK], 1960er–1970er
[1960s–1970s]
VEB Kombinat Medizin-und Labortechnik
Leipzig | Metall, Plastik, Gummi [Metal, plastic,
rubber] | 21,5 x 19 x 11,5 cm [8 ½ x 7 ½ x 4 ½ in.]

◁
WARNLAMPE: RADIOAKTIV [WARNING LIGHT:
RADIOACTIVE] | Unbekannt [Unknown]
Glas, Metall, Gummi [Glass, metal, rubber]
26 x 24,5 x 11,5 cm [10 ¼ x 9 ¾ x 4 ½ in.]

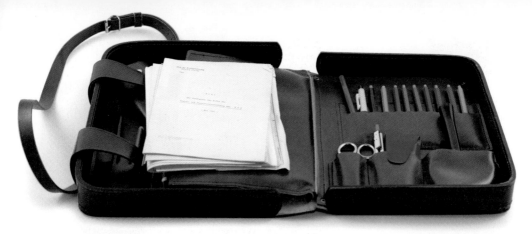

△

**KARTOGRAFIETASCHE
[CARTOGRAPHY KIT, Civil
Defense], Mai [May] 1985**
Zivilverteidigung Halle
Leder, Metall [Leather, metal]
25 x 34 x 6 cm [9 ¾ x 13 ¼ x 2 ¼ in.]

▽

KAMPFSTOFFANZEIGER [TESTING KIT, Toxic Warfare Agents Indicator], 1966
Ministerium für Nationale Verteidigung, Strausberg | Glas, Papier, Metall [Glass, paper,
metal] | 16 x 25,5 x 10 cm [6 ¼ x 10 x 4 in.]

Dieser Testsatz diente für die Überprüfung auf potenziell gefährliche chemi-
sche Kampfstoffe. Dazu gehörten zwei Gläser zur Entnahme von Proben sowie
andere Hilfsmittel, um auf bestimmte Wirkstoffe zu testen.

This kit was used to test for the presence of potentially hazardous chemical
agents used in warfare. It includes two glass jars to collect samples and other
items to test which agents are present.

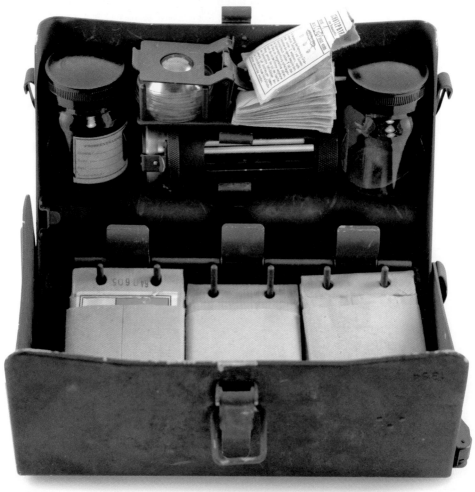

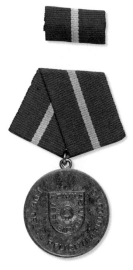

△
MEDAILLE [MEDAL, "Civil Defense,
For Loyal Fulfillment of Duties"],
1980er [1980s] | Unbekannt
[Unknown] | Metall [Metal] | 12 x 6 cm
[4 ¾ x 2 ½ in.]

▷
GEDENKTAFEL [COMMEMORATIVE
PLAQUE, "For Exemplary Services
in the Protection of the GDR,
20th Anniversary of Civil Defense"],
1978 | Unbekannt [Unknown] | Kupfer
[Copper] | 18,5 x 14 cm [7 ¼ x 5 ½ in.]

▷
URKUNDE [CERTIFICATE, "For
Active Cooperation and Good Per-
formance in the Socialist Competi-
tion, Benchmark Test, 2nd Place"],
1983 | Leiter ZV der Stadt Cottbus
30 x 21 cm [11 ¾ x 8 ¼ in.]

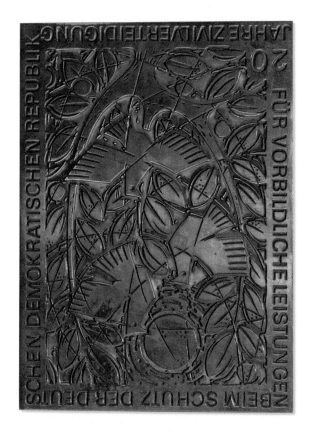

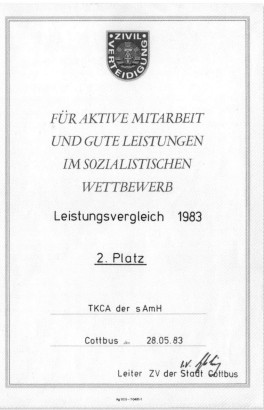

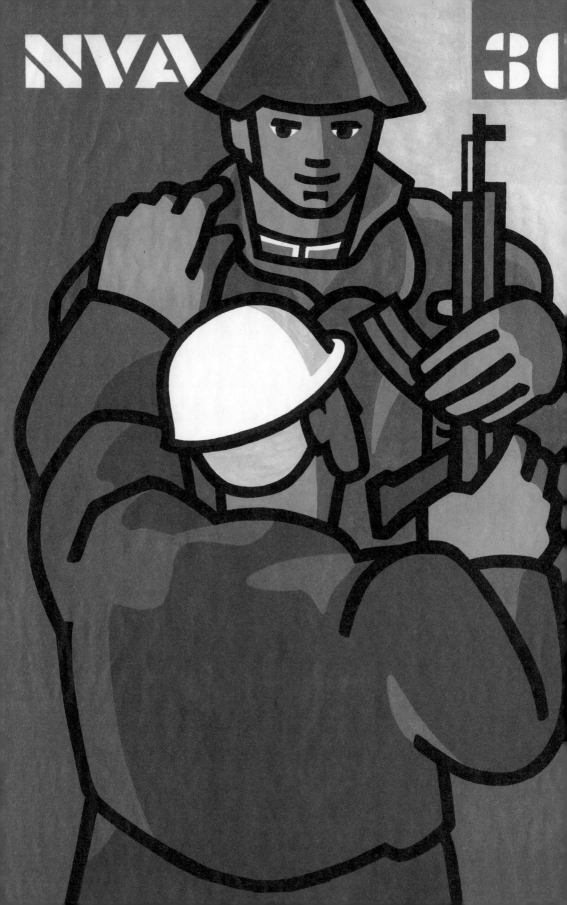

NATIONALE VOLKSARMEE

ARMED FORCES

Obwohl der Warschauer Pakt schon 1955 gegründet wurde, als sich die Gräben zwischen Ost und West vertieft hatten, besaß die DDR zu dem Zeitpunkt noch keine Armee und trat erst ein halbes Jahr nach der Schaffung einer 100 000 Mann starken Truppe aus der schon bestehenden Kasernierten Volkspolizei bei. Gleichzeitig wurde das Ministerium für Nationale Verteidigung gegründet, und der 1. März wurde als Tag der Nationalen Volksarmee (NVA) begangen. Als Reaktion auf die Einführung der Wehrpflicht in der Bundesrepublik wurde 1962 auch in der DDR die Wehrpflicht eingeführt. Zum einzigen Kampfeinsatz der NVA wäre es beinahe im Prager Frühling 1968 gekommen, als sich die Truppen schon in erhöhter Gefechtsbereitschaft befanden. Die NVA, zu der auch die Luftstreitkräfte, die Volksmarine und die Grenztruppen gehörten, operierte mit sowjetischer Technik und arbeitete eng mit sowjetischen Beratern zusammen. Nach der deutschen Wiedervereinigung wurde eine große Anzahl von Offizieren und Unteroffizieren in die NATO-Streitkräfte übernommen.

Although the treaty organization known as the Warsaw Pact was founded in 1955, as deeper East-West lines began to be drawn, the GDR at that point lacked a military force and only joined the other satellite states a half year later after creating a 100,000-man force out of the previously established barracks police of the *Volkspolizei* (People's Police). The Ministry of Defense was formed at the same time, and March 1 was henceforth celebrated as National Army Day. In 1962, compulsory military service was instituted in response to a similar move in West Germany. The closest the NVA, or National People's Army, ever came to combat duty was during the Prague Spring of 1968, when NVA units were held in readiness. The NVA, which included an air force, navy, and border troops, employed Soviet technology and worked closely with Soviet advisors. After German reunification, significant numbers of commissioned and noncommissioned officers were integrated into NATO forces.

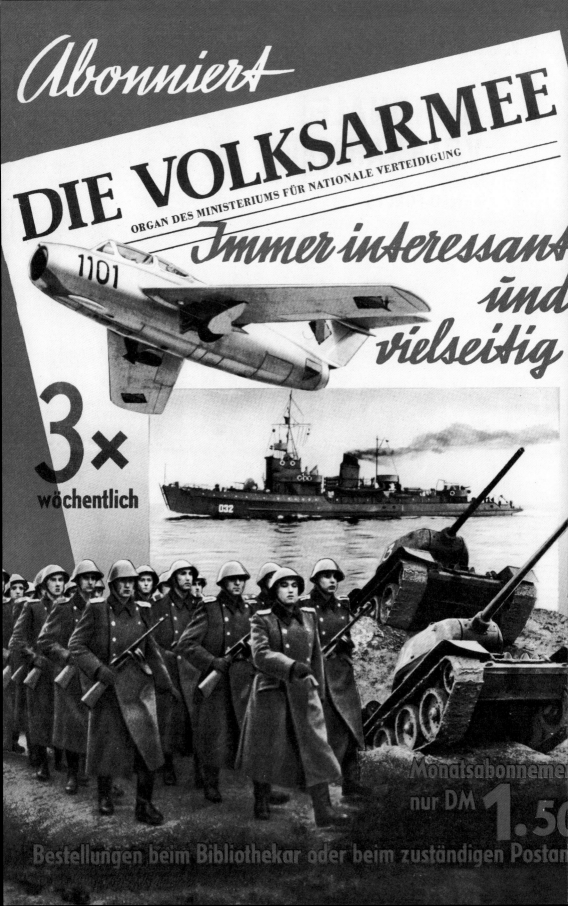

► ERBE DER
WEHRMACHT
[WEHRMACHT
HERITAGE]

Auf Militärparaden waren
Stechschritt und Uniformen
zu sehen mit sehr deutlichen
Anleihen bei der Reichs-
wehr bzw. Wehmacht. Der
„typische NVA-Stahlhelm"
war ebenfalls eine letzte
Wehrmachts-Entwicklung,
die im Zweiten Weltkrieg
nicht mehr zum Einsatz kam.

Military parades featured
traditional Prussian-style
uniforms and goosestep
marches that continued on
from the period of the Third
Reich. The iconic East Ger-
man NVA helmet was in fact
adopted from Nazi designs
that were in development
when World War II ended.

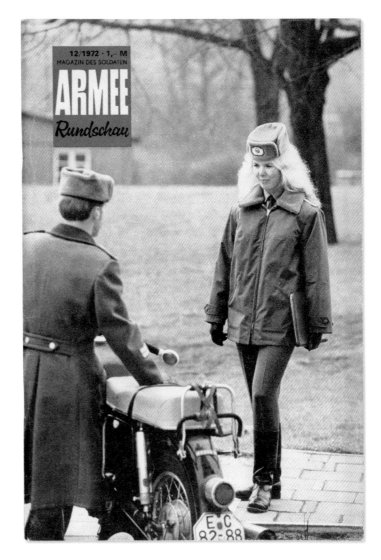

◁◁
PLAKAT [POSTER, "30th
Anniversary of the National
People's Army"], 1985
Ingo Arnold (Design)
57,5 x 41 cm [22 ¾ x 16 in.]

◁
FLUGBLATT [BROADSHEET,
"Subscribe to the People's
Army, Always Interesting
and Versatile"] | Nationale
Volksarmee, Berlin | 59 x 42 cm
[23 ¼ x 16 ½ in.]

▷ & △
ZEITSCHRIFT [MAGAZINE,
"Army Panorama"], Hefte
[Issues] 12, 1972; 10, 1971;
10, 1967 | Militärverlag
der DDR, Berlin | 24 x 16,5 cm
[9 ½ x 6 ½ in.]

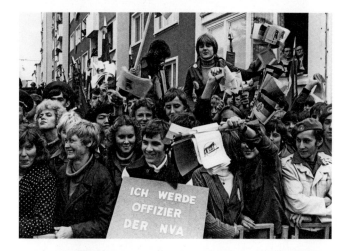

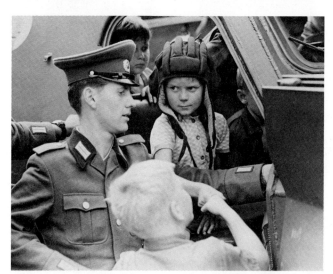

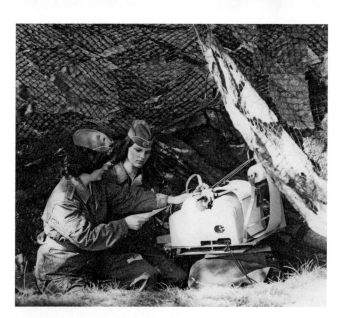

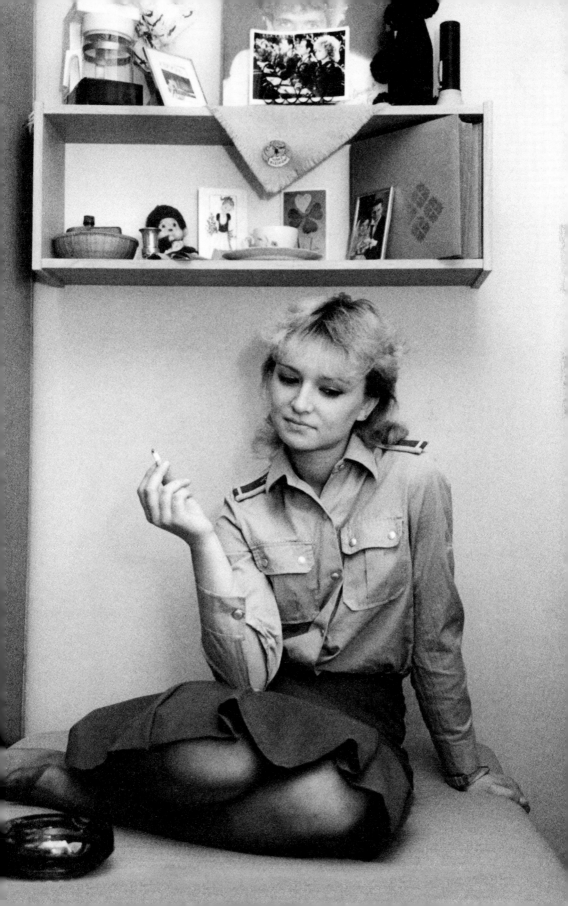

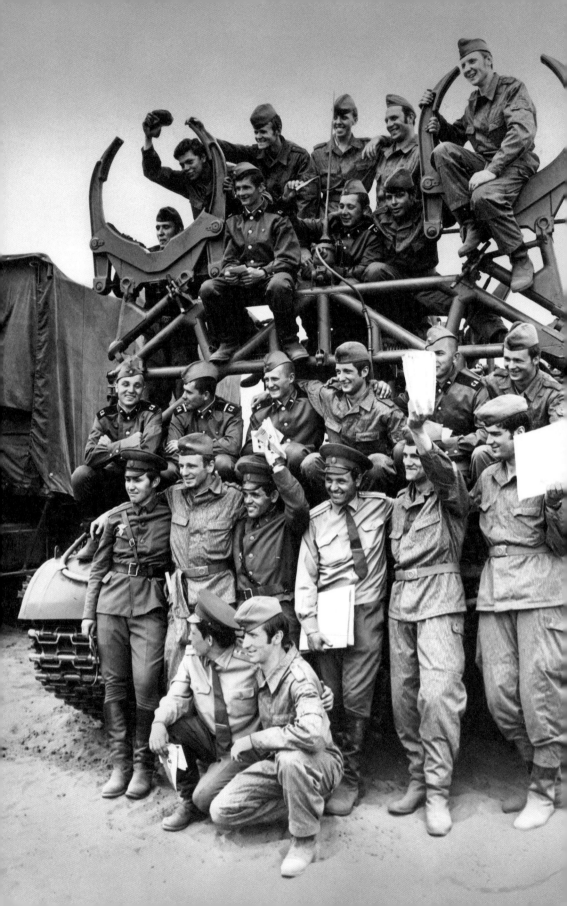

FOTOS [PHOTOS], Natio-
nale Volksarmee bei Übun-
gen mit der Roten Armee
[National People's Army
in Training Exercises with
the Red Army], 1960er–
1980er [1960s–1980s]
Militärverlag der Deutschen
Demokratischen Republik,
Berlin | Verschiedene
Größen [Various sizes]

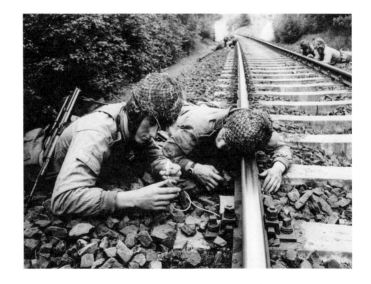

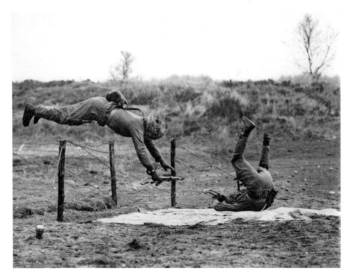

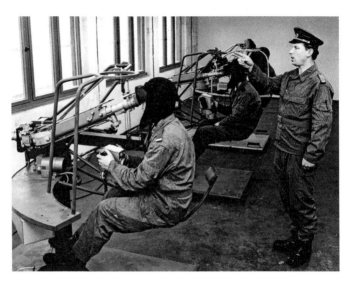

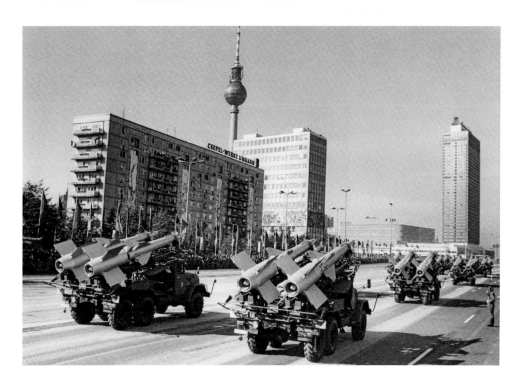

FOTOS [PHOTOS], Nationale Volksarmee [National People's Army],
1960er–1980er [1960s–1980s] | Militärverlag der Deutschen Demokratischen
Republik, Berlin | Verschiedene Größen [Various sizes]

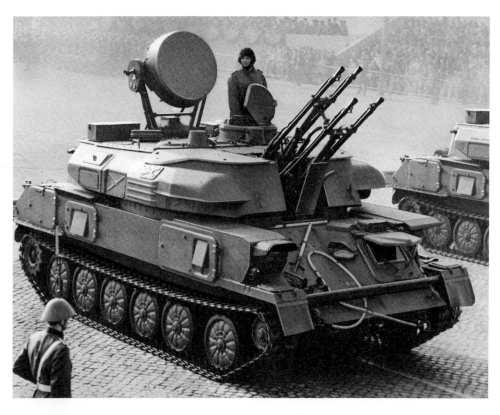

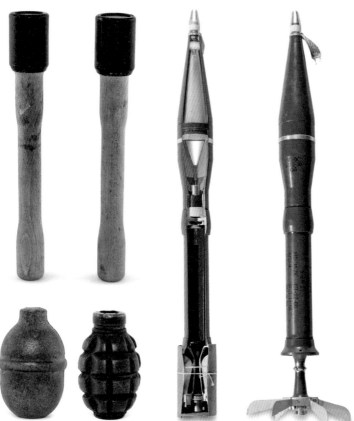

◁◁
ÜBUNGSGRANATEN
[TRAINING GRENADES]
Unbekannt [Unknown]
Metall, Holz [Metal, wood]
26 x 87 x 7,5 cm
[10 ¼ x 34 ¼ x 3 in.]

◁
RAKETENGETRIEBENE
GRANATEN [ROCKET-PRO-
PELLED GRENADES], 9C
Trainingsmaterial [Training
Kit], 1966 | UdSSR [USSR]
Metall, Plastik, Holz [Metal,
plastic, wood] | 79 x 23 cm ø
[31 x 9 in. dia.]

◁◁▽
GRANATEN [GRENADES]
Unbekannt [Unknown]
Metall [Metal] | 6,5 x 6 cm ø
[2 ½ x 2 ¼ in. dia.]

▽
LEHRMITTELSATZ MINEN
[LAND MINE TEACHING
MATERIAL KIT]
VEB Plasticart Plauen | Holz
[Wood] | 15 x 76 x 39 cm
[6 x 30 x 15 ½ in.]

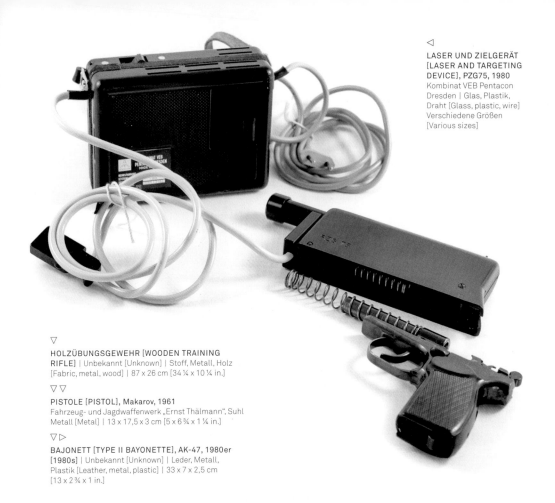

◁

LASER UND ZIELGERÄT [LASER AND TARGETING DEVICE], PZG75, 1980
Kombinat VEB Pentacon Dresden | Glas, Plastik, Draht [Glass, plastic, wire]
Verschiedene Größen [Various sizes]

▽

HOLZÜBUNGSGEWEHR [WOODEN TRAINING RIFLE] | Unbekannt [Unknown] | Stoff, Metall, Holz [Fabric, metal, wood] | 87 x 26 cm [34 ¼ x 10 ¼ in.]

▽ ▽

PISTOLE [PISTOL], Makarov, 1961
Fahrzeug- und Jagdwaffenwerk „Ernst Thälmann", Suhl
Metall [Metal] | 13 x 17,5 x 3 cm [5 x 6 ¾ x 1 ¼ in.]

▽ ▷

BAJONETT [TYPE II BAYONETTE], AK-47, 1980er [1980s] | Unbekannt [Unknown] | Leder, Metall, Plastik [Leather, metal, plastic] | 33 x 7 x 2,5 cm [13 x 2 ¾ x 1 in.]

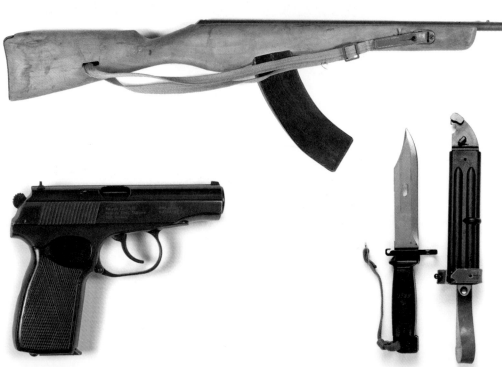

▷
ILLUSTRATION, „Armee-
rundschau Soldaten-
magazin" ["Army Review
Soldier Magazine"],
Heft [Issue] 1, 1985
VEB Militärverlag der
DDR, Berlin | 24 x 16,5 cm
[9½ x 6½ in.]

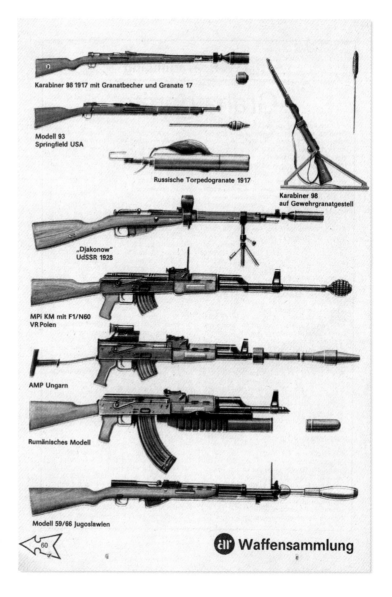

Karabiner 98 1917 mit Granatbecher und Granate 17

Modell 93
Springfield USA

Russische Torpedogranate 1917

Karabiner 98
auf Gewehrgranatgestell

„Djakonow"
UdSSR 1928

MPi KM mit F1/N60
VR Polen

AMP Ungarn

Rumänisches Modell

Modell 59/66 Jugoslawien

ar Waffensammlung

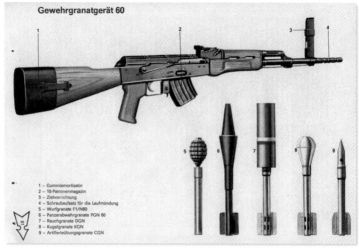

Gewehrgranatgerät 60

1 – Gummiamortisator
2 – 10-Patronenmagazin
3 – Zielvorrichtung
4 – Schraubaufsatz für die Laufmündung
5 – Wurfgranate F1/N60
6 – Panzerabwehrgranate PGN 60
7 – Rauchgranate DGN
8 – Kugelgranate KGN
9 – Artillerieübungsgranate CGN

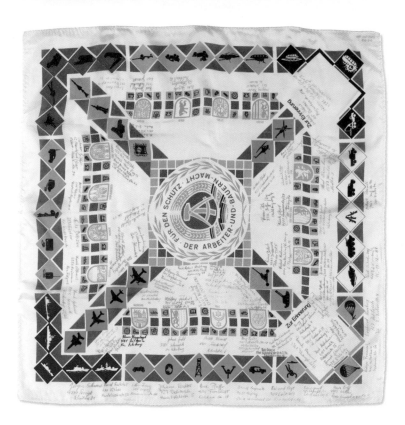

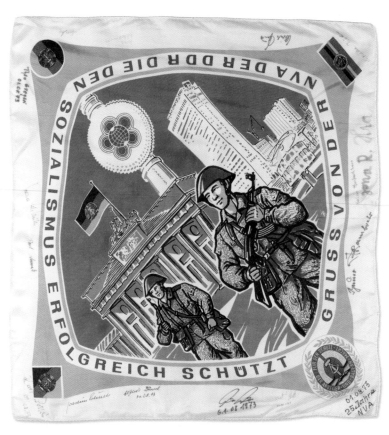

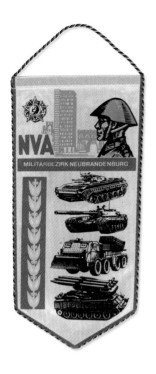

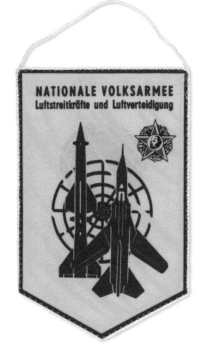

◁◁
WIMPEL [PENNANT,
"Military District of
Neubrandenburg"],
1070er [1970s]
Unbekannt [Unknown]
Synthetisches Material
[Synthetic material]
32,5 x 15 cm [13 x 6 in.]

◁
WIMPEL [PENNANT,
"National People's
Army, Air Force, and
Air Defense"], 1980er
[1980s] | Unbekannt
[Unknown] | Syntheti-
sches Material [Synthetic
material] | 26,5 x 17 cm
[10 ½ x 6 ¾ in.]

▽
GEDENKPANZER
[COMMEMORATIVE
TANK, "Presented by the
Members of the 'Paul
Fröhlich' Noncommis-
sioned Officer's School
of the National People's
Army"], 1970er–1980er
[1970s–1980s]
Unbekannt [Unknown]
Metall, Holz [Metal, wood]
14,5 x 16 x 20 cm
[5 ¾ x 6 ¼ x 8 in.]

▽
GEDENKPLASTIK DER LUFTWAFFE [AIR FORCE
COMMEMORATIVE BOMB, "Thanks and Recognition"]
Luftwaffe der DDR | Metall, Holz [Metal, wood]
10,5 x 20,5 x 10 cm [4 ¼ x 8 x 4 in.]

▽ ▽
MODELLPANZER PT-76 [MODEL TANK, "For Exemplary
Performance in the Socialist Competition"], 1960er [1960s]
Unbekannt [Unknown] | Gummi, Holz [Rubber, wood]
17 x 21 x 39 cm [6 ¾ x 8 ¼ x 15 ¼ in.]

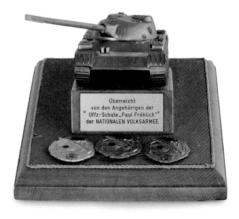

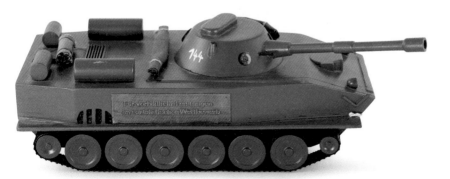

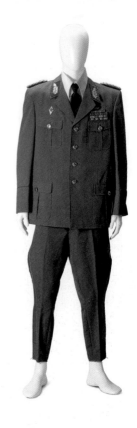
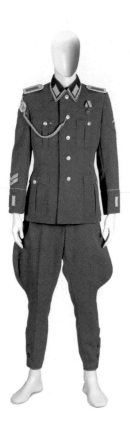
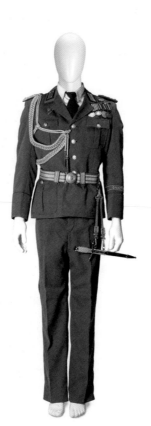

△ ◁ ◁
VIZEADMIRAL-UNIFORM [VICE ADMIRAL UNIFORM], Volksmarine [People's Navy], 1970er–1980er [1970s–1980s] | Baumwolle, Kammgarn [Cotton, gabardine] 168,5 x 82 cm [66 ¼ x 32 ¼ in.]

△ ◁
STABSOBERMEISTER UNIFORM, Volksmarine [People's Navy], 1970er [1970s] | Baumwolle, Kammgarn [Cotton, gabardine] | 169 x 82 cm [66 ½ x 32 ¼ in.]

△
UNIFORM EINES GENERALMAJORS [MAJOR GENERAL'S UNIFORM], Nationale Volksarmee [National People's Army], 1966 | Baumwolle, Kammgarn [Cotton, gabardine] 170,5 x 77 cm [67 x 30 ¼ in.]

◁ ◁
UNIFORM EINES UNTEROFFI-ZIERS [SERGEANT UNIFORM], Nationale Volksarmee [National People's Army], 1960er–1970er [1960s–1970s] | Baumwolle, Kammgarn [Cotton, gabardine] 166,5 x 79 cm [65 ½ x 31 in.]

◁
UNIFORM EINES OBERSTLEUT-NANT [LIEUTENANT COLONEL UNIFORM], Grenztruppen [Border Guards], 1968 | Baumwolle, Kammgarn [Cotton, gabardine] 167,5 x 76,5 cm [66 x 30 in.]

TRAININGSANZUG [TRACK SUIT], Armeesportvereinigung Vorwärts [Army Sports Club Forward] | Unbekannt [Unknown] | Synthetisches Material [Synthetic material] | 181 x 100 cm [71 ¼ x 39 ½ in.]

DRUCKANZUG [HIGH-ALTITUDE PRESSURE SUIT], BKK-6M, 1983 | Unbekannt [Unknown], UdSSR [USSR] Stoff, Plastik [Cloth, plastic] | 163 x 43,5 cm [64 ¼ x 17 in.]

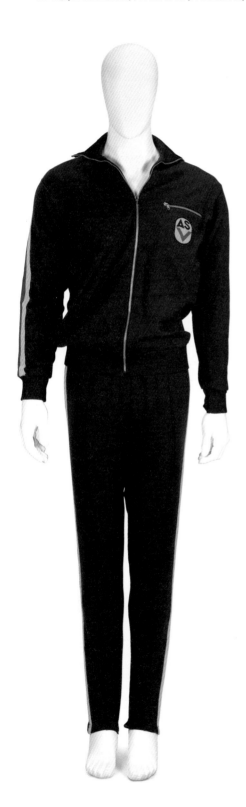

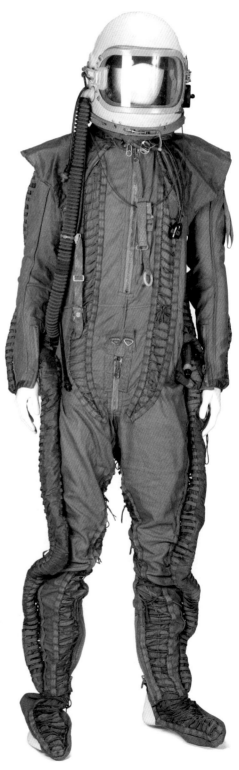

FOTOCHROMBILDER [PHOTOCHROM IMAGES], aus „Uniformen der Nationalen Volksarmee
der DDR 1956–1986" [from "Uniforms of the National People's Army of the GDR, 1956–1986"], 1990
Klaus-Ulrich Keubke/Manfred Kunz; Brandenburgisches Verlagshaus, Berlin | 22,5 x 20 cm [9 x 8 in.]

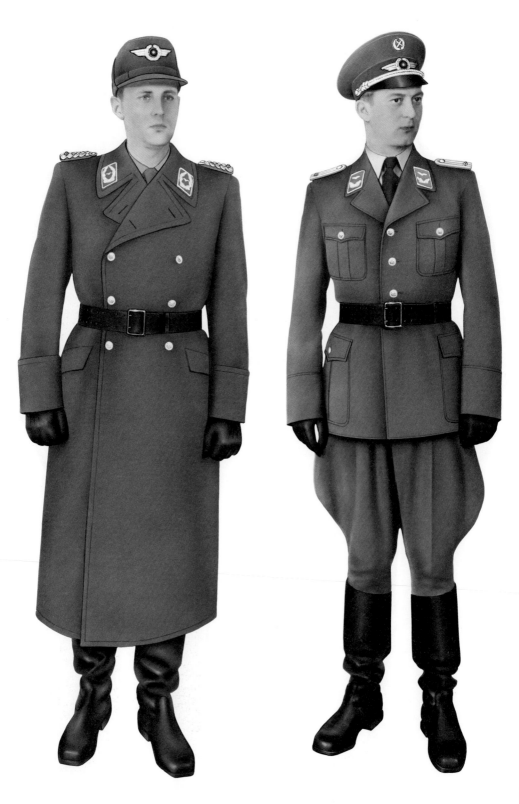

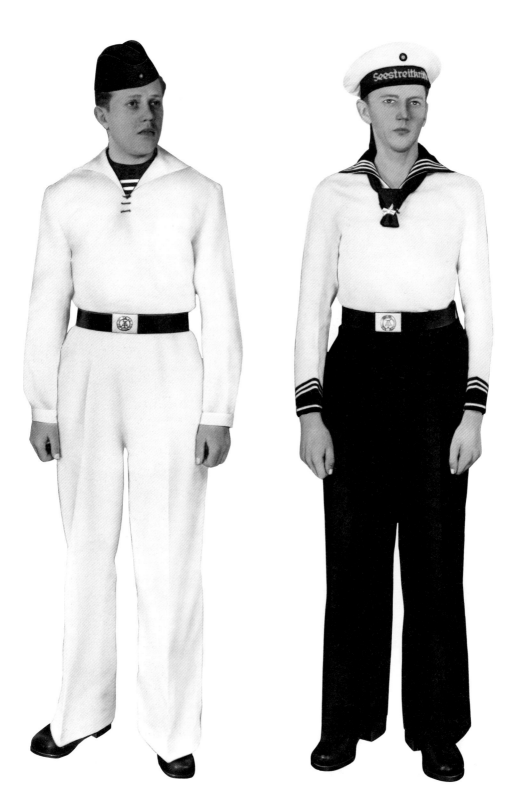

FOTOCHROMBILDER [PHOTOCHROM IMAGES], aus „Uniformen der Nationalen Volksarmee
der DDR 1956–1986" [from "Uniforms of the National People's Army of the GDR, 1956–1986"], 1990
Klaus-Ulrich Keubke/Manfred Kunz; Brandenburgisches Verlagshaus, Berlin | 22,5 x 20 cm [9 x 8 in.]

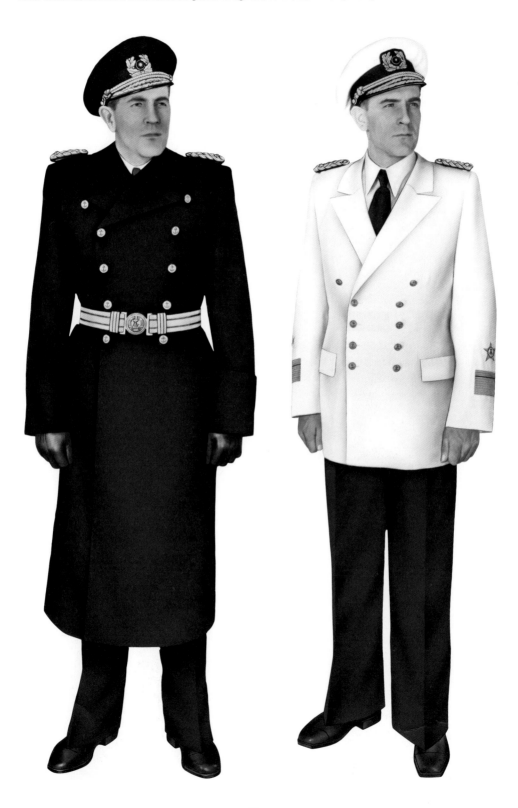

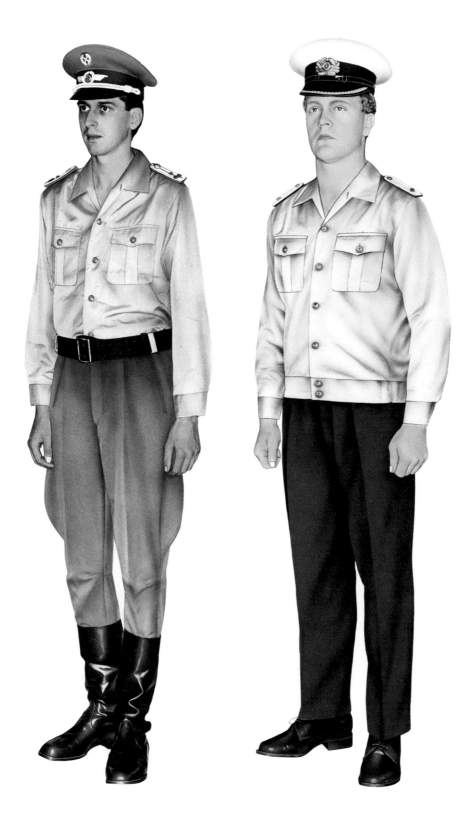

FOTOCHROMBILDER [PHOTOCHROM IMAGES], aus „Uniformen der Nationalen Volksarmee
der DDR 1956–1986" [from "Uniforms of the National People's Army of the GDR, 1956–1986"], 1990
Klaus-Ulrich Keubke/Manfred Kunz; Brandenburgisches Verlagshaus, Berlin | 22,5 x 20 cm [9 x 8 in.]

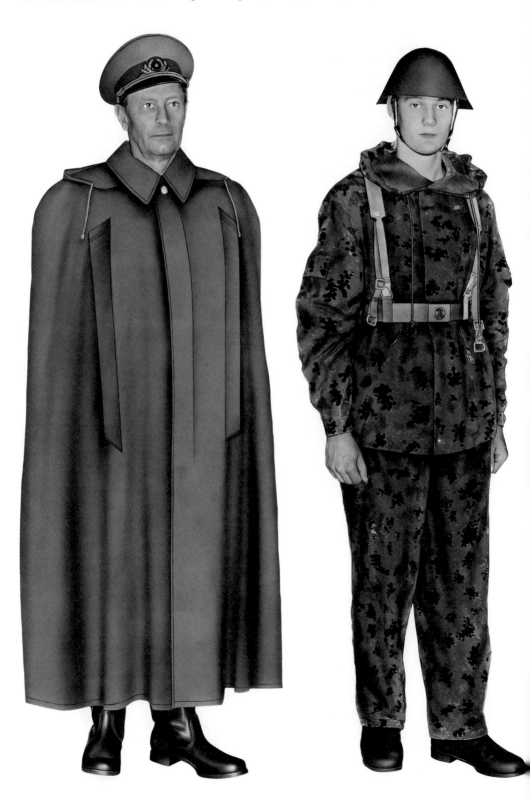

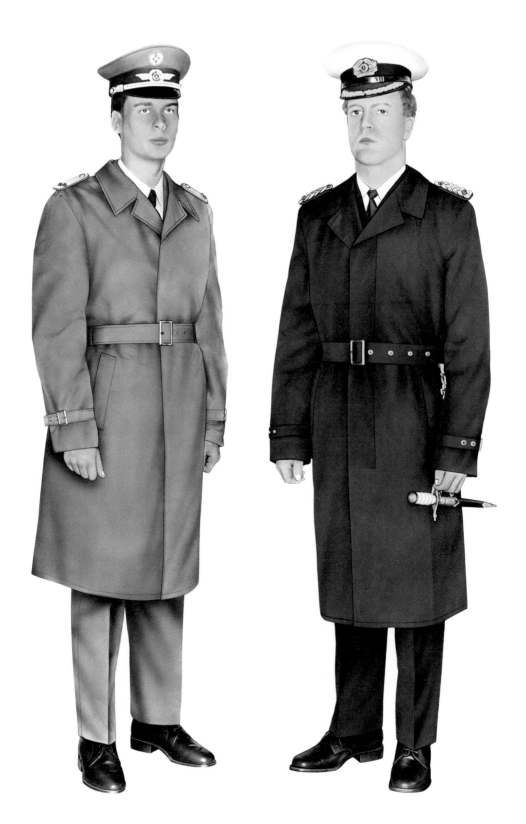

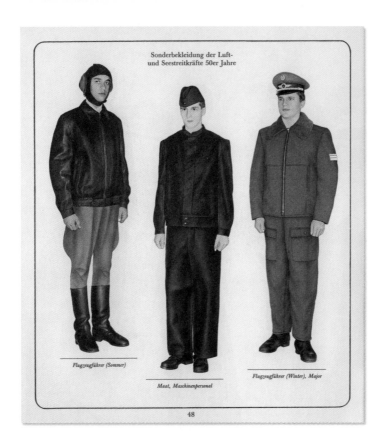

Sonderbekleidung der Luft-
und Seestreitkräfte 50er Jahre

Flugzeugführer (Sommer)

Maat, Maschinenpersonal

Flugzeugführer (Winter), Major

48

BUCHILLUSTRATIONEN
[BOOK ILLUSTRATIONS],
aus „Uniformen der Nationa-
len Volksarmee der DDR
1956–1986" [from "Uniforms
of the National People's Army
of the GDR, 1956–1986"],
1990 | Klaus-Ulrich Keubke/
Manfred Kunz; Brandenbur-
gisches Verlagshaus, Ber-
lin | 22,5 x 20 cm [9 x 8 in.]

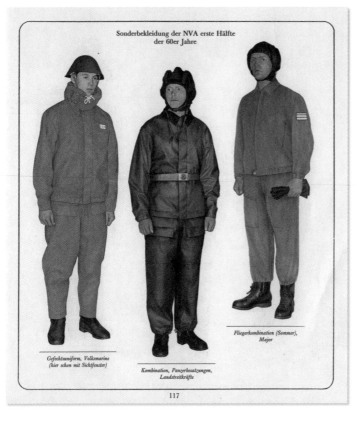

Sonderbekleidung der NVA erste Hälfte
der 60er Jahre

*Gefechtsuniform, Volksmarine
(hier schon mit Sichtfenster)*

*Kombination, Panzerbesatzungen,
Landstreitkräfte*

*Fliegerkombination (Sommer),
Major*

117

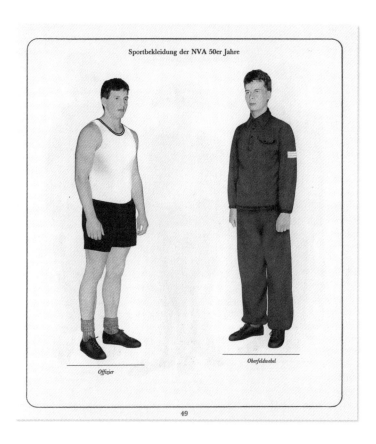

Sportbekleidung der NVA 50er Jahre

Offizier

Oberfeldwebel

49

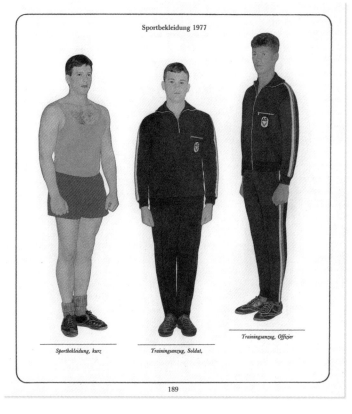

Sportbekleidung 1977

Sportbekleidung, kurz

Trainingsanzug, Soldat,

Trainingsanzug, Offizier

189

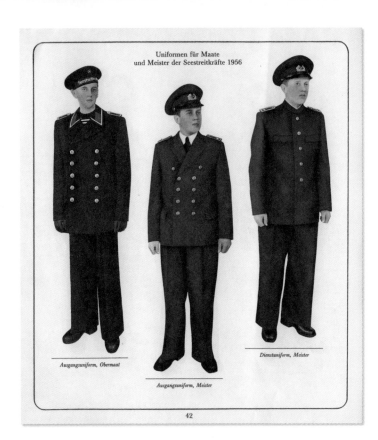

Uniformen für Maate
und Meister der Seestreitkräfte 1956

Ausgangsuniform, Obermaat

Ausgangsuniform, Meister

Dienstuniform, Meister

42

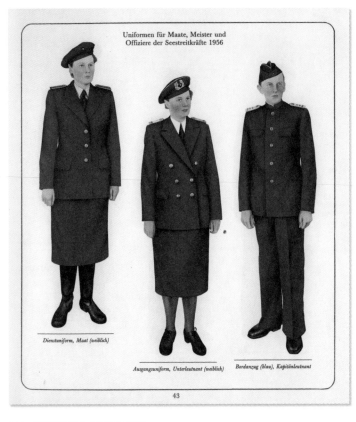

Uniformen für Maate, Meister und
Offiziere der Seestreitkräfte 1956

Dienstuniform, Maat (weiblich)

Ausgangsuniform, Unterleutnant (weiblich)

Bordanzug (blau), Kapitänleutnant

43

BUCHILLUSTRATIONEN
[BOOK ILLUSTRATIONS],
aus „Uniformen der Nationa-
len Volksarmee der DDR
1956–1986" [from "Uniforms
of the National People's Army
of the GDR, 1956–1986"],
1990 | Klaus-Ulrich Keubke/
Manfred Kunz; Brandenbur-
gisches Verlagshaus, Ber-
lin | 22,5 x 20 cm [9 x 8 in.]

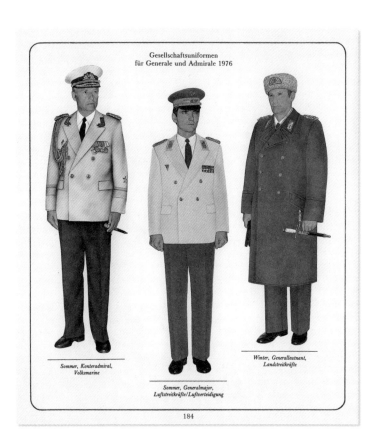

Gesellschaftsuniformen
für Generale und Admirale 1976

Sommer, Konteradmiral,
Volksmarine

Sommer, Generalmajor,
Luftstreitkräfte/Luftverteidigung

Winter, Generalleutnant,
Landstreitkräfte

184

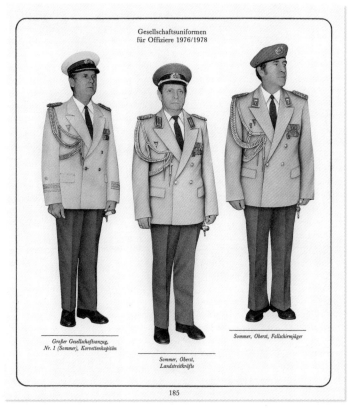

Gesellschaftsuniformen
für Offiziere 1976/1978

Großer Gesellschaftsanzug,
Nr. 1 (Sommer), Korvettenkapitän

Sommer, Oberst,
Landstreitkräfte

Sommer, Oberst, Fallschirmjäger

185

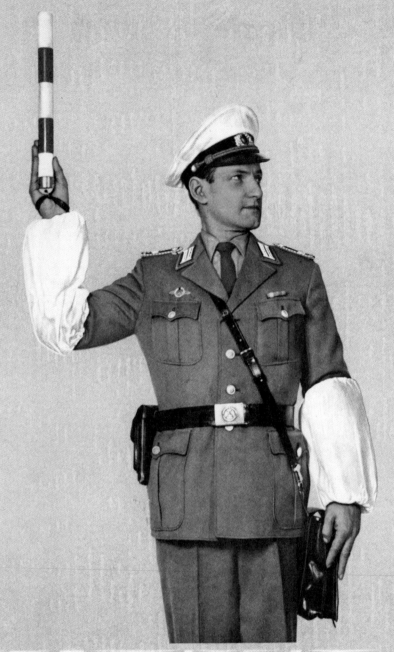

DIE DEUTSCHE
VOLKSPOLIZE

VOPO
VOLKSPOLIZEI

PEOPLE'S POLICE

Wenn man „Volks-" als Präfix vor bestimmte Wörter setzt, dann kann das sogar einem Wort wie Polizei einen Hauch von Akzeptanz und Vertrautheit verleihen. Die Volkspolizei der DDR erfüllte konventionelle Polizeiaufgaben wie Verkehrsregelung, Kontrolle von Menschenmengen, Aufklärung von Raubüberfällen und die Unterstützung von Kindern an Straßenkreuzungen. Im ersten Jahr der sowjetischen Besatzung zur Aufrechterhaltung der öffentlichen Ordnung und Sicherheit gegründet, nahm die Volkspolizei schnell einen paramilitärischen Charakter an, in Form der Kasernierten Volkspolizei, die für den militärischen Einsatz ausgestattet wurde – letztendlich ein Verstoß gegen die Beschlüsse von Jalta 1945. Bald darauf wurden auch Verbände für die Sicherheit des Verkehrswesens und den Grenzschutz gegründet. Die Schuld für den Aufstand vom 17. Juni 1953 suchte man hauptsächlich bei der Polizei und beim Ministerium des Inneren, was zur Entlassung von bis zu 12.000 Polizeiangehörigen führte und die Gründung des Ministeriums für Verteidigung sowie die Schaffung der Nationalen Volksarmee in Gang setzte.

Placing *Volk*, or "people," in front of certain words in German can lend a degree of broad-based familiarity even to a word like *Polizei*. The *Volkspolizei*, or People's Police, in East Germany fulfilled conventional police roles of directing traffic, controlling crowds, investigating robberies, and guiding children across intersections. As created in the first year of Soviet occupation to maintain public order, the People's Police quickly took on a paramilitary character in the form of a barracks police force equipped for military service essentially in violation of the Yalta agreements of 1945. Divisions for transportation and border protection were soon added. Blame for the June 1953 uprising on East German streets was largely focused on the police and the Ministry of the Interior. This led to the dismissal of as many as 12,000 members of the force and set in motion the formation of a Ministry of Defense and the creation of a *Volksarmee*, or People's Army.

Beruf und Berufung

Schutzpolizist

◁◁

BUCH [BOOK, "The German People's Police"],
1965 | Politische Verwaltung des Ministeriums des
Innern, Dresden | 32,5 x 24,5 cm [12 ¾ x 9 ¾ in.]

BROSCHÜRE [BROCHURE, "Policeman,
Career and Calling"], 1985 | Heinz Petersen (Autor
[Author]); Ministerium des Innern, Verwaltung Kader
14 x 20 cm [5 ½ x 8 in.]

Zu Besuch bei Rostocker Verwandten, geht der jüngste Sproß der Familie mit der Neugier seiner drei Jahre unerlaubt, unbemerkt und selbständig auf Entdeckungsreise durch verwinkelte Straßen. Und dann ist es passiert: Er hat sich in der fremden Stadt verlaufen! Ein Ortsansässiger bringt den weinenden kleinen Kerl aufs VP-Revier.

Die Genossen mühen sich redlich, den Tränenstrom zum Versiegen zu bringen, putzen fürsorglich das Näschen und versuchen mit unendlich viel Geduld, den Namen des Kleinen, den seiner Verwandten und die Adresse zu ermitteln. Der Steppke schluchzt und nennt gerade seltenen Familiennamen, beschreibt jedoch recht gut das Haus des Onkels. Und so geht es per Funkstreifenwagen, heim zu besorgten, nun aber wieder glücklich strahlenden Multi ...

Eine Episode aus dem Diensttag der Schutzpolizisten der Ostsee-Metropole. Selten sind derlei "Alleingänge" des entdeckungsfreudigen Nachwuchses nicht. Indes: Das Spektrum schutzpolizeilicher Arbeit ist viel, viel breiter, verantwortungsreicher und gewichtiger. Schutzpolizei - der Name ist Programm. Wo immer auf Straßen, Wegen und Plätzen, auf Baustellen und in Grünanlagen, in Waldgebieten oder an Badegewässern und auf Campingplätzen die Genossen mit dem dienstzweigspezifischen Ärmelabzeichen auftauchen, da geht es um die

operativ-vorbeugende Tätigkeit für ein hohes Maß an öffentlicher Ordnung und Sicherheit, da geht es um die Würde und Freiheit, das Leben und die Gesundheit der Bürger, um den Schutz des gesellschaftlichen und des privaten Eigentums, da geht es um die strikte Einhaltung der für alle verbindlichen Normen des Zusammenlebens, um die Durchsetzung des sozialistischen Rechts, um die Abwendung von Gefahren, um die Beseitigung von Störungen und straftatbegünstigenden Faktoren.

Ort sind die Schutzpolizisten, die noch vor Verkehrspolizei und Krankentransport an Unfallorten eintreffen, die dann in Sekundenschnelle mit Umsicht und Sorgfalt erste Maßnahmen einleiten müssen.

Hilfe den Verletzten, Sicherung des Unfallortes, Organisation ungehinderter Anfahrt für Rettungsfahrzeuge, Feststellung von Zeugen.

Der Schutzpolizist ist der vielseitigste unter den Angehörigen der Volkspolizei und der anderen Organe des Ministeriums des Innern. In ihm vereinen sich straffe, militärische Disziplin, Mut und Schnelligkeit, Beharrlichkeit, Korrektheit, pädagogisch-psychologische Fähigkeiten und solide Gesetzeskenntnisse.

Der Schutzpolizist ist Auge und Ohr, Wahrer und Behüter des Gesetzes; er ist Ratgeber, Freund, Helfer. Er ist überall in der Öffentlichkeit präsent, für jeden

 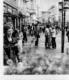

Über Funk erhält die Funkstreifenwagenbesatzung einen wichtigen Auftrag

Schutzpolizist bei der Streifentätigkeit

Der Lehrwachtmeister gibt seine Erfahrungen an den jungen Genossen weiter

Vertrauensvoll wenden sich die Kinder an ihren Freund und Helfer

2 | 3

Abschnittsbevollmächtigter der DVP prüft gemeinsam mit gesellschaftlichen Kräften den Ordnungszustand auf einem Parkplatz im Wohngebiet

Der Schutzpolizist wird zu einem Einbruchsdiebstahl gerufen - er leitet sofort erste Maßnahmen ein

 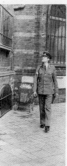

Schutzpolizisten und Bauarbeiter besprechen Maßnahmen zur Sicherung der Baustelle

Mit Hilfe des Schutzpolizisten ist der Weg bald gefunden

Der Diensthundeführer mit seinem unentbehrlichen Begleiter in einer Kleingartenanlage

Aufmerksam beobachtet der Schutzpolizist wichtige Objekte

12 | 13

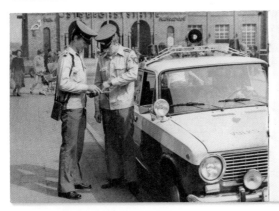

Schutzpolizei - der Name nennt den Auftrag: Schutz des Lebens und der Gesundheit der Bürger, des sozialistischen und persönlichen Eigentums; Gewährleistung der öffentlichen Ordnung und Sicherheit auf Straßen, Wegen und Plätzen.

Schutzpolizist - ein Berufsbild breitester Vielfalt interessanter und verantwortungsvoller Aufgaben im Dienste des Volkes und zu seinem Nutzen.

Schutzpolizist - ein lohnender Beruf, ein Lebensberuf und ein lebensnotwendiger Beruf, der auch Ihnen eine klare Perspektive bietet.

Unsere Erkundigungen zu diesem Beruf haben wir in der Ostsee-Metropole angesiedelt, hätten jedoch ebensogut die Hauptstadt, die Lausitz, den Thüringer Wald, das Oderbruch, den Harz oder das Erzgebirge wählen können, denn Auftrag und Zielstellung sind überall identisch.

Drei Genossen, unterschiedlich in Namen, Lebens- und Dienstalter, unterschiedlich auch die Dienststellung, gemeinsam die Zugehörigkeit zum Dienstzweig Schutzpolizei und volles berufliches Engagement, geben Auskünfte, die eigenes Erleben widerspiegeln. Wem diese Antworten nicht erschöpfend genug sind, der wende sich vertrauensvoll mit seinen Fragen an den ABV, an die Genossen des VP-Reviers seines Wohngebietes oder auch an jede andere Dienststelle der Deutschen Volkspolizei.

Beruf und Berufung
Schutzpolizist

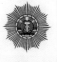

Eng wirkt der Schutzpolizist mit dem zuständigen Abschnittsbevollmächtigten der Deutschen Volkspolizei zusammen

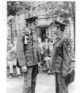

raum und die von Autos verstopften Straßen. Die Neubauten in der Südstadt, die immer noch Zuwachs erhalten, aber auch ausgedehnte Grünanlagen mit lauschigen Winkeln. Das Ostsee-Stadion, die Sport- und Kongreßhalle, die ehrwürdige Wilhelm-Pieck-Universität mit Studenten aus vieler Herren Länder, das Heimatmuseum mit seinen unwiederbringlichen Zeitzeugen zur Stadtgeschichte, ein dichtes Netz der Handelseinrichtungen - vom Freiluftmarkt bis zum Warenhaus -, Gaststätten, Hotels, Verwaltungen, Betriebe ...

Ein Revierbereich eigener Großstadtgröße: 100 000 Einwohner und damit beinahe jeder zweite "Stamm-Rostocker" markieren das Maß der Verantwortung für die Genossen dieses VP-Reviers. Dazu die vielen "Rostocker auf Zeit": die bereits erwähnten Studenten, Soldaten der Rostocker Garnison, Seeleute, Bau- und Montagearbeiter und dann das Heer der Urlauber und Touristen, nicht nur zwischen Mai und September. Die Saisonpausen werden kürzer, denn immer mehr zieht es auch im Winter ans Meer, des größeren Erholungseffektes wegen.

Ordnung, Sicherheit, Sauberkeit und Disziplin werden immer mehr zu bestimmenden Faktoren für das reibungslose Miteinander von Einwohnern und Gästen der Ostsee-Metropole, erhöhen Wohnwert, Lebensqualität und touristische Attraktivität.

Zwei Jahre nun schon geht Hauptwachtmeister der VP Bernd Görlitz auf den ihm seit Kindesbeinen vertrauten Rostocker Pflaster Streife. "Monotonie, Routine, stetig wiederkehrendes Einerlei? - Nichts von alledem. Jeder Tag bringt neue Begegnungen, neue Erlebnisse, neue Situationen und - wenn man nur genau genug hinschaut - neue Veränderungen", urteilt der junge Genosse souverän. Müllers gewöhnen sich die Unsitte ab, ihre Wäsche auf dem Balkon flattern zu lassen und somit das Stadtbild zu stören; häßlich verdorrte Bäumchen werden durch Neuanpflanzungen ersetzt; Straßenbauer pflastern die gefährliche Stolperstelle zu, eine Gerümpelecke verschwindet, das

gestohlen gemeldete Fahrrad wird dank intensiver Fahndungsbemühungen und heiterer Bürgerhinweise wiederbeschafft; einstige Sorgenkinder aus dem Kietz verlegen ihren Drang nach ausgelassener Fröhlichkeit und ihren Hang zu lautstarker Musik in den Jugendklub ... Mosaiksteinchen, die in arbeitsreicher Aneinanderreihung ein Bild ergeben, das jeder mit Wohlgefallen betrachtet, erste Ernte einer Saat, die auch während vieler Streifengänge gelegt wurde.

Bernd Görlitz ging das hierzulande selbstverständlichen Entwicklungsweg der jüngeren Generation: Abschluß der 10. Klasse, Berufsausbildung zum Maschinen- und Anlagenmonteur, Armeedienst als Soldat auf Zeit. Liebe zur Arbeit hat ihm der Vater anerzogen, Disziplin, die nicht blindes Gehorchen, sondern bewußtes Mitdenken heißt. Und mit der Liebe zur Arbeit auch die Mitverantwortung für den Schutz der Früchte dieser Arbeit. Vaters persönliches Beispiel gab den Argumenten besondere Kraft: er ist langjähriger Volkspolizist, bewährt, geachtet, geehrt und den Sohn gewiß ein strenger Kritiker als die Vorgesetzten. "Aber er ist mir auch geduldiger Lehrer. Ihm und meiner Frau verdanke ich vor allem, daß die ersten unbeholfenen Schritte ins Neuland volkspolizeilicher Arbeit rasch zum festen Tritt wurden." Die Frau ist hier das "wertvollste Souvenir meiner Armeezeit in Berlin", das thüringer Mädel

6

7

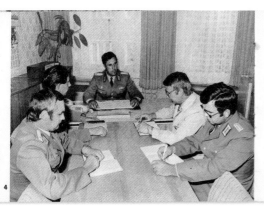

erkenn- und erreichbar. Und er ist deutlich sichtbar gekennzeichnetes Staatsamacht im hellen Rampenlicht einer kritischen Öffentlichkeit. Ein hoher gesellschaftlicher Stellenwert, aber auch hohe Ansprüche herleiten. An das fundierte Wissen, an das höflich-korrekte Auftreten, an die Prinzipienfestigkeit der Entscheidungen, an das volle Engagement rund um die Uhr und bei jedem Wetter. Und es gehört ganz und gar nicht zu den Dienstgeheimnissen, daß dieser Beruf bei aller oder gerade wegen seiner interessanten Vielfalt körperlich harte und geistig anstrengende Arbeit ist, die den Einsatz der ganzen Persönlichkeit und manches Freizeitopfer verlangt. Aber wer kommt schon in seinem Beruf ohnedem aus, wenn er ihn als Berufung versteht?! Wenn die Colorfotos dieser Broschüre den vordergründig als "Schönwetter-Volkspolizisten" zeigen, dann ist das mehr ein Tribut an die begrenzte Lichtempfindlichkeit fotografischen Aufnahmematerials und weit weniger werbepsychologische Absicht. Werben verstehen wir gewiß nicht als Überreden, sondern als Gewinnen und Überzeugen. Gewinnen für einen Lebensberuf. Überzeugen zum engagierten Mittun in einem lebensnotwendigen Beruf.

Das persönliche Beispiel, die persönliche Erfahrung, die persönliche Sicht des Schutzpolizisten verdeutlichen die Übereinstimmung von gesellschaftlichen Erfordernissen und persönlichen Interessen.

Sie sind direkt dabei als Aktive. Eine ganze Dienstschicht lang. Eine viele Dienstschichten lang, über Jahreszeiten und Jahre.

Bei freundlichem Himmel im Streifengängertempo oder gar im Funkstreifenwagen, aber eben auch zu nachtschlafender Zeit und wenn andere vergnügliche Feste feiern, sich sonn- und sonnenhungrig am Strand von Warnemünde tummeln. Und auch, wenn stundenlang allesdurchdringender Landregen niederfällt, wenn ein steifer Nordost frist, klirrende Kälte von den Fußspitzen aufwärts steigt.

Drei von denen, die auch nach Jahren klimatischer Schreckschüsse nicht (beruflich) bange sind, lernten wir in einem Rostocker VP-Revier kennen: Hauptwachtmeister der VP Bernd Görlitz, Leutnant der VP Udo Zschirmer und Oberleutnant der VP Helmut Rossa.

Von Nienhagen bis zum Schutower Ring erstreckt sich der Revierbereich. Namenlose Vielfalt auf solche mit Namen und Adresse, Schutzobjekte besonderer Aufmerksamkeit. Der Stadtkern gehört dazu mit seinen guterhaltenen oder gutgepflegten Baudenkmalen aus Mittelalter und hanseatischer Vergangenheit aber auch der problematische Altflüchterplex nahe dem Alten Hafen. Der nicht nur bei den Rostockern beliebte Boulevard zu den Krögeliner Straße aber auch den ganzen Sommer über zu knappe Park-

4

5

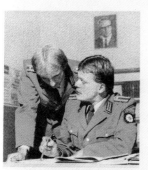

· Bürger der DDR
· Abschluß der 10. Klasse der allgemeinbildenden polytechnischen Oberschule
· abgeschlossene Facharbeiterausbildung
· abgeleisteter Wehrdienst
· politische Zuverlässigkeit und gesellschaftliche Aktivität
· gesundheitliche Eignung.

· Dienstzweigspezifische Grundausbildung an einer entsprechenden Schule des Ministeriums des Innern
· Praktikum in einer Lehrdienststelle.

Die Ausbildung umfaßt sowohl die marxistisch-leninistische Bildung als auch fachspezifische Fächer. Zur Grundausbildung gehören die Einsatzausbildung, die Körperertüchtigung sowie die Handhabung der Technik. Die Festigung der Kenntnisse der russischen Sprache gehört gleichfalls zum Lehrprogramm.
In der Lehrdienststelle werden richtige Verhaltensweisen beim Einschreiten sowie korrektes und höfliches Auftreten gegenüber dem Bürger erlernt.

Eignung und vorbildliche Dienstdurchführung vorausgesetzt, ist die Entwicklung zum Offizier möglich. Das Studium an der Offiziersschule des Ministeriums des Innern "Wilhelm Pieck" erstreckt sich über zwei Jahre und schließt mit dem Grad "Staatswissenschaftler" sowie der

Einstellungsvoraussetzungen

Ausbildung

Weiterbildung

15

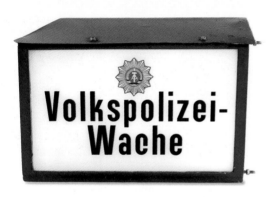

◁

LEUCHTSCHILD [LIGHT BOX, "People's Police Station"], 1960er–1970er [1960s–1970s] | Unbekannt [Unknown] | Metall, Plastik [Metal, plastic] | 38 x 56 x 27 cm [14 ¾ x 22 x 10 ½ in.]

▷

BUCHILLUSTRATION [BOOK ILLUSTRATION], aus „Volkspolizei" [from "People's Police"], 1985 | Verlag Zeit im Bild Dresden | 27,5 x 23,5 cm [11 x 9 ¼ in.]

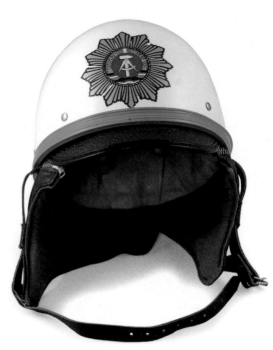

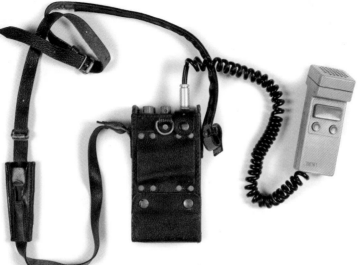

△ ◁

VERKEHRSSTÄBE [TRAFFIC BATONS] | Artas, Arnstadt Plastik, Leder [Plastic, leather] Je 41 x 4 cm ø [Each 16 ¼ x 1 ½ in. dia.]

△

HELM [HELMET], Volkspolizei Stoff, Leder, Plastik [Cloth, leather, plastic] | 15 x 39,5 cm ø [6 x 15 ¾ in. dia.]

◁

HANDSPRECHFUNKGERÄT [WALKIE-TALKIE] Rundfunk- und Fernmelde-Technik, Köpenick | Leder, Plastik [Leather, plastic] 17 x 9 x 5 cm [6 ¾ x 3 ½ x 2 in.]

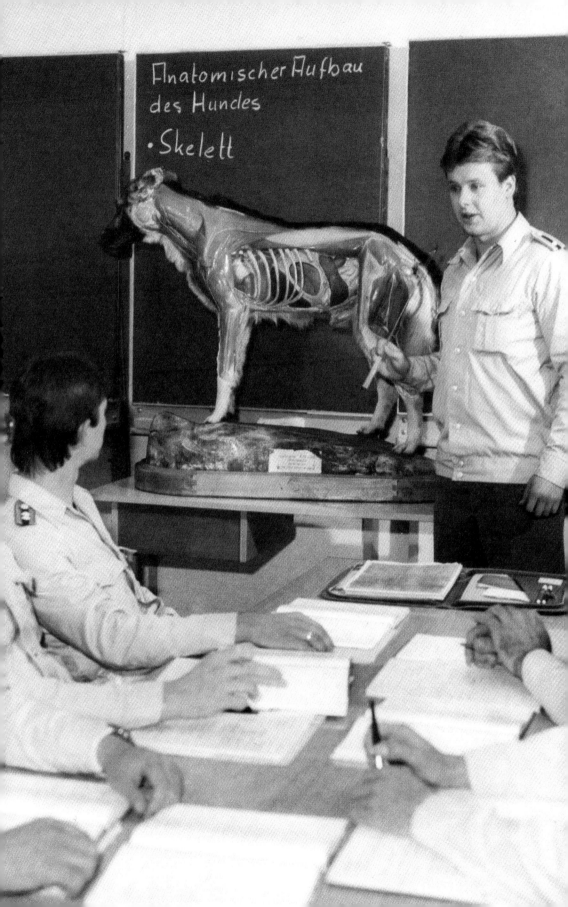

BUCHILLUSTRATIONEN [BOOK ILLUSTRATIONS], aus „Im Dienste
des Volkes" [from "In the Service of the People"], 1969 | Politische
Verwaltung des Ministeriums des Innern, Berlin; Staatsverlag der DDR
32,5 x 24,5 cm [12 ¾ x 9 ¾ in.]

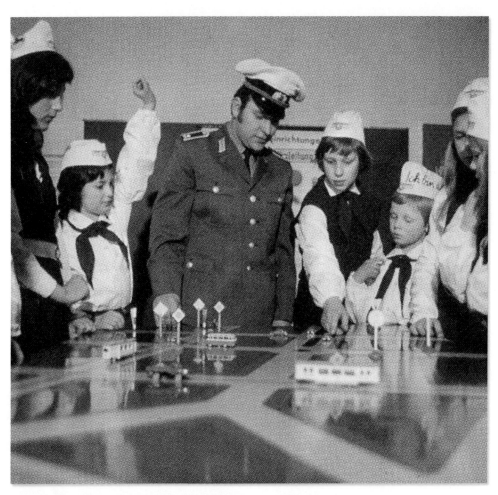

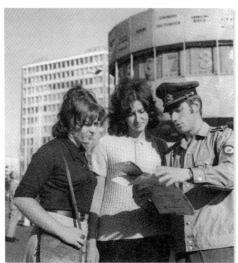
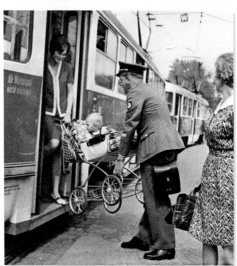
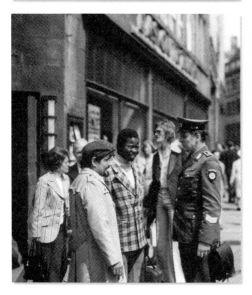
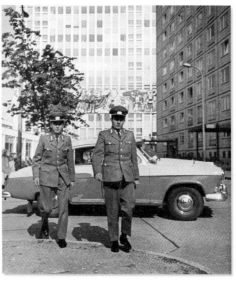

BRIGADEBUCH [BRIGADE BOOK, "My Honorable
Service," "We Guarantee the Peace"], 1952–63
Unbekannt [Unknown], Erfurt | Leder, Papier [Leather, paper]
23,5 x 32 cm [9 ¼ x 12 ¾ in.]

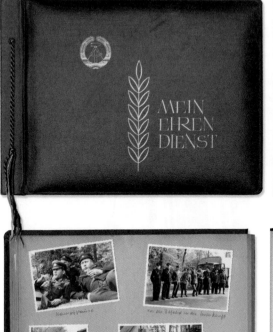

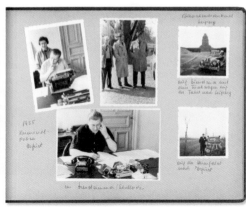

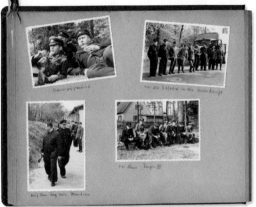

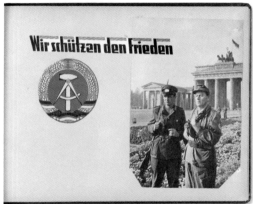

BRIGADEBUCH [BRIGADE BOOK, "In the Service of the People,"
"25 Years of the People's Police"], 1962–82
Brigade „Unbefugter Gebrauch von Kfz und Fahrraddiebstahl",
Erfurt | Leder, Papier [Leather, paper] | 27 x 21,5 cm [10 ¾ x 8 ½ in.]

wurden die Genossen

Volkmann, Harry

Uhlig, Harry

mit einer Geldprämie von je 100.-Mark ausgezeichnet

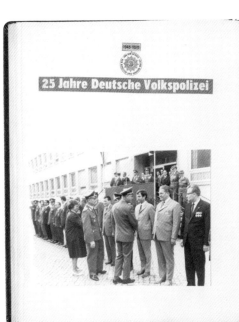

1 Juli **1970** – 25 Jahre Deutsche Volkspolizei –

— Gen. Uhlig wird zum Leutnant d. K
 befördert.

— als „Bester" des Monat Juni 70 ernannt.

— mit der Medaille für „Ausgezeichnete
 Leistungen" und einer Geldprämie
 von 100 Mark ausgezeichnet.

GRENZEN

BORDERS

Die deutschen Grenzen waren eine Folge der geopolitischen Realitäten des Kalten Krieges. Die innerdeutsche Grenze war 1.393 Kilometer lang und trennte DDR und Bundesrepublik von der der Ostsee bis zur Tschechoslowakei voneinander. Eines der berühmtesten Ereignisse des Kalten Krieges war die Errichtung der Berliner Mauer im August 1961 auf Ost-Berliner Territorium, die direkt durch das Stadtzentrum führte. Obwohl die Mauer der andauernden Abwanderung von Arbeitskräften von Osten nach Westen ein Ende setzte, litt das Image der DDR sehr darunter, dass sie sich abschottete. Die Grenzsoldaten ermahnten die West-Berliner zurückzutreten, wenn sie der Mauer zu nahe kamen. Im Zuge der allgemeinen Entspannung in den 1980er-Jahren wurde die Mauer auf der Westseite zu einer unwiderstehlichen Leinwand für Künstler, aber auch für herkömmliche Graffitisprayer. Heutige Berlin-Besucher suchen fast vergeblich nach greifbaren Überresten der Mauer. Reparierte Straßen und Gehwege, aber auch Parks und junge Bäume verdecken weitgehend die Spuren des Mauerverlaufs. Im Stadtzentrum kann der historisch interessierte Besucher einer unauffälligen Markierung aus Pflastersteinen und gelegentlichen Metallplatten im Straßenpflaster folgen. Die meisten der Betonteile wurden letztlich zu Straßenbaumaterial vermahlen.

Germany's borders were a consequence of the geopolitical realities of the Cold War. The "inner-German border" was 866 miles (1,393 kilometers) long, separating East and West Germany from the Baltic Sea to Czechoslovakia. In one of the most famous episodes of the Cold War, the Berlin Wall was erected in August 1961, just inside East Berlin territory, winding its way through the center of the city. While the wall put an end to the persistent talent drain from East to West, the GDR paid a heavy price in terms of its public image for cutting itself off. Border guards would warn West Berliners to step away if they got too close. With the general relaxation of tensions in the 1980s, however, the West-facing side of the wall became an irresistible canvas for artists as well as for conventional taggers. Today's visitors to Berlin search largely in vain for physical reminders of the wall construction. Repaired streets and sidewalks, as well as gardens and young trees, have covered over most traces of the dividing line. In the city center, the historically minded can follow an unobtrusive trail of smooth bricks and occasional metal markers inlaid in the pavement to show exactly where the wall once stood. Most of the concrete sections were ultimately ground into road-paving material.

FOTO [PHOTO], Sicherge-
stellte Schmuggelware [Inci-
dent Report on Contraband],
1970er–1980er [1970s–1980s]
Grenztruppen der DDR, Berlin
17,5 x 12 cm [7 x 4 ¾ in.]

▶ **13. AUGUST 1961**

Unterstützt durch die Kampfgruppen begannen Bautrupps der DDR in den frühen
Morgenstunden des 13. August 1961 mit dem Bau der Sperranlagen der Berliner Mauer.
Mit über 160 Kilometern Stacheldraht und Betonplatten, Wachtürmen und Suchschein-
werfern wurde das kapitalistische West-Berlin vom sozialistischen Ost-Berlin abgerie-
gelt und Freunde, Kollegen und Familienmitglieder voneinander abgeschnitten.

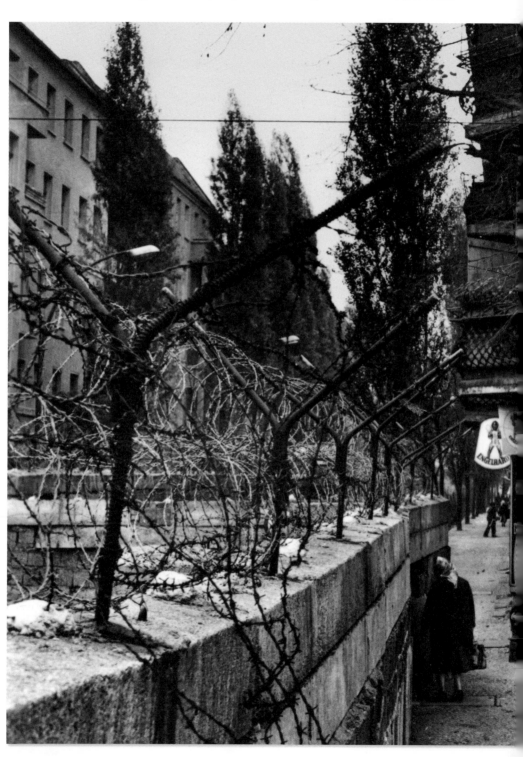

► **AUGUST 13, 1961**

In the early morning hours of August 13, 1961, construction crews from the GDR, backed by members of the Workers' Militia (*Kampfgruppen*), began to lay the foundations for what would become the Berlin Wall. More than 100 miles of barbed wire and concrete blocks, interspersed with guard posts and searchlights, sealed off capitalist West Berlin from socialist East Germany, dividing friends, colleagues, and family members.

▽

ANSICHTSKARTE [POST-CARD], "Die Sektorengrenze in Neukölln" ["The Sector Border at Neukölln"], 1961 | Landesbildstelle Berlin | 10 x 15 cm [4 x 6 in.]

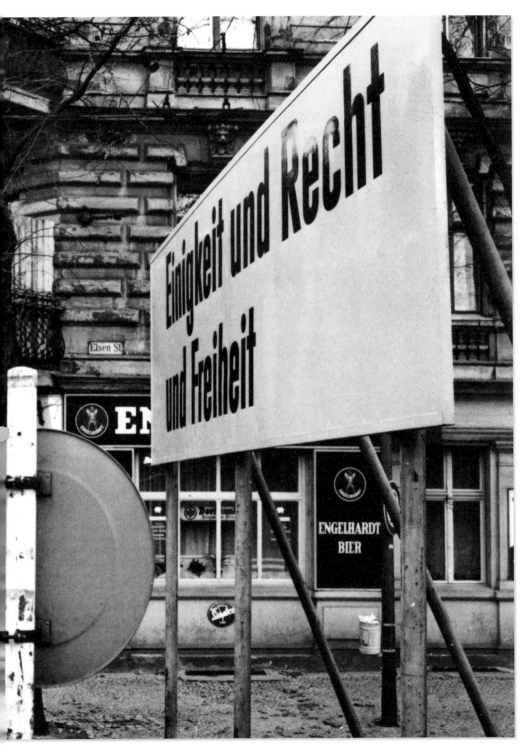

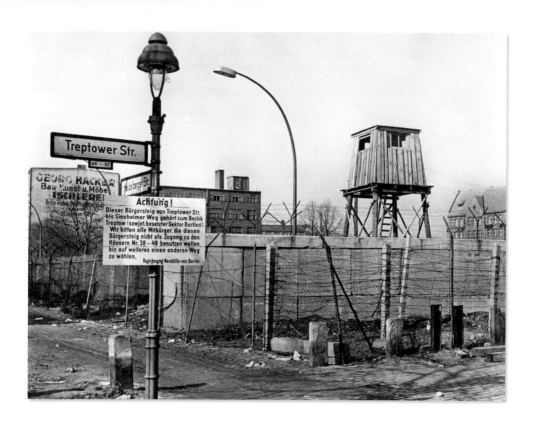

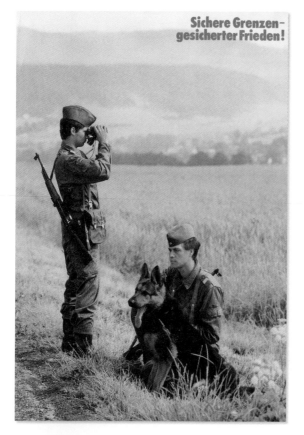

**Sichere Grenzen-
gesicherter Frieden!**

▶ INNERDEUTSCHE GRENZE [INNER-GERMAN BORDER]

Entlang der innerdeutschen Grenze zwischen den von der UdSSR und den vom Westen verwalteten Gebieten wurden schon ab Anfang der 1950er-Jahre, lange vor der Existenz der Mauer durch Berlin, Grenzbefestigungen errichtet. Der sog. Eiserne Vorhang reichte von der Ostseeküste bis zur Tschechoslowakei und wurde je nach Topografie auf verschiedene Weise errichtet – manchmal verlief er durch Felder oder Waldgebiete, aber manchmal auch mitten durch ein Dorf, dessen Bewohner zwangsweise in andere Teile der DDR umgesiedelt wurden. Die auf westlicher Seite vom Bundesgrenzschutz angebrachte Beschilderung warnte vor Landminen und anderen Gefahren, die drohten, wenn man zu nahe an die Grenze herankam. Allerdings gestaltete sich die Grenzlogistik innerhalb Berlins schon anders, schon wegen der offensichtlichen Undurchlässigkeit der Berliner Mauer und wegen der Enge in den wenigen Übergängen und um sie herum. Die ca. 4,5 Meter hohen Hinweisschilder am Übergang von einem in den anderen Sektor blieben meist auch nach dem Bau der Mauer 1961 stehen. An der Grenze aber auch weiter auf DDR-Gebiet sollten besondere Schilder Elitevertreter der westlichen Militärverbindungsmissionen (siehe unten) fernhalten, die sich nach einem gegenseitigen Abkommen mit den Sowjets in der DDR frei bewegen und Aufklärung betreiben durften.

The inner-German border between the Soviet and Western-administered territories began to be fenced off in the early 1950s, long before there was a wall dividing Berlin. The so-called Iron Curtain running from the Baltic coast to Czechoslovakia was constructed in various ways according to topography, sometimes passing through open fields or woodlands, but also slicing through villages whose occupants had been forcibly relocated to other parts of the GDR. Placed by West German authorities (*Bundesgrenzschutz*), signage on the west-facing side warned of land mines and other dangers of approaching the often-automated protective devices too closely. The logistics of the inner city barriers in Berlin were different because of the self-evident impenetrability of the Berlin Wall and the confined space in and around the few openings in the border. Typically, the fifteen-foot high signs that before the erection of the wall in 1961 had called attention to passage from one sector to another, remained in place even after the wall's construction. This includes special signs close to the border as well as deep into GDR territory that warded off elite members of western military liaison missions (see below) that had been allowed in a reciprocal agreement with the Soviets to roam East Germany and collect information.

▷
WARNSCHILD [WARNING SIGN, "Stop Here," Demarcation Line between East and West Germany, Federal Border Patrol], 1960er–1970er [1960s–1970s] | Bundesgrenzschutz, Westdeutschland [West Germany] | Metall [Metal] | 38 x 47,5 cm [15 x 18 ¾ in.]

▷ ▽
WARNSCHILD [WARNING SIGN, „Durchfahrt verboten" ["Passage Prohibited"], 1970er–1980er [1970s–1980s] Faserplatte [Fiberboard] | 50 x 70 cm [19 ¾ x 27 ½ in.]

▷ ▽ ▽
WARNSCHILD [WARNING SIGN, "Attention, Danger of Life, Soviet Mine Zone, Federal Border Patrol"] | Bundesgrenzschutz, Westdeutschland [West Germany] | Metall [Metal] | 28 x 38 cm [11 x 15 in.]

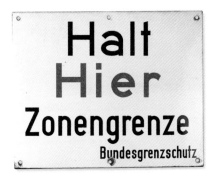

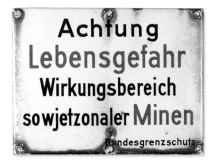

FOTOS [PHOTOS], Report über Schmuggelware von den
Grenztruppen der DDR [Incident Report on Contraband from
the GDR Border Patrol], 1970er–1980er [1970s–1980s]
Unbekannt [Unknown] | Verschiedene Größen [Various sizes]

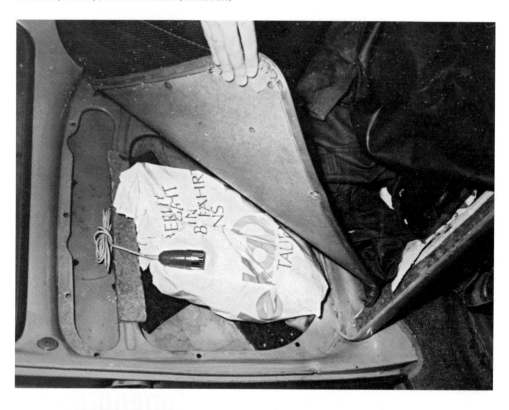

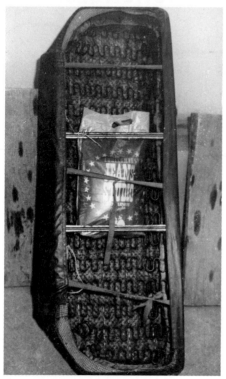

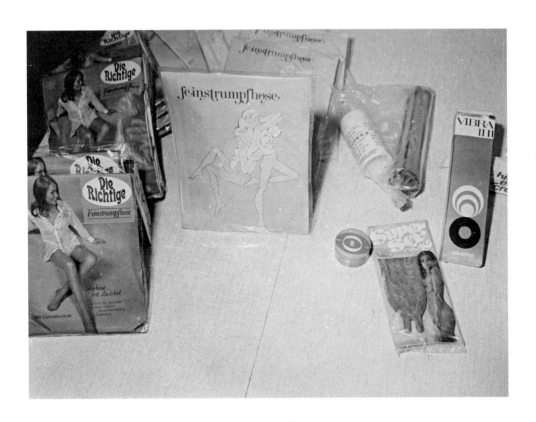

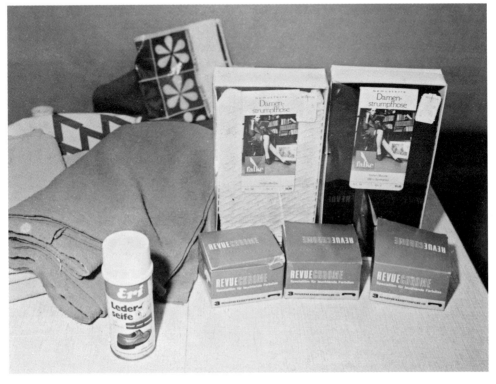

FOTOS [PHOTOS], Schmuggelware und Arbeit von Grenztruppen und
Zoll [Contraband and Border Patrol's and Customs' Work], 1980er
[1980s] | Unbekannt [Unknown] | Verschiedene Größen [Various sizes]

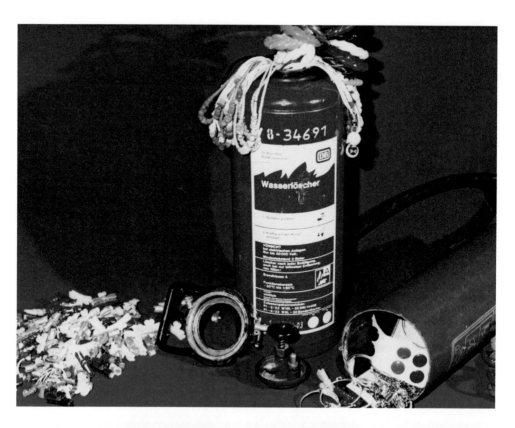

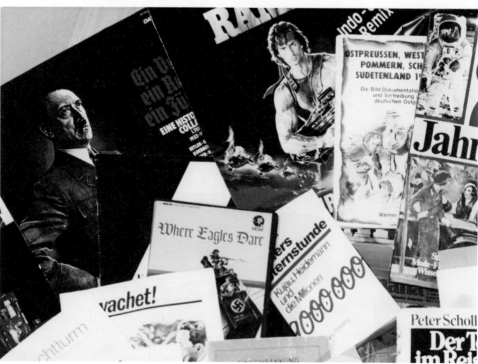

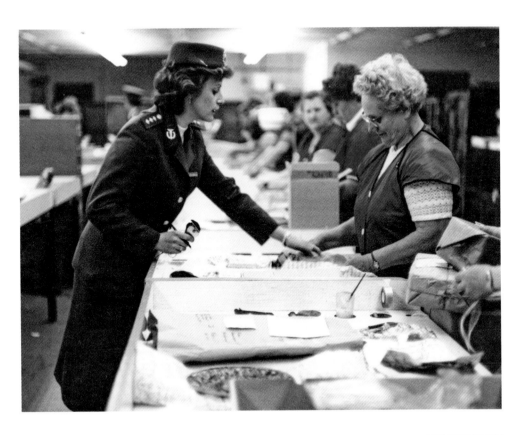

SAMMELALBUM [SCRAPBOOK], „Chronik der Passkontrolleinheit
Flughafen Dresden" ["Chronicle of the Dresden Airport Passport Control"],
1986 | 30,5 x 48,5 cm [12 x 19 in.]

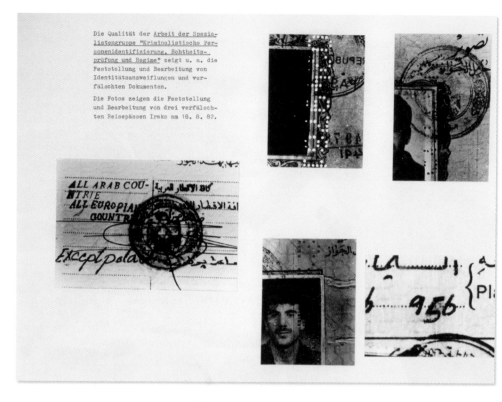

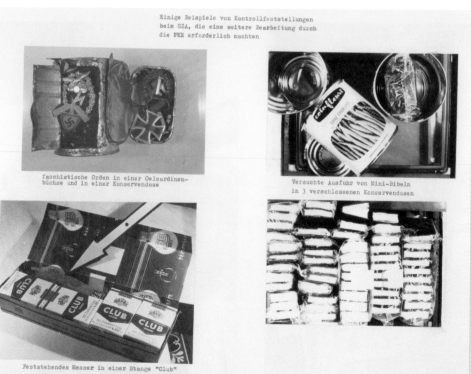

An der Kasse der Interflug können
auch Flugscheine erworben werden

Zur Versorgung der Fluggäste dient
auch der Kiosk der Mitropa in der
Zentralhalle

Von diesem Platz koordiniert der Pro-
zeßschichtleiter der IF alle Fragen der
Abfertigung der Personen und Luftfahrzeuge

Die Abfertigung wichtiger Personen
erfolgt in diesem Sonderraum

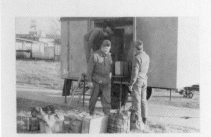

Mit der mobilen Röntgentechnik kann im
Bedarfsfall an allen Stellen des Flug-
hafens Großgepäck geröntgt werden

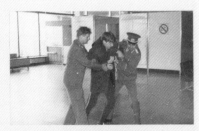

Ein "Provokateur" wird abgeführt

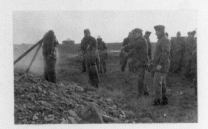

Auch der Umgang mit einem Feuerlöscher
muß gelernt sein

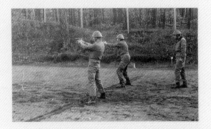

Schnelles und treffsicheres Schießen
ist eine Grundanforderung für die
Spezialisten

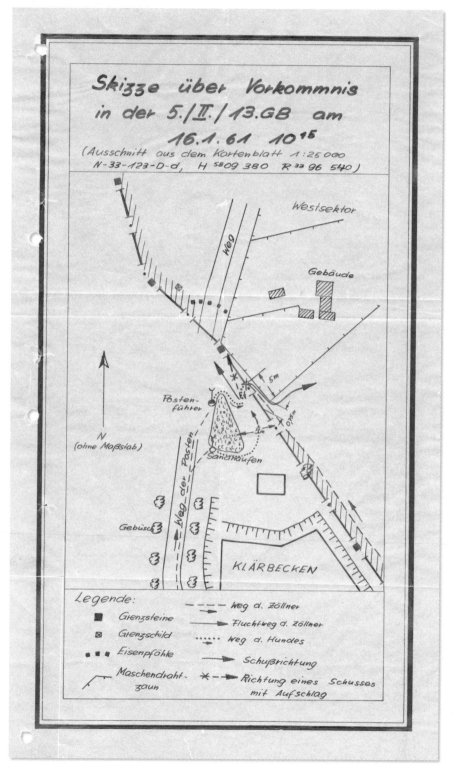

▷

BLÜCHER-ORDEN IN GOLD [BLÜCHER ORDER IN GOLD], 1984
Unbekannt [Unknown] | Stoff, Metall [Fabric, metal] | 14 x 7,5 x 2 cm
[5 ½ x 3 x 1 in.]

Als die DDR 1968 einen üppigen Vorrat an Orden für Tapferkeit im
Krieg – dessen Beginn man in Form eines Angriffs an der inner-
deutschen Grenze erwartete – in Auftrag gab, stand sie ganz in der
preußischen Militärtradition inklusive Uniformen, Abzeichen, Drill
und Marschmusik. Die Orden wurden in Vorbereitung auf einen
Krieg bereitgehalten, zu dem es zum Glück nicht kam. Es gab sie
in Gold, Silber und Bronze, und sie waren nach dem preußischen
Feldmarschall Gebhard von Blücher, einem Helden der Befreiungs-
kriege, benannt. Heute sind sie ein Kuriosum des Kalten Krieges
und Sammlerstücke.

Operating within the Prussian military tradition, which included
uniforms, insignia, drills, and marching music, the GDR in 1968
commissioned a generous supply of medals of valor for battlefield
combat, which was expected to start with a cross-border attack.
Held in readiness for a war that thankfully never took place, the
medals (in gold, silver, and bronze) carried the name of Field Mar-
shall Gebhard von Blücher, a Prussian hero from the Napoleonic
wars. They are now a Cold War curiosity and collector's item.

▽

STADTPLAN [MAP], mit Berliner Mauer und Invasionsplan für West-Berlin [with Berlin Wall and West Berlin Invasion Plans],
1970er–1980er [1970s–1980s] | Grenztruppen der DDR [GDR Border Patrol], Berlin | Stoff, Papier [Cloth, paper] | 452 x 180 cm
[178 x 71 in.]

Diese Karten mit dem Vermerk „Streng geheim" zeigen Pläne für eine militärische Invasion in West-Berlin und
heben Ziele von vordringlicher Priorität, Sammelplätze und Taktiken hervor. Entdeckt wurden die Pläne erst kurz nach
dem Fall der Berliner Mauer.

These maps, labeled "Top Secret," show plans for a military invasion of West Berlin, identifying high-priority targets,
rallying points, and tactics. The plans were discovered shortly after the Berlin Wall was toppled.

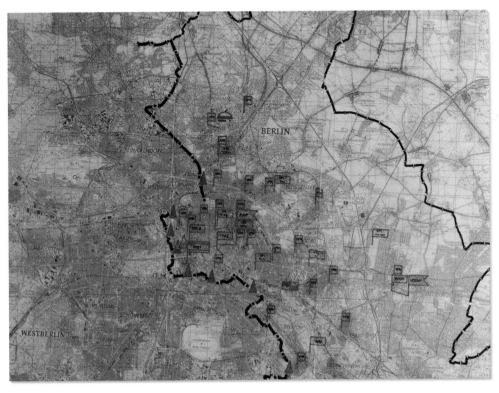

◁

DREHKALENDER [CALENDAR, "Border Patrol of the GDR"], 1980er [1980s] | Papier [Paper] | 27 cm ø [10 ¾ in. dia.]

◁▽

GEDENKFLASCHE [COMMEMORATIVE BOTTLE, BT-11 Observation Tower, "In Memory of the GDR Border Patrol of Rudolstadt"], 1970er [1970s] | Grenztruppen der DDR [GDR Border Patrol] | Keramik, Metall [Ceramic, metal] | 35,5 x 12 cm ø [14 x 4 ¾ in. dia.]

▽

WIMPEL [PENNANT, "15th Anniversary of the 'Rudi Arnstadt' Unit"], 1977 | Grenztruppen der DDR [GDR Border Patrol] Nylon | 28 x 19 cm [11 x 7 ½ in.]

Rudi Arnstadt, ein Hauptmann der Grenztruppen der DDR, wurde bei Ausbaumaßnahmen der Grenzsicherungsanlagen 1962 von westdeutschen Grenzsoldaten erschossen.

Rudi Arnstadt, a captain in the East German border patrol, was shot and killed by West German soldiers while his unit was upgrading a section of the border fortifications in 1962.

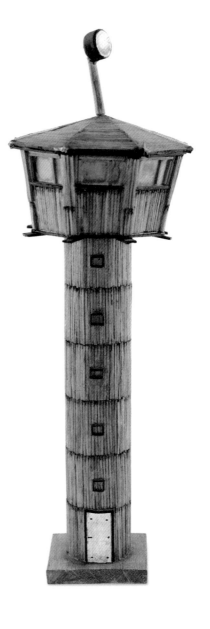

△

GEDENKTAFEL [PLAQUE, "Border Patrol of
the GDR"], 1970er–1980er [1970s–1980s]
Grenztruppen der DDR [GDR Border Patrol] | Holz
[Wood] | 15 x 35 x 3,5 cm [19 ¾ x 14 x 1 ¼ in.]

▷

MODELL [MODEL], Wachturm der Grenztruppen
[Border Patrol Tower], 1970er [1970s] | Grenz-
truppen der DDR [GDR Border Patrol] | Streichhöl-
zer, Farbe [Wooden matches, paint] | 43 x 16 cm ø
[17 x 6 ½ in. dia.]

▽

GEDENKUHR [COMMEMORATIVE CLOCK],
Grenztruppen der DDR [GDR Border Patrol], 1960er
[1960s] | Weimar electronic | Metall, Holz [Metal,
wood] | 17 x 41 x 5 cm [6 ¾ x 16 x 2 in.]

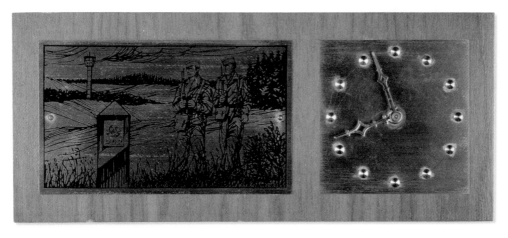

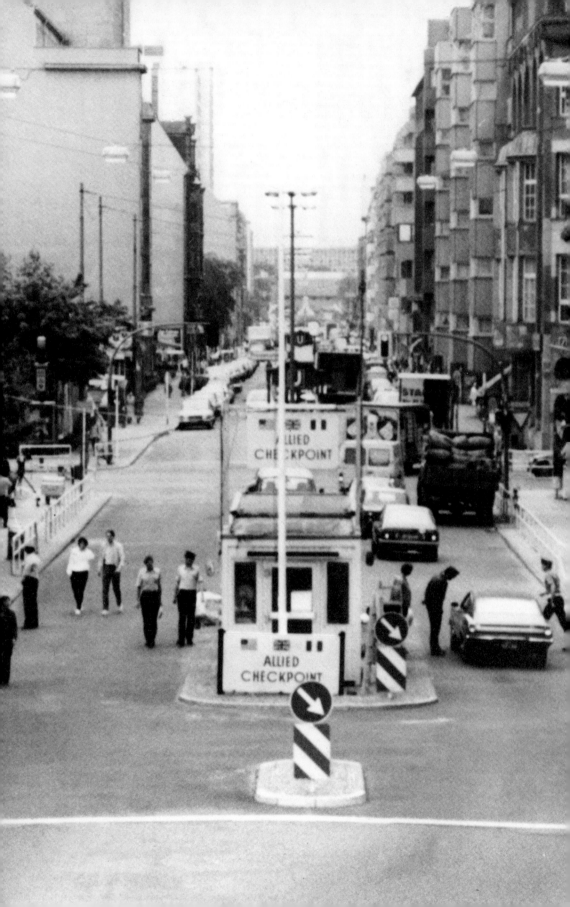

CHECKPOINT CHARLIE

Unmittelbar nach Errichtung der Mauer zwischen dem Ost- und Westteil Berlins (August 1961) machten die DDR-Behörden die Kreuzung der Friedrichstraße und der Zimmerstraße unweit des Potsdamer Platzes zum Hochsicherheitsgrenzübergang für Ausländer, Diplomaten und Angehörige der westlichen Besatzungsmächte (Amerikaner, Briten und Franzosen) sowie im Staatsauftrag reisende Funktionäre. Auf der anderen Straßenseite, in West-Berlin, waren die Alliierten in Form des weißen Wachhäuschens oder Informationsschalters auf dem Mittelstreifen vertreten, der als „Checkpoint Charlie" bekannt wurde. Die wesentlich größere Grenzanlage auf DDR-Seite nahm ein zerbombtes, sechs Block großes Areal in Anspruch, mit Wachtürmen und Sperranlagen sowie Baracken für die Passkontrolle, die Inspektion von Fahrzeugen und eine Wechselstube. Diese ausgedehnte Anlage trug den nüchternen Namen GÜSt für Grenzübergangsstelle, gefolgt von den Namen der sich hier kreuzenden Straßen. Nur zwei Monate nach dem Mauerbau, im Oktober 1961, kam es an dieser Stelle zu einer spektakulären Konfrontation zwischen amerikanischen und sowjetischen Panzern. Später wurde der Checkpoint Charlie ein Touristenziel für Tagesreisen nach Ost-Berlin.

In the immediate aftermath of constructing the wall separating East and West Berlin (August 1961), the East German authorities designated the intersection of Friedrichstrasse and Zimmerstrasse, not far from Potsdamer Platz, as the high-security crossing point for foreigners, diplomatic officials, members of the occupying Western military (American, British, French), and some authorized business travelers. Across the street, on the median strip in West Berlin, stood the Allied presence in the form of the white guard shack or information booth known as "Checkpoint Charlie." The East German border installation was far larger, occupying a six-block, bombed-out area on which the GDR erected watchtowers and barriers as well as barracks-type structures for passport control, currency exchange, and vehicle inspections. Their extensive installation went by the sober initials GÜSt, for Grenzübergangsstelle, or border crossing point, followed by the designation of the two cross streets. A major face-off between American and Soviet armor took place here in October 1961, just two months after the construction of the wall, but the checkpoint later became a tourist objective for day visits to East Berlin.

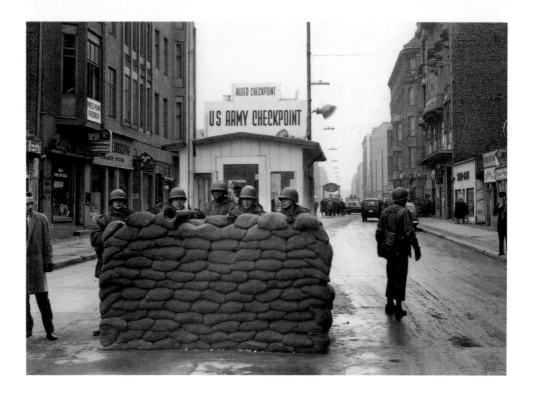

◁

FOTO [PHOTO], Grenzübergang Checkpoint
Charlie [Checkpoint Charlie Border Crossing],
1970er [1970s] | Stasi-Hauptabteilung VI, Berlin
10,5 x 15 cm [4 ¼ x 6 in.]

△

US-Soldaten hinter einer Barriere aus Sandsäcken
am Checkpoint Charlie, 4. Dezember 1961

U.S. soldiers behind a sandbag barrier at Checkpoint
Charlie, December 4, 1961

Foto [Photo]: Gerd Schütz

▷

VERBOTSSCHILD [WARNING
SIGN, "No Trespassing,
Border Area"], 1961 | Unbekannt
[Unknown] | Metall, Farbe
[Metal, paint] | 130 x 60,5 cm
[51 ¼ x 23 ¾ in.]

◁

VERBOTSSCHILD [WARNING
SIGN, "Stop, National Border!
Crossing Forbidden!"], 1970er–
1980er [1970s–1980s] | Unbe-
kannt [Unknown] | Faserplatte
[Fiberboard] | 40,5 x 58,5 cm
[16 x 23¼ in.]

◁

WARNSCHILD [WARNING SIGN,
"Passport Control"], 1970er–
1980er [1970s–1980s]
Unbekannt [Unknown] | Metall
[Metal] | 30 x 60,5 cm
[11¾ x 22¾ in.]

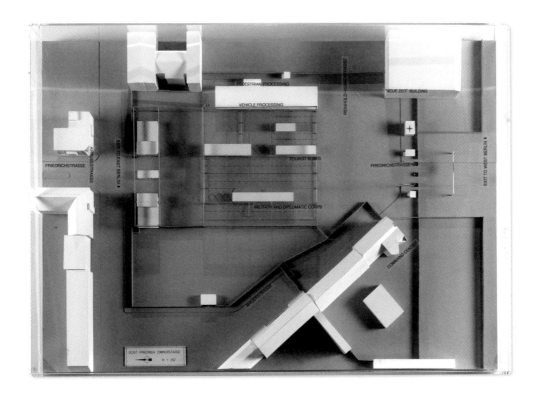

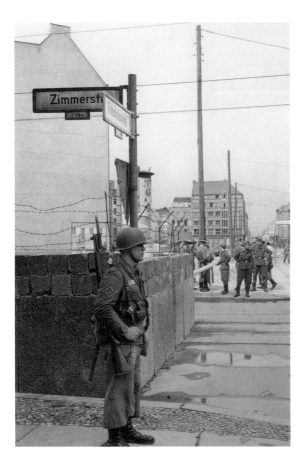

△

ARCHITEKTURMODELL [ARCHITECTURAL MODEL], Grenzübergangsstelle Friedrichstraße/Ecke Zimmerstraße [Friedrichstrasse/Zimmerstrasse Border Crossing], 1980er [1980s] | Stasi-Hauptabteilung VI, Berlin | Polyurethan, Holz [Polyurethane, wood] | 29 x 42,5 x 12 cm [11 ½ x 16 ¾ x 4 ¾ in.]

Wer an der Grenzübergangsstelle Checkpoint Charlie nach Ost-Berlin einreiste, musste oft vor den Baracken im Regen Schlange stehen, um auf die Passkontrolle und die Ausstellung des Tagesvisums zu warten. 1985 wurde die östliche Hälfte des Übergangs überdacht und in Form einer internationalen Einreisestelle neu gestaltet, wie in diesem detailgetreuen Architekturmodell ersichtlich wird, das auch für die logistische Ausbildung der Grenzsoldaten verwendet wurde.

Those who entered East Berlin opposite Checkpoint Charlie often had to line up in the rain outside barrack-like buildings waiting for passport checks and one-day visas. In 1985, the eastern half of the crossing was roofed over and reconfigured to suggest an international port of entry, as shown in this intricate architect's model, also used for logistical training by the border guards.

◁

Amerikanischer Soldat im Wachdienst [American Soldier on guard], 1961

Foto [Photo]: Horst Siegmann

▽

KOFFER [SUITCASE], Passkontrolle und Grenzschutz [Pass-port Control and Border Security], 1980er [1980s] | Unbekannt [Unknown] | Leder, Metall, Plastik [Leather, metal, plastic] 14 x 35,5 x 27 cm [5 ½ x 14 x 10 ½ in.]

Dieser Aktenkoffer war im Wesentlichen ein tragbares Passbüro und enthielt ein ganzes Arsenal an Stempeln und Spezialtinten, mit dem die Grenzposten die Reisedokumente überprüfen und Visa aktualisieren konnten.

Essentially a portable passport office, this briefcase contained an arsenal of stamps and special inks for the use of border officers checking travel documents and updating visas.

▷

STEMPEL [STAMPS], Grenztruppen [Border Patrol], 1961–89 | Unbekannt [Unknown] | Gummi, Holz [Rubber, wood] | Verschiedene Größen [Various sizes]

Mithilfe von Grenzstempeln mit fluoreszierender Spezialtinte in Rosa und Grün konnten die Grenz-posten die Ein- und Ausreise kontrollieren und gefälschte Visa und Pässe erkennen.

Border stamps using specially designed fluorescent pink and green ink helped guards control access and identify counterfeit visas and passports.

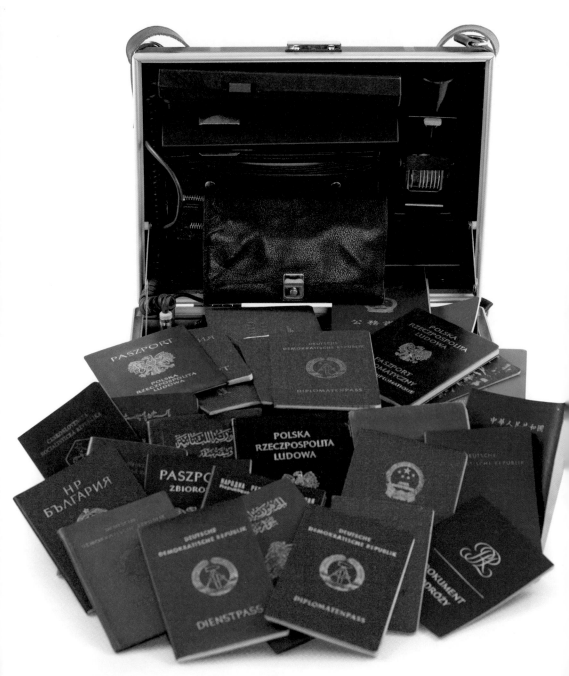

▷

STEMPEL UND TINTEN-
FLÄSCHCHEN [HAND
STAMPS AND INK
BOTTLES], der DDR
Grenzübergangsstelle
[from GDR Border Cross-
ing Office], gegenüber
dem Checkpoint Charlie
[opposite Checkpoint
Charlie] | VEB Zifferndruck-
werke Aschersleben | Metall,
Gummi, Glas, Plastik, Tinte
[Metal, rubber, glass, plastic,
ink] | Verschiedene Größen
[Various sizes]

▽

DDR-VISUM und andere
Formulare [GDR VISA and
other Forms], 1989–90
Ministerium für Auswärtige
Angelegenheiten, Berlin
15 x 10 cm [6 x 4 in.]

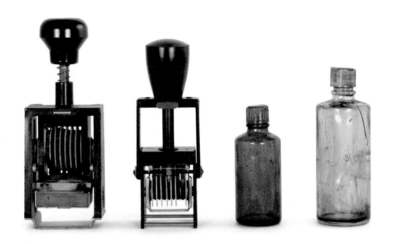

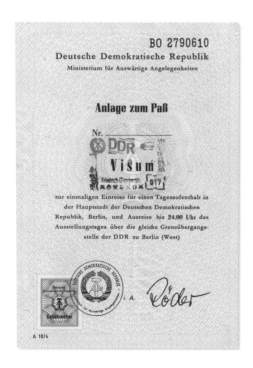

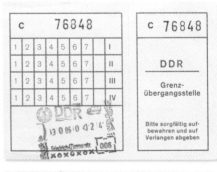

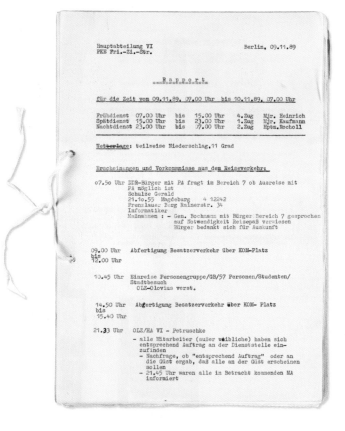

▷
PROTOKOLLBUCH [LOGBOOK],
Grenzübergang gegenüber dem
Checkpoint Charlie [Friedrichstrasse/
Zimmerstrasse Border Crossing],
9. November [November 9] 1989
Stasi-Hauptabteilung VI
30 x 2 cm [11¾ x 8¼ in.]

Der Rapport der Grenzübergangs-
stelle Friedrichstraße/Ecke Zim-
merstraße verzeichnet für den spä-
ten Abend des 9. November 1989 bis
zum Zeitpunkt der Maueröffnung
ein erhöhtes Verkehrsaufkommen.
Die meisten Fußgänger und Fahr-
zeuge verließen Ost-Berlin über den
Übergang Bornhomer Brücke im
Norden Berlins, während die Grenz-
posten an der Friedrichstraße den
überzähligen Verkehr zum Grenz-
übergang in Rudow am Südrand der
Stadt umleiteten.

The logbook for the border crossing
opposite Checkpoint Charlie shows
increased traffic for the late evening
of November 9, 1989, leading up to
the time the Berlin Wall was opened.
Most pedestrians and vehicles
exited from East Berlin at the Born-
holmer Bridge crossing in the north
of Berlin, while border guards at
Friedrichstrasse redirected excess
traffic to the crossing at Rudow at
the southern edge of the city.

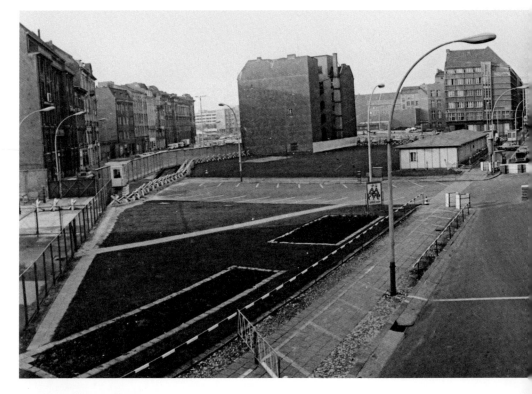

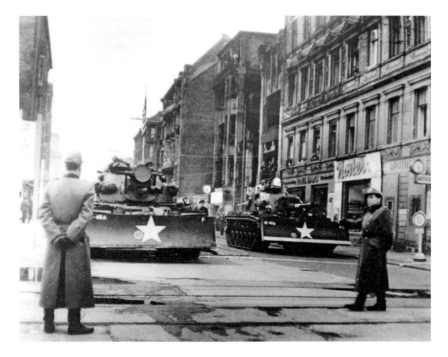

△
FOTO [PHOTO], DDR-Grenzschutz [East German Border Patrol], Oktober
[October] 1961 | Stasi-Hauptabteilung VI, Berlin | 30 x 21 cm [8 ¼ x 11 ¾ in.]

▽
FOTO [PHOTO], Grenzübergangsstelle Friedrichstraße/Ecke Zimmerstraße
[Friedrichstrasse/Zimmerstrasse Border Crossing], 1960er [1960s]
Unbekannt [Unknown] | 10 x 28,5 cm [4 x 11 ¼ in.]

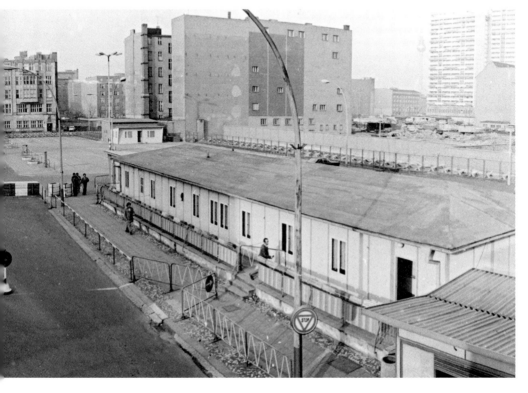

Merkmale des Äußeren von Personen

HEFT [BOOKLET, "People's Physical Characteristics"], 1970 | Stasi-Hauptabteilung VI | 14,5 x 10 cm [5 ¾ x 4 in.]

Ohne die Vorteile digitaler Systeme wurden die Mitglieder der Passkontrolle intensiv auf dem Gebiet der Gesichtserkennung geschult. Dabei konzentrierten sie sich vor allem auf nicht ohne Weiteres veränderbare individuelle Eigenschaften wie Ohren, Grübchen, Nasenlöcher und Augenlider. Die Einteilung variierte auch je nach rassischer und ethnischer Zugehörigkeit und Herkunft des Betreffenden.

Without the benefit of digital systems, members of the passport-control unit were intensively trained in facial recognition by studying those individual characteristics not easily subject to change, e.g. ears, dimples, nostrils, and eyelids. These categorizations differed according to the race and ethnicity of a subject.

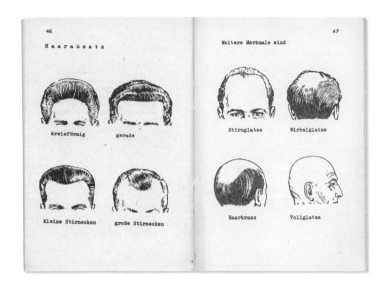

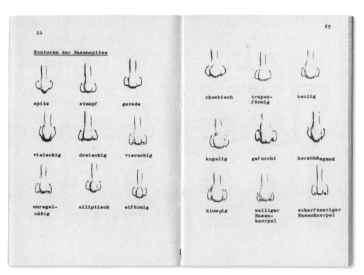

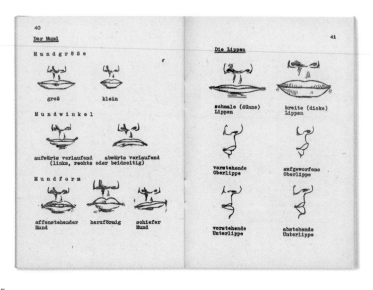

Lage des Augapfels

tiefliegend

vorspringend

einseitig einwärts
schielend

einseitig auswärts
schielend

beidseitig einwärts
schielend

Weitere Auffälligkeiten

teilweise oder völlige Blindheit

künstliches Auge

Der Bart

Oberlippenbart

schmal breit karree

Schnurbart

aufgestellt gerade Bart- hängend
 spitzen

Kinnbart

spitz breit

Vollbart

Desweiteren sind Kotelettenbärte zu beachten.

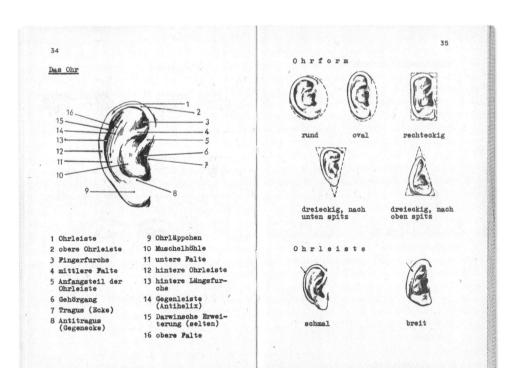

Das Ohr

1 Ohrleiste
2 obere Ohrleiste
3 Fingerfurche
4 mittlere Falte
5 Anfangsteil der Ohrleiste
6 Gehörgang
7 Tragus (Ecke)
8 Antitragus (Gegenecke)

9 Ohrläppchen
10 Muschelhöhle
11 untere Falte
12 hintere Ohrleiste
13 hintere Längsfurche
14 Gegenleiste (Antihelix)
15 Darwinsche Erweiterung (selten)
16 obere Falte

Ohrform

rund oval rechteckig

dreieckig, nach unten spitz

dreieckig, nach oben spitz

Ohrleiste

schmal breit

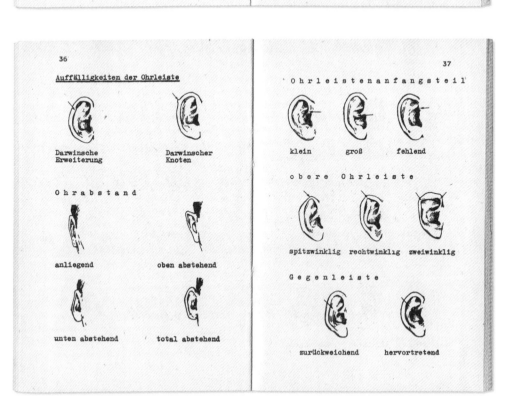

Auffälligkeiten der Ohrleiste

Darwinsche Erweiterung

Darwinscher Knoten

Ohrabstand

anliegend oben abstehend

unten abstehend total abstehend

Ohrleistenanfangsteil

klein groß fehlend

obere Ohrleiste

spitzwinklig rechtwinklig zweiwinklig

Gegenleiste

zurückweichend hervortretend

Konspekt
IDENTITÄT

Lit: Bezeichne - Beschreibe richtig - Personen
MdI Berlin 1970

3 Hauptaufgaben der Personenbeschreibung:

1. - ständiger Umgang mit Menschen erfordert
 gutes Personengedächtnis = [a] Kenntnis charak-
 teristischer individueller Merkmale - [b] wie
 sie zu erkennen sind - [c] Fähigkeit des Ein-
 prägens

2. - auf Grund der dienstlichen Aufgaben ergibt
 sich:
 - a) Schilderung des Aussehens der Personen
 - b) wieder erkennen einmal gesehener Personen
 - c) Identitätsfeststellung nach Bild od. Personen
 beschreibung (Ausreichende Kenntnis der
 möglichen konstanten individuellen Merk-
 male)

3. - Fahndung nach Personen verlangt ↑

**ÜBUNGSBLÄTTER ZUM ERKENNEN VON GESICHTS- UND KÖRPERMERKMALEN, Lehrmaterial
für den Grenzschutz, 1970** | Stasi-Hauptabteilung VI | 30 x 21 cm

Dieses Dokument führt die Fähigkeiten auf, über die ein Grenzposten verfügen muss, der mit dem vorgeschriebenen System der Gesichtserkennung arbeitet: auffällige Merkmale erkennen und sich merken, um die Gesichter von Reisenden mit Fotos oder Beschreibungen abzugleichen und zu entscheiden, ob weitere Nachforschung notwendig ist. Da der Checkpoint Charlie ein Grenzübergang sowohl für Bürger aus „sozialistischen" als auch aus „nichtsozialistischen" Ländern war, wurde das Lehrmaterial nach ethnischen und rassischen Gesichtspunkten klassifiziert.

This document lists the necessary skills for border guards working with the prescribed system of facial recognition—identifying and retaining of distinctive features—designed to match faces of travelers with photographs or descriptions, and determine whether further investigation is necessary. As Checkpoint Charlie was the crossing point for citizens from both socialist and nonsocialist countries, didactic materials are organized using ethnic and racial classification.

Rückenansicht:

Scheitelregion

Hinterhaupt

Hinterseite d. Ohrmuschel

Nackenregion

Obere Schulterblattreg

hintere] Ober
mittlere] arm
innere] region

Ellenbogen
Ellenbogen-
gelenkreg.

Außenreg. d.
Unterarmes

Innenregion

Handrücken

äußere] Ober
hintere] schen-
innere] kelreg.
Kniegelenkreg.

Wadenreg.

Unterschenkel-
region

Innenknöchel

Fersenregion

Fußsohlenregion

Schultergelenk
Schulterblattreg.
mittl. Rückenreg.

hintere Brustreg.
untere Schulterblattreg
hintere Lendenreg.
Hüftregion
Kreuzbeinregion
Unterarm
Gesäßregion
Gesäßfurche
Handrücken
Handrückenreg. d. Fing
Nagelregion
äußere] Ober-
hintere] schenkel-
innere] region
Kniekehlenregion
Wadenregion
Unterschenkelregion

Außenknöchel
Fersenregion
Sohlenregion

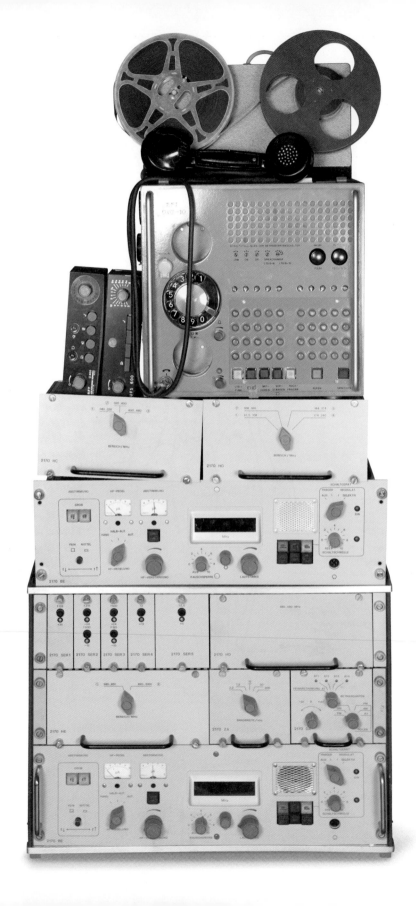

STAATS-SICHERHEIT

STATE SECURITY

Das Ministerium für Staatssicherheit, kurz Stasi oder MfS, taucht meist in negativen Berichten über das Leben in der DDR auf. Die berüchtigte Geheimpolizei wurde in den Anfangsjahren der sowjetischen Besatzung ganz in der Tradition der sowjetischen Geheimdienste Tscheka und KGB gegründet und für den größten Teil ihres Bestehens von dem alterslosen Erich Mielke (1907–2000) geleitet. Zu den Aufgaben der Stasi gehörte u. a. das Ausspionieren der eigenen Bevölkerung, um Aufwiegeleien aufzudecken und Republikflucht, d. h. die Flucht in das verlockende westliche Wirtschaftssystem, zu verhindern. Erreicht wurde das durch ineinandergreifende Überwachungsnetze, Infiltrierung öffentlicher Aktivitäten, Denunziation, das „Verschwindenlassen" unliebsamer Personen und willkürliche Verhaftungen. Nach dem Sturz des DDR-Regimes konnte nur noch ein Teil der Stasiakten sichergestellt werden, anhand derer aber die Aktivitäten der brutalsten und berüchtigtsten Behörde der DDR aufgeklärt wurden. Für die Stasiopfer, auf deren Leben das MfS einen nicht wieder gutzumachenden Einfluss nahm, ist die Erinnerung an die DDR-Zeit wohl kaum mit Nostalgie verbunden.

The Stasi, an acronym for *Ministerium für Staatssicherheit*, or Ministry for State Security, is often interwoven with negative accounts of life in East Germany. The notorious secret police force was created in the earliest years of Russian occupation in clear imitation of Soviet intelligence agencies Cheka and the KGB, and was overseen for most of its existence by its ageless director Erich Mielke (1907–2000). Among other tasks, the Stasi spied on its own population, detecting sedition in the populace and thwarting *Republikflucht*, or escape across the border into the allure of the Western economy. That this was achieved at all came about through interlocking networks of surveillance, infiltration of public activities, denunciations, "disappearances," and arbitrary imprisonment. With the collapse of communist Germany, Stasi files were only partially recovered, but they have served to illuminate the most brutal and infamous organization in the GDR. For those whose lives were irreparably impacted by Stasi manipulations, there is little room for nostalgia about the GDR years.

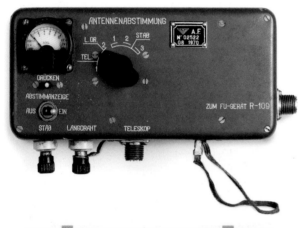

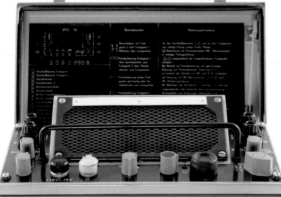

▶ SPIONAGEZUBEHÖR
[SPY EQUIPMENT]

Die Stasi verfügte über ein umfassen-
des Instrumentarium für die Spionage
im In- und Ausland, von Abhör- und
Aufnahmegeräten bis zu Kommunika-
tionsanlagen und Elektrogeneratoren.
Die heute klobig wirkenden Geräte
waren damals das Modernste, was
es für die Überwachung von einhei-
mischen und ausländischen Verdäch-
tigen gab. Um auch Zugang zur
neuesten Westtechnik zu haben, ver-
schafften sich DDR-Agenten sowohl
von den sowjetischen Bündnispart-
nern als auch von den Westmächten
manchmal Geräte, um sie untersu-
chen, anwenden und in einigen Fällen
nachbauen zu können. Der größte
Teil der westdeutschen Technikbei-
spiele in unserer Sammlung wurde
mit dem verräterischen gelben Auf-
kleber des Ministeriums für Staatssi-
cherheit, der Stasi, gekennzeichnet.

The Stasi had access to an array of
tools to spy at home and abroad, rang-
ing from listening devices and record-
ing equipment to communications
gear and electrical generators. The
now clunky-looking machinery was
once cutting-edge technology used to
keep tabs on domestic and foreign
individuals of interest. To ensure that
the Stasi had access to examples
of the latest technologies from the
West, East German agents collected
equipment from both Soviet allies and
Western powers to study, use, and,
in some cases, reverse engineer. Much
of the West German equipment in
this collection has been rebranded
with the tell-tale yellow sticker of
the *Ministerium für Staatssicherheit*,
the official name for the Stasi.

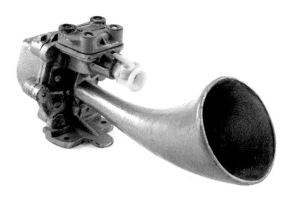

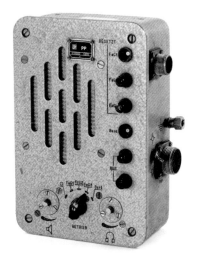

△

SIRENE [HORN], 1976
Polen [Poland] | Metall
[Metal] | 23 x 56 x 22 cm
[9 x 22 x 8 ½ in.]

△ ▷

FUNKVERSTÄRKER
[RADIO SPEAKER]
Videoton, Ungarn
[Hungary] | Metall [Me-
tal] | 21,5 x 15 x 6,5 cm
[8 ½ x 6 x 2 ¾ in.]

▷

FUNKZENTRALE [COM-
MUNICATIONS HUB],
1960er [1960s] | UdSSR
[USSR] | Metall, Plastik
[Metal, plastic]
20,5 x 32 x 13 cm
[8 x 12 ½ x 5 in.]

▽

SENDE- UND
EMPFANGSGERÄT
[TRANSCEIVER],
Magnolia R-123M,
1960er [1960s] | Riazan
Radio Works, UdSSR
[USSR] | Metall, Plastik
[Metal, plastic]
24 x 39 x 22 cm
[9½ x 15¼ x 8¾ in.]

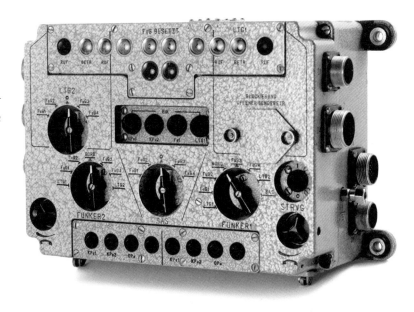

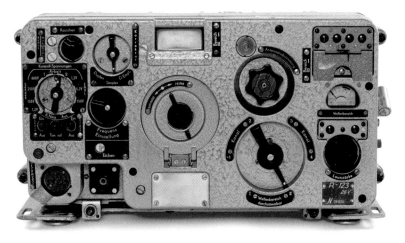

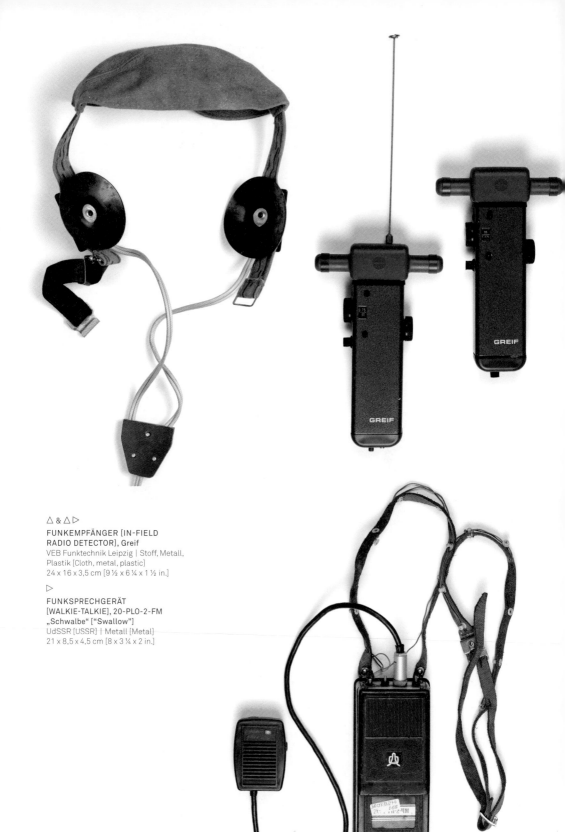

△ & △▷
**FUNKEMPFÄNGER [IN-FIELD
RADIO DETECTOR], Greif**
VEB Funktechnik Leipzig | Stoff, Metall,
Plastik [Cloth, metal, plastic]
24 x 16 x 3,5 cm [9 ½ x 6 ¼ x 1 ½ in.]

▷
**FUNKSPRECHGERÄT
[WALKIE-TALKIE], 20-PLO-2-FM
„Schwalbe" ["Swallow"]**
UdSSR [USSR] | Metall [Metal]
21 x 8,5 x 4,5 cm [8 x 3 ¼ x 2 in.]

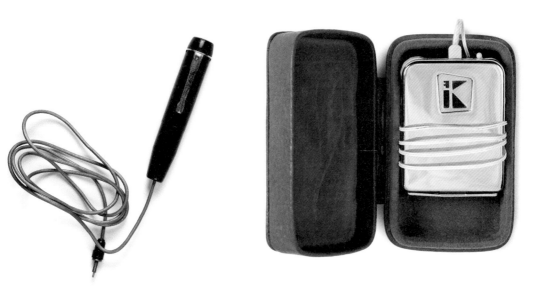

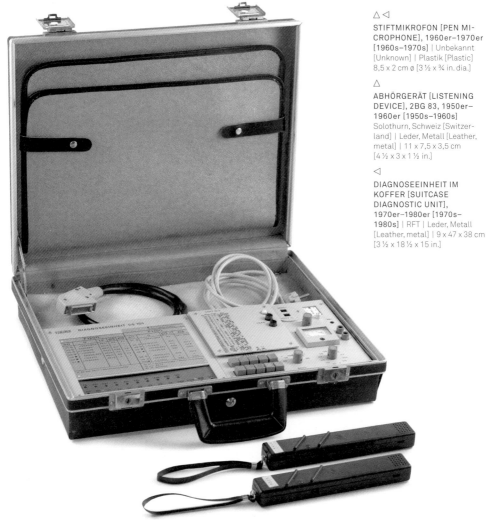

△ ◁

**STIFTMIKROFON [PEN MI-
CROPHONE], 1960er–1970er
[1960s–1970s]** | Unbekannt
[Unknown] | Plastik [Plastic]
8,5 x 2 cm ø [3 ½ x ¾ in. dia.]

△

**ABHÖRGERÄT [LISTENING
DEVICE], 2BG 83, 1950er–
1960er [1950s–1960s]**
Solothurn, Schweiz [Switzer-
land] | Leder, Metall [Leather,
metal] | 11 x 7,5 x 3,5 cm
[4 ½ x 3 x 1 ½ in.]

◁

**DIAGNOSEEINHEIT IM
KOFFER [SUITCASE
DIAGNOSTIC UNIT],
1970er–1980er [1970s–
1980s]** | RFT | Leder, Metall
[Leather, metal] | 9 x 47 x 38 cm
[3 ½ x 18 ½ x 15 in.]

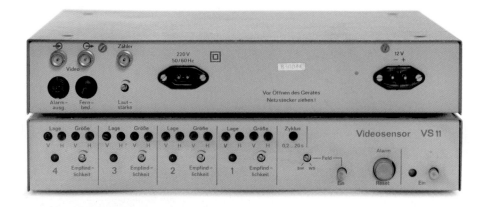

△
VIDEOAUSSTATTUNG [VIDEO EQUIPMENT]
VEB Mechanische Werkstätten Radeberg
Glas, Metall, Plastik [Glass, metal, plastic]
5 x 31 x 27 cm [2 x 12 ¼ x 10 ½ in.]

▷
KAMERA [CAMERA], TFK 500, 1976 | VEB Studiotechnik
Berlin | Glas, Metall, Plastik [Glass, metal, plastic]
9,5 x 14 x 29 cm [3 ¾ x 5 ¼ x 11 ¼ in.]

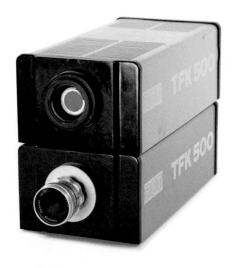

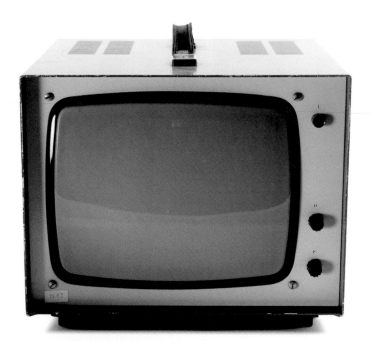

◁
BILDSCHIRM [MONITOR]
Unbekannt [Unknown] | Glas,
Metall, Plastik [Glass, metal,
plastic] | 24,5 x 32 x 30,5 cm
[9 ¾ x 12 ½ x 12 in.]

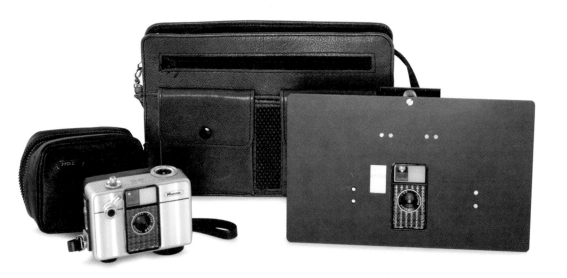

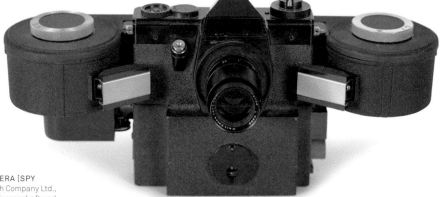

△

SPIONAGEKAMERA [SPY CAMERA] | Ricoh Company Ltd., für den Sektor Wissenschaft und Technik überarbeitet [adapted by the Stasi Division Science and Technology] | Film, Leder, Metall, Plastik [Film, leather, metal, plastic] | 16,5 x 25 x 4 cm [6 ½ x 10 x 1 ½ in.]

△ ▷

SPIONAGEKAMERA [SPY CAMERA], SR 899, geräusch-arm mit Kassette für 450 Aufnahmen und Objektiv von Carl Zeiss Jena [with Quiet Operation, 450 Exposures Bulk-Film Back, and Carl Zeiss Jena Lens], 1970er–1980er [1970s–1980s] | Operativ-Technischer Sektor (OTS) | Glas, Metall, Plastik [Glass, metal, plastic] | 21,5 x 35,5 x 11 cm [8 ½ x 14 x 4 ¼ in.]

▷

SPIONAGEKAMERA [SPY CAMERA], FS-12, mit Tair-3s Teleobjektiv [with Tair-3s Telephoto Lens], 1980er [1980s] | UdSSR [USSR] Film, Leder, Metall, Plastik [Film, leather, metal, plastic] 18 x 41 x 22 cm [7 x 16 x 8½ in.]

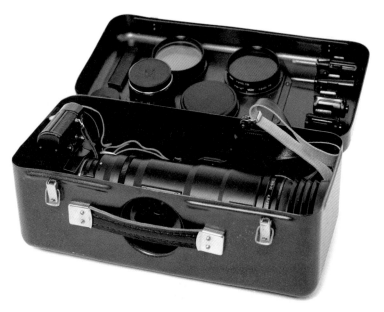

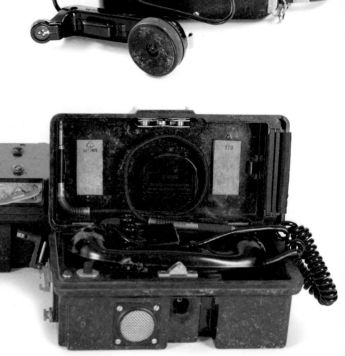

Das Wachregiment Feliks Dzierzynski, benannt nach dem
berüchtigten Gründer der sowjetischen Tscheka (einem
Vorläufer des KGB), war ein militärischer Eliteverband un-
ter direktem Befehl des Ministeriums für Staatssicherheit.
Anders als andere Stasimitarbeiter trugen die Angehöri-
gen des Wachregiments deutlich erkennbare Uniformen,
marschierten in Paraden auf und verwendeten normale
militärische Waffen und Ausrüstungen.

Named after the notorious founder of the Soviet Cheka
(a precursor to the KGB), the Felix Dzerzhinsky Guards
Regiment was an elite military group under the direct
command of the Ministry for State Security leadership.
As opposed to other Stasi operatives, members of the
Dzerzhinsky Guard wore highly visible uniforms, marched
in parades, and used conventional military weapons and
equipment.

△
FELDTELEFON [FIELD PHONE], 1945–55
Unbekannt [Unknown] | Metall, Plastik,
Holz [Metal, plastic, wood] | 37 x 32 x 28 cm
[14½ x 12½ x 11 in.]

▷
FELDTELEFON [FIELD TELEPHONE],
TA-57, 1960er [1960s] | Unbekannt
[Unknown], UdSSR [USSR] | Stoff, Metall,
Plastik [Cloth, metal, plastic]
15,5 x 22,5 x 7 cm [6 ¼ x 8 ¾ x 3 in.]

▽
KOMMUNIKATIONSGERÄT [COMMUNI-
CATIONS EQUIPMENT], Ministerium für
Staatssicherheit, Wachregiment Feliks
Dzierzynski [Ministry for State Security
Felix Dzerzhinsky Guards Regiment]
VEB Kölleda | Metall, Plastik [Metal, plastic]
13,5 x 25,5 x 15,5 cm [5 ¼ x 10 x 6 in.]

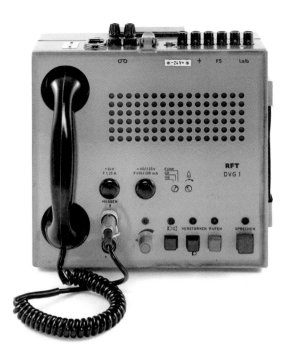

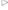 DIENSTVERTEILUNGSGERÄT [SERVICE
CONNECTION DEVICE], RFT DVG 1 | VEB Nach-
richtenelektronik Greifswald | Metall [Metal]
25,5 x 27,5 x 14,5 cm [10 x 11 x 6 in.]

▷
TELEFONGERÄT [TELECOMMUNI-
CATION DEVICE], 1960er–1970er
[1960s–1970s] | RFT; Staatliches Amt
für Technische Überwachung
11 x 19 x 35 cm [4 ½ x 7 ½ x 14 in.]

▽
TELEFONANLAGE [TELEPHONE SYS-
TEM], RFT Diva, 1980er [1980s] | RFT
Metall, Plastik, Holz [Metal, plastic, wood]
56 x 30 x 20 cm [22 x 11 ¾ x 8 in.]

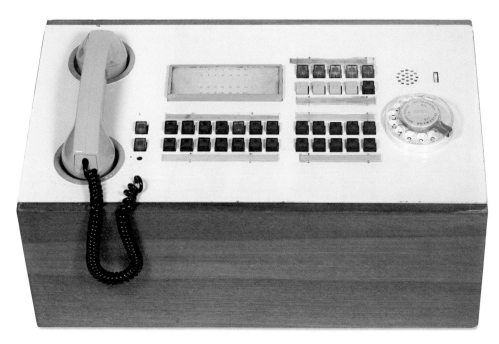

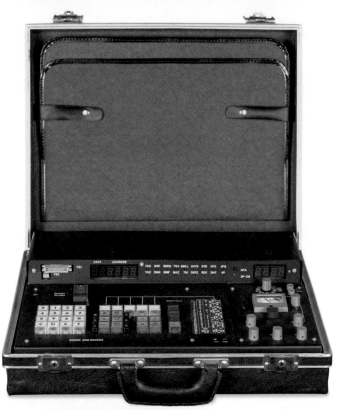

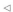 AKTENKOFFER mit Decoder
[BRIEFCASE with Decoder],
1980er [1980s] | Unbekannt
[Unknown] | Leder, Metall, Plastik,
synthetisches Material
[Leather, metal, plastic, synthetic
material] | 11,5 x 47 x 37 cm
[4 ½ x 18 ½ x 14 ½ in.]

▽

AKTENKOFFER mit Aufnahme-
gerät [BRIEFCASE with
Recording Equipment], 1979
Unbekannt [Unknown]
Schaumstoff, Leder, Plastik [Foam,
leather, plastic] | 9 x 45 x 33 cm
[3 ½ x 13 x 17 ¾ in.]

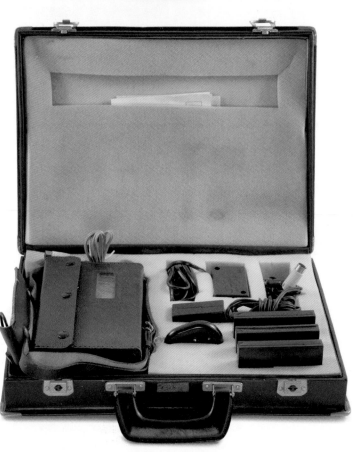

▷

AKTENKOFFER mit heimlich aufgenommenen Tonbändern [BRIEFCASE with Secretly Recorded Audiotapes], 1970er [1970s] Unbekannt [Unknown] | Tonband, Leder, Plastik [Audiotape, leather, plastic] | 10 x 44 x 34,5 cm [4 x 17 ½ x 13 ½ in.]

▽

AKTENKOFFER mit Fälschungsausrüstung für Reisepässe [BRIEFCASE with Forgery Equipment for Passports], 1980er [1980s] | Unbekannt [Unknown] Leder, Papier, Plastik [Leather, paper, plastic] | 9 x 42,5 x 31 cm [3 ½ x 17 x 12 ¼ in.]

Dieser Aktenkoffer enthält Materialien für die Herstellung und das eventuelle Fälschen von Pässen und Visa – eine Art mobiler Selbstbaukasten für DDR-Agenten und alle, die unerkannt bleiben wollten.

Equipped with materials to manufacture and possibly forge passports and visas, this attaché case is a mobile do-it-yourself kit for East German agents and those attempting to elude detection.

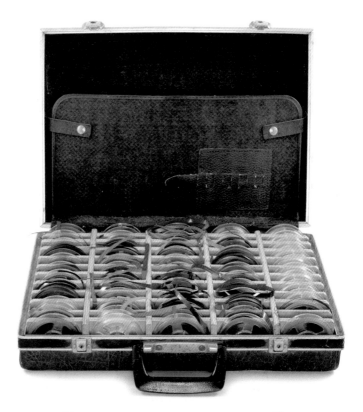

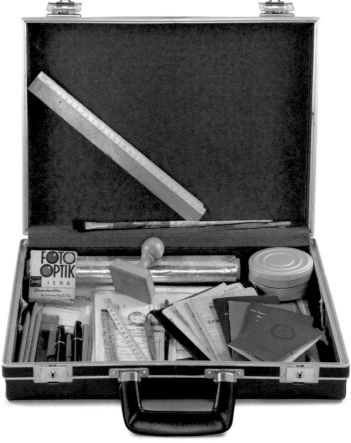

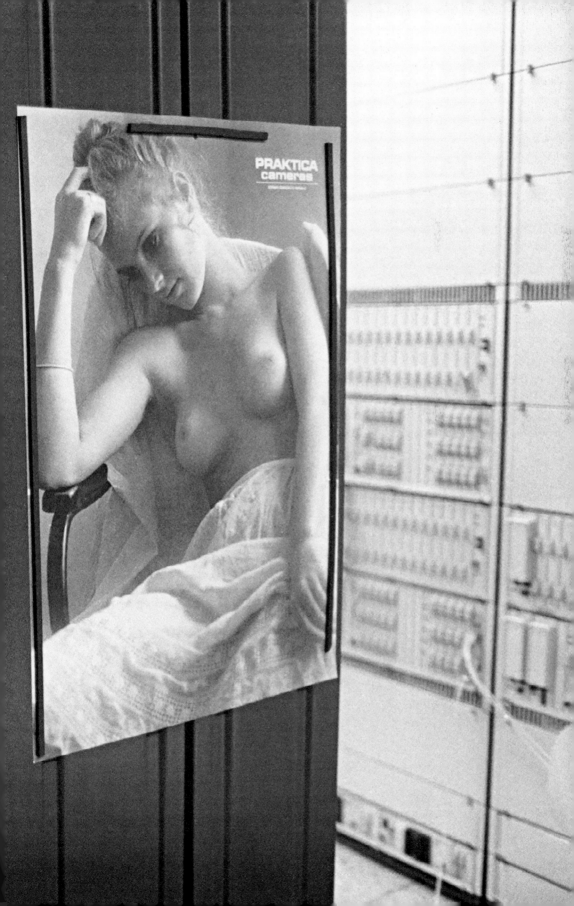

◁◁

Diese Aufnahme entstand in
der Stasizentrale in Leipzig nach
der Besetzung des Gebäudes
durch Demonstranten am
4. Dezember 1989.

A scene inside the Stasi central
offices in Leipzig after the building
was occupied by demonstrators.
December 4, 1989

Foto [Photo]: Maurice Weiss

◁△

STASI REPORT, 31. August [August 31]
1950 | Ministerium für Staatssicherheit
30 x 21 cm [11¾ x 8¼ in.]

[A volume of historic provincial re-
cords penned by an alderman in the
early 17th century have been discov-
ered. The book, whether displaced or
stolen, was being traded on the black
market among collectors.]

◁

STASI REPORT, 8. Januar [January 8]
1950 | Ministerium für Staatssicherheit
14,5 x 21 cm [5¾ x 8¼ in.]

[An offhand joke made at the expense
of the Volkspolizei (People's Police)
gets Comrade Frenzel in trouble.
Frenzel is an FDJ youth group leader
and while at a café he expresses that
"The Volkspolizei are just an associa-
tion of lazy/slacker types." He claims
it was a joke, but the informant notes
in his report that a functionary of the
FDJ should not make such remarks.]

◁▽

STASI REPORT, 8. Januar [January 8]
1952 | Ministerium für Staatssicherheit
14,5 x 21 cm [5¾ x 8¼ in.]

[Directives have been issued to
initiate an investigation to review two
possible cadre recruits.]

▷

STASI REPORT, 8. Januar [January 8],
1952 | Ministerium für Staatssicherheit
30 x 21 cm [11¾ x 8¼ in.]

[A police officer does not return to
his department following his week-
end vacation. Supposedly his father
had an accident, but upon investi-
gation it was found this was not the
case. The Stasi operative claims
that the suspect took tactical do-
cuments with him on his trip and
is therefore suspected of espionage.
The informant describes him as a
braggart and womanizer.]

der Deutschen Demokratischen Republik
Ministerium für Staatssicherheit
Verwaltung Groß-Berlin, Abt. X Tgb. Nr. 966/52

An die
Kreisdienststelle

in ▮▮▮▮▮▮ — — —

Betr.: Fahndung - Festnahme.

▮▮▮▮▮s , Johannes, geb.am ▮▮▮▮ in ▮▮▮▮▮/CSR
Wohnh. gew. in ▮▮▮▮▮, ▮▮▮▮, Bernburg.
Beruf: Dreher
Dienstgrad: VP.-Wachemeister Offz.-Schüler.
Dienstausweis Nr.: ▮▮▮▮▮.

N. kehrte von seinem Wochenendurlaub vom 19.1.1952 bis 22.1.52
nicht zur Dienststelle zurück. Er gab an, sein Vater sei
verunglückt, nach Überprüfung stellte sich jedoch heraus,
dass es nicht der Fall war.

Er nahm in seinen Urlaub die Taktik-Unterlagen mit, es be-
steht somit Spionageverdacht.

N. ist Träger des "Abzeichens für gutes Wissen" in Silber
und des Sportleistungsabzeichens Stufe I.

Obengenannter wird als Angeber und Schürzenjäger bezeichnet.

Personebeschreibung:

Größe: 176 cm Gestalt: kräftig, untersetzt,
Gesicht: volles Gesicht, Bart: keinen,
Augenfarbe: dunkle Augen, Haarfarbe: volles, schwarzes Haar.
Bes. Kennzeichen: Narben am linken Unterarm.
Bekleidung: Uniform der VP. lange Hose ohne Mantel.
 Schulterstücke (Unterkommissar m. einem A
 Offz.Schüler)

Angehörige des Flüchtigen:

Eltern: ▮▮▮▮▮▮▮▮▮, und ▮▮▮▮▮▮▮▮
 Wohnhaft in ▮▮▮▮▮, ▮▮▮, Bernburg.
 Vater ist ▮▮▮▮▮ auf einem VI.Gut in ▮▮▮▮.

- 2 -

◁

GERUCHSKONSERVE [SMELLING JARS], 1970er–1980er
[1970s–1980s] | Ministerium für Staatssicherheit | Glas, Metall,
Gummi [Glass, metal, rubber] | 12 x 9 cm ø [4 ¾ x 3 ¾ in. dia.]

Zur Identifizierung und Verfolgung von mutmaßlichen Dissidenten
experimentierte die Stasi mit einem Geruchserkennungssystem.
Ein Kleidungsstück oder ein durchgeschwitztes Stoffpolster wurde in
einem sorgfältig mit dem Namen und der Aktennummer des poten-
ziellen Täters versehenen Einweckglas aufbewahrt. Die Stasi brach oft
in Wohnungen ein und stahl etwa Unterwäsche der Verdächtigen oder
wischte bei Vernehmungen genutzte Stühle ab, um eine möglichst
starke Geruchsprobe zu erhalten. Speziell abgerichtete Hunde spürten
dann anhand der Proben die Ziele auf. Nach der Wiedervereinigung
von 1990 wurden die Gläser in Filmen, Museen und in den Medien
zum gängigen Symbol für die umfassenden Vergehen der Stasi.

In order to identify and track suspected dissidents, the Stasi ex-
perimented with an odor recognition system. A piece of clothing or
a cloth pad wiped with sweat would be collected and preserved in a
glass jar, each carefully labeled with the potential offender's name
and file number. The Stasi often broke into homes to steal suspects'
underwear or wiped down chairs used during interrogations to en-
sure a strong odor sample. Specially trained dogs would then use the
samples to track down their targets. Following German reunification
in 1990, the glass jars became common symbols in films, museums,
and media to represent the widespread abuses of the Stasi.

◁

UNIFORM, 1970er–1980er [1970s–1980s] | Wachregiment
Feliks Dzierzynski [Felix Dzerzhinsky Guards Regiment] | Baumwolle,
Kammgarn [Cotton, gabardine] | 50 x 77 cm [19 ¾ x 30 ¼ in.]

▽

RUCKSACK MIT AUSRÜSTUNG ZUR VERNEHMUNG
[BACKPACK WITH INTERROGATION EQUIPMENT], 1970er–1980er
[1970s–1980s] | Unbekannt [Unknown] | Segeltuch [Canvas]
38 x 32 x 30,5 cm [15 x 12 ½ x 12 in.]

▽ ▽

WERKZEUGE FÜR VERHÖRE [DEVICES FOR INTERROGATION],
1970er–1980er [1970s–1980s] | Unbekannt [Unknown] | Metall, Gummi,
Draht [Metal, rubber, wire] | Verschiedene Größen [Various sizes]

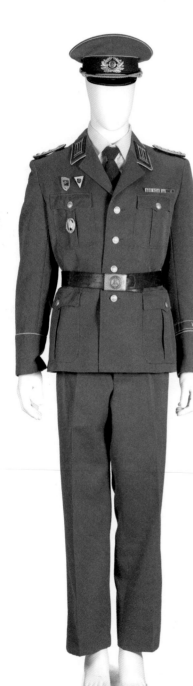

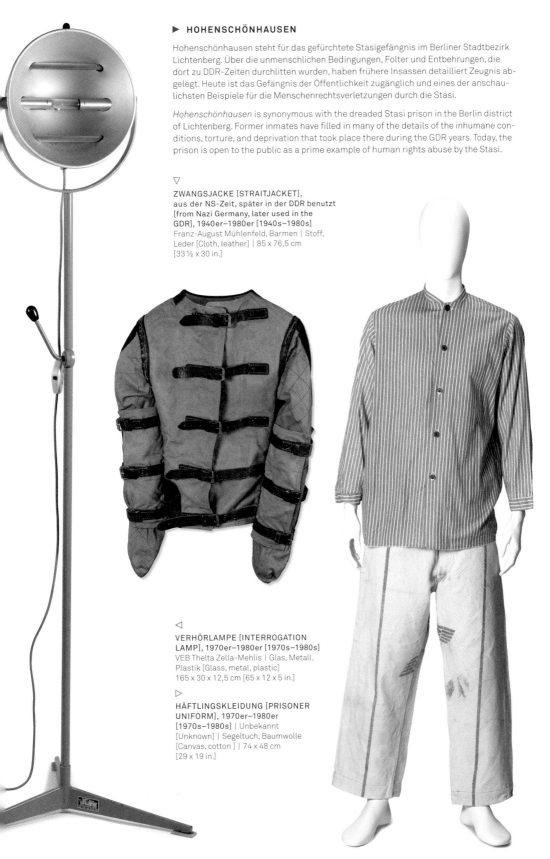

► **HOHENSCHÖNHAUSEN**

Hohenschönhausen steht für das gefürchtete Stasigefängnis im Berliner Stadtbezirk Lichtenberg. Über die unmenschlichen Bedingungen, Folter und Entbehrungen, die dort zu DDR-Zeiten durchlitten wurden, haben frühere Insassen detailliert Zeugnis abgelegt. Heute ist das Gefängnis der Öffentlichkeit zugänglich und eines der anschaulichsten Beispiele für die Menschenrechtsverletzungen durch die Stasi.

Hohenschönhausen is synonymous with the dreaded Stasi prison in the Berlin district of Lichtenberg. Former inmates have filled in many of the details of the inhumane conditions, torture, and deprivation that took place there during the GDR years. Today, the prison is open to the public as a prime example of human rights abuse by the Stasi.

▽
ZWANGSJACKE [STRAITJACKET],
aus der NS-Zeit, später in der DDR benutzt
[from Nazi Germany, later used in the
GDR], 1940er–1980er [1940s–1980s]
Franz-August Mühlenfeld, Barmen | Stoff,
Leder [Cloth, leather] | 85 x 76,5 cm
[33 ½ x 30 in.]

◁
VERHÖRLAMPE [INTERROGATION
LAMP], 1970er–1980er [1970s–1980s]
VEB Thelta Zella-Mehlis | Glas, Metall,
Plastik [Glass, metal, plastic]
165 x 30 x 12,5 cm [65 x 12 x 5 in.]

▷
HÄFTLINGSKLEIDUNG [PRISONER
UNIFORM], 1970er–1980er
[1970s–1980s] | Unbekannt
[Unknown] | Segeltuch, Baumwolle
[Canvas, cotton] | 74 x 48 cm
[29 x 19 in.]

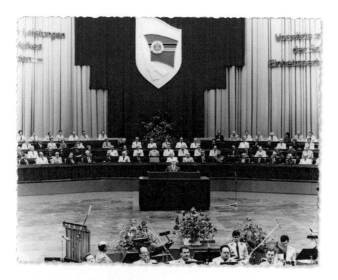

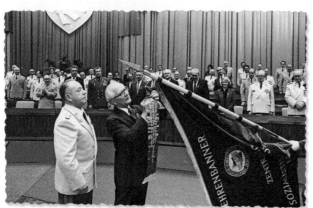

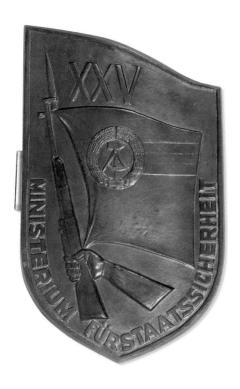

△
GEDENKTAFEL [COMMEMO-
RATIVE PLAQUE, "25 Years of the
Ministry for State Security"],
1975 | Bronze | 44,5 x 27 x 2,5 cm
[17 ½ x 10 ¾ x 1 in.]

△▷
TROPHÄE [TROPHY], „20 Jahre MfS"
["20ᵗʰ Anniversary of the Ministry
for State Security"], 1970 | Metall,
Holz [Metal, wood] | 12,5 x 8 x 5 cm
[5 x 3 ¼ x 2 in.]

▽
ABSCHLUSSZEUGNIS [DIPLOMA, "For
Three Years of Service with the Felix
Dzerzhinsky Guards Regiment"], 31. März
[March 31] 1978 | Wachregiment Berlin des
Ministeriums für Staatssicherheit, Ber-
lin | 22 x 16 cm [8 ¾ x 6 ¼ in.]

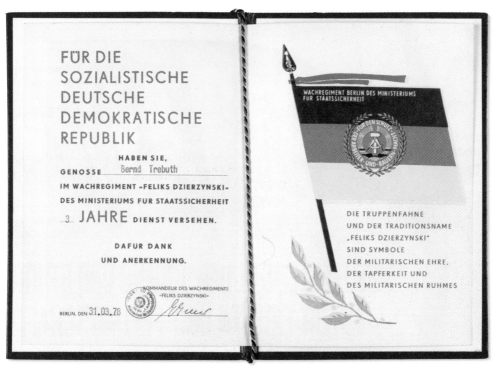

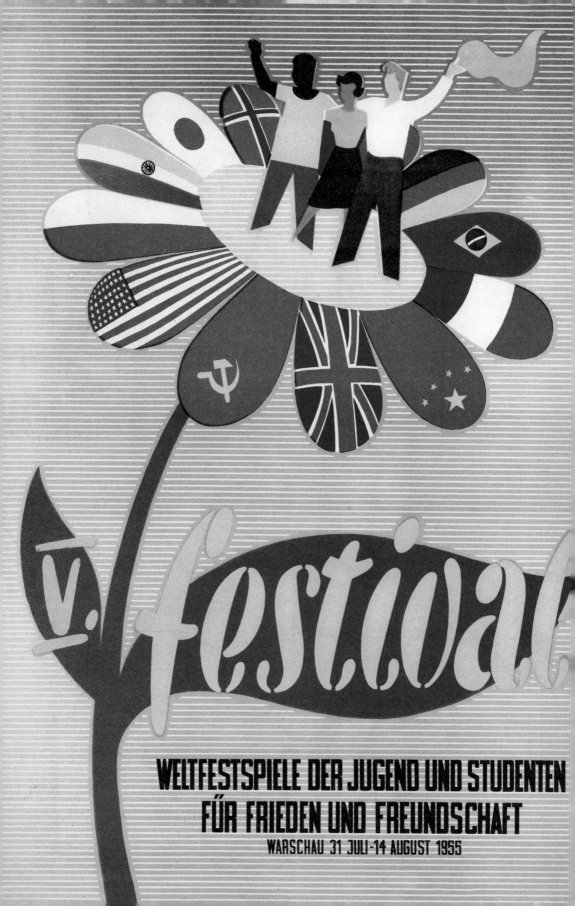

PARADEN & FESTIVALS

PARADES & FESTIVALS

Zum Teil nach sowjetischem Vorbild, aber auch um sich vom westdeutschen Militär abzusetzen, paradierte die Armee der DDR auf eine Art und Weise, die garantiert nicht nur an die NS-Zeit sondern an die gesamte diskreditierte deutsche Militärtradition erinnerte. Bezog sich hier die DDR bewusst auf die kollektive Erinnerung an preußische Tugenden wie Disziplin, Gehorsam und körperlichen Drill bis hin zum modifizierten Stechschritt vor der Tribüne? Die letzte spektakuläre Parade in Ost-Berlin zum 40. Jahrestag der DDR fand am 7. Oktober 1989 statt, als die öffentliche Ordnung an den Rändern der Paradestrecke schon bröckelte. In der DDR aufgewachsene Ost-Berliner müssten sich noch lebhaft daran erinnern, wie die Stadt ihre Tore zweimal Tausenden Teilnehmern der „Weltfestspiele der Jugend und Studenten" öffnete. Dieses grandiose Festival der Musik und der Podiumsdiskussionen hieß die kommunistische und die blockfreie Welt willkommen: Im Jahr 1951 kamen 21.000 junge Besucher aus 104 Ländern, und 1973, als die DDR wieder einmal dran war, 25.000 aus 140 Ländern. Das erste Festival fand in einem erst kurz zuvor nördlich des Berliner Stadtzentrums erbauten Sportstadion statt, einem FDJ-Projekt, das nach dem Generalsekretär des Zentralkomitees der SED Walter Ulbricht benannt wurde, auf dessen Initiative die Teilnahme der DDR zurückging. 22 Jahre später war Erich Honecker mit der Organisation eines noch größeren Festivals am selben Ort betraut, der jetzt Stadion der Weltjugend hieß. Das „Woodstock des Ostens" bereitete der Staatssicherheit einige Kopfschmerzen, da sie einerseits die Eingeladenen von den Nichteingeladenen unterscheiden und andererseits darauf achten musste, dass alle beim Thema blieben: dem Kampf gegen den westlichen Imperialismus.

Partly through the Soviet influence but also to set themselves apart from the West German military, the East German army paraded in a manner guaranteed to recall not only the Third Reich but the whole discredited military tradition of Germany. Was the GDR deliberately tapping into the collective memory of Prussian discipline, obedience, and physical rigor, all the way down to a modified goose step as units passed the reviewing stand? The last spectacular parade in East Berlin took place on the 40th anniversary of the GDR, October 7, 1989, as public order was already crumbling along the fringes of the marching route. East Berliners who grew up in the GDR should retain vivid memories of two occasions when the city opened its doors to thousands of participants in the World Festival of Youth and Students. This grandiose festival of music and discussion panels embraced the communist and nonaligned world, drawing 21,000 youthful visitors from 104 countries in 1951, and 25,000 from 140 countries when it was the GDR's turn again in 1973. The earlier event took place in a recently constructed sports stadium to the north of the center of Berlin, an FDJ project that had been named after First Secretary Walter Ulbricht for his part in initiating East Germany's participation. Twenty-two years later, Erich Honecker would find himself in charge of putting together an even larger festival at the same location, renamed *Stadion der Weltjugend*, or Stadium of World Youth. This "Woodstock of the East" proved to be a headache for the Stasi as they tried to separate the invited from the uninvited and check for adherence to the theme of opposing Western imperialism.

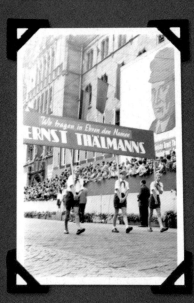

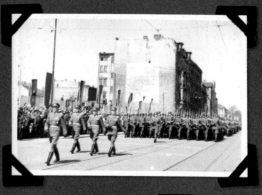

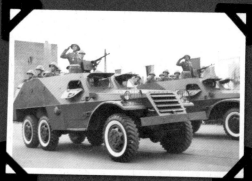

Die Parade unserer Volksarmee zu ihrem Jahrestag.

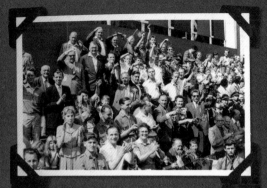

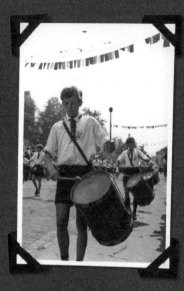

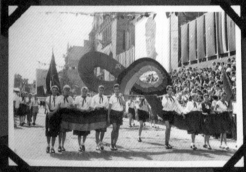

Mit ganzem Herzen war die
Bevölkerung beim III.Pionier=
treffen dabei.

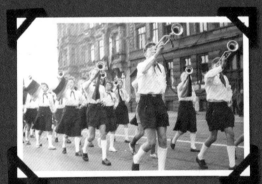

Das III.Pioniertreffen
war ein Bekenntnis für
Frieden und Sozialismus.

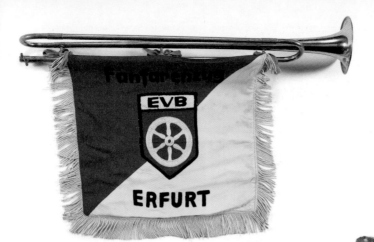

◁◁◁
PLAKAT [POSTER, "5th World Festival of Youth and Students for Peace and Friendship"], 1955 | István Czeglédi
42 x 29 cm [16 ¾ x 11 ½ in.]

◁◁ & ◁
FOTOS [PHOTOS], Paraden des Miliärs und der Jungen Pioniere [Military and youth pioneer parades], 1950er [1950s]
Verschiedene Größen [Various sizes]

△
BÜGELHORN [BUGLE, "EVB Erfurt Marching Band"]
Unbekannt [Unknown] | Stoff, Metall [Cloth, metal]
38 x 72,5 x 12,5 cm [15 x 28 ½ x 5 in.]

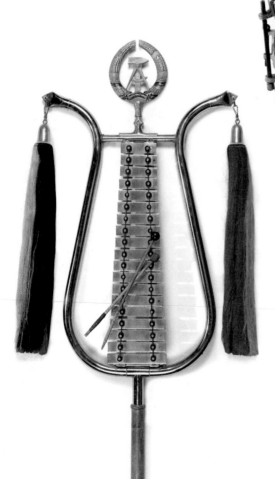

△
WIRBELTROMMEL [SNARE DRUM], 1945–52 | Unbekannt [Unknown]
Metall, Plastik, Holz [Metal, plastic, wood] | 46 x 40,5 cm ø [18 x 16 in. dia.]

◁
GLOCKENSPIEL FÜR FANFAREN-ZUG [MARCHING GLOCKENSPIEL]
Unbekannt [Unknown] | Stahl, Holz, Pferdehaar [Steel, wood, horsehair]
94 x 53 cm [37 x 21 in.]

▷
TAMBOURSTOCK [BATON]
Unbekannt [Unknown] | Stoff, Metall, Holz [Cloth, metal, wood]
107 x 9 cm ø [42 x 3 ½ in. dia.]

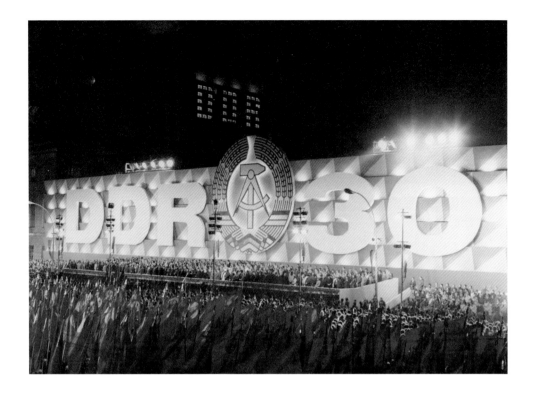

△
FOTO [PHOTO], Fest zum 30. Jahrestag der DDR
[Celebration Marking the 30th Anniversary of the GDR],
1979 | Zentralrat der FDJ | 31 x 24 cm [12 x 9 ½ in.]

▽
FOTO [PHOTO], Stadion der Weltjugend in Berlin, Pfingsttreffen
der FDJ [Stadium of World Youth in Berlin, FDJ Pentecost Meeting],
1989 | Harald Hauswald (Foto [Photo]) | 26 x 38 cm [10¼ x 15 in.]

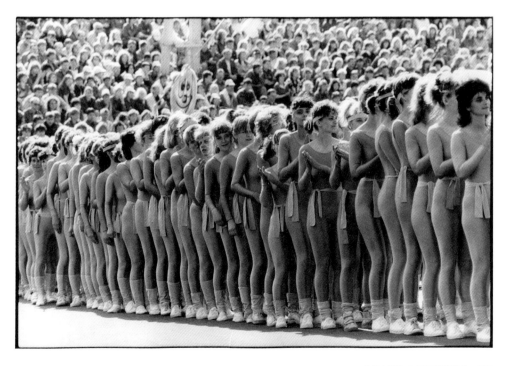

△

SONDERPOSTWERTZEICHENHEFT [SPECIAL EDITION POSTAGE
STAMPS, 10th World Festival of Youth and Students], Berlin 1973
Deutsche Post, Berlin | 6,5 x 15 cm [2 ½ x 6 in.]

▽

BUCHILLUSTRATION [BOOK ILLUSTRATION], aus „X. Festival
Weltfestspiele der Jugend und Studenten – Berlin, Hauptstadt der DDR,
1973" [from "10th World Festival of Youth and Students, 1973"]
Verlag Zeit im Bild, Berlin | 28 x 21 x cm [11 x 8 ¼ in.]

▷

FOTO [PHOTO], Fest zum 30.
Jahrestag der DDR [Celebration
Marking the 30th Anniversary
of the GDR], 1979 | Zentralrat der
FDJ | 31 x 24 cm [12 x 9 ½ in.]

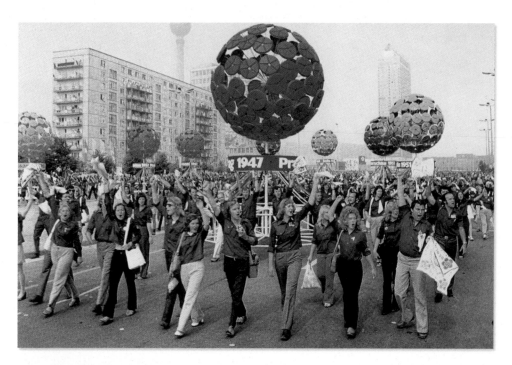

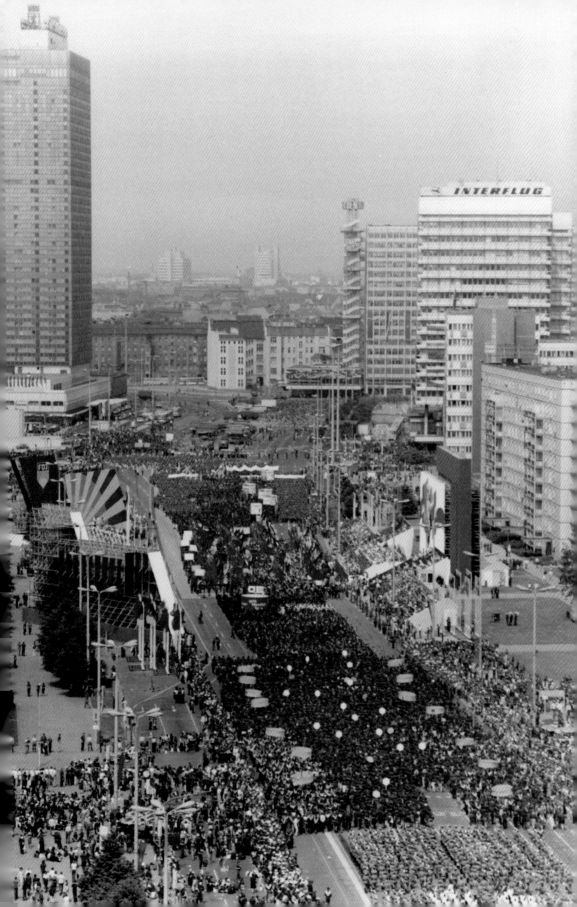

ERINNERUNGSTUCH [COMMEMORATIVE SCARF, "World Festival of Youth and Students for Peace"], 1951
Pablo Picasso | Stoff [Cloth] 73 x 79 cm [29 x 31 in.]

1949 schuf Pablo Picasso seine berühmte Friedenstaube, eine leicht abgeänderte Version seiner Freihandzeichnungen von Straßentauben, für den Weltfriedensrat und andere kommunistisch orientierte Organisationen. Im Jahr 1950 erhielt Picasso für den Entwurf den Stalin-Friedenspreis; dafür wurde ihm einige Jahre lang die Einreise in die USA verwehrt. Die Friedenstaube erlangte Weltruhm. In den 1980er-Jahren wurde sie von verschiedenen Dissidentengruppen zum Symbol der Opposition gegen die kommunistische Führung umgemünzt.

In 1949, Pablo Picasso created his famous peace dove, a slight alteration of his freehand drawings of pigeons, for use by the World Peace Council and other communist-aligned organizations. For this, Picasso won the Stalin Peace Prize in 1950 and was banned from going to the United States for some years afterward. The peace dove became internationally famous and was later appropriated in the 1980s by several dissident groups as a symbol of opposition to the communist leadership.

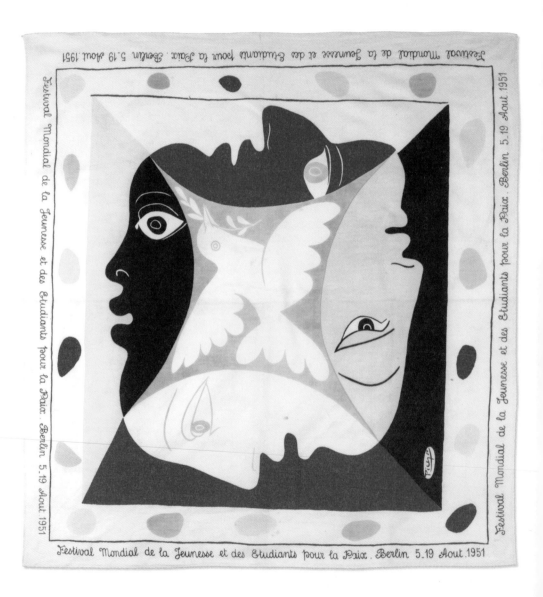

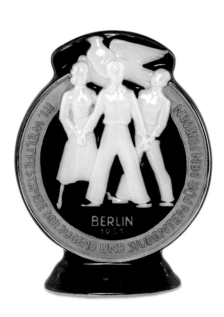

△

SKULPTUR [SCULPTURE, "3rd World Festival
of Youth and Students for Peace"], Berlin,
1951 | VEB Graf von Henneberg Porzellan Ilmenau
15,5 x 12 x 5 cm [6 x 4 ¾ x 2 in.]

▷

DECKELGEFÄSS [COMMEMORATIVE URN,
"World Festival of Youth and Students for Peace"],
1951 | Unbekannt [Unknown] | Kristallglas [Crystal]
37,5 x 17 cm ø [14 ¾ x 6 ¾ in. dia.]

◁

GEDENKTELLER [COMME-
MORATIVE PLATE, "3rd World
Festival of Youth and Students
for Peace"], 1951 | Unbekannt
[Unknown] | Kristallglas
[Crystal] | 30 cm ø [11 ¾ in. dia.]

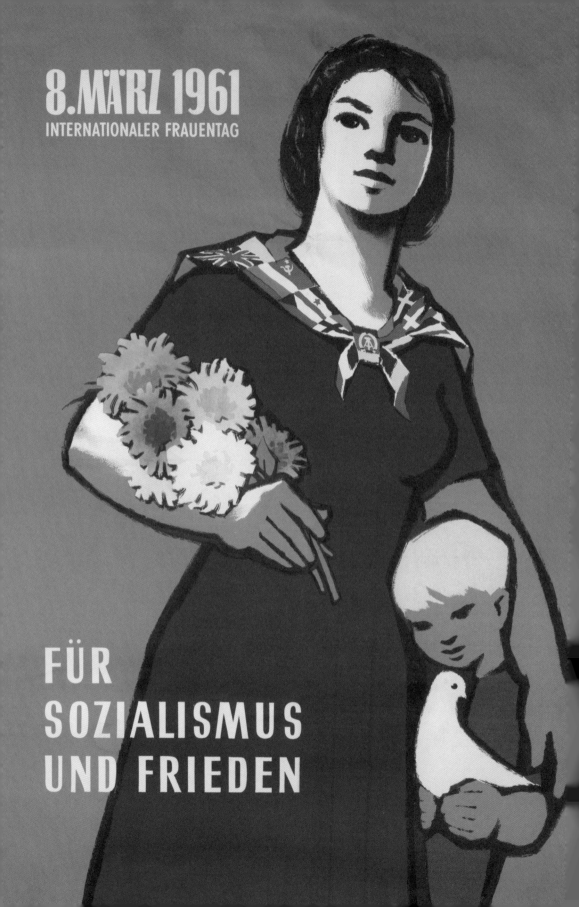

SOZIALISTISCHE FEIERTAGE

SOCIALIST HOLIDAYS

Ohne den christlichen Kalender ganz abzuschaffen (Ostern und Weihnachten bedeuteten für Kinder immer noch sehr viel), übernahm die DDR umgehend einige Feiertage sowjetischen Stils, allen voran den 1. Mai als Internationalen Kampf- und Feiertag der Werktätigen. Die Feierlichkeiten zum 1. Mai waren vollkommen durchorganisiert; jede Brigade und jeder Betrieb in ganz Berlin und Umgebung bereiteten sich Wochen im Voraus darauf vor und strebten eine 100-prozentige Teilnahme an. Eine rote Papiernelke im Knopfloch brachte dem Träger eine kostenlose Bockwurst oder in späteren Jahren eine Prämie von fünf Mark ein, aber manchmal musste man auch eine Fahne oder eine Seite eines schweren Transparents tragen. Nach der Gründung der Nationalen Volksarmee (NVA) 1956 zogen bei einer Parade die bewaffneten Einheiten vor der Rednertribüne am Marx-Engels-Platz vorbei, ein eindeutiger Verstoß gegen den Viermächtestatus von Berlin, demzufolge Militärparaden verboten waren. Als Nächstes kamen die paramilitärischen Betriebskampfgruppen, ebenfalls bewaffnet. Dieser – arbeitsfreie – Tag zu Ehren „des Kampfes der Werktätigen für Frieden und Sozialismus" war auch ein Tag der Selbstbeweihräucherung. Auch andere Feiertage waren von der Sowjetunion und sozialistischen Einflüssen diktiert. Der Jahrestag der Gründung der DDR, der Tag der Republik, wurde immer am 7. Oktober mit Demonstrationen und Militärparaden begangen. Mitte Januar wurde des Todes von Rosa Luxemburg und Karl Liebknecht gedacht, zwei Begründern der kommunistischen Bewegung in Deutschland. Der Internationale Frauentag, der schon 1911 von der deutschen Feministin Clara Zetkin initiiert wurde, wurde aus der UdSSR wieder eingeführt und jährlich am 8. März gefeiert.

Without giving up the Christian calendar altogether (Easter and Christmas still counted for a lot in childhood), the GDR moved promptly into sharing the USSR-style holidays of the Soviet occupation, above all in celebrating the international observance of Labor Day on May 1. May Day participation was organized to the hilt, with every brigade and workplace around Berlin preparing weeks in advance and striving for 100 percent attendance. A red paper carnation in the buttonhole rewarded the wearer afterward with a free *bockwurst* or in later years with a five-mark bonus, but it could also mean carrying a flag or one end of a heavy banner. Once the National People's Army (NVA) had been organized after 1956, their armed units would lead the parade past the speakers' stand at Marx-Engels-Platz, in clear contravention of Berlin's special status that prohibited military parades. Next came the *Kampfgruppen*, or Workers' Militia, also carrying weapons. Self-congratulation filled the air on this special day honoring the "Workers' Struggle for Peace and Socialism," which also meant a day off from work. Other holidays were similarly dictated by the Soviet and socialist influence. The anniversary of the founding of the Republic, i.e., the GDR, was always celebrated on October 7 with parades and military displays. In mid-January, the deaths of Rosa Luxemburg and Karl Liebknecht were marked, two founding spirits of German communism. International Women's Day, proposed as early as 1911 by German feminist Clara Zetkin, was adopted back from the Soviet Union for annual observance on March 8.

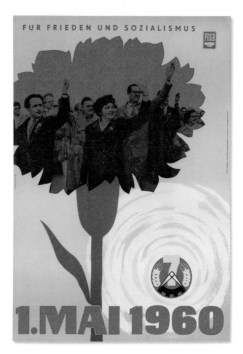

◁

PLAKAT [POSTER, "March 8, 1961, International Women's Day"], 1961 | Mainasch (Design), Dewag Berlin 85 x 61 cm [33 ½ x 24 in.]

△

PLAKAT [POSTER, "May 1, 1946, Long Live Unity!"] Verlag Einheit, Berlin | 30 x 21 cm [11 ¾ x 8 ¼ in.]

▽

PLAKAT [POSTER, "FDGB, May 1, 1971"] Bundesvorstand des FDGB | 57,5 x 40,5 cm [22 ¾ x 15 ¾ in.]

△

PLAKAT [POSTER, "For Peace and Socialism, FDGB May 1, 1960"] | Unbekannt [Unknown] | 58 x 42 cm [23 x 16 ½ in.]

▽

PLAKAT [POSTER, "FDGB, May 1, 1981"] | Ingo Arnold (Design) | 57,5 x 40,5 cm [22 ¾ x 15 ¾ in.]

▷

PLAKAT [POSTER, "May 1, Side by Side for the Unity of the Working People"], 1946 | H. Bohné (Design) | 84 x 60 cm [33 x 23¾ in.]

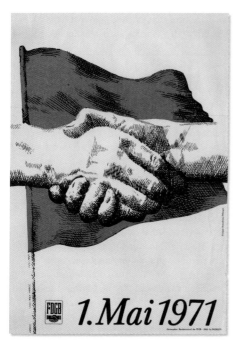

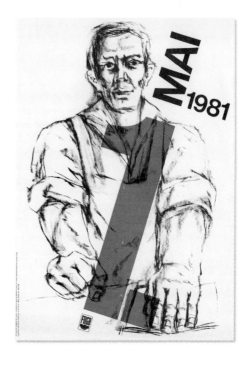

Rote Nelken waren ein traditionelles Symbol der Arbeiterklasse, vor allem für besondere Anlässe wie den Frauentag und ganz besonders den 1. Mai, an dem eine rote Nelke an jedes Revers gehörte.

Red carnations were a traditional working-class fallback for special occasions such as International Women's Day or especially the First of May, when a carnation belonged on every lapel.

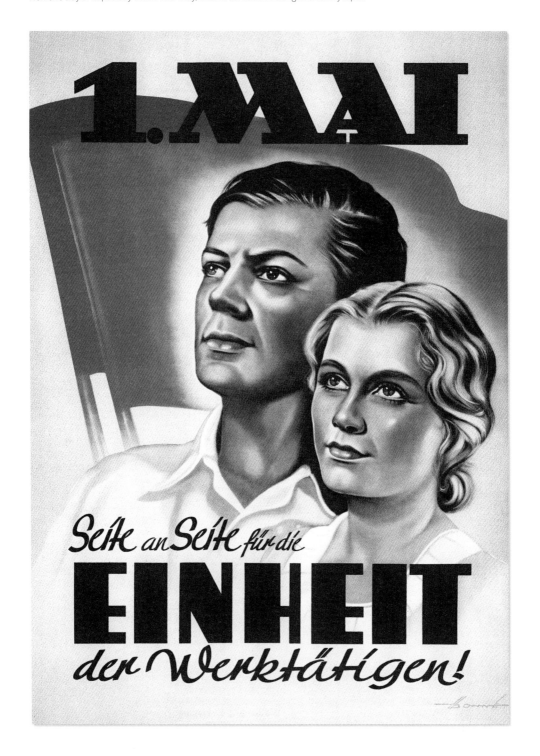

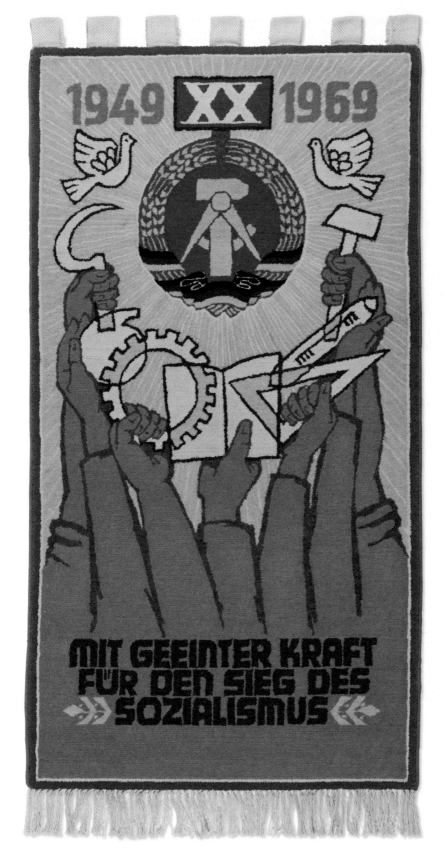

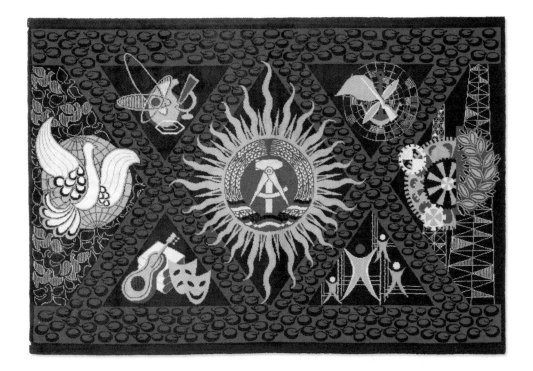

◁ WANDBEHANG [WALL TAPESTRY, "20th Anniversary of the GDR, with Combined Force for the Victory of Socialism"], 1969 | VEB Halbmond, Oelsnitz | Wolle [Wool] | 165 x 85 cm [65 x 33 ½ in.]

△ WANDBEHANG [WALL TAPESTRY, Commemorating the 20th Anniversary of the GDR], 1969 | Unbekannt [Unknown] | Wolle [Wool] 128 x 189 cm [50 ¼ x 74 ½ in.]

▽ WANDBEHANG [WALL TAPESTRY, Commemorating the 25th Anniversary of the GDR], 1974 | Unbekannt [Unknown] | Wolle [Wool] 141,5 x 198 cm [55 ¾ x 78 in.]

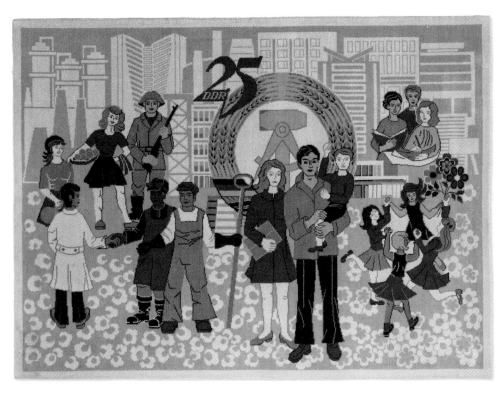

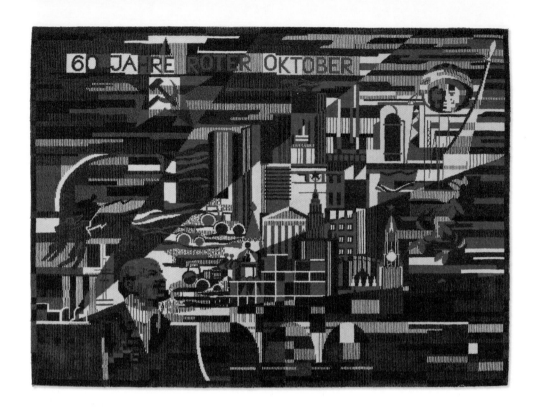

△
WANDBEHANG [TAPESTRY, 60th Anni-
versary of Red October], 1977
Unbekannt [Unknown] | Wolle [Wool]
146 x 201 cm [57 ½ x 79 in.]

▽
WANDBEHANG [TAPESTRY, 50th Anniversary
of the Great Socialist October Revolution],
1967 | VEB Wurzener Teppichfabrik | Wolle
[Wool] | 123 x 194 cm [48 ½ x 76 ½ in.]

▷
SCHILD [SIGN, 60th Anniversary
of the USSR], 1977 | Unbekannt
[Unknown] | Holz [Wood]
131 x 53,5 cm [51 ¾ x 21 ¼ in.]

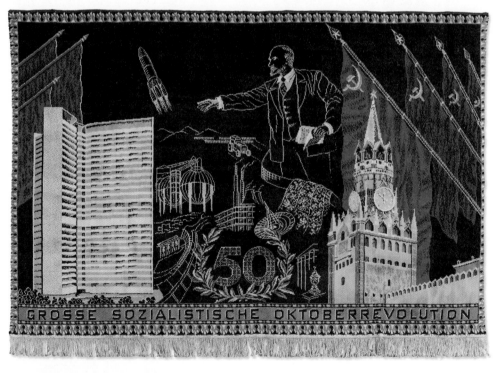

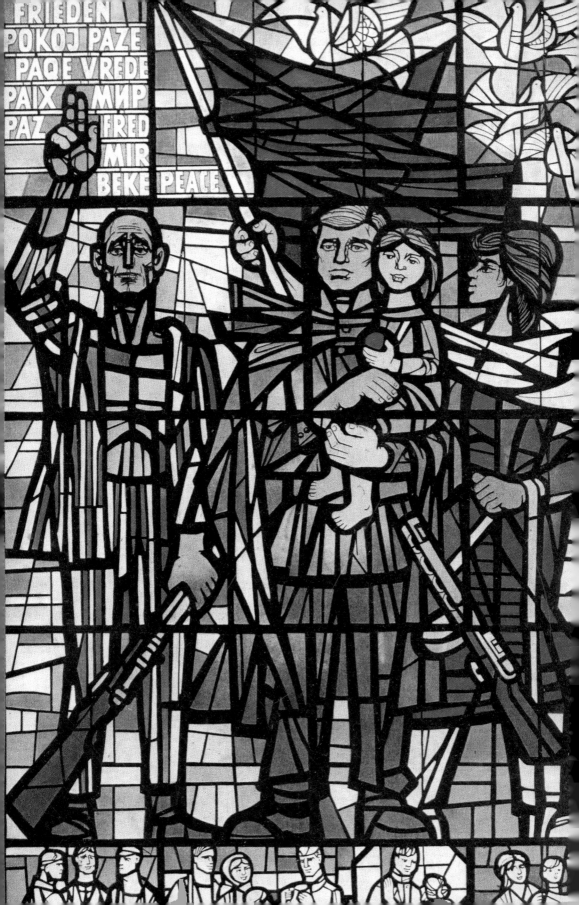

GEDENKEN

COMMEMORATION

Die Erinnerung an die Opfer der nationalsozialistischen Schreckensherrschaft war in der DDR eine komplizierte Angelegenheit. Indem die Judenverfolgung nicht weiter thematisiert wurde, nahm sich die DDR von der Kollektivschuld aus und wies die Frage durch Berufung auf eine allumfassende antifaschistische Tradition von sich. Im Jahr 1953 trat die DDR aus der VVN (Vereinigung der Verfolgten des Naziregimes) aus, die sie als zu internationalistisch und israelfreundlich auffasste; der 8. Mai, der Tag der Kapitulation, wurde als Tag der Befreiung begangen, während das zweite Wochenende im September dem Gedenken an alle Opfer des Naziregimes gewidmet wurde. DDR-Schulkinder und Würdenträger aus dem Ausland kamen um einen Besuch des Treptower Ehrenmals in Ost-Berlin nicht herum, auf dem ein monumentaler Sowjetsoldat über den Gräbern seiner gefallenen Kameraden wacht, oder sie fuhren nach Sachsenhausen nördlich von Berlin oder nach Buchenwald bei Weimar, wo noch die Überreste von Konzentrationslagern erhalten sind.

Commemorating the victims of Nazi terror was a complex issue in East Germany. By avoiding specific mention of Jewish persecution, the GDR not only exempted itself from collective guilt, but also deflected the question into an all-inclusive one of "antifascism." By 1953, the government dissolved its membership in the VVN (*Vereinigung der Verfolgten des Naziregimes*, or Society of People Persecuted by the Nazi Regime) as too internationalist and pro-Israel; May 8, Victory Day, had been instituted as a Day of Liberation from fascism, while the second weekend in September commemorated all victims of the Nazis. East German schoolchildren and visiting dignitaries could be sure of a visit to the Treptow cemetery in East Berlin, where a colossally proportioned Soviet soldier stands guard over the mass gravesite of his fallen comrades, or to Sachsenhausen north of Berlin, or else to Buchenwald near Weimar, where physical structures of major death camps are preserved.

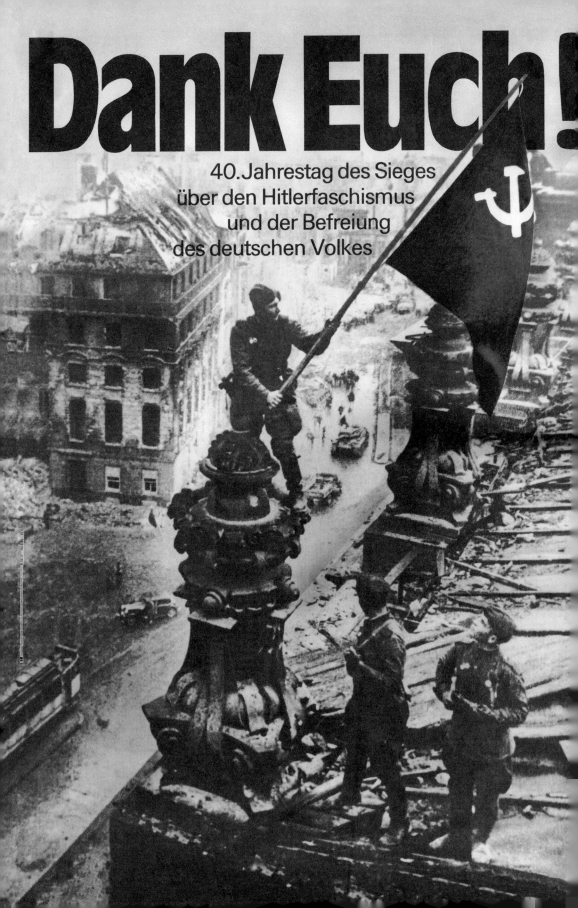

Dank Euch!

40. Jahrestag des Sieges
über den Hitlerfaschismus
und der Befreiung
des deutschen Volkes

ENTWURF für ein Triptychon aus Buntglasfenstern im Museum des antifaschistischen Befreiungskampfes der europäischen Völker [DESIGN for Triptych, Stained-Glass Windows for the Museum of the Antifascist Liberation Struggle of the European Peoples], 1964 | Walter Womacka | Buntglas [Stained glass] 24 x 36 x 3 cm [9 ½ x 14 ¼ x 1 in.]

PLAKAT [POSTER, "Thank You! 40th Anniversary of the Victory over Hitler's Fascism and the Liberation of the German People"], 1985 Unbekannt [Unknown] | 57,5 x 40,5 cm [22 ¾ x 16 in.]

▷

WANDBEHANG [TAPESTRY], Sowjetisches Ehrenmal, Treptower Park [Soviet War Memorial, Treptower Park] | VEB Textilreinigung Cottbus | Wolle [Wool] | 156,5 x 93 cm [61 ½ x 36 ½ in.]

◁

FOTO [PHOTO], Junge Offizierskadetten beim Appell [Roll Call for Young Officer Cadets], 13. August [August 13] 1971 | Unbekannt [Unknown], Berlin | 22 x 16,5 cm [8 ½ x 6 ½ in.]

Der Treptower Park, eine ausgedehnte Anlage entlang der Spree südlich des Ost-Berliner Stadtzentrums, wurde 1949 zur letzten Ruhestätte für 5000 sowjetische Soldaten, die beim Angriff auf Berlin ihr Leben ließen. Die riesige Statue des Ehrenmals stammt von Jewgeni Wutschetitsch (1908–1974) und stellt einen sowjetischen Offizier dar, der mit einem Schwert in der Hand ein deutsches Kind schützend im Arm hält. Das Ehrenmal wurde Schauplatz für viele Bekundungen der deutsch-sowjetischen Freundschaft, darunter auch die offizielle Verabschiedung der Roten Armee 1994.

Treptower Park, a large public garden along the Spree River south of the center of East Berlin, was designated in 1949 as the last resting place for 5,000 Soviet soldiers who fell in the assault on Berlin. The massive statue atop the memorial is by Yevgeny Vuchetich (1908–1974) and commemorates a Soviet officer holding a sword while protecting a German child. This became the site of many observances of German-Soviet friendship, including the official farewell to the Red Army in 1994.

30 Jahre Nationale
Mahn- und Gedenkstätte
Buchenwald

△

PLAKETTEN [PLAQUES, Concentration
Camp Memorial] | Unbekannt
[Unknown] | Metall [Metal]
16 x 21 x 2,5 cm [6 ½ x 8 ¼ x 1 in.]

◁

BRIEFMARKENHEFT, Sonderausgabe
[STAMP BOOKLET, Special Issue, "30th
Anniversary of the Buchenwald National
Memorial"], November 1988
Hans Detlefsen (Design) | 24 x 33 cm
[9 ½ x 13 in.]

Während sich die traditionelle deut-
sche Kultur auf die Stadt Weimar
konzentrierte, wurde für die DDR-
Ideologen das nahe gelegene Kon-
zentrationslager Buchenwald zum Ziel
persönlicher Pilgerreisen, patrioti-
scher Veranstaltungen und unzähliger
Schulexkursionen. In Buchenwald wur-
de das Gedenken an die Hinrichtung
des DDR-Helden und -Märtyrers Ernst
Thälmann im Jahr 1944 gepflegt.

Traditional German culture may have
focused on the city of Weimar, but for
the ideologues in the GDR it was the
adjacent former concentration camp
at Buchenwald that became the ob-
ject of personal pilgrimages, patriotic
events, and countless school excur-
sions. Buchenwald was remembered
as the site of the execution of German
communist hero and martyr Ernst
Thälmann in 1944.

► **VVN**

Diese Plakate gedenken der verfolgten Kommunisten und politisch Andersdenkenden im Dritten Reich. Die VVN (Vereinigung der Verfolgten des Naziregimes) bestand in der DDR von 1947 bis 1953 und wurde offiziell zum Kampf gegen den Faschismus gegründet. Im Zuge der zunehmenden Politisierung der Organisation wurde kommunistischen Opfern des Faschismus Vorrang gegenüber anderen Opfern, z. B. Juden oder Sozialdemokraten, eingeräumt, die in der Organisation ausgegrenzt wurden.

These posters commemorate the persecuted communists and political dissenters under the Third Reich. The VVN (*Vereinigung der Verfolgten des Naziregimes*, or Society of People Persecuted by the Nazi Regime) existed from 1947 to 1953 in East Germany and was officially founded to fight against fascism. The organization became increasingly politicized as communist victims of fascism were prioritized over other victims, including Jews and social democrats, who were sidelined from the organization.

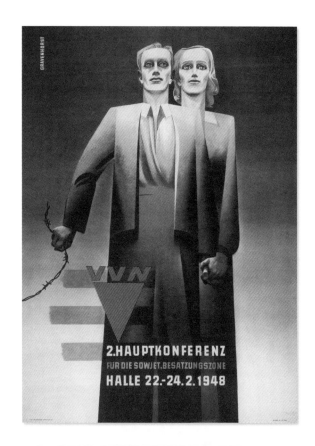

△
PLAKAT [POSTER, "VVN 2nd Main Conference for the Soviet Occupation Zone"] 1948 | Fred Gravenhorst (Design) | 84 x 59 cm [33 x 23¼ in.]

▷
ANSICHTSKARTE [POSTCARD, "Liberation Celebration, Dachau 1947"] | Vereinigung der Verfolgten des Naziregimes | 17,5 x 12,5 cm [7 x 5 in.]

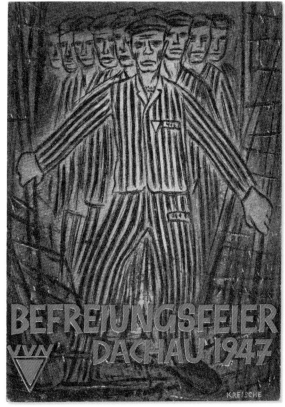

COMMEMORATION 733

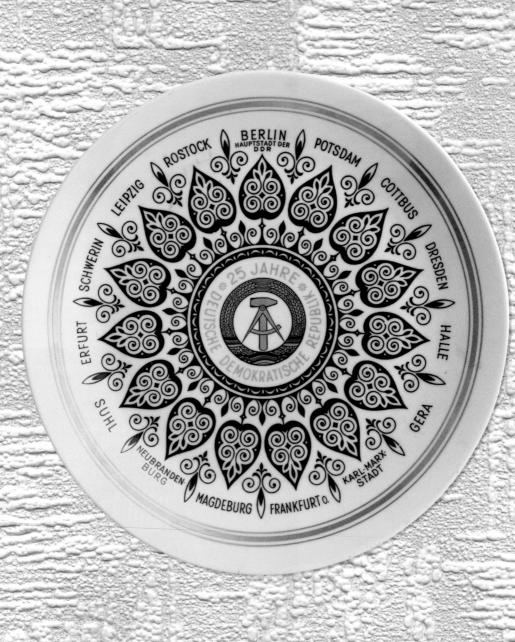

GEDENKTELLER

COMMEMORATIVE PLATES

Aufgrund der willkürlichen Grenzziehung durch die alliierten Besatzer Deutschlands nach 1945 befand sich die frühere königliche Porzellanmanufaktur Meißen in der Nähe von Dresden hinter dem Eisernen Vorhang in der sowjetischen Zone, wo der Betrieb zunächst für die Ableistung der Reparationszahlungen arbeitete. Doch ab 1950 operierte Meißen als volkseigener Betrieb und produzierte neben den traditionellen feinen Teeservices, Tischgedecken, Vasen und Figurinen im staatlichen Auftrag wie andere Keramikhersteller auch Gedenkteller. Das Wendemuseum verfügt über eine große Sammlung solcher politischen Exemplare, auf denen völlig unsubtil mit gemeinhin verständlichen sozialistischen Emblemen und Slogans an Jahrestage oder Auszeichnungen erinnert wird, während auf der Rück- oder Unterseite die bekannten gekreuzten Schwerter aus Meißen zu sehen sind. Andere angesehene DDR-Betriebe wie Kahla/Thüringen und Weimarer Porzellan arbeiteten ebenfalls im Auftrag der Regierung zur Erinnerung an politische Jahrestage, zur Hervorhebung besonderer Leistungen und zu Ehren der verschiedenen Massenorganisationen, die es in der DDR gab.

The arbitrary borders established by the Allied occupiers of Germany after 1945 placed the once aristocratic porcelain manufactory Meissen, located near Dresden, in the Soviet Zone, where it initially operated for the benefit of Russian reparations. By 1950, however, Meissen had regrouped as a VEB (*Volkseigener Betrieb*, or People's Own Factory, i.e., state-owned company), where, in addition to its traditionally delicate tea sets, table settings, vases, and figurines, Meissen and the other ceramics manufacturers produced commemorative plates under GDR government contract. The Wende Museum owns a large number of such political specimens, in most cases unsubtle in marking anniversaries or awards with broadly understood socialist emblems and slogans while displaying Meissen's familiar crossed swords on the reverse or bottom side. Other prestigious firms in the GDR, such as Kahla/Thüringen and Weimarer Porzellan, were similarly engaged in work for the government, commemorating political anniversaries, celebrating achievements, and honoring the various mass organizations that existed in the GDR.

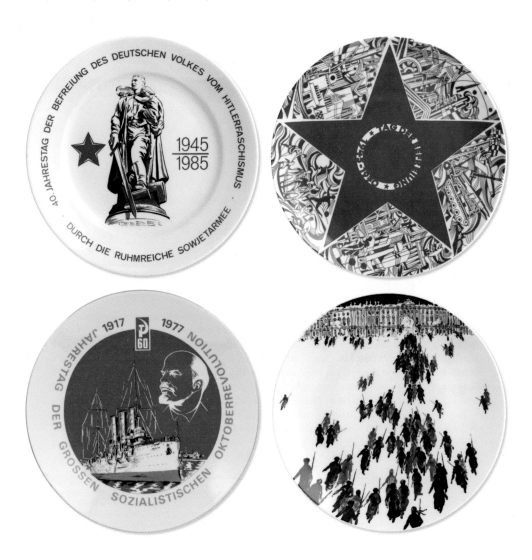

◁
"25th Anniversary of the German Democratic Republic," 1974
VEB Graf von Henneberg Porzellan Ilmenau | 28 cm ø [11 in. dia.]

▽
"40th Anniversary of the Liberation of the German People
from Hitler's Fascism," 1985 | Weimar Porzellan | 25 cm ø
[9 ¾ in. dia.]

▽ ▽
"60th Anniversary of the Great Socialist October Revolution,"
1977 | Unbekannt [Unknown] | 23 cm ø [9 ¼ in. dia.]

▽
"Liberation Day," 1970 | Wallendorfer Porzellan
27 cm ø [10 ¾ in. dia.]

▽ ▽
Sturm auf das Winterpalais [Storming of the
Winter Palace], 1967
Heinz Werner (Design), VEB Staatliche Porzellan-
Manufaktur Meißen | 26 cm ø [10 ¼ in. dia.]

▷ △
"SDAG Wismut Mining Operation of
Socialist Work" | VEB Porzellanwerk Kahla
28 cm ø [11 in. dia.]

▷
"SDAG Wismut, Schmirchau Mining
Operation" | Unbekannt [Unknown] | Metall
[Metal] | 26,5 cm ø [10 ½ in. dia.]

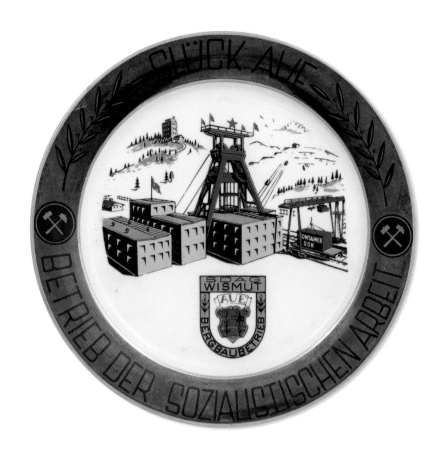

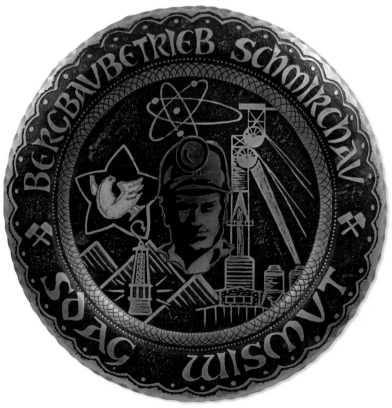

▽
"Handball Association of the GDR" | Unbekannt
[Unknown] | Keramik [Ceramic] | 25,5 cm ø [10 in. dia.]

▽ ▽
"20th Anniversary of 1. FC Lokomotive Leipzig,"
1986 | VEB Graf von Henneberg Porzellan Ilmenau
19 cm ø [7 ½ in. dia.]

▽
"In Honor of the 50th Anniversary, Thanks and
Appreciation," 1978 | Unbekannt [Unknown] | Keramik
[Ceramic] | 23,5 cm ø [9 ¼ in. dia.]

▽ ▽
"Your Heart for Sports," 1976 | Unbekannt [Unknown]
Keramik [Ceramic] | 19 cm ø [7 ½ in. dia.]

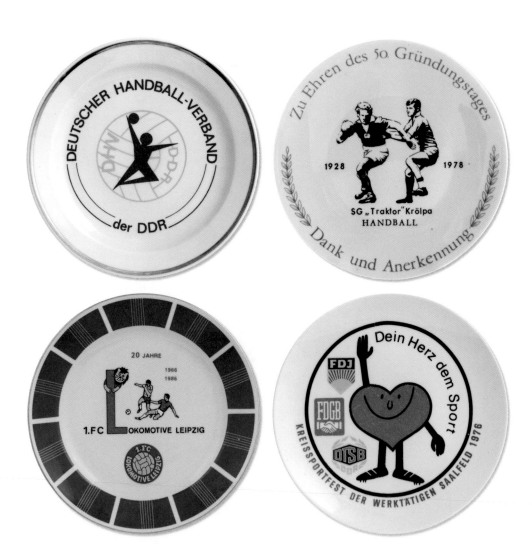

▽

"SG Dynamo Dresden," 1977 | Deutscher Fußball-Verband der DDR | Keramik [Ceramic] | 8,5 cm ø [7 ¼ in. dia.]

▽ ▽

"25th Anniversary of the Ministry for State Security," 1975 | VEB Colditzer Porzellanwerk | 26,5 cm ø [10 ½ in. dia.]

▽

"Berlin Soccer Club Dynamo" | VEB Graf von Henneberg Porzellan Ilmenau | 27 cm ø [10 ¾ in. dia.]

▽ ▽

Stasi-KGB | VEB Graf von Henneberg Porzellan Ilmenau 30 cm ø [11 ¾ in. dia.]

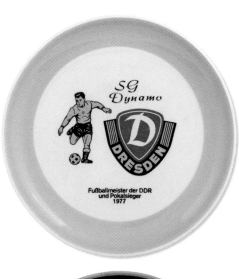

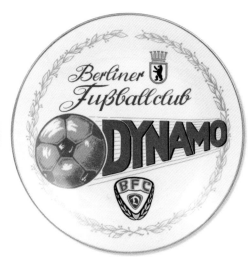

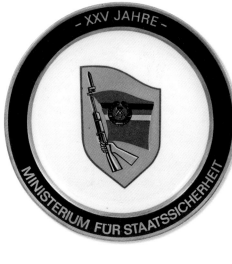

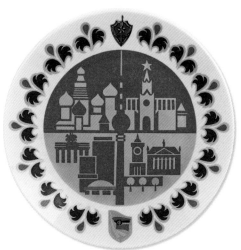

▽

"Central Youth Object, Nuclear Power Plant North"
VEB Colditzer Porzellanwerk | Keramik [Ceramic]
23 cm ø [9 in. dia.]

▽ ▽

"30th Anniversary of the 'Ernst Thälmann' Pioneer Organization," 1978 | VEB Porzellanwerk Kahla | 24 cm ø [9 ¼ in. dia.]

▽

"40th Anniversary of the FDJ," 1986
Weißwasser Porzellan | Keramik [Ceramic]
21,5 cm ø [8 ½ in. dia.]

▽ ▽

"25th Birthday of the Pioneers," 1973 | Lichte Porzellan
27,5 cm ø [10 ¾ in. dia.]

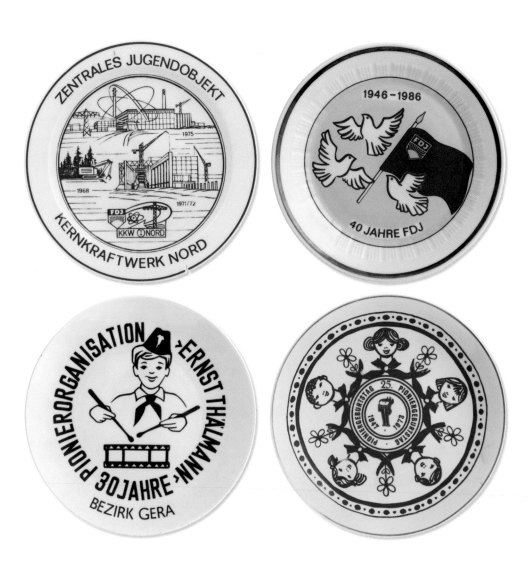

▷ △

"FDGB Cottbus and Environs" | Unbekannt
[Unknown] | Kristallglas, Plastik [Crystal,
plastic] | 28 cm ø [11 in. dia.]

▷

"Honorary Award of the FDGB Dresden District
Board," 1981 | Unbekannt [Unknown] | Metall,
Plastik [Metal, plastic] | 27 cm ø [10 ¾ in. dia.]

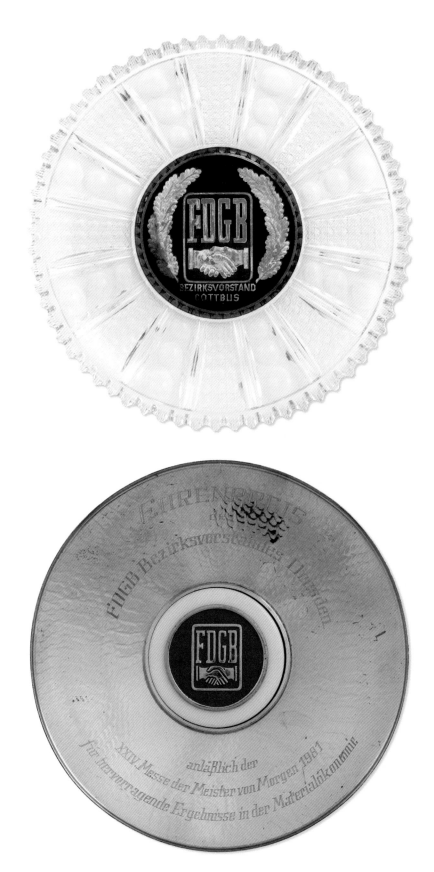

▽
"Border Guards of the GDR, Frankfurt (Oder)"
VEB Colditzer Porzellanwerk | 26,5 cm ø [10 ½ in. dia.]

▽ ▽
Wachturm der Grenztruppen [Border Guard Tower], 1976
Unbekannt [Unknown] | Bronze | 33 cm ø [13 in. dia.]

▽
30 Jahre Grenztruppen [30th Anniversary of the Border
Guards], 1976 | Lichte Porzellan | Keramik [Ceramic]
20,5 cm ø [8 in. dia.]

▽ ▽
"30th Anniversary of the Border Guards of the GDR," 1976
Unbekannt [Unknown] | Holz [Wood] | 28,5 cm ø [11 ¼ in. dia.]

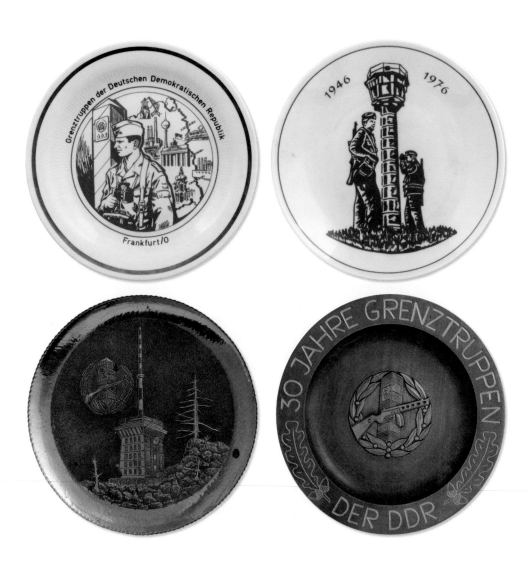

▽

"30th Anniversary of the People's Police, For the Protection of the Workers' and Peasants' Power," 1975 | VEB Graf von Henneberg Porzellan Ilmenau | 23,5 cm ø [9 ¼ in. dia.]

▽ ▽

"20th Anniversary of the Civil Defense, Grimma District," 1978 | VEB Colditzer Porzellanwerk | 23 cm ø [9 ¼ in. dia.]

▽

"For Greater Road Safety, Thanks to the 'Road Safety' Work Group" | Weißwasser Porzellan | 26,5 cm ø [10 ½ in. dia.]

▽ ▽

"25th Anniversary of the Civil Defense, Ilmenau District" 1983 | VEB Graf von Henneberg Porzellan Ilmenau | Keramik [Ceramic] | 28 cm ø [11 in. dia.]

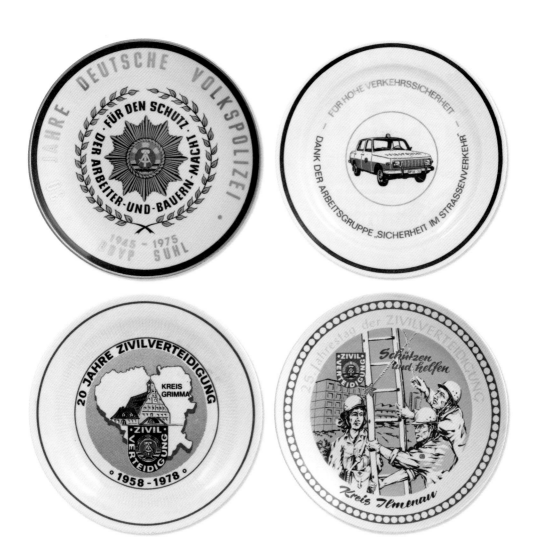

▽
"13th Workers' Festival, Döbeln," 1971
Freiberger Porzellan | 28 cm ø [11 in. dia.]

▽▽
"20th Anniversary of VEB BMK Chemistry Leuna," 1979
Colditz Porzellan Lettin | 19 cm ø [7 ½ in. dia.]

▽
"Thanks and Appreciation for the Many Years of Faithful Colla-
boration" | VEB Colditzer Porzellanwerk | 21,5 cm ø [8 ½ in. dia.]

▽▽
"15th Anniversary of the Port of Rostock, GDR," 1975
Wallendorfer Porzellan | 27,5 cm ø [10 ¾ in. dia.]

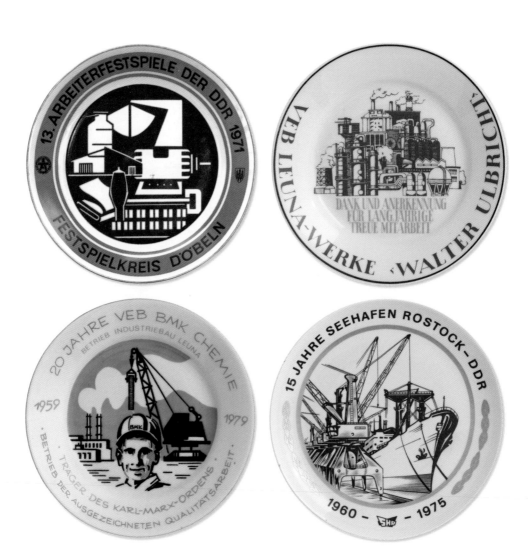

▽
"30ᵗʰ Anniversary of Socialist Agricultural Policy of the GDR,"
1979 | VEB Colditzer Porzellanwerk | 25 cm ø [10 in. dia.]

▽ ▽
"40ᵗʰ Anniversary of Democratic Land Reform in
Lawalde," 1980er [1980s] | Unbekannt [Unknown] | Keramik
[Ceramic] | 24,5 cm ø [10 ½ in. dia.]

▽
30ᵗʰ Anniversary of the "Ernst Thälmann" Agri-
cultural Production Cooperative, Wolferstedt, 1982
Unbekannt [Unknown] | 23,5 cm ø [9 ¼ in. dia.]

▽ ▽
"For Outstanding Achievement in Socialist Competi-
tion" | Unbekannt [Unknown] | 24 cm ø [9 ½ in. dia.]

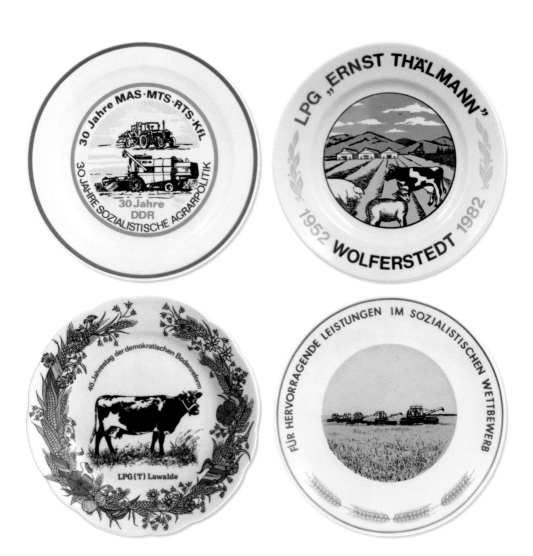

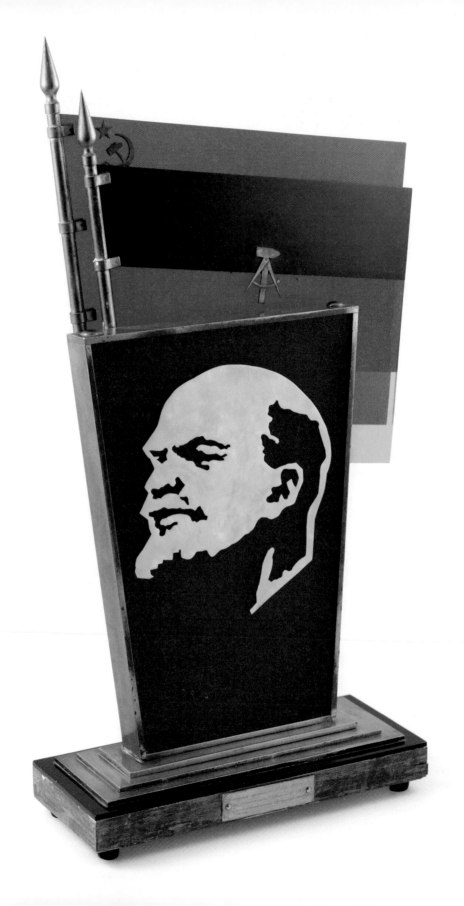

STAATS-GESCHENKE

DIPLOMATIC GIFTS

Die Deutsche Demokratische Republik investierte beträchtliche Energie in ihre internationalen Beziehungen. Ursprünglich nur von den Ostblockstaaten, der Volksrepublik China und Nord-korea anerkannt, startete die DDR in den 1950er-Jahren eine Initiative, um diplomatische Beziehungen mit Staaten in anderen Teilen der Welt, insbesondere in Afrika, dem Nahen Osten und Ostasien, aufzunehmen. DDR-Staatschef Honecker besuchte zwischen 1971 und 1989 38 Länder und empfing 50 ausländische Delegationen. Bei diesen Staatsbesuchen wurden auch Geschenke ausgetauscht. Viele Geschenke an die DDR wurden stolz als „Sonderinventar" im Ost-Berliner Museum für Deutsche Geschichte ausgestellt, das heute Deutsches Historisches Museum heißt. Einige der aufwendigsten Geschenke waren in Honeckers Besitz, als er 1994 in Chile starb. Sie wurden später dem Wendemuseum gestiftet.

The German Democratic Republic invested considerable energy in its international relations. At first only recognized by the Eastern Bloc states, the People's Republic of China, and Korea, the GDR launched an initiative in the 1950s to establish diplomatic relations with countries in other parts of the world, especially in Africa, the Middle East, and East Asia. East German leader Erich Honecker visited 38 countries and received 50 foreign delegations between 1971 and 1989. State gifts were exchanged at these official visits. Many gifts to the GDR were proudly displayed as "special inventory" in the Museum für Deutsche Geschichte (Museum for German History) in East Berlin, known today as the Deutsches Historisches Museum (German Historical Museum). Some of the most elaborate gifts were in Honecker's possession when he died in Chile in 1994, and were later donated to the Wende Museum.

◁

TROPHÄE [TROPHY], „Für General-
leutnant Vais von der GSSD (Gruppe
der Sowjetischen Streitkräfte in
Deutschland) in Erinnerung an den
20. Jahrestag der DDR" ["To General
Lieutenant Vais from the Military
Council of the GSFG (Group of Soviet
Forces in Germany) in Commemoration
of the 20th Anniversary of the GDR"],
1969 | Unbekannt [Unknown], UdSSR
[USSR] | Metall, Plastik, Holz [Metal,
plastic, wood] | 58 x 29 x 11,5 cm
[23 x 11 ¼ x 4 ½ in.]

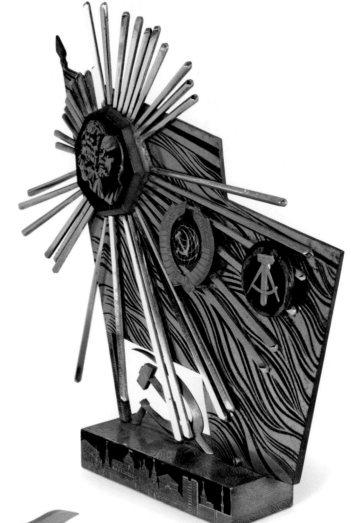

△

STATUETTE, „Soldarität der DDR mit der
Sowjetunion" ["East German-Soviet
Solidarity"],1960er [1960s] | Unbekannt
[Unknown], UdSSR [USSR] | Metall [Metal]
41 x 41 x 7,5 cm [16 ¼ x 16 ¼ x 3 in.]

◁

BECHER [MUG], „60. Jahrestag der Großen
Sozialistischen Oktoberrevolution" ["60th
Anniversary of the Great Socialist October
Revolution"] 1977 | Gesellschaft für Deutsch-
Sowjetische Freundschaft, UdSSR [USSR] | Holz
[Wood] | 30,5 x 19,5 x 14,5 cm [12 x 7 ¾ x 5 ¾ in.]

▷

BRIEFBESCHWERER [PAPERWEIGHT,
"50th Anniversary of the USSR"], 1972
Unbekannt [Unknown] | Glas [Glass]
12 x 12 x 7 cm [4 ¾ x 4 ¾ x 2 ¾ in.]

▷ ▷

AUSZEICHNUNG [AWARD], für Günter
Mittag, ZK-Sekretär der SED [for Günter Mittag,
Secretary of the Central Committee of the
SED], 5. Mai [May 5] 1980 | Unbekannt [Un-
known], UdSSR [USSR] | Metall, Papier, Plastik
[Metal, paper, plastic] | 21 x 25,5 x 24,5 cm
[8 ¼ x 10 ¼ x 9 ¾ in.]

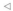

SAMOWAR [SAMOVAR], „Für den Delegierten der
deutschen Arbeiter, Genosse Baimler, als Zeichen der
Einheit. Von den Arbeitern der Samowarfabrik W. I. Lenin"
["To the Delegate of the German Workers Comrade Baimler
in a Sign of Unity. From the Workers of V.I. Lenin Samovar
Factory"], 1950er [1950s] | V. I. Lenin Samovar Factory, Tula,
UdSSR [USSR] | Metall, Holz [Metal, wood] | 50 x 35 x 24 cm
[19 ¾ x 13 ¾ x 9 ½ in.]

WANDERPOKAL [TROPHY], Sowjetisches Ehrenmal,
Treptower Park [Soviet War Memorial, Treptower Park],
1960er [1960s] | Unbekannt [Unknown], Zwickau
Metall, Plastik, Holz [Metal, plastic, wood] | 36 x 19 x 13 cm
[14 ¼ x 7 ½ x 5 ¼ in.]

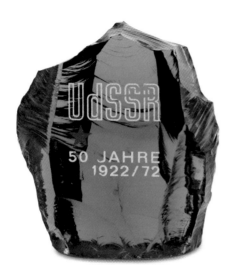

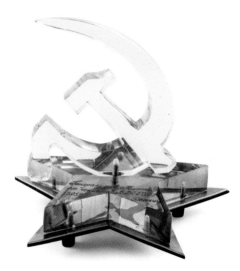

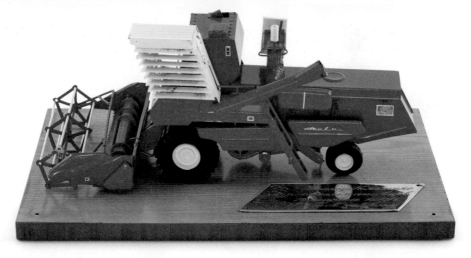

MÄHDRESCHERMODELL [COMBINE MODEL], „Genossen Hans Klempke von den Arbeitern von Rostselmasch, Rostow am Don" ["To Comrade Hans Klempke, from the Workers of Rostselmash, Rostov-on-Don"], 1979 | Unbekannt [Unknown], UdSSR [USSR] | Metall, Plastik, Holz [Metal, plastic, wood] | 16,5 x 26 x 15,5 cm [6 ½ x 10 ¼ x 6 in.]

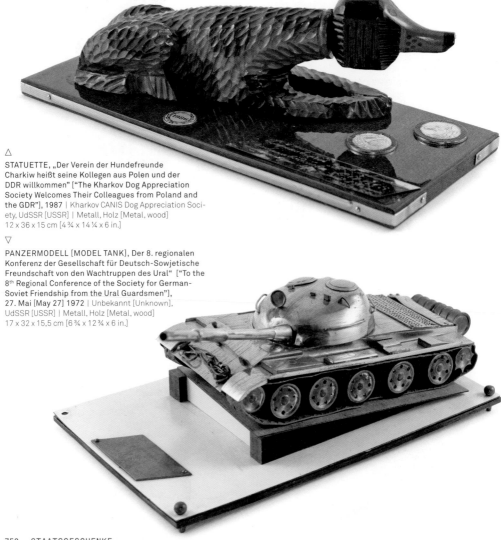

STATUETTE, „Der Verein der Hundefreunde Charkiw heißt seine Kollegen aus Polen und der DDR willkommen" ["The Kharkov Dog Appreciation Society Welcomes Their Colleagues from Poland and the GDR"], 1987 | Kharkov CANIS Dog Appreciation Society, UdSSR [USSR] | Metall, Holz [Metal, wood] 12 x 36 x 15 cm [4 ¾ x 14 ¼ x 6 in.]

PANZERMODELL [MODEL TANK], Der 8. regionalen Konferenz der Gesellschaft für Deutsch-Sowjetische Freundschaft von den Wachtruppen des Ural" ["To the 8th Regional Conference of the Society for German-Soviet Friendship from the Ural Guardsmen"], 27. Mai [May 27] 1972 | Unbekannt [Unknown], UdSSR [USSR] | Metall, Holz [Metal, wood] 17 x 32 x 15,5 cm [6 ¾ x 12 ¾ x 6 in.]

▽
STATUETTE, „An den Genossen Erich
Honecker von den Arbeitern der
Werft Baltija" ["To Comrade Erich
Honecker from the Shipbuilders
of the Baltija Factory"], 11. August
[August 11] 1973 | Unbekannt
[Unknown], Klaipėda, Litauen [Lithua-
nia] | Metall, Holz [Metal, wood]
47,5 x 21 x 45,5 cm [18 ¾ x 8 ¼ x 18 in.]

△
RELIEF, Dorfszene [Village Scene], „Erich
Honecker, Generalsekretär der SED, zu seinem
75. Geburtstag. Die Kommunistische Partei
Vietnams" ["To the General Secretary of
the Socialist Unity Party of Germany Erich
Honecker for his 75th Birthday. The Communist
Party of Vietnam"], 1987 | Unbekannt
[Unknown], Vietnam | Holz [Wood]
102 x 55,5 x 5 cm [40 x 21 ¾ x 2 in.]

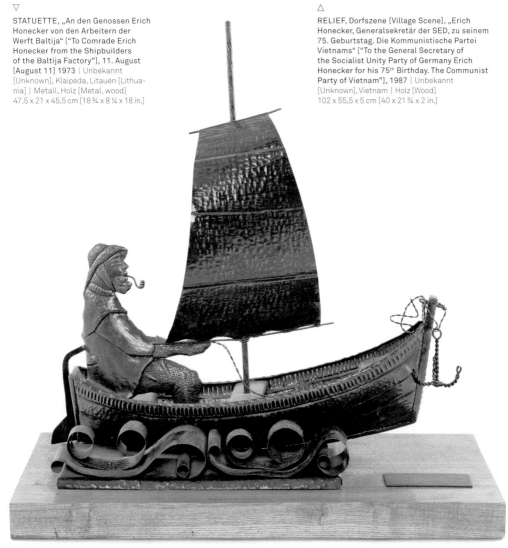

TRADITIONELLE KAPPE MIT QUASTE [TRADITIONAL CAP WITH TASSEL], 1970er [1970s] | Unbekannt
[Unknown], Kirgisistan [Kyrgyzstan] | Filz, Samt [Felt, velvet] | 21 x 26 cm ø [8 ¼ x 10 ¼ in. dia.]

TRADITIONELLE KAPPE MIT QUASTE [TRADITIONAL CAP WITH TASSEL], 1950er [1950s] | Unbekannt
[Unknown], Usbekistan [Uzbekistan] | Filz, Samt [Felt, velvet] | 19 x 21 cm ø [7 ½ x 8 ¼ in. dia.]

ZEREMONIELLER DOLCH [CEREMONIAL DAGGER], „Dem Armeegeneral Genosse Friedrich Dickel von den
Soldaten der GSSD" ["To Army General Comrade Friedrich Dickel from the Soldiers of the GSFG" (Group of Soviet
Forces in Germany)], 1988 | Unbekannt [Unknown], UdSSR [USSR] | Leder, Metall, Holz [Leather, metal, wood]
2,5 x 34,5 x 8,5 cm [1 x 13 ¾ x 3 ½ in.]

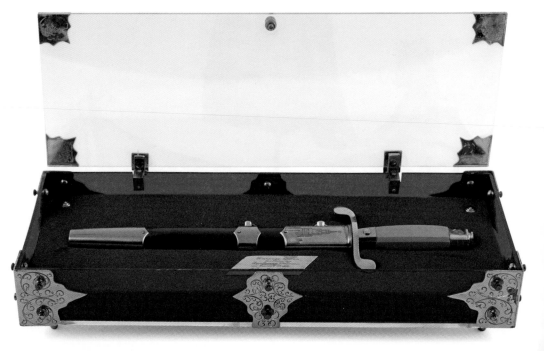

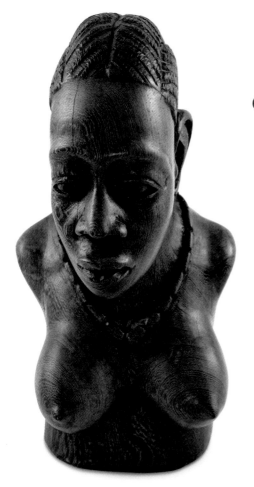

BÜSTE einer afrikanischen Frau [BUST of an African Woman], 1977 | Unbekannt [Unknown], VR Kongo [Congo] | Holz [Wood] | 32 x 15 x 15 cm [12 ¾ x 6 x 6 in.]

△
SCHWERTER UND SCHILD [SWORDS AND SHIELD], 1977
Unbekannt [Unknown], Äthiopien [Ethiopia] | Elfenbein, Metall [Ivory, metal] | 24.5 x 27,5 x 10,5 cm [9 ½ x 10 ¾ x 4 in.]

▽
SCHWERTER UND SCHILD [SWORDS AND SHIELD], 1977
Unbekannt [Unknown], Äthiopien [Ethiopia] | Elfenbein, Metall [Ivory, metal] | 48,5 x 37 x 5 cm [19 ¼ x 14 ½ x 2 in.]

▶ AFRIKANISCHE DIPLOMATIE
[AFRICAN DIPLOMACY]

Besonders stolz war Generalsekretär Erich Honecker auf den Abschluss von internationalen Handelsabkommen mit bestimmten Entwicklungsländern, vor allem in Afrika. Diplomatische Geschenke aus der Volksrepublik Kongo, Äthiopien, Ägypten und anderen Ländern in der Sammlung des Wendemuseums zeugen von diesen Beziehungen.

One of General Secretary Honecker's proudest achievements came in the development of overseas trade agreements with certain developing countries, notably in Africa. Diplomatic gifts from Congo, Ethiopia, Egypt, and other countries in the Wende collection reflect these relationships.

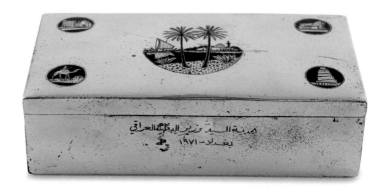

▶ SECHSTAGEKRIEG [SIX-DAY WAR]

Während des Sechstagekrieges 1967
erreichte die langjährige Abneigung gegen
Israel einen neuen Höhepunkt. Die DDR
ließ Düsenjäger mit ihren Besatzungen zu
ägyptischen Flugplätzen fliegen. Zwar kam
es doch nicht zu der geplanten Luftunter-
stützung, trotzdem galt Israel weiterhin als
imperialistischer Brückenkopf der USA, wäh-
rend sich die DDR um engere Beziehungen
zu den ölreichen arabischen Ländern und zu
Jassir Arafats PLO bemühte.

A long-standing antipathy toward Israel
came to a head at the time of the Six-Day
War in 1967, when East Germany flew jet
fighters with their crews to Egyptian air-
fields. The intended air support was not
deployed. Nevertheless, Israel continued to
be seen as America's imperialist lackey, while
the GDR sought deeper alliances with the
oil-rich Arab nations and Yasser Arafat's PLO.

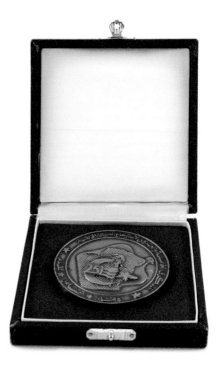

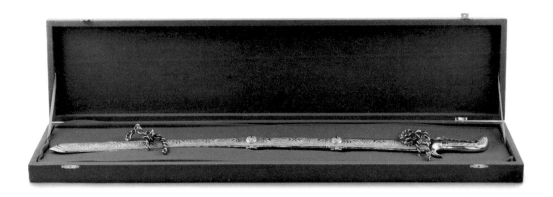

△
SÄBEL [SABER], von Saddam Hussein,
verziert mit Repoussé-Technik [from
Saddam Hussein with Repoussé Deco-
ration], 1980er [1980s] | Unbekannt
[Unknown] | Irak [Iraq] | Messing,
Kupfer, Metall, Halbedelsteine [Brass,
copper, metal, semiprecious stones]
7,5 x 110 x 24 cm [3 x 43 ½ x 9 ½ in.]

▷
GEDENKTELLER [COMMEMORA-
TIVE PLATE], Arabisch-Sozialistische
Baath-Partei [Arab Socialist Ba'ath
Party], 1969 | Unbekannt
[Unknown] | Irak [Iraq] | Metall
[Metal] | 38,5 cm ø [15 in. dia.]

▽
ZIGARRENSCHACHTEL [CIGAR BOX],
mit signierter Karte von Jassir Arafat
[with card signed by Yasser Arafat],
1982 | Unbekannt [Unknown],
Palästina [Palestine] | Perlmuttintar-
sien [Inlaid mother-of-pearl shell]
12,5 x 30,5 x 4,5 cm [5 x 12 x 1 ¾ in.]

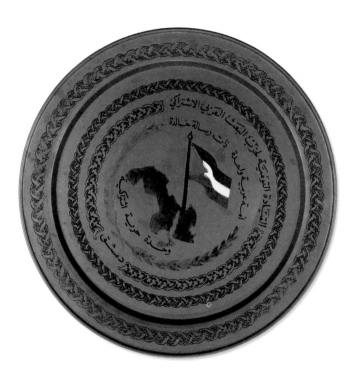

STALIN

DAS IST DER FRIEDEN

HISTORISCHE & POLITISCHE PERSÖNLICHKEITEN

HISTORICAL & POLITICAL FIGURES

Zu den anerkannten marxistischen Gottheiten gehörten Marx und Engels, Lenin und Stalin, aber auch Halbgötter wie Klement Gottwald (Tschechoslowakei) oder Georgi Dimitrow (Bulgarien) und sogar Mao Zedong. Die Hälfte davon fiel später wieder weg, vor allem Stalin nach 1956, sodass die Namen von Stalinstadt und Stalinallee, zweier Vorzeigeorte, umgeändert werden mussten. Lenin-Porträts und -Statuen waren früher überall in der DDR zu finden; der kolossale, insgesamt über 13 Meter hohe Karl-Marx-Kopf des sowjetischen Bildhauers Lew Kerbel in Chemnitz, das von 1953 bis 1990 Karl-Marx-Stadt hieß, steht noch heute. Im Gedenken an Friedrich Engels und Ernst Thälmann benannte man regelmäßig Straßen, Schulen und Organisationen; Clara Zetkin, Feministin und bis zur Machtübernahme durch die Nationalsozialisten 1933 Reichstagsabgeordnete, wurde auf den 10-Mark-Scheinen geehrt. Da die DDR im Wesentlichen evangelisch geprägt war und die bekannten Wirkungsstätten Luthers – Eisenach, Wittenberg und die Wartburg – auf ihrem Territorium lagen, bemühte man sich, die Aufmerksamkeit auf Luthers Zeitgenossen Thomas Müntzer (1489–1525) zu lenken, einen populistischen Anführer im Bauernkrieg, der in der DDR zum Protosozialisten uminterpretiert wurde. Wilhelm Pieck, der zum rein repräsentativen Präsidenten ernannte Altkommunist, eignete sich vor allem als „Landesvater" und wurde oft bei Einweihungszeremonien oder im Kreise von lachenden Kindern gezeigt. Pieck war unersetzlich, und nach seinem Tod 1960 wurde der Posten nicht wieder besetzt. Eine weitere prominente Führungspersönlichkeit des neuen deutschen Staats war der in Moskau ausgebildete Walter Ulbricht, der Erste Sekretär der SED.

An array of approved Marxist deities would have included Marx and Engels, Lenin and Stalin, but also demigods like Klement Gottwald (Czechoslovakia) or Georgi Dimitrov (Bulgaria) and even Chairman Mao. Half of these figures fell by the wayside, most notably Stalin after 1956, necessitating a name change for the GDR's showplaces Stalinstadt and Stalinallee. Portraits and statues of Lenin were everywhere in the GDR, while the colossal 43-foot-high bust of Karl Marx by Russian sculptor Lev Kerbel in Chemnitz, the city known as Karl-Marx-Stadt from 1953 to 1990, remains today. Friedrich Engels and Ernst Thälmann were regularly commemorated in the naming of streets, schools, and organizations in the GDR, while Clara Zetkin, a feminist serving in the Reichstag until the National Socialist takeover in 1933, was celebrated on 10-mark banknotes. Because East Germany was essentially Protestant and encompassed the eminently Lutheran sites of Eisenach, Wittenberg, and Wartburg Castle, an effort was made to divert attention to Luther's contemporary Thomas Müntzer (1489–1525), a populist leader during the Peasants' War, whom GDR officialdom reinvented as a proto-socialist. Wilhelm Pieck, the veteran communist appointed to the figurehead job of president, was better suited to acting the role of "father of his country." Shown cutting ribbons and often surrounded by smiling children, Pieck was irreplaceable, and his position was never filled after his death in 1960. Another prominent leader of the new German state was Moscow-trained Walter Ulbricht, first secretary of the SED.

◁ ◁
PLAKAT [POSTER, "Stalin—This is the Peace"], 1952 | Harald Hellmich,
Klaus Weber (Illustration), Leipzig | 84 x 58,5 cm [33 x 23 in.]

△
BÜSTE [BUST], Friedrich Engels | Unbekannt [Unknown]
Bronze, Stein [Bronze, stone] | 44 x 25 x 17 cm [17 ½ x 10 x 6 ¾ in.]
▽
ÖLGEMÄLDE [OIL PAINTING], Wilhelm Pieck
Unbekannt [Unknown] | Öl, Leinwand [Oil, canvas]
60 x 49,5 cm [23 ½ x 19 ½ in.]

△
BÜSTE [BUST], August Bebel, 1987 | VEB Staatliche
Porzellan-Manufaktur Meißen | Feinsteinzeug [Stoneware]
36 x 25,5 x 24,5 cm [14 ¼ x 10 x 9 ½ in.]
▽
FOTOCHROM [PHOTOCHROM], Walter Ulbricht,
1960er [1960s] | Unbekannt [Unknown] | 53 x 43 x 3 cm
[21 x 17 x 1 ¼ in.]

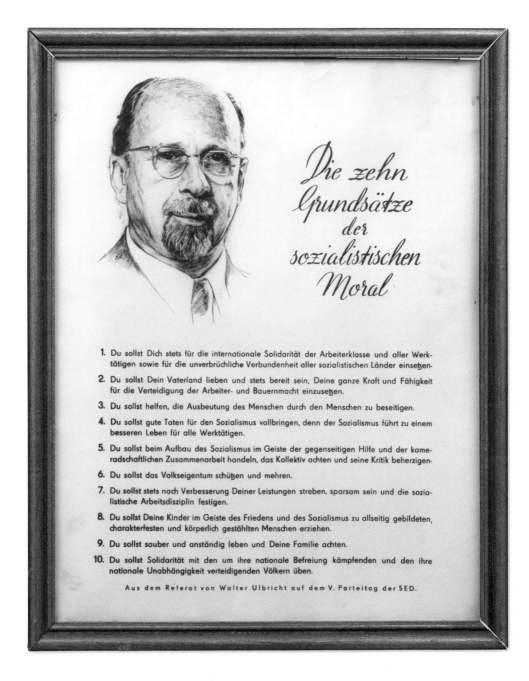

STATUE [STATUETTE], Vladimir I.
Lenin, 1950er [1950s] | Unbekannt
[Unknown] | Bronze | 40 x 16 x 12,5 cm
[15 ¾ x 6 ½ x 5 in.]

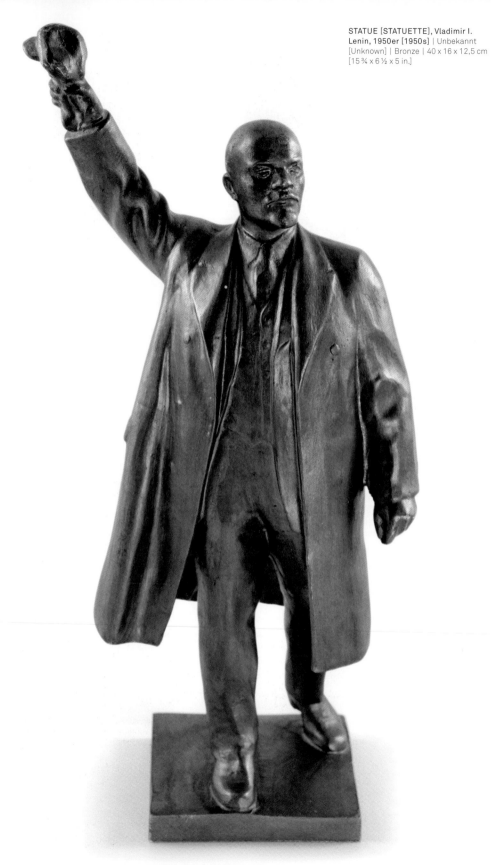

BÜSTE [BUST], Vladimir I.
Lenin, 1959 | J. F. Rogge,
Dresden | Bronze, Stein
[Bronze, stone] | 28 x 16 x 15 cm
[11 x 6 ½ x 6 in.]

▷▷

BÜSTE [BUST], Karl Marx
Unbekannt [Unknown]
Bronze, Stein [Bronze,
stone] | 86 x 66 x 46 cm
[34 x 26 x 18 in.]

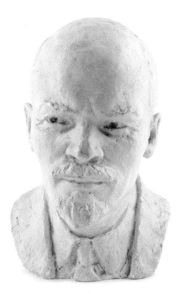

BÜSTE [BUST], Vladimir I.
Lenin, 1959 | J. F. Rogge,
Dresden | Gips [Plaster]
23 x 16,5 x 13 cm
[9 ¼ x 6 ½ x 5 in.]

▷▷

BÜSTE [BUST], Karl Marx
VEB Staatliche Porzellan-
Manufaktur Meißen
Porzellan, Stein [Porcelain,
stone] | 14 x 9 x 9 cm
[5½ x 3¾ x 3¾ in.]

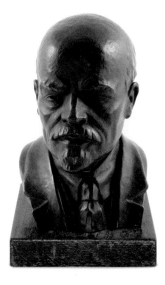

BÜSTE [BUST], Vladimir I.
Lenin, 1977 | VEB Staatliche
Porzellan-Manufaktur
Meißen | Feinsteinzeug,
Holz [Stoneware, wood]
23 x 15 x 14,5 cm [9 x 6 x 5 ¾ in.]

▷▷

BÜSTE [BUST], Karl Marx
Unbekannt [Unknown] | Stein
[Stone] | 18,5 x 16 x 17 cm
[7 ¼ x 6 ½ x 6 ¾ in.]

Ernst Thälmann — unser Vorbild

Thälmann-Gedenkstätten in unserer Republik

Ernst Thälmann zum V. Reichsjugendtreffen des Kommunistischen Jugendverbandes Deutschlands 1930 in Leipzig

FDJ

Barth

Stralsund

Wandlitz (1930–32)

Berlin*

KPD Schöneiche

Ziegenhals (7. Febr. 1933) KPD

KJVD

Prieros (1932)

RFB Magdeburg (1927 und 1932)

Wittenberg (1932)

Bitterfeld (Ende der 20er Jahre)

Halle (1925)

KPD Wurzen

Oschatz (1934)

Leipzig**

Weißenfels

Bautzen (1943/44)

Dresden
Reick (1932)
Freital (1925)

KPD Pirna (1925)

Weimar
Buchenwald (18. Aug. 1944 ermordet)

Teuchern (1925)

Penig (1925)

Limbach-Oberfrohna

Zella-Mehlis (1927)

Pößneck (1932)

Karl-Marx-Stadt (1928 Chemnitz)

Suhl

* ▼ Karl-Liebknecht-Haus (1926–33)
● Marx-Engels-Platz (1926)
● Rosenthaler Str. 38 (1921–1926)
▼ Gedenkstätte der Sozialisten Friedrichsfelde

** ● Dr.-Kurt-Fischer-Str. 29 (14.1
● Georgi-Dimitroff-Platz (21.0–
● Karl-Liebknecht-Str. 30/32
▼ Zellikofer Str. 23 (09.04.1932

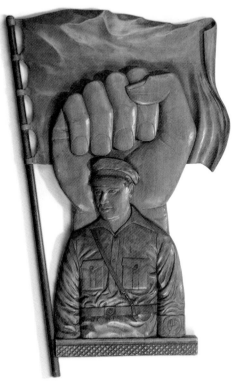

▶ ERNST THÄLMANN

Zwar waren auch Marx und Lenin sehr verbreitet,
aber der Name Ernst Thälmann (1888–1944) war
in der DDR allgegenwärtig: an Schulen, Betrieben,
Straßen und Parks, die nach dem kommunisti-
schen Führer und Märtyrer der Zwischenkriegszeit
benannt waren. Thälmann war Hafenarbeiter aus
Hamburg und ein frühes KPD-Mitglied. 1921 lernte
er in Moskau Lenin kennen und schloss sich einer
orthodoxen Auffassung des Klassenbewusstseins
an. Nach seiner Wahl in den Reichstag 1924 ging
er auf Konfrontationskurs gegen die Sozialdemo-
kraten und konnte sich dabei auf seine besondere
Beziehung zu Stalin berufen. Nach 1933 unter
Hitler inhaftiert, wurde Thälmann 1944 in einem
Konzentrationslager hingerichtet und konnte sich
also nicht an der Ehrung seines Vermächtnisses in
der DDR erfreuen. Der Filmregisseur Kurt Maetzig
schuf 1954/55 eine zweiteilige Filmbiografie des
Nationalhelden, die zum Pflichtfilm wurde.

Marx and Lenin were pervasive, but the name of
Ernst Thälmann (1888–1944) was truly ubiquitous
in East Germany, affixed to schools, factories,
streets, and parks in honor of the peerless com-
munist leader and martyr of the interwar years.
Thälmann was a dockworker in Hamburg and an
early member of the KPD (German Communist
Party) who met Lenin in Moscow in 1921 and allied
himself with an orthodox view of class conscious-
ness. Elected to the Reichstag in 1924, he could
claim an inside track to Stalin as he pursued a
confrontational course in opposing the socialists
in the Weimar Republic. Imprisoned under Hitler
after 1933, Thälmann was executed in a Nazi con-
centration camp in 1944 and so never experienced
his worshipful legacy in the GDR. Film director Kurt
Maetzig created a two-part film biography of the
national hero in 1954–55, which became compul-
sory viewing at all levels of society.

Das 14 Meter hohe Ernst-Thälmann-
Denkmal im Stadtbezirk Prenzlauer Berg
ist eine Arbeit des sowjetischen Bildhau-
ers Lew Jefimowitsch Kerbel (1917–2003)
zu Ehren des beinahe mythischen
Kommunistenführers und Märtyrers aus
der Zeit zwischen den Kriegen (Schu-
len, Straßen und Organisationen trugen
seinen Namen). Diese eine Tonne schwere
Bronzemaquette stammt aus einem
Möbelladen im früheren Ost-Berlin.

The 45-foot-high Ernst Thälmann monu-
ment in the Prenzlauer Berg district is
the work of Soviet sculptor Lev Efimovich
Kerbel (1917–2003), honoring the GDR's
almost mythical communist leader and
martyr (schools, streets, and organiza-
tions bore his name) from the interwar
years. This one-ton bronze maquette
was found in a furniture store in former
East Berlin.

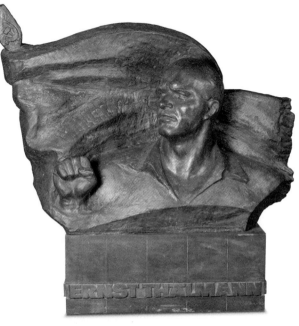

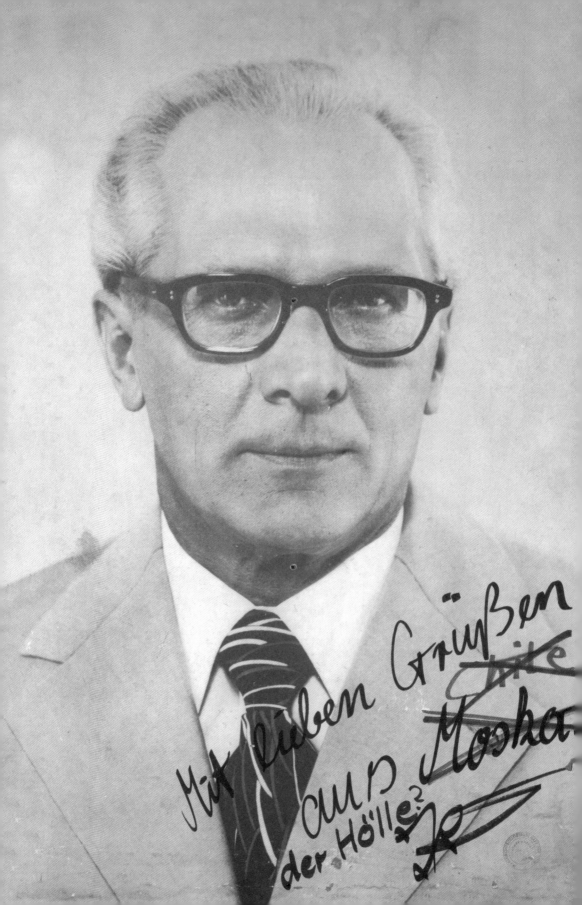

Mit lieben Grüßen aus Moska der Hölle?

ERICH HONECKER
STAATSCHEF DER DDR

LEADER OF EAST GERMANY

Erich Honecker (1912–1994) war zu jung, um zu den in Moskau ausgebildeten Kadern zu gehören, die 1946/47 in der sowjetischen Besatzungszone die Führung übernahmen, war aber unter den Nazis wegen seiner kommunistischen Aktivitäten inhaftiert. Seinen unaufhaltsamen Aufstieg innerhalb der Parteistrukturen begann er als Vorsitzender der FDJ (Freie Deutsche Jugend). Auch bei der Logistik und Vorbereitung des Baus der Berliner Mauer 1961 spielte er eine entscheidende Rolle. Als Mitglied des Politbüros war er an Ort und Stelle, als Walter Ulbricht die Macht entglitt, und wurde 1971 Erster Sekretär des Zentralkomitees der SED. Auch wenn Honecker hinter seiner großen Brille unscheinbar und als Redner unspektakulär blieb, hielt er sich bis zum Schluss und prägte das Bild der späten DDR, wobei er von der deutschen Einheit als Ziel abrückte und sich stattdessen um diplomatische Anerkennung und um Wirtschaftsbeziehungen zu Ländern der Dritten Welt bemühte. In kaum einer Ausgabe des *Neuen Deutschlands*, der zentralen Parteizeitung, fehlte ein Bericht über den umtriebigen Ersten Sekretär als Mann der Tat und von internationaler Bedeutung. Allerdings wollte er den sich abzeichnenden ökonomischen Ruin und die wachsende Unzufriedenheit im Land nicht wahrhaben und wurde kurz vor dem Mauerfall von seinem eigenen Politbüro als Staatschef entmachtet. Während seiner Amtszeit bekam Honecker Ehrengeschenke und vergab selbst persönliche Geschenke an seine engsten Vertrauten in Anerkennung besonderer Leistungen und als Dank für Loyalität. Sein Kader begleitete ihn auch auf seine häufigen Jagdausflüge. Im Wendemuseum befinden sich Manuskriptseiten aus Honeckers letzten, nach der Wiedervereinigung verfassten Tagebüchern, als er für die härteren Maßnahmen seines Regimes in Untersuchungshaft saß.

Though too young to have been part of the Moscow-trained cadres who took over management of the Soviet Occupation Zone in 1946–47, Erich Honecker (1912–1994) had been a prisoner under the Nazis for his communist activism and soon began his unstoppable rise through the party power structure by taking over the administration of the FDJ (*Freie Deutsche Jugend*). By 1961, he had also played a key role in the logistics of preparing and constructing the Berlin Wall. As a member of the Politburo, he was well positioned to take over as first party secretary in 1971 when Walter Ulbricht began to loosen his hold on power. Unprepossessing behind large glasses and an unremarkable public speaker, Honecker successfully rode every wave on his way to creating the latter-day image of East Germany, dropping the goal of reunification while seeking diplomatic recognition and building trade ties with the Third World. Hardly an issue of *Neues Deutschland*, the central party newspaper, failed to show the peripatetic first secretary as a man of action and international significance. Yet, he refused to acknowledge the economic depletion of his country and rising political discontent and was removed as head of state by his own Politburo shortly before the opening of the Berlin Wall. Over the course of his role, Honecker was presented with honorary gifts and likewise made personalized offerings to his inner circle to recognize their achievements, and to reward them for loyalty. His cadre often joined him for hunting trips, which he made frequently. The Wende Museum collections include manuscript pages from Honecker's final diaries, written after reunification when he was imprisoned and facing prosecution for the harsher measures taken by his regime.

◁

PLAKAT [POSTER, Erich Honecker, "With Greetings from ~~Moscow~~/~~Chile~~/Hell?"], 1989 bearbeitet [modified in 1989] | Unbekannt [Unknown] | Druck auf Papier, Marker [Paper print, marker] | 82,5 x 58,5 cm [32 ½ x 23 in.]

▷

FARBDRUCK [COLOR REPRODUCTION], November 1972 | Unbekannt [Unknown] Pappe, Papier, Holz [Cardboard, paper, wood] 62 x 44,5 cm [24 ½ x 17 ½ in.]

▽

VISITENKARTE [BUSINESS CARD], 1980er [1980s] | Erich Honecker 6 x 10 cm [2.5 x 4 in.]

▽ ▽

Bei der Fahrt durch Lusaka in Sambia stoppt die Wagenkolonne des Staatsgastes. Honecker steigt aus seinem Rolls-Royce und winkt Kindern zu, die ihn mit kleinen DDR-Fahnen aus Papier begrüßen, 1980

Honecker's motorcade stops in Lusaka, Zambia during a state visit. He steps out of his Rolls-Royce and waves to the children who welcome him with small GDR paper flags, 1980

Foto [Photo]: Harald Schmitt

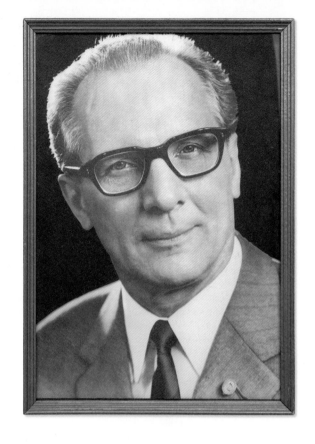

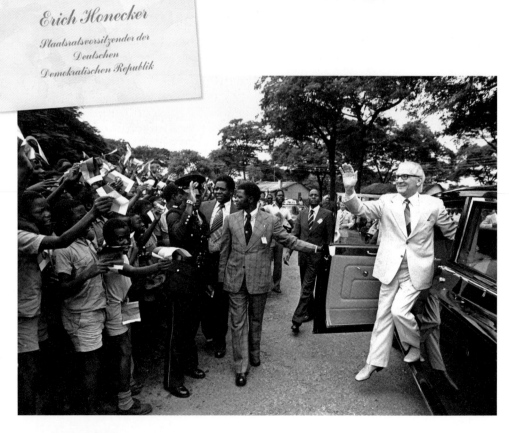

△
Erich Honecker erwartet in seinem Büro im Staatsratsgebäude den österreichischen Bundespräsidenten Kurt Waldheim.

Erich Honecker waits in his office in the State Council Building for the Austrian president Kurt Waldheim.

Foto [Photo]: Harald Schmitt, 1979

▽
Porträt Erich Honeckers im Flur eines FDGB-Urlaubsquartiers in Boltenhagen an der Ostsee.

Portrait of Erich Honecker in the hallway of an FDGB vacation home in Boltenhagen on the Baltic Sea.

Foto [Photo]: Harald Schmitt, 1982

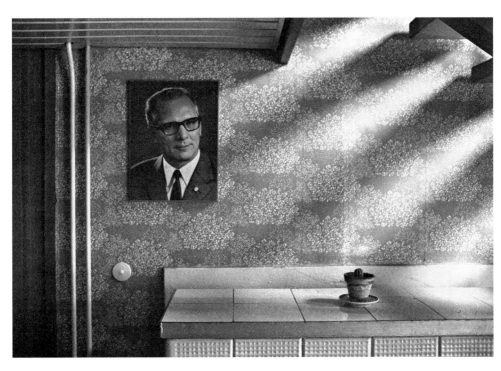

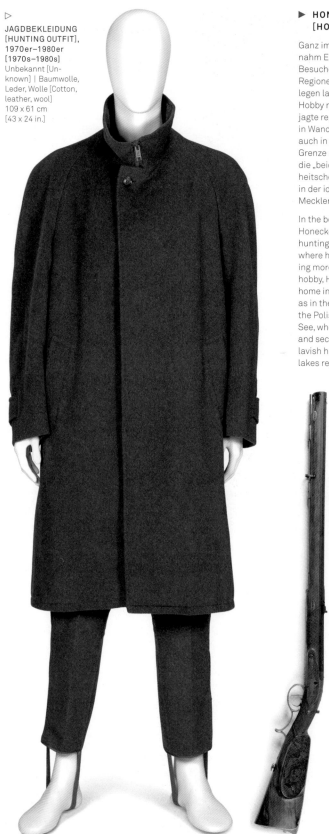

▷

**JAGDBEKLEIDUNG
[HUNTING OUTFIT],
1970er–1980er
[1970s–1980s]**
Unbekannt [Unknown] | Baumwolle, Leder, Wolle [Cotton, leather, wool]
109 x 61 cm
[43 x 24 in.]

▶ HONECKER UND DIE JAGD [HONECKER AND HUNTING]

Ganz im Stil eines feudalen Herrschers unternahm Erich Honecker mit seinen offiziellen Besuchern Jagdausflüge in verschiedene Regionen der DDR, wo er Jagdreviere hatte anlegen lassen. Honecker frönte seinem einzigen Hobby mit immer größerer Leidenschaft und jagte regelmäßig in der Nähe seines Hauses in Wandlitz, gleich nördlich von Berlin, aber auch in der Schorfheide unweit der polnischen Grenze und besonders am Drewitzer See, wo die „beiden Erichs" (d. h. Honecker und Sicherheitschef Mielke) ein großzügiges Jagdhaus in der idyllischen Wald-und-Seen-Landschaft Mecklenburg-Vorpommerns unterhielten.

In the best style of a feudal monarch, Erich Honecker entertained official visitors with hunting parties in different parts of the GDR where he had set up game preserves. Becoming more and more obsessed with his only hobby, Honecker hunted regularly close to his home in Wandlitz, just north of Berlin, as well as in the Schorfheide nature preserve near the Polish border, and especially at Drewitzer See, where the "two Erichs" (i.e., Honecker and security chief Erich Mielke) maintained a lavish hunting lodge in the idyllic woods and lakes region of Mecklenburg-Vorpommern.

◁

FLINTE [FLINTLOCK RIFLE]
Unbekannt [Unknown]
Metall, Holz [Metal, wood]
15 x 110 x 5 cm [6 x 43 x 2 in.]

▶ SCHALMEI

Die mit dem Horn beim Militär verwandte Schalmei wurde als „sozialistisches Instrument" bekannt, als ab den 1920er-Jahren umherziehende arbeitslose Kriegsveteranen mit dem Instrument sozialistische Lieder und Märsche spielten. Schalmeienorchester gab es in der DDR in Betrieben, Schulen und Militärstützpunkten.

Related to the military bugle, the Schalmei became known as a "socialist instrument" beginning in the 1920s when bands of unemployed war veterans used the instrument to play socialist songs and marches. Schalmei orchestras formed in factories, schools, and military compounds in East Germany.

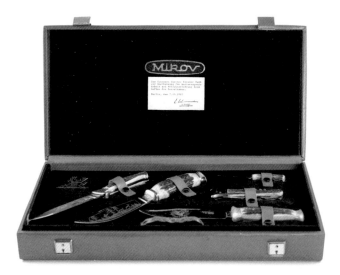

◁

MESSER-GESCHENKSATZ, über-
reicht von Erich Honecker [KNIVES
GIFT SET from Erich Honecker],
1980er [1980s] | Mikov, Mikulášovice,
ČSSR | Bein, Stahl, Holz [Animal bone,
steel, wood] | 6,5 x 22,5 x 44 cm
[2 ¾ x 9 x 17 ½ in.]

▽

FÜRST-PLESS-HORN mit eingravierter
Unterschrift Honeckers [COMMEMORA-
TIVE HUNTING BUGLE with Honecker's
engraved signature], Dezember [Decem-
ber] 1978 | Silber, Nickel, Synthetikmate-
rial, Holz [Silver, nickel, synthetic material,
wood] | 9 x 25 x 25 cm [4 x 10 x 10 in.]

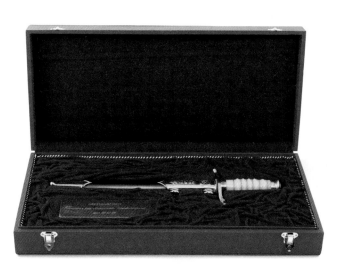

△

EHRENDOLCH [HONORARY
DAGGER], „Überreicht vom
Minister für Nationale Verteidi-
gung der DDR" ["Presented by the
Minister of National Defense of
the GDR"] | Unbekannt [Unknown]
Stoff, Stahl, Holz, Rubine [Cloth,
steel, wood, rubies]
49 x 21,5 x 8 cm [19 ½ x 8 ½ x 3 in.]

▷

SCHALMEI, ["Gift to Erich
Honecker, Chairman of the GDR"],
1982 | VEB Tacton Weißenfels
Metall [Metal] | 19 x 56 x 16 cm
[7 ½ x 22 x 6 in.]

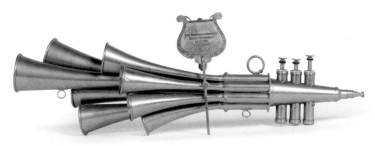

▷

GEWEHRKASTEN [RIFLE CASE],
ROTTWEIL 770, mit Initialen
E. H. [with the initials E. H.],
1970er–1980er [1970–1980s]
RWS, Rottweil | Leder, Holz
[Leather, wood] | 80 x 24 x 7,5 cm
[31 ½ x 9 ½ x 3 in.]

In der Sammlung des Wendemuseums befindet sich ein Archiv mit persönlichen Dokumenten Erich Honeckers vom Anfang der 1990er-Jahre, als der abgesetzte Staatschef im Gefängnis Berlin-Moabit einsaß. Sie beinhalten handschriftliche Notizen, Krankenakten, juristische Korrespondenz, darunter auch Berichte über die Anklagepunkte gegen Honecker, Genaueres über die Opfer und Informationen zur Verfassungsbeschwerde. Unter den Dokumenten sind auch Zeitungsartikel mit Honeckers handschriftlichen Anmerkungen sowie ein Manuskript seines letztes Buchs *Moabiter Notizen*, das 1994 veröffentlicht wurde. Honeckers Archiv kam im Jahr 2004 an das Museum.

△
FOTO [PHOTO], Unterzeichnung des neuen Stockholmer Appells des Weltfriedensrates [Erich Honecker Signing the New Stockholm Appeal], Berlin, 17. September [September 17] 1976 | Unbekannt [Unknown] | 48,5 x 59 cm [19 x 23 ¼ in.]

▷
MANUSKRIPTSEITEN [MANUSCRIPT PAGES], für „Moabiter Notizen" [for "Moabit Notes"], 1992
Erich Honecker | Verschiedene Größen [Various sizes]

Vorbemerkungen

Es drängt mich, bestimmte Dinge, die mir noch gut in Erinnerung sind und eine Reihe von Fragen, die mich tief bewegen niederzuschreiben, meine Gedanken zu bestimmten Ereignissen zu formulieren.
Es ist mir heute noch nicht klar, was mit diesen Notizen geschehen soll, ob ich es noch schaffe, meine Gedanken irgendwann geordnet zu Papier zu bringen.
Ich schreibe diese Zeilen im Gefängnis Berlin-Moabit, das mir - ebenso wie vielen anderen Kommunisten, Sozialdemokraten und weiteren Antifaschisten - noch aus der Nazizeit gut bekannt ist. Auch schon vor 1933 spielte dieses Gefängnis eine besondere Rolle bei der Unterdrückung politischer Gegner des Imperialismus.
Sollten diese Zeilen jemals veröffentlicht werden, dann für jene, die es mit der Analyse der Vergangenheit ernst meinen, im Gegensatz zu den sogenannten Geschichtsbewältigern, denen es einzig und allein um die Hetze gegen den Sozialismus geht, um damit den unausweichlichen Niedergang des Kapitalismus noch möglichst weit hinauszuschieben.
Man wird keine Zeile finden, die der kapitalistischen Ausbeutergesellschaft, deren Ideologie und "Moral" Zugeständnisse macht. Das erlauben mir die 20 Millionen Arbeitslosen, die Dank der freien Marktwirtschaft auf der Straße liegen. Eine ausweglose Situation? Der Sozialismus, eine gerechte Gesellschaftsordnung, wie wir sie in ihren Umrissen schon erbaut hatten und weiter erstrebten, ging mit dem Verlust der sozialistischen Gesellschaft verloren.
Trotz gut bezahlter Lobgesänge auf den Kapitalismus, die heute nicht nur von bürgerlichen und rechten Politikern und Journalisten angestimmt werden: niemand kann ernsthaft bestreiten, daß die Lage für Millionen Arbeiter und Angestellte, für Wissenschaftler und Künstler, für Befürworter und Gegner der "Marktwirtschaft" außerordentlich schwierig ist. Existenzsorgen sind allgegenwärtig. So wie es jetzt ist, kann und wird es nicht weitergehen. Aber eine Welt ohne Arbeitslose und Not, die wird nicht der Kapitalismus zuwege bringen.
Wie es ich schon mehrfach getan habe, möchte ich noch einmal zum Ausdruck bringen, daß mich die Ereignisse, die sich in der DDR seit meinem Rücktritt vollzogen haben, zutiefst erschüttern. Der Untergang der DDR hat mich hart getroffen, aber er hat mir und nicht wenigen Kampfgefährten nicht den Glauben an den Sozialismus als der einzigen Alternative für eine menschliche, eine gerechte Gesellschaft genommen. Die Kommunisten gehören, seit es den Kapitalismus gibt, zu den Verfolgten dieser Erde; aber sie gehören nicht zu den Zukunftslosen.

- 2 -

Was wir gemeinsam mit den Parteien der Ost- CDU und LDP, von denen sich diverse Vertreter schnell in die neuen Regierungsbänke drängten, in mehr als 40 Jahren unter schwierigen Bedingungen auf deutschem Boden mit für das Leben im Sozialismus geleistet haben, war nicht umsonst, es wird in die Zukunft wirken. Ich denke dabei an die sozialistischen Produktionsverhältnisse, an solche Verhältnisse, die allen Arbeit bieten und zugleich soziale Sicherheit, bezahlbare Wohnungen - mit und ohne Platten - Kinderkrippen, Kindergärten, Jugendclubs und ein niveauvolles geistiges und kulturelles Leben.
Es wird eine Gesellschaft sein, die für alle, für Arbeiter und Bauern, für Wissenschaftler, Techniker, Lehrer, Künstler, für Frauen, die Jugend und die Alten, für alle eine lebenswerte Perspektive hat.
Der Niedergang des Kapitalismus, der an seinen Grenzen angelangt, heute verschämt als Marktwirtschaft bezeichnet wird und der Aufbruch in eine neue Gesellschaft ist nicht aufzuhalten. Diese Gewißheit bleibt trotz der Niederlage, die wir erlitten haben durch Fehler und Mängel, die nicht zu sein brauchten, trotz allem Verrat, der an Schändlichkeit nicht übertroffen werden kann.
Nach der Zerschlagung des Sozialismus in Europa ist eine völlig orientierungslose und chaotische Welt entstanden in der die USA als selbsternannte Weltgendarm ihr nicht Laune, mal dort die "neue Weltordnung" durch Bomben und Raketen vorzeichnet. Und wenn auch noch so viele, plötzlich überall auftauchende sogenannte Marxisten versuchen, die marxistische Theorie zu "erneuern", um sie ihres Kerns zu berauben oder sie zu widerlegen, bleibt es dabei: Die Entwicklungsgesetze der menschlichen Gesellschaft sind objektiv. Der Hauptwiderspruch der kapitalistischen Gesellschaft, der Widerspruch zwischen gesellschaftlicher Arbeit und privater Aneignung, existiert und bleibt bestehen, so sehr der Kapitalismus sich im Laufe seiner Entwicklung auch zu wandeln vermag. Erst wenn dieser Widerspruch aufgehoben wird, wenn nicht mehr der Profit die Welt regiert, erst dann werden die Bedingungen geschaffen, damit der Einzelne ein menschenwürdiges Leben führen kann. Die vielzitierte Selbstverwirklichung kann gewiß nicht darin bestehen, daß mit der Entwicklung und Anwendung von Hochtechnologien künftig nur noch 20 oder 10 % der Menschen einen Arbeitsplatz finden. Eine neue Gesellschaft muß unter Berücksichtigung aller technologischen, ökologischen und anderen Bedingungen für jedes ihrer Mitglieder einen Platz, in erster Linie einen Arbeitsplatz finden. Der Kapitalismus kann das nicht, das ist heute klarer als je zuvor. Die Möglichkeiten der kapitalistischen Gesellschaft sind dort erreicht, wo die Jagd nach Profit

- 3 -

dem Grenzen setzt. Es sind also tiefliegende, zwingende gesellschaftliche Gründe, die es erfordern, den Weg freizukämpfen für eine gesellschaftliche Alternative, eine sozialistische Gesellschaft, wie immer sie auch strukturiert und konkret ausgestaltet werden mag. Deshalb beurteile ich aus historischer Sicht die Dinge nicht so pessimistisch, wie es aus verständlichen Gründen viele nach der "Wende" von 1989 taten. Die soziale Frage wird auch in Zukunft Kern der gesellschaftlichen Auseinandersetzung in allen kapitalistischen Ländern sein.
Auch jene, die ihre Kraft für das Zustandekommen der Wende einsetzten, die noch heute glauben oder zumindest behaupten, sie wollten damit einen verbesserten Sozialismus, eine bessere DDR bewirken, müssen heute bitteren Realitäten ins Auge sehen. Wir wollten alle einen noch besseren Sozialismus. Das Erreichte hat uns nie genügt. Aber all die kleinen "Reformer" haben den Sozialismus preisgegeben, indem sie auf den "großen" Reformer hörten, der es im Laufe von sechs Jahren fertig brachte, seine Partei, die KPdSU, deren Generalsekretär er war, zu entwaffnen und die UdSSR in ihren Untergang zu führen.
Die Opferung der DDR auf dem Altar des von Gorbatschow so eifrig verfochtenen "europäischen Hauses" ist für mich, wie für viele andere, das Schmerzlichste in meinem Leben. Wie man heute erkennen muß, war dies nur möglich wegen der durch Tradition und Disziplin geprägten Haltung gegenüber Moskau, selbst dann, als man dort nicht mehr bereit war, den Sozialismus zu verteidigen. Und schließlich war das nur möglich, weil Teile unserer Partei an der Beseitigung des Sozialismus objektiv mitgewirkt haben und einige unter ihnen sogar als bewußte Verräter, die sich heute damit brüsten, durch ihre jahrelangen Kontakte zur BRD, den Weg für die Annexion der DDR mitgebahnt zu haben.

- 4 -

The Wende Museum's collection contains an archive of Erich Honecker's personal papers dating from the early 1990s, when the deposed leader was imprisoned in Berlin's Moabit prison. The papers consist of handwritten notes, medical records, and legal correspondence, including reports of the allegations against Honecker, details on the victims, and information about the appeal process. Among the documents are also news articles with Honecker's handwritten annotations as well as a manuscript with handwritten notes for his final book, *Moabiter Notizen* (Moabit Notes), which was published in 1994. Honecker's archive came to the museum in 2004.

- 10 -

Das Jahr 1989

Zu Beginn des Jahres 1989 hatte wohl kaum jemand daran gedacht, welche Über-
raschungen dieses Jahr der Welt bringen würde und welche Tragödien. Wie in jedem
Jahr wurden unter Staatsmännern der Welt Briefe ausgetauscht, die dem Frieden
und dem Wohlergehn der Völker galten. Millionen wechselten Glückwünsche, die
Absender und Empfänger miteinander freundschaftlich verbanden. Wie üblich in
den letzten Jahren, erklangen im Freundeskreis in Berlin die Gläser um 22.00 Uhr
zum sowjetischen Neujahrsfest und um Mitternacht zum deutschen. Die freundlich-
sten und aufrichtigsten Grüße flogen über die Grenzen von der Elbe bis zum
Stillen Ozean, für eine friedliche Zukunft der sozialistischen Welt, von der man
hoffte, daß sie trotz Perestroika und Glasnost auch weiterhin einen starken
Einfluß auf das Weltgeschehen im Sinne des Sozialismus und des Friedens aus-
üben werde.

Bevor das alte Jahr zu Ende ging, tagte in Berlin das Zentralkomitee der SED
und behandelte Fragen, die Gegenwart und Zukunft der DDR in einer bedrohten,
jedoch noch friedlichen Welt, betrafen. Wir gingen von der Notwendigkeit einer
exakten Analyse der Gesellschaft aus, um notwendige Entscheidungen in der ge-
sellschaftlichen Struktur vorbereiten zu können. Der 12. Parteitag der SED
wurde für das Jahr 1990 einberufen. Innere und äußere Fragen drängten dazu.
Soweit schien alles im Lot zu sein. Das Jahr 1989 konnte beginnen. Mit der Ein-
berufung des 12. Parteitages der SED zum Frühjahr 1990 sollten die Tore für
eine breite Diskussion, eine Volksaussprache über die weitere Gestaltung der
sozialistischen Gesellschaft in der DDR weit geöffnet werden. Zwei Fragen wurden
von mir im Rechenschaftsbericht des Politbüros an das 7. Plenum des ZK dabei
besonders herausgehoben. Erstens: Die Freundschaft und Zusammenarbeit zwischen
der DDR und der UdSSR weiter zu stärken durch die weitere Vertiefung der in
ihrer Intensität und Vielfalt beispiellosen Beziehungen. Zweitens: Unser Beitrag
zur Lösung des Kernproblems unserer Zeit, die Sicherung des Weltfriedens. Mit
meiner Rede auf dem Plenum, die kollektiv vorbereitet, im Politbüro behandelt
und bestätigt wurde, wurde denen eine Antwort gegeben, die sich der Illusion
hingaben, zwischen die KPdSU und die SED einen Keil treiben zu können. Die auf
einem, einige Wochen vorher stattgefundenen Treffen zwischen Gorbatschow und
mir vereinbarte gegenseitige Unterstützung bei der Durchführung der Beschlüsse
des XXVII. Parteitages der KPdSU und des 11. Parteitages der SED erwähnte ich
im Interesse der Festigung der eigenen Reihen. Ich wies darauf hin, daß man

- 11 -

Was gibt den Juden der BRD
den Recht mit ihre Hand-
lungen die in
.....

Nimand!!! Das
..... die Nazis nach
dem Anschluss der Saar
an Reich.

Die Saar gehörte der-
..... nicht
..... der und
des Deutschen Reiches. Obwohl
..... immer gegen den

Mit ihrem Programm zur nationalen und sozialen Befreiung versuchte die KPD in dem zu Ende gehende Jahrzehnt vor der Machtergreifung Hitlers doch noch eine Wende in Deutschland zu Ungunsten der Nazis herbeizuführen. Der trent hierzu war günstig. Dies zeigten die Reichstagswahlen 1932x vom November 1932, bei denen die Nazis mit einem Schlag über 2Mxxxx zwei Millionen Stimmen verloren. Das war nicht nur ein harter Schlag gegen die Harzburger Front, in der sich alles, was sich auf dem rechten Flügel angesiedelt vereinigt hatte, sonder auch des deutschen Industrie und Bankkapitals, das schon so viel in Hitler investiert hatte. Bevor jedoch die KPD xxxxKPD die Gunst der Stunde nutzen konnte um durch eine noch breitere Volkbewegung gegen Krieg und Faschismus, Hitler den Weg zur Macht zu versperren lenkten die wahren Herrn Deutschlands durch die geschickten Hände des Bankiers Kurt von Schröder vom Kölner Bankhaus direktiert zur Bildung des Hitler, Papen, Hugenberg-Kabinets am 30. Januar 1933. Der Weg Deutschlands in die Katastrophe war vorprogrammiert. Mit der Niederlage Hitlerdeutschlands und der Befreiung Europas von der Nazibarberei in Jute 1945 wurde auch dem deutschen Volk die Chance für ein neues Leben gegeben. Die Frage stand, wie sie diese Chance nutzen konnte. Das war in Ost und West verschieden. Als ein nicht unwesendliches Hindernis erwies sich, daß die in der Potzdammer Ubereinkuft enthaltene Festlegung zur Schaffung von deutschen Zentralverwaltungen nicht zur Überwindung der Abgrenzung in vier Besatzungszonen verwirklicht werden konnte. Die durch die westlichen Alliierten bewerkstelligte Zusammenfügung in eine Bxixxx Biezone und schließlich eine Triezone führte schließlich über die Seperate Währungsreform 1948 zur Entstehung von zwei deutschen Staaten, In dieser Zeit unternahm Die KPD und Seit 1946 die Vereinigte

ZEITSCHRIFTENARTIKEL [MAGAZINE ARTICLES], "Der Spiegel,"
Heft [Issue] 23, mit Anmerkungen von Erich Honecker [with annotations from
Erich Honecker], 1991 | Erich Honecker | 28,5 x 21,5 cm [11 ¼ x 8 ½ in.]

SERIE

„Mir blieb keine andere Wahl"

Abrechnung nach dem Rücktritt / Von Eduard Schewardnadse (II)

„Alles ist durch und durch faul. Man muß es verändern." Das habe ich an einem Winterabend 1984 gesagt. Ich sehe das Bild noch vor mir: ein menschenleerer Park am Schwarzen Meer auf dem Kap Pizunda, wir zwei gehen langsamen Schrittes durch eine Allee. Es war ein „Waldspaziergang" mit weitreichenden Folgen. Zu jener Zeit machten Michail Gorbatschow, Sekretär des ZK der KPdSU und Mitglied des Politbüros, und ich, Erster Sekretär des ZK der KP Georgiens, Kandidat des Politbüros, untereinander kein Hehl aus unseren wahren Ansichten.

Am 1. Juli 1985, einen Tag nachdem mir Gorbatschow den Posten des Außenministers angeboten hatte, wählte mich das ZK zum Mitglied des Politbüros. Einige Tage später, vor dem endgültigen Umzug nach Moskau, kam ich für einige Stunden nach Mamati, meinem Geburtsdorf.

Vom Balkon unseres Hauses sah ich das Dorf, das sich vor mir ausbreitete. Durch das Tal schlängelt sich die Supsa. Irgendwo weit weg mündete sie in das Schwarze Meer. Weiter reichte mein Blick nicht, und es fiel mir nach wie vor schwer, mich selbst „inmitten der Welt" vorzustellen.

Mamati, wo ich 1928 zur Welt gekommen bin, meine Kindheit und Jugend verlebte, ist umgeben von grünen Hügeln, deren Hänge in den Wellen der Teeplantagen zu den sumpfigen Ebenen der Kolchis-Niederung hinabsteigen, und Buchenwäldern auf den Anhöhen.

Georgiens Kultur erblühte aus der Weinrebe. An sie erinnern die Ornamente und die Schreibweise der Buchstaben, vor allem aber der materielle Wohlstand, sie war die Grundlage des Volksvermögens. Die Gewalt der Andersgläubigen richtete sich denn auch zuvörderst gegen die Rebe – die Eindringlinge fielen über sie her mit Feuer und Schwert wie über ein Lebewesen.

© 1991 Rowohlt Verlag GmbH, Reinbek. Das Buch erscheint im Juni unter dem Titel „Die Zukunft gehört der Freiheit" (352 Seiten; 42 Mark).

Als ich 1985 von der Vorbereitung der Antialkohol-Gesetze erfuhr, packte mich das blanke Entsetzen. Die Perestroika begann mit einem Fehler, der für unsere Republik Georgien zerstörerisch war. Die Direktiven zum neuen Kampf gegen ein altes „Übel" bedeuteten auch den Kampf gegen den industriemäßigen Weinbau, eine der Grundlagen der georgischen Wirtschaft.

Ich muß mich zu meiner Schuld bekennen: Ich habe nichts getan, um das zu verhindern.

Alles, was einem suspekt ist, dem anderen wegnehmen und ihm etwas eigenes aufzwingen – nach diesem Schema wurde seit Jahrhunderten Geschichte

Kollegen Schewardnadse, Gorbatschow 1977
„Wir gaben unsere innersten Gedanken preis"

gemacht. Mit Feuer und Schwert, mit Eisen und Blut. Das Recht des Stärkeren bedeutet die Rechtlosigkeit des Schwächeren.

Ich kam vier Jahre nach der antisowjetischen Erhebung zur Welt, die in der offiziellen Historiographie als „menschewistisches Abenteuer" bezeichnet wurde. In meiner Umgebung gab es nicht wenige Leute, die auf verschiedenen Seiten der Barrikaden gekämpft hatten. Sie stritten oft miteinander, ob es ein „Abenteuer" gewesen sei oder ein echter Kampf für die Freiheit.

Mein Vater Amwrossi Schewardnadse unterrichtete in der Schule des Dorfes Dsimiti russische Sprache und Literatur.

Der älteste Bruder meiner Mutter, Akaki, ehemaliger Offizier der Zarenarmee, blieb bis an sein Ende seinen sozialdemokratischen Anschauungen treu. Der Vater sympathisierte ebenfalls mit den Sozialdemokraten, fühlte sich von diesen aber dann enttäuscht und trat in die Kommunistische Partei ein. Diesen Schritt erklärte er vor allem damit, daß die Menschewiki nicht in der Lage gewesen seien, eine gesunde nationale Wirtschaft zu schaffen; die Folge: riesige Entbehrungen des Volkes. Im Lande herrschte Chaos. Die Macht fiel den Bolschewiki in den Schoß.

Akaki, ein eifriger Antagonist Stalins und des Bolschewismus, zettelte endlose Diskussionen an. Es war eine Art Mehrparteiensystem im Rahmen einer großen und einträchtigen Familie. Derlei Erfahrungen in der Kindheit sollten mein Leben prägen.

Alle redeten vom Klassenkampf und von Klassenfeinden, ich fragte mich aber: Ist etwa Onkel Akaki ein solcher Klassenfeind? Wenn man später gesagt wurde, irgend jemand sei „Träger feindlicher Ansichten", erinnerte ich mich an die Menschen, die mir nah und teuer waren – die hätte man doch ebenfalls zu solchen „Elementen" rechnen können.

1937: Aus Mamati und den umliegenden Dörfern verschwanden plötzlich nach und

DER SPIEGEL 23/1991 141

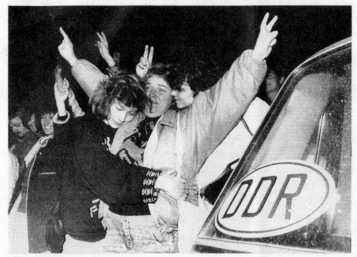

DDR-Flüchtlinge in Prag 1989: „Unsere Opponenten forderten Blut"

wozu das führen konnte. Am Tag der Tagung telefonierte ich frühmorgens einige Stunden vor Beginn der Sitzung mit Suslow. Ich bat ihn, Breschnew Bescheid zu geben, gemahnte an das Jahr 1956, versuchte ihn zu überzeugen und sagte schließlich, daß ich nach eigenem Gutdünken handeln werde.

Man soll heute soviel von „Schachzügen" und „Liebäugeln mit Moskau" reden, wie man will. Wir haben in jenen Tagen ein großes Unglück abgewendet und eine Verfassung angenommen, die dem Willen des Volkes Rechnung trug. Das ist für mich entscheidend.

★

Wir sind im Jahr 1985. Der zehnte Jahrestag der KSZE-Schlußakte wurde in großem Stil begangen, trotzdem lag Beunruhigung in der Luft. „Was nun?" fragen wir uns. Jedenfalls wurde ich das Gefühl nicht los, daß der Helsinki-Prozeß abflaute und nur eine große, wegweisende Idee ihm Leben einflößen könnte.

In der Sowjetunion dachten wir viel darüber nach. Möge das, was ich jetzt sage, niemandem übertrieben erscheinen. Bereits damals ahnten wir, daß in Europa früher oder später andere Zeiten kommen, daß die Begriffe Ost und West ihre ursprünglich nur geographische Bedeutung, die die Nachkriegspolitik zur politischen gemacht hatte, zurückerlangen würden.

Als Michail Gorbatschow im Herbst dessel-

ben Jahres in Paris die Idee vom gemeinsamen Haus Europa dargelegt hatte, beklatschten die einen sie als Ausdruck grenzenlosen Mutes, andere sahen darin einen neuen Propagandatrick, Dritte wiederum hielten sie für unseriös. Nur wenige wußten damals, daß dieser gründlich erwogene Gedanke in der nüchternen Erkenntnis wurzelte, daß der Status quo in Europa unmöglich aufrechterhalten werden konnte. Unsere Perestroika barg Skizzen für eine neue europäische Wirklichkeit in sich. Aber damals, 1985, hielten dies nur wenige für wahrscheinlich.

Die Berliner Mauer schien für Jahrhunderte errichtet worden zu sein. Die militärisch-politischen Bündnisse hielten ihre Stellungen. Die Übergänge an der Grenze zwischen Ost und West wurden nur um eine Handbreit geöffnet. Die durch das Dogma von der Teilung der Welt in „koexistierende Systeme"

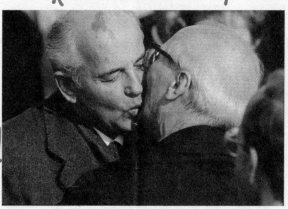

Partner Gorbatschow, Honecker 1989: „Nur noch Dekoration"

gespeiste Mentalität unserer Parteifunktionäre und Diplomaten war davon geprägt, daß einschneidende Veränderungen unmöglich seien.

Wenn ich heute Stenogramme unserer Beratungen im Ministerium lese, an denen Mitarbeiter der Botschaften teilnahmen, stelle ich fest, wie viele von ihnen über die Sachlage beunruhigt waren. Äußerlich blieb die Tradition gewahrt: Umarmungen, Küsse, gegenseitige Ordensverleihung, herzliche Empfänge, Teilnahme an Parteitagen, diesen rituellen Akten für die Erwählten. Tatsächlich aber waren dies nur noch Äußerlichkeiten, die alte Ordnung existierte nur noch in ihrer Dekoration.

Doch auch die Dekoration verfiel, die Vergoldung bröckelte ab, und auf der Fassade der Sozialistischen Gemeinschaft erschienen neue, früher undenkbare Elemente. Auf Michail Gorbatschows Reisen durch die osteuropäischen Länder verwandelte sich der ihm von der Bevölkerung bereitete Empfang eindeutig in Massenmanifestationen des Volkes. Die Menschen begrüßten nicht nur den Initiator der Erneuerung jenes Staates, der ihnen einst die Befreiung von den Schrecken des Faschismus gebracht und dann durch seine Quislinge den eigenen Polit-Kanon aufgezwungen hatte; sie begrüßten ihn als einen natürlichen Verbündeten in der Konfrontation mit der eigenen Führung, also als Alternative zum Status quo. Dies wurde auf der Stimmung tausendköpfiger Mengen deutlich, in Zwischen- und Hochrufen, auf Bildern und Transparenten.

In Gesprächen mit seinen osteuropäischen Kollegen äußerte Michail Gorbatschow seine Empfehlungen sehr feinfühlig und vorsichtig. Die Gesprächspartner waren nicht beunruhigt, denn sie wußten, daß dieser Führer der Sowjetunion seine Panzer zur Durchsetzung der Demokratie nicht einsetzen würde, wie dies seine Vorgänger zur Niederschlagung der Demokratie getan hatten.

Keine Politik, sie mag noch so ausgeklügelt und erfindungsreich sein, sie mag auf ihre Fahnen die erhabensten Losungen geschrieben haben, kann die Mauer schützen, die ein Volk und den Kontinent in verschiedene „Lager" und „Systeme" geteilt hat. Wie hochwertig der ideologische Bindemörtel für die Steine dieser Mauer auch sein mag, es gibt eine Kraft, die alle Hindernisse bricht, und das ist der Volkswille.

Der Massenexodus der Deutschen aus der DDR in den Westen hätte nur so gestoppt werden können,

SOLIDARITÄT

mit dem spanischen Volk und der Kommunistischen Partei Spaniens (M-L)

Seit **35** Jahren unterdrückt der Faschismus und der ausländische Imperialismus (früher Hitler, heute der US-Imperialismus) die spanische Arbeiterklasse und das spanische Volk. Doch niemals, zu keinem Zeitpunkt, haben sich die Unterdrückten mit dieser Ausbeutung abgefunden. Sie kämpfen. Sie organisieren sich in ihrer Partei, der PCE(M-L) und in ihrer REVOLUTIONÄREN, ANTIFASCHISTISCHEN UND PATRIOTISCHEN FRONT (FRAP) mit dem Ziel der Errichtung der FÖDERATIVEN VOLKSREPUBLIK.

In den letzten Monaten wurden Tausende von Kommunisten und Antifaschisten verfolgt, eingekerkert, gefoltert und in den Kerkern Francos ermordet. Gestern CIPRIANO MARTOS, PUIG ANTICH … Heute laufen die Prozesse gegen Dutzende von Antifaschisten, Mitglieder der FRAP. Ihnen drohen ungeheure Strafen, unter ihnen die Genossen der Kämpfe vom 1/2. Mai 1973 :

JOSE LUIS DIAZ FERNANDEZ ENRIQUE AGUILAR BENITEZ DE LUGO JESUS DIZ GOMEZ JORGE DIZ GOMEZ

Sie werden beschuldigt, führende Mitglieder der PCE(M-L) zu sein. Gegen sie und die Mitangeklagten fordert der Staatsanwalt HUNDERTE von Jahren KERKER.

Aber das spanische Volk antwortet darauf mit neuen mächtiger Kämpfen, die in den Volkskrieg für die BEFREIUNG münden werden

WERKTÄTIGE DEUTSCHLANDS! UNTERSTÜTZT TATKRÄFTIG DEN KAMPF DER UNTERDRÜCKTEN VÖLKER, KÄMPFT MIT DER KPD/ML FÜR DIE SOLIDARITÄT MIT DEM SPANISCHEN VOLK UND SEINER KOMMUNISTISCHEN PARTEI, DER PCE(M-L).

KPD/ML PCE(M-L)

SOLIDARITÄT

SOLIDARITY

Wenn man die sowjetische Besatzungszone verwalten und die Zivilbevölkerung zur Kooperation bewegen wollte, musste man zwei Kulturen zusammenbringen, die sich noch Monate zuvor bekriegt hatten. Auch später wimmelte es in der an der Front des Kalten Kriegs gelegenen DDR nur so vor sowjetischen Militäreinheiten, die meistens die Auflage hatte, keine engeren Kontakte zu knüpfen, aber durch ihre militärischen Übungen trotzdem immer sichtbar waren. Die Kinder in der DDR mussten in der Schule Russisch lernen, und in Klubs wurden Filme gezeigt und Redner eingeladen, die darüber aufklären sollten, dass die Russen die Freunde sind und damit Generationen von Feindschaft und Misstrauen entgegenwirken. Junge DDR-Bürger hatten die Möglichkeit, Studienreisen in andere sozialistische Länder wie Rumänien oder Polen zu unternehmen, wo die gemeinsame Ideologie dazu beitrug, bestehende Vorurteile gegenüber Deutschen auszuräumen. Für Erwachsene war die Mitgliedschaft in der DSF (Gesellschaft für Deutsch-Sowjetische Freundschaft), einer der größten Massenorganisationen der DDR, zwar Pflicht, aber ohne besondere Bedeutung. Nach den ersten Brückenschlägen innerhalb der sowjetischen Sphäre verfolgte man später kulturelle Austauschprogramme und halboffizielle Freundschaftsinitiativen mit den Handelspartnern der DDR, mit Vietnam z.B., aber auch Kuba, Chile, Angola, Äthiopien und den arabischen Ländern, darunter Palästina. Auch Freundschaften mit blockfreien Ländern wurden gefördert, und Delegationen aus Österreich, Skandinavien und den USA kamen zu offiziellen Besuchen in die DDR.

Administrating the Soviet Zone and gaining the cooperation of the civilian population meant bringing together two cultures that only months before had been at each other's throats. Later, as the front line in the Cold War, the GDR would continue to teem with Russian military forces, largely quarantined on a nonfraternization basis but very much in evidence all the same as they conducted their military exercises. GDR children would study Russian as a requirement and local clubs would show films and entertain speakers to spread awareness of the Russians as *die Freunde*, "the friends," countering generations of hostility and mistrust. Young people in the GDR would also be given opportunities to make study trips to other communist countries like Romania or Poland, where shared ideology helped to overcome lingering bias toward Germans. For adults, membership in the local branch of the DSF (*Gesellschaft für Deutsch-Sowjetische Freundschaft*, or German-Soviet Friendship Society), one of the largest mass organizations in the GDR, was as compulsory as it was ineffective. After the initial bridge building within the Soviet sphere, cultural exchanges and semiofficial friendship initiatives generally followed East German trade relations, toward Vietnam, for example, as well as Cuba, Chile, Angola, Ethiopia, and the Arab countries, including Palestine. Sympathetic organizations within nonaligned countries were also promoted, and delegations from Austria, Scandinavia, and the United States made official visits to the GDR.

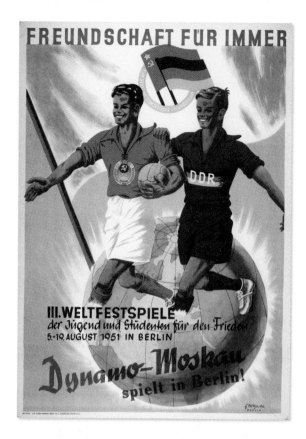

◁◁

FLUGBLATT [BROADSHEET, "Solidarity
with the Spanish People and the Spanish
Communist Party (Marxist-Leninist)"], 1973
Unbekannt [Unknown], Berlin | 62 x 44 cm
[24 ½ x 17 ¼ in.]

◁

PLAKAT [POSTER, "Friendship Forever,
3ʳᵈ World Festival of Youth and Students for
Peace"], 1951 | Gerhard Fritzschen (Design),
Alfred Petersen (Druck [Printer]) | 84 x 59 cm
[33 x 23¼ in.]

▽

PLAKAT [POSTER, "Month of German-
Soviet Friendship"], 1952 | R. Barnick
(Design) | 84 x 59,5 cm [33 x 23½ in.]

▷

URKUNDE [CERTIFICATE, "Georg Pohler
Is Awarded a Motorcycle from the
Administration for Soviet Property in
Germany, June 23,"] 1951 | Verwaltung des
sowjetischen Vermögens in Deutschland,
Berlin | 46 x 35,5 cm [18 x 14 in.]

▶ **JOHN SCHEHR**

„John Schehr und Genossen" ist der
Titel eines Gedichts von Erich Weinert,
das den Meuchelmord an Schehr und
seinen Mitstreitern 1934 durch die Ge-
stapo beschreibt. In den Anfangsjahren
der Kommunistischen Partei Deutsch-
lands war Schehr wie Ernst Thälmann
Mitglied des Reichstags. Weinert war ein
bedeutender Dichter in der DDR, und das
Gedicht, in dem auch Karl Liebknecht
vorkommt, wurde an DDR-Schulen gele-
sen und aufgesagt.

"John Schehr and His Comrades" is the
title of a narrative poem by Erich Weinert,
describing the martyr's death of Schehr
and his friends in 1934 at the hands of
the secret police. Schehr had been one
of Ernst Thälmann's deputies in the
Reichstag during the fledgling years of
the Communist Party. Weinert was a
leading poet in East Germany, and the
poem, also mentioning Karl Liebknecht,
was required reading and recitation in
GDR schools.

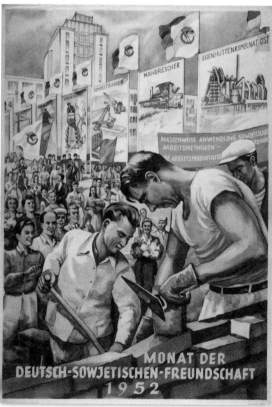

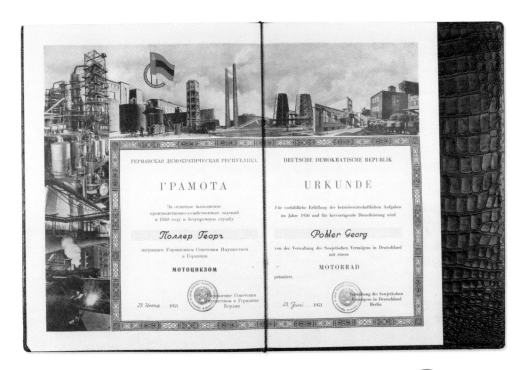

◁

URKUNDE [CERTIFICATE,
"'From Friend to Friend,' To the
John Schehr Collective"],
16. März [March 16], 1978
VEB-TKC/Stammbetrieb, Grund-
einheit der Gesellschaft für DSF,
Cottbus | 30 x 21,5 cm [12 x 8 ½ in.]

▷

SKULPTUR [SCULPTURE],
Sozialistische Archetypen
[Socialist Archetypes], 1965
Gesellschaft für Deutsch-
Sowjetische Freundschaft
Holz [Wood] | 91,5 x 30,5 cm ø
[36 x 12 in. dia.]

▽

SCHREIBTISCHZUBEHÖR [DESK
ACCESSORY, "The 30th
Anniversary of the People's
Police, Friends of the Soviets"],
1975 | Unbekannt [Unknown]
Glas, Plastik, Holz [Glass, plastic,
wood] | 14 x 28 x 11 cm
[5 ½ x 11 x 4 ¼ in.]

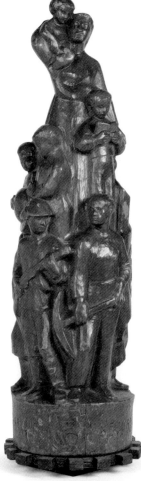

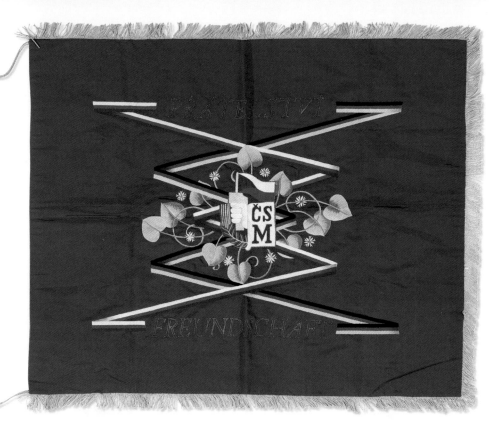

△

FAHNE [FLAG], Zehn Jahre Freundschaft der FDJ mit der tschecho-
slowakischen Jugend [10th Anniversary of the Friendship of Free
German Youth and the Union of Czechoslovak Youth], 1956 | Unbekannt
[Unknown], ČSSR [CSSR] | Stoff [Cloth] | 83 x 94 cm [32 ¾ x 37 in.]

▽

FAHNE [FLAG, "To the Free German Youth, in
the Common Struggle for Peace, from the Free
Austrian Youth"], 1973 | Freie österreichische
Jugend | Stoff [Cloth] | 113 x 139 cm [44 ½ x 55 in.]

DER FREIEN DEUTSCHEN JUGEND
IM GEMEINSAMEN KAMPF
FÜR DEN FRIEDEN

FÖJ

VON DER
FREIEN ÖSTERREICHISCHEN JUGEND

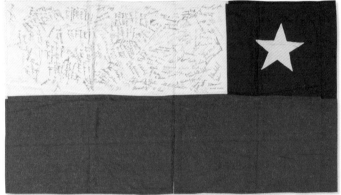

▷
FAHNE [FLAG], Bewegung des
26. Juli [26th of July Move-
ment], 1973 | Kommunistische
Partei Kubas [Communist Party
of Cuba] | Stoff [Cloth]
86 x 180 cm [34 x 71 in.]

Das Banner des Movimiento
26 de Julio steht für die
von Fidel Castro geführte
Rebellenorganisation, die
der Batista-Diktatur in
Kuba 1959 ein Ende berei-
tete. Solche „authentischen"
Revolutionäre galten in der
DDR als positiv für das offi-
zielle Image.

The banner of the Movimien-
to 26 de Julio represents
the rebel organization led by
Fidel Castro that drove the
Batista dictatorship out of
Cuba in 1959. Such "authen-
tic" revolutionaries provided
a positive image for the GDR.

▷
FAHNE [FLAG], Chile, 1973
Delegation der chilenischen
Jugend [Delegation of the Chile-
nian Youth] | Stoff [Cloth]
76 x 123 cm [30 x 48 ½ in.]

▶ **WELTFESTSPIELE DER JUGEND UND STUDENTEN
[WORLD FESTIVALS OF YOUTH AND STUDENTS]**

Der Weltbund der Demokratischen Jugend veranstaltete während des Kalten
Kriegs im gesamten Ostblock Jugendweltfestspiele, so auch 1951 und 1973 in
Ost-Berlin. Die besuchenden Delegationen unterschrieben traditionsgemäß auf
einer selbst entworfenen Flagge und schenkten sie dem Gastgeberland.

The World Federation of Democratic Youth sponsored festivals throughout the
Eastern Bloc during the Cold War, notably in East Berlin in 1951 and 1973. Visiting
delegations traditionally signed a flag of their own creation to be presented to
the host country.

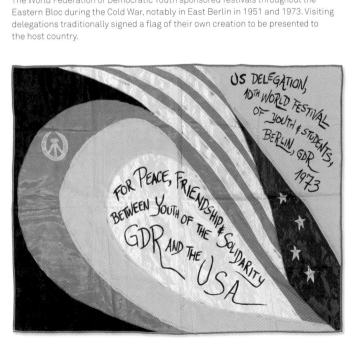

▷
FAHNE [FLAG], „Für
Frieden, Freundschaft
und Solidarität zwischen
der Jugend der DDR und
der USA", 1973
American Communist Youth
Delegation, USA | Stoff
[Cloth] | 87,5 x 113 cm
[34 ½ x 44 ½ in.]

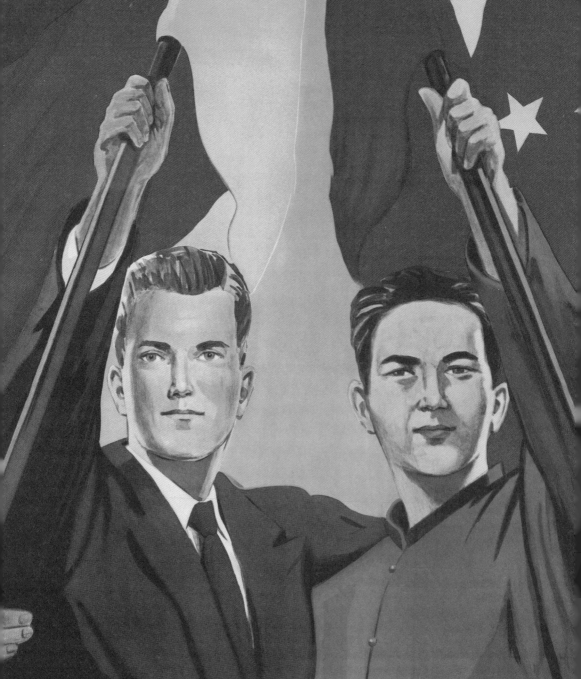

JUNI 19 51

Monat der Deutsch-Chinesischen Freundscha

◁
WIMPEL [PENNANT, "Peace and Freedom For Vietnam"], 1973 | Gewerkschaftsgruppen der BGI Unterricht und Erziehung des Kreises Oschersleben | Stoff, Holz [Cloth, wood] 61 x 49 cm [24 x 19½ in.]

▷
MEDALLION, ["Freedom, Independence, and Peace for Vietnam"], 1970er [1970s] VEB Staatliche Porzellan-Manufaktur Meißen | 17 cm ø [6¾ in. dia.]

▽
PLAKAT [POSTER, "Anti-Imperialistic Solidarity"], 1981 Gerhard Voigt (Design); Verlag für Agitations- und Anschauungsmittel Redaktion Agitation, Rostock | 40 x 28,5 cm [15¾ x 11¼ in.]

◁
PLAKAT [POSTER, "Month of German-Chinese Friendship"], Juni [June] 1951 VEB Gravo-Druck Halle | 83,5 x 59 cm [33 x 23¼ in.]

▽
BRIEFMARKENHEFT [BOOKLET OF POSTAGE STAMPS, "For Anti-Imperialist Solidarity"], Juni [June] 1987 | Jochen Bertholdt (Design) | 24 x 18 cm [9½ x 7 in.]

AMERIKA

REPRESENTATION OF AMERICA

Die offizielle Haltung der DDR gegenüber den USA war bestenfalls zwiespältig. Zwar waren sie im Kalten Krieg Gegner der Sowjetunion, aber eben auch eine Weltmacht, die man in der Berichterstattung, in der Literatur und in Schulbüchern nicht so einfach übergehen konnte. Außerdem waren die USA ständig präsent, nicht nur mit ihrer Popmusik im Rundfunk, sondern als Mitglied der NATO auch entlang der Südwestflanke der DDR, gern in Gestalt von blutrünstigen Generälen karikiert. Nirgends war das deutlicher zu spüren als in West-Berlin, das mit einem unablässigen Strom amerikanischer Touristen an der Berliner Mauer ein Lieblingsspielzeug der Amerikaner zu sein schien. Dessen ungeachtet hieß die DDR 1964 Martin Luther King sowie 1972 und 1973 Angela Davis willkommen, aber auch den Sänger Paul Robeson, dessen Sympathien für den Sozialismus ihn in der DDR und im ganzen Sowjetblock populär machten. So sehr die Staatsführung der DDR über die amerikanische Regierung wettern mochte, abseits der offiziellen Sphäre beeinflusste die amerikanische Kultur vor allem in den 1970er- und 1980er-Jahren immer stärker auch Stile und Trends in der DDR.

The official East German view of the United States was ambiguous at best. Yet, even in its Cold War opposition to the Soviet Union, America was a world power and could not easily be overlooked in the news, in literature, or in school textbooks. Moreover, America was also next door along the GDR's southwestern flank as part of the NATO alliance, caricatured in representations of blood-thirsty generals and present on the airwaves in the form of American pop music. Even more pointed, the city of West Berlin often seemed to be a specifically American plaything with a steady flow of American tourists at the far side of the Berlin Wall. Notwithstanding these alien impressions, the GDR welcomed Martin Luther King, Jr. in 1969 and Angela Davis in 1972 and 1973, as well as the concert singer Paul Robeson, whose sympathy for socialism made him an icon in the GDR and throughout the Soviet Bloc. And outside the official realm, American culture increasingly influenced East German trends and styles, especially in the 1970s and 1980s, even as GDR leaders consistently denounced the American government.

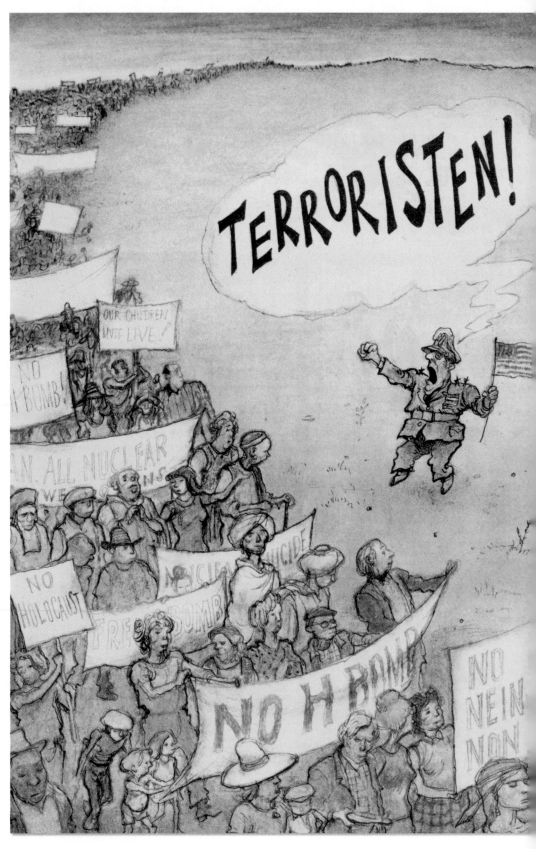

◁◁
PLAKAT [POSTER, "Yankee, Go
Home! We Demand: Free Elections
Throughout Berlin"], 1950
Jupp Alt (Design)
59 x 42 cm [23¼ x 16½ in.]

ZEITSCHRIFT [JOURNAL, "Eulen-
spiegel"], Heft [Issue] 22, 1975
Berliner Verlag | 38 x 28 cm
[15 x 11 in.]

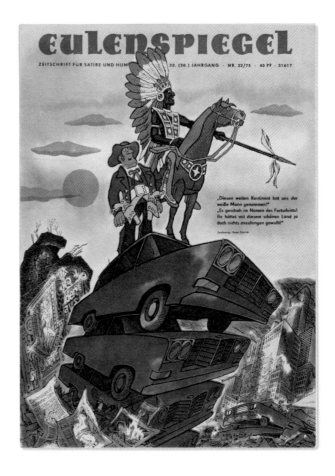

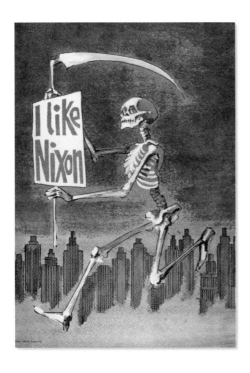

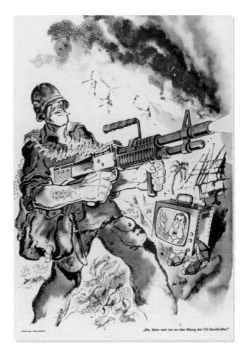

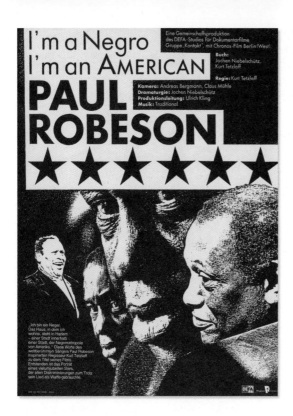

△

SCHALLPLATTE [RECORD, "Paul Robeson
and Earl Robinson Sing, The Other America"],
1959 | Paul Robeson and Earl Robinson,
Eterna/VEB Deutsche Schallplatten, Berlin;
VEB Gotha-Druck | 12 in., 33 ⅓ rpm

◁

FILM PLAKAT [FILM POSTER], 1989
DEFA/Progress Film-Verleih, Berlin
41 x 29 cm [16 x 11 ¼ in.]

▶ PAUL ROBESON

Der studierte Jurist Paul Robeson (1896–1976) war ein hervorragender Sportler, hoch geschätzter Konzertsänger und
Bürgerrechtsaktivist der 1940er-Jahre. Seine Ansichten zu Minderheiten und zur Arbeiterklasse führten ihn zur Unter-
stützung des internationalen Kommunismus, was ihn zu Beginn des Kalten Kriegs in der McCarthy-Ära in Schwierig-
keiten brachte. Aufgrund eines Reiseverbots geriet seine Karriere in die Krise. Nach der Aufhebung des Verbots wurde
Robeson jedoch mit Festumzügen in Moskau und anderswo willkommen geheißen. Im Jahr 1960 verlieh ihm die Hum-
boldt-Universität in Ost-Berlin die Ehrendoktorwürde. Im Osten der Stadt ist eine Straße nach ihm benannt.

Paul Robeson (1896–1976), a lawyer by training, was an outstanding athlete, an extremely admired American concert
singer, and in the 1940s an early advocate of civil rights. His global views on minorities and the working class merged
with support for international communism. This brought him into conflict with the Red Scare at the start of the Cold War.
Prevented from traveling, he saw his career disintegrate. When the ban was lifted, however, Robeson was welcomed with
parades in Moscow and elsewhere. He received an honorary doctorate from Humboldt University in East Berlin in 1960.
A street in the former East Berlin bears his name.

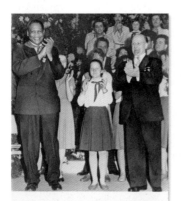

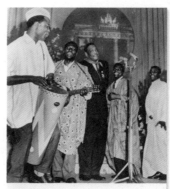

◁

FOTOS [PHOTOS],
Paul Robeson, 1960er
[1960s] | Unbekannt
[Unknown] | 15,5 x 11 cm
[6 ¼ x 4 ½ in.]

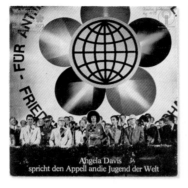
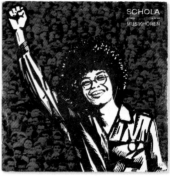

▷
SCHALLPLATTE [RECORD,
"Angela Davis Appeals to the
Youth of the World"], 1973
Various; Eterna/VEB Deutsche
Schallplatten, Berlin
12 in., 33 ⅓ rpm

▷▷
SCHALLPLATTE [RECORD,
"Listening to Music"], 1974
Various; Schola/VEB Deutsche
Schallplatten Berlin
12 in., 33 ⅓ rpm

▶ ANGELA DAVIS

Angela Davis (geb. 1944), ein linke US-Aktivistin, war in den 1960er-Jahren selbsterklärtes Mitglied der Kommunistischen Partei. Bei ihrem Besuch 1972 in der DDR wurde sie herzlich willkommen geheißen, die DDR gab ihr zu Ehren eine Briefmarke heraus und lud sie zu einem weiteren Besuch zu den X. Weltfestspielen der Jugend und Studenten im Jahr 1973 ein.

Angela Davis (b. 1944), a left-wing activist in the United States, had been a self-declared Communist Party member in the 1960s. As such, she could count on a warm welcome when she visited the GDR in 1972. East Germany issued a stamp in her honor and invited her to return in 1973 for the 10th World Festival of Youth and Students.

▷
ZEITSCHRIFT [MAGAZINE,
"NBI, Time in Pictures"],
Heft [Issue] 11, ["Freedom
for Angela Davis"], 8. März
[March 8] 1971
Neue Berliner Illustrierte
36 x 26 cm [14 ¼ x 10 ¼ in.]

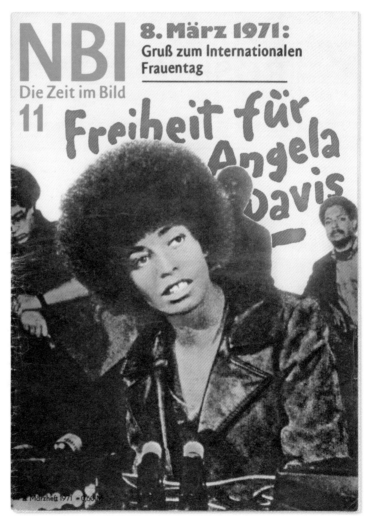

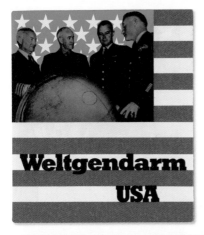
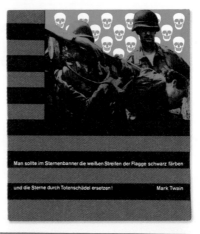
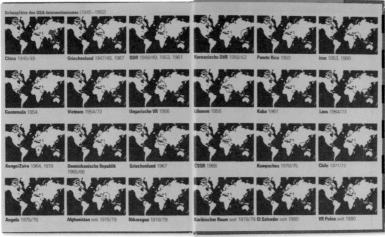

▽

BUCH [BOOK], 1968 | Julius Mader, Berlin | 18 x 12,5 cm [7 x 5 in.]

▽ ▷

BROSCHÜRE [BROCHURE, "USA in Words and Images"], Heft [Issue] 5,
1950 | Deutscher Funk-Verlag, Berlin | 21,5 x 15 cm [8 ½ x 6 in.]

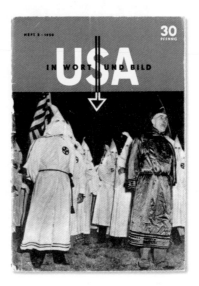

◁

BUCH [BOOK, "World Police USA"], 1983
Albrecht Charisius, Rainer Lambrecht, Klaus Dorst;
Militärverlag der DDR | 25,5 x 23 cm [10 x 9 in.]

▷

BUCH [BOOK, "Emergency: Peace. Pros and
Cons in Photos"], 1982 | Hans-Dieter Schütt;
Verlag Junge Welt, Berlin | 21,5 x 23 cm [8 ½ x 9 in.]

[The below images depict dangers of American
aggression, poverty in the inner city, and anti-
Castro Cubans in Florida.]

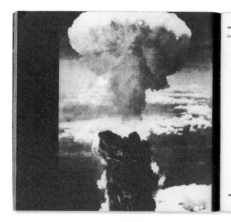

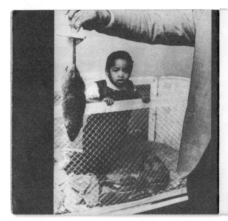

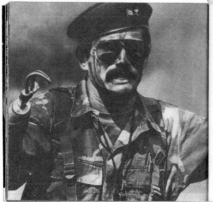

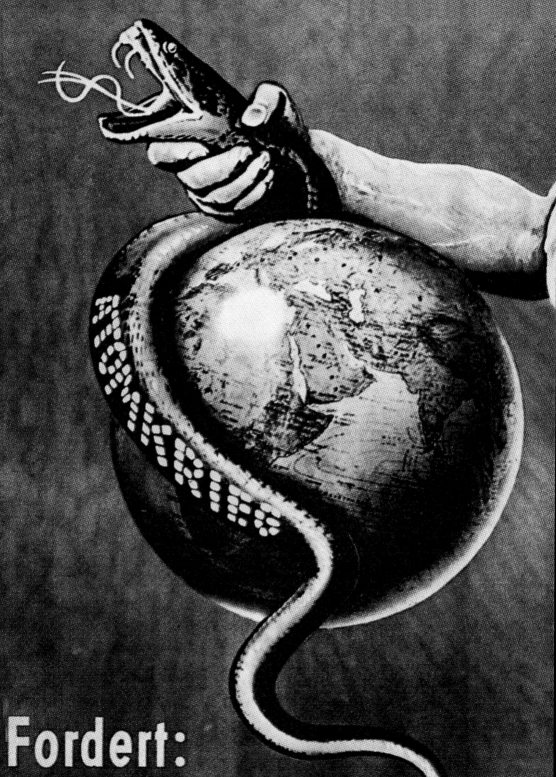

Fordert:
Verbot der Atomwaffen

FRIEDEN

PEACE

Im Kunstunterricht lernten die DDR-Kinder, Picassos Friedenstaube mit der Hand zu zeichnen und zu ihren anderen Zeichnungen hinzuzufügen. Trotz der paramilitärischen Ausbildung auf allen Ebenen der Gesellschaft verpasste die DDR keine Gelegenheit, sich als das friedliebende Deutschland zu präsentieren, im Gegensatz zur NATO und zu den westdeutschen Kriegstreibern gleich auf der anderen Seite der innerdeutschen Grenze. An der Internationalen Friedensfahrt nahmen Radfahrer aus den verbündeten kommunistischen Ländern Osteuropas teil, und die DDR war auch Vollmitglied im von Moskau finanzierten Weltfriedensrat. Die Einführung der Wehrpflicht in der DDR im Jahr 1962 machte es schwieriger, das öffentliche Engagement für den Frieden aufrechtzuerhalten, aber so richtig deutlich wurde die Zwiespältigkeit dieser Haltung in den 1980er-Jahren, als einheimische Friedensbewegungen anfingen, die DDR-Obrigkeit infrage zu stellen. Regimegegner bedienten sich der Friedenstaube von Picasso und anderer offizieller Friedenssymbole, um auf die Widersprüche zwischen offizieller Politik und Praxis hinzuweisen.

Children in the GDR were taught in their art classes to draw Picasso's peace dove freehand and to add it as an element in their other drawings. Despite paramilitary training at all levels of society, the GDR lost no opportunity to cast itself as the peace-loving German state, in contrast to the NATO and West German warmongers just across the inner-German border. Cyclists from communist-allied countries in Eastern Europe participated in the *Internationale Friedensfahrt*, or International Peace Ride, while East Germany was a full member of the Moscow-backed *Weltfriedensrat*, or World Peace Council. The introduction of the military draft in 1962 in the GDR made it harder to uphold the public commitment to peace, but the real ambiguity of its position became clear in the 1980s when domestic dissident peace movements began to challenge East German authorities. Regime opponents appropriated the Picasso peace dove and other official peace symbols to highlight the contradictions between official policy and practice.

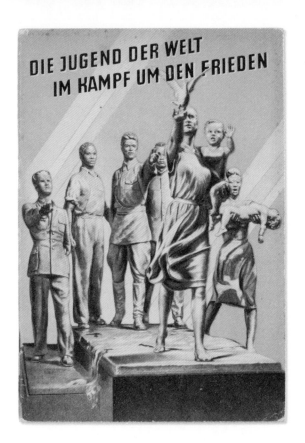

BUCH [BOOK], „Frieden ist nicht Sein,
sondern Tun: Plakate 1949–1989" ["Peace Is
Not Being but Doing: Posters, 1949–1989",
"Demand: Prohibition of Nuclear Weapons!"],
1989 | Verlag für Agitations- und Anschau-
ungsmittel, Leipzig | 10 x 7 cm [4 x 2 ¾ in.]

HEFT [BOOKLET, "The Youth of the World
in a Struggle for Peace"], 1951 | Verlag Neues
Leben, Leipzig | 21 x 15 cm [8 ½ x 6 in.]

PLAKAT [POSTER, "Not to Kill, Nuclear
Power for Life"], 1950er [1950s] | Grohmann-
Schumann; Deutscher Friedensrat; Druckerei
Tägliche Rundschau, Berlin | 42 x 30 cm
[16 ¾ x 12 in.]

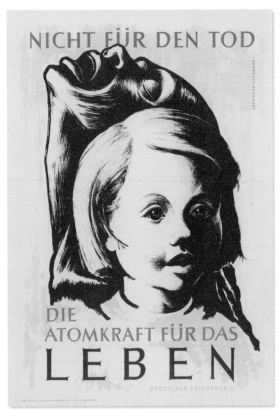

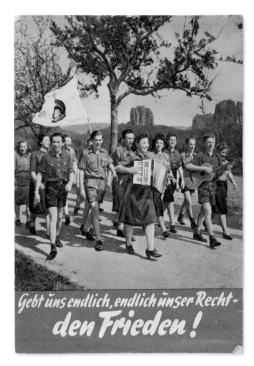

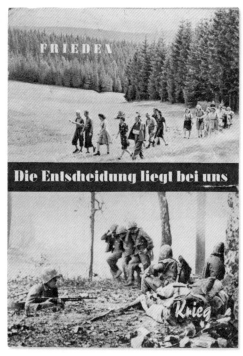

△ & ▽

HEFT [BOOKLET, "Finally Give
Us Our Right to Peace!," "We All
Demand the Peace Treaty"], 1952
Büro des Präsidiums des Natio-
nalrates der Nationalen Front des
demokratischen Deutschland
30 x 21 cm [12 x 8 ¼ in.]

△

HEFT [BOOKLET, "Peace: The Decision Is Ours"], 1952
Amt für Information der Regierung der Deutschen Demokrati-
schen Republik | 21 x 15 cm [8 ¼ x 6 in.]

▽

HEFT [BOOKLET, "Who Wants Peace?"], 1951 | Amt für
Information der Regierung der Deutschen Demokratischen
Republik | 21 x 15 cm [8 ¼ x 6 in.]

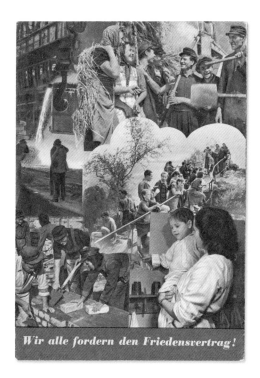

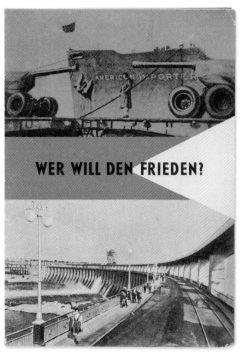

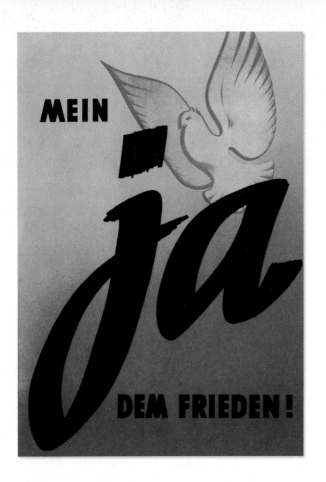

◁

PLAKAT [POSTER, "My Yes to
Peace!"], 1951
Landesfriedenskomitee Sachsen,
Dresden | 30 x 21 cm [11 ¾ x 8 ¼ in.]

△

ANSTECKNADEL [PIN], Friedens-
taube der Jungen Pioniere
[Young Pioneer Peace Dove], 1950er
[1950s] | Unbekannt [Unknown]
Metall [Metal] | 4 x 4 cm [1 ½ x 1 ½ in.]

▽

PLAKAT mit Picassos Friedenstaube
[POSTER with Picasso Peace
Dove, "Pentecost 1984 Berlin"]
Unbekannt [Unknown] | 57 x 81 cm
[22 ½ x 32 in.]

▷

PLAKAT [POSTER, "Fight for
Peace!"] | Unbekannt [Unknown]
57,5 x 41,5 cm [22 ¾ x 16 ½ in.]

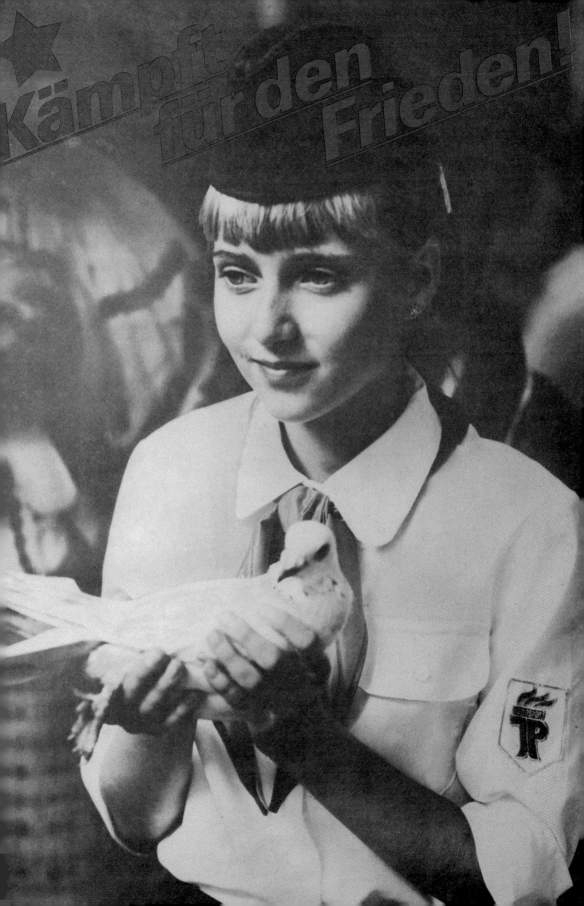

Kämpft für den Frieden!

► INTERNATIONALE FRIEDENSFAHRT [INTERNATIONAL PEACE RIDE]

Die 1948 ins Leben gerufene Friedensfahrt war die Antwort der kommunistischen Welt auf die Tour de France. Viele Jahre lang führte sie durch Mitteleuropa und verband in ihrer Streckenführung Warschau, Prag und Ost-Berlin. Der zweimalige Sieger der Friedensfahrt Gustav „Täve" Schur (geb. 1931) wurde in der DDR zur Legende.

The *Friedensfahrt* (Peace Ride), initiated in 1948, was the communist world's answer to the Tour de France and was held for many years in Central Europe, usually connecting Warsaw, Prague, and East Berlin. The bicycle race made two-time winner Gustav "Täve" Schur (b. 1931) a legend in the GDR.

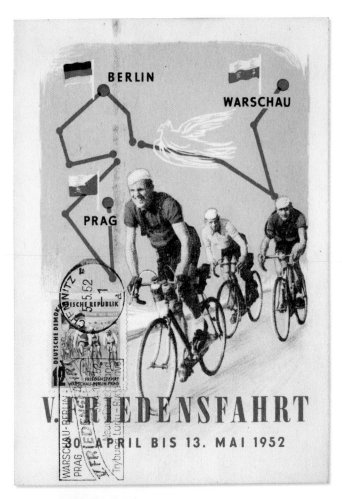

△ ◁ ◁
PROGRAMMHEFT [PROGRAM],
Friedensfahrt [Peace Ride, "26th
Peace Ride"], 1973 | DEWAG Dres-
den | 28 x 20,5 cm [11 x 8 ¼ in.]

△ ◁
PROGRAMMHEFT [PROGRAM],
Friedensfahrt [Peace Ride, "27th
Peace Ride"], 1974 | DEWAG Dres-
den | 28 x 20,5 cm [11 x 8 ¼ in.]

△
PROGRAMMHEFT [PROGRAM],
Friedensfahrt [Peace Ride, "29th
Peace Ride"], 1976 | DEWAG Dres-
den | 28 x 20,5 cm [11 x 8 ¼ in.]

◁
ANSICHTSKARTE [POSTCARD,
"5th Peace Ride"], 1952 | Unbekannt
[Unknown] | 15 x 10,5 cm [6 x 4 ¼ in.]

◁

EHRENPLAKETTE [HONORARY PLAQUE, "9th International Peace Ride, Warsaw-Berlin-Prague"], 1956 | Unbekannt [Unknown] | Metall, Holz [Metal, wood] 20 x 14 cm [8 x 5 ½ in.]

▽

FOTOS [PHOTOS], Mannschaft der DDR, Internationale Radfernfahrt für den Frieden [GDR Cycling Team, International Peace Ride], 1955 | VEB Sport-Toto, Cottbus | Verschiedene Größen [Various sizes]

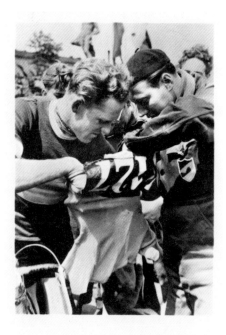

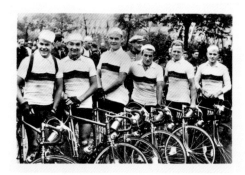

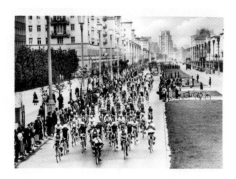

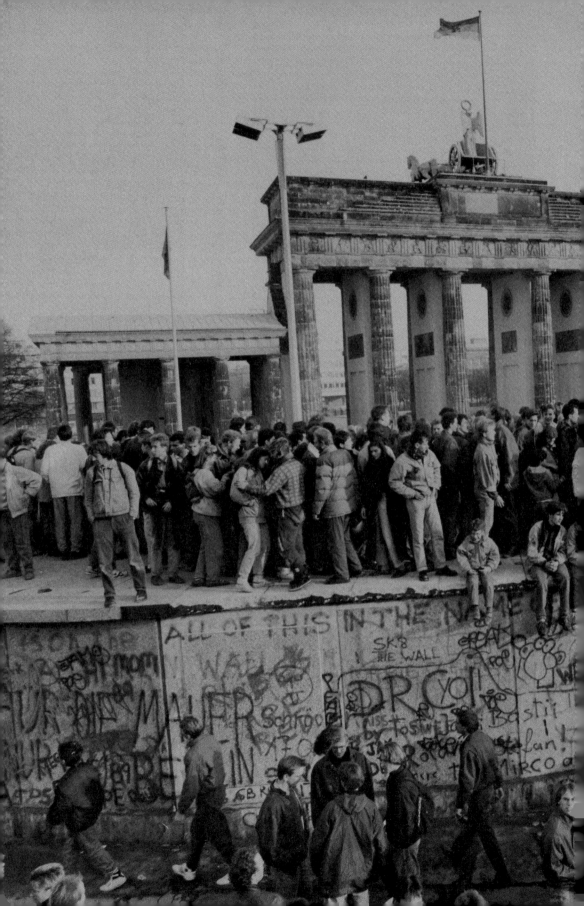

BILDERSTURM & GEGENKULTUR

ICONOCLASM & COUNTERCULTURE

Trotz der repressiven und diktatorischen Aspekte der DDR-Gesellschaft gelang es vielen DDR-Bürgern, im Alltag eine persönliche Balance zu finden. Dazu schufen sie sich eine soziale, intellektuelle oder künstlerische Nische, die es ihnen ermöglichte, sich eine gewisse Autonomie und persönliche Integrität gegenüber dem allgegenwärtigen Staat zu bewahren. Meistens tolerierte der Staat diese Nischen, solange sie private Zufluchten ohne öffentliche Resonanz blieben. Doch manchmal wurden die Grenzen des Zulässigen überschritten, was Ausschluss, Einschüchterung, Freiheitsentzug, Folter oder Ausweisung zur Folge hatte. Dennoch entwickelten sich ab Ende der 1970er-Jahre eine Reihe von losen Initiativen, die vorsichtige Kritik am Staat und seinen Institutionen übten, zu großen Bewegungen, die radikale Reformen forderten.

„Gegenkultur" kann als kultureller Ausdruck dieser Bewegung aufgefasst werden. Anders als der politische Widerstand stellte die Gegenkultur die Legitimität des Staates nicht direkt in Frage, sondern konstruierte im Gegensatz zur Staatsdoktrin, die forderte, dass die Kunst zur Verwirklichung der sozialistischen Gesellschaft und zur Herausbildung des „neuen Menschen" beitragen sollte, ein künstlerisches Paralleluniversum. Lyrik, Literatur, bildende Künste und Filme der Gegenkultur drückten etwas zutiefst Persönliches aus, das meist im scharfen Kontrast zum obligatorischen Optimismus der offiziellen Kultur des sozialistischen Realismus stand. Manchmal, wie in den Fotoserien von Claus Bach, wurde der Begriff des sozialistischen Realismus auf wörtliche und subversive Weise interpretiert, indem er die triste Realität des „real existierenden Sozialismus" zum Ausdruck brachte. Diese künstlerischen Formen der Gegenkultur waren wichtig, wenn auch im Umfang begrenzt, doch in den 1980er-Jahren traten alternative Jugendkulturen auf den Plan und hatten einen enormen Einfluss auf die Lebensstile, Kleidung und die musikalischen Vorlieben unzähliger Jugendlicher. In den meisten Fällen blieb der DDR-Führung nur noch Schadensbegrenzung, indem sie gemäßigte Formen der alternativen Jugendkultur integrierte und radikalere und aggressivere Formen ausschloss.

Neben den international günstigen Bedingungen trugen die politischen und kulturellen Entwicklungen der 1980er-Jahre in der DDR in starkem Maße zum Fall der Berliner Mauer bei, obwohl kaum jemand im Osten oder im Westen mit diesem Ergebnis gerechnet hatte. Was die materielle Kultur betrifft, so wirkte sich das Ende des Staatskommunismus in der DDR radikal auf die Beziehung der DDR-Bürger zu Alltagsgegenständen aus, die plötzlich Symbole eines überholten Universums waren. Zunächst wurden sie massiv ausrangiert, zerstört oder auf witzige Weise neu erfunden. Der *Pink Lenin* des Wendemuseums, der angeblich während der Leipziger Montagsdemonstrationen im Oktober und November 1989 besprüht wurde, ist ein wunderbares Beispiel für eine solche kreative Verwandlung in einem völlig neuen Kontext.

Nach dem Fall der Berliner Mauer kam es im März 1990 zu den ersten – und letzten – freien Wahlen in der DDR, bei denen die Christdemokraten mit ihrem Versprechen einer schnellen Wiedervereinigung den Sieg davontrugen. Im August 1990 wurde der Einigungsvertrag unterzeichnet. Doch nur allzu bald kam es im allgemeinen Taumel der Begeisterung zu den ersten Rissen, die teilweise auf die radikale Art und Weise zurückzuführen waren, mit der westdeutsche Politiker, mit Unterstützung einiger bekannter ostdeutscher Gegner und Opfer der DDR, allen Formen der ostdeutschen Kultur im wiedervereinigten Deutschland die Legitimation absprachen und sie ausgrenzten. Margret Hoppes Serie *Die verschwundenen Bilder* fängt das Gefühl des Verlusts und der Entfremdung ein, das viele ehemalige DDR-Bürger in den 1990er-Jahren und darüber hinaus empfanden, als alle Spuren ihres früheren Lebens aus der Öffentlichkeit getilgt wurden. Da sie nicht ausreichend in die öffentlichen Debatten zur DDR-Geschichte und in die Auseinandersetzung mit

ihrer eigenen Geschichte einbezogen wurden, wurden viele ehemalige DDR-Bürger zunehmend nostalgisch oder sprachen sich polemisch für bestimmte Aspekte der DDR aus und versuchten so, ihre Erfahrungen dem kollektiven Gedächtnis des wiedervereinigten Deutschlands aufzuzwingen.

In spite of the repressive and dictatorial aspects of GDR society, many East Germans were able to find a personal balance in daily life. They did so by carving out social, intellectual, or artistic niches where they could safeguard some form of autonomy and personal integrity vis-à-vis the omnipresent state. More often than not, the state tolerated these niches as long as they remained private shelters without public echo. Sometimes the limits of what was deemed permissible were crossed, resulting in exclusion, intimidation, imprisonment, torture, or expulsion. Nonetheless, starting in the late 1970s, a series of loose initiatives to cautiously criticize the state and its institutions developed into a large-scale movement demanding radical reform.

"Counterculture" can be viewed as the cultural manifestation of this movement. As opposed to political dissent, counterculture did not call the legitimacy of the GDR directly into question but constructed an artistic parallel universe in opposition to the state doctrine that stipulated that the arts contribute to the realization of socialist society and the "new man." Counterculture poetry, literature, visual arts, and films expressed something fundamentally personal, usually in stark contrast to the obligatory optimism of official socialist-realist culture. Sometimes, as with the photographic series of Claus Bach, the concept of socialist realism was given a literal and subversive interpretation by expressing the gloomy reality of "real existing socialism." Whereas these artistic forms of counterculture were meaningful but limited in scope, alternative youth cultures came to the fore in the 1980s and had a huge impact on the lifestyles, clothing, and musical preferences of countless youngsters. In most cases, the GDR leadership could do no more than damage control by a policy of incorporating moderate forms of alternative youth culture while excluding the more radical and aggressive forms.

Together with favorable international conditions, the political and cultural developments of the 1980s within the GDR strongly contributed to the fall of the Berlin Wall, although this outcome was hardly anticipated by anyone in the East or in the West. In terms of material culture, the end of East German state communism radically impacted East Germans' relation to their everyday objects, which all of a sudden became symbols of an obsolete universe. At first, they were massively discarded, destroyed, or humorously reinvented. The Wende Museum's *Pink Lenin*, which allegedly was spray-painted during the Leipzig Monday demonstrations in October and November 1989, is a prime example of such a creative metamorphosis within a completely new context.

The fall of the Berlin Wall gave rise to the first—and the last—free elections of the GDR in March 1990, resulting in a massive victory for the Christian Democrats with their promise of quick reunification. In August 1990 the Unification Treaty was signed. However, the first cracks in the general enthusiasm appeared all too soon, partly due to the radical ways in which West German politicians, supported by some prominent East German opponents and victims of the GDR, delegitimized and excluded all forms of East German culture in reunified Germany. Margret Hoppe's series *Disappearing Images* captures the sense of loss and displacement many East Germans experienced in the 1990s and beyond, as all traces of their former life were being eradicated from public life. As a result of not being sufficiently involved in the public debates on GDR history and in coming to terms with their own past, many East Germans developed nostalgic feelings or started to polemically embrace certain aspects of the GDR in order to force their experiences upon the collective memory of reunified Germany.

◁

BÜSTE [BUST], „Pink Lenin",
bearbeitet während der fried-
lichen Leipziger Montags-
demonstrationen 1989
["Pink Lenin," modified during
the peaceful Leipzig Monday
demonstrations 1989], 1960er
[1960s] | Unbekannt [Unknown],
Leipzig | Gips, Farbe [Plaster,
paint] | 51,5 x 40,5 x 38 cm
[20 ¼ x 16 x 15 in.]

▷

PLAKAT [POSTER], Erich
Honecker im Fadenkreuz
[Erich Honecker in the Cross-
hairs], 1989 bearbeitet
[modified in 1989] | Unbekannt
[Unknown] | Marker, Holz,
Leinwand [Marker, wood, canvas]
49 x 39 cm [19 ¼ x 15 ¼ in.]

▽

PLAKAT [POSTER], Michail Gorbatschow, Zu verkaufen [Mikhail Gorbachev, "For Sale 7 Marks,
Color 10 Marks"], 1990 bearbeitet [modified in 1990] | Unbekannt [Unknown] | UdSSR [USSR]
Marker, Papierabzug [Marker, paper print] | 65 x 50 cm [25 ½ x 19 ¾ in.]

▽▷

PLAKAT [POSTER], Leonid Breschnew, Not! [Leonid Brezhnev, "Not!"], 1989 bearbeitet [modi-
fied in 1989] | Unbekannt [Unknown] | Marker, Papierabzug [Marker, paper print] | 82,5 x 58,5 cm
[32 ½ x 23 in.]

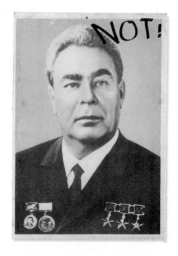

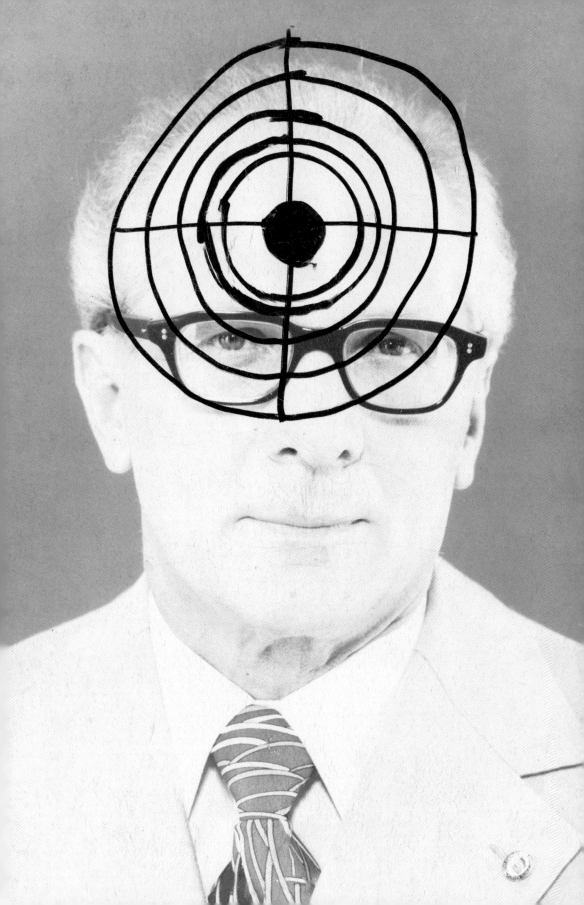

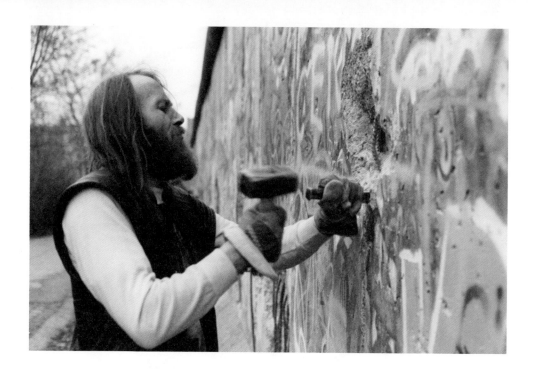

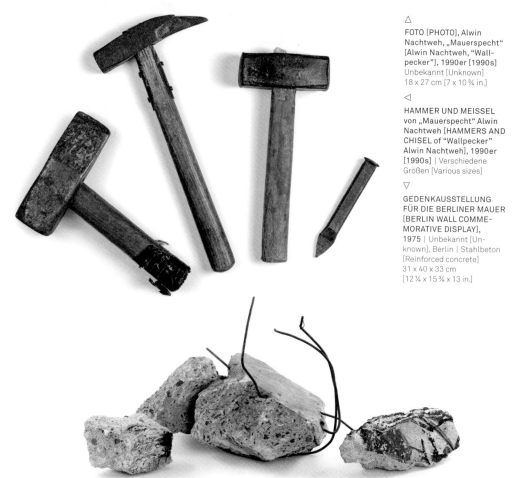

△

FOTO [PHOTO], Alwin
Nachtweh, „Mauerspecht"
[Alwin Nachtweh, "Wall-
pecker"], 1990er [1990s]
Unbekannt [Unknown]
18 x 27 cm [7 x 10 ¾ in.]

◁

HAMMER UND MEISSEL
von „Mauerspecht" Alwin
Nachtweh [HAMMERS AND
CHISEL of "Wallpecker"
Alwin Nachtweh], 1990er
[1990s] | Verschiedene
Größen [Various sizes]

▽

GEDENKAUSSTELLUNG
FÜR DIE BERLINER MAUER
[BERLIN WALL COMME-
MORATIVE DISPLAY],
1975 | Unbekannt [Un-
known], Berlin | Stahlbeton
[Reinforced concrete]
31 x 40 x 33 cm
[12 ¼ x 15 ¾ x 13 in.]

▶ MAUERSPECHT [WALLPECKER]

Alwin Nachtweh, „Mauerspecht" und frühzeitiger Unterstützer des Wendemuseums, „schürfte" als einer der Ersten an der Berliner Mauer nach möglichst bunten und verkäuflichen Mauerstückchen. Mit seinem genauen Blick für Geschichtsträchtiges trug Nachtweh auch andere mit der Grenze in Verbindung stehende Artefakte und Ephemera für die Sammlung des Museums zusammen. Eine in seiner Wohnung aufgenommene Zeitzeugenbefragung (Oral History) sowie ein Exemplar seiner 50-seitigen Autobiografie finden sich auch in den Beständen des Museums.

An early supporter of the Wende Museum, Alwin Nachtweh, the "Wallpecker," was preeminent among those who "quarried" the Berlin Wall for colorful and saleable souvenir fragments. With his keen eye for such pieces of history, Nachtweh gathered many border-related artifacts and other ephemera for eventual inclusion in the museum's collection. An oral history conducted at his apartment and a copy of his 50-page memoir are also among the museum's resources.

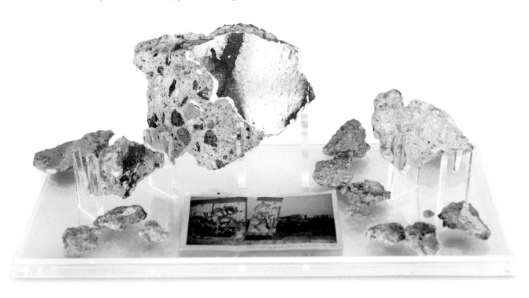

△
GEDENKAUSSTELLUNG FÜR
DIE BERLINER MAUER [BER-
LIN WALL COMMEMORATIVE
DISPLAY], 1990er [1990s]
Unbekannt [Unknown] | Beton,
Farbe, Fotografie [Concrete,
paint, photograph] | 19,5 x 34 x
18,5 cm [7 ¾ x 13 ½ x 7 ¼ in.]

▷
BERLINER MAUERSTÜCKE
[SOUVENIR, BERLIN WALL
FRAGMENTS], 1989 | Hyman
Products, Inc., Maryland Heights,
U.S. | Pappe, Beton, Glas, Nylon
[Cardboard, concrete, glass,
nylon] | 13,5 x 8,5 x 8,5 cm
[5 ½ x 3 ¼ x 3 ¼ in.]

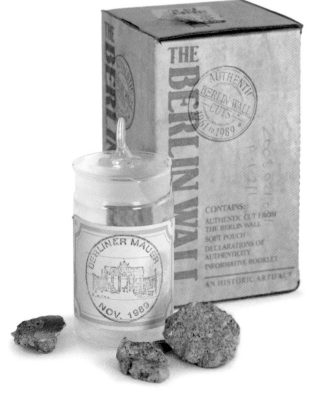

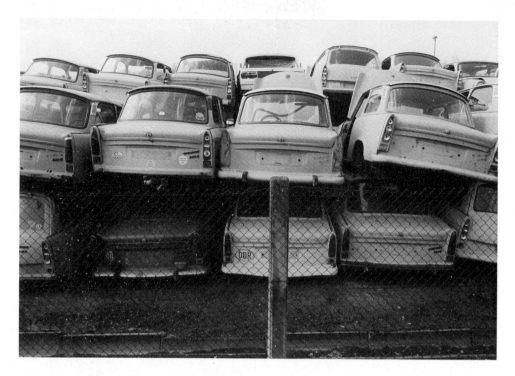

△
Autohalde, Triebischtal
bei Meißen, 1993.

Junkyard, Triebischtal
near Meissen, 1993

Foto [Photo]: Harald
Hauswald

▽
DDR-Erzeugnisse auf
dem Müll, Berlin 1990.

Discarded objects from
the GDR, 1990

Foto [Photo]: Sibylle Bergemann

▷
FOTO [PHOTO], Jupiter,
1990 | Alwin Nachtweh, Berlin
13 x 9 cm [5 x 3½ in.]

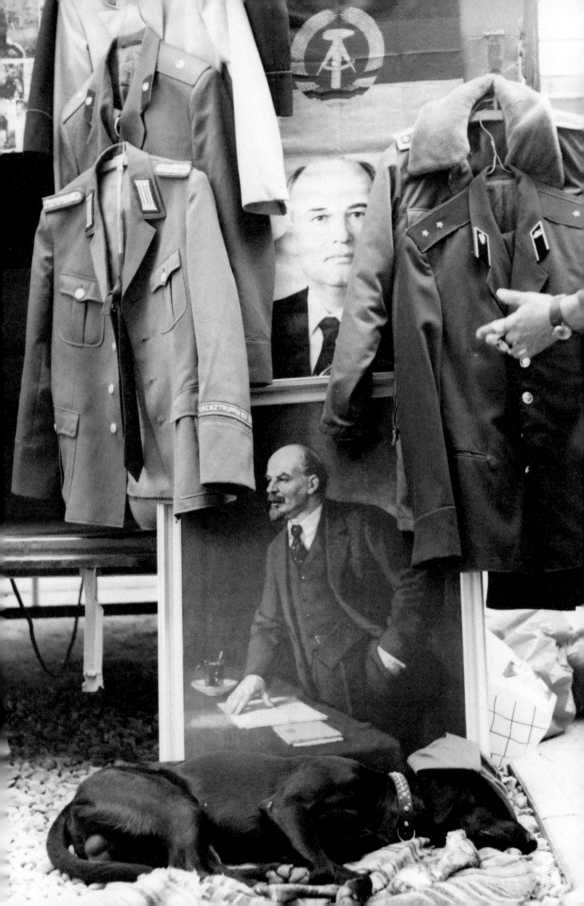

„WENN MENSCHEN FEST ENTSCHLOSSEN SIND, KÖNNEN SIE ALLES ÜBERWINDEN."

"WHEN PEOPLE ARE DETERMINED, THEY CAN OVERCOME ANYTHING."

— NELSON MANDELA

Mauergedenkstätte an der Bernauer Straße, Berlin
[Berlin Wall Memorial at Bernauer Strasse, Berlin]

Foto [Photo]: Ute Mahler, 1998

CLAUS BACH, geboren 1956 in Schneeberg, Erzgebirge, arbeitet seit 1985 als freiberuflicher Fotograf. Einem größeren Publikum ist er bekannt als Dokumentarist der DDR-Jugend- und Subkultur. Bach lehrte u.a. an der Bauhaus-Universität Weimar, ist seit 2005 Mitglied der Deutschen Fotografischen Akademie (DFA) und arbeitet heute als Fotokolumnist und Autor.

CLAUS BACH, born in 1956 in Schneeberg (Erzgebirge), began work in 1985 as a freelance photographer. He is known to a broader audience for his documentation of GDR youth and subcultures. Bach has taught at the Bauhaus-Universität in Weimar and elsewhere, and has been a member of the German Photographic Academy (DFA) since 2005. He is currently an author and writes a column about photography.

SIBYLLE BERGEMANN, geboren 1941 in Berlin (†2010) war 1965 bis 1967 in der Redaktion der Zeitschrift *Das Magazin* tätig. 1966 begann sie eine Ausbildung als Fotografin bei Arno Fischer, mit dem sie ab 1985 auch verheiratet war. Seit 1967 war sie als Mitglied der Gruppe Direkt freischaffende Fotografin, ihre Fotos erschienen in der Wochenzeitung *Sonntag*, in der Modezeitschrift *Sibylle* und im *Magazin*. 1990 begründete sie die Fotografenagentur Ostkreuz mit.

SIBYLLE BERGEMANN, 1941–2010, was born in Berlin, and, between 1965 and 1967, was active on the editorial staff of the periodical *Das Magazin*. In 1968, she began studying to be a photographer with Arno Fischer, whom she married in 1985. Beginning in 1967, she was a freelance photographer as a member of the group Direkt. Her photographs appeared in the weekly *Sonntag*, in the fashion magazine *Sibylle*, and in *Das Magazin*. In 1990, she was one of the founders of the Berlin photo agency Ostkreuz.

PAUL BETTS ist Professor für moderne europäische Geschichte am St. Antony's College in Oxford. Er hat zahlreiche Schriften zur deutschen Geschichte und Kultur des 20. Jahrhunderts verfasst, darunter *Within Walls: A History of Private Life in the German Democratic Republic* und *The Authority of Everyday Objects: A Cultural History of West German Industrial Design*. Er ist Mitherausgeber (mit Katherine Pence) von *Socialist Modern: East German Everyday Culture and Politics* sowie (mit Alon Confino und Dirk Schumann) von *Between Mass Death and Individual Loss: The Place of the Dead in 20th-Century Germany* und (mit Jennifer Evans und Stefan-Ludwig Hoffmann) *The Ethics of Seeing: Photography and 20th-Century German History*. Von 2004 bis 2009 war er auch Mitherausgeber der Zeitschrift *German History*.

PAUL BETTS is Professor of Modern European History at St. Antony's College, Oxford. He is the author of numerous publications on 20th-century German history and culture, including *Within Walls: A History of Private Life in the German Democratic Republic* and *The Authority of Everyday Objects: A Cultural History of West German Industrial Design*. He is also co-editor (with Katherine Pence) of *Socialist Modern: East German Everyday Culture and Politics* as well as (with Alon Confino and Dirk Schumann) *Between Mass Death and Individual Loss: The Place of the Dead in 20th-Century Germany; and* (with Jennifer Evans and Stefan-Ludwig Hoffmann) *The Ethics of Seeing: Photography and 20th-Century German History*. He was also joint editor of the journal *German History* from 2004 to 2009.

HARALD HAUSWALD, geboren 1954 in Radebeul, zog nach einer Fotografenlehre 1977 nach Berlin, wo er als Fotograf in der Stephanus-Stiftung in Berlin-Weißensee arbeitete. Vor allem durch das Buch *Berlin-Ost. Die andere Seite einer Stadt* gilt Hauswald als bedeutender kritischer Chronist der Endzeit der DDR. Er ist ebenfalls Mitbegründer von Ostkreuz.

HARALD HAUSWALD, born in 1954 in Radebeul, studied photography and moved to Berlin in 1977, where he worked as a photographer for the Stephanus Foundation in Berlin-Weissensee. His book *Berlin-Ost* earned him the reputation of a prominent critic in the closing years of the GDR. He also participated in the founding of the agency Ostkreuz.

MARGRET HOPPE, geboren 1981 in Greiz, Thüringen, fotografiert die Überreste des Sozialismus. Sie studierte von 2000 bis 2007 Fotografie an der Hochschule für Grafik und Buchkunst Leipzig und beendete 2009 ihr Meisterschülerstudium bei Christoph Müller. In den vergangenen Jahren hat sie sich in Fotoserien insbesondere mit Bauwerken befasst und arbeitet als bildende Künstlerin in Leipzig.

MARGRET HOPPE, born in 1981 in Greiz (Thuringia), photographed the remains of socialism. She studied photography at the Academy of Visual Arts in Leipzig and concluded her apprenticeship with Christoph Müller in 2009. In recent years, she has concentrated on photographic series devoted to architecture and works as an artist in Leipzig.

HARALD KIRSCHNER wurde 1944 in Reichenberg (heute Liberec, Tschechische Republik) geboren und wuchs in Mecklenburg-Vorpommern auf, von wo er nach einer Fotografenlehre 1968 zum Fotografiestudium nach Leipzig zog.

Seit 1981 arbeitet er dort als freischaffender Fotograf mit Schwerpunkt Sozialdokumentation und Reportage.

HARALD KIRSCHNER was born in 1944 in Reichenberg (now Liberec, Czech Republic) and grew up in Mecklenburg-Vorpommern. He studied photography in Leipzig. Since 1981, he has been working there as a freelance photographer specializing in social documentation and reportage.

BARBARA KLEMM hat das Zeitgeschehen der vergangenen Jahrzehnte mit ihrer Kamera begleitet. Sie war dabei, als deutsche Nachkriegsgeschichte geschrieben wurde. Klemm wurde 1939 in Münster geboren. Von 1959 bis 2004 arbeitete sie als Pressefotografin für die *Frankfurter Allgemeine Zeitung*. 2013 veranstaltete der Martin-Gropius-Bau in Berlin eine große retrospektive Werkschau.

BARBARA KLEMM accompanied the events of recent decades with her camera. She was present as German postwar history was being written. Born in Münster in 1939, she worked as a press photographer from 1959 to 2004 for the *Frankfurter Allgemeine Zeitung*. A major retrospective of her work was organized in 2013 at the Martin-Gropius-Bau in Berlin.

ANDREAS LUDWIG ist Wissenschaftlicher Mitarbeiter am Zentrum für Zeithistorische Forschung Potsdam. Er studierte Geschichte und deutsche Literatur an der Freien Universität Berlin und promovierte an der Technischen Universität Berlin. Er arbeitete in der Berliner Geschichtswerkstatt mit und wurde später Gründungsdirektor des Dokumentationszentrums Alltagskultur der DDR in Eisenhüttenstadt. Er ist Mitherausgeber der Zeitschrift *WerkstattGeschichte* und Lehrbeauftragter für Museumskunde an der Europa-Universität Viadrina in Frankfurt (Oder).

ANDREAS LUDWIG is a Research Fellow at the Zentrum für Zeithistorische Forschung Potsdam. He studied history and German literature at the Freie Universität Berlin and received his PhD from the Technische Universität Berlin. He worked in the Berlin History Workshop movement and later became the founding director of the Dokumentationszentrum Alltagskultur der DDR in Eisenhüttenstadt. He is the co-editor of *WerkstattGeschichte* and a lecturer in Museology at the European University Viadrina in Frankfurt (Oder).

UTE und **WERNER MAHLER** sind seit über 40 Jahren verheiratet. Seit 1974 arbeitet Ute Mahler, geboren 1949 in Berka, Thüringen, als freiberufliche Fotografin, vornehmlich für die Zeitschrift *Sibylle* und nach der Wende u.a. auch für den *stern*. Werner Mahler, geboren 1950 in Boßdorf, Sachsen-Anhalt, arbeitete als freiberuflicher Fotograf u.a. für die Zeitschriften *Für Dich* und *Sibylle*. Beide sind ebenfalls Mitbegründer von Ostkreuz. 2014 fand eine große gemeinsame Werkschau im Haus der Photographie in den Deichtorhallen in Hamburg statt.

UTE and **WERNER MAHLER** have been married for over forty years. Ute Mahler, born in 1949 in Berka, Thuringia, has worked since 1974 as a freelance photographer, in particular for the periodical *Sibylle*, and since the *Wende* for *Stern* among others. Werner Mahler, born in 1950 in Bossdorf, Saxony-Anhalt, worked as a freelance photographer for such periodicals as *Für Dich* as well as for *Sibylle*. Both participated in the founding of the agency Ostkreuz. A joint show of their work took place in 2014 at the Haus der Photographie, Deichtorhallen, in Hamburg.

JOSIE MCLELLAN ist Geschichtsprofessorin an der Universität Bristol. Sie studierte an den Universitäten in Sussex und Oxford. Zu ihren Veröffentlichungen zur Sozial- und Kulturgeschichte der DDR gehören *Antifascism and Memory in East Germany* sowie die Schrift *Love in the Time of Communism: Intimacy and Sexuality in the GDR*, die 2011 mit dem Fraenkel-Preis ausgezeichnet wurde.

JOSIE MCLELLAN is a Professor of History at the University of Bristol. She studied at the universities of Sussex and Oxford. Among her publications on the social and cultural history of East Germany are *Antifascism and Memory in East Germany* and *Love in the Time of Communism: Intimacy and Sexuality in the GDR*, which was the winner of the Fraenkel Prize in 2011.

KLAUS MORGENSTERN, geboren 1939 (†2012) war ein Berliner Fotograf. Er galt als Meister im Festhalten von Alltagsszenen in der DDR. Seinen Nachlass verwaltet das ddrbildarchiv.de, 2013 erschien mit seinen Aufnahmen das Buch *DDR in Color*.

KLAUS MORGENSTERN, 1939–2012, was a Berlin photographer. He was considered a master at capturing scenes of everyday life in the GDR. His legacy is preserved at the GDR picture archive (ddrbildarchiv.de). A volume of his work, *DDR in Color*, was presented in 2013.

KATHERINE PENCE ist außerordentliche Professorin für deutsche Geschichte, Dekanin des Fachbereichs Geschichte und Leiterin der Frauen- und Genderforschung am Baruch College der City University of New York. Viele ihrer Veröffentlichungen befassen sich mit der Verbraucherkultur, der Geschlechterpolitik und dem Alltagsleben in der DDR und in der Bundesrepublik, darunter Arbeiten über Kaffee in der DDR. Gemeinsam mit Paul Betts ist sie Herausgeberin eines Aufsatzbands mit dem Titel *Socialist Modern: East German Everyday Culture and Politics*. Sie forscht auch zu deutschen Beziehungen im Kalten Krieg im Rahmen der Entkolonialisierung Afrikas, vor allem durch Ausstellungen und Kulturveranstaltungen.

KATHERINE PENCE is Associate Professor of History, Chair of the History Department, and Director of Women's and Gender Studies at Baruch College of the City University of New York. She has published widely on consumer culture, gender politics, and everyday life in East and West Germany, including work on coffee in East Germany. She has co-edited a volume of essays with Paul Betts entitled *Socialist Modern: East German Everyday Culture and Politics*. She is also researching Cold War German relations within decolonizing Africa, especially through exhibitions and cultural events.

JENS RÖTZSCH, geboren 1959 und ebenso Ostkreuz-Mitbegründer, studierte Fotografie an der Hochschule für Grafik und Buchkunst in Leipzig, später an der Ungarischen Akademie der bildenden Künste in Budapest. Seine Arbeit wurde in zahlreichen internationalen Medien veröffentlicht, darunter *stern*, *Der Spiegel*, *Newsweek* und *National Geographic*.

JENS RÖTZSCH was born in 1959 and was likewise one of the founders of the agency Ostkreuz. He studied photography at the Academy of Visual Arts in Leipzig and later at the Hungarian Academy of Fine Arts in Budapest. His work has appeared in numerous international media, including *Stern*, *Der Spiegel*, *Newsweek*, and *National Geographic*.

ELI RUBIN ist seit 2010 außerordentlicher Professor im Fachbereich Geschichte der Western Michigan University. Er promovierte 2004 an der University of Wisconsin–Madison in Geschichte. Seine Dissertation *Plastics and Dictatorship in the German Democratic Republic: Towards an Economic, Consumer, Design and Cultural History* wurde mit dem Fritz-Stern-Preis des German Historical Institute für die beste Dissertation zur deutschen Geschichte ausgezeichnet. 2008 erschien seine Monografie mit dem Titel *Syn-*

thetic Socialism: Plastics and Dictatorship in the German Democratic Republic bei der University of North Carolina Press. Seine zweite Monografie mit dem Titel *Amnesiopolis: Space, Modernity and Socialism* erschien bei der Oxford University Press.

ELI RUBIN has been Associate Professor in the History Department of Western Michigan University since 2010. He received his PhD in History from the University of Wisconsin–Madison in 2004. His dissertation, entitled "Plastics and Dictatorship in the German Democratic Republic: Towards an Economic, Consumer, Design and Cultural History," received the Fritz Stern Award for best dissertation in German History from the German Historical Institute. In 2008, his monograph entitled *Synthetic Socialism: Plastics and Dictatorship in the German Democratic Republic* was published by the University of North Carolina Press. His second monograph, entitled *Amnesiopolis: Space, Modernity and Socialism*, was published by Oxford University Press.

HARALD SCHMITT, geboren 1948 in Mayen, Eifel, wuchs in Trier auf, wo er auch eine Ausbildung zum Fotografen durchlief. Er arbeitete jeweils einige Jahre als Sportfotograf in München und als Nachrichtenfotograf in Bonn, Paris und Nizza. 1977 bis 2011 war er fest angestellter Fotoreporter des Magazins *stern* in Hamburg, die ersten sechs Jahre davon war er in der DDR und den umliegenden sozialistischen Ländern akkreditiert. Er erhielt zahlreiche Auszeichnungen und Preise für sein Werk.

HARALD SCHMITT was born in Mayen (Eifel) and grew up in Trier, where he completed a course in photography. For some years, he worked both as a sports photographer in Munich and as a political photographer in Bonn, Paris, and Nice. From 1977 to 2011, he held a permanent position as photo reporter for *Stern* magazine in Hamburg. For the first six years of this period, he was accredited in the GDR and surrounding socialist countries. He has been the recipient of numerous awards and prizes for his work.

HEINZ SCHÖNFELD arbeitete in den 1960er- und 1970er-Jahren als Pressefotograf für *Neues Deutschland*.

HEINZ SCHÖNFELD worked as a press photographer in the 1960s and 1970s for the newspaper *Neues Deutschland*.

JANA SCHOLZE ist Kuratorin für zeitgenössisches Möbel- und Produktdesign am Londoner Victoria and Albert

Museum, wo sie an bedeutenden Ankäufen und Ausstellungen beteiligt war, unter anderem *Modernism: Designing a New World. 1914–1938* und *Cold War Modern: Design 1945–1970*. Sie hat auch zu beiden Themen veröffentlicht, darunter auch die Monografie *Medium Ausstellung*.

JANA SCHOLZE is Curator of Contemporary Furniture and Product Design at the Victoria and Albert Museum in London, where she worked on major acquisitions and exhibitions, including *Modernism: Designing a New World, 1914–1938* and *Cold War Modern: Design 1945–1970*. She has published on design history as well as theory, including the monograph *Medium Ausstellung*.

GERD SCHÜTZ und **HORST SIEGMANN** arbeiten als freie Fotografen, davon viele Jahre für die Landesbildstelle Berlin.

GERD SCHÜTZ and **HORST SIEGMANN** worked as freelance photographers, for many years on behalf of the *Landesbildstelle Berlin*.

JOES SEGAL ist Chefkurator des Wendemuseums und Verfasser zahlreicher Schriften zur deutschen und sowjetischen Kulturgeschichte, zur Kultur des Kalten Krieges und zur Kunst des 20. Jahrhunderts aus internationaler Sicht. Sein jüngstes Buch trägt den Titel *Art and Politics: Between Purity and Propaganda*.

JOES SEGAL is Chief Curator of The Wende Museum. He has published widely on German and Soviet cultural history, Cold War culture, and 20th-century art in international perspective. His latest book is *Art and Politics: Between Purity and Propaganda*.

EDITH SHEFFER ist Professorin für Geschichte an der Stanford University mit einer Spezialisierung in moderner deutscher Geschichte nach zwei Jahren als Andrew W. Mellon Postdoctoral Fellow der Stanford University. Sie promovierte 2008 an der University of California in Berkeley. Ihr neuestes Buch, *Burned Bridge: How East and West Germans Made the Iron Curtain,* erschien 2011 bei der Oxford University Press. In ihrem aktuellen Buchprojekt untersucht sie die Formulierung der Autismusdiagnose durch Hans Asperger im Wien der Nazizeit.

EDITH SHEFFER is Assistant Professor of History at Stanford University, specializing in modern Europe. She joined the faculty after two years as an Andrew W. Mellon Postdoctoral Fellow at Stanford, having completed her PhD at the University of California at Berkeley in 2008. Her recent book, *Burned Bridge: How East and West Germans Made the Iron Curtain*, was published by Oxford University Press in 2011. Her current book project investigates the creation of the autism diagnosis by Hans Asperger in Nazi Vienna.

MAURICE WEISS, geboren 1964 in Perpignan, illustrierte die symbolträchtigen Szenen am 9. November 1989, die sich auf beiden Seiten der Mauer abspielten. Seitdem ist er mit der Hauptstadt und ihrer Politik eng verbunden und geht im Bundestag als Fotograf ein und aus. Als Reportage- und Porträtfotograf zählt er u. a. den *Spiegel*, die *Süddeutsche Zeitung* und *Die Zeit* zu seinen Kunden. Er lebt und arbeitet in Berlin, u. a. für Ostkreuz.

MAURICE WEISS was born in 1964 in Perpignan and portrayed the symbolically weighty scenes taking place on both sides of the wall in November 1989. Since then, he has remained closely tied to the German capital and its political life, regularly visiting the Bundestag as a photographer. As a reporter and photographer, he counts *Der Spiegel*, *Süddeutsche Zeitung*, and *Die Zeit* among his clients. He lives and works in Berlin, for the agency Ostkreuz among others.

SIEGFRIED WITTENBURG, geboren 1952 in Warnemünde, machte eine Ausbildung zum Funkmechaniker, bevor er sich ab 1977 als Autodidakt mit der Fotografie beschäftigte. Nach einer Ausstellungsbeteiligung 1981 wurde er Leiter des Jugendfotoklubs Konkret. 1986 wurde er wegen eines Zensurstreits entlassen. Im Herbst 1989 war er Chronist der Ereignisse in Rostock. Heute ist er als Fotodesigner und Projektmanager für visuelle Kommunikation in Rostock tätig.

SIEGFRIED WITTENBURG, born in 1952 in Warnemünde, trained as a radio technician before becoming a self-taught photographer after 1977, giving his first show as early as 1981, then becoming director of the young person's photo club Konkret. He was dismissed and banned after 1986 in a conflict over censorship. In the autumn of 1989, he chronicled events in Rostock. Today, he is active as a photographer and photo designer for image and text, as well as media and project manager for visual communication in Rostock.

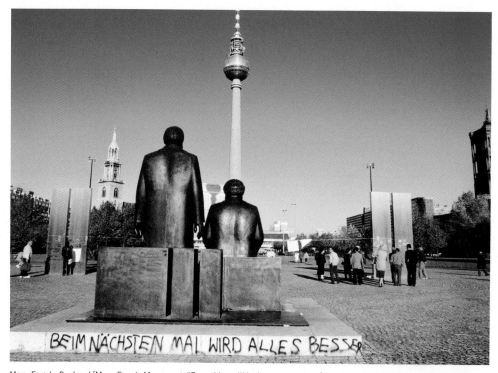

Marx-Engels-Denkmal [Marx-Engels Monument, "Everything will be better next time"], Berlin, 1990. Foto [Photo]: Harald Hauswald

Originaltext und Fotografien [Original text and photographs] © The Wende Museum/TASCHEN
2 © Andreas Muhs/OSTKREUZ; 26–27, 38 o. [t.], 59 o. [t.], 90–91, 115 u. [b.], 196–197, 256–257, 404–405, 441, 490 u. [b.], 496–497, 766 u. [b.], 767 © Harald Schmitt/Picture Press; 32 o. [t.], 172, 374, 444, 528, 530 u. [b.], 581, 589, 595 o. l. [t. l.] & r., 609, 611 © Klaus Morgenstern/DDR Bildarchiv; 38 u. [b.], 520, 574–575, 715, 808 o. [t.], 816 © Harald Hauswald/OSTKREUZ; 451, 527 u. [b.] © Siegfried Wittenburg; 531 © DDR Bildarchiv; 530 u. [b.] © Jens Rötzsch/OSTKREUZ; 610 u. [b.] © Heinz Schönfeld/DDR Bildarchiv; 676 © Landesarchiv Berlin/Gerd Schütz; 677 © Landesarchiv Berlin/Horst Siegmann; 702–703 © Maurice Weiss/OSTKREUZ; 800–801 © Barbara Klemm; 808 u. [b.] © Sibylle Bergemann/OSTKREUZ; 810–811 © Ute Mahler/OSTKREUZ
o. = oben, u. = unten, l. = links, r- = rechts [t. = top, b. = bottom, l. = left, r. = right]
© VG Bild-Kunst Bonn 2017, für die Werke von [for the works of] Renate Müller, Pablo Picasso & Walter Womacka

TASCHEN ARBEITET KLIMANEUTRAL.
Unseren jährlichen Ausstoß an Kohlenstoffdioxid kompensieren wir mit Emissionszertifikaten des Instituto Terra, einem Regenwaldaufforstungsprogramm im brasilianischen Minas Gerais, gegründet von Lélia und Sebastião Salgado. Das macht uns klimaneutral. Mehr über diese ökologische Partnerschaft erfahren Sie unter: www.taschen.com/zerocarbon
Inspiration: grenzenlos. CO$_2$-Bilanz: null.

Stets gut informiert sein: Fordern Sie bitte unser Magazin an unter www.taschen.com/magazine, folgen Sie uns auf Twitter, Instagram und Facebook oder schreiben Sie an contact@taschen.com.

© 2017 TASCHEN GmbH
Hohenzollernring 53, D–50672 Köln
www.taschen.com

Originalausgabe [Original edition]:
© 2014 TASCHEN GmbH

Printed in Latvia
ISBN 978-3-8365-6520-2 (German cover)
ISBN 978-3-8365-7188-3 (English cover)

DESIGN Benjamin Wolbergs, Berlin
COVER DESIGN Sense/Net Art Direction / Andy Disl, www.sense-net.net & Birgit Eichwede, Köln [Cologne]
PROJEKTLEITUNG [PROJECT MANAGEMENT]
Florian Kobler, Berlin & Inka Lohrmann, Köln [Cologne]
LEKTORAT [EDITORIAL COORDINATION]
Inga Lín Hallsson, Berlin
FOTOGRAFIE [PHOTOGRAPHER] Jennifer Patrick, Los Angeles
FOTOASSISTENZ [PHOTO ASSISTANTS]
Nemuel DePaula & Daniel Kemper, Los Angeles
PRODUKTION [PRODUCTION]
Horst Neuzner & Stefan Klatte, Köln [Cologne]
DEUTSCHE ÜBERSETZUNG [GERMAN TRANSLATION]
Dr. Ina Pfitzner, Hobrechtsfelde

Seite [Page] 2: Der „Todesstreifen", Loch in der Berliner Mauer [The "death strip" seen through a hole in the Berlin Wall]
Foto [Photo]: Andreas Muhs, 17. Dezember [December 17] 1989

Vorsatzpapier [Endpapers]: Briketts, Erinnerungssammlung [Briquettes, Commemorative Collection], 1971–91
Porzellan [Porcelain] | Verschiedene Größen [Various sizes]

1919-1979
60 Jahre
Fußball

VILLE 1972

Bezirk Cottbus

RUD 1991

fabrik

useum

1988

JAHRE
ZIVIL

1958

8

1945

40 JAHRE
VOM HITLE

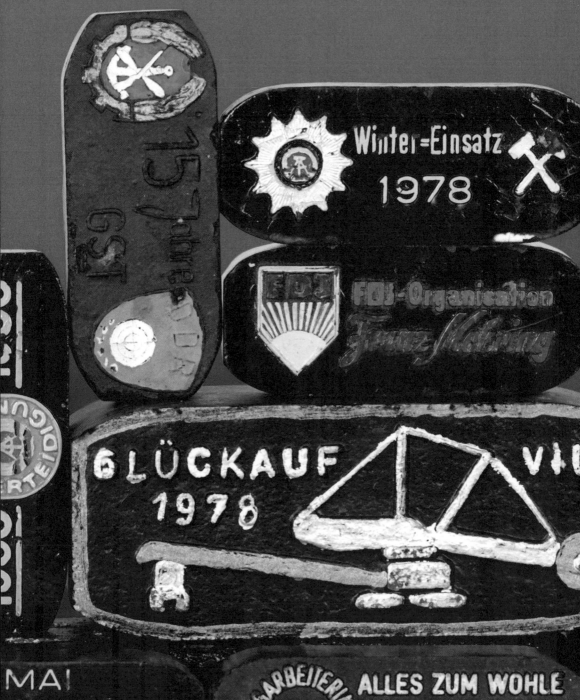

15 Jahre GST

Winter=Einsatz
1978

FDJ-Organisation
Franz Mehring

GLÜCKAUF
1978

VII

MAI

1985

BEFREIUNG
RFASCHISMUS

BERGARBEITERINITIATIVE

ALLES ZUM WOHLE
DES VOLKES –
UNSER WORT
GILT!

PARTEITAG